OCÉANOS

OCÉANOS

Una exploración del mundo marino

Phaidon Press Limited
2 Cooperage Yard
Londres E15 2QR

Phaidon Press Inc.
65 Bleecker Street
Nueva York, NY 10012

phaidon.com

Primera edición en español 2022
© 2022 Phaidon Press Limited

ISBN 978 1 83866 591 3

Reservados todos los derechos. Prohibida la reproducción en todo o en parte por cualquier medio mecánico, informático, fotográfico o electrónico, así como cualquier clase de copia, registro o transmisión por internet sin la previa autorización escrita de Phaidon Press Limited.

Directora editorial: Victoria Clarke
Editora de proyecto: Lynne Ciccaglione
Producción: Lily Rodgers
Diseño: Hans Stofregen
Maquetación: Cantina

Responsable de la edición española: Baptiste Roque-Genest
Traducción del inglés: África Rodríguez Mérida
y Luis de Manuel Carrera para Cillero & de Motta

Impreso en China

Disposición
Las imágenes de este libro se han organizado por parejas para destacar similitudes y contrastes interesantes basados, de forma libre, en su tema, época, objetivo, técnica o aspecto. Sin embargo, se podrían haber organizado de muchas otras formas. Para tener una perspectiva temporal, al final del libro encontrará una cronología.

Dimensiones
Las dimensiones indican primero la altura y, después, la anchura de la obra. Las imágenes digitales tienen dimensiones variables. Cuando existen diferencias entre las diversas fuentes, las medidas que ofrecemos hacen referencia a la versión utilizada.

Introducción	6
Océanos	10
Cronología	332
Zonas oceánicas	340
Notas biográficas	341
Glosario	344
Lecturas adicionales	345
Índice	346

El gran océano

Un lugar por explorar

El océano, vasto, profundo y diverso, es el corazón y el pulmón de nuestro planeta. La mayoría de nosotros conocemos las estadísticas: el océano cubre más espacio que la tierra firme (el 71 % del planeta es agua y, de esta, el 96,5 % se encuentra en los océanos); sin embargo, llamamos a nuestro hogar Tierra y no Océano. Imagine que se llamara Océano, ¿no estaríamos todos más comprometidos con su protección? ¿No querríamos conocerlo mejor? El océano es un lugar para la nostalgia y una utopía romántica, pero sigue siendo *terra incognita*, ya que a día de hoy apenas se ha explorado el 5 % del mismo.

También debemos tener en cuenta que solo existe un océano, formado por varias cuencas oceánicas y mares interconectados. El océano más septentrional es el Ártico, el más pequeño, menos profundo y más frío de todos; conecta Groenlandia, Dinamarca, Islandia, Noruega, Finlandia, Rusia, Canadá y Estados Unidos. El Atlántico, que se divide en Atlántico Norte y Atlántico Sur, comunica los continentes de América del Norte, Central y del Sur con Europa y África. El Pacífico, el más grande y profundo, une Asia con Oceanía y la costa occidental del continente americano. El Índico se encuentra entre África, la península arábiga, India, Asia y Australia; es la cuenca oceánica más cálida de todas, por lo que tiene menos vida marina debido a la falta de plancton, unos diminutos organismos que son una fuente de alimento esencial. Por último, está el océano Austral o Antártico, que se extiende entre el Pacífico, el Atlántico y el océano Índico, con la Corriente Circumpolar Antártica fluyendo hacia el este y girando a su alrededor.

Además de estos cinco océanos, hay muchos mares, que están más cerca de la tierra y son de menor tamaño que las cuencas oceánicas, por todo el mundo, desde el mar de Wadden hasta el de Weddell, el Mediterráneo o el Caribe.

Pero el océano es también mucho más que lo que vemos en la superficie, ya sea tranquila y pacífica o agitada por grandes olas. La orilla y las costas, a menudo lugares paradisíacos para el ocio humano o lugares de comercio, hablan de sus huellas culturales o simplemente son inaccesibles. Existen zonas costeras con una rica biodiversidad y fenómenos únicos, como la zona de mareas del mar de Wadden en el mar del Norte (véase pág. 312) o las lagunas creadas por los vientos y los deltas de los ríos donde confluyen el agua dulce y salada en el océano Ártico (véase pág. 249).

El océano superior, o zona epipelágica, llega hasta los 200 metros de profundidad aproximadamente. Estas aguas ofrecen suficiente luz para que crezcan el plancton y las algas y proporcionan el alimento necesario a las ballenas, tiburones, atunes y medusas que lo habitan.

Desde los 200 hasta los 1000 metros de profundidad, entramos en la zona mesopelágica, o crepuscular. Aquí todavía hay luz, pero no la suficiente para realizar la fotosíntesis. Con todo, hay animales, como las medusas y otros peces, que se alimentan de la biomasa producida en la zona fotosintética superior (véase pág. 145).

Y luego están las aguas profundas, la parte menos conocida del océano, donde peces y otros animales, así como plantas, sobreviven a pesar de la falta de luz (véase pág. 100). La zona batial, que va de los 1000 a los 4000 metros, es oscura y fría, pero aún así hay vida. Calamares, tiburones y ballenas son solo algunas de las criaturas que encontramos ahí.

De los 4000 a 6000 metros de profundidad nos adentramos en el abismo, con temperaturas cercanas a la congelación y una elevada presión hidrostática. No obstante, la vida marina sigue siendo abundante, como también lo es en la siguiente zona, la hadal, de 6000 a 11 000 metros. Esta sección incluye el fondo marino profundo, donde todavía se encuentran pepinos de mar, crustáceos, gusanos, anémonas y otros organismos. El lugar más profundo de la Tierra, la fosa de las Marianas, se sitúa aquí, alcanzando los 11 034 metros de profundidad, un lugar totalmente inhóspito para el ser humano y al que solo se puede acceder con buques de investigación especializados (véase pág. 81).

A lo largo de los siglos, el océano, desde su superficie hasta lo más profundo, ha sido considerado un símbolo de inmensidad, belleza, soledad, aislamiento, peligro, felicidad, ingravidez y anhelo tanto en la literatura como en la música, el arte y la filosofía. En las páginas que siguen, este libro ofrece un amplio panorama de estos contextos y proporciona una visión que abarca desde el periodo del Ecoceno, hace unos 55 millones de años, hasta el siglo XXI. Aunque muchas obras muestran un océano hermoso y sobrecogedor, somos conscientes de que hoy en día nuestro adorado océano tiene problemas debido a las actividades humanas desarrolladas desde la época de la Revolución Industrial, un drama que muchos artistas han plasmado a través de la fotografía, la escultura, el cine y la *performance*.

Esther Horvath (véase pág. 39), fotógrafa húngaro-alemana que ha acompañado las expediciones del Instituto Alfred Wegener al Ártico y al Antártico en los últimos años, ha captado momentos de nostalgia y nuevos descubrimientos científicos. En 2022 formó parte de la expedición Endurance22 que localizó el barco de Ernest Shackleton más de cien años después de que desapareciera bajo el hielo del mar de Weddell (véase pág. 38).

Investigadores y activistas de los océanos, como Sylvia Earle (véase pág. 77), luchan por el océano e insisten en su fragilidad. En 2021 la Comisión Oceanográfica Intergubernamental de la UNESCO proclamó el Decenio de las Ciencias Oceánicas para el Desarrollo Sostenible (2021-2030) de Naciones Unidas en un esfuerzo por revertir el daño ya causado y encontrar soluciones para la protección del océano, no solo a través de la ciencia y la política, sino también mediante actividades sociales, culturales y educativas. Las ciencias marinas aportan pruebas de lo que existe y lo que está en peligro y ayudan a identificar los daños. La investigación técnica y las empresas son fundamentales para encontrar soluciones, mientras que los responsables políticos y las entidades judiciales deben poner en marcha leyes y acciones de protección. Pero la sociedad también es vital para introducir los cambios

cotidianos necesarios que, en última instancia, evitarán más daños. Hay que tener en cuenta que la humanidad, y su supervivencia, depende en gran medida del océano:

> Nos alimentamos: el océano es el mayor ecosistema del planeta Tierra. Proporciona alimento a 3500 millones de personas.
> Existimos: el océano regula el clima y es el mayor sumidero de carbono.
> Respiramos: el océano produce más de la mitad del oxígeno de la Tierra.
> Nos movemos: alrededor del 90 % del comercio mundial se realiza a través del transporte marítimo.
> Estamos conectados: desde el punto de vista geográfico, la humanidad está interconectada globalmente a través del océano.
> Nos curamos: en las últimas tres décadas se han extraído 20 000 sustancias bioquímicas de la flora y la fauna marinas para uso farmacéutico.

En palabras del poeta francés Charles Baudelaire en su famoso poema *El hombre y el mar* (1857):

> ¡Hombre libre, siempre adorarás el mar!
> El mar es tu espejo; contemplas tu alma
> en el desarrollo infinito de su oleaje,
> y tu espíritu no es un abismo menos amargo.

A través de una colección de obras, variadas y sugerentes, este libro nos invita a reflexionar sobre los tesoros y el poder del océano, sobre lo mucho que dependemos de él y sobre todo lo que podemos contribuir a protegerlo en el futuro. Se trata no solo de nuestro futuro inmediato, sino del de las generaciones venideras.

Conoceremos la historia del océano y relevantes datos culturales sobre las regiones representadas, nos sumergiremos en los descubrimientos científicos más recientes y emprenderemos un viaje al océano más nostálgico y simbólico. Este libro combina el pasado con el presente y el futuro no solo porque la emergencia climática ha convertido al océano en un tema de plena actualidad, sino porque es igualmente importante examinar los hallazgos científicos pasados y presentes que podrían, con la colaboración de todos, conducir a una mayor protección y un mejor futuro de sus aguas.

Estructura del libro
Para que el contenido resulte accesible y el lector pueda captar fácilmente cualquier detalle, el libro se ha estructurado como una secuencia de imágenes que establecen un diálogo entre las dos obras que se muestran en páginas enfrentadas, ya sea representando un tema común o subrayando diferentes enfoques de aspectos concretos, a veces incluso con una diferencia de siglos.

Este planteamiento permite comprender la inmensidad del océano y su relación con la Tierra como un todo al observar el manuscrito iluminado del siglo xv de Bartolomeo Ánglico frente a una imagen de satélite del mundo tomada en 1994 por la NASA (véanse págs. 42-43). El emparejamiento del mapa de la distribución de la vida marina de Edward Forbes y Alexander Keith Johnston y la carta de profundidad del Atlántico Norte de Matthew Fontaine Maury, ambos de 1854, adquiere un significado adicional al saber que el intento de mapear la vida marina resultó fallido (véanse págs. 108-109). Por su parte, las imágenes de la instalación *Océano de plástico* de Tan Zi Xi y la fotografía de Daniel Beltrá sobre el vertido de petróleo de la plataforma Deepwater Horizon en el golfo de México en 2010 muestran el alcance de la contaminación de los océanos provocada por los combustibles fósiles (véanse págs. 154-155).

En contra de la creencia popular, los primeros avances en el buceo no fueron solo obra de hombres, sino también de mujeres, como puede verse en la yuxtaposición del biólogo francés y pionero de la fotografía submarina Louis Boutan y de Sylvia Earle, buceadora, bióloga marina y oceanógrafa estadounidense (véanse págs. 76-77). La imagen del célebre explorador y cineasta francés Jacques Cousteau junto a los restos submarinos del Titanic nos hacen reflexionar sobre el hecho de que las huellas que el ser humano deja en el océano, al igual que los naufragios, pueden a veces repoblarse de vida marina de una forma que recuerda a un arrecife de coral «original» (véanse págs. 78-79).

E incluso en obras con temas aparentemente dispares se puede encontrar un punto en común. La imagen de Audun Rikardsen de una orca en los fiordos árticos noruegos podría parecer contraria a la de David Doubilet de un arrecife de coral en la bahía de Kimbe (Papúa Nueva Guinea), pero, de hecho, ambos fotógrafos están profundamente comprometidos con la conservación de los océanos (véanse págs. 16-17).

El hecho de trascender las obras individuales y considerar los emparejamientos entre ellas como un diálogo abierto nos permitirá comprender mejor todo lo que el océano nos puede ofrecer.

Pasado y presente de las narraciones oceánicas
En los últimos milenios, el océano ha permitido establecer conexiones comerciales y culturales entre los continentes, tanto beneficiosas como perjudiciales. Ha sido un recurso esencial para el ser humano, una fuente de alimentos, de petróleo y minerales, así como para el turismo, el transporte y las migraciones.

Pero, hoy en día, la ciencia nos ha proporcionado aún más pruebas de su enorme importancia. Sabemos que del 50 al 80 % del oxígeno de la Tierra lo produce el océano, lo que significa que no podríamos respirar sin un océano sano. También hemos aprendido que el océano, en particular las profundidades marinas, es el mayor sumidero de carbono del planeta, ya que absorbe el exceso de dióxido de carbono (CO_2) producido por las actividades humanas.

A pesar de este conocimiento, muchas personas solo ven el océano como un medio para alcanzar un fin, en lugar de un recurso que se debe respetar y proteger. El turismo de masas no solo mueve millones de turistas a lo largo y ancho del océano con yates, cruceros o motos acuáticas, sino que los sumerge debajo del agua en expediciones de buceo a arrecifes de coral y otros hábitats en peligro. Los esfuerzos por alimentar al mundo han provocado una sobrepesca que presiona a las poblaciones de peces y pone en peligro a muchos animales marinos como consecuencia de las capturas accidentales, las redes de pesca y la contaminación por plásticos. La explotación minera de los fondos marinos también se ha convertido en un gran reto para el océano. Estas compañías buscan obtener minerales escasos del fondo marino, como cobre, níquel, oro, fósforo, plata, europio y cinc (empleados en todo tipo de aparatos electrónicos, incluidos los teléfonos móviles) y simplifican sin complejos el lecho marino en sus campañas de marketing presentándolo como un desierto plano desprovisto de vida, aunque sepamos de sobra que estamos ante un hábitat rico, montañoso (véase pág. 83) y poblado de numerosas criaturas. Y se siguen haciendo nuevos descubrimientos. En febrero de 2021 el Instituto Alfred Wegener encontró la mayor zona de cría de peces jamás conocida, con unos 60 millones de peces de hielo (*Neopagetopsis ionah*) en la Antártida.

¿Cómo podemos regenerar el océano sin utilizarlo y explotarlo constantemente? En primer lugar, tenemos que entenderlo.

El conocimiento oceanográfico ya estaba bien fundamentado antes de que se inventaran las ciencias marinas y los exploradores modernos fotografiaran la vida del mar. Antes de Cristo, las representaciones europeas del océano eran principalmente en forma de narraciones mitológicas, pero también mostraban la vida marina, como el detallado grupo de peces y crustáceos de un mosaico maravillosamente conservado en Pompeya (véase pág. 232). Hoy conocemos también obras precolombinas que ofrecen ilustraciones de criaturas marinas, como el cangrejo herradura (véase pág. 202), una especie en peligro de extinción en la actualidad. Por su parte, los manuscritos medievales iluminados (véase pág. 42) y la cartografía revelan lo mucho que ya se sabía sobre la geografía marina. Uno de los famosos cosmógrafos de la época, Sebastian Münster, incluyó un «catálogo de bestias» en su célebre *Cosmographia*, de 1544, que contenía un registro de los animales marinos existentes, así como de las criaturas marinas más fantásticas (véase pág. 196).

La búsqueda de la comprensión del mundo que nos rodea fue un impulso fundamental para la exploración de los territorios desconocidos. Los primeros exploradores de la naturaleza cruzaron los océanos en busca de nuevos conocimientos, como la naturalista e ilustradora suiza Maria Sibylla Merian,

que en 1699 se convirtió en la primera mujer en viajar de forma independiente desde Europa a través del Atlántico hasta Sudamérica en una expedición científica. Un siglo después, el prusiano Alexander von Humboldt estudió por primera vez una corriente fría de baja salinidad a lo largo de la costa occidental de Sudamérica. Aunque ya era conocida desde hacía siglos por los pescadores locales, nunca había sido explorada oficialmente (posteriormente recibió el nombre de su investigador y se conoce como la corriente de Humboldt). Librepensadores y naturalistas como Ernst Haeckel también incidieron en el océano, haciéndolo más visible y comprensible para la sociedad durante el siglo XIX y principios del XX. Biólogo e ilustrador, sus meticulosos dibujos de microorganismos marinos, provocaron un auge de las expediciones terrestres y marinas (véase pág. 207). Sus obras siguen siendo hoy en día una fuente de inspiración para artistas y fotógrafos.

Con la difusión de estos trabajos entre la comunidad científica, se desarrollaron a gran velocidad nuevos instrumentos y tecnologías que permitieron descubrir hasta los átomos más diminutos y la consistencia de las gotas de agua, se inventaron máquinas y motores de vapor y comenzó la industrialización masiva del océano.

Pero la exploración también se movió por intereses colonizadores, el ansia de «descubrir» nuevos territorios, el deseo de difundir las religiones y la búsqueda de oro y otros bienes exóticos y recursos naturales.

Es el caso de la caza industrial de ballenas. Aunque su captura y el uso de su grasa ya se practicaba en tiempos prehistóricos y medievales por motivos de subsistencia (véanse págs. 45 y 132), la caza comercial la introdujeron en Europa los vascos en el siglo VIII, transformándose en una industria más fuerte a principios del siglo XVII y expandiéndose desde Europa a América del Norte, el Atlántico Sur e incluso Japón (véase pág. 128) y Australia. Al principio, las razones de la caza de ballenas eran la carne y la grasa, una fuente no solo de alimento, sino también de vitaminas y minerales específicos. Más adelante, en el siglo XIX, la grasa de ballena se refinó para proporcionar la principal fuente de aceite para las lámparas y la lubricación de las máquinas, mientras que los huesos se utilizaron para producir una variedad de herramientas domésticas, corsés e incluso juguetes y trineos. Como símbolo perdurable del océano y sus misterios, las ballenas también fueron codiciadas por los museos de Europa y Estados Unidos que querían poseer y exhibir uno de estos enormes y sublimes animales. Se encargó a cazadores o exploradores la captura de ejemplares y se inventaron nuevas técnicas de taxidermia para conservarlos (véase pág. 166).

Siglos de sobrepesca condujeron a un dramático declive de las ballenas en todo el mundo y solo una moratoria mundial sobre la caza comercial de ballenas por parte de la Comisión Ballenera Internacional en 1986 dio a algunas poblaciones de ballenas la oportunidad de recuperarse. En la actualidad, la caza comercial de ballenas se sigue practicando en Noruega, Japón e Islandia, principalmente como fuente de alimento, mientras que en algunas partes de Alaska perdura con fines de supervivencia como parte de las tradiciones de las comunidades locales.

Ahora sabemos que una población de ballenas equilibrada es importante para la salud del océano porque desempeña un papel fundamental en la cadena alimentaria y la producción de oxígeno. Las ballenas se sumergen en las profundidades del mar para alimentarse, principalmente de krill y peces, y salen a la superficie para respirar. Cuando lo hacen, liberan unos enormes penachos fecales. Esas «bombas» de nutrientes alimentan el fitoplancton. El fitoplancton, una diatomea, es un organismo muy pequeño parecido a una planta que absorbe aproximadamente el 30 % del dióxido de carbono producido por el hombre o antropogénico. Así, cuando decimos que el océano absorbe incluso más CO_2 que los bosques del mundo, en realidad son estas microalgas las que transforman el dióxido de carbono mediante la fotosíntesis en el oxígeno que respiramos.

Durante décadas, nuestro conocimiento del océano se ha basado en gran medida en lo que aprendíamos en la escuela sobre todos estos temas: la navegación, las guerras navales, la conquista de nuevos territorios en nombre del colonialismo, la pesca comercial, la caza de ballenas… Quizá también las lecciones de geografía nos hablaran de la inmensidad del océano, de sus diferentes capas, de su fauna y su flora. Pero fue el explorador oceanográfico francés Jacques Cousteau quien realizó importantes avances en la fotografía y la cinematografía submarina y llevó a nuestros hogares imágenes impresionantes del mundo submarino, hasta entonces desconocido (véase pág. 78), en las décadas de 1950 y 1960. De repente, pudimos ver los mares por nosotros mismos y comprender todo lo que contienen. Esto cambió las conciencias e hizo que muchos de nosotros nos enamoráramos del océano.

Con esta nueva mentalidad, los artistas y fotógrafos contemporáneos comenzaron a trabajar en la intersección del arte y la ciencia con el objetivo de compartir la belleza del océano, pero también de educar al público en general a través de sus proyectos. Podemos entender mejor el riesgo de la minería o de las piscifactorías comerciales para la salud del océano gracias a las impactantes imágenes del fotógrafo canadiense Edward Burtynsky (véase pág. 173) o la relevancia de los movimientos intermareales a través de las fotografías de Martin Stock (véase pág. 312). Muchos de los fotógrafos contemporáneos que eligen el océano como tema son también defensores de su protección, como Cristina Mittermeier, cofundadora de la organización medioambiental sin ánimo de lucro SeaLegacy en Vancouver, que utiliza imágenes inspiradoras para impulsar la acción y los esfuerzos de conservación. Y hay organizaciones que tienden un puente entre la ciencia y el arte, como el Instituto Oceánico Schmidt (véase pág. 292), que invita regularmente a artistas a bordo de sus buques de investigación y desarrolla proyectos interdisciplinarios que fomentan la participación del público en sus misiones científicas.

La humanidad y el océano

En los museos y exposiciones actuales, las obras de arte cuya temática es el océano, tanto contemporáneas como históricas, suelen poner el foco en la historia de la humanidad con relación al océano, pero rara vez este es el verdadero protagonista. La era geológica presente se centra en el ser humano, por eso se la conoce también como «antropoceno» (del griego *anthropos*, «humano»). Llevamos miles de años influyendo en el mundo que nos rodea, en especial desde el comienzo de la era industrial en el siglo XVIII. Esta influencia se refleja claramente en las artes. La visión antropocéntrica del mundo abarca todos los aspectos del conocimiento mitológico, religioso y tradicional, siguiendo la línea del tiempo desde el antiguo Egipto, Grecia y Roma hasta la Edad Media en las culturas cristianas y no cristianas. No se limita a las artes visuales, sino que también puede verse en la joyería y el diseño y hasta en el arte espiritual africano del siglo XX y de hoy en día.

Solo muy recientemente la sociedad ha comenzado a cuestionarse esta perspectiva y a ser crítica con la misma. Sobre todo en el ámbito del arte, donde el «antropoceno» ha sido objeto de un intenso debate, como en la obra *Mar de vértigo* del artista John Akomfrah (véase pág. 174), entre muchas otras.

Aunque este libro refleja un enfoque antropocéntrico, también ofrece una imagen del océano y de sus criaturas desprovista de todo rastro humano y de la huella negativa que dejamos en él: superficies oceánicas serenas y olas que rompen con fuerza, flora y fauna submarina maravillosamente salvajes, rocas inalcanzables, las profundidades del mar, playas remotas donde los animales permanecen intactos… Los fotógrafos submarinos contemporáneos han captado imágenes de criaturas marinas que ni siquiera sabíamos que existían.

Cuando Jacques Cousteau inventó su mítica nave sumergible, el Calypso, y su cámara submarina de 35 mm en la década de 1950, acercó las imágenes de la vida oceánica a la cultura popular y desencadenó el auge de la fotografía submarina (véase pág. 78). El interés cobró impulso con las inmersiones pioneras de la bióloga marina, oceanógrafa y exploradora Sylvia Earle en las décadas de 1960 y 1970, que tuvieron un gran impacto en nuestra visión y comprensión del océano (la «reina de la conservación marina» fundó Mission Blue en 2009 para continuar la lucha por la protección marina, véase pág. 77).

Más recientemente, con los avances tecnológicos y el desarrollo de la industria turística mundial, la fotografía submarina se ha hecho más accesible. De repente, se podía acceder a lugares remotos y el precio de las cámaras y los equipos era más asequible. La fotografía científica con nuevas técnicas como

la microscopía confocal (véanse págs. 161 y 163) y la microscopía electrónica de barrido (véase pág. 284) revelan detalles de los animales marinos que solo son visibles con un aumento potente, lo que abre nuevos campos para la biología marina. Sin embargo, esto también ha provocado un aumento de los factores de riesgo: el buceo comercial y las expediciones a lugares remotos pueden causar trastornos en los ecosistemas marinos y, cuando no se procede con respeto, la actividad que rodea a la fotografía submarina, como el uso de luces intensas para captar mejor las imágenes, puede dañar la vida marina.

Los seres humanos también nos hemos esforzado por dejar constancia de nuestra relación con el mundo natural en otros medios. Los libros y los registros escritos siempre han tenido un papel central en la difusión del conocimiento y la historia, y seguirán siendo influyentes en nuestro futuro. Pero las aplicaciones se han convertido en esenciales en los teléfonos inteligentes, los ordenadores y demás dispositivos electrónicos. Tanto los artistas como los científicos están adoptando el ámbito digital como medio para visualizar datos clave sobre nuestros océanos. El artista canadiense Colton Hash, por ejemplo, ilustra la contaminación acústica de los océanos en *Turbulencia acústica*, haciendo tangible un fenómeno invisible (véase pág. 106).

El cine, sobre todo en la cultura popular, es quizá una de las mayores influencias en nuestra asociación con el océano y la vida marina. ¿No influyó la película *Tiburón* en nuestra impresión sobre estos escualos cuando se estrenó en 1975 (véase pág. 118)? ¿Acaso no experimentamos la fuerza del océano en *La aventura del Poseidón* (1972, véase pág. 279) o *Titanic*, de James Cameron (1997, véase pág. 79)? Pero más allá de algunos de los aspectos más terroríficos del océano, ficticios o no, las películas nos permitieron acceder al océano desconocido, como en *El gran azul* (1988), de Luc Besson, a través del misterioso mundo de la apnea, o la película de animación *Buscando a Nemo* (2003, véase pág. 311), que nos enseñó a sentir empatía por el océano e incluso por sus criaturas más pequeñas.

Diversidad y amenazas

Aunque este libro incluye imágenes bellísimas del océano tal y como queremos, o esperamos, verlo, también muestra fenómenos científicos y culturales únicos en todo el mundo, los peligros y la destrucción del medio ambiente como consecuencia de las actividades humanas y las amenazas que el océano puede suponer para nosotros.

Subhankar Banerjee, un ingeniero aeronáutico de origen indio convertido en fotógrafo y activista medioambiental, se enamoró del Ártico y registró sus experiencias en fotografías y libros. Su obra no solo explica fenómenos medioambientales como la fusión de las aguas de la laguna de Kasegaluk y el mar de Chukotka, sino que crea relatos en torno a la vida tradicional del pueblo gwich'in en el norte de Alaska (véase pág. 249).

La fotógrafa Glenna Gordon ha capturado la Costa de los Esqueletos de Namibia, un cementerio de barcos volcados y varados. A pesar de los logros tecnológicos modernos, el océano todavía puede tener el poder de la vida y la muerte sobre el ser humano (véase pág. 84).

El artista Tan Zi Xi, de Singapur, que ha reflexionado sobre el descuido de la humanidad y el devastador impacto de nuestro comportamiento sobre la vida marina, realizó la instalación *Océano de plástico* a partir de 26 000 objetos de basura plástica (véase pág. 154).

El artista estadounidense Mark Dion, ávido coleccionista de objetos, ha creado la instalación *La estación de campo de un melancólico biólogo marino*, el laboratorio de un biólogo marino imaginario que invita al espectador a mirar desde afuera (véase pág. 299). Dion pretende subyugarnos con el trabajo crucial que los biólogos marinos realizan para la humanidad y advertirnos sobre el futuro no muy halagüeño del planeta Tierra y de los que lo habitamos.

En Australia encontramos a la artista aborigen Dhambit Munuŋgurr, que en su obra nos habla de los conocimientos tradicionales del pueblo yolngu en el Territorio del Norte de Australia. En su cuadro *Gamata (Fuego de hierba marina)*, retrata que la vida marina es sagrada para ellos y señala sutilmente que sus admirados manatíes se han convertido en una especie en peligro de extinción (véase pág. 55).

Las páginas que siguen contienen mucho más que imágenes simplemente bellas. Si se profundiza en su significado, revelan su mensaje crítico que habla de los grandes desafíos del océano y se erige como una llamada a la acción.

Omnipresencia

Todos hemos notado que el océano —su narrativa, su protección y el desarrollo sostenible, la economía azul, su protagonismo en las artes y la educación— se ha convertido recientemente en un tema candente en muchos contextos. En el ámbito de la política internacional, el ya mencionado Decenio de las Ciencias Oceánicas de la ONU pone el océano y todo lo relacionado con él en el punto de mira hasta 2030, reuniendo a todas las partes interesadas, incluida la sociedad en general, bajo un mismo marco para promulgar el cambio.

En las comunidades artísticas y culturales de todo el mundo, las exposiciones, los proyectos interdisciplinarios, las actividades educativas, los cursos universitarios y las expediciones artístico-científicas se están centrando en temas relacionados con el océano. Los artistas siempre se han sentido inspirados e intrigados por esta inmensa masa de agua, pero hoy en día existe una nueva conciencia de que no es solo un lugar de inspiración, sino un ecosistema vivo que ha llegado a estar en peligro y debe protegerse.

Una muestra más que evidente de esto la encontramos en la Bienal de Venecia de 2022 y las numerosas instituciones de la ciudad que se han comprometido con el océano. En primera línea se encuentran organizaciones como la TBA21-Academy y su Ocean Space, donde desde hace más de una década se llevan a cabo proyectos de colaboración que operan en la intersección entre la ciencia y el arte (véase pág. 24). Durante la prestigiosa exposición internacional de arte, Ocean Space presentó dos exposiciones: *The Soul Expanding Ocean #3*, del artista multimedia sudafricano Dineo Seshee Bopape, y *#4*, de la artista portuguesa Diana Policarpo. En la propia Bienal, las exposiciones en los Giardini, el Arsenale y otros pabellones repartidos por la ciudad pusieron de relieve el océano: el Pabellón de Granada presentó obras del Cypher Art Collective que hablaban de la cultura caribeña y sus conexiones con el océano; el Pabellón de Nueva Zelanda encargó al artista Yuki Kihara que pusiera en primer plano los temas ecológicos que rodean a una paradisíaca isla de Samoa; el Pabellón de Italia se dedicó íntegramente a un solo artista, Gian Maria Tosatti, que creó una instalación medioambiental a gran escala, específica para el lugar, sobre la relación del ser humano con la naturaleza. Y la Comisión Oceanográfica Intergubernamental de la UNESCO se asoció con el Consejo Italiano de Investigación y la Universidad Ca' Foscari, entre otros, para acoger la inmersiva Villa del Océano y el Clima con el fin de educar y reconectar a los visitantes con el océano.

Durante miles de años, el océano ha sido una fuente de inspiración para los artistas: su inmensidad, su belleza, su profundidad, su parte desconocida, su misterio, sus capas de vida, la nostalgia que evoca, su conexión infinita, su fluidez, su imprevisibilidad… En este libro encontrará algunas de las obras creadas a partir de esos destellos de inspiración. Las muestras incluidas abarcan distintas épocas, materiales (desde pinturas y esculturas hasta joyas y textiles) y fines (desde religiosos, políticos y decorativos hasta científicos y educativos), pero todas subrayan la intención principal de este libro: crear un viaje visual que posibilite una comprensión más profunda del océano. Al igual que el Decenio de las Ciencias Oceánicas de la ONU, la obra abarca todas las disciplinas con la esperanza de crear un espacio común que dé visibilidad a la urgencia de proteger los océanos y fomentar soluciones eficaces.

Después de todo, el océano está en todas partes, es omnipresente.

Anne-Marie Melster
Experta interdisciplinar, cofundadora y directora
ejecutiva de ARTPORT_making waves

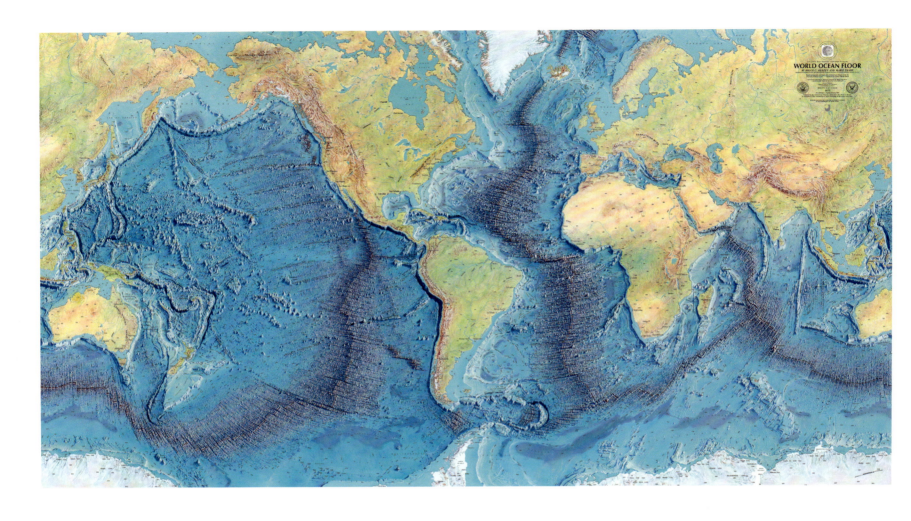

Marie Tharp, Bruce Heezen y Heinrich Berann

Mapa del fondo oceánico, 1977
Papel impreso, 1,1 × 1,9 m
Biblioteca del Congreso, Departamento Geográfico y Cartográfico, Washington D.C.

La publicación en 1977 de este mapa del fondo oceánico, elaborado por la geóloga y cartógrafa Marie Tharp (1920-2006) y su colega, el geólogo marino Bruce Heezen (1924-1977), en colaboración con el artista Heinrich Berann (1915-1999), revolucionó nuestra visión de la Tierra, ya que sirvió de apoyo para la teoría de la tectónica de placas. El mapa resume décadas de investigación del lecho marino. En 1952, Tharp le propuso por primera vez a Heezen su teoría sobre las placas continentales y la dorsal mesoatlántica. Ella trabajaba entonces a las órdenes de Heezen en el Observatorio Geológico Lamont de la Universidad de Columbia y, al principio, este rechazó sus ideas, pero más tarde dio por buena su hipótesis. Cuando se publicó en 1957, su tesis fue recibida con escepticismo, hasta que el explorador submarino Jacques Cousteau (véase pág. 78) confirmó en una de sus inmersiones la ubicación exacta de la dorsal que Tharp había cartografiado. Su primer mapa, de 1957, perfiló el fondo del Atlántico Norte; después vinieron el Atlántico Sur (1961) y el océano Índico (1964). Los mapas mostraban por primera vez el relieve del fondo oceánico: la cadena montañosa submarina que forma la dorsal medioceánica, la cordillera más larga de la Tierra (65 000 km). Las crestas de la dorsal aparecen en azul oscuro y se suelen ubicar en las zonas centrales de las cuencas oceánicas. El flujo de lava que mana del interior de la tierra por estas dorsales va creando nueva corteza oceánica a la vez que empuja la más antigua, haciendo que los continentes «se muevan». En 1977, tras la muerte de Heezen, Tharp completó en solitario el mapa del mundo. La Oficina de Investigación Naval lo publicó aquel mismo año.

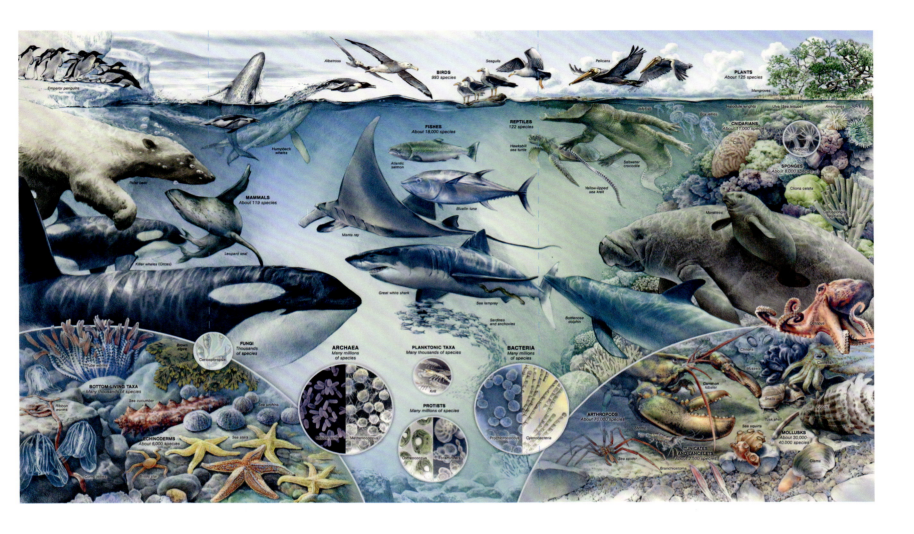

Bruce Morser y Hiram Henriquez

Hogar en el océano, de la revista *National Geographic*, 2015
Infografía digital, dimensiones variables

Esta impresionante ilustración ofrece una panorámica de la vida marina. En ella vemos una gran variedad de animales de todos los océanos del mundo representados con un nivel de detalle sorprendente. La obra, decorativa y educativa a la vez, es una colaboración entre el diseñador gráfico cubano Hiram Henriquez y el artista e ilustrador estadounidense Bruce Morser creada para un número especial de la revista *National Geographic* sobre el océano, el mayor hábitat de la Tierra. La imagen es una panorámica principalmente submarina e incluye todo tipo de animales, ofreciendo información detallada sobre las distintas especies. Está estructurada según un gradiente térmico, desde los mares polares (a la izquierda), pasando por los océanos templados (en el centro), hasta las aguas tropicales (a la derecha). A la izquierda, un oso polar se sumerge en el frío océano buceando por encima de una foca y unas orcas mientras, a la derecha, un delfín y unos manatíes nadan sobre un fondo de arrecifes de coral, pasando por debajo de un cocodrilo de agua salada y una tortuga boba. Un salmón del Atlántico, un atún rojo y un enorme tiburón blanco dominan las aguas centrales. Sobre las olas, de izquierda a derecha, unos pingüinos se lanzan al agua, una enorme ballena se abre paso hacia la superficie, los albatros planean sobre el mar abierto y las gaviotas y pelícanos sobrevuelan las aguas de la costa. Los artistas emplean unas secciones con efecto lupa para dar protagonismo a algunas criaturas del fondo marino y de las rocas costeras como las estrellas de mar, los erizos de mar, los moluscos, la langosta y el pulpo.

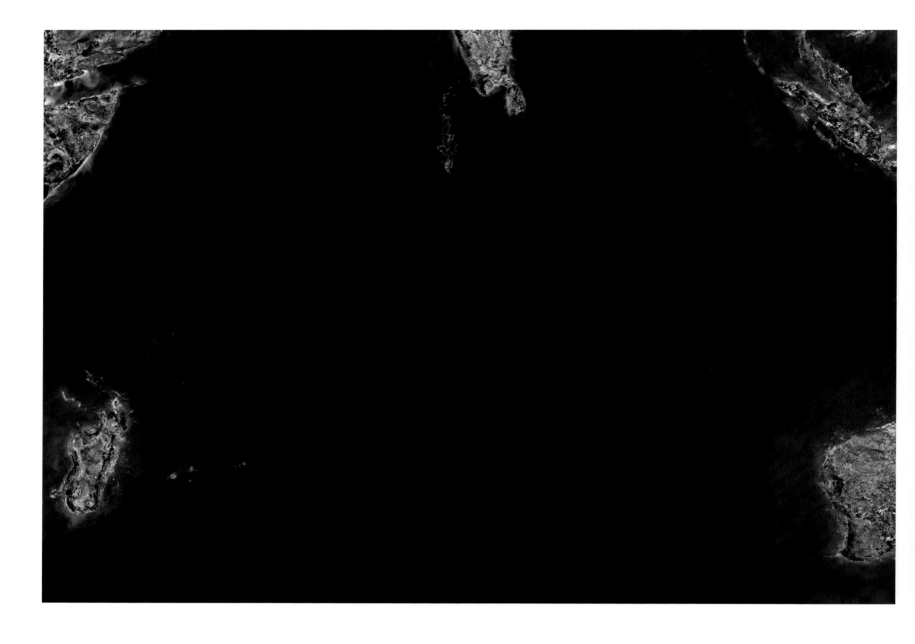

Andreas Gursky

Océano I, 2010
Impresión por inyección de tinta 2,5 × 3,5 m
Colección privada

En esta imagen podemos apreciar el inmenso océano Índico como una gran extensión de azul enmarcada (en el sentido de las agujas del reloj desde la izquierda) por Madagascar, la costa somalí, Sri Lanka, Sumatra y la costa occidental de Australia. *Ocean I* (Océano I) nos muestra el océano de manera novedosa y trivial a la vez, compleja y sencilla, unas contradicciones estéticas que se alejan de las habituales representaciones románticas del océano en la pintura y la literatura. La majestuosa fuerza de las olas queda sustituida por una quietud que nos resulta desconocida. El artista alemán Andreas Gursky (nacido en 1955) destaca por la enorme escala de sus fotografías, que exploran el concepto estético del siglo XIX de lo sublime a través de la óptica contemporánea. Gursky edita sus fotografías para ofrecer una visión hiperrealista a la vez que inabarcable del mundo. Se le ocurrió crear la serie *Ocean* en 2010, mientras consultaba la ruta de vuelo en un viaje de Dubái a Melbourne. Partiendo de imágenes de satélite, las reprodujo empleando su característico estilo fotográfico, que a pesar de su objetividad, desafía al espectador y hace que se replantee su lugar en el mundo y se cuestione su percepción subjetiva del tiempo y del espacio. Históricamente, las representaciones de mares embravecidos trataban de reflejar las inquietudes intrínsecas del ser humano, pero las imágenes de Gursky hacen que nos sintamos pequeños e insignificantes ante la inmensidad de la naturaleza.

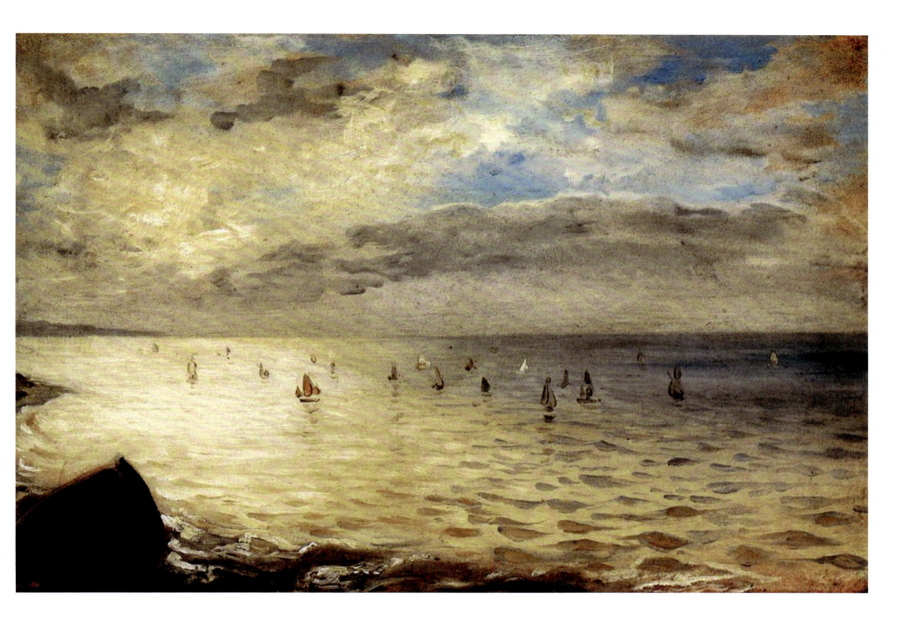

Eugène Delacroix

El mar desde las alturas de Dieppe, 1852
Óleo sobre cartulina montada sobre tabla, 35 × 51 cm
Museo del Louvre, París

El 14 de septiembre de 1852, Eugène Delacroix (1798-1863), tras la última visita a la playa de Dieppe de aquel verano, escribió en su diario que «el alma se aferra apasionadamente a las cosas que vamos a dejar. Fue en recuerdo de este mar que hice un estudio de memoria: un cielo dorado y barcos esperando a que suba la marea». Es posible que se refiriera a esta pequeña marina, con su representación de los colores de las nubes reflejados en el mar y los veleros, apenas esbozados, mecidos por el viento. Pintó esta obra a sus cincuenta y cuatro años, en un formato más pequeño, su preferido en sus últimos años de vida, y con pinceladas expresivas. Es un testimonio del amor de Delacroix por el mar, pero también nos habla de su papel como padre del Impresionismo. De hecho, este lienzo se considera la primera pintura impresionista y precedió veinte años la obra de Monet, quien dio nombre a este movimiento artístico. Al igual que los impresionistas, Delacroix estaba fascinado por los efectos ópticos cambiantes de la luz en una escena y pintó muchas puestas de sol, cielos y vistas nocturnas con las pinceladas rápidas que prefiguran el plenairismo. Delacroix fue el pintor romántico más importante de Francia y pasó su vida en un entorno privilegiado e influyente. Comenzó su formación con el pintor neoclásico Pierre-Narcisse Guérin, pero pronto quedó bajo la influencia de la colorida paleta de Pedro Pablo Rubens y de la obra de su amigo Théodore Géricault. También admiraba los paisajes de los pintores ingleses John Constable y J. M. W. Turner (véase pág. 29). Sus avances técnicos y su uso del color influyeron profundamente en la pintura impresionista y posimpresionista.

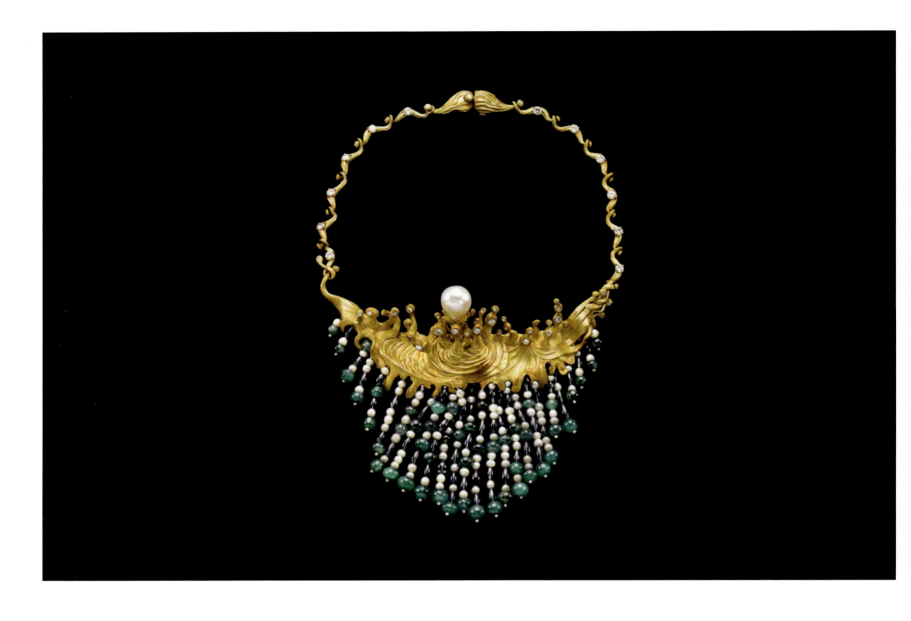

Salvador Dalí

Mar revuelto, 1954
Oro de 18 quilates con cuentas de zafiro y esmeralda, perlas y diamantes, L. 39 cm
Colección privada

A lo largo de su carrera, el artista surrealista Salvador Dalí (1904-1989) colaboró con varios joyeros, creando accesorios de carácter escultórico inspirados, por lo general, en la naturaleza, y tan teatrales, extravagantes y complejos como sus obras pictóricas. Junto al joyero de lujo Piaget, diseñó unos medallones de oro de cuyo borde crecía una maraña de ramas desnudas y retorcidas y este lujoso collar, creado para São Schlumberger, una rica mecenas. Dalí y el maestro joyero argentino Carlos Alemany forjaron esta representación del océano con piedras y metales preciosos. En él, el oro desciende desde un cierre estriado, formando una serie de cascadas entrelazadas que se juntan en una pieza ondulada repleta de salpicaduras coronadas con diamantes incrustados. La gota central de esas salpicaduras está rematada por una enorme perla de los mares del sur. Si el oro y los diamantes representan la superficie del agua, debajo, sumergiéndose en la oscuridad, las cuentas de esmeralda y de zafiro que cuelgan como borlas simbolizan el azul verdoso del mundo submarino, mientras la luz de la perla superior se refleja sobre las perlas más pequeñas. Para Dalí, que dio una conferencia vestido con traje de buzo y escafandra en la Exposición Surrealista Internacional de Londres de 1936, el océano era surrealista por naturaleza. La enorme perla barroca, que según los bocetos originales de Dalí debía ser un orbe real rematado con un crucifijo, debió de parecerle la representación perfecta del aspecto más onírico de la naturaleza.

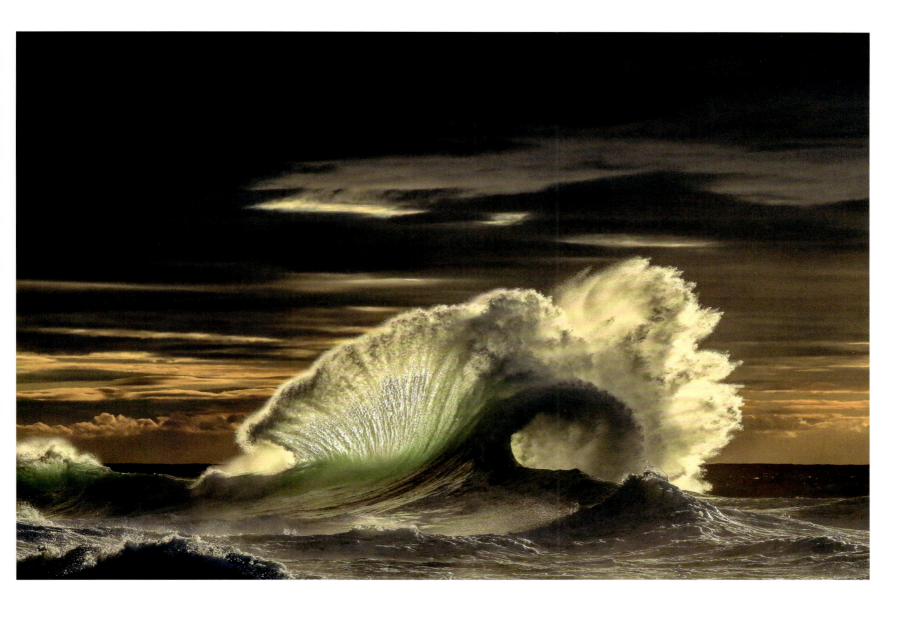

Scott Harrison

La recompensa, 2018
Fotografía, dimensiones variables

Una espectacular ola de nueve metros se despliega como un enorme abanico de seda bajo un cielo iluminado por la luz del amanecer. En la fotografía de surf, se conoce a este fenómeno como «ola de retroceso» y se produce cuando dos olas que se mueven en direcciones opuestas chocan y el agua salpica hacia arriba. Scott Harrison, un fotógrafo de Nueva Gales del Sur (1979), fotografió este momento una mañana de julio de 2018. Se considera que la primera fotografía de la cultura del surf data de 1890 y en ella aparece un surfista hawaiano de pie en la orilla del mar, sujetando una tabla. En 1929, Tom Blake, un conocido surfista, constructor de tablas y fotógrafo, diseñó una carcasa impermeable para cámaras fotográficas; en 1935, *National Geographic* publicó algunas de sus fotografías, popularizando este deporte, así como la afición de fotografiarlo. El interés de Harrison por la fotografía nació por casualidad: una mañana de 2014, ante un impresionante amanecer, tomó su cámara y se fue a la playa. Cientos de mañanas y decenas de miles de fotografías después, consiguió esta espectacular imagen. Prefiere disparar desde tierra, a primera hora de la mañana y a contraluz, esperando esa franja de veinte minutos en la que las condiciones son perfectas. Harrison controla todo lo que está en su mano (el ángulo, el encuadre, la exposición, el enfoque) y luego espera. Cuando el sol no está demasiado alto y la naturaleza colabora, logra captar ese momento fugaz y mágico. «Si las olas hubieran chocado una fracción de segundo después, el resultado sería completamente diferente», afirma. «Cuanto más tiempo estás ahí, más suerte tienes».

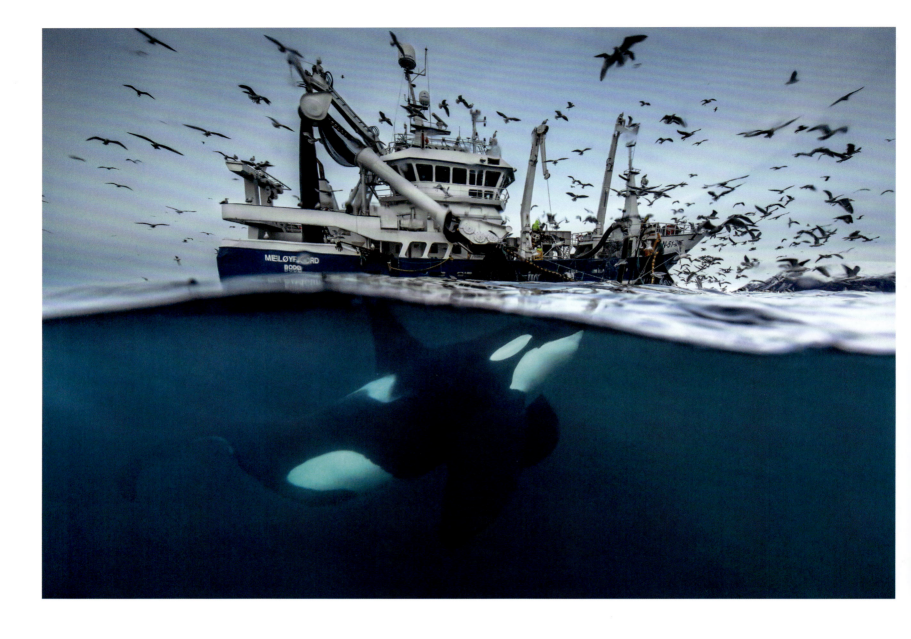

Audun Rikardsen

Recursos compartidos, 2015
Fotografía, dimensiones variables

Los fiordos noruegos al norte de Tromsø, a unos 350 kilómetros del Círculo Polar Ártico, albergan la mayor población de orcas del mundo. Estas orcas pasan gran parte de su tiempo (hasta un 40 %) nadando en busca de arenques, su alimento preferido. Utilizan un sistema conocido como «alimentación en carrusel», en el que las orcas cooperan. Para ello, rodean un banco de arenques y les cierran el paso hasta que los obligan a formar un grupo cerca de la superficie del agua. Después, utilizan sus enormes colas para golpear el banco de peces, de modo que los arenques mueren o quedan lo suficientemente aturdidos como para poder comérselos tranquilamente. Otra manera de conseguir sus arenques, quizá más sencilla, es seguir a un barco arrastrero y rodear sus redes; a veces llegan incluso a meterse dentro. En esta fotografía, que muestra lo que sucede por encima y por debajo del agua, el fotógrafo noruego y profesor de biología marina Audun Rikardsen (1968) capta precisamente esta técnica de caza. «La gente piensa que soy un fotógrafo submarino», dice Rikardsen, «pero yo prefiero decir que soy fotógrafo de superficie. Me fascinan esos escasos milímetros que separan dos mundos tan diferentes». Rikardsen ha creado su propia carcasa en forma de cúpula para proteger sus cámaras, lo que le permite captar imágenes compuestas como esta. Esta perspectiva única muestra que las orcas se han adaptado a la presencia de los arrastreros y que, al igual que ellas, el ser humano aprovecha los enormes bancos de arenques.

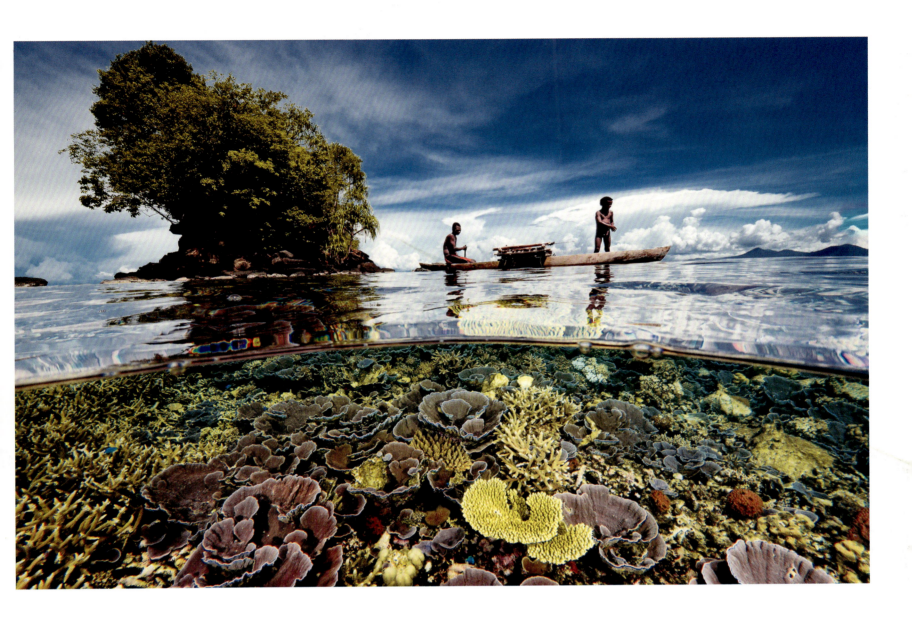

David Doubilet

Padre e hijo, bahía de Kimbe, Papúa Nueva Guinea, 2013
Fotografía, dimensiones variables

Esta extraordinaria imagen tomada en una isla de Papúa Nueva Guinea es una mezcla de trabajo planificado, experiencia y buena suerte. El fotógrafo estadounidense David Doubilet (1946) es famoso por sus imágenes de dos mitades, pero su larga y distinguida carrera comenzó a los doce años, con sus primeras fotografías submarinas. Doubilet viajó a la bahía de Kimbe en busca de una imagen perfecta que resumiera sus singulares montes submarinos cubiertos de coral y sus arrecifes para un encargo por el 125 aniversario de la revista *National Geographic*.

Ese era el plan inicial, pero Doubilet no consiguió la imagen que quería. Un conocido le sugirió que probara en una isla lejana cerca de la península de Willaumez. Allí el mundo de corales que casi rozaba la superficie le ofrecía el paisaje submarino que estaba buscando, pero la aparición de este padre con su hijo, que pasaban remando en silencio, fue pura suerte. Obtener una imagen como esta no es fácil. Las cámaras subacuáticas tienen una parte frontal especial, una cúpula de cristal de gran diámetro, corregida ópticamente para que los sujetos por encima y por debajo del agua queden enfocados. También es necesario un gran angular para captar un plano amplio. Lo ideal es que el mar esté en calma, para que la separación entre el cielo y el agua sea sutil; sin embargo, aquí la línea de agua está ligeramente curvada, dando la impresión de que el arrecife de coral pertenece a una dimensión diferente. Aunque la iluminación del fondo marino y de la superficie sea la misma, no cabe duda de que observamos dos mundos completamente diferentes. Puro deleite para nuestra imaginación.

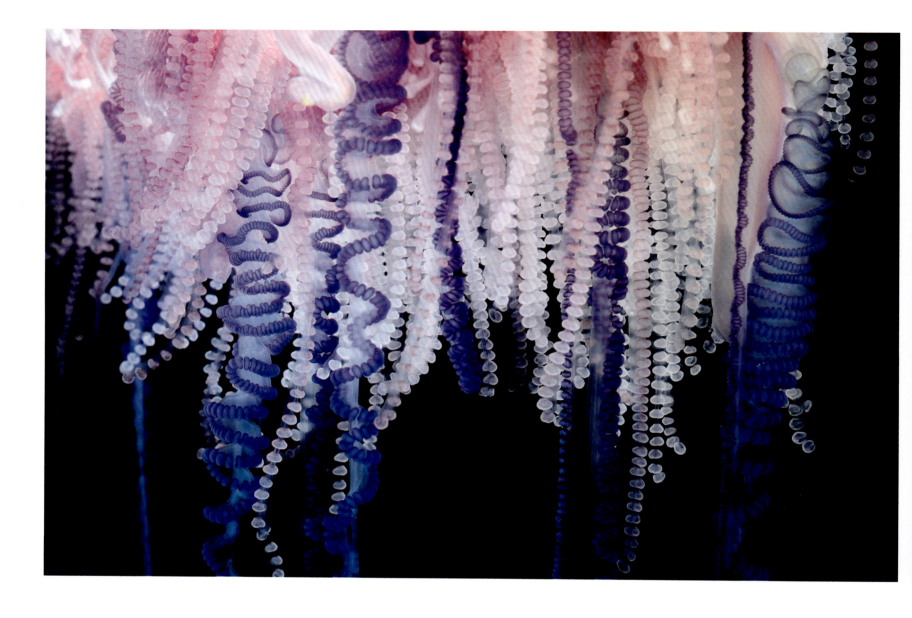

Solvin Zankl

Carabela portuguesa, mar de los Sargazos, 2014
Fotografía, dimensiones variables

La carabela portuguesa (*Physalia physalis*) es uno de los celentéreos (filo *Cnidaria*, grupo al que pertenecen las medusas y sus parientes) más temidos del océano. Aunque guarda cierto parecido con la medusa, se trata de un organismo colonial cuyo cuerpo está formado por diminutos individuos llamados hidroides. Unas estructuras especializadas conocidas como nematocistos, presentes en algunos de los tentáculos de la criatura, inyectan veneno al entrar en contacto con presas como larvas o peces, provocando parálisis o la muerte y proporcionando alimento a la colonia. Esta fotografía del alemán Solvin Zankl (1971) en el mar de los Sargazos (Bermudas) muestra la compleja belleza de la cortina de intrincados tentáculos púrpuras y rosas que penden del cuerpo principal del animal mientras flota en la superficie del mar, impulsado por una vejiga llena de gas llamada neumatóforo. No tienen medio de propulsión, por lo que se mueven gracias al viento que atrapa la aleta, o «vela», de su espalda, o por las corrientes marinas y las mareas. Los tentáculos de este organismo marino suelen medir unos 10 m, pudiendo alcanzar los 30 m. Las carabelas portuguesas viven cerca de la superficie de los océanos tropicales y subtropicales, incluido el mar de los Sargazos, una región del Atlántico al este de las Bermudas que se caracteriza por sus aguas cristalinas, generalmente tranquilas, y sus algas *Sargassum*. Se encuentra en un espacio de convergencia de cuatro corrientes oceánicas, abarcando un área de unos 1100 × 3200 km, donde se depositan plantas marinas que crean un importante vivero para especies como anguilas y tortugas marinas.

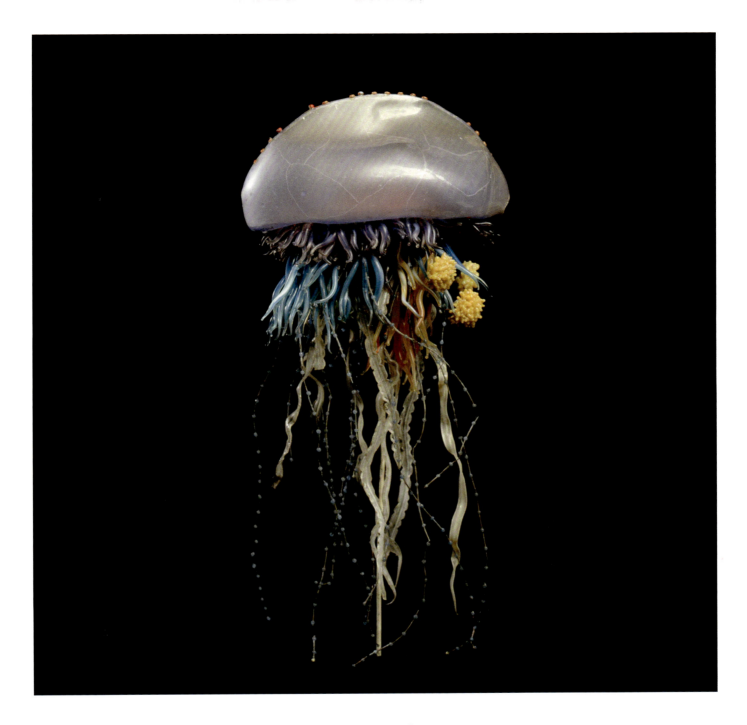

Leopold y Rudolf Blaschka

Carabela portuguesa (*Physalia arethusa*), mediados-finales del siglo XIX
Vidrio coloreado con hilo de cobre, 24 × 5,5 × 9 cm
Museo Nacional de Cardiff, Gales

La carabela portuguesa, que vive en el Atlántico y el Índico, no es una medusa, sino un sifonóforo: un organismo compuesto por zooides coloniales. Recibe su nombre de la carabela, una antigua embarcación empleada por Portugal y España en sus viajes y exploraciones, por el parecido que su parte superior tiene con este tipo de navío. La carabela portuguesa es sumamente venenosa y se desplaza por el agua marina con sus tentáculos de entre 10 y 30 m de largo que pican y paralizan a sus presas. Esta representación detallada de una carabela portuguesa es obra de Leopold Blaschka (1822-1895) y su hijo Rudolf (1857-1939). Eran descendientes de una larga estirpe de vidrieros de Bohemia y en su taller de Dresde (Alemania) fabricaron miles de modelos de vidrio para museos y universidades de todo el mundo. Entre mediados y finales del siglo XIX se generalizó el acceso a la educación y hubo un renovado interés en las ciencias por parte del público general, de modo que sus modelos eran demandados como recursos didácticos en las aulas. Este modelo, junto con unos 200 más, que incluyen invertebrados marinos y terrestres como anémonas, medusas, pulpos, pepinos de mar, anélidos y caracoles terrestres, forman parte de la colección del Museo Nacional de Cardiff (Gales). Sus trabajos son conocidos en todo mundo por su el impecable realismo y ayudaron a científicos e investigadores a solucionar uno de los mayores problemas de la historia natural: la conservación de los invertebrados de carne blanda. Las medusas y los sifonóforos son invertebrados formados casi en su totalidad por colágeno, una delicada proteína que se rompe con facilidad y es difícil de conservar.

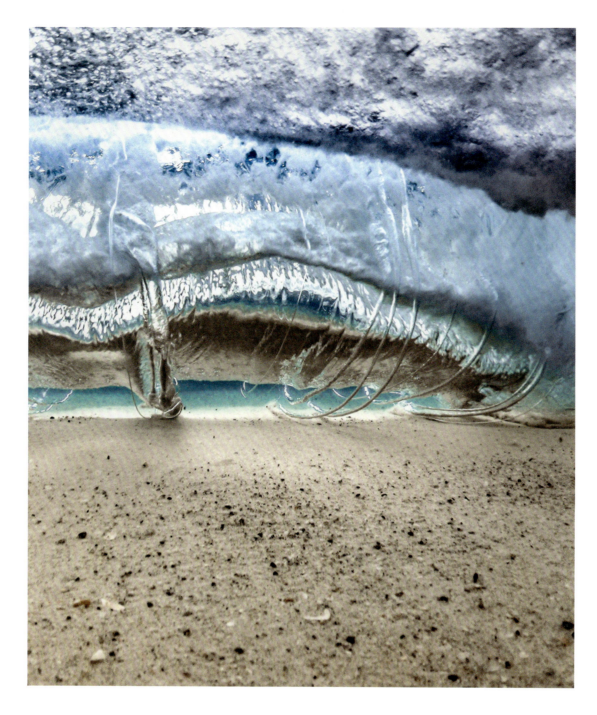

Mitchell Gilmore

Bajo las olas, Burleigh Heads, Queensland, 2019
Fotografía, dimensiones variables

Vista bajo la superficie, una ola que se desplaza hacia la playa muestra, por un lado, el contraste entre la energía del remolino que se dirige hacia la orilla y el oleaje espumoso de la ola anterior y, por otro, la quietud de la arena del lecho marino. El remolino está rodeado por pequeños vórtices, agua comprimida que gira a gran velocidad, que se forman en los bordes de las olas cuando rompen. Se podría pensar que cuando las olas llegan a la orilla se trata de agua que viaja por todo el océano. Pero las olas no son agua en movimiento, sino energía que viaja a través del agua siguiendo un movimiento circular que hace que el agua suba y baje. Este hecho cambia cuando las olas se acercan a la costa, ya que el agua no tiene el espacio suficiente para que la energía complete su órbita. La parte inferior de la ola se ralentiza, de modo que la energía se acumula en la parte superior, impulsando su cresta hacia arriba hasta que se desequilibra y la ola rompe, disipando su energía sobre el mar o la orilla. El viento suele formar olas en alta mar al soplar contra la superficie, creando una perturbación que va acumulando energía a medida que se desplaza. Hay otras olas creadas por tormentas o por terremotos submarinos, pero estos fenómenos —conocidos como marejada ciclónica y tsunami, respectivamente— llegan a la costa como un ascenso del nivel del mar y no como una simple ola que rompe en la orilla. El fotógrafo australiano Mitchell Gilmore (1986) empezó a realizar fotografías bajo el agua con una cámara GoPro por casualidad un día que no podía surfear y desde entonces se ha forjado una reputación por su capacidad de mostrar su particular visión submarina de las olas.

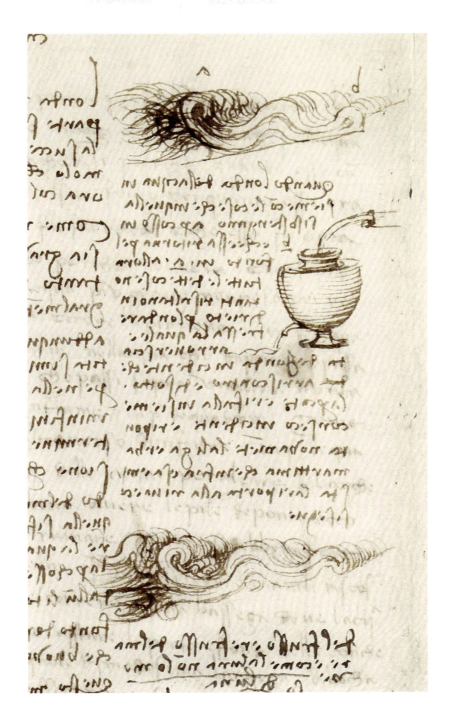

Leonardo da Vinci

Página del *Códice Hammer* (detalle), 1510
Manuscrito, 30 × 22 cm
Colección privada

En una anotación al margen de una página del *Códice Hammer*, una colección de escritos, postulados y dibujos del polímata italiano Leonardo da Vinci (1452-1519), se observan dos bocetos serpenteantes con olas revueltas y agitadas. El códice se centra en temas científicos y geográficos, incluyendo ideas sobre las propiedades del agua, el aire y la luz. Aquí, junto a las olas hay un dibujo de una vasija que sirve de recipiente para el agua, que se introduce por la parte superior y mana a través de un pitón formando un chorro: es el mismo elemento, pero esta vez tranquilo y controlado. Alrededor de las ilustraciones está la famosa letra manuscrita de Leonardo, que vemos al revés porque escribía empleando un espejo. En el texto describe con presteza el movimiento y la estructura de las olas del mar, incluyendo un estudio detallado de cómo choca una ola contra la orilla. Esta se mueve de dos maneras: la parte superior se precipita hacia delante mientras la inferior se arrastra por la fricción del fondo marino. Aquí, Da Vinci estudia cómo el agua se puede presentar en diferentes estados energéticos; por un lado, salvajes e impulsados por las incontrolables fuerzas de la naturaleza y, por otro, con tranquilidad cuando la domina el ser humano. Los delicados dibujos de las olas apoyan sus teorías y observaciones sobre esas masas de agua que golpean la costa con energía implacable.

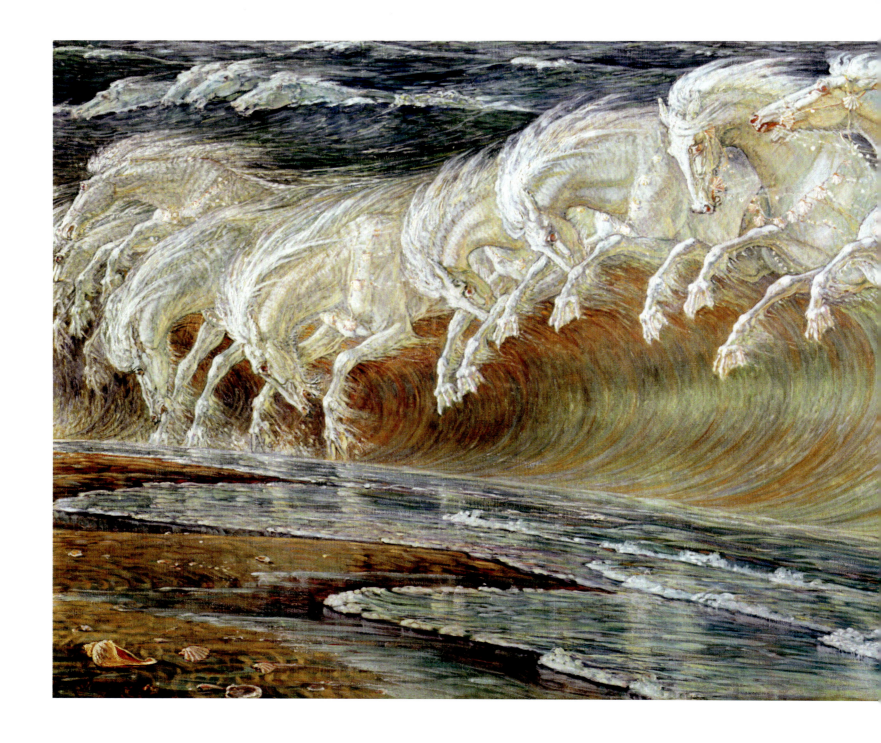

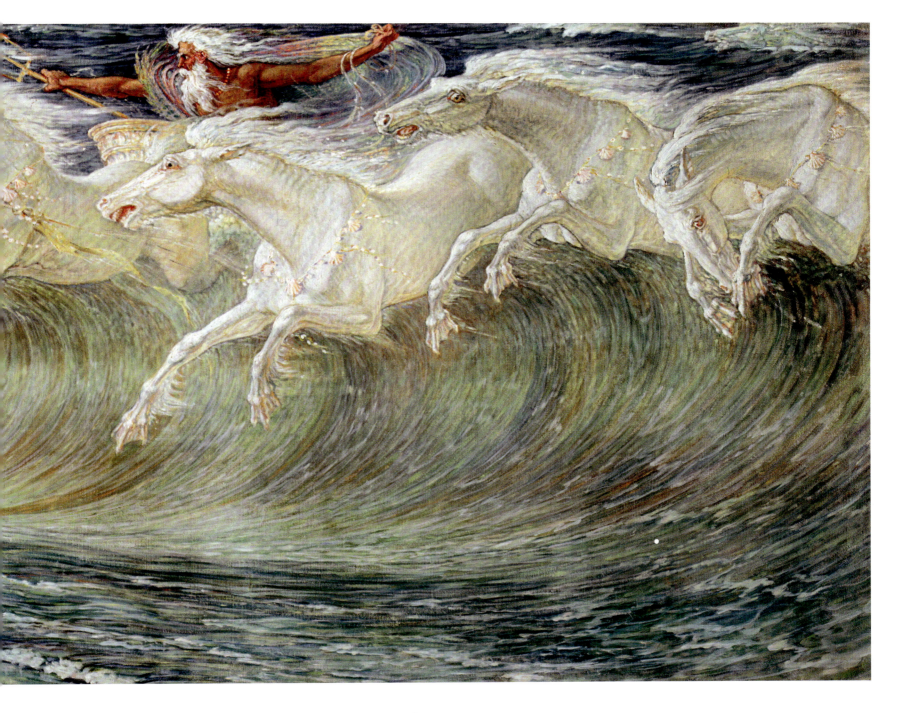

Walter Crane

Los caballos de Neptuno, 1892
Óleo sobre lienzo, 8,6 × 2,1 m
Neue Pinakothek, Múnich

Una hilera de caballos blancos al galope sobresale por encima de una enorme superficie de agua de color azul verdoso formando una gigantesca ola tubular. Se aprecian las cabezas de al menos diez caballos, pero las pinceladas borrosas del extremo apuntan a que hay muchos más. Con sus patas delanteras levantadas y las pezuñas alineadas, los animales definen el arco de la ola; sus crines blancas y azotadas por el viento recuerdan a la espuma de las olas. Al mando de Neptuno, el dios romano del mar, que lleva las riendas del carro y empuña su tridente para azuzar la carga, algunos caballos comienzan a caer hacia delante mientras el imponente oleaje se derrumba debido a su propia inmensidad. Walter Crane (1845-1915) fue un artista e ilustrador inglés, muy apreciado por sus decoraciones de libros del movimiento *arts and crafts* y por su prolífica obra de libros infantiles, que tuvo gran influencia en el género durante la segunda mitad del siglo XIX. Fue seguidor de las teorías del crítico de arte John Ruskin y del grupo de artistas prerrafaelitas, de modo que las representaciones y los temas mitológicos, así como la fascinación por el mundo natural, eran una parte esencial de su obra. Crane recuerda que para crear esta obra se inspiró «sin duda, en la compañía del océano» durante un viaje a la costa de Nantucket, Massachusetts. Hoy en día, la playa de Cisco, al sur de la isla, es un destino popular para los surfistas que buscan las grandes olas del Atlántico que, en un buen día, pueden tener una longitud de onda de hasta 300 metros.

Joan Jonas

Moviéndose fuera de la tierra II Sirena, basada en la serie *Mi nuevo teatro*, 1997-presente
Fotograma, dimensiones variables

Una mujer dormida, tal vez una sirena, yace rodeada de zarcillos de algas, con la cabeza apoyada en la mano derecha, los ojos cerrados y una hermosa y tierna sonrisa. La pintura se difumina hacia la derecha, donde aparece un arrecife de coral, con el agua azul y el coral blanco. Esta yuxtaposición aparentemente incongruente de imágenes es un fotograma de *Moving Off the Land II*, de la artista visual Joan Jonas (1936). La obra se compone de cinco videos de una duración de unos 50 minutos en total; la instalación se presentó para la exposición inaugural de la organización en defensa del océano por medio de las artes Ocean Space (de TBA21-Academy) en Venecia en 2019. Cada video se proyectaba en el interior de una especie de casetas de madera abiertas por un lado, como si de un teatro en miniatura se tratase, ubicadas en el interior de la antigua iglesia de San Lorenzo, sede de Ocean Space. La obra se realizó en colaboración con el biólogo marino David Gruber (véase pág. 164) e incluye algunas de sus filmaciones submarinas, así como secuencias de video grabadas por Jonas en acuarios y en lugares como Jamaica o la isla del Cabo Bretón en Nueva Escocia (Canadá). Las escenas se mezclaban con las voces de actores que leían un guion y los dibujos de la artista, que también prestaba su voz a la narración. Una experiencia poética potenciada a través de la música de Ikue Mori, Maria Huld Markan Sigfúsdóttir y Ánde Somby, *Moving Off the Land II* es un *collage* que nos muestra las maravillas del océano, bajo el agua y en tierra firme. Su obra es un llamamiento a la acción para preservar la vida marina y para concienciar al mundo sobre los peligros y los retos a los que se enfrentan nuestros mares.

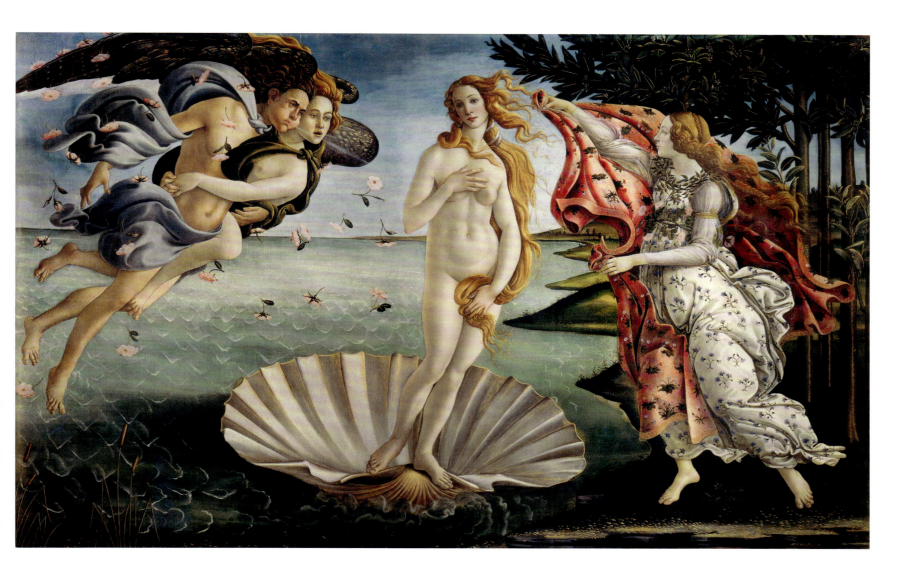

Sandro Botticelli

El nacimiento de Venus, h. 1483-1484
Témpera sobre lienzo, 1,7 × 2,8 m
Galería de los Uffizi, Florencia

El nacimiento de Venus de Sandro Botticelli (1445-1510) es uno de los cuadros más famosos del mundo, una obra maestra del Renacimiento que inmortaliza una fantasía de la mitología romana, inspirada en los mitos griegos. Se dice que la poderosa familia de los Médici encargó la obra a mediados de la década de 1480. El cuadro muestra a Venus, diosa del amor y la belleza, posando sobre una gigantesca concha de vieira como si fuese una perla hermosa y perfecta. Hija de Júpiter y Dione, Venus surgió de las olas, como una etérea criatura del mar. A la izquierda del cuadro, la encarnación de Céfiro, el viento del oeste, trae consigo a la diosa de la brisa, Aura, cuyos vientos empujan a Venus hasta la orilla. A la derecha, Flora, la Hora de la primavera (una de las tres diosas de las estaciones), espera la llegada de Venus preparada para cubrir su cuerpo con un manto. Aunque los historiadores de arte siguen discrepando sobre su significado, el cuadro se entiende como una celebración del auspicio benévolo del amor. Sin embargo, las conchas de vieira se emplearon en el arte occidental durante mucho tiempo como símbolo de los valores cristianos. En el caso de Botticelli, la concha se ha interpretado como una referencia a las pilas bautismales, que en Italia solían tener esta forma. También se empleaba una concha de vieira para verter agua sobre la cabeza de la persona que recibía el bautismo. En relación con el cuadro, las conchas también se consideran un símbolo de la fertilidad y de la sexualidad ya que su consumo se considera afrodisíaco, término que deriva de Afrodita, el nombre con el que se conocía a Venus en la mitología griega.

Yayoi Kusama

Océano Pacífico, 1959
Acuarela sobre papel, 57 × 69,5 cm
Colección Takahashi, Tokio

Esta pintura monocromática de la reconocida artista japonesa del siglo XX Yayoi Kusama (1929) está compuesta por una serie de hebras onduladas y fracturadas, formadas por una densa red de estrechos rectángulos entrelazados. El efecto es hipnótico y arrastra la mirada del espectador a lo largo del cuadro, evocando una repetición infinita de las formas que nos recuerda la inmensidad del mar. Kusama es famosa por sus pinturas e instalaciones en las que la repetición y el concepto de infinito hacen que los espectadores se sientan atrapados. Muchos de sus cuadros están llenos de lunares y, a veces, coloca muchos espejos en una sala con pequeñas luces, a la que el espectador tiene acceso, pero inmediatamente queda desorientado. Aquí ocurre lo mismo: el cuadro parece una serie de ondas o corrientes sobre la superficie del agua, creadas por la ilusión de los contornos negros y, por otra parte, es como si el espectador se asomara a las profundidades del océano, creando una sensación de ingravidez. Cuando era pequeña, Kusama sufría alucinaciones (veía patrones caleidoscópicos e infinitos puntos que se multiplicaban, etc.), entre otras visiones, que le sirvieron de inspiración a lo largo de toda su carrera artística. A los diecinueve años, comenzó a estudiar en la Universidad de Bellas Artes de Kioto, donde se especializó en el estilo de pintura tradicional japonés *nihonga*. Sin embargo, pronto se sintió atraída por las obras de vanguardia que aparecían en Europa y Estados Unidos, y acabó mudándose a Nueva York en 1958, donde participó en el movimiento de arte pop de la década de 1960.

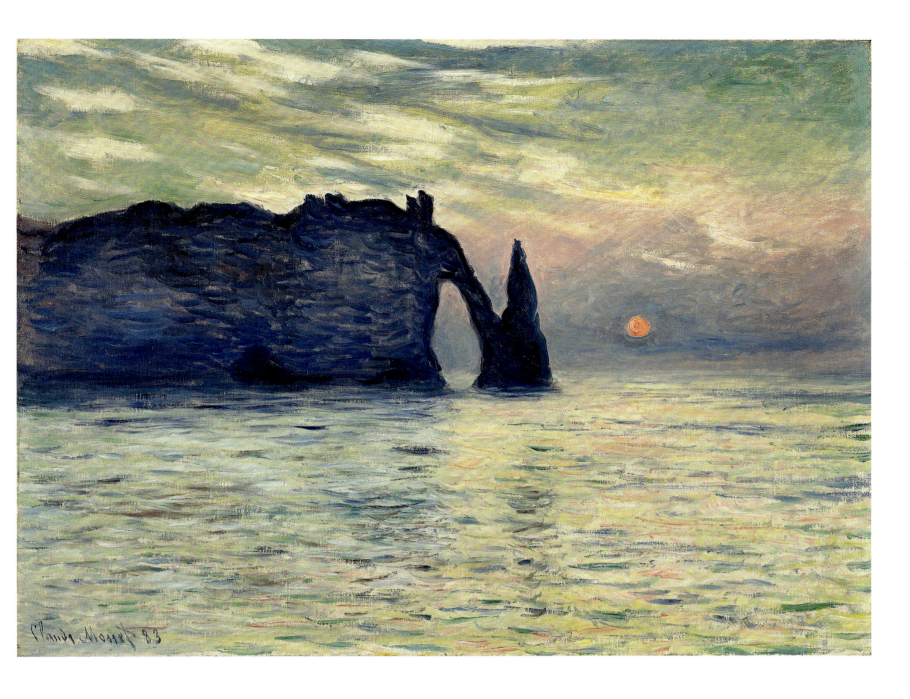

Claude Monet

El acantilado, Étretat, puesta de sol, 1882-1883
Óleo sobre lienzo, 60,5 × 81,8 cm
Museo de Arte de Carolina del Norte, Raleigh

El sol se pone entre dos formaciones rocosas de la costa de Normandía (Francia) conocidas como el Elefante y la Aguja por sus formas. La obsesión del artista francés Claude Monet (1840-1926) por los acantilados de tiza de Étretat, en su Normandía natal, le llevó a pintar unos dieciocho cuadros de estos paisajes en tres semanas. A Monet le fascinaban la belleza del paisaje y la peculiaridad de las formaciones rocosas, pero también le interesaban las condiciones atmosféricas y los cambios de las mareas, originados por el encuentro del mar del Norte con el océano Atlántico frente a las costas de Normandía. Contrastando con la obra de algunos de sus coetáneos, como Eugène Boudin y Gustave Courbet (véase pág. 122), Monet creó un cuadro dinámico de un paraje en el que la luz cambiaba constantemente y que evocaba el movimiento constante del mar, plasmado con numerosas pinceladas sueltas. Monet, conocido por ser el creador del movimiento impresionista (llamado así por otra de sus marinas, *Impresión, sol naciente*, del puerto de El Havre), colocaba su caballete en la playa y empezaba a trazar bocetos, aplicando capas de pintura, unas sobre otras todavía húmedas para que se mezclaran parcialmente. Además de pintar y abocetar su visita a Étretat, Monet escribió mucho sobre ella, sobre todo en las cartas que enviaba a la que por entonces era su esposa, Alice. En ellas a menudo describía sus largas esperas para que el tiempo cambiara y le permitiese seguir con su tarea y su entusiasmo y frustración ante el reto que suponía captar los matices del agua.

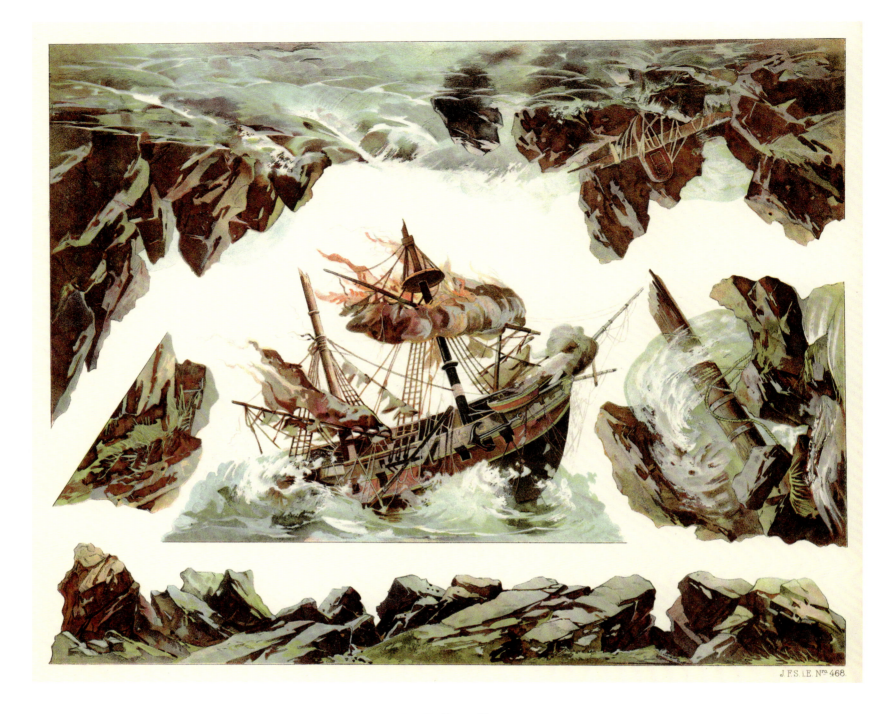

J. F. Schreiber

Teatro de papel, 1886
Litografía, 36,8 × 41,3 cm
Poppenspe(e)lmuseum, Vorchten, Países Bajos

La rápida expansión del mercado editorial infantil en el siglo XIX tuvo una consecuencia inesperada en Alemania: la aparición de los teatros de papel. En 1831, Johann Ferdinand Schreiber fundó en Esslingen la editorial J.F. Schreiber para imprimir textos de arte y de teatro. Cuando su hijo, Ferdinand (1835-1914), tomó las riendas del negocio, decidió centrarse en los libros infantiles, lo cual le dio buen resultado. La mejora de las técnicas de impresión y la alta calidad de los productos hicieron que Schreiber dominara el mercado. Con la intención de hacer crecer el negocio, Ferdinand y su hermano Max publicaron un libro de instrucciones para construir teatros de papel, *Das Kindertheater*, de Hugo Elm. Este libro marcó los estándares de los teatros de papel en Alemania. Intentando reflejar la grandiosidad de los escenarios europeos, los teatros se hacían con papel impreso, que se recortaba del libro, se pegaba sobre un cartón y se montaba en un marco de madera al que se le añadía el decorado y los actores. Los diseños se elaboraban con gran detalle, atención y belleza, e hicieron que niños y padres disfrutaran de un entretenimiento visual único. La popularidad de los recortables de Schreiber los animó a ampliar su oferta de productos y también fabricaron muñecas, belenes navideños y maquetas de aviones y barcos. El teatro de esta imagen (el número 468 de la colección) muestra el dramático hundimiento de un barco. Entre los recortes de rocas afiladas, el barco y dos frisos con rocas se distingue el poste, ahora roto, al que estaba amarrado el barco. Una vez montado, el teatro prometía infinitas horas de diversión.

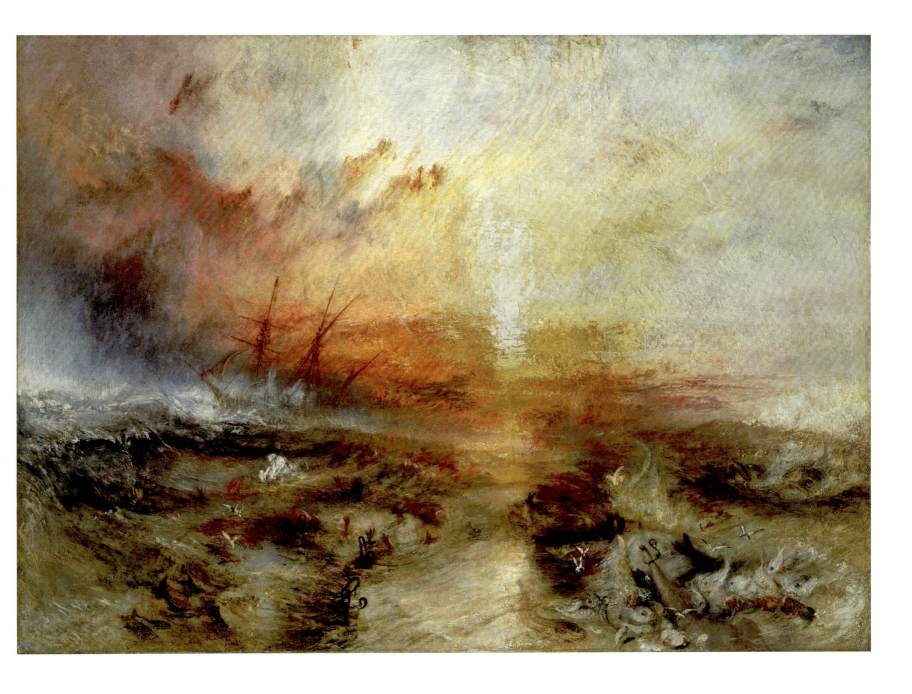

Joseph Mallord William Turner

Barco de esclavos, 1840
Óleo sobre lienzo, 90,8 × 122,6 cm
Museo de Bellas Artes, Boston

Joseph Mallord William Turner (1775-1851) es uno de los pintores británicos más célebres del romanticismo. Expuso su primer óleo, *Pescadores en el mar*, en 1796, un oscuro paisaje marítimo bañado por la luz de la luna. Aunque muchas de sus pinturas representan fenómenos atmosféricos —remolinos de tormentas o atardeceres de colores intensos— este cuadro, que se convirtió en una de sus obras más famosas, va más allá de lo natural y aborda un tema político. La obra, titulada originalmente *Esclavistas arrojando por la borda a los muertos y moribundos: el tifón se acerca*, se inspiró en la masacre de Zong de 1781. En una travesía de un barco que transportaba esclavos, tras agotarse el agua y las provisiones debido a una serie de errores en los cálculos de navegación, 132 esclavos africanos fueron arrojados al océano Atlántico. Se presentó una reclamación al seguro por el «cargamento humano» que se había perdido, pero la batalla legal hizo que el caso tuviera eco, llegando a oídos de los primeros activistas por la abolición de la esclavitud, que utilizaron aquel conmovedor relato de inhumanidad para defender su causa. El cuadro de Turner se expuso por primera vez en la Royal Academy of Arts de Londres en 1840, coincidiendo con dos convenciones internacionales contra la esclavitud. Esta representación de lo que sucedió, en la que vemos el cuerpo de un esclavo con sus extremidades atadas, flotando y rodeado de peces y pájaros en las turbulentas olas del primer plano, con el cielo nublándose a medida que el barco desparece en el horizonte, evidenció la crueldad del comercio transatlántico de esclavos.

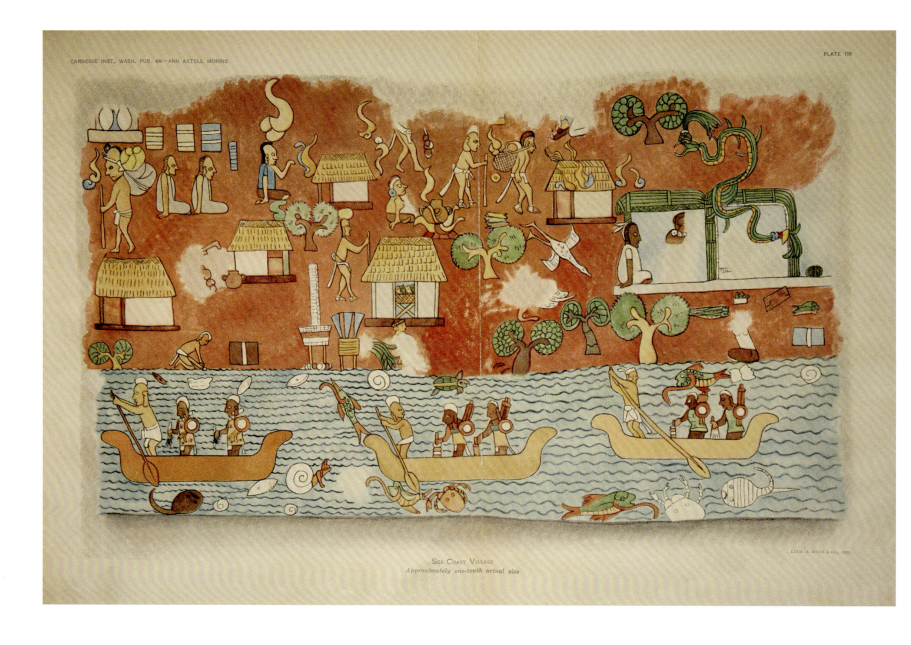

Ann Axtell Morris

Lámina 159, *Pueblo costero*, de *El templo de los guerreros*, Chichen Itzá, Yucatán, 1931
Litografía, 32 × 45 cm
Biblioteca de la Universidad de Illinois en Urbana-Champaign

Originalmente, esta obra se encontraba en una de las paredes del Templo de los Guerreros, que se encuentra en el recinto sagrado maya de Chichén Itzá, en la península del Yucatán. Este mural restaurado ilustra la vida de un pueblo costero y cuando se descubrió a principios del siglo xx estaba fragmentado en cincuenta y ocho piezas. Chichén Itzá quedó abandonado hacia el siglo xv y los trabajos arqueológicos para su restauración comenzaron en febrero de 1925 bajo la dirección del arqueólogo estadounidense Earl H. Morris, del Instituto Carnegie de Washington D.C. La arqueóloga Ann Axtell Morris (1900-1945), que estaba casada con Earl, fue la primera que abordó la restauración del mural. Las piedras se volvieron a ensamblar y a reparar para que Ann Axtell Morris pudiera calcar minuciosamente el diseño en papel transparente antes de transferir la imagen a papel de acuarela con papel carbón. Tomando la piedra como modelo, duplicó las imágenes pintadas en color antes de cortar el papel al tamaño original. Su trabajo reveló una escena de la vida cotidiana maya pintada en su estilo típicamente plano: el cielo y el mar están delimitados por el uso de diferentes colores, con la superficie azul de las aguas atravesada por líneas negras onduladas que representan las olas. Los peces y el mar dominan la escena y aparecen junto a otras criaturas marinas. También se aprecia que las casas del pueblo sirven para almacenar la pesca del día, lo que revela la importancia del pescado en la vida del pueblo. Tres canoas flotan en el agua, cada una con un remero y dos guerreros armados, mientras la omnipresente Serpiente Emplumada, la deidad maya más sagrada, supervisa el ajetreado pueblo desde la esquina superior derecha.

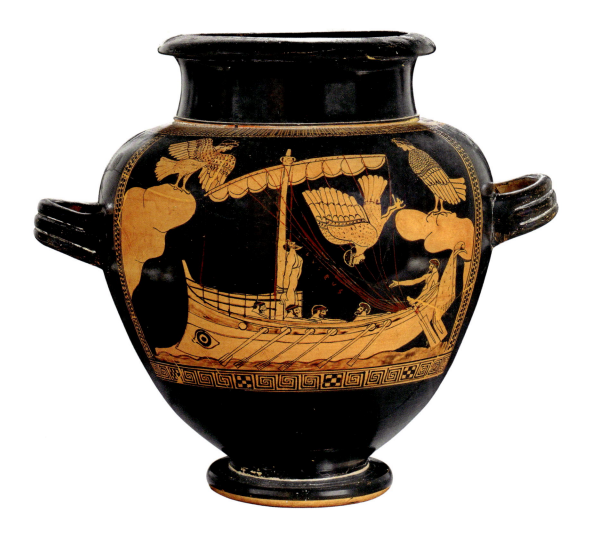

El pintor de sirenas (atrib.)

Jarrón con sirena, h. 480-470 a.C.
Cerámica pintada 34 × 38 × 29 cm
Museo Británico, Londres

«Encontraréis primero a las sirenas [...] pero quien atiende imprudente su voz y se aproxima a ellas, no verá a su familia esperando su vuelta». Según la mitología griega, esa fue la advertencia de Circe a Odiseo mientras le ayudaba a construir el barco que le llevaría de vuelta a casa, a Ítaca. Si aun así insistía en oírlas, debía tapar los oídos de su tripulación con cera de abeja y ordenarles que lo atasen con cuerdas a la base del mástil y que ignoraran sus súplicas cuando quisiera zafarse de ellas al oír su canto, apretándolas aún más.

Así las escuchó Odiseo. Las sirenas se enfadaron tanto al ver que un mortal oía su canto y se escapaba, que se lanzaron en picado al mar y se ahogaron. Esta historia aparece representada en este *estamno*: dos sirenas observan la escena posadas en las rocas, mientras otra se sumerge en el mar con los ojos cerrados. Originariamente, las sirenas eran siervas de Perséfone, a la que Hades raptó para convertir en su esposa. Su madre, la diosa Deméter les confirió cuerpos y alas de pájaro para que la ayudaran a buscar a su hija. En un mito anterior,

en el que Jasón se encontró con ellas en su búsqueda del vellocino de oro, Orfeo le salvó cantando de tal manera que su canto ahogaba las voces de las sirenas. El jarrón muestra cómo era el guarnimiento de una embarcación griega. En la popa, el timonel maneja dos remos de espadilla, sujetos con cuerdas al costado del barco; en la cubierta se eleva un castillo de proa. La parte superior del mástil tiene unos anclajes metálicos por los que pasan las drizas. Otros cabos mantienen la vela izada, atados en cubierta y al alcance del timonel.

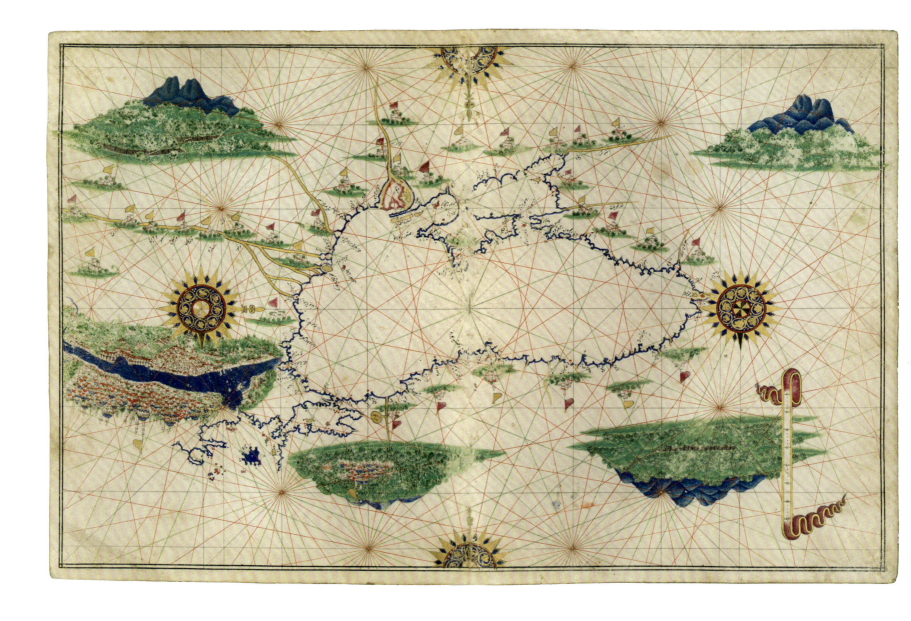

Anónimo

El mar Negro, del atlas marino Walters, siglo XVI
Pigmentos opacos sobre pergamino, 30 × 45 cm
Walters Art Museum, Baltimore

Esta carta náutica a doble página es la primera de un atlas del Imperio otomano (el único que se conserva) y muestra el mar Negro y el mar de Mármara y, a la izquierda, el Cuerno de Oro y la ciudad de Estambul. Aunque el mar Negro es un mar cerrado, está conectado con el mar de Mármara a través del estrecho del Bósforo y con el Egeo a través del estrecho de los Dardanelos. La orientación del mapa sitúa el sur Çen la parte superior y los nombres geográficos están escritos en caligrafía árabe *nasta'līq* en turco. El resto de cartas náuticas del atlas comprenden el Egeo y el Mediterráneo oriental; el Mediterráneo central y el Adriático; el Mediterráneo occidental y la península Ibérica; el noroeste de Europa; Europa, todo el Mediterráneo y el norte de África; y el océano Índico, África oriental y el sur de Asia. También hay un mapa del mundo en proyección oval. El atlas se caracteriza por sus detalladas viñetas con ciudades. Las cartas náuticas se crearon a partir de los portulanos del siglo XIV, que mostraban los rumbos y la dirección del viento y servían a los marineros para navegar de un puerto a otro. A mediados del siglo XVI, la corte otomana contaba con miles de mapas, cartas y atlas, que el sultán encargaba a sus eruditos. Se piensa que este atlas se creó en Italia para un mecenas turco, posiblemente un cortesano, por las similitudes en cuanto a contenido y estilo con los atlas europeos de la época, así como por las elaboradas ilustraciones. Lo más seguro es que nunca se usase como carta náutica y fuese más bien una pieza de arte cartográfico que ilustra el creciente interés por parte de la élite otomana por conocer el resto del mundo, que de repente parecía estar lleno de nuevos territorios por explorar.

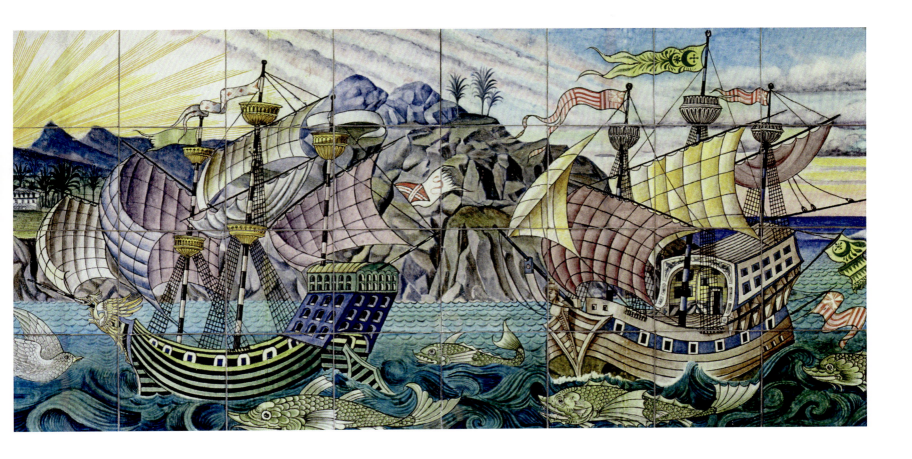

William de Morgan

Mosaico de un galeón, 1895
Loza vidriada con estaño, 60,9 × 152,4 cm
De Morgan Foundation, Londres

Unos monstruosos peces de gran tamaño nadan entre unas olas estilizadas junto a dos galeones decorados con velas y banderines llamativos, con sus cofas en los mástiles para vigilar y los enormes castillos de popa que habrían albergado los camarotes del capitán y otros oficiales. Aunque las jarcias que sostienen los mástiles de ambas embarcaciones tienen un carácter realista, la forma en que las velas ondean en distintas direcciones delata que se trata de una escena ficticia en la que la realidad importa menos que la estética, acentuada por las numerosas líneas curvas que crean una sensación de movimiento. Elementos como los rayos del sol, las hileras paralelas de olas dentadas y la falta de perspectiva lineal sugieren que se trata de una obra medieval, pero en realidad, este mosaico data de finales del siglo XIX; es un ejemplo muy bien conservado de los primeros trabajos de William de Morgan (1839-1917), uno de los mejores ceramistas ingleses de su generación. De Morgan, que estaba muy ligado al movimiento *arts and crafts*, fabricaba los azulejos en su alfarería de Chelsea y sus decoraciones mate se parecen a las que creaba su coetáneo William Morris.

El mar era un tema recurrente en el arte victoriano y era una importante fuente de inspiración para De Morgan, cuyos diseños incluían peces, delfines, leones marinos y caballitos de mar. Sus azulejos, famosos por sus llamativos colores y sus cautivadoras escenas, se emplearon para decorar muchas casas y edificios públicos de Gran Bretaña a finales del siglo XIX. Sus obras llegaron incluso a surcar los mares gracias al arquitecto y diseñador T.E. Collcutt, que los encargó para decorar los lujosos interiores de los transatlánticos de la compañía P&O.

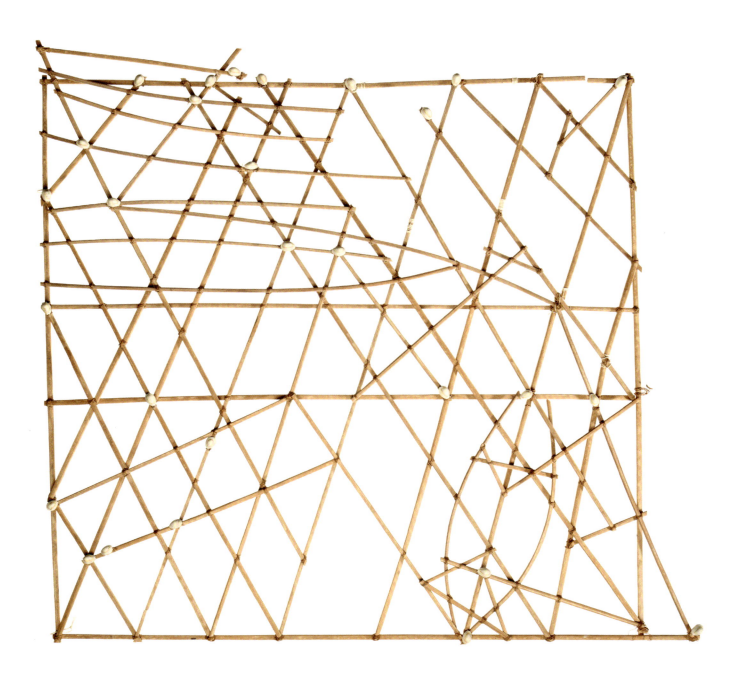

Anónimo

Carta náutica trazada con palos, Islas Marshall, décadas de 1940-1950
Palos de madera tallados, conchas de cauri, cordel, 128 × 100 × 4,5 cm
Museo Nacional de Historia Natural, Instituto Smithsoniano, Washington D.C.

La influencia que el océano tiene sobre los habitantes de las islas Marshall es enorme: es su fuente de alimento y el medio a través del cual se desplazan y establecen lazos comerciales, pero también es un lugar llenos de peligros. Para sortearlos, los navegantes de las islas Marshall del Pacífico Sur utilizaron cartas náuticas como esta hasta la Segunda Guerra Mundial. Las conchas y los trozos de coral representan las posiciones de las islas y las ramitas de palmera indican la ubicación y dirección de las corrientes marinas. Es probable que emplearan estas cartas y las estrellas para navegar en sus canoas entre los cientos de islas y atolones del archipiélago, aunque a veces también recorrían largas distancias. Estos peculiares mapas fueron observados por primera vez por misioneros en 1862, cuando las islas eran una colonia española. En 1885 España vendió las islas al Imperio alemán. Años después, en 1898, el capitán Winkler de la marina alemana describió con detalle las cartas. Winkler identificó tres tipos: las *mattang*, destinadas a la instrucción de los futuros navegantes y que no tenían que ser fieles a la geografía real; las *meddo*, mapas reales que ubicaban las islas, las corrientes y el oleaje y las *rebbelith*, que se parecían a las *meddo*, pero eran más detalladas. Las cartas las trazaban los propios marineros para su uso exclusivo, variando su forma, tamaño y escala. Aunque hoy en día ya no se utilizan, estas cartas son tan importantes para la iconografía local que aparecen en el escudo de las islas Marshall, que lograron la independencia en 1986.

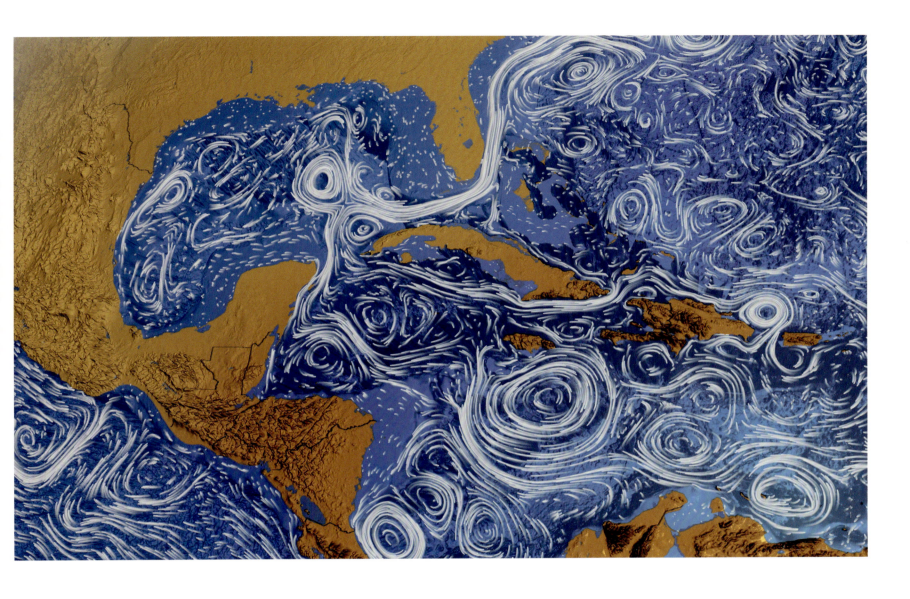

NASA

Océano infinito, 2011
Imagen digital, dimensiones variables

Esta imagen, que recuerda a las pinceladas de un lienzo de Van Gogh, es un fotograma que representa las decenas de miles de corrientes oceánicas que convergen hacia el istmo centroamericano. Entre junio de 2005 y diciembre de 2007, los satélites del proyecto ECCO (Estimación de la Circulación y el Clima del Océano) de la NASA, proyecto que todavía está activo, captaron una serie de imágenes que luego se combinaron empleando herramientas de análisis numérico. El proyecto pretende mostrar la evolución de la circulación oceánica y calcular cómo afectan los océanos al ciclo global del carbono, trazando el impacto que tienen los cambios en los océanos polares sobre la temperatura del agua a nivel mundial. Estos datos permitirán a la NASA comprender mejor las complejas interacciones entre el océano, la atmósfera y la tierra. En la imagen aparecen los remolinos que se mueven a menor velocidad, pero que circulan continuamente alrededor de las costas. En la imagen solo se aprecian los de mayor tamaño, aunque aparecen más definidos de lo que son en realidad. Para obtener esta imagen se llevó a cabo uno de los mayores ejercicios de computación de la historia, una iniciativa conjunta entre el Jet Propulsion Laboratory de la NASA y el Instituto Tecnológico de Massachusetts. La vista ofrece una imagen realista del caos ordenado de la circulación de las aguas en los océanos. Algunas de las corrientes más grandes, como la corriente del Golfo en el océano Atlántico y la corriente de Kuroshio en el océano Pacífico, viajan a velocidades de más de seis kilómetros por hora y transportan aguas cálidas a través de los océanos como si de una enorme cinta transportadora se tratase.

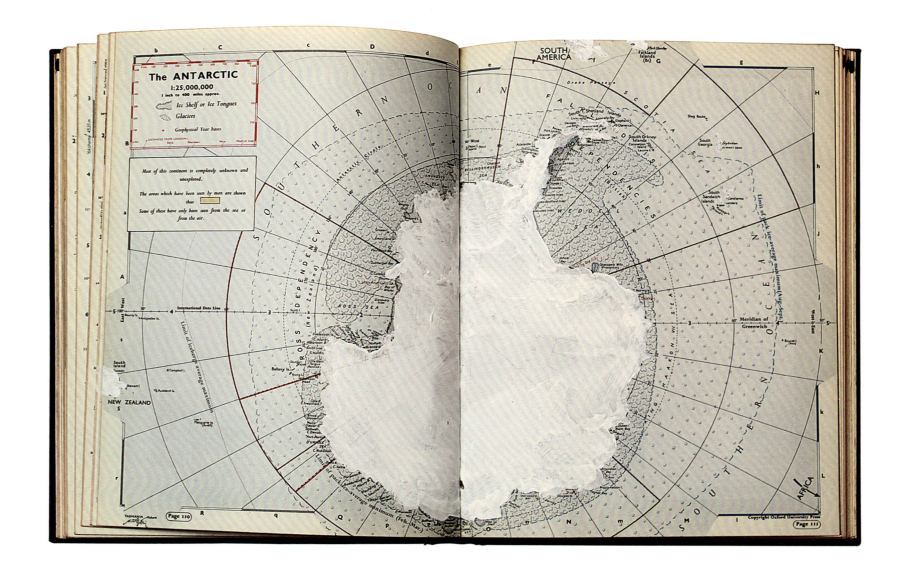

Tania Kovats

Solo azul (Antártida), 2013
Yeso sobre papel impreso, 25 × 45 cm
Colección privada

El mapa de la Antártida aparece cubierto por una capa de pintura blanca, ocultando la topografía del continente. Tan solo vemos los nombres de las regiones costeras. La artista británica Tania Kovats (1966) ha empleado esta idea para modificar numerosos atlas antiguos, borrando el espacio terrestre y dejando solo el océano azul que lo rodea. Al poner el foco sobre las masas de agua que rodean países y continentes, la artista propone una visión del mundo oceanocéntrica, subrayando el carácter permanente de los mares frente a lo efímero de las fronteras y los territorios humanos. Este atlas, que data de mediados del siglo XX, incluye detalles geopolíticos como las posesiones británicas y neozelandesas, señalando lo absurdo del hecho de que las naciones reclamen porciones de un continente despoblado. El Tratado Antártico acabó con las reclamaciones territoriales en 1961 y la región se reservó para el estudio científico. En el mapa también se aprecian los niveles máximos y mínimos de la banquisa, una realidad muy alejada de la actual debido al calentamiento global. En las últimas décadas se ha producido un rápido y significativo descenso del hielo marino en la costa occidental de la Antártida. No deja de ser curioso, y paradójico, que en la costa oriental haya aumentado desde finales de la década de 1970, aunque a un ritmo muy lento. Los océanos han configurado buena parte de nuestro mundo y seguirán haciéndolo, sobre todo porque el aumento del nivel del mar provocado por el cambio climático amenaza con redefinir en poco tiempo nuestras costas y nuestros mapas. El proyecto de Kovats es un recordatorio de que todo atlas acaba quedando obsoleto, tarde o temprano.

Matthew Cusick

La ola de Fiona, 2005
Mapas recortados sobre tablero, 1,2 × 2 m
Colección privada

A primera vista, *La ola de Fiona* parece una marina con una ola que se acerca a la orilla. Sin embargo, al observarla de cerca, la pieza muestra su verdadera naturaleza: la imagen es un *collage* formado por retazos de decenas de mapas. Su creador es el artista neoyorquino Matthew Cusick (1970), quien afirma que «los mapas tienen todas las propiedades de una pincelada: matiz, densidad, línea, movimiento y color». Cusick ha trabajado como pintor e ilustrador de libros, pero es más conocido por sus complejos *collages* construidos con mapas con los que recrea marinas, paisajes y retratos. *La ola de Fiona* pertenece a una serie de *collages* que representan olas con nombre de mujer inspirados en el arte japonés, en particular, en la famosa xilografía de Katsushika Hokusai, *La gran ola de Kanagawa* (véase pág. 127). A Cusick se le ocurrió trabajar con material cartográfico al encontrar en su estudio una caja llena de mapas. Fascinado por su potencial, comenzó a experimentar, recortando los mapas de diversas formas y yuxtaponiendo las diferentes tonalidades y paletas para crear sus propias imágenes. Dio nueva vida a los mapas, dotando a sus colores de la emoción y la fuerza de las que antes carecían. Sus marinas aprovechan la intensidad de los azules y blancos de los mapas para crear imágenes que, al contemplarse desde lejos, parecen moverse. De cerca, se pueden apreciar las líneas y los nombres, lo que aporta un toque tridimensional del que carece un mapa bidimensional. Cusick dejó clara su visión: «Los mapas tenían mucho potencial, muchas capas. Guardé los pinceles y decidí ver adónde me llevaban».

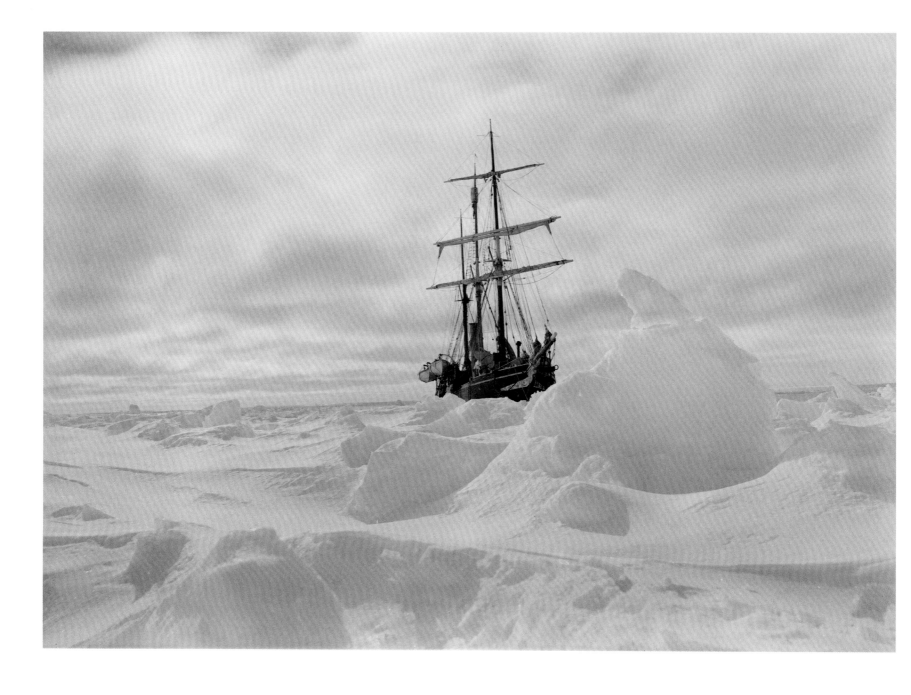

Frank Hurley

El Endurance atrapado en el hielo, Antártida, 1914
Fotografía, dimensiones variables
Royal Geographical Society, Londres

La belleza de esta fotografía contrasta con la gravedad de la situación en la que fue tomada. En ella vemos al Endurance atrapado en el hielo del mar de Weddell. En él viajaban veintiocho miembros de la Expedición Imperial Transantártica (1914-1916) que había partido de Inglaterra. Cuando el fotógrafo de la expedición, Frank Hurley (1885-1962), tomó esta fotografía, todavía tenían la esperanza de que el deshielo primaveral acabara liberando el barco. Sin embargo, el Endurance quedó sepultado por el hielo y se hundió el 21 de noviembre de 1915. Podemos disfrutar de esta imagen gracias a la dedicación de Hurley. Shackleton había insistido en que Hurley dejara los negativos de cristal a bordo, pero los carpinteros hicieron un agujero en el costado de la embarcación y los recuperó. De los 550 negativos, guardó unos 150, desechó el resto de su equipo, salvo una cámara compacta y tres rollos de película. La tripulación subió a los botes salvavidas del Endurance y llegó a la isla Elefante el 15 de abril de 1916. Desde allí, Shackleton y otras 5 personas emprendieron un peligroso viaje de 1300 km en un bote de remos hasta Georgia del Sur en busca de ayuda. Hurley formó parte del grupo que permaneció en la isla. Rescataron a todos con vida el 30 de agosto de 1916. En 1917, cambió la exploración por el conflicto del frente occidental de la Primera Guerra Mundial, pero volvió a la Antártida en dos ocasiones (1929 y 1931) con el explorador australiano Douglas Mawson, en la expedición de investigación antártica británica, australiana y neozelandesa. El Endurance fue fotografiado de nuevo en 2022 cuando los restos del naufragio se ubicaron a 3 km debajo de la superficie.

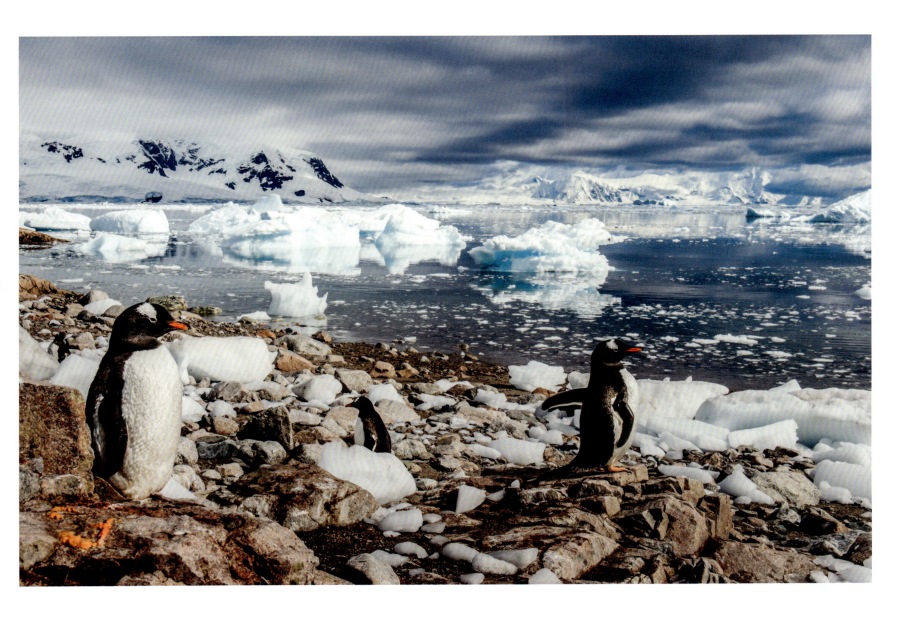

Esther Horvath

Pingüinos juanito en la isla de Danco, Antártida, 2018
Fotografía, dimensiones variables

Desde 2015, la fotógrafa y ecologista húngara Esther Horvath (1979) ha centrado su trabajo casi por completo en las regiones polares, tratando de concienciar sobre los efectos del cambio climático. Esta imagen de pingüinos juanito (*Pygoscelis papua*) fue tomada en 2018 durante una expedición a bordo del Arctic Sunrise de Greenpeace para documentar los 4500 km² del mar de Weddell en el océano Antártico, una región cinco veces el tamaño de Alemania que se ha convertido en el Santuario Antártico. El objetivo de esta reserva es proteger las poblaciones de pingüinos juanito y pingüinos de Adelia, cuyas poblaciones disminuyen a pasos agigantados junto con sus hábitats. Estos pingüinos suelen vivir en grandes colonias de miles de ejemplares en zonas costeras libres de hielo. Al llegar a la madurez, las parejas forman vínculos estables y se turnan para incubar sus huevos, depositados en un nido hecho con hierba, piedras, plumas y musgo. Son monógamos y la infidelidad se suele castigar con el destierro. Son algo torpes en tierra firme, pero en el agua son hábiles nadadores capaces de moverse a una velocidad de 35 km por hora, superando a cualquier otra ave buceadora. Pueden permanecer bajo el agua hasta siete minutos y sumergirse a profundidades de casi 200 m para cazar krill, calamares y peces. Horvath ha participado en más de una docena de expediciones, incluyendo viajes a remotas estaciones militares o científicas; en 2022 fue la fotógrafa de la expedición Endurance22, que descubrió el pecio de Shackleton, el Endurance (véase pág. 38), a unos 3000 m de profundidad en el mar de Weddell, cuyas frías aguas lo habían conservado a la perfección.

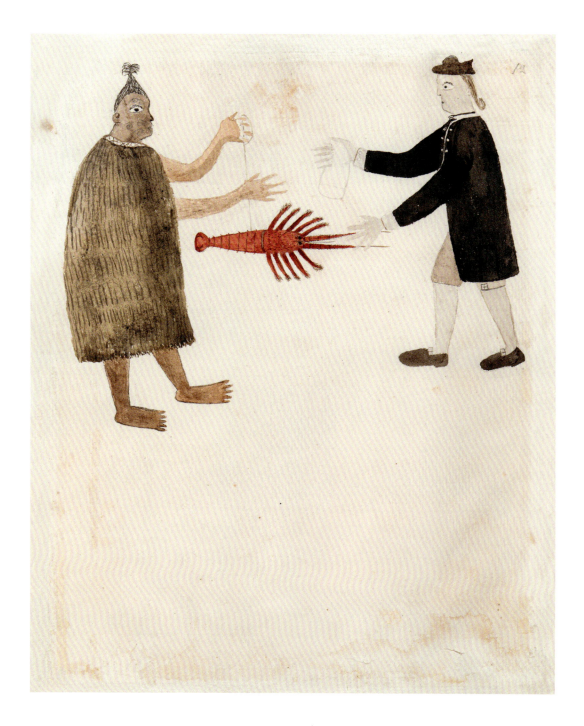

Tupaia

Maorí intercambiando una langosta con Joseph Banks, 1769
Acuarela sobre papel, 26,8 × 20,5 cm
Biblioteca Británica, Londres

En el siglo XVIII, los viajes de descubrimiento no eran ni para débiles ni para aquellos para los que una buena comida era algo esencial: el pan marinero (una galleta extremadamente dura) infestado de gorgojos y la carne de vacuno en salazón eran los alimentos básicos. Una vez en tierra, lo que un marinero quería eran frutas frescas, verduras y agua, y sin duda valía la pena hacer un trueque por una buena langosta. Tupaia (h. 1725-1770), el autor de esta acuarela, era un sacerdote polinesio que desempeñó un papel crucial en el éxito de la primera expedición del capitán James Cook a Nueva Zelanda en 1769, ya que hacía las veces de traductor, navegante y comerciante. En la imagen podemos observar a *sir* Joseph Banks, presidente de la Royal Society, que financiaba el viaje, intentando intercambiar un trozo de tela por una langosta. Parece que ninguno confía demasiado en el otro: Banks se aferra a su tela y el maorí sujeta la langosta con una cuerda para que no se la lleven sin darle lo que le pertenece. Los diarios de los expedicionarios que acompañaban a Cook indican que Tupaia era un tatuador al que los naturalistas y artistas a bordo del HMS Endeavour enseñaron a dibujar. Banks y otros miembros de la tripulación regresaron a Gran Bretaña con tatuajes posiblemente hechos por el sacerdote. Tupaia se unió al viaje de Cook en julio de 1769, en Tahití; sus conocimientos de la región y de la lengua maorí fueron indispensables cuando los europeos arribaron a Nueva Zelanda. Se dice que los maoríes creían que Tupaia era el capitán del barco y que los europeos estaban bajo su mando, un rumor que seguramente él alentaba.

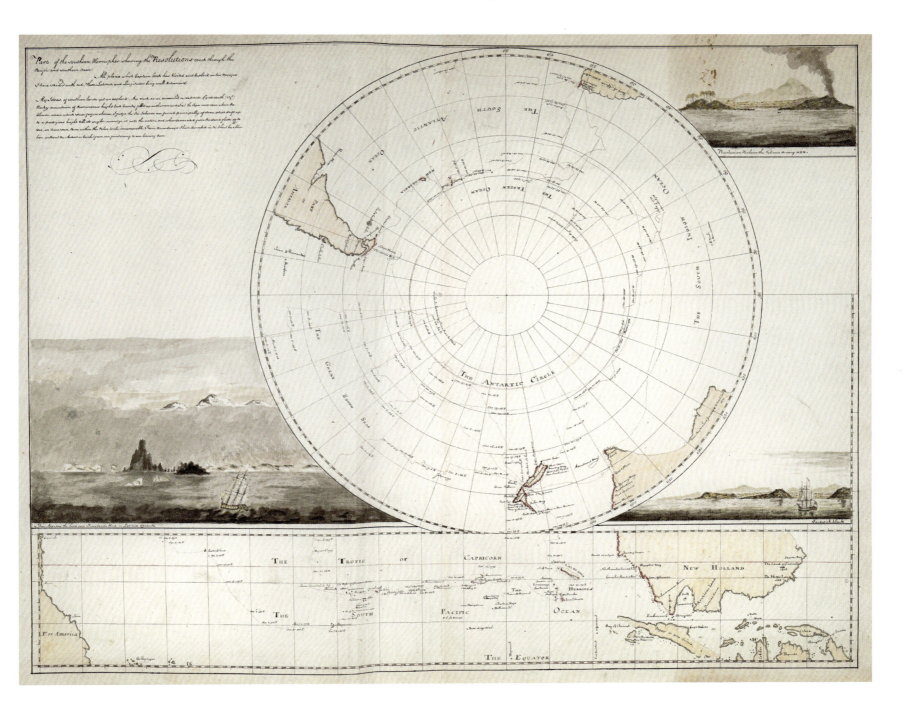

Joseph Gilbert

Carta que muestra el hemisferio sur y la ruta del segundo viaje de James Cook, 1775
Pluma y tinta, aguada y acuarela sobre papel, 51 × 65,3 cm
Biblioteca Británica, Londres

El segundo viaje del explorador británico James Cook por el Pacífico Sur y el Antártico entre 1772 y 1775 fue una de las mayores hazañas de exploración de la historia. El gobierno británico le encargó a Cook que circunnavegara el globo tan al sur como pudiese para verificar la existencia del supuesto continente de Terra Australis. Zarpó desde Plymouth Sound (Inglaterra) el 13 de julio de 1772 al mando del HMS Resolution, mientras que el marino inglés Tobias Furneaux comandaba el HMS Adventure. En su viaje, Cook llegó hasta la isla de Pascua, a Tahití, a las islas Tonga, a las Nuevas Hébridas, a las islas Sandwich del Sur y a las Georgias del Sur, entre otros lugares, muchos de los cuales él mismo bautizó. A menudo navegaba por regiones del globo donde la temperatura nunca superaba los cero grados. Esta carta creada por el topógrafo de la expedición, Joseph Gilbert (1732-1831), y por un dibujante desconocido, señala en rojo los lugares visitados y fue el primer mapa europeo que ubicó con precisión muchas de las islas del Pacífico. Tres ilustraciones muestran algunos paisajes, como el monte Yasur, un volcán humeante en la isla de Tanna (Vanuatu). La imagen inferior izquierda representa al *Resolution* acercándose a la roca Freezland, un afilado peñasco rodeado de hielo en las islas Sandwich del Sur; en la parte inferior derecha, etiquetada como «isla Sandwich», está la isla conocida hoy como Efate (Vanuatu). El viaje constató que Terra Australis no existía, pero supuso realizar dos largas travesías por el Pacífico Sur y por primera vez un barco europeo llegó al Círculo Polar Antártico. La expedición abrió el camino a nuevas exploraciones y durante el siglo XIX más de mil barcos viajaron a la Antártida.

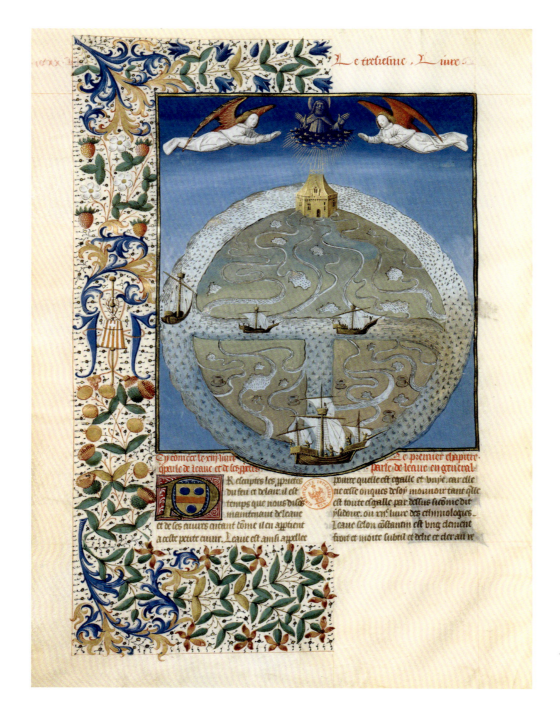

Bartolomeo Ánglico y Évrard d'Espinques

Las propiedades del agua, 1479-1480
Pergamino, 42 × 32,5 cm
Biblioteca Nacional de Francia, París

Esta miniatura procedente de un manuscrito en pergamino presenta adornos florales y texto que acompañan a una ilustración que representa el concepto medieval de la Tierra en una disposición conocida como mapa de T en O. El mapa muestra las tres partes habitadas de la Tierra dentro de un círculo que representa el océano, el cual no se puede atravesar. Los tres continentes están separados entre sí por una T compuesta por grandes masas de agua: el Mediterráneo, vertical entre Europa y África; el Tanaïs (el río Don), entre Europa y Asia; y el Nilo, entre Asia y África. Sobre la O, entre el Cielo y la Tierra, una casa dorada indica el lugar del Jardín del Edén, del que, según el Génesis, brotan cuatro ríos: el Fisón, el Geón, el Tigris y el Éufrates. La página está coronada por dos ángeles y una figura central en azul y oro. Esta miniatura procede del Libro XIII (Las propiedades del agua) de *De proprietatibus rerum* (El libro de las propiedades de las cosas), escrito por Bartolomeo Ánglico (h. 1190-después de 1250), un monje franciscano nacido en Inglaterra que vivió en París hasta 1230 y después en Magdeburgo (Alemania). Fue iluminado por el artista francés Évrard d'Espinques (activo entre 1440 y 1494). *De proprietatibus rerum* se tradujo a varias lenguas y se convirtió en la enciclopedia más popular de la Edad Media, pues, como escribió el propio Bartolomeo en su epílogo, «los simples y los jóvenes, que a causa de la infinidad de libros no pueden estudiar las propiedades de cada una de las cosas de las que versan las Escrituras, pueden servirse de esta obra para darles sentido, aunque solo sea de forma superficial».

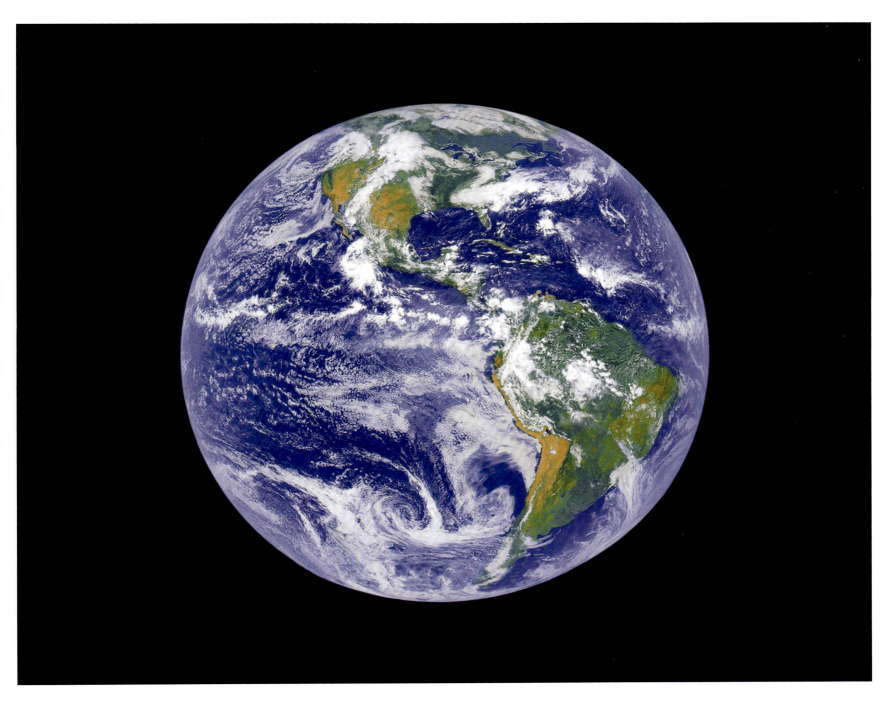

NASA

Ciencias de la Tierra, 1994
Fotografía, dimensiones variables

Visto desde 35 800 km de distancia, el planeta Tierra se muestra de un vívido azul en esta fotografía tomada por un satélite en septiembre de 1994, con el vasto océano Pacífico a la izquierda y el océano Atlántico y el Caribe a la derecha. Las nubes blancas se arremolinan en la atmósfera y América del Norte y del Sur quedan bañadas por el sol, destacando los tonos verdes y terrosos que delimitan sus diferentes ecosistemas. Cerca del 71 % de la superficie del planeta está cubierta por océanos, que tienen 1300 millones de km³ de agua; es decir, cerca del 97 % del agua de la Tierra. Por este motivo, una de las primeras fotografías que mostraban el planeta en su totalidad, tomada por los astronautas del Apolo 17 en 1972, fue bautizada como *Blue Marble* (La canica azul). Desde el espacio, las fronteras geopolíticas desaparecen y la grandeza de los océanos se vuelve ineludible. A aquella imagen se le suele atribuir el mérito de haber cambiado la comprensión y la visión de la humanidad sobre nuestro planeta, así como el de inspirar el desarrollo del movimiento ecologista para proteger la Tierra. En el medio siglo que ha transcurrido desde la original se han hecho otras fotografías parecidas, pero muchas, incluida esta, no son del todo fieles. A diferencia de la original, tomada con una cámara a través de la ventana de la nave espacial, esta imagen combina elementos de imágenes de dos satélites diferentes. Ambos formaban parte del sistema de Satélites Geoestacionarios Operacional Ambiental (GOES), puestos en órbita para vigilar desencadenantes atmosféricos de grandes desastres, como tornados, huracanes e inundaciones.

Anónimo

El viaje submarino de Alejandro Magno, de *La novela de Alejandro*, 1300-1325
Iluminación, acuarela y color opaco sobre pergamino, 25,9 × 18,8 cm
Kupferstichkabinett, Museos Estatales de Berlín

En un mar repleto de peces —entre ellos uno tan grande que bien podría ser una ballena—, la tripulación de un barco ayuda a un rey con su corona y su cetro a descender al fondo del mar en un recipiente transparente iluminado por antorchas. En el fondo del mar el rey puede ver árboles, ovejas, perros y una pareja desnuda que toca instrumentos musicales con forma de pez. A pesar de su vestimenta medieval, el rey que ocupa esta campana de buceo es Alejandro Magno (siglo IV a.C.), gobernante del antiguo reino de Macedonia y fundador de uno de los mayores imperios del mundo antiguo. La historia del viaje del rey al fondo marino se relata en el conocido como *Romance de Alejandro*, una de las numerosas colecciones medievales de la biografía legendaria de Alejandro. En la imagen se puede apreciar como el rey, tras haber conquistado gran parte del mundo, se propuso también conquistar las profundidades marinas. En una versión alemana de la historia no eran los marineros quienes sostenían la campana de buceo, sino una de sus amantes, quien sujetaba el extremo de una larga cadena atada al barco. En cuanto el rey se hundió bajo las olas, ella se fugó con otro amante, soltando la cadena, dejando a Alejandro a su suerte. El rey regresó a la orilla y se dice que la experiencia le marcó, al ver la facilidad con que los peces grandes se tragaban a los pequeños, llegando a la conclusión de que conquistar los mares era una locura. La idea de un recipiente de cristal que pudiera utilizarse para viajar por debajo del agua se registró por primera vez en la antigua Grecia —algunos siglos después de la época de Alejandro—, pero la primera campana de buceo no se construyó hasta mediados del siglo XV.

Anónimo

Ballena, h. 1000-1700 a.C.
Esteatita y cuentas de almeja, 9,2 × 11,4 cm
Museo de arte de Portland, Oregón

Esta ballena tallada en esteatita mide poco más de 11 cm, pero transmite la sensación de ser un objeto muy pesado. Fue creada por artesanos indígenas del pueblo chumash, de California. Probablemente date de la época previa a la llegada de los europeos a California en 1542, cuando los conquistadores españoles apenas habían empezado a explorar las regiones costeras del sur y la parte central del país que los chumash habían habitado durante miles de años. Los artesanos chumash valoraban la esteatita (piedra de jabón), que se extraía de la isla de Santa Catalina para crear estas efigies y utensilios como pipas y recipientes para cocinar, incluida la característica sartén conocida como *comal*. Los chumash son un pueblo orientado hacia al mar que tradicionalmente pescaba en el tramo de la costa que va desde Morro Bay (al norte) hasta Malibú (al sur) utilizando unas canoas llamadas *tomols*, construidas con tablas de secuoya o de pino. Con ellas se adentraban en el mar y llegaban a pescar piezas de gran tamaño, como peces espada o ballenas. Los huesos de los animales que cazaban o de animales muertos arrastrados por las corrientes hasta la playa (probablemente pertenecientes a ballenas grises) servían para partir los tablones de las embarcaciones y como soportes de las cabañas con forma de cúpula y techo de paja, llamadas *ap*. Los chumash utilizaban pequeñas cuentas de conchas como moneda (*chumash* quiere decir «fabricante de cuentas»), muy similares a los ojos y boca de esta ballena, hechos con cuentas perforadas y talladas con herramientas de cuarzo. Estas conchas servían para comerciar con otras tribus de California para obtener comida, pieles y otros recursos.

Susan Middleton

Pulpo gigante del Pacífico, 2014
Fotografía, dimensiones variables

La fotógrafa estadounidense Susan Middleton (1948) capta con gran detalle el aspecto casi sobrenatural de un alevín de pulpo gigante del Pacífico (*Enteroctopus dofleini*): el cuerpo en forma de burbuja, el ojo iridiscente y los tentáculos enrollados, así como las manchas de colores que salpican su cuerpo. Aunque este espécimen joven solo medía unos 2,5 cm de longitud, un pulpo gigante del Pacífico adulto puede llegar a pesar 50 kg y con sus tentáculos extendidos puede medir hasta 6 m, lo que lo convierte en la especie de pulpo más grande. El pulpo gigante del Pacífico, que vive principalmente en las aguas costeras del Pacífico Norte, desde California hasta Alaska, y en las costas de Japón y Corea, es también uno de los más longevos, pudiendo vivir cinco años. Las hembras ponen alrededor de 100 000 huevos, que adhieren a las rocas submarinas y mantienen limpios de algas, soplando el agua sobre ellos. La hembra puede llegar a permanecer en el mismo sitio hasta seis meses, muriéndose de hambre conforme se agotan las reservas de su cuerpo; muere poco después de que las crías hayan eclosionado. Como otros de su especie, el pulpo gigante del Pacífico es famoso por su inteligencia y se ha convertido en una atracción popular en acuarios de todo el mundo, y se cree que son capaces de reconocer a las personas a las que ven a menudo. Middleton suele realizar sus fotografías sobre fondos lisos y no en su hábitat natural, para centrarse en la fisiología; ha llevado a cabo una investigación de siete años sobre invertebrados marinos, como los pulpos, que constituyen más del 98 % de las especies marinas conocidas.

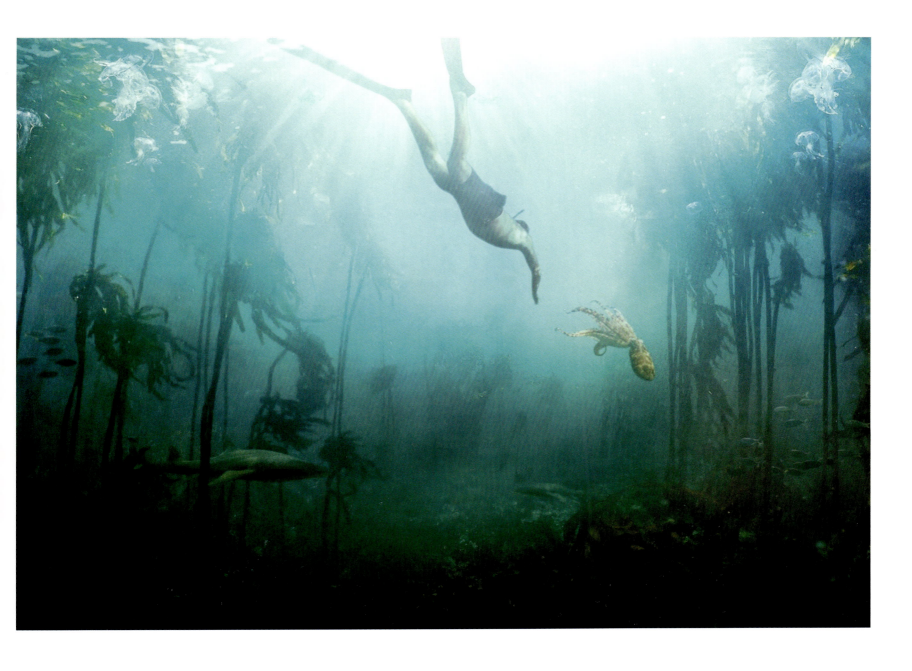

Craig Foster

Lo que el pulpo me enseñó, Netflix, 2020
Imagen promocional, dimensiones variables

Lo que el pulpo me enseñó, que ganó el Oscar a mejor documental en 2021, cuenta la historia de una curiosa amistad entre una hembra de pulpo común y el naturalista, fotógrafo submarino y cineasta sudafricano Craig Foster (1968). Se conocieron en las sesiones de buceo en la bahía Falsa, en el Cabo Occidental de Sudáfrica, que Foster empezó a realizar para lidiar con el agotamiento profesional y la depresión. Foster empezó a explorar y documentar los bosques submarinos de algas cerca de Ciudad del Cabo nadando sin bombona —puede hacer apnea seis minutos seguidos— ni traje de neopreno, lo que, según afirma, le ayudó a acercarse a los animales marinos. Durante un año, Foster grabó sus interacciones con un pulpo hembra que vivía en un bosque de algas cercano. Las investigaciones sobre el pulpo común (un molusco cefalópodo presente en muchos océanos del planeta) han demostrado su capacidad para camuflarse y su habilidad para cazar al atardecer, abalanzándose sobre otros moluscos que le sirven de presa y para emplear su pico para romper sus conchas. Son muy inteligentes y son capaces de distinguir la posición, la forma, el tamaño y el brillo de los objetos. En su largometraje, Foster documentó la vida del pulpo, pero también cómo su propia salud mental mejoraba, algo que atribuyó a las lecciones que el pulpo le dio sobre la fragilidad y el valor de la vida. El documental incluye escenas en las que el pulpo sobrevive a un ataque de tiburón aferrándose a su lomo y también su muerte natural mientras cuidaba los huevos que acababa de poner.

Juan Carlos Muñoz

Humedales y manglares en el Parque Nacional de los Everglades, 2012
Fotografía, dimensiones variables

El Parque Nacional de los Everglades es la joya de la corona del estado de Florida; una vasta zona de humedales que abarca unas 600 000 hectáreas hacia el extremo sur del estado, cerca de la ciudad de Miami. Los Everglades, formados por manglares costeros, marismas de hierba de sierra y bosques de pinos, son, en esencia, una enorme red de ríos vegetales que se desplazan lentamente. También es el hogar de cientos de especies animales, muchas de ellas en peligro de extinción, como el manatí antillano y la tortuga laúd. El ecosistema de los Everglades es único: bajo la hierba hay capas de piedra caliza porosa que retiene el agua procedente de los ríos del centro de Florida y que fluyen hacia el sur, lo que convierte a esta zona en una enorme cuenca hidrográfica. Los manglares, formados por varias especies de árboles capaces de crecer en agua salada y en las duras condiciones costeras, son un hábitat vital para los animales marinos y, además, tienen un papel clave como elemento protector frente a los fuertes vientos y las marejadas ciclónicas de los huracanes. Son, además, el mayor ecosistema de manglares de todo el hemisferio occidental. Esta fotografía aérea de Juan Carlos Muñoz (1961) capta la singularidad y la grandeza de los Everglades. Pero su aspecto es engañoso: durante gran parte del siglo XX los Everglades sufrieron un gran declive en su hábitat como consecuencia de la actividad humana. Llegaron a ocupar más de 1,2 millones de hectáreas, mientras que hoy ocupan la mitad de ese espacio. El ser humano ha alterado el curso del sistema fluvial de los Everglades, poniendo en peligro un frágil ecosistema que suministra agua potable a más de 8 millones de personas en Florida.

Yoshitomo Nara

Dugongo, 1993
Acrílico sobre lienzo, 39,5 × 39,5 cm
Colección privada

Este dugongo, que parece estar flotando sobre el fondo marino, es obra del artista, pintor y escultor japonés Yoshitomo Nara (nacido en 1959). Sobre un fondo neutro de color crema —creado con capas de pintura de tonos de una misma paleta— acompañado tan solo por una línea verde ondulada (un alga), el dugongo o dugón, de aspecto caricaturesco, aparece en el lienzo ocupando un lugar fuera de los límites espacio-temporales. Este tímido mamífero marino habita en los lechos de pastos marinos poco profundos, alrededor de los océanos Índico y Pacífico occidental; la bahía de Henoko, en la isla japonesa de Okinawa, es uno de sus últimos hábitats. Este mamífero en peligro de extinción y genéticamente aislado —su pariente vivo más cercano es el manatí de Florida— es una parte imprescindible de la mitología, el folclore y los rituales de los isleños de Okinawa. Como figura pionera del arte contemporáneo, Nara está influenciado por la subcultura japonesa de los cómics, las películas de animación y los videojuegos, pero aunque es más conocido por sus pinturas caricaturescas y melancólicas de niños, que destacan por su intensa mirada, las pinturas de animales también son importantes en su obra. En 1988, Nara se mudó a Alemania para estudiar en la Academia de Bellas Artes de Düsseldorf, donde vivió hasta 1993, año en que pintó *Dugongo*. En Alemania, comenzó a mezclar la cultura pop japonesa y la occidental, celebrando la libertad introspectiva y la independencia de los individuos al tiempo que revelaba su soledad y aislamiento, como en esta melancólica criatura.

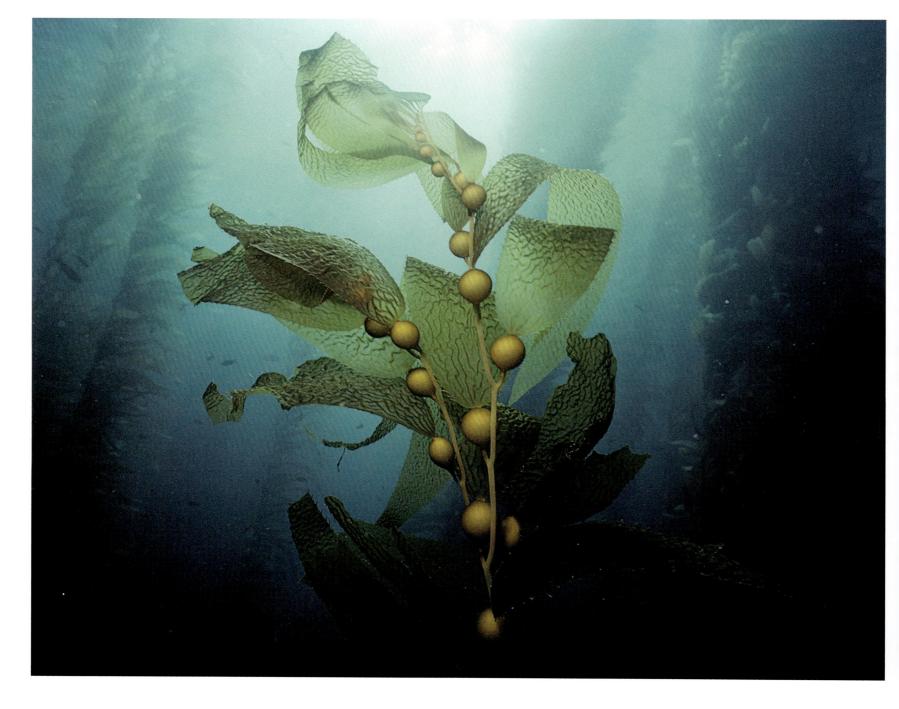

Flip Nicklin

Bosque de kelp gigantes, Parque Nacional de las Islas del Canal, California, h. 1977-1982
Fotografía, dimensiones variables

Capturada con un detalle casi pictórico, esta imagen del fotógrafo y biólogo marino Flip Nicklin (1948) muestra las hojas translúcidas y las vejigas de aire esféricas de un tallo de kelp gigante (*Macrocystis pyrifera*) en el Parque Nacional de las Islas del Canal, frente a las costas del sur de California. Los bosques de kelp, que crecen bien en aguas frías y ricas en nutrientes, sirven de vivero para una gran variedad de especies y conforman la base de enormes ecosistemas. A pesar de parecerse a las plantas, las kelp son en realidad enormes algas de color pardo que enraízan en el fondo marino, pero que para crecer dependen de la luz solar y necesitan aguas poco profundas y limpias. Si se dan las condiciones adecuadas, la kelp gigante puede alcanzar los 53 m y crecer hasta 61 cm al día; este crecimiento tan veloz hace se puedan desarrollar con rapidez en diferentes zonas del océano. Son también un sumidero de carbono muy eficaz. Al realizar la fotosíntesis, la macroalga absorbe CO_2 de la atmósfera. Mas tarde, la kelp, transportada por sus vejigas llenas de gas, flota en el mar y el detritus vegetal se hunde hacia las profundidades donde el carbono que contiene permanece atrapado en lugar de regresar a la atmósfera. Pero también son muy sensibles a los cambios en las condiciones ambientales, de modo que son indicadores clave de la salud del océano. El calentamiento y los cambios en las corrientes son dos amenazas que afectan al bienestar de las algas, pero también a las miles de especies de peces e invertebrados que desovan y viven entre ellas. Los bosques de kelp protegen a las crías marinas y son excelentes zonas de caza para los tiburones y otros depredadores que patrullan entre las algas.

Elizabeth Twining

Algae – La tribu de las algas, h. década de 1840
Acuarela sobre papel, 48,9 × 32,8 cm
Museo de Historia Natural, Londres

Esta acuarela muestra cuatro tipos de algas de las costas de Gran Bretaña, entre ellas la que probablemente sea la más conocida, el sargazo vejigoso (2, *Fucus vesiculosus*). Esta alga recibe su nombre por las vejigas de aire que le permiten flotar en el agua y crece formando densos parches en las costas rocosas, en la zona intermareal. Es la fuente original del yodo químico, muy utilizado en medicina como antiséptico para heridas y otros usos. La artista británica Elizabeth Twining (1805-1889) la dibujó aquí junto con otras tres algas: 1, *Himanthalia lorea* (ahora denominada *Himanthalia elongata*); 3, *F. nodosus* (ahora denominada *Ascophyllum nodosum*); y 4, *Delesseria sanguinea*. Al pie de la lámina hay un párrafo escrito a mano que describe con cierto detalle la biología de las algas. Twining, conocida por sus detalladas ilustraciones botánicas, nació en el seno de una famosa familia de comerciantes de té londinenses. Encontró inspiración en los jardines de la Royal Horticultural Society de Chiswick y, sobre todo, en las famosas ilustraciones botánicas de la revista *Curtis's Botanical Magazine*. Twining consideraba que su trabajo era importante para la botánica, pero también para reducir la brecha entre ricos y pobres, al hacer más accesible el conocimiento científico. Las algas marinas multicelulares son esenciales para la salud de los océanos y del planeta. Los ecosistemas de algas sirven de viveros y de alimento para muchos seres marinos, incluidas especies de peces que se pescan con fines comerciales. Las algas también capturan grandes cantidades de dióxido de carbono de la atmósfera y producen más del 50 % del oxígeno del mundo.

Alice Shirley

Bajo las olas, primera edición primavera-verano 2016
Aguada sobre papel, 90 × 90 cm
Colección Hermès, París

Sobre un fondo oceánico de color azul, surge una vívida representación de la Gran Barrera de Coral, repleta de flora y fauna marina, formando una dinámica composición. Pintado originalmente en aguada sobre papel, este diseño para un pañuelo de la artista e ilustradora británica Alice Shirley (1984) es uno de los numerosos estampados inspirados en la naturaleza que desde 2012 ha creado en colaboración con Hermès, la famosa firma de moda francesa. A Shirley le encanta trabajar estudiando en detalle el espécimen que va a dibujar. Prueba de ello es su dibujo de un calamar gigante a tamaño real hecho con tinta de calamar, que realizó durante una residencia en el Museo de Historia Natural de Londres. Esta caleidoscópica imagen también se basa en la observación científica y es posible identificar diferentes animales marinos como una tortuga marina, un pez mandarín, un pez payaso, un pez ángel emperador y un dragón de mar. El pañuelo es el homenaje de Shirley y Hermès a la Gran Barrera de Coral, una maravilla natural amenazada por la actividad humana y el calentamiento global. «El ser humano brilla por su ausencia en mi trabajo», dice Shirley, que cree que por el bien del planeta hay que dejar espacio a la naturaleza salvaje para que se recupere y se consolide. En *Bajo las olas*, la naturaleza adquiere un aspecto casi abstracto en el clásico diseño rectangular de 90 cm de Hermès y no deja espacio para la presencia humana. Al colocarse sobre el cuello, los volantes, los pliegues, los dobleces y los nudos del pañuelo transforman su carácter bidimensional, simulando las profundidades del océano, haciendo que el mundo marino cobre vida.

Felipe Poey

Lámina 3, de *Memorias sobre la historia natural de la isla de Cuba*, 1851
Grabado coloreado a mano, Alt. 25 cm
Biblioteca Smithsoniana, Washington D.C.

Ilustrados en llamativos tonos azules, amarillos y rosas, estos peces tropicales son solo un ejemplo de las decenas de láminas de los ocho volúmenes de las *Memorias sobre la historia natural de la isla de Cuba*, del zoólogo cubano Felipe Poey (1799-1891), publicadas entre 1851 y 1861. Anotado con el nombre común en español y el científico, Poey representa aquí el vaca añil (*Plectropoma Indigo*, ahora llamado *Hypoplectrus indigo*), el vaca dorado (*Plectropoma Gummi-gutta*, ahora *Hypoplectrus gummigutta*) y el pargo cifre (*Mesoprion caudanotatus*, ahora *Lutjanus buccanella*).

Estos peces se encuentran principalmente en el Atlántico occidental y el Caribe, incluidas las aguas que bañan Cuba. El vaca añil y el vaca dorado son especies solitarias que viven, sobre todo, cerca de los arrecifes de coral, mientras que el pargo cifre es muy social y a menudo se agrupa en pequeños bancos. Poey era un reputado naturalista cubano muy interesado en la vida marina, especialmente en los peces, en parte gracias a que visitaba con frecuencia las lonjas, donde comentaba las capturas con los pescadores locales. Nació en La Habana y se mudó con su familia a Francia cuando tenía cinco años. Regresó a Cuba al terminar Derecho y, en 1825, volvió a Europa para trabajar como abogado en París. Se llevó consigo varios ejemplares de peces, que envió a Georges Cuvier para que los incluyera en su *Historia Natural de los Peces*. Volvió a Cuba en 1833 y comenzó a catalogar especies autóctonas, llegando a describir e ilustrar más de 700 especies en su libro *Ictiología cubana*. En 1839, fundó el Museo de Historia Natural de La Habana y, en 1842, se convirtió en el primer profesor de zoología de la Universidad de La Habana.

Masa Ushioda

Peces limpiando a una tortuga verde, costa de Kona, Hawái, 2006
Fotografía digital, dimensiones variables

Una estación de limpieza es una especie de *spa* necesario para la vida de los habitantes de un arrecife de coral. Es el lugar en el que los animales marinos se reúnen regularmente para que otros peces y gambas inspeccionen y limpien de parásitos las partes de su cuerpo a las que no pueden llegar. Los grandes depredadores, como los meros, abren bien la boca para que diminutos peces limpiadores (como los lábridos) puedan hacerles de hilo dental, aproximándose a unas mandíbulas que normalmente se cerrarían para aplastar entres sus dientes lo que sea que encuentren. Es una simbiosis beneficiosa para ambos: los limpiadores se alimentan y quien recibe el servicio se mantiene sano. Basta con mirar esta imagen del fotógrafo japonés Masa Ushioda para percibir lo tranquilos que están los animales en estaciones de limpieza como esta, situada frente a la costa de Kona, en Hawái. Las tensiones cotidianas de la vida en el arrecife —la amenaza de ser cazado, la necesidad de defender el territorio— se esfuman en este espacio submarino y seguro. Claramente, a esta tortuga verde (*Chelonia mydas*) no le molesta flotar mientras los cirujanos amarillos (*Zebrasoma flavescens*), los cirujanos de anillo dorado (*Ctenochaetus strigosus*) y el lábrido (*Thalassoma duperrey*) utilizan sus mandíbulas de precisión para comerse las algas del caparazón de la tortuga. El reptil permanece inmóvil, sorprendentemente relajado para ser un animal que llegar a pesar hasta 160 kilos. La tortuga tiene flotabilidad neutra en aguas de hasta 8 m de profundidad, pero puede variar su flotabilidad según la cantidad de aire que inhale al sumergirse, pudiendo alcanzar ese estado a 80 m.

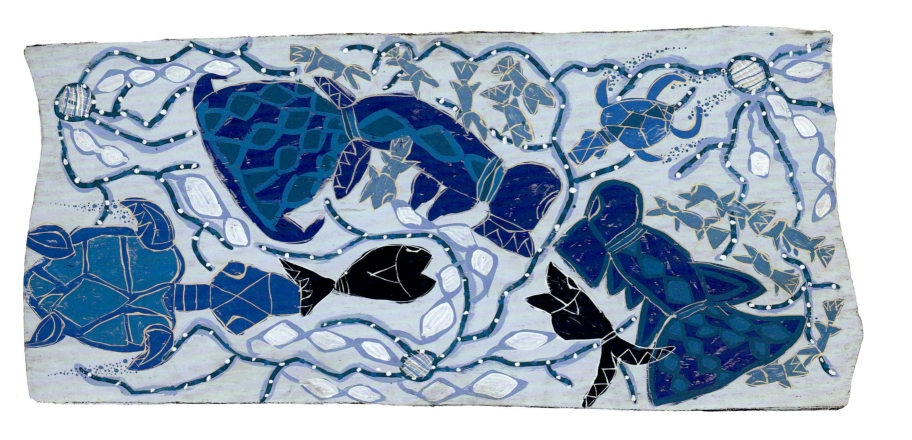

Dhambit Munuŋgurr

Gamata (Fuego de hierba marina), 2019
Pintura de polímero sintético sobre corteza fibrosa (*Eucalyptus sp.*), 1 × 2,1 m
Galería Nacional de Victoria, Melbourne

Esta paleta de tonos azules, blancos y verdes de pintura acrílica sobre corteza muestra la visión contemporánea de la artesanía tradicional de los yolngu, un pueblo aborigen de la costa noreste de la Tierra de Arnhem, en el Territorio del Norte (Australia). El centro de la composición está dominado por una figura diagonal en azul oscuro, el dugongo, un mamífero acuático en peligro de extinción emparentado con el manatí. Aparece rodeado de líneas en tonos de un azul más claro que representan una hierba marina llamada *gamata*, el alimento del dugongo. Hay pececillos (negros y azules), tortugas pequeñas y grandes (azules y verdes) y medusas, que parecen arder y crean el «fuego» al que alude el título de la obra, haciendo referencia también a que la escena está bañada por la luz del sol. Las cadenas de manchas blancas representan burbujas de oxígeno. Los dugongos son animales míticos en el Territorio del Norte, en cuya tradición representan la feminidad y la dulzura. Al ser una especie marina en peligro de extinción, la imagen reivindica que la protección de los océanos es algo urgente. Dhambit Munuŋgurr (1968), hija de dos reconocidos artistas aborígenes, tuvo que obtener un permiso especial para poder seguir utilizando los diseños de los yolngu empleando pintura acrílica en lugar de pigmentos naturales, que para ella eran difíciles de moler debido a una lesión tras un accidente de coche. La pintura sobre corteza es una técnica tradicional de la comunidad aborigen australiana que utiliza la corteza del árbol *gadayka* (corteza fibrosa), que se recolecta después de la estación de lluvias cuando aún es flexible.

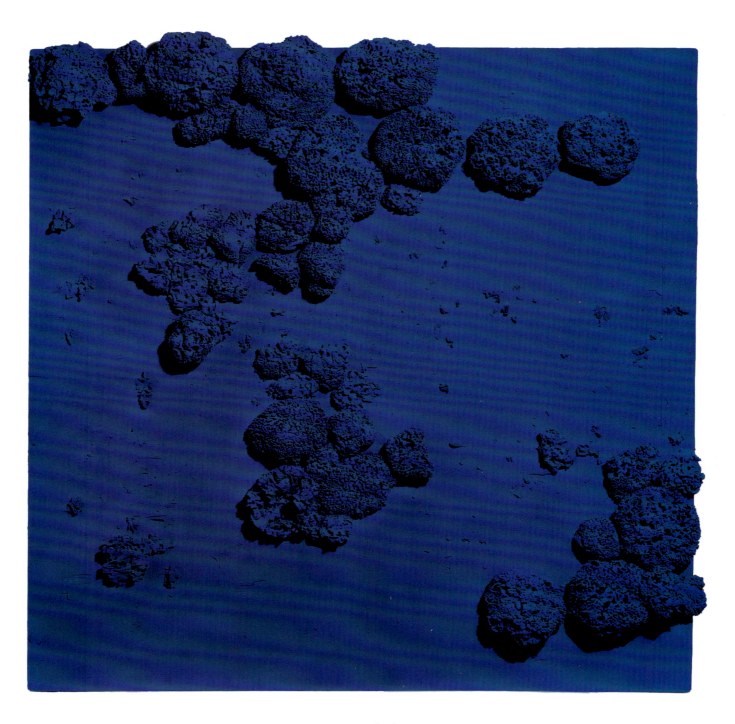

Yves Klein

Relieve esponja azul (RE 51), 1959
Pigmento seco en resina sintética, esponjas naturales y guijarros sobre tabla, 103,5 × 105 × 10 cm
Colección privada

Al contemplar esta pintura de azul ultramarino, el espectador no sabe si está descubriendo los secretos del océano profundo o viendo una representación de una dimensión cósmica. Ambas interpretaciones son posibles. Las esponjas de mar de este relieve nos resultan familiares por las imágenes que conocemos del fondo marino, pero en el mundo conceptual del artista vanguardista Yves Klein (1928-1962) el color azul connota un profundo sentido espiritual y existencial asociado al infinito. La predilección de Klein por el azul ultramarino está vinculada con ideas filosóficas y religiosas presentes en muchas culturas. Durante el Renacimiento, el azul ultramarino (su nombre hace referencia a su origen «más allá del mar», concretamente en el actual Afganistán, donde se obtenía el lapislázuli) era cinco veces más caro que el oro. Se asociaba al amor infinito de la Virgen, que en la pintura religiosa solía representarse con un manto azul. Cuando se encargaba una obra era habitual especificar el coste de este pigmento. En China, el azul simboliza la inmortalidad y en la India se asocia a Krishna. El azul también era esencial en el arte egipcio y en muchas partes de África todavía se sigue relacionando con la armonía y el amor. A Klein le gustaba tanto este azul intenso que lo denominó IKB (International Klein Blue) y lo registró como marca comercial en 1957. Klein solía utilizar esponjas de mar naturales y guijarros para crear espacios en relieve que evocaban la imagen onírica del fondo oceánico. Las esponjas de mar son animales pluricelulares sin sistema nervioso central ni cerebro que filtran el agua, procesan el carbono y recogen las bacterias —como los corales— y pueden vivir hasta 200 años.

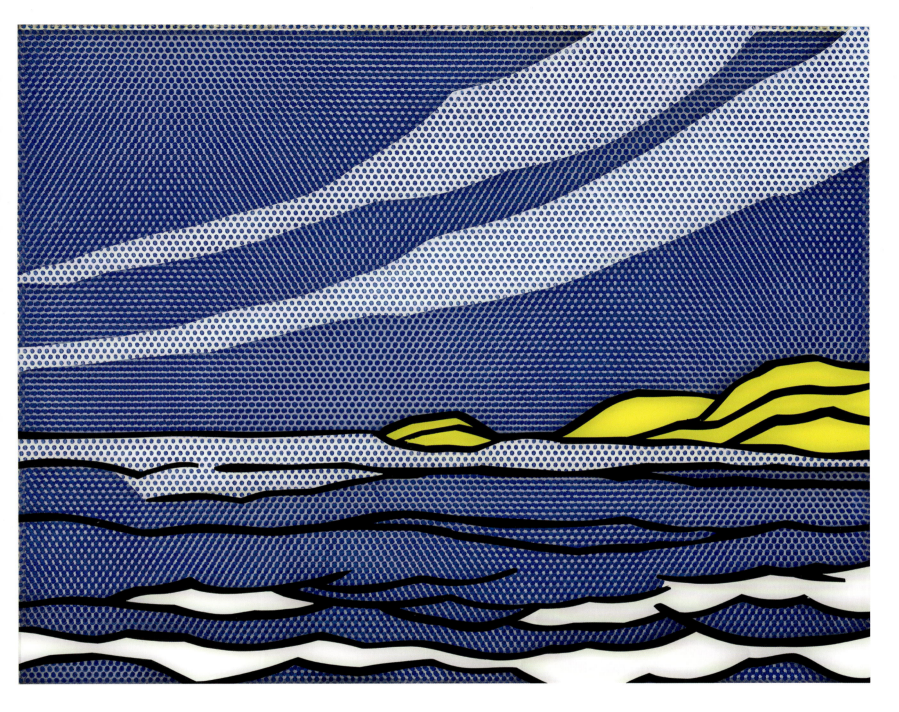

Roy Lichtenstein

Orilla del mar, 1964
Óleo, acrílico sobre dos láminas de plexiglás unidas, marco de plexiglás con barniz, 62,9 × 77,9 × 7,8 cm
Museo Whitney de Arte Estadounidense, Nueva York

Esta sorprendente escena costera, reducida a sus elementos esenciales (cielo, mar y tierra) parece sacada de las páginas de un viejo cómic. Las nubes en diagonal, las rocas amarillas y el agitado mar azul están representados con una mezcla de colores intensos y planos, contornos negros y puntos uniformes. Aunque el colorido estilo pop del famoso artista estadounidense Roy Lichtenstein (1923-1997) es inconfundible, los dibujos, *collages*, grabados y pinturas de marinas que empezó a crear en 1964 (y en los que siguió trabajando durante cuatro décadas más) no son tan conocidos. Al igual que muchos artistas de la década de 1960, Lichtenstein experimentó con diferentes materiales, pintando sobre acero, latón y plástico. En este ejemplo, el diseño está pintado sobre dos láminas de plexiglás transparente que se superponen para crear un sutil efecto visual que recuerda a los reflejos de la luz sobre el agua. Esto se aprecia con claridad al observar el aspecto que mejor define el estilo de este artista estadounidense: los puntos Ben-Day, un método de impresión mecánica barata creado por Benjamin Henry Day Jr. en 1879. En la década de 1970, Lichtenstein vivía en Long Island, Nueva York, en una casa con vistas al mar en la localidad de Southampton. Aunque se inspiró en esos paisajes costeros, es imposible identificar ningún lugar concreto en sus marinas, inspiradas en tópicos de la cultura popular. Algunas composiciones se basan directamente en los decorados de los cómics, en postales turísticas o son, sencillamente, fruto de su imaginación.

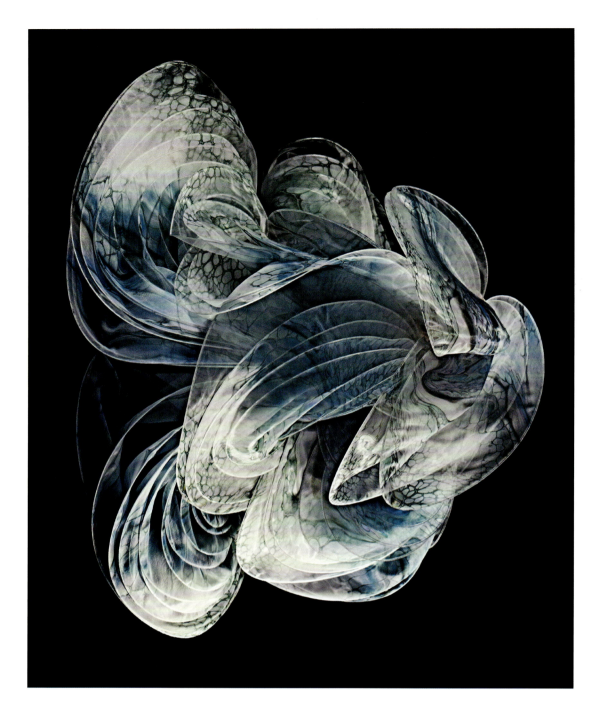

Iris van Herpen

Mares sensoriales, 2019
Tejido, dimensiones variables

Esta iridiscente escultura que parece flotar a la deriva es, en realidad, un vestido. La prenda, obra de la diseñadora holandesa Iris van Herpen (1984) para su colección primavera-verano 2020, *Sensory Seas* (Mares sensoriales), está inspirada en la ecología de los océanos. Van Herpen es famosa por buscar siempre nuevos límites, utilizando tejidos y técnicas que no se suelen asociar al mundo de la moda, tratando de establecer nuevas conexiones. Para esta colección, fabricó vestidos en forma de concha cortando unos exoesqueletos nacarados con láser inspirados en el llamado efecto mariposa: la idea de que un pequeño cambio, como sustituir las tijeras por el láser, puede tener consecuencias imprevisibles. El resultado es un vestido delicado y ondulante en tonos aguamarina y turquesa que se asemeja a las criaturas marinas que habitan en las profundidades del océano. El carácter original e imprevisible de su visión se aprecia en la belleza de los 21 vestidos que componen *Sensory Seas*, con los que pretendía celebrar el misterio que envuelve a las profundidades oceánicas de las que, señala, solo se ha explorado el 5%. También se inspiró en los primeros dibujos del cerebro humano del neurocientífico español Santiago Ramón y Cajal de principios del siglo XX. No resulta sorprendente al tratarse de una diseñadora que ha visitado las instalaciones del CERN en busca de inspiración y que trabaja habitualmente con el arquitecto Philip Beesley en su intento de articular los procesos sensoriales del cuerpo humano. Su colección otoño-invierno 2021, *Earthrise*, va un paso más allá y para llevarla a cabo se asoció con la organización sin ánimo de lucro Parley for the Oceans para crear prendas reciclando desechos marinos.

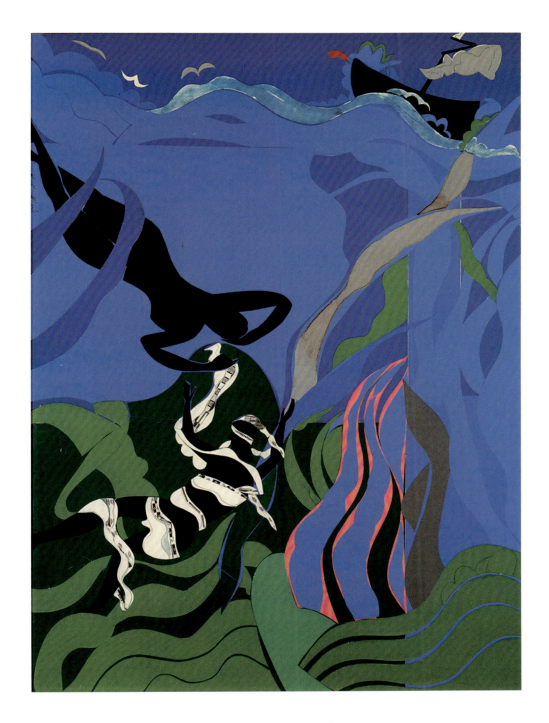

Romare Bearden

La ninfa marina, 1977
Collage de varios papeles sobre cartón con pintura y grafito, 118,1 × 87,6 cm
Colección privada

En el Canto V de la *Odisea*, Odiseo abandona la isla de Calipso para volver a casa, a Ítaca. Cediendo a la voluntad de Zeus, Calipso ayuda al héroe a construir un barco y, tras navegar durante dieciocho días, se acerca a Esqueria, tierra de los feacios. Justo en ese momento, Poseidón lo ve y se da cuenta de que el resto de dioses han permitido que huya de la isla. Enemistado con Odiseo, el dios del mar provoca una tormenta que hunde el barco y amenaza con ahogar al héroe hasta que una nereida acude a su rescate, envolviéndolo en un velo que lo mantiene a salvo mientras se sumerge bajo las olas. Finalmente, con la ayuda de Atenea, Odiseo consigue llegar a la orilla, arrojando el velo al mar, tal y como le había indicado la ninfa. *La ninfa marina* es uno de los veinte coloridos *collages* de la serie *A Black Odyssey* (Una Odisea negra) del artista estadounidense Romare Bearden (1911-1988), en la que cada personaje del mito está representado por una persona negra. La serie de Bearden, además de confirmar la relevancia de la epopeya clásica para el público moderno, también señaló la universalidad del relato de viajes y de vuelta al hogar. Inspirándose en los recortes de Matisse, el cubismo y el jazz, Bearden equiparó los viajes de Odiseo con el camino que recorrieron los afroamericanos del sur hasta el norte de Estados Unidos tras la Guerra de Secesión. La búsqueda del hogar formaba parte de su historia familiar, de modo que siempre fue un tema subyacente en su obra. Medio siglo después, en 1976, regresó a la casa de su infancia y poco después comenzó a trabajar en *A Black Odyssey*.

Ed Annunziata y SEGA

Fotograma de *Ecco the Dolphin*, 1992
Videojuego, dimensiones variables

Es posible que un delfín mular sea un protagonista algo extraño para un videojuego, pero en 1992 *Ecco the Dolphin* de SEGA se convirtió en un éxito sorprendente. Este juego de aventuras, repleto de complejos acertijos, fue creado por Ed Annunziata y se lanzó para la consola SEGA Mega Drive. Los jugadores tenían que guiar a Ecco en su búsqueda submarina para rescatar a su manada, a la que una tormenta había alejado de la pacífica Home Bay. Annunziata diseñó veintisiete niveles que aumentan de dificultad, desde niveles fáciles como *Bay of Medusa* hasta el dificilísimo nivel final, *The Last Fight*. Por el camino, los jugadores atraviesan aguas infestadas de tiburones, bucean por intrincadas cuevas submarinas y exploran las ruinas de la ciudad de Atlantis. Incluso hay un nivel en el que Ecco viaja varios millones de años atrás en el tiempo. Cada nivel cuenta con diferentes sistemas de juego y enemigos, como caballitos de mar, medusas, pulpos gigantes y cangrejos, a los que se puede atacar embistiéndolos a gran velocidad. Algunas características del juego se basan en el comportamiento real de los delfines. Por ejemplo, un botón activa el sonar de Ecco, permitiéndole comunicarse con otros cetáceos e interactuar con los objetos. Una función de ecolocalización revela un mapa de las proximidades, pero los jugadores deben hacer uso de su memoria en los niveles más difíciles. Al igual que los delfines de verdad, Ecco necesita oxígeno, de modo que debe salir de vez en cuando a la superficie para tomar aire y los jugadores deben tener en cuenta su medidor de oxígeno. *Ecco the Dolphin* requiere paciencia y su dificultad ha hecho que perdure en el tiempo, siendo considerado un clásico adelantado a su época.

Walt Disney Pictures

Fotograma de *La sirenita*, 1989
Película de animación, dimensiones variables

Mediante una deslumbrante gama de efectos, los artistas de Walt Disney Animation Studios fusionaron los fotogramas tradicionales pintados a mano con la novedosa animación por ordenador para crear un mundo submarino en Technicolor para el largometraje de 1989 *La Sirenita*, dirigido por Ron Clements y John Muske. En esta película, la luz brilla sobre las rocas, las corrientes marinas mecen las algas de colores y los movimientos de los personajes quedan acentuados por estelas formadas por miles de burbujas dibujadas a mano. El argumento de la película de Disney se basa en el cuento del mismo nombre de 1837 del autor danés Hans Christian Andersen. La protagonista, Ariel, una sirena e hija menor de Tritón y Atenea, gobernantes del reino submarino de la Atlántida, hace un trato con la bruja Úrsula: sacrificará su magnífica voz con el fin de cumplir su sueño de convertirse en humana y poder casarse con el apuesto príncipe Eric. La versión de Disney se aleja del original de Andersen, sobre todo porque Ariel recupera su voz y, junto con Eric, vencen a Úrsula y viven felices para siempre. Gran parte de la popularidad de la película se debe a su memorable elenco de personajes secundarios, como Flounder (representado como un pez tropical amarillo y azul) y Sebastián, el cangrejo rojo cuya canción «Bajo el mar», escrita por Howard Ashman y Alan Menken, compositores incondicionales de Disney, ganó el Oscar a la mejor canción original en 1990. La ambición técnica y creativa de *La Sirenita* seguía la estela de anteriores éxitos de Disney, como *Fantasía* (1940), e inauguró una nueva era para la compañía marcada por el éxito comercial y las buenas críticas.

Sandro Bocci

Mientras tanto, 2015
Fotogramas de un vídeo en 4K, dimensiones variables

Estos doce fotogramas proceden de una grabación de cinco minutos y tan solo captan parte de la belleza y la singularidad de la vida marina bajo el mar. *Meanwhile* (Mientras tanto), es obra del cineasta y documentalista italiano Sandro Bocci (1978). El objetivo de Bocci con esta película experimental de 2015 era mostrar animales marinos, como esponjas y corales, en primer plano mediante secuencias de imágenes a cámara rápida con lentes macro, para poder observar así los cambios que experimentaban con el tiempo. Mostrando que hay belleza incluso en esta diminuta parte del planeta, Bocci esperaba concienciar a los espectadores ante la evidencia de los riesgos del cambio climático. Ambientada con música de Maurizio Morganti y filmada en los arrecifes poco profundos del Océano Indo-Pacífico, la película de Bocci se centra en los corales de colores más intensos, como el *Euphyllia divisa* y otros corales duros de gran pólipo, como el *Symphyllia*, de múltiples colores, o la estrella de mar africana y la almeja *Tridacna maxima*. Usando diversas técnicas, como la filmación con luz ultravioleta, Bocci muestra con suma viveza la belleza y la infinita variedad de vida de los arrecifes. Sus grabaciones con lentes macro y a cámara rápida dan vida a los corales y a las esponjas, buscando, según sus propias palabras, tejer una conexión entre ciencia y magia. Una miríada de colores, desde un púrpura vivo hasta verdes y amarillos iridiscentes, introducen al espectador en este extraordinario mundo oculto, invisible para la mayoría de nosotros.

NASA

Atolón Pearl y Hermes de Hawái, 2006
Fotografía digital, dimensiones variables

Esta imagen de Landsat 7 tomada desde el espacio en 2006 muestra una sección del atolón Pearl y Hermes, parte de las islas de Sotavento de Hawái. La imagen es una de las más de 1700 fotografías de arrecifes de coral del Millennium Coral Reef Project, una biblioteca digital financiada por la NASA. Investigadores internacionales de múltiples organizaciones y universidades han colaborado con la NASA para crear una base de datos con imágenes de los satélites Landsat para valorar el grado de protección de los arrecifes de coral. Recopilaron datos de todas las zonas marinas protegidas en las que hay arrecifes de coral y los compararon con el registro más detallado hasta la fecha, las imágenes de alta calidad de los satélites de la NASA, para descubrir la posición exacta de los arrecifes de coral dentro de los ecosistemas marinos costeros. Los investigadores descubrieron que menos del 2% de todos los arrecifes se encuentran en zonas donde las actividades humanas potencialmente dañinas están limitadas. El atolón Pearl y Hermes, que debe sus nombres a dos balleneros ingleses que naufragaron allí en 1822, se declaró como espacio protegido en 1909, cuando el presidente Theodore Roosevelt creó la Hawaiian Islands Bird Reservation. En 2006, el Presidente George W. Bush nombró monumento nacional marino a las islas de Sotavento de Hawái, la zona marina protegida de mayor extensión del mundo. Estos atolones suelen inundarse con la llegada de las tormentas invernales y son un importante hábitat para la fauna; albergan el 20% de la población mundial de albatros de patas negras.

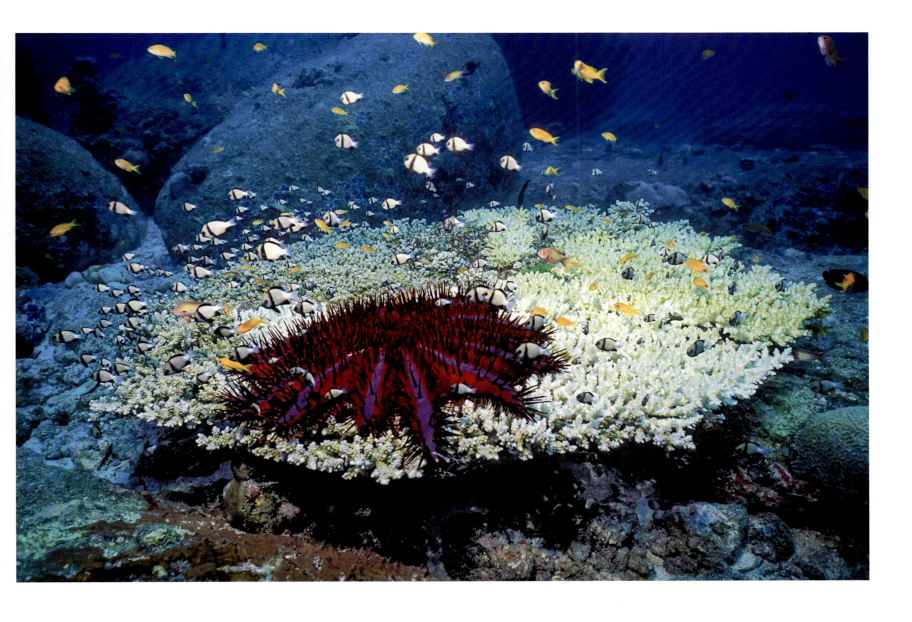

Doug Perrine

Corona de espinas alimentándose de coral acropora, islas Similan, Tailandia, 1997
Fotografía digital, dimensiones variables

«¡Una plaga alienígena está destruyendo nuestros arrecifes!», rezaba el titular de un periódico australiano de 1969 que informaba de la amenaza que suponía la estrella de mar *Acanthaster planci* para la Gran Barrera de Coral. La ciencia nos muestra una verdad más prosaica, pero no menos fascinante. Es cierto que a finales de la década de 1960 había un gran número de estrellas de mar corona de espinas devorando arrecifes. Pero cuando los científicos perforaron el arrecife y analizaron muestras en busca de antiguos esqueletos de estrellas de mar, descubrieron que la «plaga» era un pico natural en su ciclo de vida. Las estrellas de mar tienen cientos de pequeñas proyecciones gelatinosas en la parte inferior de sus patas. El aumento de la presión del agua en el interior del cuerpo de la estrella hace que se estire y se alargue y así se desplaza sobre el coral, arrastrándose gracias a cientos de estos pies tubulares. La boca está en el centro de la parte inferior de la estrella y se alimentan dándole la vuelta a su estómago y sacándolo por la boca, de manera que crean un manto de tejido cuyos jugos gástricos disuelven la parte comestible del coral. La corona de espinas come y sigue avanzando, dejando tras ella el esqueleto cálcico del coral, como se ve en esta imagen realizada por el fotógrafo Doug Perrine (1952) en el mar de Andamán, frente a la costa de Tailandia. La presencia de coronas de espinas es más peligrosa hoy ya que algunos ecosistemas coralinos tienen dificultades para sobrevivir a las consecuencias del cambio climático. Una teoría sostiene que, conforme la temperatura del agua suba, las coronas de espinas aumentarán; estas plagas podrían ser la puntilla para los arrecifes.

Miquel Barceló

Kraken central, 2015
Técnica mixta sobre lienzo, 1,9 × 2,7 m
Colección privada

Miquel Barceló (1957) creció en la isla mediterránea de Mallorca, lo que explica la especial devoción que este artista siente por el mar. Es uno de los artistas contemporáneos más reconocidos de Europa y trabaja con diversas técnicas (desde la cerámica hasta la *performance*). Es famoso por sus trabajos en espacios públicos, como el que realizó en una sala de la sede de las Naciones Unidas en Ginebra, donde en 2008 cubrió el enorme techo abovedado con unas llamativas estalactitas de colores hechas con 32 toneladas de pintura. Después, roció el techo con una pintura de un azul grisáceo de modo que, según la perspectiva del espectador, cambiaba su aspecto de arcoíris multicolor a tonos más sombríos. Conocido por sus pinturas del desierto —le fascina la diversidad cultural y geográfica de África— y por las escenas taurinas, a lo largo de su carrera también ha mostrado en varias ocasiones su amor por el mar. Sus paisajes marinos, de colores intensos, están elaborados con capas de pintura y técnicas mixtas para crear sus característicos *impastos*. En este obra de 2015, Barceló imagina el aspecto del kraken, el legendario monstruo marino, en las profundidades del océano. Según la leyenda, el kraken —un enorme pulpo asesino que aterroriza a los marineros— vive en las costas de Noruega. En el clásico de Julio Verne de 1871, *20 000 leguas de viaje submarino* (véase pág. 133), los numerosos tentáculos del monstruo son capaces de hundir un barco. El kraken de Barceló es más bien un monstruo abstracto, cuyos luminosos tentáculos flotan en el profundo mar azul, como si se cerniera sobre el espectador.

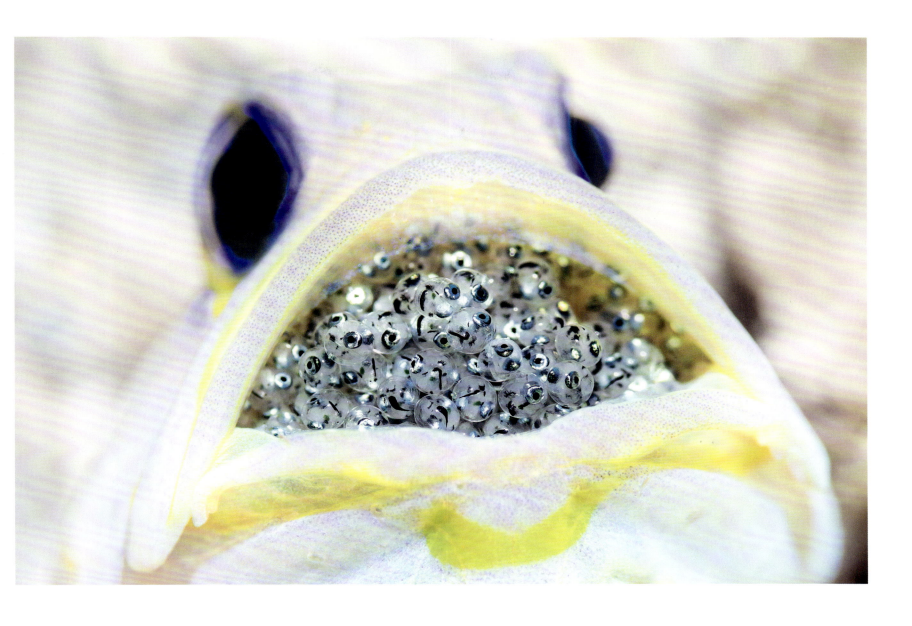

Henley Spiers

El lugar más seguro, 2016
Fotografía, dimensiones variables

Esta impactante imagen cuenta una historia fascinante. Un macho de bocón de cabeza amarilla (*Opistognathus aurifrons*) guarda en su boca unos huevos transparentes de los que pronto saldrán sus crías. Los ojos de los alevines se distinguen dentro de los huevos, que se amontonan dentro de la boca de su progenitor, como una colección de joyas a salvo de los depredadores. En esta especie es el macho quien realiza una incubación bucal, protegiendo los huevos dentro de su boca hasta que eclosionan, trascurrida una semana. La incubación bucal es común entre muchos peces (también entro otros animales, como algunas ranas). Se trata de una adaptación evolutiva para aumentar las posibilidades de tener descendencia con menos huevos. En algunas especies es el macho el que incuba los huevos, en otras es la hembra, pero sea cual sea, el progenitor que cría los huevos no puede comer mientras lo hace, lo que le deja agotado; cuando nacen los alevines el periodo de recuperación es largo. Los alevines de algunas especies se introducen a toda prisa en la boca de sus padres ante cualquier señal de peligro. El bocón de cabeza amarilla es originario del Caribe y del Atlántico occidental tropical, donde vive en grietas o cuevas de los arrecifes de coral. El fotógrafo británico-francés Henley Spiers se topó con estos peces en Santa Lucía y quedó fascinado, tanto que realizó repetidas inmersiones en el mismo lugar para observar su método de reproducción. Cuando los huevos están a punto de eclosionar, se vuelven plateados y se pueden ver los ojos de las crías dentro de cada uno. Es entonces cuando, al amanecer o al atardecer (a menudo en noches de luna llena) el macho libera a las crías recién nacidas.

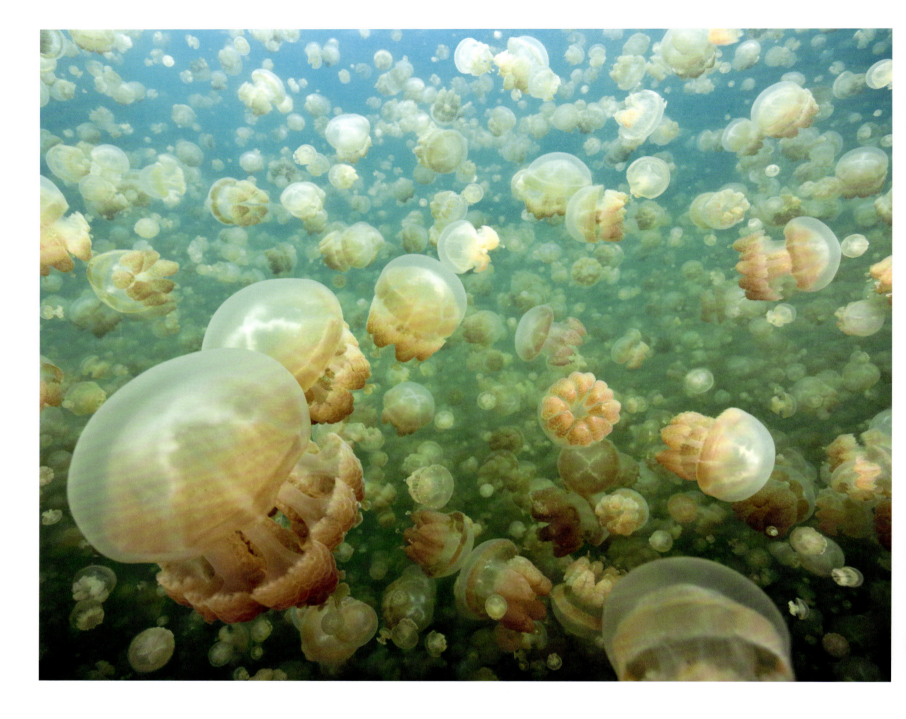

Brandon Cole

Medusa dorada, Lago de las Medusas, Palaos, 2013
Fotografía digital, dimensiones variables

El fotógrafo y escritor Brandon Cole tomó esta impresionante fotografía de un banco de medusas doradas (*Mastigias papua etpisoni*) en Palaos, un archipiélago de más de 500 islas en el océano Pacífico Occidental. En este archipiélago rocoso, aunque habitado, hay sesenta lagos marinos que surgieron hace unos 12 000 años y que albergan gigantescas colonias de medusas. Cada lago de agua salada está conectado con el océano mediante estrechos túneles y grietas submarinas formados en la piedra caliza, que permiten la circulación del agua y mantienen alejados a los depredadores. Estas condiciones han hecho que estos espacios se conviertan en ecosistemas cerrados en los que algunas especies de medusas han evolucionado sustancialmente hasta diferenciarse de sus parientes que viven en la costa. Hace miles de años, algunos ejemplares de la medusa manchada (*Mastigias papua*) entraron en el lago de Eil Malk y se asentaron en él, originando la subespecie actual. Definida evolutivamente por ese ecosistema cerrado, la medusa dorada también se comporta de forma diferente a su ancestro marino. Las medusas doradas se alimentan de plancton y se nutren gracias a una relación simbiótica con las algas zooxantelas que viven en sus tejidos. Para mantener a sus compañeras de simbiosis lo más sanas posible, la medusa se desplaza todos los días de un extremo a otro del lago, siguiendo el sol para que estas puedan hacer la fotosíntesis. Mantenerse a distancia de las zonas de sombra de las orillas también las aleja de la *Entacmaea medusivora*, una anémona endémica depredadora de esta especie.

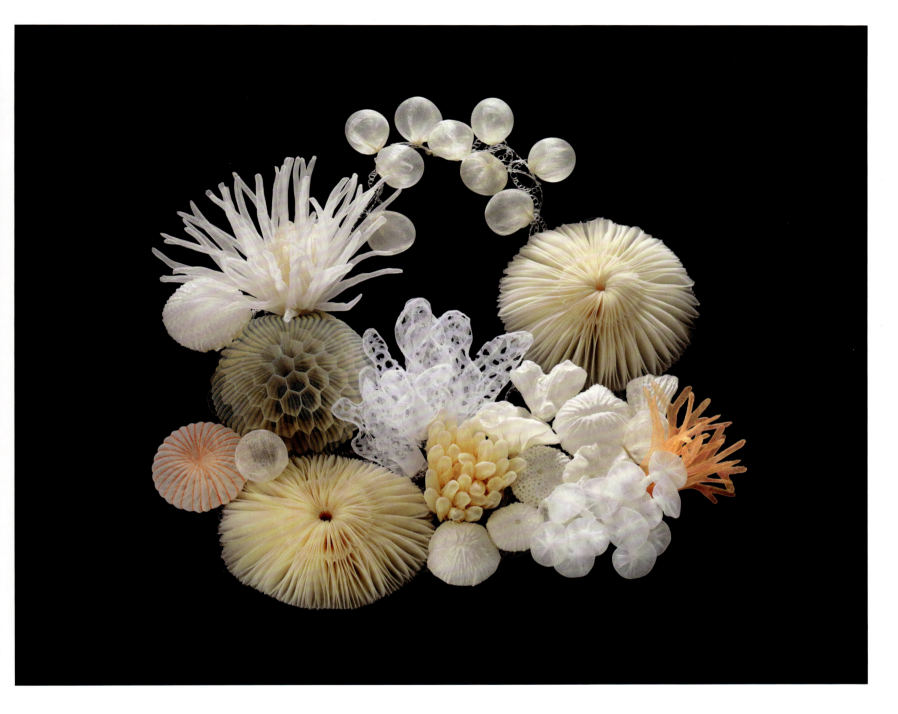

Mariko Kusumoto

Collar *Criaturas marinas*, 2015
Poliéster y monofilamento, 9,5 × 31,1 × 30,5 cm
Museo de Bellas Artes, Boston

Este collar de la artista japonesa-estadounidense Mariko Kusumoto (1967), fabricado con malla de poliéster y fijado con hilo de nailon, es ligero en apariencia y al tacto. Su representación divertida y diáfana de un arrecife de coral se basa en parte en especímenes reales, como los erizos y el coral cuerno de ciervo, pero el carácter translucido de los materiales y la forma en que los delicados colores se funden y juegan entre sí le otorga a la pieza un aire onírico. Uno de los sellos distintivos de Kusumoto es incluir piezas completas dentro de otras, como si flotasen dentro de una burbuja. Se puede apreciar esta técnica en el collar, donde el erizo con forma de panal aparece en el interior de una esfera estriada. Cada figura está creada empleando una técnica de termofijado de poliéster creada por la propia Kusumoto, así como con técnicas de engarce y moldeado que aprendió trabajando con metales para crear joyería más tradicional. Más que piezas de tipo escultórico, cada obra es una pieza de joyería que se puede llevar. Los materiales, «tan ligeros como el aire», sirvieron como complementos para la colección primavera-verano 2019 de Jean Paul Gaultier en la Semana de la Moda de París; sus adornos bailaban y saltaban, conduciendo la vista hacia las creaciones del diseñador. Kusumoto concibe su trabajo como una investigación del potencial de los materiales con los que trabaja. Según afirma, «casi la mitad de mi tiempo creativo lo paso experimentando», lo que hace que cada pieza sea una exploración tan emocionante como sumergirse en un arrecife de coral real.

Jean-Baptiste Lamarck, Jean Guillaume Bruguière y Robert Bénard

Medusa de *Tabla enciclopédica y metódica de los tres reinos de la naturaleza*, 1791
Grabado coloreado a mano, 27,9 × 22,9 cm
Colección privada

Fue Carlos Linneo quien usó por primera vez el término «medusa» (véase pág. 316) en la cuarta edición de su *Systema naturae*, en 1744. Inspirándose en la gorgona de la mitología griega, Linneo empleo ese nombre para lo que hoy se conoce como la forma primaria de la medusa en su fase reproductiva. Este grabado procede de un volumen de una obra de referencia editada por el célebre polímata francés Jean-Baptiste Lamarck (1744-1829) y Jean Guillaume Bruguière (1749-1798) y grabada por Robert Bénard (1731-1771). Está incluida en una ambiciosa enciclopedia francesa del siglo XVIII publicada en 201 volúmenes durante más de cincuenta años. Inspirándose en la famosa *Enciclopedia* de Denis Diderot, Charles-Joseph Panckoucke, un joven editor que había trabajado en el proyecto, tuvo la idea de crear el *Tableau encyclopédique et méthodique des trois règnes de la nature*, una detallada exploración del conocimiento de los tres reinos de la naturaleza que incluía las primeras descripciones científicas de muchas especies. Lamarck fue uno de los primeros defensores de la teoría de la evolución (también acuñó la palabra «biología»). Conforme avanzaba en sus investigaciones, pasó de creer que las especies eran inmutables a pensar que evolucionaban, aunque Darwin corregiría más tarde su teoría. Sus estudios sobre los moluscos fueron clave. Los invertebrados se consideraban una rama de la ciencia poco importante en la época, pero, gracias a sus exhaustivos estudios, como se puede apreciar en esta lámina, Lamarck consiguió que este campo se valorara. Al incluirlos en la enciclopedia, Lamarck logró que el público general conociera por primera vez a los invertebrados.

René Lalique

Jarrón erizo de mar, 1935
Vidrio con pigmento azul, Diam. 18,5 × 20 cm
Galería Nacional de Victoria, Melbourne

René Jules Lalique (1860-1945) fue un famoso joyero y vidriero francés, muy influyente en los movimientos *art nouveau* y *art déco*. En 1876 trabajó como aprendiz de Louis Aucoc, un importante joyero y orfebre parisino, y acabó creando su propio taller en París en 1885. Lalique, considerado por el famoso vidriero francés Émile Gallé como «el inventor de la joyería moderna», diseñó artículos hermosos y delicados, como collares, colgantes y broches, en los que utilizaba marfil, cuerno, piedras semipreciosas, esmalte y vidrio. Al poco tiempo, la élite adinerada, entre quienes se encontraba la actriz Sarah Bernhardt, comenzó a interesarse por sus creaciones. En 1913, compró la fábrica de vidrio de Combs-la-Ville (al sureste de París) y, en 1921, construyó una nueva fábrica, la Verrerie d'Alsace (en la localidad de Wingen-sur-Moder, en los Vosgos). Hoy es la sede del museo que lleva su nombre. Lalique se inspiraba en el cuerpo femenino, la flora y la fauna; en este caso, se inspiró en la perfecta simetría de un erizo de mar. Este delicado jarrón de cristal con pigmentos azules, imita a la perfección el cuerpo de este animal, copiando al detalle el esqueleto (o caparazón) esférico de estos fascinantes equinoideos. Cuando están vivos, los erizos de mar se protegen con unas afiladas púas, de entre las que sobresalen unos pies tubulares que emplean para desplazarse lentamente sobre las rocas y el fondo marino. Cuando un erizo de mar muere, lo único que queda de él es el caparazón esférico que este elegante jarrón imita a la perfección.

Emmy Lou Packard

Composición del fondo marino, h. 1950
Impresión en bloque de color sobre papel, 25,4 × 35 cm
Colección privada

Con un estilo gráfico refinado y una paleta apagada, la artista estadounidense Emmy Lou Packard (1914-1998) redujo a sus formas básicas una selección de criaturas marinas, como erizos de mar, anémonas, corales y un mejillón. Impreso a partir de un bloque de madera tallado a mano, cada animal de esta ilustración semiabstracta tiene asignado su propio color y se le coloca sobre un fondo que crea un fuerte contraste con formas en blanco y negro. Hubo un tiempo en el que esta imagen adornaba los camarotes del SS Mariposa y el Monterey, los cruceros de lujo de la Matson Navigation Company que cubrían las rutas por Oceanía y Australasia. Se trata de uno de los diez diseños que Packard preparó para la naviera, a los que se sumaba una serie de ocho murales para el salón de baile del Mariposa, el Polynesian Club. Packard se inspiró en el arte tradicional de la región del Pacífico Sur, concretamente, en las tallas de madera indígenas de Papúa Nueva Guinea y Australia, de las que decía que tenían una «enorme vitalidad». Packard fue una reconocida artista mural y estampadora y trabajó varios años en México como ayudante de Diego Rivera y Frida Kahlo. Las obras de Packard, junto con las de otros artistas, muralistas y mosaiquistas contratados por Matson, pudieron ser contempladas por primera vez en 1956 por los pasajeros del Mariposa, que realizó su viaje inaugural, de San Francisco a Sídney, con escalas en Honolulu y Auckland. Packard también realizó varios grabados en madera inspirados en el coral del Pacífico para el crucero SS Lurline y otros diseños similares con temática marina para el hotel Princess Kaiulani en Honolulu, ambos de la misma compañía.

Jean Painlevé

Erizo de mar, 1927
Impresión en plata gelatina, 23 × 16,8 cm
Archivo de Jean Painlevé, París

El artista francés Jean Painlevé (1902-1989), cuya obra incluye más de 200 cortometrajes documentales, escritos, una línea de joyería, un club de buceo y una colección de fotografías, era biólogo de formación y siempre mantuvo su interés por la ciencia y por el mundo marino. Contemporáneo de surrealistas como André Breton y Man Ray, Painlevé tenía un estilo informativo y misterioso, directo y lúdico, científico y poético. Utilizó novedosas técnicas fotográficas (algunas de creación propia) para poder filmar bajo el agua o hacer primeros planos como el de esta fotografía de un erizo de mar. Aunque utilizó muchas técnicas innovadoras, a menudo le resultó más fácil filmar en acuarios en su estudio en Bretaña (Francia) que bajo el agua completamente. Este trabajo, y otros similares, mostró al público el misterio y la belleza de la vida submarina. El mismo año en que tomó esta fotografía (1927), rodó sus tres primeros cortometrajes, uno de ellos sobre erizos de mar (*Les oursins*). Desafió la visión convencional de esta pequeña criatura utilizando técnicas como el *zoom* y la cámara rápida para mostrar al público la belleza de sus espinas. En 1934 completó la que quizá sea su película más conocida, *L'hippocampe* (El caballito de mar), que mostraba, por primera vez, el ciclo reproductivo de los caballitos de mar, en el que es el macho el que da a luz. En su época, el buceo y la exploración de las profundidades se estaban desarrollando gracias a inventos que permitían regular la presión y mantener el flujo de aire; los detalles sobre la vida submarina resultaban apasionantes y los nuevos descubrimientos eran frecuentes.

Else Bostelmann

Pez abisal (*Chauliodus sloani*) persiguiendo una larva de pez luna (*Mola mola*), 1934
Acuarela sobre papel, 47 × 62,2 cm
Wildlife Conservation Society, Nueva York

En esta espeluznante imagen, un pez víbora emerge de las profundidades, persiguiendo a un indefenso pez luna. La diminuta larva está a punto de ser engullida por las mandíbulas del temible depredador, cuya piel brilla con un resplandor metálico, casi sobrenatural. Este dibujo de la artista alemana Else Bostelmann (1882-1961) roza lo fantástico y está inspirado en las notas y observaciones del explorador y naturalista William Beebe (véase pág. 75). Tras mudarse a Estados Unidos en 1909, Bostelmann se incorporó en 1929 a la New York Zoological Society (Wildlife Conservation Society) como artista del Departamento de Investigación Tropical bajo la dirección de Beebe. Durante una expedición a las Bermudas en 1934, Beebe se sumergió más de 915 m en una batisfera, un submarino de hierro fundido. Desde allí, y por vía telefónica, pudo describir la fauna del océano profundo a su colega a bordo de la embarcación, Gloria Hollister. A partir de las notas de Beeve y de Hollister, Bostelmann produjo más de 300 ilustraciones de animales marinos que fueron publicadas en *National Geographic* en las décadas de 1930 y 1940, incluyendo especies poco conocidas como esta. El pez abisal (*Chauliodus sloani*) forma parte de una familia de peces adaptados a la vida en las profundidades, donde apenas hay luz. Tienen ojos grandes para captar la escasa luz que llega y sus cuerpos iridiscentes tienen unas hileras de órganos llamados fotóforos que son capaces de generar luz. Estas manchas bioluminiscentes también sirven como señuelo para capturar a sus presas. Son grandes depredadores y tienen una enorme boca que permanece abierta, con una mandíbula articulada y dientes afilados.

Aldo Molinari

El profesor Beebe en su batisfera a 1000 m bajo la superficie del océano Atlántico, h. 1934
Papel impreso, 39 × 30 cm
Colección privada

Un submarino esférico flota a través de este paisaje submarino de color azul pálido. Dentro vemos al naturalista, explorador y ornitólogo estadounidense Charles William Beebe (1877-1962). Dos medusas y una criatura con las fauces abiertas acechan en las inmediaciones; otras nadan alrededor de la batisfera. El periodista, ilustrador y cineasta italiano Aldo Molinari (1885-1959) plasmó este histórico momento en esta imagen publicada en un suplemento ilustrado del periódico *Gazzetta del Popolo*. En 1928, Beebe estaba interesado en la exploración de las profundidades marinas, pero solo podía llegar a 90 m de profundidad con su escafandra. Así que contactó con Otis Barton, un ingeniero que había diseñado una esfera de acero presurizada capaz de sumergirse a mayor profundidad. Beebe bautizó el submarino como batisfera, usando el prefijo griego *bathy-*, que significa «profundo». La batisfera se elevaba y descendía mediante un cable de acero anclado a un barco en la superficie, mientras que otro cable proporcionaba luz y conexión telefónica. En 1930, Beebe y Barton se reunieron en la isla de Nonsuch, en las Bermudas, para realizar inmersiones de prueba. Lograron descender 434 m, una profundidad jamás alcanzada por el ser humano. Fue una gran hazaña, llena de coraje e ingenio: la carcasa de acero era lo único que les separaba de la aplastante presión del océano. En septiembre de 1932, descendieron a 670 m y Beebe describió por teléfono los seres bioluminiscentes, criaturas marinas que nadie había visto antes. En 1934, alcanzaron los 923 m, un récord que se mantuvo hasta 1949. Actualmente, la batisfera está expuesta en el exterior del Acuario de Nueva York.

Louis Boutan

El buzo Emil Racoviță en el Observatorio Oceanográfico de Banyuls-sur-Mer, 1899
Fotografía, dimensiones variables

Una burbujas de aire ascienden hacia la superficie mientras el buceador Emil Gheorghe Racoviță sostiene un cartel en el que (a pesar de estar al revés) se lee: «Photographie sous-marine» (Fotografía submarina). Una afirmación que tiene todo su sentido ya que se trata de una de las primeras imágenes tomadas con el modelo y el fotógrafo sumergidos a la vez. El fotógrafo era el eminente biólogo francés Louis Marie-Auguste Boutan (1859-1934), un innovador en el campo de la fotografía submarina. Racoviță, zoólogo rumano, fue uno de los científicos del MV Belgica, el primer navío que pasó el invierno al sur del círculo polar antártico. En 1893, Boutan se convirtió en profesor del Laboratorio Arago en Banyuls-sur-Mer, al sur de Francia. Gran aficionado al buceo, se inspiró en las maravillas submarinas del Mediterráneo para crear, con ayuda de su hermano Auguste, una cámara subacuática que permitía ajustar el diafragma y el obturador bajo el agua. En la penumbra submarina, se podía tardar hasta 30 minutos en captar suficiente luz para exponer las placas fotográficas de la cámara, así que Boutan creó un foco artificial prendiendo fuego a una cinta de magnesio dentro de una bombilla llena de oxígeno. Este método daba como resultado más explosiones que buenas exposiciones, así que lo mejoró con una perilla de goma que soplaba magnesio a una lámpara de alcohol encendida. Todo tenía que estar anclado a un barril de madera, haciendo que fuera incómodo y difícil de transportar, pero funcionaba y hacía que las exposiciones fueran mucho más cortas. Así es como las algas marinas que rodean a Racoviță aparecen enfocadas a pesar de estar mecidas por las corrientes submarinas.

Anónimo

Sylvia Earle con un traje JIM, h. finales de la década de 1970
Fotografía, dimensiones variables

El 19 de septiembre de 1979, frente a la costa de Oahu (Hawái), la pionera y bióloga marina estadounidense Sylvia Earle (1935) descendió al fondo marino con un traje de buceo atmosférico (un traje JIM) atado a la parte delantera de un pequeño sumergible. Se soltó a 381 m de profundidad y pasó dos horas explorando el fondo del mar antes de regresar (sin descompresión) a la superficie. Batió el récord de inmersión más profunda sin ataduras jamás realizada por una mujer (que aún se mantiene). Esta inmersión fue posible gracias al traje JIM, que permite mantener una presión interna constante de 1 atmósfera, a pesar del aumento de la presión externa, de modo que la enfermedad de descompresión (narcosis de nitrógeno) no suponía ningún peligro. El traje se inventó en 1969 y servía para llevar a cabo operaciones petrolíferas submarinas; en 1990 ya no se utilizaba comercialmente. Sylvia Earle es una bióloga marina, oceanógrafa y activista que se doctoró en ficología en la Universidad de Duke. En 1970 dirigió un equipo femenino de acuanautas en un experimento financiado por la NASA (Tektite II). Durante dos semanas vivieron a 13 m de profundidad frente a la isla de San Juan, en las Islas Vírgenes (Estados Unidos). Earle es pionera en el desarrollo de equipos de exploración submarina tripulados y robotizados. En 2008 fundó Mission Blue para concienciar sobre la amenaza que suponen para los océanos del mundo la sobrepesca y la contaminación. La fundación recauda fondos para los *hope spots* (zonas clave para la salud del océano) y trabaja con las comunidades locales para garantizar su sostenibilidad y preservación. En la actualidad hay más de 130 *hope spots* en todo el mundo.

Jacques-Yves Cousteau y Louis Malle

Fotograma de *El mundo del silencio*, 1956
Película, dimensiones variables

El mundo del silencio fue una de las primeras películas rodadas con las nuevas técnicas de cinematografía submarina que mostraron las profundidades del mar; ganó un Oscar y fue el primer documental premiado con la Palma de Oro del Festival de Cannes. Codirigida por Jacques-Yves Cousteau (1910-1997) y Louis Malle (1932-1995), se filmó desde el Calypso, un dragaminas transformado en buque de investigación. El guion se basaba en el libro que Cousteau y Frédéric Dumas escribieron en 1953. Cousteau comenzó a experimentar con el cine submarino durante la Segunda Guerra Mundial, cuando era miembro de la resistencia francesa. En 1943, en colaboración con el ingeniero Émile Gagnan, inventó el *Aqua Lung*, el primer sistema moderno de respiración submarina autónomo. También diseñó un pequeño submarino para explorar el fondo marino que era capaz de maniobrar, así como varias cámaras subacuáticas; experimentó con la iluminación bajo el agua para lograr iluminar hasta cien metros en las profundidades. En 1973 fundó la Sociedad Cousteau, una organización sin ánimo de lucro dedicada a la conservación del océano, aunque en 1956 no tenía tanta conciencia ecológica y *El mundo del silencio* recibió críticas por los daños causados durante el rodaje. Cousteau utilizó dinamita cerca de un arrecife de coral y su tripulación aniquiló un banco de tiburones atraído por el cadáver de una cría de ballena que el Calypso había herido por accidente. Cuando la película se remasterizó en 1990, Cousteau conservó la escena de la matanza ya que, en su opinión, demostraba lo mucho que se había avanzado en la comprensión sobre cómo el ser humano se relaciona con los animales.

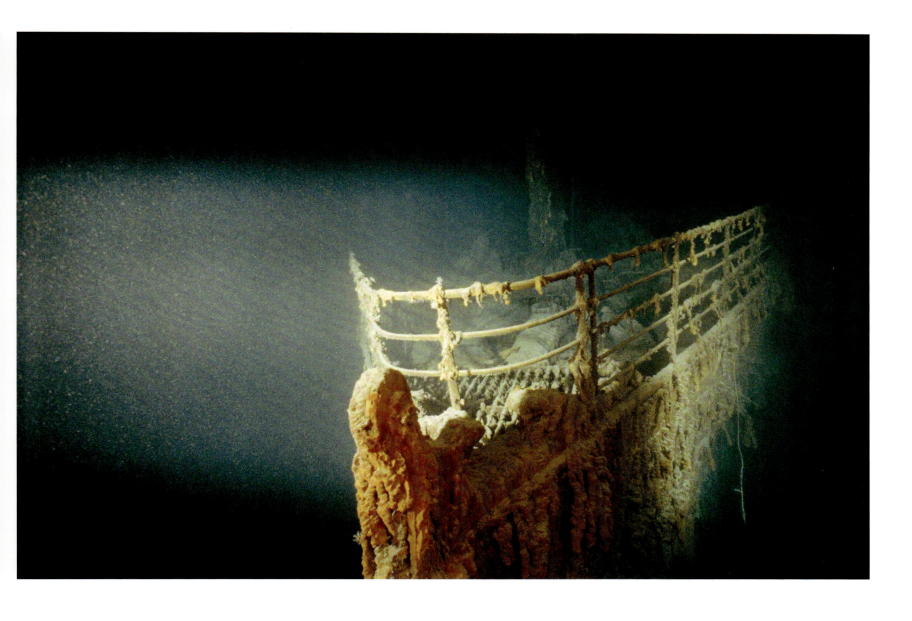

Emory Kristof

El Titanic, océano Atlántico, 1985
Fotografía, dimensiones variables
Colección privada

En las profundidades del Atlántico Norte, un resplandor fantasmal ilumina los restos del RMS Titanic, bañando su proa con una luz de un azul dorado. El llamado «barco insumergible» chocó contra un iceberg el 14 de abril de 1912, durante su viaje inaugural de Southampton (Inglaterra) a Nueva York, sepultando a más de 1500 pasajeros en una tumba subacuática. Esta imagen, tomada a 3650 m bajo el nivel del mar, hizo de Emory Kristof (1942) la primera persona en fotografiar el transatlántico hundido. El fotógrafo estadounidense es conocido por sus impresionantes imágenes de las profundidades marinas, como un tiburón dormilón del Pacífico de 8 m, o las fuentes hidrotermales de la Falla de Galápagos. Fue pionero en el uso de sistemas de cámaras sumergibles operadas a distancia. Esto le llevó a colaborar con el oceanógrafo y arqueólogo submarino estadounidense Robert Ballard, que ya había intentado localizar el Titanic, aunque sin éxito. Juntos, desarrollaron un vehículo submarino no tripulado llamado Argo, equipado con un sonar y cámaras que Kristof controlaba desde la superficie en una embarcación auxiliar. Recibió apoyo de la Marina de los Estados Unidos con la condición de que se pudiera utilizar también para uso militar. Este sofisticado sistema localizó el pecio a 610 km al sureste de Terranova. Las fotografías que Kristof tomó el 1 de septiembre de 1985 sirvieron de inspiración (setenta y tres años después del hundimiento de la embarcación) para la famosa película *Titanic*, de James Cameron, que combinaba datos históricos y ficticios del trágico hundimiento del barco.

Bruno Van Saen

Bajo los focos, 2018
Fotografía digital, dimensiones variables

Las babosas de mar, concretamente los nudibranquios, se encuentran entre los animales marinos más coloridos y exuberantes. Estas babosas suelen ser más pequeñas, pero mucho más rápidas que sus primas terrestres. Se arrastran por el lecho y pueden agitar sus ceratas —protuberancias alargadas de la parte superior de su cuerpo— para flotar y navegar por las corrientes. A diferencia de otras especies de babosas de mar con patrones uniformes, la parte superior de la cerata de la *Cyerce nigra* tiene rayas transversales y la parte inferior negra está marcada por puntos amarillos. Al nadar, el brillo de estos patrones confunde a los depredadores. Las manchas de la parte inferior de la cerata no son decorativas, sino pústulas a través de las cuales este colorido invertebrado produce secreciones que repelen a los peces. Descubierta y clasificada por primera vez en 1871, la *Cyerce nigra* vive en los océanos Pacífico e Índico y se alimenta de algas. Recientemente, la sofisticada belleza de esta diminuta criatura de unos 22 milímetros de largo ha convertido al animal en un «icono» de los folletos y carteles turísticos. Esta fotografía fue tomada con una lente macro por el galardonado fotógrafo de buceo Bruno Van Saen (1967), que viajó a Romblón (Filipinas) con el objetivo de fotografiar a esta especie. Con el tiempo, Van Saen ha ganado fama internacional como uno de los fotógrafos submarinos más talentosos del mundo. Esta imagen le valió una mención de honor en el concurso Underwater Photographer of the Year de 2019.

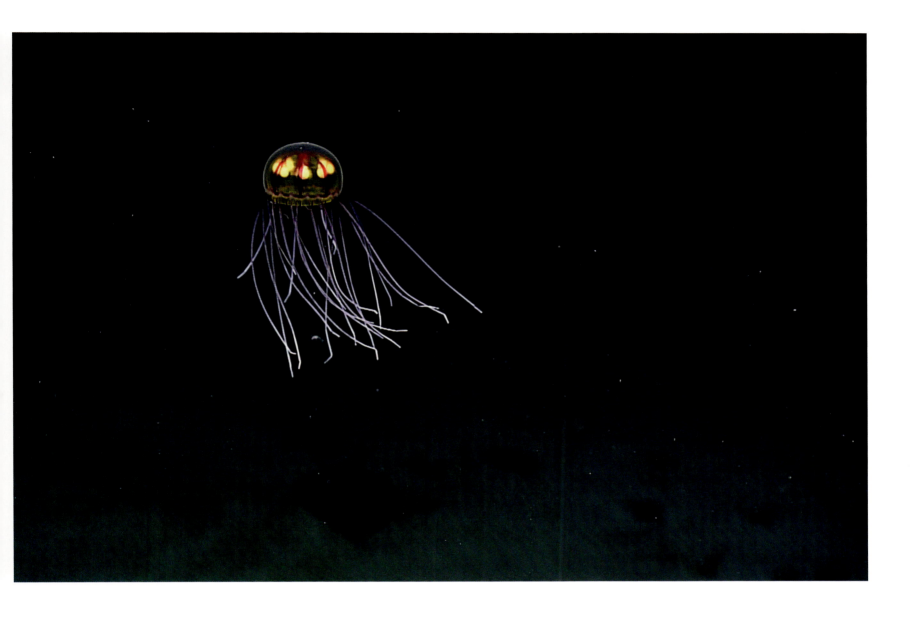

NOAA

Medusa en el Monumento Nacional Marino de la Fosa de las Marianas, 2016
Fotograma, dimensiones variables

Este globo brillante de color amarillo y rojo intenso con largos tentáculos que parece flotar inmóvil en una oscuridad casi total es una especie de medusa sin catalogar, fotografiada durante la exploración de la Oficina Nacional de Administración Oceánica y Atmosférica de Estados Unidos (NOAA) en el entorno de la fosa de las Marianas (Pacífico Occidental) en 2016. Esta fosa oceánica en forma de media luna, que se extiende unos 2550 km, es la más profunda de la Tierra, alcanzando casi 11 km de profundidad. A esas profundidades no hay luz, la temperatura no supera los 4 °C y la presión del agua es más de mil veces superior a la de la atmósfera sobre la superficie de la Tierra. La fosa sigue siendo un gran misterio por las condiciones inhóspitas de la zona afótica (el océano oscuro) pero ha sido cartografiada desde la superficie y explorada por sumergibles tripulados y no tripulados. El primer descenso con tripulación se realizó en 1960; el más reciente, en 2019. En 2012, el director de cine James Cameron utilizó un sumergible para llegar al fondo del abismo de Challenger, la parte más profunda de la fosa; registró 68 nuevas especies, principalmente de bacterias pero también de pequeños invertebrados. A estas profundidades, la única luz disponible es la que generan los organismos adaptados al entorno. Esta medusa fue fotografiada por un dispositivo de control remoto de la NOAA a unos 3700 m de profundidad. Otros habitantes de la fosa son el calamar gigante, el rape abisal y el calamar vampiro. A pesar de la falta de luz y de las bajas temperaturas, se han registrado más de 200 microorganismos y pequeñas criaturas que han encontrado la forma de sobrevivir en esta misteriosa parte del océano.

NASA

Floración de fitoplancton en el mar de Barents, 2011
Fotografía digital, dimensiones variables

Estos remolinos azulados, que nos recuerdan a las pinceladas del expresionismo abstracto, son el resultado de una floración de fitoplancton, una de las fases del ciclo reproductivo de unas algas unicelulares llamadas cocolitóforos. Se trata de millones de diminutos organismos vegetales que se reproducen en una espectacular danza que solo se aprecia desde el privilegiado punto de vista de un satélite situado a varios kilómetros de la superficie terrestre. Esta fotografía de la NASA muestra la floración que tiene lugar cada agosto en el mar de Barents, en el océano Ártico, entre la costa del norte de Rusia y Escandinavia. Las floraciones se suelen producir cuando la temperatura del agua y la cantidad de nutrientes permiten que el fitoplancton se reproduzca con rapidez; tanta, que el incremento de la población hace que el agua cambie de color. Difíciles de predecir, y a veces perjudiciales para el turismo, las floraciones pueden durar desde unos días hasta varias semanas. El fitoplancton es un microorganismo que realiza la fotosíntesis y suele habitar las aguas superficiales donde llega más radiación solar. Los científicos han estimado que entre el cincuenta y el ochenta por ciento del oxígeno de la atmósfera se produce gracias a la fotosíntesis marina y el fitoplancton es responsable de la mayor parte. Es indispensable para la salud de los ecosistemas marinos y además es una fuente esencial de alimento para el zooplancton, unas comunidades de animales microscópicos que a su vez sirven de alimento para otras especies marinas de mayor tamaño.

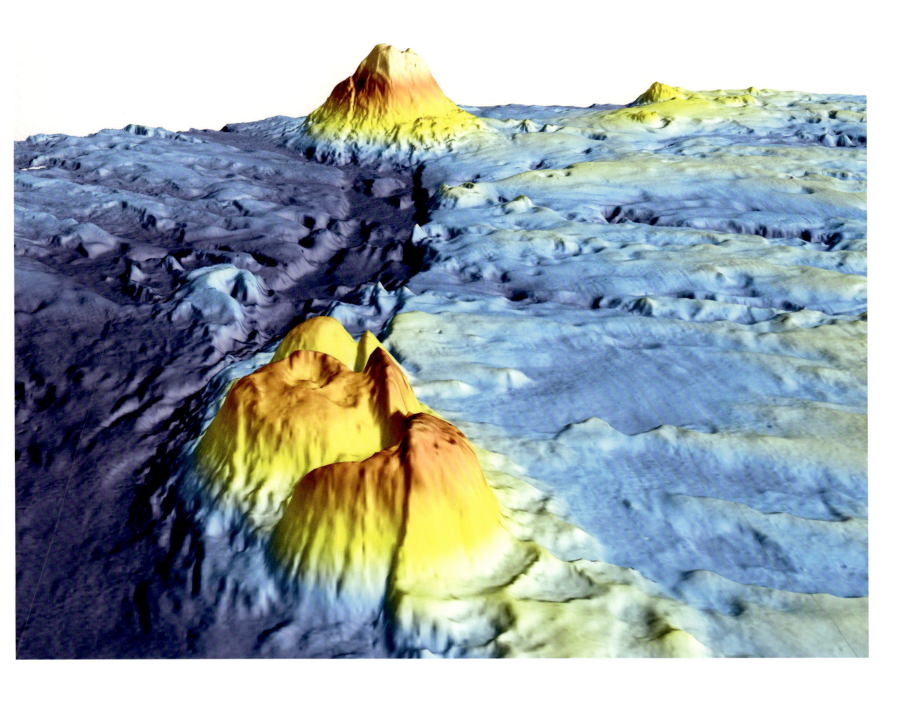

Kim Picard

Broken Ridge, 2019
Imagen digital, dimensiones variables

Los colores de este paisaje rocoso de las profundidades del océano son el eco de una tragedia. El 8 de marzo de 2014, el vuelo MH370 de Malaysia Airlines desapareció en algún lugar del mar entre Kuala Lumpur y Pekín con 239 personas a bordo. Durante dos años se llevó a cabo la búsqueda de la aeronave en las profundidades marinas, ya que los investigadores determinaron que la aeronave había cambiado su rumbo, dirigiéndose hacia el sur, hacia el océano Índico, donde se cree que se quedó sin combustible. Gracias a la colaboración entre los científicos de Geoscience Australia y de la Oficina de Seguridad del Transporte de Australia, se cartografió una porción del sudeste del océano Índico del tamaño de Nueva Zelanda para tratar de encontrar restos de la aeronave, creando vistas del fondo marino con un nivel de detalle sin precedentes. La búsqueda se centró en la meseta oceánica conocida como Broken Ridge y se utilizaron instrumentos acústicos y ópticos de alta resolución para la obtención de imágenes con las que crear modelos 3D de una cadena de volcanes submarinos extintos. El volcán más grande de la cadena mide unos 2.200 m. En primer plano, tiene tres picos con una gran línea de falla que lo atraviesa, que continúa a lo largo del litoral, una indicación de la actividad tectónica del área. El océano cubre el 71% de la superficie de la Tierra, pero son pocos los estudios sobre el fondo oceánico y su topografía. La luz no llega hasta las profundidades y las técnicas de cartografía acústica son poco eficientes. Esta imagen obtenida con ecosondas multihaz de alta resolución muestra la complejidad topográfica del fondo a unos 5,8 km de profundidad y los procesos volcánicos, tectónicos y sedimentarios que lo formaron.

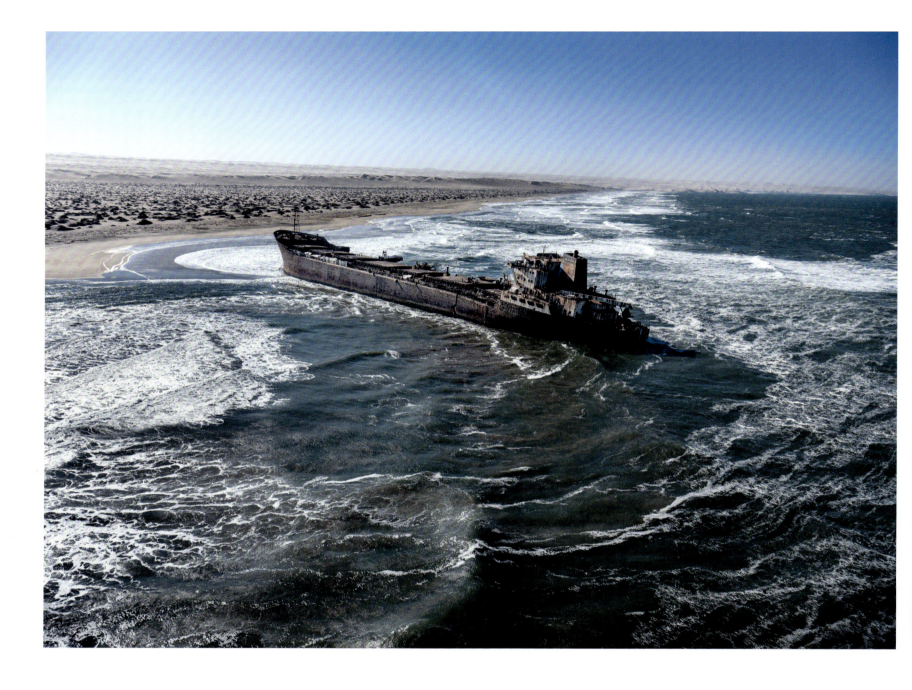

Glenna Gordon

Naufragio, 2019
Fotografía, dimensiones variables

El 25 de febrero de 2013 el carguero brasileño Frotamerica estaba siendo remolcado hasta el desguace cuando el remolcador se soltó. El buque, de 35 000 toneladas y sin tripulación, encalló cerca de Anichab Rocks (al norte de Namibia), pasando a formar parte de los cientos de restos de naufragios que pueblan la Costa de los Esqueletos, entre el norte de Namibia y el sur de Angola. Se la conoce así desde el siglo XIX debido a los restos de cadáveres de ballenas y focas que solían aparecer entre las arenas del desierto, desechos de la industria ballenera y la caza de focas del Atlántico Sur. Hoy, los «huesos» de madera y de hierro de más de mil barcos y botes naufragados en la costa hacen que el nombre siga siendo adecuado. La costa es peligrosa porque es una zona de convergencia de los vientos cálidos del desierto con la corriente fría de Benguela, convirtiéndola en uno de los lugares con más niebla de la Tierra a pesar de la ausencia casi total de lluvias. El fuerte y constante oleaje podía hacer que las embarcaciones de vela encallasen y, como desde la costa era imposible botar una embarcación, la única vía de escape para los marineros que tenían la mala suerte de naufragar en estas playas era a través de zonas pantanosas, a las que se llegaba tras atravesar kilómetros de árido desierto. Las tribus san de Namibia la llamaban «la tierra que Dios creó enfadado» y los marineros portugueses se referían a ella como «las puertas del infierno». Hoy en día la naturaleza reclama pecios como el Frotamerica para que sirvan como arrecifes artificiales, donde los cormoranes se puedan posar y los lobos marinos jugar mientras las ballenas jorobadas migran hacia los lugares donde se alimentan.

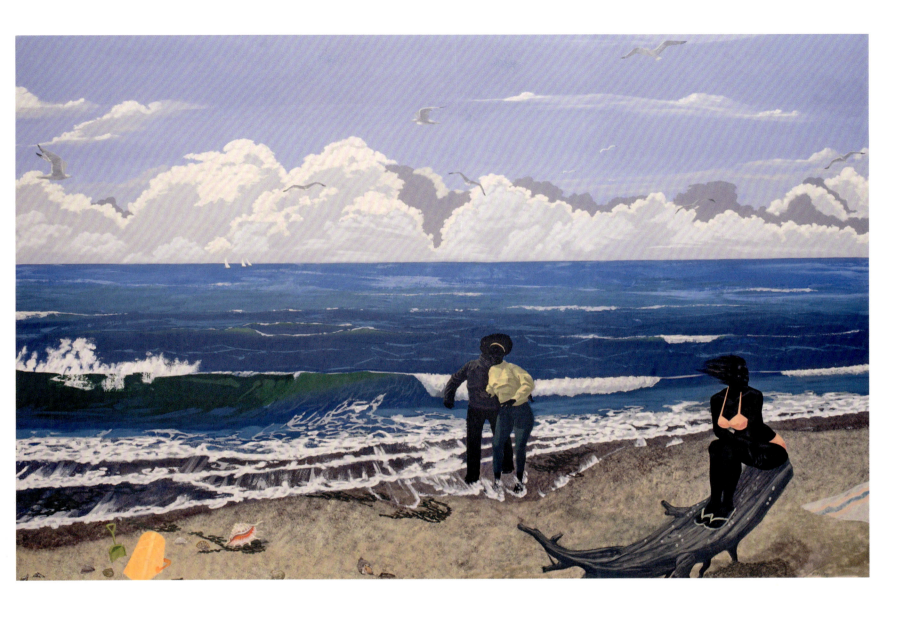

Kerry James Marshall

Sin título, 2008
Óleo sobre lienzo, 2 ×2,9 m
Colección privada

Oriundo de Birmingham, Alabama, Kerry James Marshall (1955) es un artista que ha ganado fama internacional gracias a sus espectaculares pinturas, en especial, por aquellas en las que los protagonistas son afroamericanos. Su obra cuestiona la historia del arte occidental, mucho antes del movimiento Black Lives Matter. Este cuadro a gran escala de 2008, que James exhibió en su exposición «Black Romantic», rompe con la idea de la representación occidental de un paseo romántico por la playa. Durante siglos de historia del arte «tradicional», el espectador occidental se acostumbró a las representaciones románticas de parejas blancas, que admiraban la puesta de sol sobre el mar o paseaban por la orilla. Marshall no solo juega con ese anacronismo al crear una pintura contemporánea que representa un tema recurrente —que nos hace retroceder en el tiempo hasta Caspar David Friedrich o Joaquín Sorolla—, sino que también lo hace con el sesgo inherente de lo que el espectador está acostumbrado a ver, es decir, con la huella cultural. Marshall afirma que sus cuadros buscan cubrir la necesidad emocional de representación positiva que tiene la comunidad afroamericana. En el cuadro, predomina el color, que es casi excesivo, con el cielo y el océano en tonos azules muy intensos. La atmósfera idílica señala la fugacidad y lo efímero del momento, que se refleja en los símbolos de *vanitas*: olas, nubes, conchas, un tronco de árbol varado en la playa. Aunque el cuadro nos habla de la sociedad actual —y de que el océano puede ser el telón de fondo para los cambios que se dan en ella— también invita al espectador a reflexionar sobre sus expectativas y sus prejuicios.

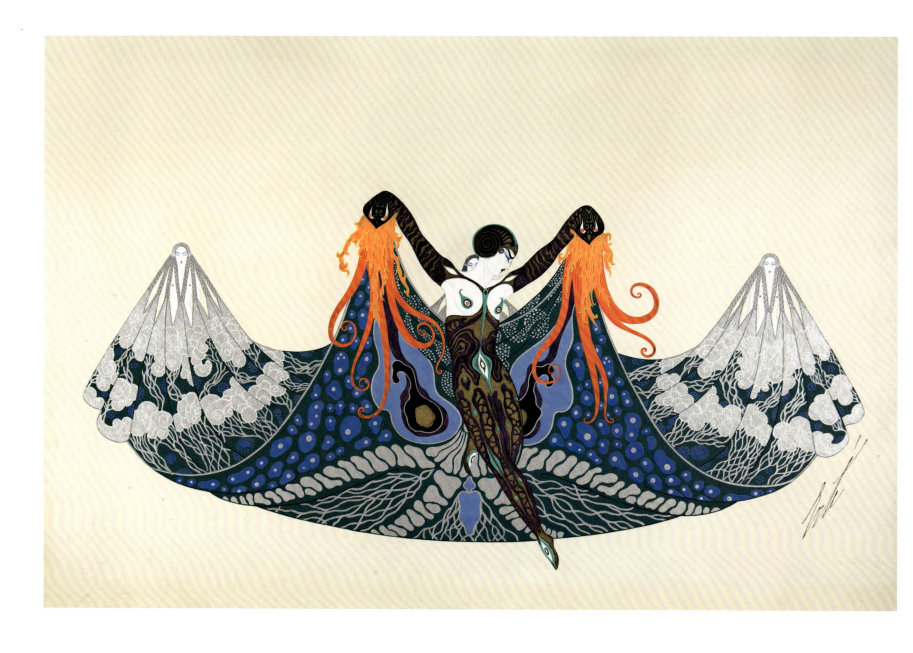

Erté (Romain de Tirtoff)

El Océano, diseño de vestuario para *Los Mares* de George White's Scandals, 1923
Aguada sobre papel, 33 × 47,2 cm
Museo Metropolitano de Arte, Nueva York

En este diseño de vestuario del célebre artista y diseñador francés de origen ruso Erté (Romain de Tirtoff de nacimiento, 1892-1990), vemos una figura que representa a todos los océanos del mundo. Lleva un traje ceñido con un misterioso patrón biomórfico de color púrpura y dorado, que recuerda al camuflaje de un pulpo. Adopta una pose de baile, irguiendo su tocado de nautilo y extendiendo sus brazos, que culminan en cabezas de serpiente de cuyas bocas sale una mezcla de fuego y unos tentáculos de color naranja. A su espalda, tres cariátides marinas sostienen una enorme cola, formada con sus cabellos plateados y trenzados que se transforman en las espumosas crestas de las olas de color verde. Erté, de origen noble, se mudó a París hacia 1910 y tras una temporada trabajando para el renombrado modisto Paul Poiret triunfó como diseñador de espectáculos de cabaret en la era del *jazz*. Su estilo lineal y sinuoso, el predominio de las curvas y de la decoración excesiva junto a los bloques de color captaba a la perfección el espíritu de la época del *art nouveau*. Sus ilustraciones tuvieron mucho éxito en revistas como *Harper's Bazaar*, para la que diseñó más de 200 portadas. George White, empresario teatral estadounidense, vio los diseños de Erté para *Les Revue des Femmes* en Les Ambassadeurs de París en 1922 y trasladó con éxito su sección *Les Mers* a su popular revista de Broadway *George White's Scandals*, con música de George Gershwin, encargándole estos nuevos diseños. Otros de los trajes que Erté creó para *Les Mers* incluían figuraciones del Mediterráneo, el Báltico y los mares Rojo y Blanco, cuyos diseños reflejaban la misteriosa belleza de los mares que representaban.

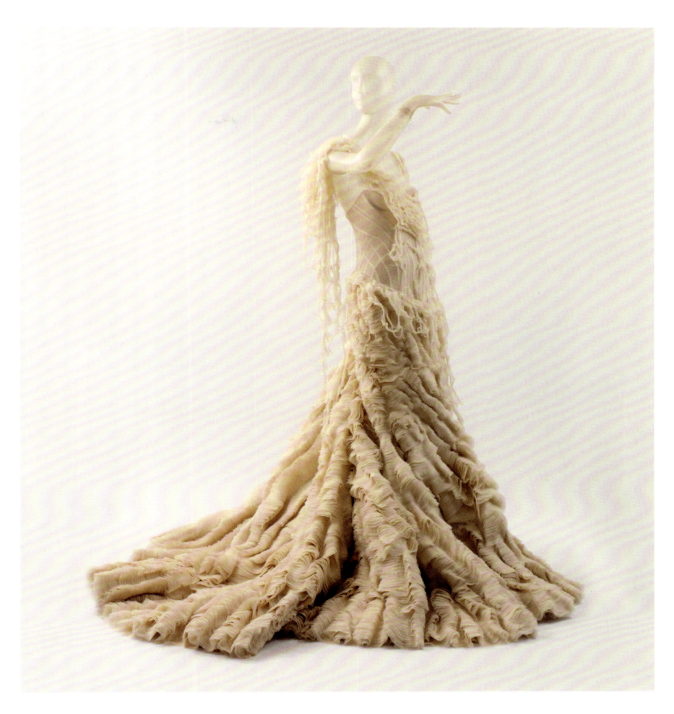

Alexander McQueen

Vestido de ostra, 2003
Georgette y organza de seda marfil, nailon y gasa de seda beige, seda blanca, L. 1,8 m
Museo Metropolitano de Arte, Nueva York

Miles de capas de gasa, colocadas unas sobre otras y muy apretadas componen este impresionante traje del famoso diseñador Alexander McQueen (1969-2010), presentado en su celebrado desfile *Irere*, como parte de su colección primavera-verano de 2003. La falda ondulada que cae al suelo hasta la parte central en espiral tiene un efecto hipnótico, conduciendo la mirada hacia el corpiño de tul y gasa en tiras de color marfil. Los gruesos bordes festoneados del vestido recuerdan a la forma y textura de una ostra, con su característica concha irregular.

Las capas del vestido hacen referencia al proceso de producción de perlas. Estas se forman como mecanismo de defensa; el molusco recubre repetidamente con nácar, también conocido como madreperla, cualquier objeto que entra en su interior. El vestido destacó en el desfile de McQueen, en primer lugar, porque el diseñador pidió que se proyectara un video en el que rescataban a una modelo bajo el agua con el vestido puesto. El video también sirvió como telón de fondo para la primera parte de la colección, inspirada en piratas naufragados. Finalmente el vestido hizo su aparición en la pasarela, seguido de otras dos secciones, una de inspiración gótica y otra con piezas inspiradas en el ave del paraíso. El vestido de ostra fue el centro de equilibrio de la colección y de las ideas que McQueen exploraba en este trabajo, en particular la del poder transformador del océano.

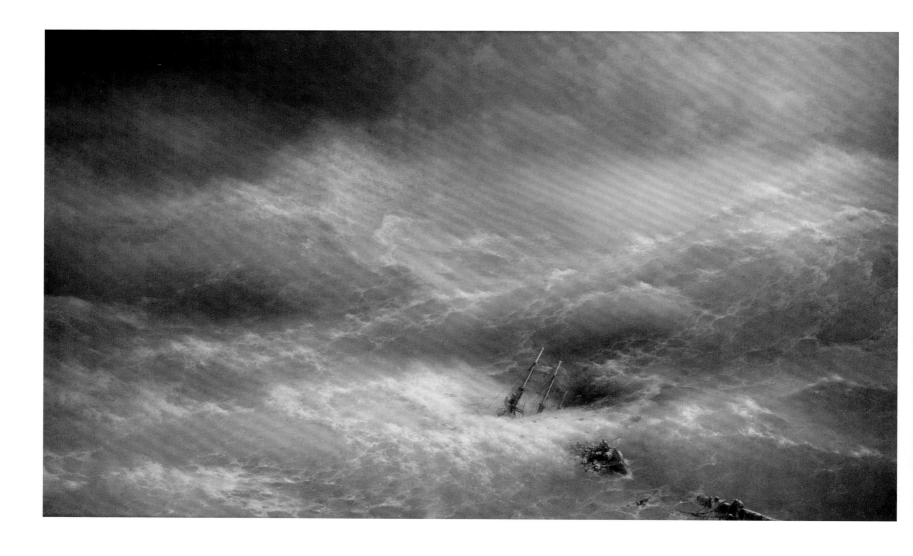

Iván Konstantínovich Aivazovsky

Ola, 1889
Óleo sobre lienzo, 3 × 5 m
Museo Estatal Ruso, San Petersburgo

Unas gigantescas olas, grandes como montañas, se abalanzan sobre un barco que se va a pique mientras sus marineros se aferran a él desesperados. En uno de los mástiles ondea una bandera y los hombres se suben a él en un intento, condenado al fracaso, de sobrevivir a la despiadada tormenta. Resulta imposible saber dónde acaba el mar y dónde empieza el cielo y las oscuras nubes de la tormenta se funden con el agitado oleaje, mientras el barco se hunde en las profundidades. Esta descripción encaja a la perfección con el mundo pictórico del artista romántico ruso Iván Konstantínovich Aivazovsky (1817-1900). El enorme lienzo, de 3 × 5 m, coloca al espectador a merced del gélido viento cargado de sal, bajo el ensordecedor rugido de las olas. En una travesía a través del Golfo de Vizcaya, el barco en el que viajaba Aivazovsky se vio atrapado en una tormenta tan fuerte que la prensa parisina informó por error de que el barco se había hundido y el artista había fallecido. Aivazovsky era conocido por su memoria fotográfica, que le permitía recrear lo que contemplaba, incluso aunque lo hubiese visto durante muy poco tiempo y es posible que este cuadro fuese un recuerdo de aquel viaje. Aivazovsky era ruso de origen armenio y nacido en Crimea. Fue famoso por sus marinas, a las que se dedicó casi exclusivamente y muchas representaban tormentas y naufragios. Se mantuvo fiel a los principios del romanticismo, con escenas de mares embravecidos y destructivos que se acomodaban a esa visión de la naturaleza como una fuerza increíble, sublime, pero aterradora.

Rachael Talibart

Rivales, 2016
Impresión con chorro de tinta, 60 × 105 cm
Colección privada

Cuando se desata una tormenta, la mayoría de las personas cierra puertas y ventanas y se refugia en su casa, pero la fotógrafa británica Rachael Talibart toma su cámara y se dirige al mar, dispuesta a capturar escenas como esta, donde las tempestuosas olas amenazan con engullir el faro de Newhaven, en East Sussex (Inglaterra). Aunque la fuerza de las aguas parece ser la protagonista, al fondo se aprecia el faro, situado al final del rompeolas, que lleva soportando las acometidas del océano desde 1891. Especializada en fotografía costera, Talibart retrata el cambiante estado de ánimo del océano, desde tormentoso y turbulento hasta sereno y tranquilo. Aunque le gusta trabajar con el color, utiliza con frecuencia el blanco y negro, lo que le permite subrayar la emoción de una escena. Talibart se enamoró del mar siendo niña. Creció en la costa del sur de Inglaterra y vivía muy cerca de la playa. Recuerda que en las noches de tormenta se dormía con el sonido de las olas. Su padre era regatista y solía llevarla con él, aunque su tendencia a marearse le impidió continuar con la afición de su progenitor. A Talibart le sigue cautivando el poder y la majestuosidad del océano, que ahora explora a través de su objetivo desde la relativa seguridad de tierra firme. Esta imagen evoca parte de lo que se siente al estar a merced del viento, viendo cómo las agitadas olas llenan el aire de espuma y de sal. El faro se erige como un foco de resistencia contra las fuerzas de la naturaleza y sin su presencia los barcos se estrellarían contra las rocas.

Gottfried Ferdinand Carl Ehrenberg

Ægir, h. 1880
Xilografía
Colección privada

En la parte central superior de esta caótica escena aparece la etérea figura del dios nórdico Ægir, la personificación del mar. Su esposa es Ran y, juntos, representan los diferentes poderes de los océanos. Los mitos describen a Ægir como un amable anfitrión, que recibe a sus invitados en su palacio submarino; a Ran, en cambio, se le atribuyen las cualidades más peligrosas del mar y es la que arrastra a los marineros ahogados hasta su hogar en las profundidades. Sin embargo, en la imagen, Ægir es el responsable de una vorágine mortal, alzando sus brazos, azuzando al viento y las olas. Los marineros (algunos ataviados con armadura y casco), no pueden escapar de las imponentes olas, ni de un peligro más aterrador: la multitud de sirenas y tritones que parecen querer hundir la embarcación de madera. Dos de las criaturas se aferran a la popa en forma de cola de pez, mientras que otras tres intentan trepar por la borda y otra se enzarza en una lucha por el remo con el timonel. En las olas, los fantasmales cuerpos desnudos de los ahogados —hombres, mujeres y niños— piden un socorro que no llegará. Gottfried Ferdinand Carl Ehrenberg (1840-1914) pasó la mayor parte de su carrera en Dresde (Alemania), donde creó una serie de murales basados en doce personajes que representaban a los dioses y diosas de la mitología nórdica, publicados en 1885 bajo el título *Bilder-Cyclus aus der Nordisch-Germanischen Götter-Sage* (Ciclo de imágenes de la mitología nórdico-germánica); la obra de la imagen fue una de las primeras, recreada como xilografía para su publicación.

Pietro Bracci

Océano, detalle de la Fontana di Trevi, 1762
Travertino, Alt. 5,8 m
Piazza di Trevi, Roma

No deja de ser llamativo que la fuente más famosa del mundo esté adornada con esculturas que representan la esencia de los ríos y del océano. La Fontana di Trevi de Roma (Italia), diseñada por el arquitecto italiano Nicola Salvi y terminada por Giuseppe Pannini en 1762, se hizo famosa gracias a películas como *La dolce vita* (1960) y *Creemos en el amor* (1954), una película en la que unos jóvenes siguen la tradición de arrojar monedas en ella para que les dé buena suerte. De origen romano, la fuente se alimentaba del agua de un manantial situado a 13 km de la ciudad que llegaba a través de un acueducto. La fuente actual es el resultado de las obras de restauración de los siglos XVI y XVII, en las que papas y artistas colaboraron para crear una escultura iconográfica que celebra el agua como símbolo de vida y de la creación del mundo. En el centro de la composición se encuentra esta escultura de Pietro Bracci (1700-1773) de *Océano*, padre de las deidades de los ríos y arroyos y las ninfas del agua. En la mitología griega, se decía que Océano y su esposa Tetis habían dado a luz al resto de dioses, lo que evoca la teoría científica contemporánea de que la vida en la Tierra surgió del mar. Los griegos también se referían a Océano como «el gran río que rodea el mundo», el «río perfecto» o el «río profundo que gira». Al parecer, estas concepciones se debían a la incierta etimología de la palabra latina *oceanus*, que procede del griego *ōkeanos*. Esta vinculación del mar con el agua dulce denota una comprensión temprana del ciclo hidrológico que conecta masas de agua de todo el planeta, a menudo lejanas y de características muy diferentes.

Anónimo

El triunfo de Neptuno y Anfítrite, h. 300-325
Mosaico, 3,2 × 2 m
Museo del Louvre, París

Este mosaico de la Antigüedad tardía debería llamarse propiamente *Poseidón y Anfítrite* (véase pág. 286) porque la consorte del dios Neptuno, el nombre que en la mitología romana recibe el dios griego Poseidón, no era Anfítrite, sino Salacia, diosa del agua salada. Sin embargo, las representaciones romanas de Neptuno, especialmente en los mosaicos del norte de África, estaban muy influenciadas por la iconografía helenística y esta obra es parte de un enorme mosaico de Cirta (la actual Constantina), en Argelia. Aquí, Neptuno (o Poseidón), con su tridente en la mano, y Anfítrite surcan el mar en un carro tirado por hipocampos (caballos con cola de pez), acompañados por erotes o cupidos alados. Debajo de las dos deidades hay un par de barcos pesqueros, rodeados por criaturas marinas: peces, delfines, cefalópodos y caracolas. Neptuno comenzó a formar parte del panteón romano en el siglo V a. C. y era un dios secundario en el culto romano. Aunque estaba estrechamente vinculado con Poseidón, también se le consideraba dios del agua dulce —ríos, manantiales e incluso pozos—, lo que ayuda a explicar su relación con Salacia, diosa del agua salada. El dios griego Poseidón era también el dios de los caballos y de los terremotos, por lo que es posible que originariamente se le representara con forma equina; estos poderes no se asocian al culto de Neptuno, que se ocupaba exclusivamente del agua en todas sus formas. A Anfítrite también se la relacionaba exclusivamente con el mar, tanto en la religión griega como en la romana.

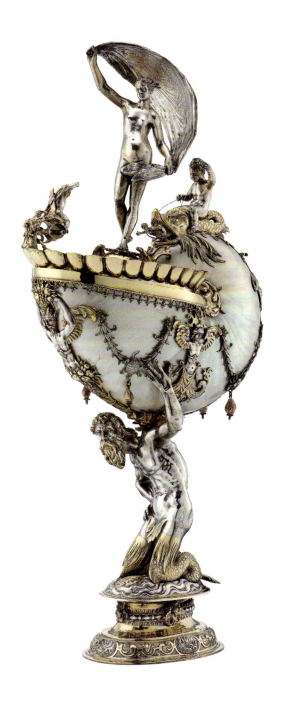

Mathaeus Wallbaum

Copa de nautilo, 1610-1625
Concha de nautilo, plata, concha, oro, 51 × 11,4 × 22,2 cm
Museo Nacional, Oslo

Esta copa de nautilo, obra del orfebre alemán Mathaeus Wallbaum (1554-1632), presenta a Afrodita/Venus, nacida de la espuma del mar después de que Cronos castrara a su padre y arrojara sus genitales al agua. En esta figura la vemos posando sobre un orbe alado de oro, como si estuviera en un barco, y sostiene un manto agitado por el viento del océano. Detrás, un cupido está montado en un enorme monstruo marino, posiblemente la ballena que se tragó a Jonás (véase pág. 131), a juzgar por la figura barbuda que asoma por las fauces de la criatura; un segundo cupido lleva un carcaj y un arco a la espalda, atributos del hijo de Venus. Un tritón con cola de pez, hijo de Poseidón y Anfítrite (véase pág. 286), sostiene el nautilo. Otros dos tritones decoran el caparazón, unidos por guirnaldas decoradas con tortugas marinas y cangrejos. En la parte delantera aparece un fauno que representa la abundancia, tal vez el dios Pan; en la parte trasera hay un rostro malévolo, con la boca abierta como si gritase. Los nautilos (*Nautilidae*), nativos de los océanos Índico y Pacífico Sur, son los únicos cefalópodos que tienen caparazón. Considerados novedades exóticas en la Europa renacentista y barroca, sus conchas compuestas por un exterior blanco mate y una capa interior blanca iridiscente, con la parte central en un tono gris azulado y nacarado, cautivaron la imaginación de la época. A partir de 1600, a medida que la Compañía Holandesa de las Indias Orientales aumentaba sus actividades comerciales en el sur y el este de Asia, creció la captura de estos animales. Puede que este lujoso objeto se encargase para ser expuesto en un gabinete de curiosidades.

Georg Wolfgang Knorr

Lámina B, de *Deliciae naturae selectae*, 1751-1767
Grabado coloreado a mano, 44,5 × 34 cm
Biblioteca Smithsoniana, Washington D.C.

Durante el Renacimiento, las conchas de nautilos se convirtieron en uno de los objetos coleccionables más deseados. Las conchas, a menudo montadas en objetos ornamentales de plata y oro, se consideraban un símbolo de perfección, belleza y fertilidad; coleccionar estos objetos naturales también servía para mejorar la reputación y el estatus social de la élite. A simple vista, se puede pensar que esta ilustración del libro de 1751 *Deliciae naturae selectae* del naturalista alemán Georg Wolfgang Knorr (1705-1761) representa dos especies diferentes de nautilos. Pero, por increíble que parezca, la lámina muestra el antes y el después de un proceso de pulido. La concha superior presenta el patrón rayado típico de los nautilos, similar al de un tigre, que se cree que ayuda al animal a camuflarse en el medio marino. La concha blanca de abajo, en la que Knorr ha plasmado hábilmente la iridiscencia de la madreperla, es un ejemplar de la misma especie, pero pulido. Al eliminar la capa superficial que contiene el pigmento naranja, el nácar queda al descubierto. Entre los siglos XV y XVIII, estas conchas de nautilos pulidas eran muy codiciadas por la aristocracia europea. Knorr basó sus ilustraciones de animales marinos, corales y conchas del *Deliciae naturae selectae* en especímenes conservados en colecciones privadas, incluida la suya. Debido al creciente interés por las conchas, el libro de Knorr fue un éxito editorial en su época y se convirtió en un prototipo para muchas otras obras dedicadas a la historia natural.

Adolphe Millot y Claude Augé

Moluscos, del *Nuevo Larousse ilustrado: diccionario enciclopédico universal*, vol. 6, 1897
Litografía, 32 × 24 cm
Museo de Historia Natural, Londres

Esta ilustración de conchas y moluscos ofrece una solución al problema de representar la vida marina: por un lado, la muestra como existe en el fondo marino (en la parte central) y, por otro, tal como se la imaginarían muchos lectores que solo la conocían a través de las conchas vacías que recogían en la orilla del mar. Esta lámina de Adolphe Millot (1857-1921) pertenece al *Nouveau Larousse illustré*, una enciclopedia francesa editada por Claude Augé (1854-1924) y publicada en 1897 por Éditions Larousse, dirigida al público joven (véase pág. 212). El nuevo modelo enciclopédico de Augé, basado en el *Grand dictionnaire universel du XIXe siècle* de Pierre Larousse, presentaba cientos de ilustraciones y láminas a color gracias a las mejoras tecnológicas que hicieron que la reproducción de imágenes fuese más asequible y precisa. La inclusión de imágenes a color en las enciclopedias supuso un gran paso en la popularización de la cultura a principios del siglo XX. La ingeniosa ilustración de esta página permite al lector hacerse una idea de la diversidad de los moluscos y las conchas. La mayor parte de la ilustración está compuesta por una colección de conchas dispuestas como si se tratase de un cajón de especímenes en un museo de historia natural. Cada concha tiene su número y su nombre, aunque la disposición se guía más por principios estéticos que por parámetros taxonómicos y no están dibujadas a escala. En la parte central, la ilustración de un paisaje marino imaginario muestra un pulpo en su guarida y varias especies de calamares. En una época en la que no existían ni la fotografía ni las grabaciones submarinas, este tipo de ilustraciones acercaban la fauna marina al público, algo imposible de otro modo.

Pierre Belon

Serpiente marina, de *De aquatilibus*, 1553
Xilografía coloreada a mano, 11,1 × 18 cm
Biblioteca Houghton, Universidad de Harvard, Cambridge, Massachusetts

Esta xilografía, cuyo título aparece en la parte superior en griego, latín y francés, mostró por primera vez a los eruditos renacentistas el congrio, un pez vertebrado de la familia de los ofídidos (del griego *ophis*, que significa «serpiente»). Aunque tiene un aspecto similar al de la anguila, este pez está en realidad emparentado con el caballito de mar y el atún. La imagen procede de una obra en dos volúmenes del naturalista francés Pierre Belon (1517-1564) titulada *De aquatilibus* (Sobre los animales acuáticos). *De aquatilibus* —el segundo libro de Belon, una ampliación de un volumen anterior dedicado sobre todo a los delfines y a las marsopas— incluía descripciones ilustradas de 110 especies y sentó las bases de la ictiología moderna, es decir, del estudio zoológico de los peces. Su obra no tuvo rival hasta el siglo XVII y se basaba en el sistema de clasificación de Aristóteles, que incluía mamíferos acuáticos, moluscos e incluso hipopótamos entre sus «peces». Belon fue uno de los primeros naturalistas que basaron su trabajo en su propia investigación, diseccionando animales y frecuentando los mercados de las ciudades en busca de aves y peces para investigar. Como era habitual entre los hombres cultos del Renacimiento, Belon tenía muchos intereses: era diplomático, médico, naturalista, viajero y artista, y estudiaba y escribía sobre diferentes temas como ictiología, ornitología, botánica, arquitectura, antigüedad clásica y hasta egiptología. Hoy se le conoce por sus trabajos pioneros en anatomía comparada; fue el primer defensor de la homología —la similitud entre distintos taxones como resultado de una misma ascendencia—, que propuso tras estudiar las relaciones anatómicas entre los seres humanos y las aves.

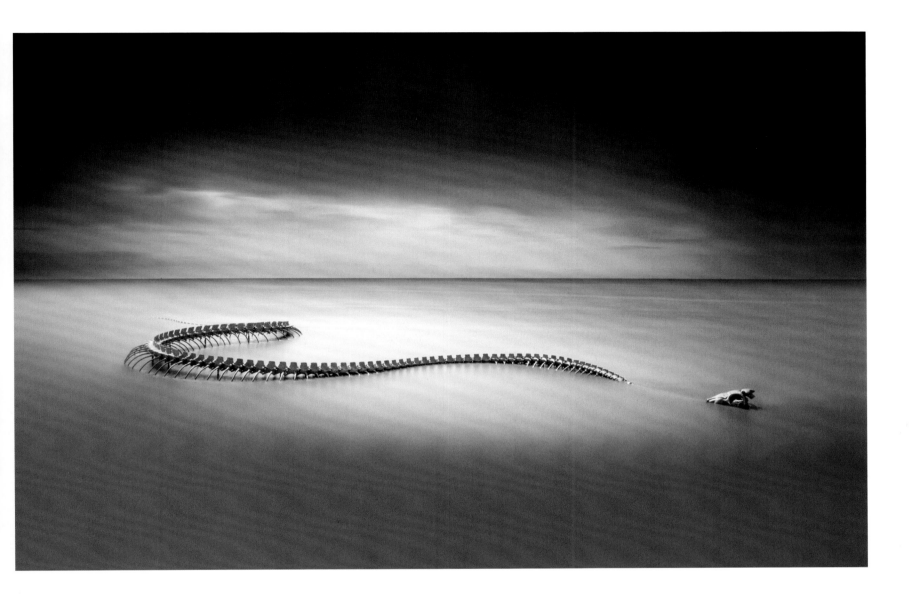

Huang Yong Ping

Serpiente del océano, 2012
Aluminio, L. 130 m
Saint-Brevin-Les-Pins, Pointe de Mindin, Francia

Cuando baja la marea en el estuario del Loira, en la costa atlántica de Francia, el esqueleto de una enorme serpiente marina de vértebras plateadas y costillas metálicas emerge de las profundidades. A veces, la enorme criatura de aluminio parece serpentear por el agua, asomando su cabeza como si fuese a tomar aire. Pero con la marea baja el monstruo aparece varado en la arena. Esta instalación permanente del artista Huang Yong Ping (1954-2019) fue un encargo para la exposición de arte Estuaire, que entre 2007 y 2012 propuso a diferentes artistas internacionales que crearan obras a gran escala para la zona del río Loira entre Nantes y Saint-Nazaire. Basándose en la antigua mitología china, la escultura de Huang recuerda al legendario Jiaolong, un malvado dragón acuático. Aunque el esqueleto está fijo y no se mueve, las mareas le dan vida, cubriéndolo y descubriéndolo dos veces al día. La forma sinuosa de la serpiente recuerda a la del puente de Saint-Nazaire, muy próximo a la escultura, y el material con el que fue construido, relativamente reciente, sirve de nexo entre el concepto de progreso moderno y las creencias y tradiciones antiguas. Huang fue una figura destacada, aunque controvertida, del arte vanguardista chino de la década de 1980. En 1989 se mudó a Francia, donde obtuvo la nacionalidad. *Serpent d'Océan* (Serpiente del océano) supone introducir un motivo tradicional chino en las costas europeas, una idea basada en los conceptos de identidad e hibridación cultural, muy presentes en muchas de sus obras y en su propia vida.

Adriaen Coenen

Páginas del *Libro de los peces*, 1577-1579
Acuarela sobre papel, 31,7 × 21,5 cm
Biblioteca Nacional de los Países Bajos, La Haya

Estos peces dibujados a mano, colocados en la página como especímenes de estudio, van acompañados de meticulosas anotaciones con información sobre cada criatura y su hábitat. Pintado en acuarela y decorado con marcos y bordes ornamentales, el folio es solo un fragmento de las miles de ilustraciones que componen el *Visboek* (Libro de los peces), un tomo en forma de álbum de recortes que consta de 410 páginas y que el pescador y subastador de pescado holandés Adriaen Coenen (1514-1587) compiló durante más de tres años. El *Visboek* está repleto de información sobre el mar, aguas costeras, zonas de pesca y vida marina, y su contenido está basado en la experiencia de Coenen en el puerto holandés de Scheveningen y, años después, como responsable de pecios de Holanda. Esto le permitió observar todo tipo de extrañas criaturas que arribaban a la costa. Su vasto conocimiento del mar le valió el respeto de la comunidad científica y le permitió acceder a las bibliotecas de la Universidad de Leiden y de La Haya para consultar varias obras especializadas. En su libro, que mezcla datos científicos con relatos folclóricos de tritones, sirenas y obispos de mar, aparecen extractos de dichas obras. Entre sus anécdotas, aseguraba haber visto un monstruo marino de 5 m que nadaba con sus aletas traseras y un atún con tatuajes de embarcaciones. Coenen cobraba una pequeña comisión a quien quisiera ver el libro y lo exponía junto a su colección de pescado disecado en la feria anual de Scheveningen. En la actualidad, sus detalladas descripciones han ayudado a los científicos a comprender mejor el impacto de la pesca en los ecosistemas marinos y cómo estos hábitats han cambiado desde el siglo XVI.

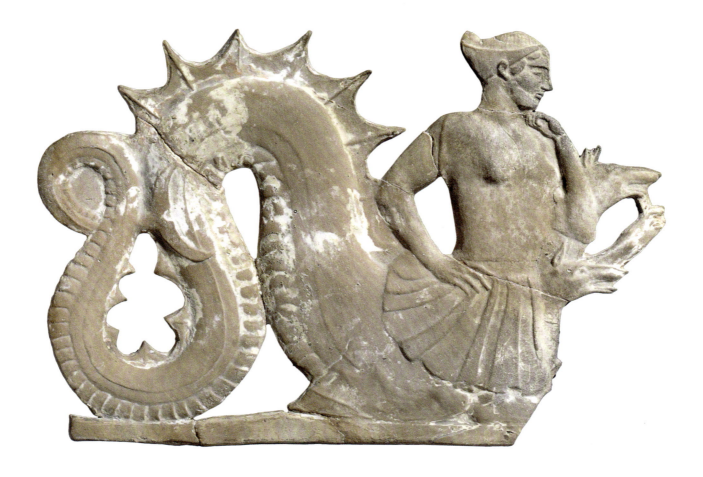

Anónimo

Placa votiva con imagen de Escila, h. 450 a.C.
Terracota, Alt. 12,5 cm
Museo Británico, Londres

Tras escapar de la isla de las sirenas (véase pág. 31), Odiseo debía atravesar el estrecho paso custodiado por Escila —un monstruo marino con seis largos cuellos que terminan en feroces cabezas de perro en su cintura— y Caribdis, una mujer insaciable y hambrienta, una personificación de un remolino marino. Circe le aconsejó alejarse de Caribdis, que hundiría el barco, y acercarse a Escila, que solo se llevaría a seis hombres. En la *Eneida*, el poeta romano Virgilio asoció el paso marítimo con el estrecho de Mesina, entre la punta occidental de Italia y el noreste de la isla de Sicilia. Esta placa votiva de Egina, llamada también Relieve de Melian, ya que se piensa que fue fabricada en las Cícladas, muestra dos cabezas de perro y la cola de una serpiente marina. Hay muchas historias sobre el origen de Escila. En una de ellas, se dice que era una hermosa náyade —una ninfa de los manantiales, estanques y ríos de agua dulce— a la que Poseidón deseaba, lo que despertó los celos de Anfítrite, reina del mar (véase pág. 286). Anfítrite envenenó el manantial en el que se bañaba Escila, convirtiéndola en un monstruo marino. Según el poeta romano Ovidio, el dios de los pescadores, Glauco, se enamoró de ella. Cuando esta lo rechazó, huyendo a un promontorio sobre el estrecho, Glauco pidió a la bruja Circe una poción de amor, sin saber que Circe se había enamorado de él. Al verse también rechazada, y llena de celos, Circe vertió veneno en el estanque en el que se bañaba Escila, transformándola en una voraz criatura que aterrorizaba a los marineros.

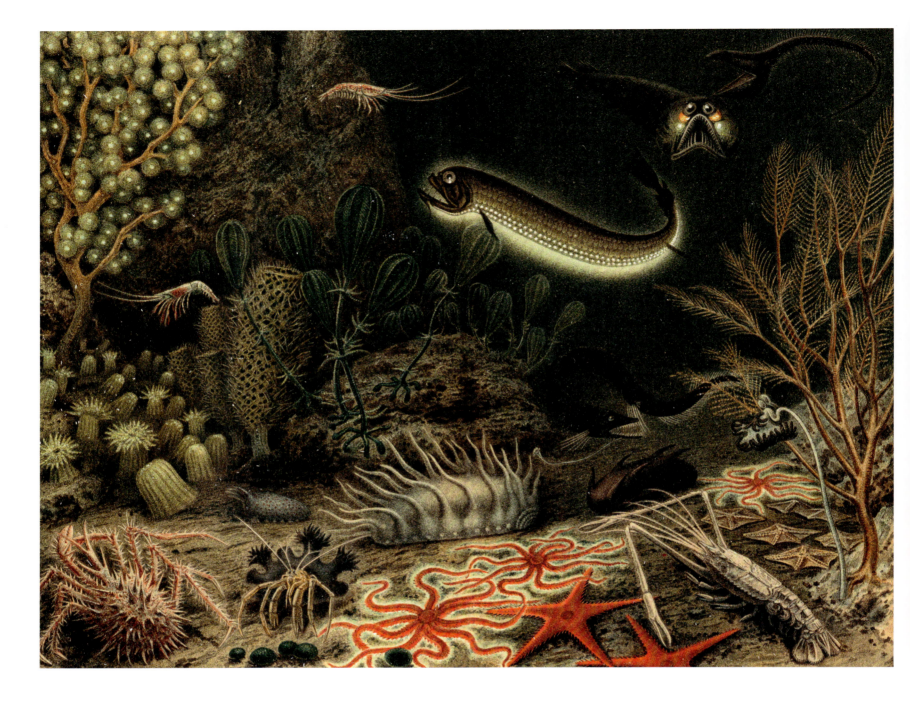

Anónimo

Escena del océano profundo con peces iridiscentes, de *Die Naturkräfte*, 1903
Cromolitografía, cada página 25 × 19 cm
Colección privada

Las oscuras aguas de las profundidades oceánicas aparecen iluminadas por el brillo que emite un pez dragón que nada sobre un lecho marino repleto de fauna. El artista de esta ilustración se ha tomado alguna licencia artística para darle un toque teatral de luz a su paisaje submarino, atribuyendo una intensa bioluminiscencia al pez dragón y a los serpenteantes brisíngidos de la parte inferior de la imagen y añadiendo a la izquierda una planta que parece artificial, una especie de coral cuyas ramas brillan como bombillas. Sin embargo, en el resto de los ejemplares se aprecia un cuidadoso estudio de la vida de las profundidades. La obra se publicó por primera vez en una popular enciclopedia alemana, *Meyers Konversations-Lexikon* (véase pág. 111), e ilustraba los especímenes que recopiló la expedición del barco de vapor francés Travailleur, que entre 1880 y 1882 exploró el Mediterráneo y el Atlántico Norte en busca de fauna marina de las profundidades. El público francés acogió con entusiasmo los descubrimientos del Travailleur y los del posterior viaje del Talisman en 1883, que se popularizaron gracias a una exposición en el Museo Nacional de Historia Natural de París y a los relatos acompañados de ilustraciones de los viajes. El análisis de esta obra apunta a que se trata de material descartado de los múltiples dibujos originales de A. L. Clement para el texto de Henry Filhol, en el que relataba las dos expediciones, *La vie au fond des mers* (1885), incluyendo la gamba que flota sobre la cabeza del pez dragón, la terrorífica cara llena de colmillos del pez-demonio y el espinoso litódido de la esquina inferior izquierda.

René Koehler, Alberto I, Príncipe de Mónaco, Jules de Guerne y Jules Richard

Gorgonocephalus agassizi, de *Resultados de las campañas científicas
realizadas en su yate por Alberto I, Soberano Príncipe de Mónaco*, 1909
Cromolitografía, 35,5 × 28 cm
Laboratorio de Biología Marina, Biblioteca de la Institución Oceanográfica Woods Hole, Massachusetts

Alberto I, Príncipe de Mónaco (1848-1922), antes de subir al trono, y también durante su reinado, fue un pionero de las ciencias oceanográficas. A los veinte años, tras servir en la armada española y la francesa, comenzó su carrera científica, realizando varias expediciones para profundizar en los estudios de oceanografía, meteorología, hidrografía, topología y zoología. En 1899 fundó el Museo Oceanográfico de Mónaco y en 1906 el Instituto Oceanográfico de París, que hoy gestiona dos museos oceánicos y promueve la conservación de la fauna y los ecosistemas marinos. La pasión de Albert por las ciencias del mar le llevó a viajar por todo el mundo en busca de nuevas especies y a desarrollar nuevas técnicas e instrumentos de medición para catalogarlas para el instituto. Durante una de sus exploraciones encargó esta detallada ilustración del gorgonocefálido (*Gorgonocephalus agassizi*, ahora *G. arcticus*), una especie de las profundidades del Ártico y el Antártico emparentada con la estrella de mar. Esta ilustración muestra la parte inferior del cuerpo del animal, en cuyo centro hay una boca llena de dientes afilados capaces de triturar los duros caparazones de los crustáceos que captura empleando sus cerca de 5000 tentáculos llenos de pequeñas ramificaciones. Estos tentáculos pueden alcanzar hasta 70 cm de longitud y están cubiertos de espinas y ganchos para inmovilizar a sus presas. Su característico aspecto y sus hábitos depredadores le valieron su nombre, una referencia a la gorgona Medusa, cuyo cabello estaba formado por serpientes y que tenía el poder de convertir en piedra a todo aquel que la miraba.

Utagawa Yoshiiku

Una nueva colección de peces, 1854
Xilografía, 36,2 × 24,8 cm
Museo de Bellas Artes, Boston

Este colorido grabado en madera de Utagawa Yoshiiku (1833-1904) muestra una colección de animales marinos de vivos colores sobre un fondo uniforme de color verde. Utagawa era un famoso pintor y diseñador de estampados en el periodo Meiji (1868-1912), la época en la que se dio una apertura de Japón a Occidente, que impulsó la creación de nuevos estilos y temas en el arte. Estudió con Kuniyoshi Utagawa (véase pág. 135) y, al igual que muchos de sus coetáneos, trabajó principalmente en el estilo conocido como *ukiyo-e*, representando mujeres con bellos trajes, actores de *kabuki* y guerreros, así como paisajes, cuentos populares, flora y fauna, como los animales marinos de este grabado del periodo Edo. Utagawa incluye sobre todo peces, pero también un cangrejo, una langosta, gambas, un pulpo, un calamar, marisco y estrellas de mar. Aunque los dibujos no son muy detallados, contienen suficientes rasgos característicos como para identificar a muchas de las especies. Entre otros, se encuentran: el mediopico japonés, la platija, el salmonete, el roncador japonés, los tiburones toro japoneses, los peces voladores y los besugos. El pez de gran tamaño del centro a la izquierda es un atún, y debajo hay una raya. Hacia la parte inferior derecha se representa una carpa dorada en la típica postura curvada, como si fuese a saltar, con un pez de roca de color rojo a su izquierda y, encima de él, un pez globo con su característico cuerpo inflado. Un par de anguilas se deslizan hacia un siluro, a cuya derecha hay un pez escorpión con aletas espinosas y afiladas.

Ferdinand Bauer

Phyllopteryx taeniolatus, 1801
Acuarela sobre papel, 33,6 × 50,8 cm
Museo de Historia Natural, Londres

Los dragones de agua, originarios de la costa del sur de Australia, son uno de los mejores ejemplos de camuflaje de la fauna marina. Emparentados con los hipocampos, los dragones de agua tienen cuerpos esbeltos y coloridos, decorados con apéndices ramificados que recuerdan el aspecto de la vegetación submarina. Esta adaptación evolutiva hace que este pez sea casi imposible de ver en los arrecifes rocosos cubiertos de algas en los que suele habitar. Aunque no tiene muchos depredadores naturales, la especie ha estado amenazada por la caza furtiva, ya sea por parte de «coleccionistas» poco éticos o para su uso en medicinas asiáticas, que consideran que el dragón marino es afrodisíaco. Esta representación realista de una pareja de dragones marinos realizada por el célebre ilustrador austriaco Ferdinand Bauer (1760-1826) muestra las minúsculas, pero importantes, diferencias morfológicas entre machos y hembras. A principios del siglo XIX, Bauer se hizo famoso por su extraordinaria capacidad para captar la precisión anatómica con gran detalle en una época en la que no existía la fotografía. Para inmortalizar de forma rápida y fiel sus ejemplares durante sus viajes por Australia entre 1801 y 1805, Bauer desarrolló un método similar al de «colorear por números». Esbozaba rápidamente el cuerpo del animal y anotaba detalles sobre los colores y la textura usando su propio sistema de codificación de colores. Así, Bauer podía centrarse en los matices y complejidades de la coloración después, trabajando tranquilo y concentrado en su estudio.

Anónimo

Panel textil *mola* con peces entrelazados, siglo XX
Tejido liso de algodón con aplique inverso y bordados, 38,1 × 44,4 cm
Museo de Arte del Condado de Los Ángeles

Este panel textil de color naranja intenso con un atrevido diseño de peces entrelazados y una recargada decoración geométrica, es típico de las *molas*, una forma de arte textil elaborado a mano por el pueblo kuna del archipiélago de San Blas de Panamá, en el Caribe. Los paneles se fabrican por pares y se cosen a la ropa de las mujeres, normalmente una *mola* sirve para la parte delantera de una blusa y la otra para la trasera. El arte de las *molas*, que se remonta a mediados del siglo XIX, nació a partir de una tradición de pintura corporal y usa una técnica de bordado inverso. El término *mola* proviene de la palabra kuna para «tela» y cada tejido está compuesto por numerosas capas, que reflejan la creencia kuna de que la Tierra se creó con varias capas de colores. Según la complejidad del diseño, completar una *mola* puede llevar entre dos semanas y seis meses. Los animales son un motivo común, en especial las criaturas marinas inspiradas en la abundancia de peces, langostas, cangrejos y pulpos de la región, en la que la pesca ha sido esencial para la supervivencia. El archipiélago comprende unas 365 islas, de las que 49 están habitadas. El pueblo kuna emigró allí desde Panamá en el siglo XVIII para huir de los conflictos con otros pueblos indígenas y con los conquistadores españoles. En la época colonial, apoyaron a los corsarios y piratas europeos, lo que enfadó a los españoles hasta tal punto que juraron exterminar toda su cultura. Los kuna resistieron, pero su modo de vida se encuentra hoy amenazado por la subida del nivel del mar provocada por el cambio climático, que podría convertir estas islas en lugares inhabitables.

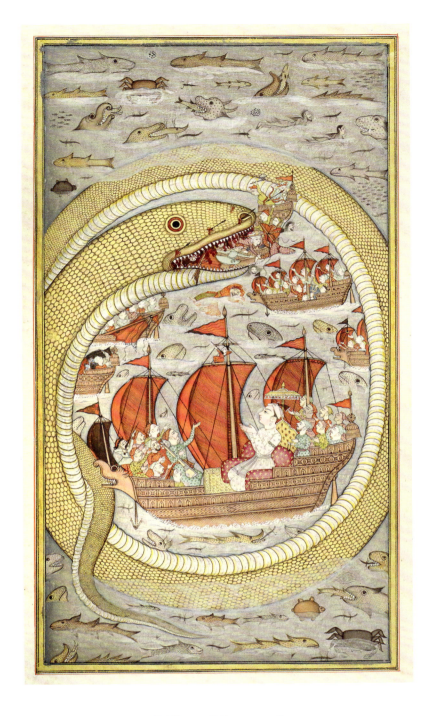

Mian Nusrati

Una serpiente marina engulle a la flota real, folio de un manuscrito del *Gulshan-i 'Ishq* (Jardín de rosas del amor), h. 1670
Acuarela opaca y tinta sobre papel, 39,3 × 23,5 cm
Aga Khan Museum, Toronto, Ontario

Una enorme serpiente marina se enrosca alrededor de una flota de barcos, uno de los cuales ya ha sido víctima de la voracidad de la criatura. Los marineros de la siguiente embarcación que va a ser devorada levantan las manos suplicando clemencia, mientras los desafortunados que están siendo engullidos atacan inútilmente a la serpiente marina con lanzas; en el barco más grande, un marinero con un mosquete apunta al monstruo desde la verga. Un hombre parece haberse ahogado y otros dos se están hundiendo, solo vemos sus cabezas por encima del agua. En el mar que los rodea, hay peces que están siendo devorados por criaturas marinas de aspecto demoníaco, mientras una sirena y un tritón nadan entre cangrejos gigantes, tortugas y bancos de peces pequeños. Esta recargada pintura ha sido identificada como una escena del *Gulshan-i 'Ishq* (Jardín de rosas del amor), probablemente creada durante el reinado del sultán Ali II ibn Muhammad 'Adil Shahi, gobernante del reino independiente de Bijapur, en la meseta del Decán, a mediados del siglo XVI. Aunque se desconoce su origen exacto, es posible que se fabricara para un cortesano aristócrata. El poema, una epopeya heroica compuesta en urdu por el poeta sufí Mian Nusrati, se basa en una historia de amor hindú adaptada al sufismo místico islámico, donde los amantes son una metáfora de la relación del alma con Dios. La idea de una catástrofe en el mar forma parte del arquetipo de aventura romántica, que implica a héroes que viajan por tierras exóticas y se encuentran con peligros por tierra y por mar.

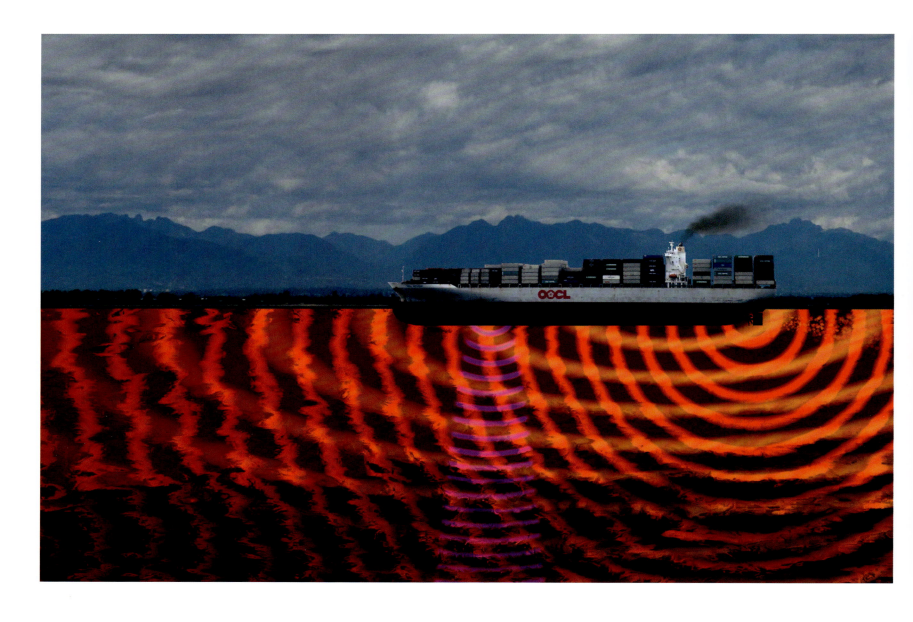

Colton Hash

Turbulencia acústica, 2019
Fotograma de instalación interactiva de arte basado en datos, dimensiones variables

Los contaminantes visibles, como el petróleo, los plásticos o los vertidos, tienen consecuencias devastadoras para la vida oceánica, pero no todos los tipos de contaminación se ven a simple vista. El ruido que producen los barcos mercantes es invisible, pero tiene un grave impacto en muchos animales marinos, impidiendo que ballenas, delfines, marsopas y otras especies que dependen de la ecolocalización puedan comunicarse y encontrar comida. Cada día, buques, cargueros, petroleros y otros vehículos de transporte marítimo surcan los océanos de todo el mundo, generando un ruido que perturba gravemente los ecosistemas del fondo marino con sus motores y hélices. Las embarcaciones de gran envergadura son las más ruidosas, sobre todo cuando viajan a gran velocidad. Las ondas de sonido de baja frecuencia que generan viajan más lejos y más rápido por el agua que por el aire, y a menudo el casco metálico del barco sirve de amplificador. Colton Hash es un artista que emplea técnicas basadas en datos para concienciar sobre la contaminación acústica. Con esta finalidad concibió *Turbulencia acústica*, una obra interactiva que permite a los espectadores ver y escuchar estos sonidos en el mar de Salish, en la Columbia Británica (Canadá). Mediante un teclado es posible alternar una grabación del océano en calma y otra con el ruidoso ambiente submarino en el que se oyen claramente los zumbidos y chirridos que producen los barcos. Las grabaciones, realizadas con micrófonos submarinos a dos kilómetros de profundidad, van acompañadas de una representación de las ondas sonoras. Juntos, revelan algo que suele pasar inadvertido al evaluar el impacto de nuestra economía global en el océano.

目 [mé]

Contacto, 2019
Técnica mixta, 2,3 × 7 × 8 m
Instalación en «Roppongi Crossing 2019: Connexions», Mori Art Museum, Tokio

Gran parte de la magia que evocan las pinturas y las esculturas clásicas reside en su capacidad para detener el tiempo. Su quietud nos permite eludir por un instante su implacable avance para contemplar con más atención la belleza que nos rodea. *Contacto*, de Haruka Kojin, Kenji Minamigawa y Hirofumi Masui, miembros del colectivo artístico japonés 目 [mé], lleva esta idea al límite. La obra, expuesta en el Museo de Arte Mori de Tokio, pretende manipular la percepción que tenemos del mundo físico para que lo veamos con otros ojos. De hecho, 目 [mé] significa «ojos» en japonés, una clara referencia a la estética de trampantojo que hace que la obra sea tan llamativa y tan atractiva. *Contacto* es en sí mismo una paradoja. Su monumentalidad tridimensional parece fluida, pero es completamente sólida; evoca un movimiento incontenible, pero es estática; nos recuerda al rugir de las olas, pero en la sala reina un perfecto silencio. Estas contradicciones aparentes abruman a los sentidos. La experiencia logra sorprender a la mente, desestabiliza el cuerpo y desencadena un sentimiento atávico de vulnerabilidad cuando el espectador se enfrenta a la sublime grandeza de la naturaleza. *Contacto* es una escena imposible que nos acerca al poder del agua sin abandonar el espacio seguro de una galería de arte y nos recuerda que el océano está en constante movimiento.

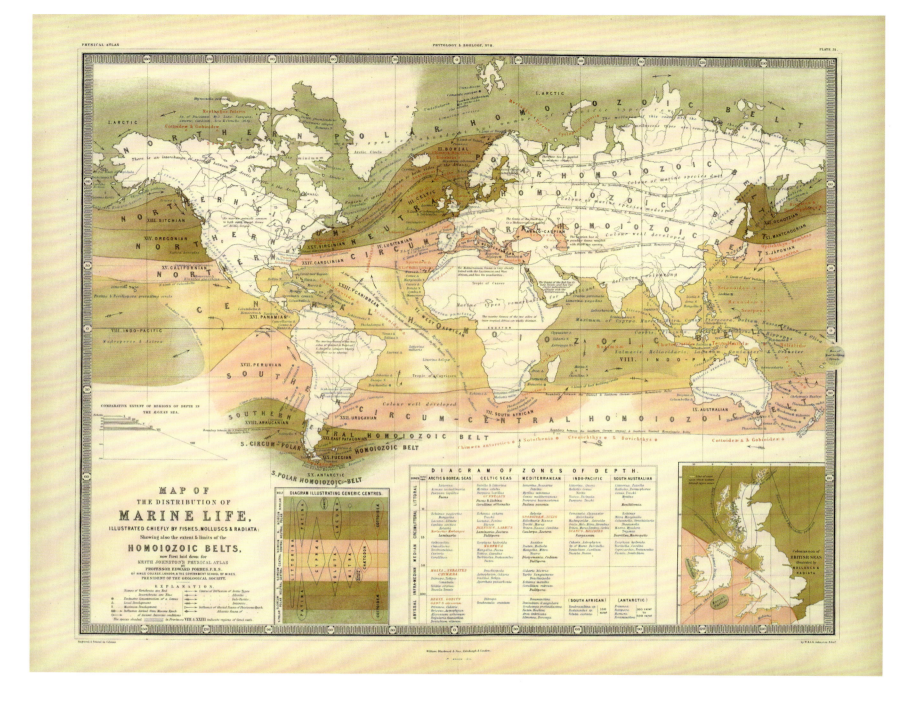

Edward Forbes y Alexander Keith Johnston

Mapa de distribución de la vida marina, 1856
Litografía en color, 52 × 63 cm
Colección de mapas de David Rumsey, Universidad de Stanford, California

Este mapa temático de 1856 ilustra la distribución de la vida marina, incluidos peces y moluscos, en los océanos tal y como se conocía en la época. Los tonos pastel indican las zonas donde hay formas de vida marina similares (zonas biogeográficas conocidas como cinturones homozoicos) y los blancos indican las masas terrestres. El cartógrafo escocés Alexander Keith Johnston (1804-1871) lo desarrolló a partir de las investigaciones de Edward Forbes (1815-1854), oriundo de la isla de Man. Forbes fue uno de los primeros investigadores en estudiar e identificar las zonas oceánicas en términos científicos. También planteó la hipótesis azoica, ahora descartada, según la cual cuanto más profundo fuera el océano, menos probable era que hubiese organismos vivos. En 1848, Johnston publicó *The Physical Atlas*, una serie de mapas temáticos que ilustraban la distribución geográfica de fenómenos naturales, basados en gran medida en el *Physikalischer Atlas* de Heinrich Berghaus, publicado en Alemania en 1845. A su vez, Berghaus había seguido el ejemplo del naturalista y explorador Alexander von Humboldt, que ya había utilizado mapas temáticos para codificar información. Berghaus fue el primer cartógrafo en ver el potencial de publicar un volumen completo de mapas temáticos y quiso trabajar con Johnston en una versión inglesa de su atlas. El proyecto fracasó, pero Johnston publicó su propio libro, basado en la obra alemana, utilizando nuevos mapas que recopilaban datos de investigaciones escocesas e inglesas. Consciente de que un atlas más pequeño atraería a un público más amplio, editó una versión de bolsillo, de la que se lanzó una segunda edición en 1856, en la que aparecía este mapa.

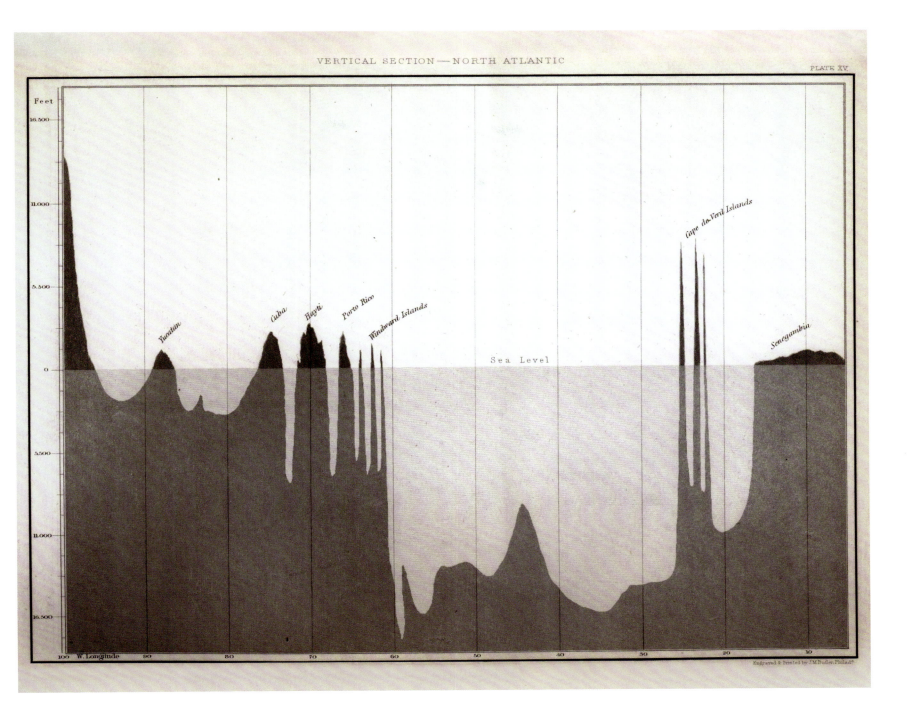

Matthew Fontaine Maury

Sección vertical - Atlántico Norte, 1854
Tinta sobre papel
Colección histórica de la Biblioteca Central de la NOAA, Silver Spring, Maryland

En época preindustrial era fácil concebir los océanos como lugares poblados de mitos, temidos y respetados a la vez. Los viajes seguían las rutas comerciales y, aunque los capitanes redactaban informes detallados, la información no estaba al alcance de todos. Esto cambió en el siglo XIX, cuando el interés comercial y político por el mar se extendió a la ciencia. Matthew Fontaine Maury (1806-1873) formaba parte de esta vanguardia, pero en 1842, un accidente le obligó a abandonar su carrera y le pusieron a cargo del Depósito de Cartas e Instrumentos (precursor del Observatorio Naval de Estados Unidos). Allí descubrió miles de antiguos cuadernos de bitácora que le sirvieron para recopilar datos sobre las corrientes marinas y los vientos y puso esta información, por primera vez, a disposición de capitanes de barco. Las contribuciones de Maury a la oceanografía también incluyen la creación del primer perfil de la cuenca del Atlántico Norte. Entre 1849 y 1853, envió navíos de reconocimiento a realizar sondeos en el Atlántico Norte y con esos datos creó el primer mapa de la cuenca oceánica, con zonas sombreadas para señalar las profundidades de 1000, 2000, 3000, 4000 o más brazas (1 braza = 1,8 m). En este gráfico, Maury representó una sección del Atlántico Norte, indicando la elevación de varias masas terrestres, incluidas las islas de Cuba y Puerto Rico, en relación con el nivel del mar. Admitió que el mapa no era del todo fiel, pero permitía hacerse una idea general de la topografía. Maury descubrió una cordillera submarina (la dorsal mesoatlántica) en el fondo del océano y la bautizó como Dolphin Rise. Más tarde se descubrió que se extiende de norte a sur a lo largo de todo el océano.

Museo de Historia Natural, Londres

Álbum de algas de Jersey, décadas de 1850 y 1860
Algas prensadas colocadas sobre cartulina, 46 × 62 cm
Museo de Historia Natural, Londres

En esta página de herbario del siglo XIX hay veinte especies de algas sobre cuadrados de papel blanco, cuyas esquinas encajan en una cuadrícula de tarjetas plegables. Sus colores pálidos y cristalinos, junto con la superposición de tonos translúcidos, hacen que, a primera vista, parezcan ilustraciones con acuarela muy diluida, pero en realidad son especímenes conservados y prensados, recogidos en las costas de la isla de Jersey, en el canal de la Mancha, cada uno acompañado de su nombre científico. Muestran una colorida y variada selección de plantas marinas, desde el marrón ceniciento de la kelp de azúcar (*Saccharina latissimi*, fila superior central) hasta el verde arrugado y camuflado de la lechuga de mar (*Ulva lactuta*, segunda fila, segunda por la izquierda) y el alga roja (*Plocamium cartilagineum*, tercera fila, segunda por la derecha) que parece un árbol en otoño. Esta actividad, la recogida y prensado de especímenes de algas, fue especialmente popular entre las mujeres jóvenes durante la época victoriana, para las que se consideraba una forma adecuada de adentrarse en la ciencia *amateur* como pasatiempo. A su vez satisfacía el nuevo entusiasmo por la catalogación y representación de la naturaleza. Sin embargo, en comparación con el prensado de flores (también popular) los procesos de conservación eran más exigentes. Había que limpiar las muestras minuciosamente antes de montarlas en papel secante, utilizando una pinza y una aguja para extender las hebras y las espirales de las plantas de manera artística. Después se presionaban con pesos para aplanarlas y secarlas. Las algas son también una fuente natural de *agar agar*, que ayuda a fijar las muestras al papel tras el prensado.

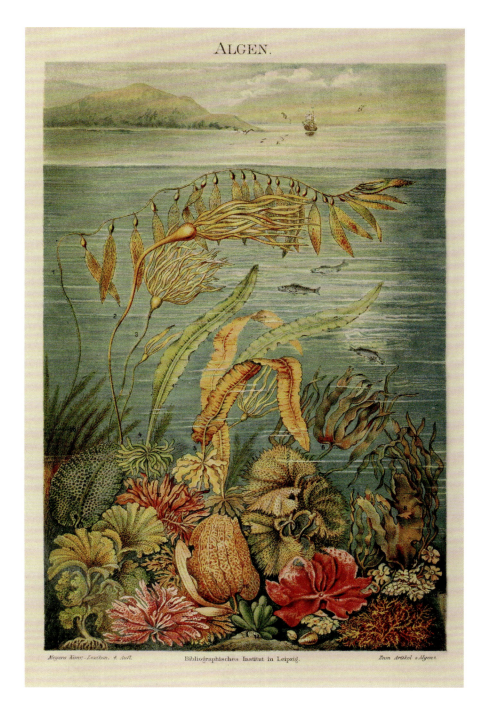

Hermann Julius Meyer

Algen, de *Meyers Konversations-Lexikon*, cuarta edición, 1890
Cromolitografía, 25 × 17 cm
Universidad de Toronto

Con su despliegue de rojos, azules y verdes, esta colorida lámina litográfica muestra al detalle la interconexión de las algas marinas con su entorno y con otras criaturas, incluidos los peces, las aves y los seres humanos. Esta ilustración nos acerca a aguas poco profundas, pero también se abre a las zonas más profundas del océano, subrayando la importancia de las algas y de los lugares que habitan. En una sola imagen, *Algen* (Algas), Meyer incluyó veinte tipos de algas de la costa de Alaska, entre las que se encuentran las más grandes y complejas, como la *Laminaria digitata* (8), la *Laminaria bongardiana* (6) y la *Laminaria saccharina* (7). Esta lámina forma parte del primer volumen del *Konversations-Lexikon* de Meyer, publicado por primera vez en 1885, la enciclopedia más importante de Alemania y de otros países de habla alemana desde su publicación en 1839 hasta finales del siglo xx. El empresario industrial y editor alemán Joseph Meyer (1796-1856) editó la enciclopedia en Leipzig —las ediciones posteriores las publicaría su hijo, Hermann Julius (1826-1909)— y estaba dirigida a la «clase culta». Concebida como una importante fuente de información para una sociedad cada vez más alfabetizada, la serie se extendió a un público más amplio y se convirtió en una obra de referencia para estudiantes procedentes de todos los estratos sociales. Entre 1960 y 1990 (antes de la aparición de Internet) la mayoría de las familias alemanas usaba esta enciclopedia como fuente de información general. El objetivo de Meyer era poner a disposición de un público más amplio conocimientos de todo tipo, superando con creces los contenidos de otras obras de la época.

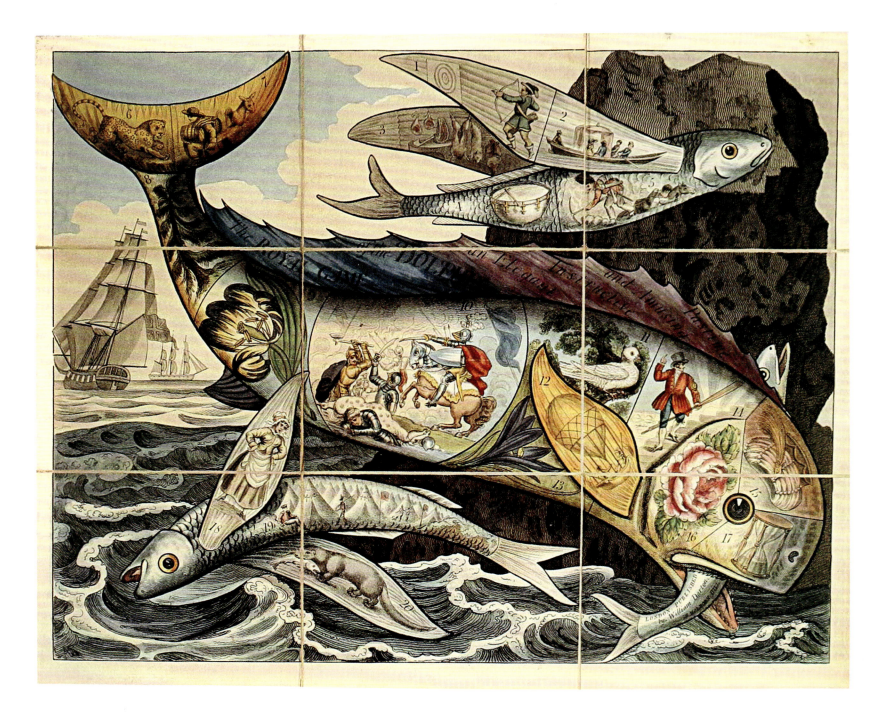

William J. Darton Jr.

El juego del delfín: un pasatiempo elegante, educativo y divertido, 1821
Grabado coloreado a mano, montado sobre tablero, 40,6 × 51,4 cm
Museo del MIT, Cambridge, Massachusetts

Este juego de mesa coloreado a mano está atravesado en diagonal por el enorme cuerpo de un delfín; por encima y por debajo de él unos peces voladores saltan y se lanzan hacia el agua, intentando esquivar sus mandíbulas; uno de ellos ya ha sido capturado. El tablero está dividido en secciones numeradas del 1 al 20 a lo largo de las cuales los jugadores mueven sus fichas con forma de pirámide tras lanzar una perinola, una especie de dado giratorio. Cada casilla está decorada con algún rasgo llamativo, como un reloj de arena, unos caballeros a caballo y una nutria, cuya pose recrea la del delfín, con un pez en la boca. William Darton Jr. (1781-1854) fue un editor británico de libros y juegos infantiles que heredó el negocio de su padre, del que fue aprendiz desde los catorce años. Las delicadas líneas que sombrean los mares agitados de la parte inferior de la imagen, las escamas de los peces voladores y las rocas de la parte superior, son un reflejo de una tradición familiar de grabadores consumados. Pero la belleza del juego esconde algo más profundo. Por un lado, el juego muestra la grandeza del Imperio británico: los veleros que enarbolan la Union Jack en la parte superior izquierda y el pez volador, símbolo de Barbados, donde Gran Bretaña poseía plantaciones de azúcar en las que trabajaban esclavos. Por otro lado, las obras de la familia Darton buscaban transmitir los valores de su fe cuáquera, que les empujaba a luchar por la abolición de la esclavitud y por la alfabetización universal, animando a los niños a jugar, aprender y descubrir el mundo.

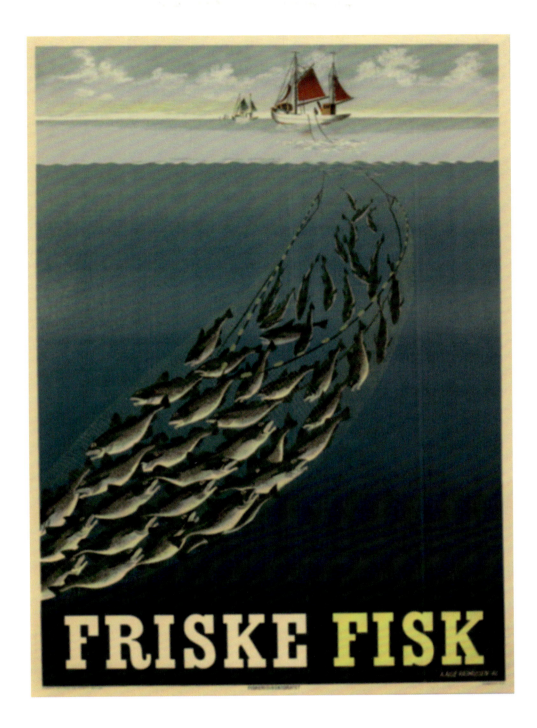

Aage Rasmussen

Pescado fresco, 1946
Litografía, 100 × 62 cm
Museo del Cartel Danés en Den Gamle By, Aarhus

Este cartel, creado para promocionar la industria pesquera danesa, muestra una enorme red de cerco atrapando un banco de peces. Dinamarca, con sus casi 7300 km de costa, es un país que siempre ha dependido de la pesca y hoy es uno de los principales exportadores de pescado. Desde la aparición de la pesca industrial en la década de 1940, los daneses dependen de la pesca comercial del bacalao del Atlántico, la faneca noruega y el espadín del mar del Norte, entre otros. Esta imagen del ilustrador danés Aage Rasmussen (1913-1975), celebra la pesca como práctica comercial. Su protagonista es un banco de peces que forma una diagonal mientras el barco de arrastre aparece a menor escala, haciendo de la abundancia bajo la superficie el mensaje principal de la composición. El estilo de Rasmussen estaba influenciado por la obra del exitoso cartelista ucranio de origen francés Adolphe Jean-Marie Mouron, más conocido como Cassandre, cuyas ilustraciones centraban el mensaje del cartel en un único elemento. Este fue el estilo que Rasmussen utilizó en su folleto para la red estatal de ferrocarril danesa (DSB) de 1937. Para celebrar la llegada de los trenes expresos diseñó una ilustración con las nuevas locomotoras en primer plano y los antiguos trenes al fondo, alejándose por la vía. Su éxito hizo que la DSB y muchas otras empresas danesas, como la naviera Maersk u organizaciones como la Semana del Libro de Dinamarca y el sector pesquero, contaran con él. *Friske Fisk* (Pescado fresco) es uno de los carteles de Rasmussen para promocionar la industria pesquera del país, que goza de un sistema único en el que el valor de cada captura se reparte siempre a partes iguales entre la tripulación.

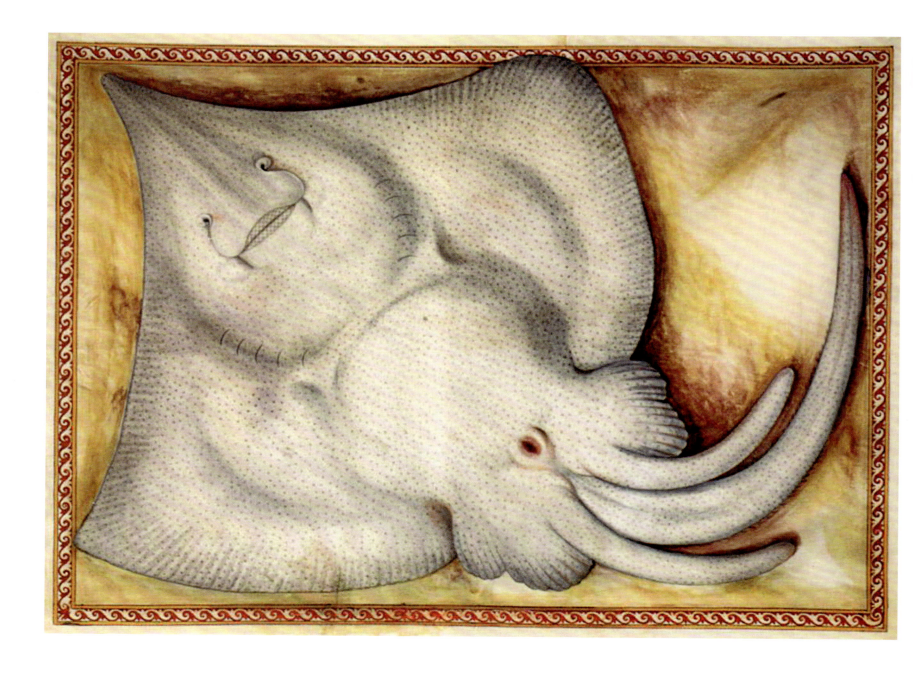

Giorgio Liberale

Rostroraja alba, 1558
Pintura sobre pergamino, 64 × 87 cm
Biblioteca Nacional de Austria, Viena

Esta obra del siglo XVI muestra la parte inferior de una raya como si estuviera colocada sobre una tabla de pescadero; el pálido cuerpo contrasta con el tono dorado del fondo, enmarcado por una cenefa decorativa. Representa fielmente los rasgos anatómicos, con la boca en la base del hocico, por debajo de las fosas nasales, y la cola curvada hacia la derecha, flanqueada por dos órganos reproductores (lo que indica que es un macho). El artista italiano Giorgio Liberale (1527-1579) pintó esta obra en pergamino cuando trabajaba para la Corte Imperial de Praga.

Es una de las muchas ilustraciones que se pintaron para una edición del *De materia médica* —un famoso herbario del siglo I escrito por Dioscórides—, realizada por el médico Pietro Andrea Mattioli bajo el mecenazgo de Fernando I, emperador del Sacro Imperio. Liberale diseñó cerca de 600 ilustraciones de gran tamaño para la edición de Praga, que después se tallaron en madera para la impresión final. En la ilustración aparece una *Rostroraja alba* (o raya blanca), una especie que habita, principalmente, las profundidades de las aguas costeras del océano Atlántico oriental, incluido el mar Mediterráneo. Esta especie de gran tamaño puede alcanzar los dos metros de largo y tiene un hocico largo y ancho que inspira su nombre común en inglés *bottlenose* (nariz de botella). En el pasado se pescaba y se consideraba un manjar. Hoy está en peligro de extinción debido a la sobrepesca y a la pesca accidental de especímenes cuando se realiza con redes de arrastre.

Christopher Dresser para Wedgwood

Jarrón con raya, h. 1872
Terracota, moldeada y esmaltada, Alt. 16,5 cm
Museo Ashmolean, Oxford, Reino Unido

Este jarrón de terracota, pintado en tonos azules con un ribete dorado sobre un fondo marrón, nos recuerda a la forma de diamante de una manta, una especie de peces cartilaginosos y planos de la familia de los tiburones y las rayas. De hecho, todo el jarrón tiene forma de pez: la parte superior se asemeja a la boca, debajo hay una mancha dorada donde está el ojo y la base acampanada se asemeja a la aleta de la cola, acentuada por una serie de rayas verticales doradas. El diseñador británico Christopher Dresser (1834-1904) creó este precioso objeto alrededor de 1872 para Josiah Wedgwood and Sons Ltd, una empresa ampliamente conocida por su loza fina, gres y otras cerámicas. Dresser (nacido en Glasgow) estudió en la Government School of Design de Londres, donde se interesó por la botánica, tema que influyó en algunas de sus obras. En 1860 fue nombrado miembro de la Sociedad Botánica de Edimburgo y, al año siguiente, miembro de la Sociedad Linneana de Londres. Dresser se convirtió en una figura esencial del esteticismo de finales del siglo XIX y fue uno de los primeros diseñadores independientes de renombre, diseñando piezas para fabricantes de diversos tipos de objetos, como muebles, tejidos, cerámica y orfebrería. Defendía que el diseño debía encarnar los principios de verdad, belleza y poder: los materiales utilizados debían ser verdaderos (basados en la realidad) y no imitaciones; la belleza debía basarse en la ciencia; y estas dos cualidades se debían combinar para hacer que un objeto cobrase fuerza.

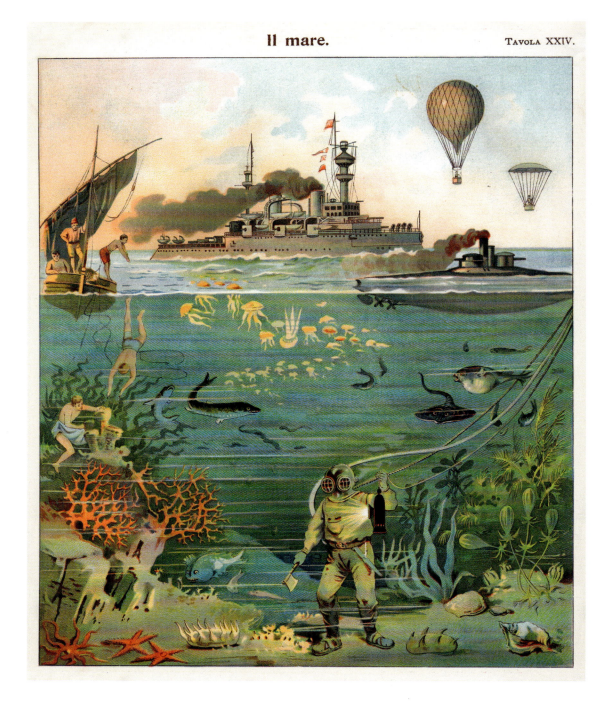

Anónimo

El mar, h. 1900
Litografía en color
Colección privada

Un buzo blandiendo un hacha explora el fondo marino rodeado de corales, estrellas de mar, peces variados y un banco de medusas; una representación un tanto alejada de la realidad. La ilustración se diseñó para enseñar a los niños de principios del siglo xx las maravillas de la tecnología. En la superficie, varias embarcaciones (desde un velero de recreo y un submarino hasta un enorme barco industrial y un globo aerostático) muestran que el océano también se puede explorar desde arriba. El buzo domina la parte inferior de la imagen, lo cual sirve para enseñar a los lectores que el ser humano puede llegar hasta los lugares más recónditos y peligrosos de los mares. La escafandra y el traje de buzo, como el que lleva este explorador de las profundidades, se inventaron a principios del siglo xviii y servían para proteger el cuerpo frente a las bajas temperaturas del agua y evitar que entrase en contacto directo con objetos afilados o abrasivos. Los primeros trajes de buceo se remontan a principios del siglo xv y, originariamente, se fabricaban con cuero. Se convirtieron en algo esencial para las operaciones de rescate y, posteriormente, para explorar el medio marino. En este caso, unos largos y pesados tubos suministran oxígeno al buceador, haciendo posibles exploraciones más largas. Los trajes como este, de principios del siglo xx, permitían descender hasta los 180 m de profundidad. Un cinturón de lastre de hasta 35 kilogramos y unas botas de plomo de unos 15 kilogramos garantizaban la estabilidad del buzo en el lecho marino.

Palitoy

Action Man - Buzo, 1968
Técnica mixta, dimensiones variables
Colección privada

Este buzo y sus accesorios causaron gran excitación entre la generación de niños que creció en Gran Bretaña a finales de los años sesenta y setenta. Para ellos, con el Action Man (del que el buzo era solo una versión), podían crear un mundo de infinitas posibilidades. Palitoy (ahora propiedad de Hasbro) fabricó el Action Man por primera vez en 1966, basándose en su primo estadounidense, G.I. Joe. Lo que llamó la atención de estos muñecos fueron sus extremidades móviles: el cuerpo, de plástico duro, tenía unas articulaciones remachadas que permitían mover los codos, las rodillas, los tobillos y las muñecas; además, tenía el pelo de diferentes colores (había cuatro tonos disponibles) y sus facciones se pintaban a mano. La figura original se convirtió en el sueño de toda casa comercial y dio paso a un sinfín de accesorios y trajes que se compraban por separado para cambiar la profesión de Action Man. El buzo apareció en 1968, basándose en los exitosos Action Man, Action Soldier y Action Pilot como parte de la serie Action Sailor. El kit del buzo incluía un traje de buzo impermeable y una escafandra. Se le podía hacer subir y bajar soplando aire a través de un tubo que inflaba el traje. Al salir a la superficie, el Action Man expulsaba burbujas de aire «como los buzos de verdad, que arriesgan sus vidas explorando las profundidades del océano», según el manual del juguete, que incluía instrucciones detalladas sobre cómo preparar al Action Man para su odisea submarina. Junto a este aguerrido buzo, en la caja venía un tiburón de plástico, a quien podía perseguir en sus aventuras en las profundidades de la bañera.

Roger Kastel

Tiburón, 1975
Póster, 104 × 68,5 cm

El artista estadounidense Roger Kastel (1931) creó este cartel para la película *Tiburón* (1975, Steven Spielberg), basándose en la portada de libro del año anterior, diseñada por Paul Bacon para la edición de tapa dura de la novela de Peter Benchley. Esta imagen se convirtió en una de las más emblemáticas y reconocibles del siglo xx. El cartel tuvo un impacto cultural casi tan grande como el de la película: le hablaba a nuestro subconsciente, evocando el miedo inexplicable que tiene mucha gente a las aguas profundas y a lo que sea que se esconda bajo la superficie. Más de cuarenta años después, la película nos sigue estremeciendo y emocionando a partes iguales. En *Tiburón* el protagonista es un gran tiburón blanco (*Carcharodon carcharias*), pero el póster muestra un depredador mucho más grande que cualquier tiburón vivo, con características extraídas de varias especies (los dientes no son los de un gran tiburón blanco, por ejemplo). A pesar de todo, el cartel llamó la atención del público y *Tiburón* se convirtió en la película más taquillera de la historia (hasta que apareció *Star Wars* dos años después). A lo largo de los años, la relación entre los seres humanos y los tiburones —por lo general, animales inofensivos y encantadores— no ha sido buena, principalmente por el aumento de la pesca de tiburones. En los últimos cuarenta años, sus poblaciones han caído en picado y cada año se matan unos cien millones de ejemplares para la alimentación y por deporte. Muchas de las especies de mayor tamaño están en grave riesgo de extinción.

Laurent Ballesta

700 tiburones en la noche, atolón de Fakarava, Polinesia Francesa, 2017
Fotograma, dimensiones variables

Este fotograma del documental *700 tiburones en la noche* capta el momento en que un enorme grupo de tiburones grises atraviesa un estrecho canal marino, entre atolones de coral, en busca de alimento. Es obra del fotógrafo submarino y biólogo de origen francés Laurent Ballesta (1974), que ganó el premio Wildlife Photographer of the Year del Museo de Historia Natural de Londres en 2021. La obra es de 2017, cuando Ballesta dirigió la expedición Gombessa IV a la Polinesia Francesa para grabar a los tiburones en el paso sur del atolón Fakarava. Después de tres años de planificación, Ballesta quiso estudiar a los tiburones grises para comprender mejor cómo cazaban. Grabaron a los tiburones durante 350 horas y tomaron 85 000 fotografías. Entre sus hallazgos, el equipo observó un patrón de cooperación desconocido entre otros tiburones de atolón de Polinesia. Los tiburones trabajaban juntos, formando, instintivamente, un patrón para rodear y capturar a sus presas, los meros de camuflaje (*Epinephelus polyphekadion*), que también utilizan el paso. Sin embargo, una vez tienen acorralados a los peces, la cooperación se diluía y cada tiburón competía por su comida. Cinco años de trabajo demostraron que los tiburones no son tan solitarios como se creía, lo que confirma que algunos depredadores cazan en grupo. Además de compartir sus descubrimientos en *700 tiburones en la noche*, Ballesta creó un vídeo inmersivo de 12 minutos para la exposición de la Cité del Océano en el Acuario de Biarritz (Francia). En él, los visitantes se sumergen en una impresionante experiencia de 360°, en plena caza de la manada de tiburones.

Vincent van Gogh

Vista de Saintes-Maries-de-la-Mer, 1888
Óleo sobre lienzo, 50,5 × 64,3 cm
Museo Van Gogh, Ámsterdam

En esta sencilla marina, Vincent van Gogh (1853-1890), considerado uno de los pintores más influyentes del mundo, supo captar los verdaderos colores del océano. De cerca, el agua y las olas, que parecen azules y blancas en la distancia, dejan entrever también tonos verdes y amarillos, aplicados con los característicos trazos cortos y vigorosos de la espátula, produciendo un efecto natural y convincente. Van Gogh, hijo de un pastor protestante, nació en el sur de los Países Bajos. Dejó la escuela a los dieciséis años y trabajó para un marchante de arte internacional, primero en La Haya y después en Londres. En 1876, tras dedicarse a la enseñanza en Inglaterra durante un tiempo, Van Gogh regresó a los Países Bajos. Con el apoyo y el respaldo de su hermano Theo, comenzó a centrarse en mejorar su técnica, encontrando, al fin, su verdadera vocación. En 1886 se mudó a París, donde pudo contemplar las obras de Claude Monet (véase pág. 27), Henri de Toulouse-Lautrec y Émile Bernard. Allí desarrolló su estilo propio, más brillante. Anhelando disfrutar de más luz, en 1888 Van Gogh se trasladó a Arlés, en el sur de Francia, donde empleó escenas cotidianas como tema para algunos de sus cuadros más famosos. También visitó la costa, en especial el pueblo de Saintes-Maries-de-la-Mer, donde pintó este paisaje de las olas del Mediterráneo sobre las que navegan tres veleros; entre las capas de pintura aún se pueden apreciar algunos granos de arena.

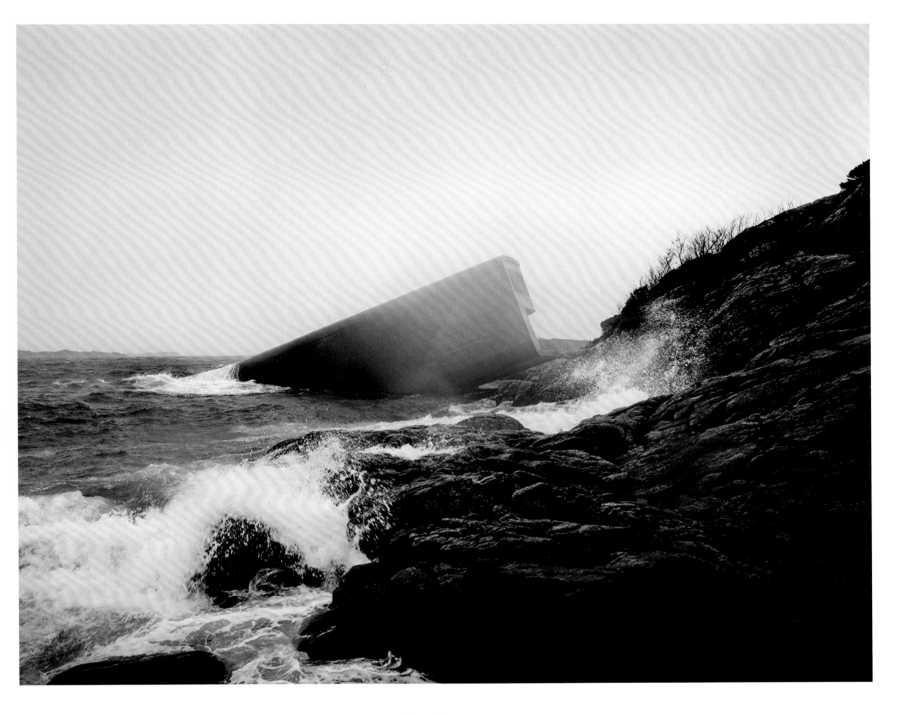

Snøhetta

Debajo, 2016-2019
Instalación, 495 m²
Lindesnes, Noruega

Una enorme estructura semejante a un búnker parece estar deslizándose por la costa hacia un mar agitado como si la fuerza del agua hubiese destrozado sus cimientos. Lo cierto es que la ubicación y la orientación del edificio son premeditadas, ya que *Under* (Debajo) fue concebido como restaurante y centro de investigación marina parcialmente sumergido por el estudio internacional de arquitectura Snøhetta, con sede en Noruega, que lleva décadas creando sorprendentes proyectos culturales en todo el mundo, incorporando siempre el paisaje en su diseño. *Under* se ubica en Lindesnes, en el punto más meridional de la costa noruega, un lugar de encuentro de elementos naturales, como las tormentas del norte y del sur que mezclan las aguas salobres y saladas, dando lugar a una biodiversidad abundante y única. Los visitantes pueden observar este entorno descendiendo 34 m por el edificio hasta situarse a 5 m por debajo de la superficie del agua. Allí, un ventanal permite ver el fondo marino sobre el que descansa el edificio. La estructura monolítica del edificio está diseñada para integrarse gradualmente con el entorno marino, con paredes de 50 cm de espesor para soportar la presión del agua y un exterior de hormigón que se convertirá en un arrecife artificial, cubriéndose de lapas, algas y otros organismos. Los biólogos marinos han colocado cámaras y otros instrumentos de medición en el exterior del edificio para observar y documentar el número de especies que viven en las inmediaciones del restaurante y su comportamiento, y para controlar las especies marinas clave y mejorar la gestión de los recursos marinos.

The Beach Boys

Surfin' USA, Capitol Records, 1963
Álbum de estudio, 31,4 × 31,4 cm
Colección privada

Hay pocas bandas tan relacionadas con el surf como los Beach Boys, a pesar de que no surfeaban (salvo un miembro del grupo). Lanzado el 25 de marzo de 1963, *Surfin' USA* fue el segundo álbum de la banda estadounidense. Se mantuvo en las listas las siguientes setenta y ocho semanas, alcanzando la segunda posición, y llevó al grupo al estrellato (aunque esto ocultara su posterior sofisticación musical). La emblemática carátula del álbum, la fotografía de un surfista cabalgando una ola, es obra del californiano John Severson (1933-2017), creador de la cultura surf, miembro del Paseo de la Fama del surf y fundador de la revista *Surfer*. A pesar de que la banda era originaria de la Costa Oeste, Severson no tomó la foto en California, donde las olas no son tan altas, sino en la costa norte de Oahu, en Hawái, en enero de 1960. Junto a una letra que elogiaba una vida a lomos de las olas («No hay otra vida que el surf, es el único camino para mí»), la imagen de la carátula evocaba la emoción y la libertad del mundo del surf. Tras el fin de la posguerra y gracias al entusiasmo de la década de 1960, la idea de una vida despreocupada, tanto en las playas de California como fuera de ellas, cautivó la imaginación de toda una generación de adolescentes en Estados Unidos y en todo el mundo. Para los Beach Boys, la vida era libertad y fantasía: solo había que subirse al coche con una tabla de surf, irse a la playa y estar todo el día nadando, surfeando y pasando el rato con jóvenes atractivos. Las canciones captaron las emociones que embriagaban la Costa Oeste del país y la fotografía de Severson también quedó grabada en la mente de toda una generación como expresión de la sensación de libertad.

Catherine Opie

Sin título n.º 4 («Surfistas»), 2003
Impresión cromogénica, 1,3 × 1,2 m

Un mar gris se difumina entre la bruma de un cielo sin horizonte en esta fotografía de la playa de Malibú, California, que capta perfectamente el sentimiento de frustración de estos surfistas mientras aguardan a que las olas agiten el mar. La palabra «surfista» evoca imágenes de cielos azules y olas colosales que rompen, pero las imágenes de la serie «Surfer» (Surfistas) de la fotógrafa estadounidense Catherine Opie (1961) son la antítesis de este cliché cultural. En estas fotografías, el surf se describe como una comunidad de personas conectadas con el entorno, no como una mera actividad. Son reflejo del interés de Opie por superar los prejuicios: su serie «Freeways» (Autopistas), de mediados de la década de 1990, muestra autopistas sin personas o vehículos, y en «Wall Street» (2001), capta este distrito financiero de Nueva York vacío. Su interés por la subcultura del surf (la serie «Surfer» también incluía retratos de surfistas con sus tablas) refleja su técnica, en la que aplica el retrato tradicional a temas modernos, como hizo con la comunidad de lesbianas y gais de Los Ángeles. Aunque están inmersos en la vastedad de un océano infinito, estos surfistas que no pueden surfear forman una comunidad que comparte una experiencia con la que todo surfista se puede identificar; hay estudios que concluyen que los surfistas pasan el 8% del tiempo encima de las olas; el resto lo dedican a remar o a esperar la ola perfecta. Se cree que los polinesios inventaron el surf en Hawái hacia el año 400 d.C., aunque algunos afirman que ya se practicaba en Perú mucho antes. Llegó a la Costa Oeste de Estados Unidos en julio de 1885, gracias a tres jóvenes príncipes hawaianos que veraneaban en Santa Cruz.

Hiroshi Sugimoto

Océano Atlántico Norte, acantilados de Moher, 1989.
Impresión en gelatina de plata, 42,3 × 54,2 cm
Museo Metropolitano de Arte, Nueva York

El encuadre de esta fotografía en blanco y negro está dividido horizontalmente: la mitad superior está ocupada por el cielo y la inferior por el océano. El horizonte en el que se unen es un borrón difuso, suavizado por la niebla. Las ondas del agua parecen ligeros pliegues sobre la superficie lisa del mar. Es una imagen atemporal: una oportunidad para ver el mundo, por un momento, tal y como se les debió aparecer a las primeras civilizaciones. *Océano Atlántico Norte, Acantilados de Moher* forma parte de la serie «Seascapes» del fotógrafo japonés Hiroshi Sugimoto (1948). Desde 1980, Sugimoto ha fotografiado «los antiguos mares del mundo», desde el océano Atlántico hasta el mar de Liguria y la bahía de Sagami. La serie se inspira en los recuerdos de su infancia, cuando se acercaba a la costa y miraba el horizonte infinito. Utiliza una cámara de gran formato, luz natural y, a veces, exposiciones prolongadas para crear obras meditativas que recuerdan a las series de pinturas en negro y gris de Mark Rothko. Las limitaciones del formato —tonos en blanco y negro y el encuadre siempre dividido entre el mar y el cielo— permiten infinitas variaciones. Cada fotografía nos recuerda lo pequeños que somos: este paisaje marino estaba aquí antes que nosotros y estará aquí mucho después de que nos hayamos ido. También es un recordatorio de la fuerza de atracción del océano, o, en palabras de Sugimoto: «Cada vez que veo el mar, me siento seguro y tranquilo, como si visitara el hogar de mis ancestros; me embarco en un viaje de observación».

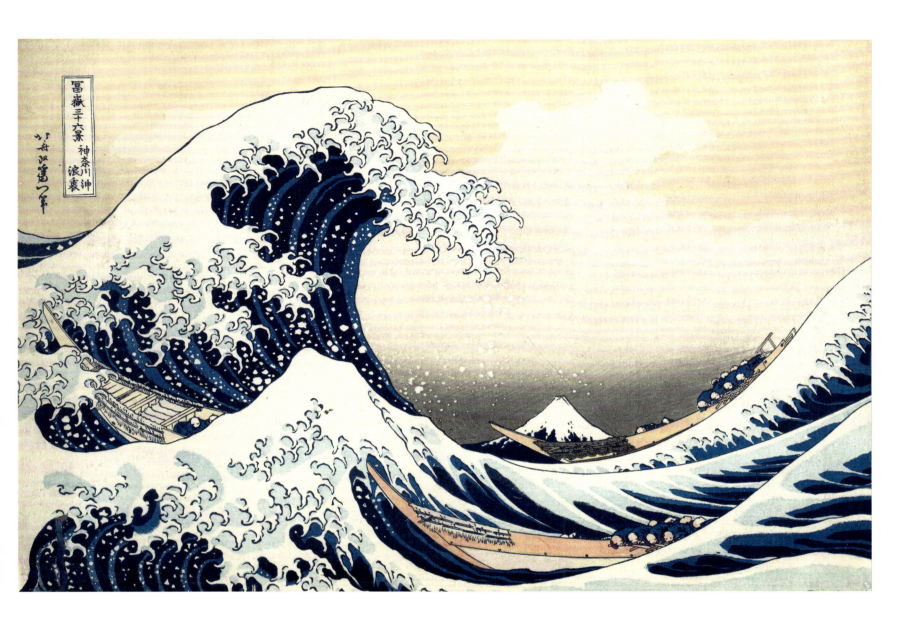

Katsushika Hokusai

La gran ola de Kanagawa, h. 1830-1832
Xilografía policromada, 25,7 × 37,9 cm
Museo Metropolitano de Arte, Nueva York

Es posible que *La gran ola de Kanagawa* sea el grabado en madera más famoso del arte japonés y el que más ha influido en artistas occidentales como Claude Monet (véase pág.27), Edgar Degas y Vincent van Gogh (véase pág.120). Este paisaje marino forma parte de una serie de grabados titulada «Treinta y seis vistas del monte Fuji», elaborados por Katsushika Hokusai (1760-1849) entre 1826 y 1833. En el centro de la imagen, la montaña volcánica más famosa de Japón, el monte Fuji, aparece empequeñecida frente al temible poder de una enorme ola que se alza amenazante sobre tres barcos pesqueros. Una intrincada sucesión de capas en color índigo y azul de Prusia contrastan con el tono brillante y nítido del blanco de las olas, transmitiendo profundidad y un intenso dinamismo. A merced de las olas, los pescadores parecen diminutos e insignificantes. El mensaje es claro: el poder de la naturaleza escapa a nuestro control y puede acabar con la humanidad en un instante. Como muchas otras marinas de otras partes del mundo, *La gran ola de Kanagawa* tiene un significado existencial: la turbulencia de las olas simboliza el carácter imprevisible de la vida, mientras que el monte Fuji representa, por su parte, la idea budista y taoísta por antonomasia de la quietud inquebrantable y de lo eterno. La carrera de Hokusai duró más de siete décadas, en las que se dice que creó más de 30 000 obras, e ilustraciones para más de 250 libros. Terminó *La gran ola de Kanagawa*, su obra más conocida, en 1832, a los setenta y dos años.

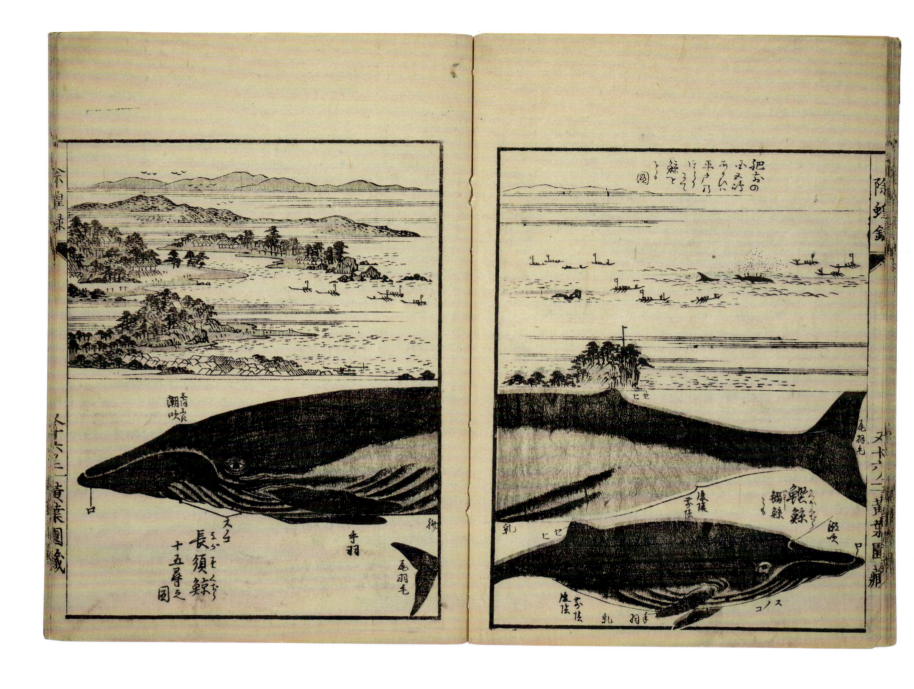

Hasegawa Settan o Tsukioka Settei

Ballenas y aceite de ballena, 1829
Libro xilográfico, 22,8 × 16 cm
Museo Metropolitano de Arte, Nueva York

La caza de ballenas ha sido parte esencial de la economía de muchas regiones del mundo, como la de la costa noreste de Estados Unidos en el siglo XIX, pero fueron especialmente importantes en Japón, como vemos en esta ilustración de un libro que se atribuye a Hasegawa Settan (1778-1843) o a Tsukioka Settei (1710-1786), artistas del periodo Edo. Las ballenas que ocupan la mitad inferior de la imagen están etiquetadas indicando sus diferentes partes y los usos de estas, mientras que la página superior derecha ilustra como los balleneros utilizaban redes para rodear a las ballenas con los barcos de pesca para capturarlas más fácilmente. Los japoneses han cazado ballenas en el océano Pacífico durante miles de años y utilizaban casi todas las partes de este mamífero: la carne, la grasa y los órganos (que eran una valiosa fuente de proteínas, grasas y minerales), el aceite de la grasa (crucial como combustible para las lámparas) y el ámbar gris del intestino (para uso médico). En la actualidad, Japón es uno de los dos países —junto con Islandia— que siguen cazando ballenas a pesar de las normativas mundiales para su conservación. Ambos países afirman que cazan ballenas con fines científicos legales, pero lo cierto es que la venta de carne de ballena como alimento está todavía muy extendida. Durante el periodo Edo, la impresión en madera aumentó, permitiendo que la población japonesa, cada vez más alfabetizada, tuviese acceso a todo tipo de materiales impresos. Las imágenes se dibujaban en un fino papel japonés y se pegaban a un bloque de madera lisa (a menudo de cerezo), que se cincelaba para marcar las líneas de la ilustración, entintarlas y presionarlas contra el papel.

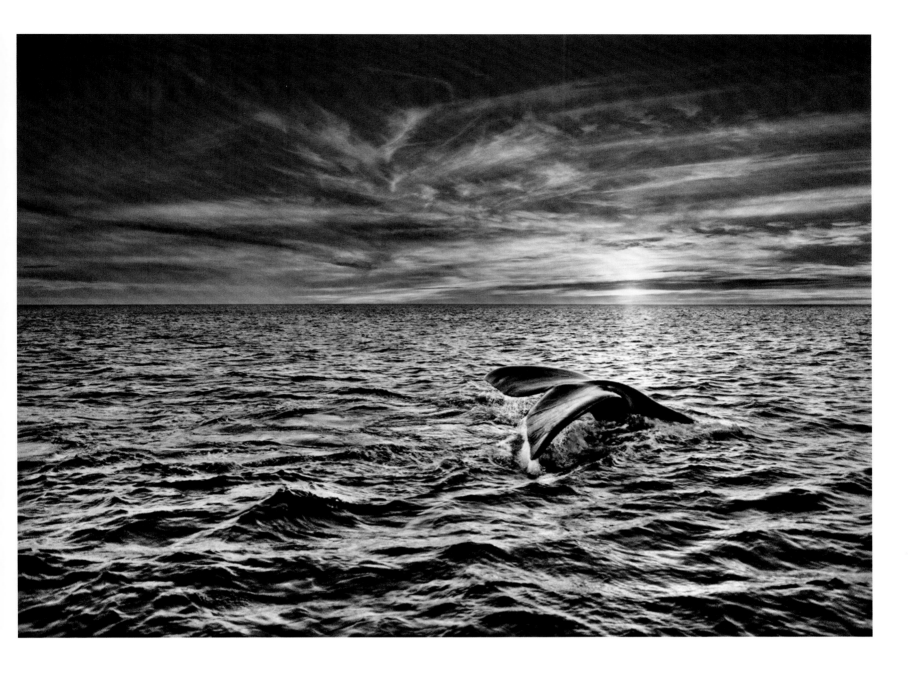

Sebastião Salgado

Ballena franca nadando en el Golfo Nuevo, Península de Valdés, Argentina, 2004
Impresión en gelatina de plata, dimensiones variables

Se calcula que, a finales del siglo XVIII, había entre 55 000 y 70 000 ballenas francas en los océanos del hemisferio sur; en la década de 1920, es posible que hubiera menos de 300. Gracias a las medidas de protección, la cifra se ha recuperado, alcanzando los 14 000 ejemplares en la actualidad. Esta imagen muestra un comportamiento exclusivo de estas ballenas: navegar con la cola fuera de la superficie para aprovechar el viento, una especie de juego que se ve a menudo en las costas de Argentina. Las imágenes en blanco y negro del fotógrafo brasileño Sebastião Salgado (1944) tienen, intencionalmente, el tamaño y la forma de una pintura de caballete, con grandes variaciones tonales e intensos contrastes de luz y oscuridad que evocan las obras barrocas de Rembrandt o Georges de la Tour, o el trabajo de Ansel Adams (véase pág. 261). Esta fotografía forma parte de la serie *Génesis*, realizada entre 2004 y 2012, un intento de captar la naturaleza en su estado más puro. Después de *Trabajadores* (1993) y *Éxodos* (2000), Salgado no quería mostrar la degradación del planeta, sino su belleza: los lugares y las criaturas (incluidos los seres humanos) que, en su opinión, todavía habitan el Edén. Quería que su «carta de amor al planeta» sirviera de incentivo para preservar los hermosos lugares que todavía quedan. El proyecto nació cuando en la década de 1990 regresó al hogar de su infancia en Brasil, que recordaba como un paraíso, pero que encontró deforestado y erosionado. Él y su esposa crearon el Instituto Terra para reforestar los terrenos. Al recuperar su hábitat, los animales, los pájaros y las plantas volvieron y así nació la idea de crear la serie *Génesis*.

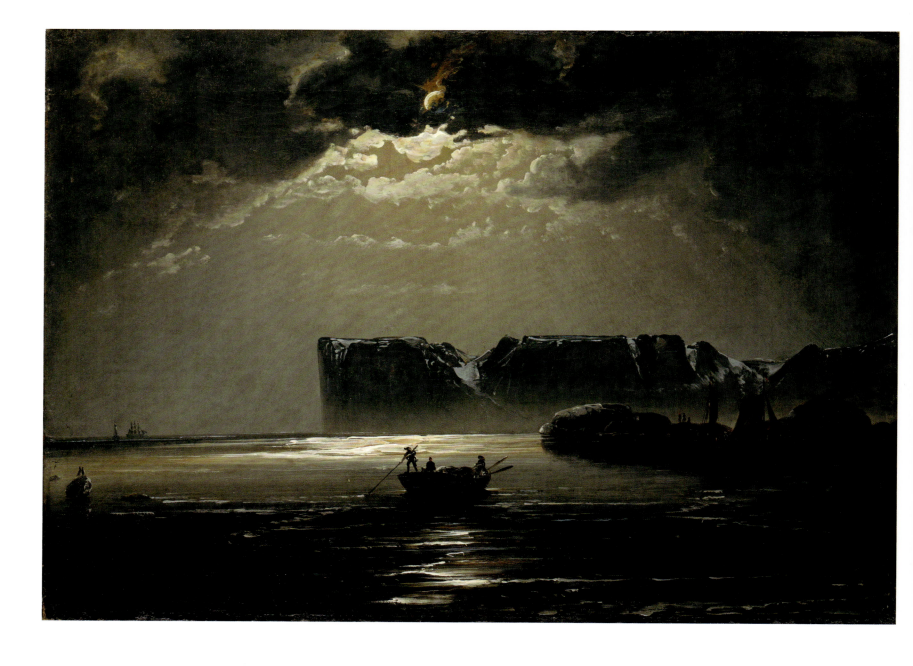

Peder Balke

El cabo Norte a medianoche, 1848
Óleo sobre lienzo, 62 × 85 cm
Museo Metropolitano de Arte, Nueva York

Esta fascinante marina nocturna del artista noruego Peder Balke (1804-1887) capta la majestuosidad del cabo Norte en la isla de Magerøya, en el norte de Noruega. Es el punto más septentrional de la Europa continental, famoso por su planicie que termina abruptamente en un acantilado de 307 m de altura sobre el nivel del mar. Balke viajó allí una vez, en 1832 (mucho antes de que el turismo pusiera el acantilado en el mapa), pero pintó este paisaje en múltiples ocasiones a lo largo de su carrera, experimentando con diferentes luces y efectos atmosféricos. El elevado contraste y la paleta casi monocromática hacen de esta escena nocturna una de sus mejores obras. Los cielos nocturnos y tenebrosos, llenos de nubes, se habían puesto de moda en la pintura nórdica de la segunda mitad del siglo XVIII, cuando la Revolución Industrial empezó a cambiar drásticamente el paisaje. La luna llena se asoma entre las nubes y baña las aguas del mar con su luz plateada, evocando lo espiritual, un recordatorio de que hay cosas más importantes y puras que el hollín y la suciedad que dominaban la vida en las ciudades europeas. En este contexto, los mares del norte ofrecían un raro, y metafórico, encuentro con una verdad no contaminada. El candor de los bancos de nieve que brillan en la distancia acentúa la sensación de anhelo de una naturaleza original y pura, que no se ve afectada por la codicia humana. Canalizando el ambiente cultural de su época, Balke acentúa la grandeza del paisaje natural reduciendo el tamaño de los seres humanos, que aparecen frágiles y vulnerables a bordo de una pequeña embarcación envuelta en la oscuridad.

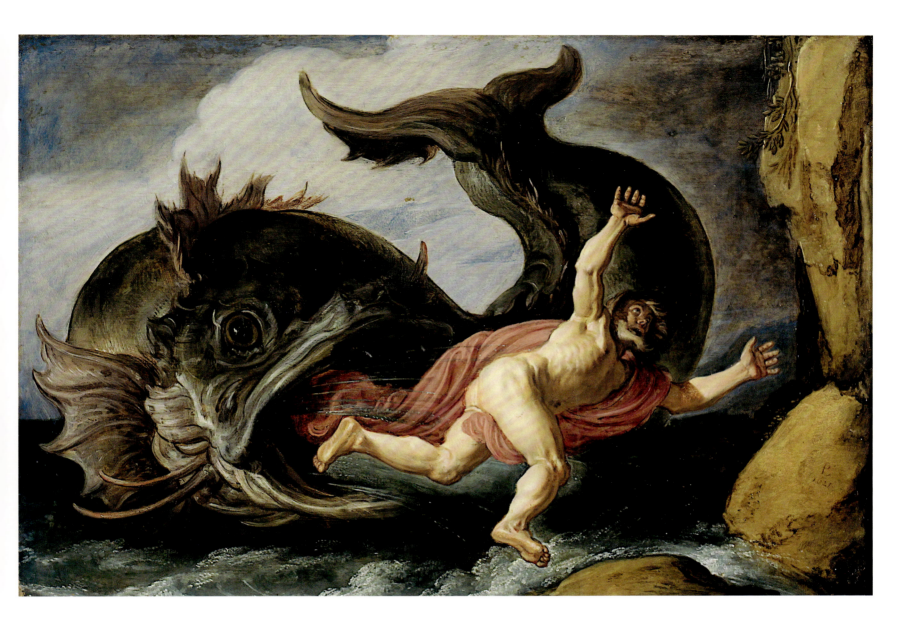

Pieter Lastman

Jonás y la ballena, 1621
Óleo sobre tabla de roble, 36 × 52,1 cm
Museum Kunstpalast, Düsseldorf

El profeta Jonás sale disparado por los aires, recién expulsado del vientre de una monstruosa criatura marina. El movimiento de su cuerpo desnudo y retorcido imita el de la cola de la criatura, mientras sale tapando sus vergüenzas con una tela que parece la lengua del pez. Este pequeño cuadro del artista holandés Pieter Lastman (1583-1633) fue un encargo de un comerciante rico, Isaak Bodden, para su tienda de Ámsterdam. Algunos autores sugieren que podría haber vendido el mismo tipo de tela que cubre a Jonás. El cuadro ilustra una escena del Antiguo Testamento en la que el profeta, tras recibir la orden de Dios de ir a predicar a la ciudad de Nínive, huye en un barco rumbo a Tarsis. Se desata entonces una violenta tormenta en el mar y Jonás es arrojado por la borda y tragado por un enorme pez (se dice que se trata de una ballena, símbolo en el arte cristiano del diablo y su duplicidad). Después de languidecer en su estómago durante tres días y tres noches, reza para que le rescaten y finalmente es expulsado del vientre de la ballena. Humillado, y habiendo experimentado la liberación divina, vuelve a predicar a Nínive.

Lastman retrata la escena central de la historia: la liberación de Jonás. Al mostrarlo sin ropa, simboliza el renacimiento, aludiendo a la enseñanza de Cristo en el Nuevo Testamento de que hay que «nacer de nuevo» para entrar en el Reino de los Cielos. La pose dramática y el juego de luces y sombras sobre el cuerpo de Jonás muestran la influencia de Caravaggio, cuya obra Lastman vio en Italia a principios del siglo XVII. Lastman tuvo gran influencia en la pintura holandesa y entre sus alumnos encontramos a artistas como Rembrandt.

Conrad Gessner

Páginas de *Fischbuch*, de *Historiae animalium, Lib. I. de quadrupedibus viviparis*, 1598
Xilografía coloreada a mano, cada página 39 × 25 cm
Biblioteca Estatal y Universitaria de Baja Sajonia en Göttingen, Alemania

En estas cinco xilografías coloreadas a mano, las ballenas, representadas como criaturas monstruosas, aparecen nadando en alta mar, atacando un barco y, finalmente, siendo cazadas y despedazadas. Obra del polímata suizo Conrad Gessner (1516-1565), las ilustraciones se incluyeron en la primera enciclopedia de peces, el *Fischbuch*, o *Piscium & aquatilium animantium natura*, el cuarto volumen de *Historiae animalium*, publicado por primera vez entre 1551 y 1558. Los cuatro volúmenes de *Historiae animalium*, la primera obra de carácter sistemático del Renacimiento, sentaron las bases de la zoología moderna y tuvieron mucho éxito. El *Fischbuch* consta de 700 xilografías y grabados que describen más de 750 especies de peces. Gessner compiló el mayor número de especies de peces jamás publicado, superando incluso el afamado *Libri de piscibus marinis* (1554-1555) de Guillaume Rondelet, que solo contaba con unas 250. Las fuentes de Gessner eran diversas, desde los eruditos más importantes de su época hasta agricultores y pescadores. La falta de referencias clásicas sobre este tema le llevó a recopilar investigaciones contemporáneas y observaciones reales. Los conocimientos sobre morfología animal de Gessner eran tan precisos que era capaz de deducir si una ilustración de una especie desconocida era realista o no. Su amplia red de contactos también le permitió describir peces de otras regiones fuera de Suiza. Gessner es considerado el Leonardo da Vinci suizo y el padre de la zoología moderna, pero también de la bibliografía, gracias a su *Bibliotheca universalis* (1545-1549), en la que catalogó todas las obras manuscritas o impresas en hebreo, griego o latín conocidas en la época.

Walt Disney Productions

Cartel de la película *20 000 leguas de viaje submarino*, 1954
Impresión en papel, dimensiones variables

Walt Disney Productions estrenó en 1954 una adaptación de la novela de Julio Verne *20 000 leguas de viaje submarino*, una obra de ciencia ficción publicada en 1870. La película, rodada en pantalla panorámica y con técnicas de gran impacto visual, narra las aventuras del capitán Nemo (James Mason), comandante del submarino *Nautilus* junto con sus rehenes, el profesor Aronnax (Paul Lukas), su ayudante Conseil (Peter Lorre) y el ballenero Ned Land (Kirk Douglas). El ataque de un calamar gigante al Nautilus, representado en este cartel promocional, fue una escena épica e inolvidable. El rodaje fue todo un desafío ya que el calamar animatrónico falló en varias ocasiones. Dirigida por Richard Fleischer, la escena se rodó inicialmente con un fondo naranja al atardecer en un mar en calma, pero el resultado era artificial y poco emocionante. El estudio decidió realizar un nuevo rodaje, invirtiendo 350 000 dólares (unos 3,5 millones de dólares actuales) utilizando una versión reconstruida del calamar, de color negro, con tentáculos diseñados para moverse y enrollarse como serpientes mediante sistemas hidráulicos y bombas de aire. Sustituyeron el tranquilo atardecer por vientos huracanados y olas que salpicaban espuma y zarandeaban a los actores. La palabra *steampunk* fue acuñada en 1987 por el escritor de ciencia ficción K. W. Jeter para describir un subgénero que incorpora tecnología retrofuturista inspirada en maquinaria industrial del siglo XIX. Treinta y tres años antes, el trabajo del director de arte, Harper Goff, para el Nautilus, con sus remaches de latón sobre el casco y el diseño de inspiración gótica, es un ejemplo perfecto de *steampunk* años antes de la invención del género.

Carl Chun

Polypus levis de *Die Cephalopoden*, 1910-1915
Litografía en color, 35 × 25 cm
Laboratorio de Biología Marina, Biblioteca de la Institución Oceanográfica Woods Hole, Massachusetts

Esta impresionante ilustración de un pulpo (*Muusoctopus*, antes *Polypus levis*) se inspiró en un espécimen recogido en las aguas cercanas a las islas Kerguelen, en el extremo sur del océano Índico. La especie, que habita en aguas subantárticas hasta los 400 m de profundidad y se alimenta de pequeñas estrellas marinas, se describió por primera vez en 1885 tras la expedición oceanográfica británica realizada por el HMS Challenger, entre 1872 y 1876. Esa expedición inspiró a su vez al biólogo marino y profesor de zoología de la Universidad de Leipzig, Carl Chun (1852-1914), para convencer al gobierno alemán de que financiara su propia expedición para estudiar la vida marina y la geología de las profundidades del océano. El 31 de julio de 1898, la expedición alemana a las profundidades marinas partió de Hamburgo en el vapor Valdivia, en una misión de un año, con un destacado personal científico a bordo dirigido por el propio Chun. El barco iba equipado con instalaciones de última generación, como laboratorios, bibliotecas científicas y espacio para el almacenamiento de muestras. Después de confirmar la posición de la isla de Bouvet en medio del Atlántico Sur, la expedición estudió en detalle los mares subantárticos y recopiló una gran colección de especímenes botánicos y zoológicos para la investigación. Los resultados de este viaje se presentaron en veinticuatro volúmenes, publicados entre 1902 y 1940. En 1910, Chun publicó *Die Cephalopoda*, su obra más importante, sobre los moluscos cefalópodos —pulpos, calamares y sus parientes—, con noventa y cinco ilustraciones (incluida esta), algunas de las cuales se basaron en especímenes y observaciones de la expedición.

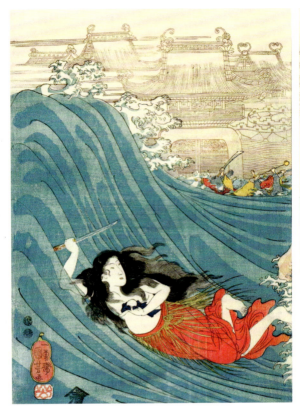

Utagawa Kuniyoshi

Recuperando la perla del tesoro del Palacio del Dragón, siglo XIX
Xilografía, tríptico, cada sección 35,6 × 24,8 cm
Museo de Victoria y Alberto, Londres

Un pulpo gigante, con sus tentáculos retorciéndose sobre la espuma formada en una vaguada entre dos gigantescas olas, está a punto de atrapar a la princesa Tamatori, conocida en la mitología japonesa como la Esposa del Mar. Con su mano izquierda, la princesa se aferra a una perla gigante que aprieta contra su pecho, envuelta en un paño azul, mientras alza una daga sobre su cabeza para defenderse del monstruo marino. Ha robado la perla al Rey Dragón —representado aquí volando sobre la cresta de la ola—, quien se la arrebató a su padre, un regalo que había recibido originalmente del antiguo emperador. En la otra parte de la imagen vemos a unos guerreros con cabeza de pez que defienden al rey. La escena representa el momento justo antes de que la princesa se abra el pecho para esconder la perla, enturbiando el agua con su sangre y logrando así escapar y devolver la joya a su hijo y a su marido; después, fallece a causa de la herida. El artista japonés Utagawa Kuniyoshi (1797-1861), uno de los últimos grandes maestros del estilo *ukiyo-e* de grabados en madera y pintura, utiliza todas las metáforas que el mar puede ofrecer para aumentar el dramatismo de la escena. La espuma alrededor de los pies de la princesa se asemeja a garras que la quieren atrapar, mientras que las marcadas ondas de las olas enfatizan la cercanía de la contienda entre los contrincantes. Consigue sumergir al espectador en la escena, haciendo que casi forme parte de ella, moviéndose de un lado a otro como si se fuese a unir a la persecución de la princesa.

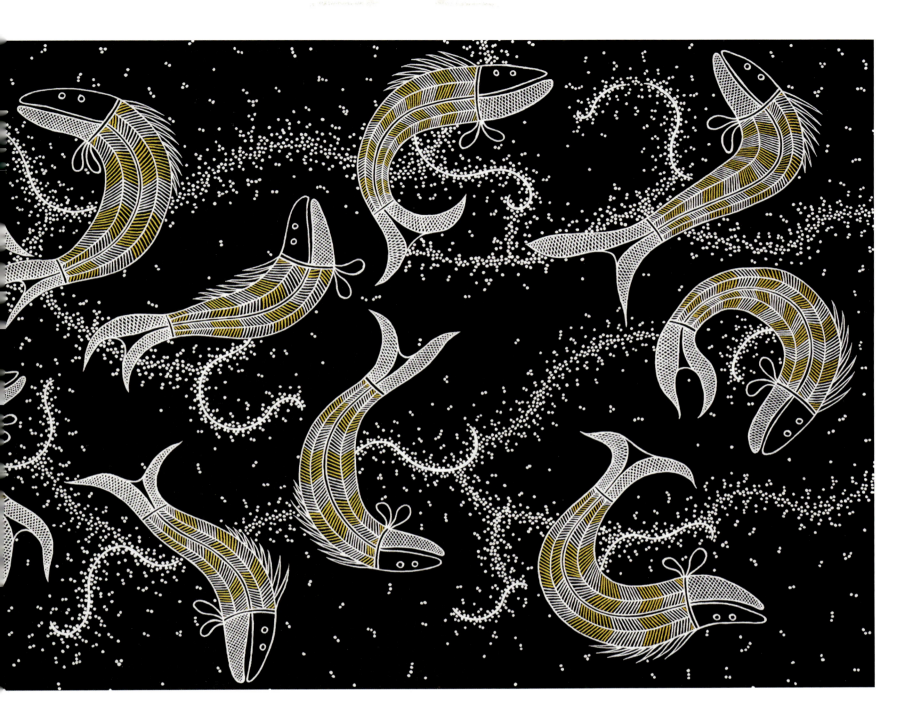

Billy Doolan

Patrones de Vida – Minya-Guyu, 2005
Acrílico sobre lino, 88 × 203 cm
Colección de Hans SIP, Wangaratta, Victoria, Australia

Billy Doolan (1952) es un apasionado ecologista cuyo arte busca «compartir con los demás mi tristeza y frustración ante la destrucción de la Madre Tierra, sus aguas, sus océanos y la vida que contienen». Para ello, este artista aborigen nativo de Queensland creó una serie de pinturas titulada «Patrones de vida», entre las que se encuentra *Minya Guyu* (Peces desovando), de 2005, para mostrar el incierto futuro que afrontan los océanos. Los peces son una parte fundamental de la visión de Doolan, que refleja sus raíces aborígenes de la costa de Australia y la educación que recibió. En *Minya-Guyu*, se puede apreciar la simetría y la organización espontánea de la naturaleza en el movimiento de los peces, lleno de ritmo y de vida, y que sirve para apoyar su idea de que «la Madre Naturaleza les da a los peces esos ciclos de vida para garantizar su supervivencia. Es nuestro deber ayudarla manteniendo el medio ambiente limpio, evitando la sobrepesca». Doolan nació en Palm Island y se toma muy en serio su responsabilidad de concienciar a todo el mundo, de modo que utiliza su arte para informar, al tiempo que transmite la belleza y la simetría intrínseca de la naturaleza. Su trabajo tiene un carácter narrativo, aunque sin emplear el lenguaje, ya que las culturas aborígenes australianas siempre han utilizado imágenes para contar historias y transmitir significados. En esta obra, Doolan muestra al espectador el dinamismo de la vida de los peces y su papel fundamental en el ciclo vital del océano. Las huevas de color blanco destacan sobre un profundo fondo negro y representan el futuro.

Scottie Wilson

Pez azul, h. 1950
Lápiz de color, aguada sobre papel negro, 54,6 × 57,1 cm
Museo de Arte Popular Americano, Nueva York

Aunque comenzó su carrera como artista a los cuarenta y cuatro años, Scottie Wilson (1888-1972), se ganó la admiración de André Breton y de Pablo Picasso. Scottie Wilson (Louis Freeman) nació en Escocia y es una de las figuras más importantes del «arte marginal». En su adolescencia, durante la Primera Guerra Mundial, sirvió en el frente occidental como tamborilero; después emigró a Toronto (Canadá), donde regentó una tienda de segunda mano. Años más tarde, Wilson explicaba cómo, un buen día, estaba escuchando a Mendelssohn y «de repente sumergí el plumín en el bote de tinta y empecé a dibujar, a garabatear, más bien, en un tablero de cartón». Su primera obra estaba llena de figuras de aspecto siniestro a las que bautizó como *evils and greedies* (malvados y codiciosos). Sus obras posteriores, que siempre firmaba con su nombre de pila, Scottie, eran más alegres y representaban la bondad y pureza que contemplaba en la naturaleza: aves marinas, patos, flores y peces. Probablemente pintara *Blue Fish* (Pez azul) en la década de 1950, tras mudarse a Europa, donde vivió en Londres y Francia. Creó esta dinámica escena submarina usando lápices de colores y aguada sobre papel negro. Enmarcados por un borde verde, unos peces con manchas y rayas nadan en diferentes direcciones, alrededor de una alga. El padre de Wilson era taxidermista, lo que quizá explique su técnica de sombreado a rayas y su estética que recuerda a la forma de los tendones. Wilson rechazaba el materialismo y vendía su obra por menos de lo que valía, defendiendo que las personas con menos recursos también merecían poder comprar arte.

Shiro Kasamatsu

La hora de la marea, 1964
Xilografía en color, 36,8 × 24,8 cm
Museo de Arte del Condado de Los Ángeles

Shiro Kasamatsu (1898-1991) comenzó su carrera como pintor como aprendiz de Kaburagi Kiyokata, quien se había especializado en retratos de mujeres antes de dedicarse a la xilografía. Kiyokata le llamaba «Shiro», nombre con el que posteriormente firmó todas sus obras. En 1919, Kasamatsu se pasó al grabado y a la impresión de paisajes y comenzó a diseñar planchas de madera para el famoso editor Watanabe Shōzaburō, que publicaría muchos de sus grabados antes de que el artista volviera a dar un giro a su carrera centrándose en una serie de grabados de aves, animales y flores, así como en sus *Ocho vistas de Tokio* de la década de 1950. Años después comenzó a realizar e imprimir sus propias xilografías dentro del movimiento llamado *Sōsaku-hanga*, que surgió en Japón a principios del siglo XX. El principio de este movimiento era que el artista era el único que podía crear y producir su obra, el responsable de todo el proceso, desde la concepción hasta la ejecución. Este grabado, *Shiodoki* o *La hora de la marea*, fue una de sus obras enmarcadas en este movimiento. Entre 1955 y 1965, Kasamatsu produjo casi ochenta grabados siguiendo esta filosofía. *La hora de la marea*, creada en 1964 para una edición de doscientos grabados, muestra un banco de peces nadando. Sobre un magnífico fondo de un azul intenso, sus peces de rayas azules y amarillas parecen moverse arrastrados por la marea. Cada pez es único: Kasamatsu detalla el cuerpo de cada pez de forma ligeramente diferente: sus aletas, vientres y colas presentan características propias; es un homenaje a la importancia que los peces tienen en la vida y la cultura japonesas.

Cristina Mittermeier

Moorea, Polinesia Francesa, 2019
Fotografía, dimensiones variables

Un joven explora un mundo misterioso bañado por una luz intensa; una escena vibrante que crea una llamativa mezcla de formas y detalles, con toques de vivos colores y que transmite vigor y energía. La imagen fue tomada en la costa de Moorea, en las islas Tuamotu, un archipiélago de unas ochenta islas y atolones de coral de la Polinesia Francesa que forman la mayor cadena de atolones de la Tierra (abarca un área del tamaño de Europa Occidental). El archipiélago incluye Rangiroa (una laguna rodeada por un arrecife circular que ha sido declarado el mayor acuario natural del mundo) y el arrecife y la laguna de Fakarava, que se ha convertido en reserva de la biosfera de la UNESCO por sus especies endémicas (de las 27 especies de aves de estas islas, diez son endémicas) y por su valor como vivero de peces y otras especies marinas. Cada julio, Fakarava presencia un espectáculo conocido como el «muro de los tiburones». Miles de meros llegan para desovar, atrayendo a hasta 300 tiburones de diversas especies, entre las que destaca el tiburón gris (*Carcharhinus amblyrhynchos*). La bióloga marina, conservacionista y fotógrafa Cristina Mittermeier (1966), nacida en México, es cofundadora y presidenta de SeaLegacy, una organización que utiliza documentos gráficos como fotografías y grabaciones para concienciar sobre la importancia de la conservación. Este objetivo se aprecia en esta pieza y en su composición. El ser humano debe reconciliarse con los mares, e imágenes como esta desempeñan un papel fundamental en ese proceso; nos recuerdan que podemos mantener una relación saludable con nuestros océanos que beneficie a la vida terrestre y a la submarina.

Farshid Mesghali

Ilustración de *El pececito negro*, 2015
Estampado con bloques de madera y acuarela, 25 × 25 cm

Publicado por primera vez en Irán en 1967, el cuento infantil *El pececito negro* enseguida cosechó gran éxito en el país. Este entrañable libro escrito por Samad Behrangi e ilustrado por Farshid Mesghali (1943) es, como todos los clásicos del género, sencillo y profundo a la vez. El pez negro que da nombre a la obra se pregunta si la vida es algo más que nadar siguiendo la corriente. La historia describe el viaje que hace para explorar el mundo y los personajes que encuentra en el camino. Escrito en una época en la que Irán estaba gobernado por el Sha, el libro hablaba de unas libertades que a la mayoría de los iraníes les estaban vedadas y terminó siendo censurado. En el Irán posrevolucionario, el libro siguió siendo popular, en parte por las dinámicas ilustraciones de Mesghali. En esta imagen, el enorme pez negro está nadando a contracorriente hacia el mar y hacia un futuro más esperanzador, acompañado por muchos otros peces que nadan en la misma dirección. Mesghali pintó el agua con tres grandes trazos horizontales de diferentes tonos de verde, simbolizando el anhelo y la esperanza que tiene el protagonista. Mesghali ganó el prestigioso premio Hans Christian Andersen en 1974 por sus ilustraciones, pero los lectores de Occidente tuvieron que esperar mucho más para disfrutar de una traducción al inglés del persa clásico. Se publicó primero en Reino Unido en 2015 y más tarde, en 2019, en Estados Unidos. Mesghali, oriundo de Isfahán, estudió pintura en la Universidad de Teherán antes de trabajar como diseñador gráfico e ilustrador. Desde 1986, vive en el sur de California, donde sigue trabajando.

Knapp & Company para W. Duke, Sons & Co.

Pescadores y peces, 1888
Litografías en color, cada tarjeta de 3,6 × 7 cm
Museo Metropolitano de Arte, Nueva York

Los colores y texturas de estos seis peces sobre un fondo oceánico decorado con algas y corales aparecen plasmados con todo lujo de detalles en esta serie de cartas coleccionables. En 1888, la empresa neoyorquina Knapp & Company imprimió para W. Duke, Sons & Co. estas tarjetas, tomadas de una colección de cincuenta para la serie «Pescadores y peces», para publicitar su marca de cigarrillos. La técnica empleada, la litografía, comenzó en Europa, (se hizo especialmente famosa en Alemania) en la década de 1830, y se popularizó en América a partir de 1840, aproximadamente. La cromolitografía es uno de los mejores métodos para imprimir en color, ya que permite conservar el más mínimo detalle y reproducir todos los matices. Desde 1880 hasta la década de 1940, las compañías de cigarrillos y otras empresas utilizaron esta tecnología y la impresión mecanizada para fabricar en masa tarjetas coleccionables como estas. Con ediciones limitadas, en las que aparecían figuras de la cultura pop, del deporte, flora o fauna, las tarjetas se convirtieron en una forma popular de publicidad y dieron lugar al coleccionismo de tarjetas. Esta serie incluía tanto peces de agua dulce como marina, junto con imágenes de mujeres jóvenes pescando, vestidas de manera un tanto caprichosa; las especies representadas aquí son (en el sentido de las agujas del reloj, desde la parte superior izquierda): anchova (*Pomatomus saltatrix*); sierra común (probablemente *Scomberomorus maculatus*); pámpano (probablemente *Trachinotus falcatus*); anguila lamprea (probablemente lamprea de mar *Petromyzon marinus*); pargo rojo (*Lutjanus campechanus*); y bonito (probablemente *Sarda sarda*).

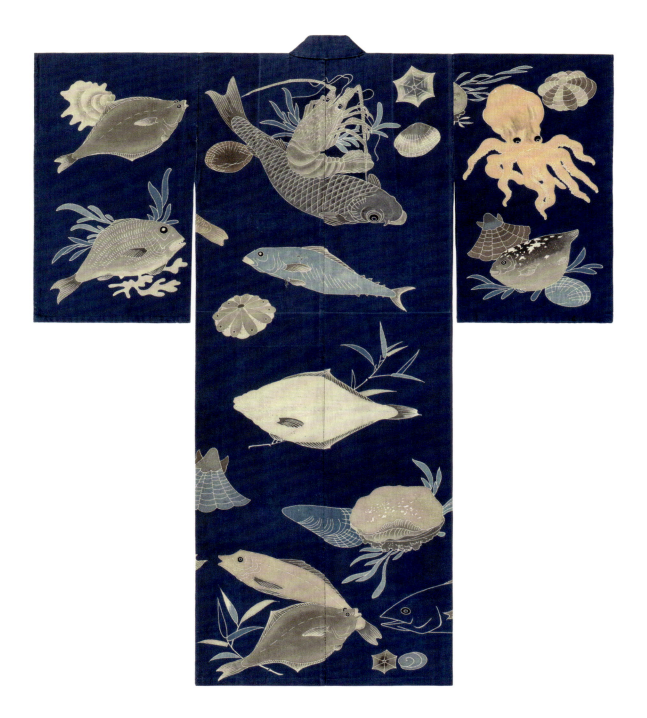

Anónimo

Kimono de fiesta, primera mitad del siglo XX
Acuarela en negativo sobre algodón, 1,1 × 1,3 m
Instituto de Arte de Mineápolis, Minesota

Esta elaborada túnica festiva celebra, y refleja, la vida marina de las aguas subtropicales de Okinawa, la isla japonesa más meridional, famosa por la belleza de su entorno natural. Antes de quedar bajo el poder del clan Satsuma en 1609, Okinawa (entonces llamada Ryukyu) era un reino independiente y conserva muchas de sus antiguas tradiciones, como el característico método decorativo utilizado para crear este kimono. Uno de estas técnicas se conoce como *bingata* (*bin* significa «color»; *gata/kata* significa «patrón») en el que se dibuja el diseño de la prenda en una plantilla y se tiñe siguiendo el método tradicional en Okinawa. El nombre exacto del ejemplo es *bingata tsutsugaki*. En el *tsutsugaki*, los motivos se dibujan a mano y luego se pintan con una pasta de arroz que resiste el tinte. Las criaturas acuáticas representadas son en su mayoría de origen marino e incluyen peces planos, mariscos, una langosta, un erizo de mar y un pulpo, todos dispuestos de una manera artística sobre un fondo azul oscuro que continúa en la parte delantera de la túnica. Sin embargo, es posible que no todos representen a un animal real: el enorme pez gris de la parte superior probablemente sea una carpa, una especie de agua dulce que simboliza el vigor y la fuerza; la langosta, con el lomo doblado como el de un anciano, simboliza la longevidad.

Mandy Barker

SOPA: Tomate, 2011
Fotografía, 1,5 × 1,1 m
Colección privada

En esta constelación de residuos de plástico hay tapas de botellas, globos, cepillos de dientes, peines, bolígrafos, envases de alimentos, mecheros y juguetes infantiles, entre otros objetos. Con esta imagen de su serie «Soup», la fotógrafa británica Mandy Barker (1964) pone de manifiesto la magnitud del problema de la contaminación mundial. El oceanógrafo Charles Moore acuñó el término «sopa de plástico» para describir las acumulaciones de desechos marinos que observó en el océano Pacífico Norte a finales de la década de 1990. También conocida como la «isla de Basura», esta acumulación masiva de residuos arrastrados por las corrientes oceánicas va desde las aguas de la costa occidental de América del Norte hasta Japón. Los objetos de plástico empleados para la serie de Barker se recogieron en playas de lugares de todo el mundo y muchos habían estado a la deriva durante años antes de arribar a la costa. Para cada imagen, Barker organiza los objetos por colores o tipos y los fotografía individualmente sobre un fondo negro. Después los colorea digitalmente para que parezca que están sumergidos bajo el agua. Cada año, entre 4,8 y 12,7 millones de toneladas de plástico acaban en el océano y, aunque gran parte se hunde, el resto queda flotando en la superficie donde, en lugar de biodegradarse, se deshace en trozos más pequeños que son ingeridos por la fauna marina. Barker colabora con científicos para concienciar sobre la contaminación de los océanos y su dañino impacto medioambiental. Al mostrar la realidad de lo que se vierte en el mar y los daños que causa, pretende inspirar para que haya movilizaciones y se actúe legalmente para solucionar este problema.

Alister Hardy

Muestra típica de vida pelágica en aguas profundas a una profundidad de mil metros y boceto de *Euphausia superba* (krill), 1925-1927
Pintura, 38 × 26 cm
Museo Marítimo Nacional, Greenwich, Londres

El profesor *sir* Alister Clavering Hardy (1896-1985) fue un distinguido biólogo marino inglés, y uno de los principales expertos en ecosistemas marinos, que centró su objeto de estudio en el zooplancton, pequeños animales flotantes que están en la base de muchas cadenas alimentarias oceánicas. Entre 1925 y 1927, Hardy fue zoólogo a bordo del RRS Discovery, un barco de exploración que estudió el océano Antártico. Desde esta embarcación pudo recoger y analizar muestras de plancton mediante un dispositivo de control que había inventado, el registrador continuo de plancton (CPR). Esta máquina, de la que aún se utilizan versiones actualizadas, recoge el plancton en una red de seda en movimiento que lo lleva hasta un tanque de formol donde se conserva. Esta ilustración de Hardy se incluyó en su libro *Great Waters* (1967), basado en los diarios que escribió durante su estancia a bordo del Discovery para investigar la ecología de las ballenas. Su libro *The Open Sea* (1956), subtitulado *The World Of Plankton*, sigue considerándose una de las mejores referencias. La imagen es una representación de una «muestra típica de vida pelágica en aguas profundas a una profundidad de mil metros», en la que se puede apreciar zooplancton, entre el que se encuentran anfípodos, copépodos, gambas, medusas y pequeños peces, muchos en estado larvario, y da una impresión de abundancia de esta «sopa» flotante de plancton. En la parte superior se representa con detalle un krill antártico (*Euphausia superba*), un pariente de las gambas que nada formando grupos de muchos individuos y que sirve de alimento para otros animales, incluidas las ballenas barbadas.

Anónimo

Tejido con estampado japonés, h. 1880-1921
Algodón estampado, dimensiones variables
Musée de l'Impression sur Etoffes, Mulhouse, Francia

Este diseño textil de inspiración japonesa de finales del siglo XIX o de principios del XX, procedente de Alsacia, muestra unas estilizadas líneas que repiten un patrón sinuoso que forma remolinos alrededor de unos peces sobre un fondo lila jaspeado. En el centro, una langosta de color rojo intenso, cuyas largas antenas se curvan hacia arriba, aparece acompañada por dos peces grises de vientre pálido, probablemente atunes, una especie de uso habitual en la gastronomía, mientras que los peces rojos podrían ser besugos. Con su hermoso color rosáceo o rojo, el besugo es el pez de la «buena suerte» en Japón, llamado *tai*, un nombre relacionado con la palabra «celebración» (*omede-tai*). El símbolo del pez rojo saltando también se utiliza comúnmente en las banderas náuticas japonesas para atraer a la buena suerte en el mar. Este tejido es un ejemplo de la conexión histórica entre la región francesa de Alsacia y Japón. En 1863, cuando Japón ya había comenzado su proceso de apertura a Occidente, los mayoristas de *kimonos* de Osaka se pusieron en contacto con los famosos fabricantes de telas de Alsacia, destacando los de Mulhouse, y encargaron lana para elaborar *kimonos* con diseños japoneses. El simbolismo tradicional de la cultura japonesa, como las figuras con trajes festivos, el bambú, los pájaros y los peces, empezó a aparecer en las prendas y en el arte occidental. Así, comenzó una relación comercial que se convirtió en una moda conocida como *japonismo* y que sigue vigente en la actualidad.

Verdura

Broche de garra de león, 1942
Concha de vieira natural, zafiro, diamante y oro, 7,1 × 7,4 × 2,3 cm
Colección del Museo Verdura, Nueva York

Solo existía un broche que las damas de la *jet set* neoyorquina de principios de la década de 1940 quisieran lucir en sus cenas de gala: el broche de garra de león diseñado por el aristócrata siciliano y duque Fulco di Verdura (1899-1978), fabricado con una concha de vieira natural con diamantes. La carrera de Verdura comenzó en París en la década de 1920, donde, entre otras cosas, ayudó a su amiga Coco Chanel a diseñar sus emblemáticos brazaletes con la Cruz de Malta. En 1934 se mudó a Estados Unidos, donde diseñó joyas para las estrellas más conocidas de la época, como Marlene Dietrich o Greta Garbo. Se dice que la idea para esta pieza se le ocurrió en 1940 tras una visita al Museo Americano de Historia Natural. En la tienda de regalos, Verdura compró varias conchas de vieira, grandes y con rayas, que inmediatamente llevó a su taller al otro lado de Central Park, donde puso a su equipo de artesanos a engastar diamantes y zafiros en las hendiduras de las conchas. Según Verdura, el brillo de los diamantes representa el momento en que la marea, reflejando la luz del sol, deja la concha al descubierto en la playa, mientras que el relieve de las crestas de la concha le dan a la vieira la característica textura rugosa que tanto gustaba al joyero. También utilizó conchas de vieira más pequeñas y coloridas para sus diseños, las cuales envolvía en hilo de oro o engastaba en una ola de «espuma» de diamantes. El broche de garra de león, que apareció por primera vez en *Vogue* en 1941, se volvió muy codiciado y acabó decorando las solapas de figuras de la alta sociedad como Tallulah Bankhead, Betsey Cushing Whitney y Millicent Rogers.

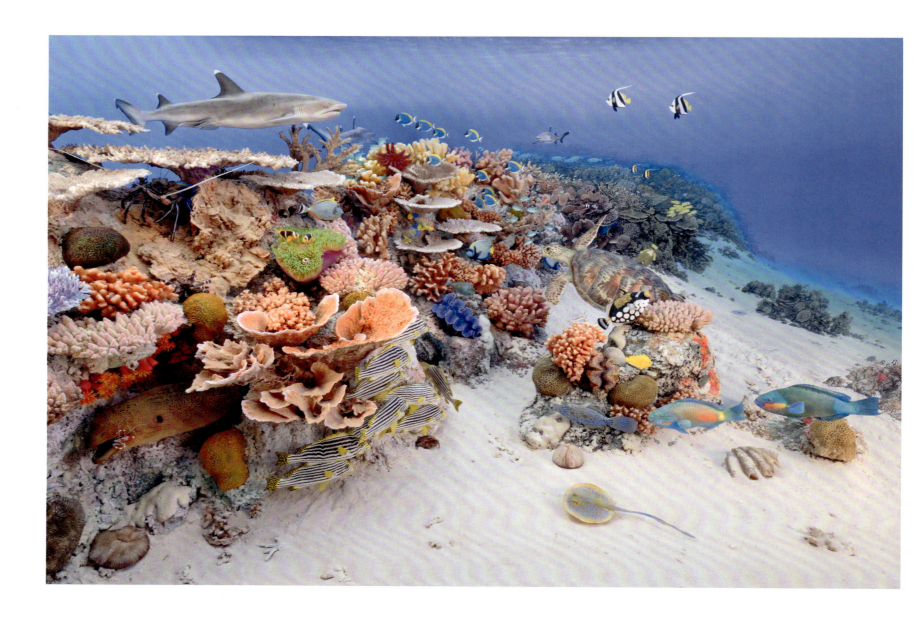

Valter Fogato

Diorama del arrecife de madrépora en las islas Maldivas, océano Índico, 2013
Técnica mixta, 4 × 3,5 × 2,3 m
Museo de Historia Natural, Milán

Durante décadas, los dioramas han sido una herramienta eficaz para ofrecer a los visitantes de museos de todo el mundo la oportunidad de conocer entornos naturales remotos e inaccesibles. Los dioramas se empezaron a construir a principios del siglo XX y se utilizaban para explicar al público general las maravillas del mundo natural y promover su conservación. En una época en la que la fotografía y el cine tenían limitaciones técnicas, los dioramas cumplían una importante función educativa, representando escenas detalladas de hábitats naturales que la mayoría de los visitantes nunca tendrían a su alcance. Este extraordinario diorama creado por Valter Fogato para el Museo de Historia Natural de Milán (Italia) es una réplica precisa de los arrecifes de coral madrépora, típicos de aguas tropicales poco profundas. Madrépora significa, literalmente, «madre de los poros», y hace referencia a la textura de los arrecifes de carbonato cálcico, impresionantes estructuras en las que cientos de miles de pólipos individuales capturan su alimento mediante células urticantes situadas en sus tentáculos. Los brillantes colores de este diorama son los de un arrecife sano, pero el cambio climático ha afectado negativamente a los corales de todo el mundo, provocando su decoloración, un fenómeno conocido como blanqueo del coral. Esto se debe al aumento de la temperatura del agua, ya que los pólipos expulsan las algas (zooxantelas) que habitan en sus tejidos, haciendo que los arrecifes se vuelvan blancos. Aunque el pólipo puede sobrevivir a este cambio, el blanqueamiento del coral se interpreta como un indicador de hasta qué punto puede el ser humano dañar a la naturaleza.

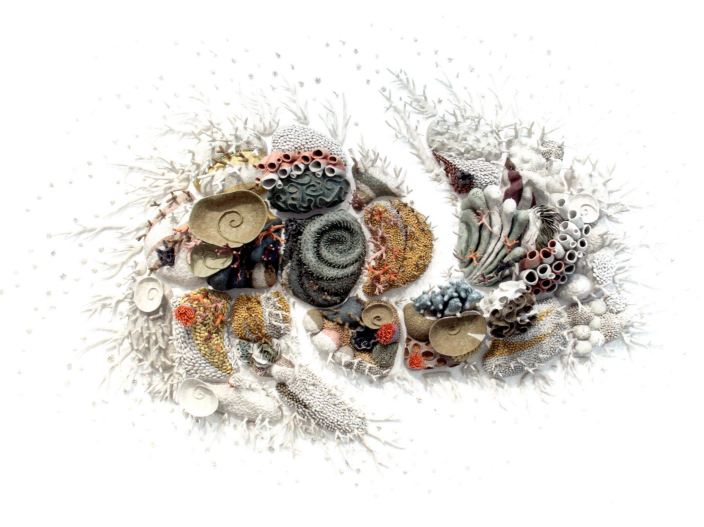

Courtney Mattison

Nuestros mares cambiantes IV, 2019
Gres y porcelana esmaltados, 335 × 518 × 55 cm
Colección privada

Este remolino de formas orgánicas está inspirado en la frágil belleza del coral del océano. Se trata de una enorme instalación mural formada por varios centenares de esculturas hechas a mano y es obra de la ceramista y defensora de los océanos Courtney Mattison (1985), afincada en Los Ángeles. Su trabajo busca concienciar sobre el devastador impacto de la actividad humana en los hábitats oceánicos. Las emisiones de gases de efecto invernadero, la contaminación de los mares y la sobrepesca amenazan el futuro de los arrecifes de coral hasta el punto de que, si no se protegen, según muchos científicos, estos podrían desaparecer por completo. En sus intrincadas esculturas, Mattison trata de equilibrar la belleza de los arrecifes de coral con los peligros que les acechan, reflejando la notable diversidad de formas y colores al tiempo que subraya su vulnerabilidad. Crea sus delicadas formas con espirales de arcilla y utilizando herramientas sencillas, como palillos y cepillos de alambre, para darles textura antes de cocerlas en el horno. Algunas piezas tienen miles de agujeros diminutos que imitan la superficie del coral. Su paleta de colores refleja las vibrantes tonalidades de los arrecifes sanos, que contrasta con esmaltes blancos para evocar los efectos perjudiciales del blanqueo de coral, un proceso que hace que este pierda su color debido a cambios en la temperatura del agua, la luz o los nutrientes. Mattison tiene experiencia en conservación marina y espera que el impacto emocional de su trabajo conmueva a los espectadores más que los datos científicos, de modo que aprendan a valorar y a proteger estos hermosos ecosistemas antes de que sean destruidos para siempre.

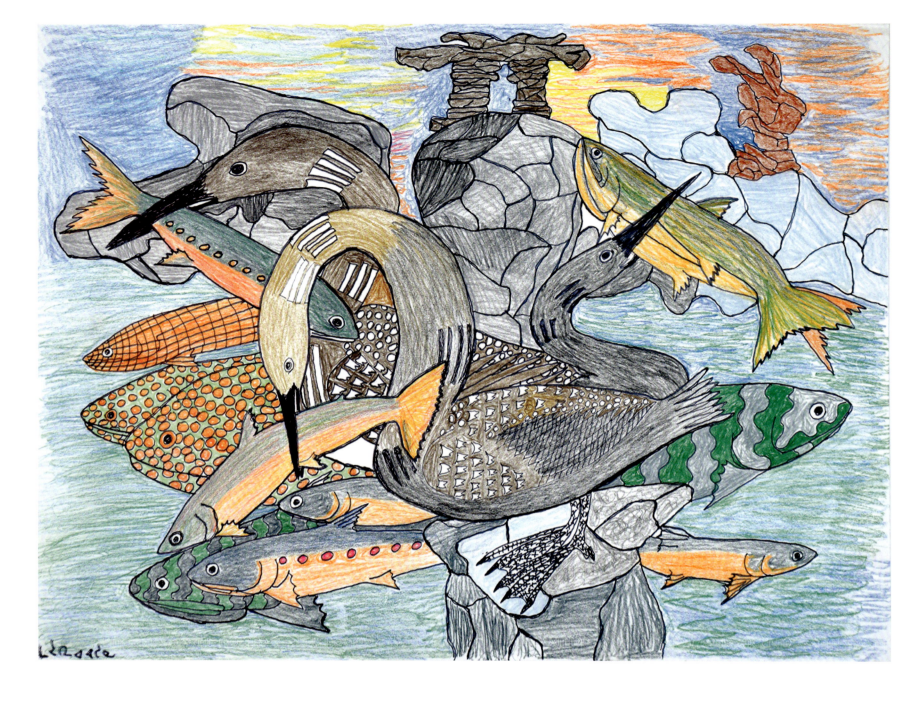

Mayoreak Ashoona

Sin título, 2013
Lápiz a color, tinta sobre papel, 49,9 × 64,9 cm
Colección privada

En este dibujo de la artista inuit Mayoreak Ashoona (1946) coloreado a lápiz aparecen tres colimbos árticos sobre un saliente rocoso sujetando la pesca del día con sus picos. Ashoona utiliza líneas finas para perfilar sus pájaros y peces con tinta negra antes de añadirles color, diferenciando así el salmón, el salvelino y la trucha del Ártico. Ashoona se inspira en la naturaleza y representa el estilo de vida de los inuit que conoció directamente durante los años que pasó en el puesto ártico de Kinngait, en la isla de Dorset (Canadá). Aquí ilustra el festín que se están dando estas aves, que capturan peces cuando el hielo se ha derretido y los mares vuelven a estar llenos de vida. Su dibujo refleja la importancia de los peces en el Ártico, no solo por la variedad, sino por la cantidad. Los peces sirven de alimento para las aves y para los inuit, que dependen de ellos todo el año. Cuanto más abundante es el pescado, más fácil es su vida. Ser autosuficiente es esencial para la supervivencia y conseguir pieles y coser tu propia ropa forma parte de las tareas cotidianas en la isla de Dorset. Ashoona tuvo que ganarse la vida con su arte. Por fortuna era miembro de una institución única entre los inuit del Ártico: la Cooperativa de Esquimales de Baffin Occidental, cuyos esfuerzos se focalizan en apoyar las artes y a los artistas de la comunidad. Siguiendo los pasos de su madre —que formaba parte de una de las primeras generaciones de mujeres artistas inuit—, Ashoona ha utilizado su talento para ganarse la vida, trabajando con diferentes estilos, desde el abstracto hasta el figurativo.

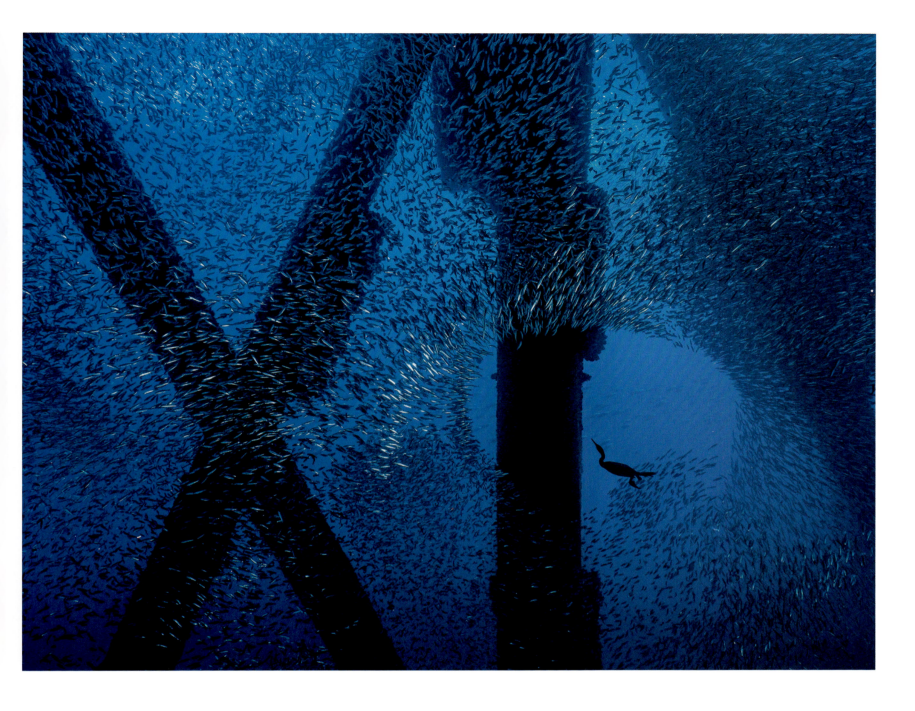

Alex Mustard

Un cormorán de Brandt busca comida en un banco de
caballas bajo una plataforma petrolífera, 2016
Fotografía, dimensiones variables

La silueta de un cormorán de Brandt (*Urile penicillatus*) queda recortada sobre al azul del océano dentro del vacío que ha dejado un banco de caballas (*Scomber japonicus*) que huyen de esta ave depredadora. Los soportes y la barrena de la plataforma petrolífera quedan parcialmente ocultos por el denso banco de pequeños peces, a los que la construcción proporciona protección. Tomada por el fotógrafo británico Alex Mustard (1975), la fotografía contrasta una escena de fauna marina con una maciza estructura artificial. Aunque las plataformas petrolíferas sean nocivas para el medio ambiente, en esta ocasión podemos admirar la flexibilidad de la naturaleza y cómo el cormorán aprovecha esta estructura artificial para cazar. La plataforma sirve de refugio para los peces y otros animales, y los cormoranes se sumergen entre los soportes para dar caza a los peces. Para captar esta imagen, Mustard tuvo que anticiparse al momento en que los cormoranes aparecieran e irrumpieran en el banco de caballas. Los cormoranes de Brandt habitan en la costa del Pacífico de Norteamérica, desde Alaska hasta el golfo de California. Son expertos buceadores que se alimentan en pequeños grupos o individualmente, nadando bajo el agua en busca de pequeños peces y gambas. Las fotografías de Mustard se han expuesto en numerosas exposiciones y han ilustrado diferentes publicaciones de buceo y fauna; esta fue finalista del concurso Wildlife Photographer of the Year del Museo de Historia Natural de Londres en 2016. En 2018, Mustard fue nombrado miembro de la Orden del Imperio Británico con ocasión del cumpleaños de la reina Isabel II por su labor como fotógrafo submarino.

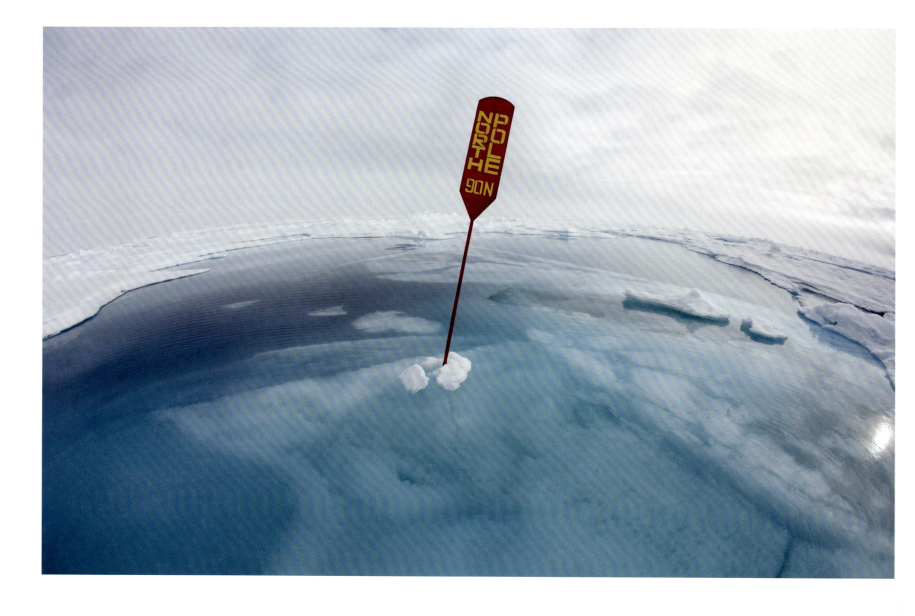

Sue Flood

Señal del polo norte entre el deshielo, 2007
Fotografía, dimensiones variables

El cartel que marca la ubicación del polo norte geográfico se inclina debido al deshielo, que lo ha dejado rodeado de agua, una escena que muestra de manera muy visual los efectos del cambio climático en el Ártico. El polo norte (a 90° N) es el punto del hemisferio norte del globo en el que convergen las líneas de longitud y el punto de intersección del eje de rotación de la Tierra. La fotógrafa británica Sue Flood (1965) tomó esta fotografía a bordo del rompehielos soviético Yamal, que a su llegada al polo el 15 de julio de 2007 se topó con hielo resquebrajado y derretido en lugar de con un océano congelado. Flood, que tenía experiencia en regiones polares, utilizó un gran angular de 14 mm para dar la sensación de tener un horizonte curvo, aumentando así la sensación de estar en la cima del mundo. Esta fotografía le valió el premio de la categoría de cambio climático en los premios Science Photographer of the Year en 2020. Es muy difícil llegar al polo norte ya que el hielo cambia constantemente de posición, es arrastrado por las corrientes del océano y los vientos de la superficie, de modo que para los exploradores polares es muy difícil mantener una dirección fija. Acampan y duermen en un lugar, pero se despiertan en otro. Las grietas que se abren y se cierran entre los témpanos de hielo hacen que sea aún más peligroso. Hoy se cuestiona la veracidad de las primeras exploraciones al polo norte, realizadas por los estadounidenses Dr. Frederick Cook en 1908 y el almirante Robert Peary un año después. Lo que está fuera de duda es la llegada al polo norte de científicos soviéticos que aterrizaron en avión el 23 de abril de 1948 para estudiar su oceanografía y el fondo marino.

Florian Ledoux

Sobre el hielo de Groenlandia, 2017
Fotografía, dimensiones variables

Se suele decir que los inuit tienen ochenta palabras para describir la nieve, pero los oceanógrafos han catalogado una cifra algo más modesta (media docena) de curiosos términos para describir las fases de formación del hielo marino. En esta fotografía aérea de la banquisa frente a la costa de la isla de Ammassalik (Groenlandia), el fotógrafo Florian Ledoux muestra estas seis fases, de derecha a izquierda. El agua salina se congela a 1,8 °C y el hielo que se forma en los días tranquilos y fríos de otoño es muy diferente del que se forma con el agua dulce. Se forman finas placas o espículas de hielo frazil. A medida que flotan hacia la superficie, se va formando una fina capa de hielo graso, como si fuese una mancha sobre la superficie de las frías aguas del mar. Al cabo de unas horas, con la nieve que añade el aguanieve y *shuga* (grumos de hielo blanco y esponjoso) a la mezcla, la grasa se convierte en papilla, una papilla blanda de cristales de hielo que sigue moviéndose con la marejada, pero oponiendo mayor resistencia. Si se mantiene una temperatura baja y las olas empujan el hielo, la papilla se espesa aún más y se forman pequeños témpanos. Es un hielo en forma de panqueque, en el que los bordes de los témpanos se curvan ligeramente hacia arriba a medida que los grumos chocan entre sí. La característica fotografía de Ledoux nace de su pasión por la preservación de la naturaleza, en especial, del Ártico. Según dice: «mi mayor motivación es poner la naturaleza en el centro de nuestras vidas y dar voz a los que no la tienen».

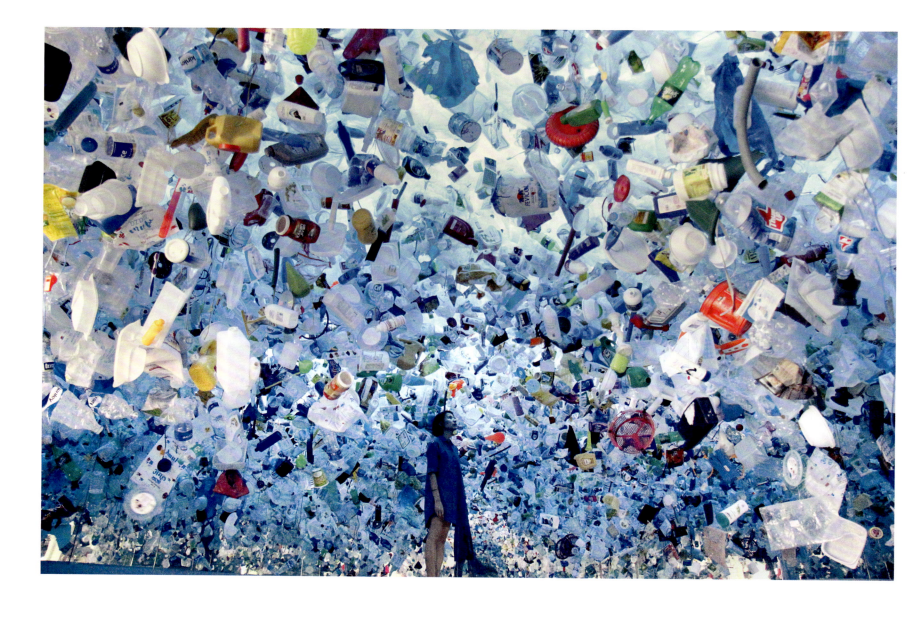

Tan Zi Xi

Océano de plástico, 2016
Plástico reciclado y nailon, vista de la instalación
St+Art India, Sassoon Dock, Bombay

La artista de Singapur Tan Zi Xi (1985) suele utilizar su obra para mostrar su preocupación por el medio ambiente, pero pensó que el exceso de contaminación a la que están expuestos los océanos requería una respuesta más contundente: la instalación integral *Plastic Ocean* (Océano de plástico). Esta obra, presentada en 2016 en la exposición *Imaginarium: Under the Water, Over the Sea* del Museo de Arte de Singapur, está compuesta por más de 26 000 objetos de plástico adquiridos en el mercado de reciclaje de Dharavi en la India, una organización que recoge residuos abandonados en las costas del país. Los objetos, reciclados, limpios y cosidos en hilos que cuelgan del techo, flotan en la sala, ofreciendo una experiencia a la vez inmersiva y engañosa. Unos espejos rodean la instalación subrayando la magnitud del problema. La conocida como Isla de la Basura se ha formado gracias a las corrientes marinas circulares del norte del océano Pacífico (también hay una más pequeña en el Pacífico Occidental). Se ubica entre California y Hawái y es tres veces más grande que Francia. Se estima que contiene unos 1800 millones de objetos de plástico procedentes de los países de las riberas del océano y de embarcaciones como los pesqueros. La fauna marina consume este plástico por error y muere y algunas criaturas, como las tortugas marinas, quedan atrapadas en las redes de pesca abandonadas. Los objetos de mayor tamaño se descomponen muy lentamente, convirtiéndose en microplásticos que los peces y otros animales ingieren y que acaban formando parte de la cadena alimentaria humana. Hay otras dos islas de la basura en el océano Atlántico y otra en el Índico.

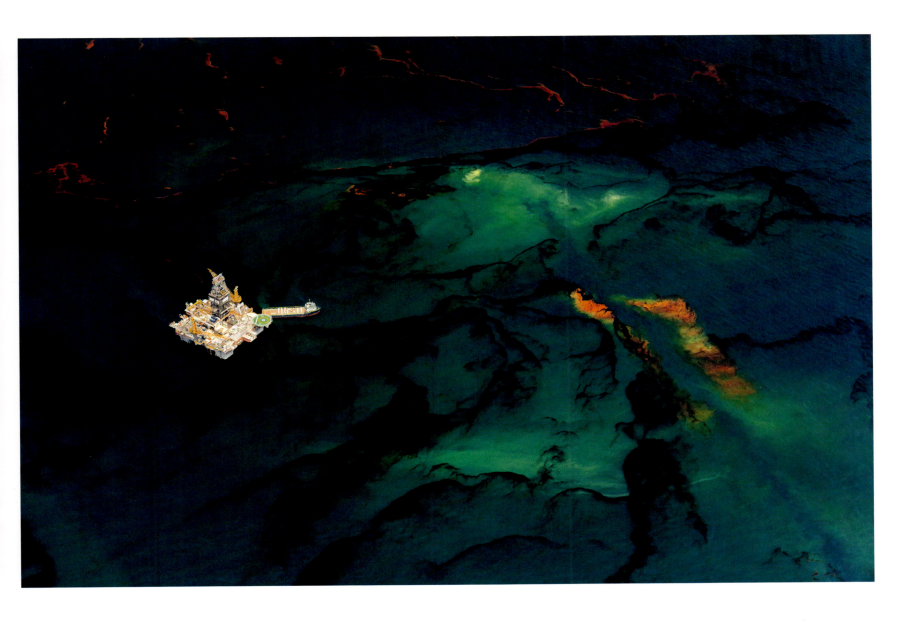

Daniel Beltrá

Vertido de petróleo n.º 4, 2010
Fotografía, dimensiones variables

Esta imagen muestra la superficie del océano jaspeada con colores oscuros, nubes de turquesa y borrones de color naranja que recuerdan a lava. Pero este mar, a pesar de su belleza, está contaminado. El fotoperiodista español Daniel Beltrá (1964) captó esta imagen mientras sobrevolaba la zona donde se dio el peor vertido de petróleo en alta mar de la historia, en abril de 2010. Una explosión en la plataforma petrolífera Deepwater Horizon de BP provocó el vertido de cinco millones de barriles de crudo en el golfo de México, devastando la vida marina y contaminando miles de kilómetros de costa, desde Texas hasta Florida. Las impactantes imágenes de Beltrá captaron la magnitud del vertido desde 915 m de altura, mostrando cómo manchas enormes de petróleo subían a la superficie y se mezclaban con los ineficaces dispersantes químicos. Beltrá afirma que le gusta la fotografía aérea porque le permite mostrar la fragilidad del planeta desde una perspectiva única, yuxtaponiendo la grandeza de la naturaleza con la destrucción causada por el hombre. El desastre fue tan grande que la misión de cuatro días del fotógrafo (afincado en Estados Unidos) se alargó a veintiocho. Ni siquiera transcurrido ese tiempo había señales de que el vertido se fuese a detenerse a pesar de los frenéticos esfuerzos de BP por frenar la tragedia medioambiental. El 19 de septiembre de 2010, el pozo fue declarado inactivo, pero varios años después todavía seguían apareciendo manchas más pequeñas y aún se desconoce su impacto medioambiental a largo plazo. El objetivo de Beltrá es que sus imágenes artísticas hagan que el público valore la naturaleza y se conciencie sobre el impacto que nuestro estilo de vida tiene sobre ella.

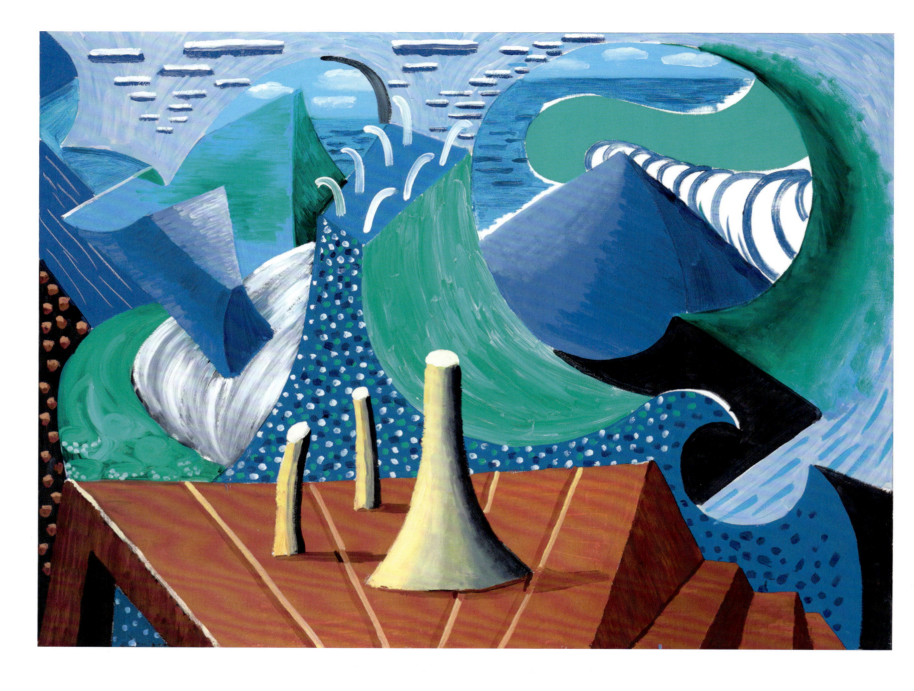

David Hockney

El mar de Malibú, 1988
Óleo sobre lienzo, 91 × 122 cm
Colección privada

El respeto que David Hockney (1937) siempre ha mostrado por los artistas que le precedieron queda patente en esta divertida pintura del Pacífico: una mezcla de influencias que van desde los posimpresionistas hasta los fauvistas y los surrealistas, con elementos cubistas y la concepción de múltiples puntos de vista del paisajismo chino tradicional. Un crítico comparó la obra con la famosa xilografía de Hokusai, *La gran ola de Kanagawa* (véase pág. 127). El cuadro sumerge al espectador en un movimiento ondulante de colores saturados y casi puede percibir el rugido de las olas. Salpicado por la espuma del mar, un muelle de madera iluminado desde la izquierda da paso a un espectacular paisaje marino y aporta un aire teatral a la escena. Aunque Hockney es oriundo de West Riding, Yorkshire, es conocido por sus paisajes y escenas de California, lugar al que se trasladó, cambiando su Inglaterra natal por la luz y el brillo del Pacífico, del que no tardó en enamorarse. Se mudó a Los Ángeles en 1978, pero no empezó a pintar cuadros del océano hasta 1988, año en que compró una casita de playa de la década de 1930 con un pequeño muelle bañado por las olas en Malibú. Retomó la pintura ese mismo año, tras pasar varios años centrándose en la escenografía y el *collage* fotográfico. Desde el estudio de Hockney en Malibú el mar se extendía hacia el horizonte, hasta Japón. Este horizonte infinito y su constante proceso de cambio le sirvió de inspiración ya que para él era «como el fuego y el humo... infinitamente fascinante».

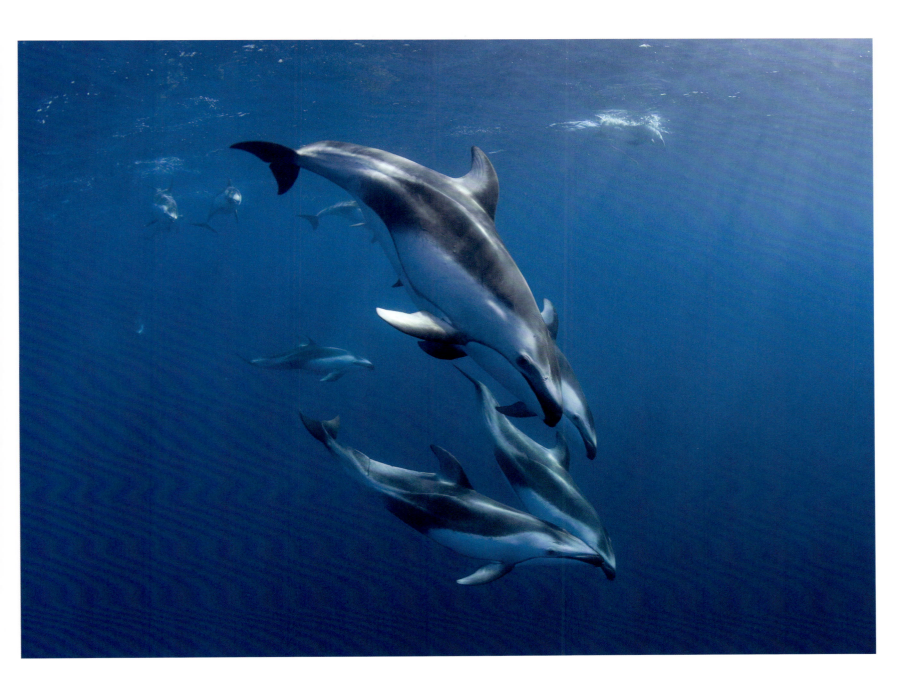

Richard Herrmann

Manada de delfines de flancos blancos del Pacífico, San Diego, California, 2008
Fotografía, dimensiones variables

El hocico corto y grueso y las manchas de tono gris claro de su flanco hacen que sea fácil reconocer a este grupo de delfines de flancos blancos del Pacífico (*Lagenorhynchus obliquidens*) mientras juguetean bajo el agua en una alegre imagen del fotógrafo Richard Herrmann. Los delfines, de los que hay más de cuarenta especies, viven en diversas condiciones marinas en todo el mundo, formando grupos de hasta doce ejemplares. Cazan juntos a sus presas, principalmente pequeños bancos de peces que acorralan para que así sea más fácil atacarlos. Cuando algún delfín enferma, otros miembros de la manada lo cuidan, a veces incluso ayudándoles a subir a la superficie para respirar. Los delfines tienen fama de ser uno de los animales más inteligentes; se comunican mediante silbidos y chasquidos y se ha observado que aprenden comportamientos, lloran a sus compañeros muertos e interactúan con los humanos. Destacan por sus alegres juegos, como soplar anillos de burbujas, pasarse de uno a otro aves marinas capturadas o realizar saltos acrobáticos desde el agua. Los delfines se pueden desplazar a velocidades de hasta 48 km por hora cuando persiguen a sus presas y pueden saltar por encima del agua mientras lo hacen, lo que les ayuda a ahorrar la energía que gastan venciendo la resistencia del agua. Cuando se acercan a la orilla para alimentarse es fácil verlos acercarse a la proa de los barcos, siguiendo las olas que crea el movimiento del barco y saltando fuera del agua como si estuviesen realizando una coreografía. Esto convierte a la observación de delfines en una actividad turística muy popular en todo el mundo.

Doug Aitken

Pabellones subacuáticos, 2016
Vista de la instalación, Avalon, California

Dos misteriosas figuras tridimensionales flotan en las profundidades del océano. Aunque a primera vista estos objetos geométricos parecen orgánicos, sus esquinas afiladas y sus interiores huecos y con espejos hacen que el espectador cambie de opinión rápidamente: lo que ve es en realidad una construcción artificial. Estos dos (de los tres) pabellones subacuáticos, se amarraron temporalmente al suelo oceánico frente a la costa de la isla Catalina de California (en la bahía de Descanso) y se colocaron de forma que un buceador o un submarinista pudieran sumergirse y flotar dentro de la sala de espejos de su interior. Con su obra *Pabellones subacuáticos*, el artista estadounidense Doug Aitken (1968) buscaba crear un espacio submarino que subrayara la idea de que el océano está en constante cambio, ya que la forma en que cada escultura se veía cambiaba según las corrientes y la hora del día. Los espejos del interior reflejan y refractan la escasa luz de las profundidades y hacen que los objetos parezcan sólidos, distinguiéndolos de su entorno, y, a la vez, son objetos artificiales y hábitats potenciales para la fauna local. La obra de Aitken abarca la fotografía, la escultura, el cine, las instalaciones multimedia y la *performance*. Creado en colaboración con el Museo de Arte Contemporáneo de Los Ángeles y la asociación para la conservación marina Parley for the Oceans, en *Pabellones subacuáticos*, Aitken fusiona arquitectura, *land art* y oceanografía para situar sus esculturas dentro de un debate global que abarca todo lo relacionado con los océanos del mundo.

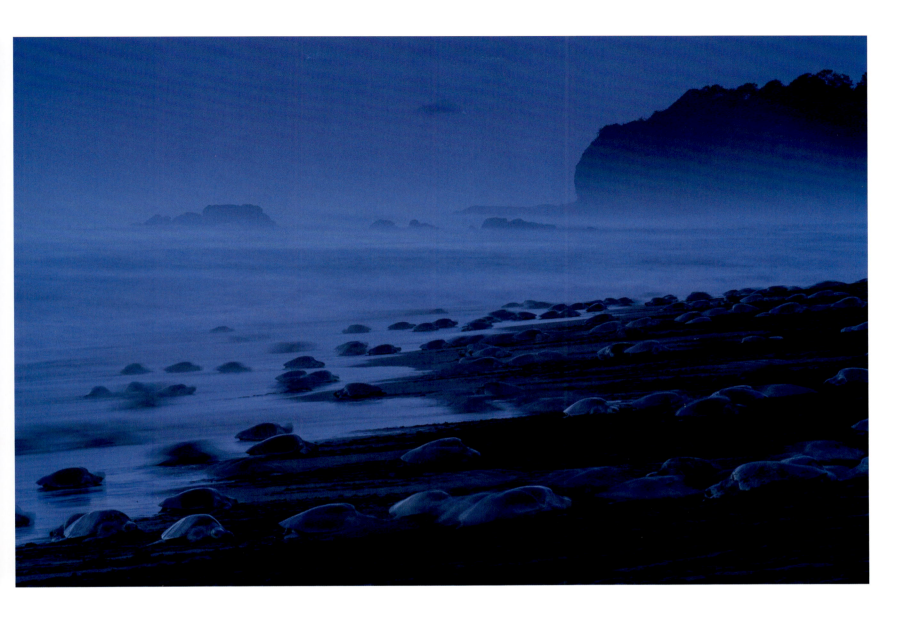

Ingo Arndt

Hembras de tortuga olivácea, Ostional, Costa Rica, 2012
Fotografía digital, dimensiones variables

En Costa Rica, durante la estación de lluvias, las hembras de tortuga olivácea (*Lepidochelys olivacea*) se congregan en la costa. En las noches más oscuras, unos días antes de la luna nueva, cientos de miles de ejemplares se dirigen a las playas donde nacieron para excavar nidos en la arena en los que poner sus huevos. La imagen muestra la «Arribada», la noche de las tortugas. La fuerza de esta imagen reside en el periodo de exposición de cuatro segundos que utilizó el fotógrafo alemán Ingo Arndt (1968) para tomarla. Las olas parecen un borrón difuminado y algunas de las tortugas aparecen muy poco nítidas, casi fantasmales. La luz de la escena transmite el esfuerzo que hacen estas tortugas adultas para arrastrarse desde el océano —donde no sienten su peso— hasta la arena para llegar a las zonas más altas de la playa, donde pondrán sus huevos. La fotografía de Arndt es testigo de una escena atemporal, aunque efímera, en la que los ritmos del ciclo lunar impulsan los instintos primarios de supervivencia de las tortugas. Cada tortuga pone entre ochenta y cien huevos redondos de cáscara blanda en un nido poco profundo, que rellenan con arena, meciéndose de un lado a otro y emitiendo fuertes sonidos al «bailar» sobre el nido para compactar la arena y esconderlo. Durante mucho tiempo, no se supo por qué volvían al mismo lugar cada año para desovar, pero ahora los científicos afirman que cada playa tiene un patrón magnético distinto que queda impreso en el cerebro de la tortuga cuando sale del huevo.

Theo Bosboom

Lapas expuestas con la marea baja, playa de Ursa, Portugal, h. 2017
Fotografía digital, dimensiones variables

Esta imagen fue tomada justo antes del amanecer por el fotógrafo holandés Theo Bosboom (1969). En primer plano vemos una pequeña colonia de lapas, situada sobre unas rocas brillantes que reflejan una luz violácea hacia el azul del cielo. Se trata de una fotografía compuesta en la que Bosboom fusionó veintiuna fotografías de las lapas y las rocas hasta obtener el paisaje que quería. Obtenerla le costó mucho tiempo y fue duro permanecer en la oscuridad para captar la luz azul de antes del amanecer. Utilizando una pequeña linterna cubierta por un pañuelo, iluminó las lapas para que destacaran sobre las afiladas rocas del fondo. Las lapas son caracoles acuáticos que se caracterizan por sus conchas cónicas y la fuerza de sus musculosos pies, como sugiere la sabiduría popular cuando se dice de alguien que «se pega como una lapa». Suelen habitar las zonas intermareales costeras, donde el vaivén de la marea las cubre o las deja expuestas. Cuando quedan al aire, el pie sujeta la lapa a la roca, lo que impide que se seque y hace que sea extremadamente difícil arrancarla, protegiéndose así de la mayoría de depredadores. Cuando sube la marea, la lapa se mueve sobre la roca, raspando las algas de la superficie con su rádula, un órgano que funciona como una lengua para obtener algas y alimentos de las rocas. La rádula tiene unos dientes minúsculos, cada uno de ellos tan largo como el grosor de un cabello humano, que ayudan a raspar las algas como si fuese un peine muy fino. Estos dientes, formados con un compuesto mineral-proteico, son el material biológico más resistente, más que la tela de araña, a la que se suele adjudicar ese mérito.

Evan Darling

Estrella de mar fotografiada con microscopio confocal, 2015
Microscopio confocal, 1 × 1 m

Esta imagen de una estrella de mar, tomada por Evan Darling, ha sido ampliada diez veces su tamaño real mediante una técnica conocida como imagen confocal. Al escanear la estrella de mar con una luz láser a través de un microscopio estándar, se obtienen múltiples imágenes muy nítidas en secciones ópticas que se pueden colocar una sobre otra para crear una reconstrucción digital tridimensional que revela aspectos que el ojo no puede apreciar. Esta técnica permite un mayor control de la profundidad de campo así como obtener imágenes precisas de especímenes gruesos, como la estrella de mar, para revelar su estructura celular. En la actualidad, hay unas 2000 especies de estrellas de mar, una especie de equinodermo relacionado con el erizo de mar, que viven en todos los océanos del planeta, desde los mares cálidos hasta los lechos marinos de océanos más fríos. Las más comunes son las estrellas de mar de cinco extremidades, pero las hay que tienen hasta cuarenta. Son capaces de regenerar cualquier miembro que hayan perdido porque la mayoría de sus órganos vitales se encuentran en estos apéndices; algunas especies pueden generar una estrella de mar nueva a partir de un miembro dañado. Sus colores vivos le sirven de protección, al igual que su cuerpo calcificado, que disuade a la mayoría de los depredadores. Con una esperanza de vida de hasta treinta y cinco años, la estrella de mar se ha convertido en un indicador del cambio climático. En los mares más cálidos del océano Pacífico, muchas están a punto de extinguirse conforme la temperatura del agua aumenta debido al cambio climático.

Adam Summers

Charrasco espinoso y *Artedius fenestralis*, 2022
Fotografía, dimensiones variables

A diferencia de estos ejemplares de colores vivos, los escorpeniformes son pequeños peces nativos del Pacífico oriental que se suelen camuflar para mimetizarse con su entorno. Sin embargo, estos peces han sido modificados artificialmente para poder ver y estudiar sus complejas estructuras internas. Estas impresionantes imágenes se podrían confundir con radiografías, pero en realidad se obtuvieron tiñendo las entrañas de los peces con un compuesto químico, una técnica desarrollada para el estudio comparativo de la biomecánica de los vertebrados, cuyo objetivo es comprender mejor las funciones biológicas de los animales. Para el profesor Adam Summers (1964), de Friday Harbor Laboratories de la Universidad de Washington, estos estudios tienen un claro valor estético, además de científico, y sus fotografías, de una belleza sorprendente, son muy apreciadas tanto por científicos como por profanos. Summers utilizó dos tintes en el proceso: azul alcián para teñir el esqueleto del pez y rojo alizarín, que da un tono carmesí a sus tejidos blandos. La carne del espécimen se disuelve con tripsina, que deja intactos el colágeno y los tejidos conectivos y se blanquea con peróxido de hidrógeno para eliminar los pigmentos oscuros. Por último, se sumerge en un baño de glicerina, que sirve para hacer visibles las zonas internas teñidas. Después, Summers utiliza un foco de luz LED para iluminar el pez desde abajo y lo fotografía desde varios puntos de vista. Esta técnica de teñido es más eficaz en los ejemplares de menos de un centímetro de grosor. En peces pequeños como estos escorpeniformes, el proceso es rápido (unos tres días), pero las especies de mayor tamaño requieren meses para obtener resultados similares.

Igor Siwanowicz

Percebe, 2014
Fotografía con microscopio confocal, dimensiones variables

En esta imagen, podemos apreciar con gran detalle anatómico las complejas estructuras de alimentación de un percebe (*Chthamalus fragilis*), que brillan con los colores del arco iris sobre un fondo negro uniforme. Las extremidades de este crustáceo son fascinantes desde el punto de vista científico, pero son, además, estéticamente bellas. Cuando sube la marea y el percebe queda sumergido, se alimenta extendiendo unos apéndices plumosos llamados cirros, que están alojados dentro de unas duras placas calcáreas. Los finos pelos y cerdas del cirro filtran el plancton y otras partículas comestibles del agua y las conducen hacia la boca. La imagen fue tomada por Igor Siwanowicz (1976), un bioquímico y neurobiólogo que se ha convertido en el principal exponente del arte de la microfotografía, destacando sus intrincadas y hermosas fotografías de invertebrados, incluidos muchos animales marinos. Varias fotografías de Siwanowicz, como esta, han ganado el Small World de Nikon, un foro líder en microfotografía. Además, esta imagen del percebe ganó el tercer premio en el concurso Olympus Bioscapes en 2014.

Para su investigación sobre los sistemas nerviosos de los invertebrados ha utilizado instrumentos sofisticados, como el microscopio confocal, que permite captar estructuras minúsculas dentro del cuerpo de los animales. Sus padres eran biólogos, así que Siwanowicz creció rodeado de libros de texto ilustrados, aunque no se aficionó a la fotografía hasta los veintiséis años. La combinación de su labor investigadora con esta nueva afición supuso la mezcla perfecta de ciencia y arte.

David Gruber

Diversidad de patrones y colores fluorescentes en peces marinos, 2014
Fotografía digital, dimensiones variables

Muchas especies de buena parte del mundo oceánico muestran colores y patrones fluorescentes, aunque los rojos brillantes, los naranjas de neón y los misteriosos verdes de muchos peces suelen ser invisibles para el ojo humano. Este fenómeno, conocido como biofluorescencia, consiste en que un organismo absorbe la luz de una determinada longitud de onda y la refleja con otro color, dando lugar a tonos brillantes y luminosos. Antes se pensaba que esto solo sucedía en un pequeño porcentaje de criaturas marinas, como los corales y las medusas, pero en 2014 un equipo de investigadores dirigido por David Gruber y John Sparks, del Museo Americano de Historia Natural, identificó más de 180 especies de peces fluorescentes. Esta imagen muestra una pequeña selección, que incluye un tiburón hinchado, una raya, un lenguado, un pez palo, un pez chile, un ranisapo, un pez piedra, una falsa morena, un pez pipa, un miracielo, un gobio, una larva de pez cirujano y un besugo. Para revelar los espectaculares colores que normalmente solo ven otras criaturas marinas, se fotografió a los peces con cámaras equipadas con filtros especiales. El estudio examinó aguas de gran riqueza taxonómica cerca de las Bahamas en el Atlántico, las islas Salomón en el Pacífico y zonas de agua dulce en el Amazonas y los Grandes Lagos de Estados Unidos y reveló que la biofluorescencia era algo más común entre los peces marinos de lo que se pensaba. Aunque se desconoce su función exacta, se cree que sirve para comunicarse, camuflarse y aparearse. El estudio ha dado pie a investigaciones para extraer proteínas fluorescentes que podrían utilizarse para desarrollar medicamentos para el tratamiento de algunas enfermedades.

Josef Maria Eder y Eduard Valenta

Zanclus cornutus y Acanthurus nigros, 1896
Fotograbado, 24,2 × 19,8 cm
Museo Metropolitano de Arte, Nueva York

Esta imagen fantasmal de dos peces tropicales, que muestra su forma, su esqueleto y sus órganos internos, y en la que se aprecian su columna vertebral, sus espinas y la vejiga natatoria, es una de las primeras radiografías, realizada en 1896, un año después de que el físico alemán Wilhelm Conrad Röntgen descubriera accidentalmente los rayos X. Esta novedosa tecnología generó mucha actividad científica y los físicos se apresuraron a utilizar estos rayos invisibles para «ver» el interior de todo tipo de criaturas y objetos. En esta imagen la técnica se utiliza en un ídolo moro (*Zanclus cornutus*), arriba, y un pez cirujano de cabeza gris (*Acanthurus nigros*), abajo. El ídolo moro es común en los arrecifes tropicales de la región del Indo-Pacífico y se caracteriza por su forma de mariposa y su aleta dorsal, que se prolonga formando un filamento. El pez cirujano de cabeza gris es menos llamativo, pero en aquella época era un descubrimiento relativamente nuevo. Hoy, ambas especies son populares entre los coleccionistas, aunque criar al ídolo moro en cautividad es muy difícil. El fotoquímico austriaco Josef Maria Eder (1855-1944) investigó las técnicas fotográficas y se interesó especialmente por los efectos de los rayos X en el material fotosensible. Junto con su colega Eduard Valenta (1857-1937), tomó prestados especímenes de la colección del Museo de Historia Natural de Viena para sus experimentos con rayos X y se hizo con una colección ecléctica que incluía peces tropicales, peces de colores, ranas, serpientes y un camaleón. Las imágenes se recopilaron y publicaron en el primer libro sobre el tema, *Photographie mittelst der Röntgen-strahlen* (Fotografía con rayos X), en 1896.

Frederic A. Lucas

Maqueta a tamaño natural de una ballena azul, fotografía de 1910
Papel maché, L. 24 m
Archivos del Instituto Smithsoniano, Washington D.C.

Esta fue la primera maqueta realista de una ballena azul, que llevó las maravillas de la vida marina a tierra firme. Fue construida en 1904 por el osteólogo y jefe de exposiciones, Frederic A. Lucas (1852-1929) a petición del Instituto Smithsoniano de Washington D.C. en 1904. A lo largo del siglo XIX, los intentos de disecar ballenas habían fracasado estrepitosamente. El tamaño, el peso y el grosor de la piel del animal hacían que fuera imposible. A finales de siglo, los investigadores habían llegado a la conclusión de que la única forma de hacerlo era haciendo un molde del cuerpo del animal, pero esta tarea no estaba exenta de dificultades. Lucas ideó un plan para hacer un molde del cuerpo de la ballena mientras flotaba en el agua. El 12 de julio de 1903, puso a prueba su nuevo método con una ballena azul de la bahía de Hermitage (Terranova) que medía 24 m y pesaba 63,5 toneladas. Se remolcó al animal a aguas poco profundas, donde Lucas y dos ayudantes pasaron alrededor de diez horas colocando arpillera y vertiendo cubos de yeso sobre el cuerpo. Tuvieron que realizar esta tarea a contra reloj, ya que las ballenas se descomponen con rapidez, de modo que, trabajando sobre el cuerpo de la ballena, sección por sección, como se hacía en la escultura clásica, completaron su molde. Se necesitaron ocho meses para construir el enorme maniquí sobre el que se montarían los moldes positivos. Antes de pasar a formar parte del Museo Nacional de Historia Natural del Instituto Smithsoniano, en 1905, la ballena se expuso con éxito en la Exposición Mundial de San Luis de 1904. En 1963 se sustituyó por un modelo más real, construido con materiales y técnicas de moldeado nuevas, menos exigentes.

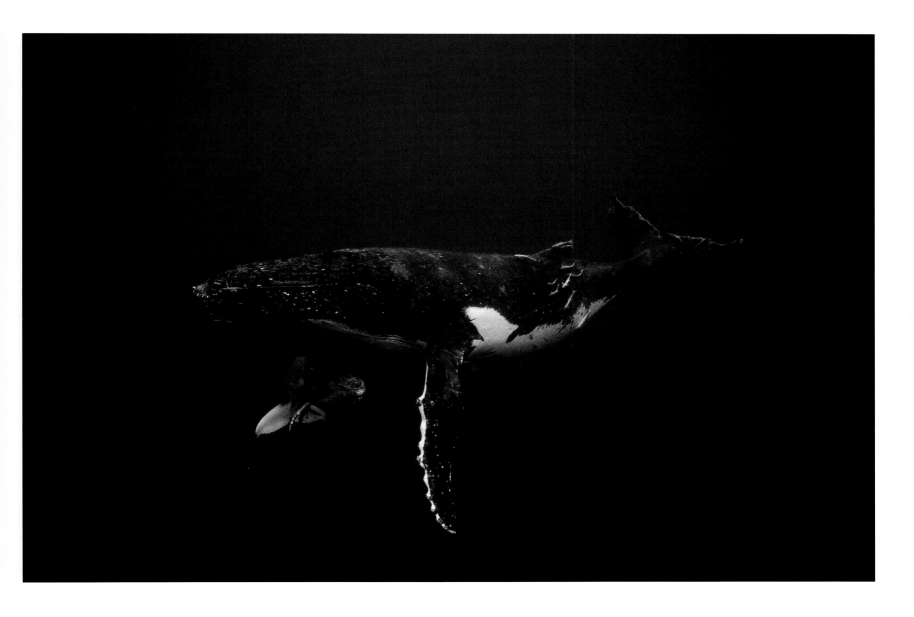

Jem Cresswell

Gigantes n.º 28, 2015
Impresión de pigmentos sobre papel digital de algodón, 1 × 1,5 m
Colección privada

Una ballena jorobada nada con su cría cerca de la superficie sobre un fondo de mar oscuro. Esta imagen pertenece a un volumen de edición limitada titulado *Giants* (Gigantes), publicado en 2020, que recopila un centenar de fotografías en blanco y negro de ballenas jorobadas tomadas por el fotógrafo australiano Jem Cresswell (1984) en el océano Pacífico meridional y seleccionadas de entre más de 11 000 imágenes. La ballena jorobada (*Megaptera novaeangliae*) es una especie de ballena de gran tamaño con barbas (se alimenta por filtrado) presente en muchos océanos del mundo. Las hembras dan a luz cada dos años, por lo general, a una sola cría a la que amamantan hasta que tiene un año, aunque las crías pueden empezar a alimentarse por sí mismas a partir de los seis meses. Estas criaturas migratorias recorren grandes distancias: se alimentan principalmente en los mares polares y después nadan hacia las aguas más cálidas de los trópicos y subtrópicos para reproducirse. Se han llegado a medir viajes de ida y vuelta de algunos individuos de hasta 16 000 km. Estos inteligentes mamíferos se distinguen por su cuerpo arqueado y sus largas aletas pectorales y destacan por sus peculiares comportamientos y sus cantos, que pueden producir durante 30 minutos seguidos. La población mundial de ballenas jorobadas se redujo a 5000 ejemplares en la década de 1960 por la caza, pero la prohibición de esta actividad ha hecho posible que hoy haya cerca de 80 000 ejemplares. Cresswell trabajó cinco años en un proyecto que comenzó en 2014 para documentar la actividad de las ballenas jorobadas en las aguas que rodean las islas de Tonga, dando como resultado esta y otras fascinantes fotografías.

Lindsay Olson

Mares rítmicos: acústica activa, 2020
Bordado y pedrería sobre seda, fondo cosido a mano,
91,4 × 177,8 cm

A primera vista, los cinco paneles de la obra de Lindsay Olson *Mares rítmicos: acústica activa* dan la impresión de ser más bien un tapiz abstracto que la visualización de los sonidos del mar. Inspirada en obras como el famoso *Tapiz de Bayeux* y en las de la artista suiza del bordado Lissy Funk, Olson elabora a mano, borda y adorna con abalorios sus piezas. La elección de la seda dupioni (de hilo más áspero e irregular) para el océano, hace que la obra brille como la luz sobre la superficie del agua. La parte superior de los paneles muestra la migración de zooplancton desde las profundidades del océano a la superficie, que tiene lugar dos veces al día; los paneles centrales y laterales muestran cómo se comportan las ondas de energía (como las del sonido) cuando se dispersan por el espacio. La mitad inferior de los paneles simboliza la relación entre el fitoplancton y el oxígeno atmosférico. En la parte inferior de los paneles se encuentra la «nieve» marina, residuos orgánicos que caen desde la superficie y que se han amontonado en el lecho marino durante milenios. Para crear este proyecto, Olson pasó tres semanas en el mar trabajando con científicos que utilizan análisis acústicos para estudiar los sonidos del océano. Como dice Olson, poco se sabe de las profundidades del océano, donde no hay luz pero sí sonido. Los técnicos acústicos registran los paisajes sonoros del océano, recogiendo los sonidos de sus innumerables formas de vida, los sonidos abióticos del viento, las olas, el hielo y la actividad sísmica, y los sonidos generados por el hombre, como los de los barcos. A partir de esos datos, Olson transforma los paisajes sonoros en una panorámica con la que espera desvelar algunos de los misterios del océano.

Roger Payne

Songs of the Humpback Whale, 1970
Álbum de estudio, 34 minutos 26 segundos
Colección privada

En plena Guerra Fría, en la década de 1950, Frank Watlington, ingeniero de la Marina de Estados Unidos, fue destinado a una estación espía en las Bermudas. Allí desarrolló micrófonos submarinos para detectar los sonidos de los submarinos rusos. Watlington sumergió sus instrumentos a 500 m de profundidad, donde captaron extraños y espeluznantes sonidos. Aunque estaba desconcertado, los pescadores locales le aseguraron que los sonidos procedían de las ballenas. Cuando Watlington se lo contó al biólogo Roger Payne en 1968, este se obsesionó. Escuchaba los sonidos una y otra vez y se dio cuenta de que no eran aleatorios, sino patrones que se repetían, a veces cada diez minutos, normalmente cada media hora. Eran canciones, tal y como las entendemos los seres humanos. En una época en la que se sacrificaban más ballenas que nunca con fines comerciales, Payne decidió «incorporar las canciones de las ballenas a la cultura humana». En 1970 grabó un LP con sus mejores grabaciones, *Songs of the Humpback Whale*. El álbum fue un éxito: vendió más de 125 000 copias en poco tiempo y llegó a conseguir varios discos de platino, convirtiéndose en la grabación de la naturaleza más popular de la historia. El canto de las ballenas se convirtió en un símbolo tan potente del poder de la naturaleza que el astrónomo Carl Sagan incluyó los cantos de las ballenas en el Disco de Oro de las Voyager, lanzado al espacio (para que quizá sea descubierto por extraterrestres) en 1977. Entre los primeros objetos humanos que salieron de nuestro sistema solar está la grabación de los cantos de la ballena jorobada; un disco que, literalmente, parecía de otro planeta.

Ntombephi 'Induna' Ntobela

Mi mar, mi hermana, mis lágrimas, 2011
Cuentas de vidrio cosidas sobre tela, 61 × 62 cm

Miles de relucientes cuentas de cristal cosidas sobre una tela negra conforman las ondulantes olas y el blanco oleaje del océano Índico. Está elaborada con una técnica artística conocida como *ndwango* (tela), desarrollada por un grupo de artistas femeninas que empleaban este tipo de materiales conocidas como Ubuhle —«belleza» en zulú y xhosa— de la Sudáfrica rural. La artista xhosa Ntombephi Ntobela (1966), fundadora de Ubuhle, aprendió a coser cuentas con su abuela, pero ha llevado sus conocimientos más allá, convirtiéndose en toda una maestra. Su título honorífico, Induna, es una muestra del respeto que le tienen dentro de Ubuhle y de la comunidad mpondo. Ntombephi creó el primer *ndwango* basándose en el arte tradicional de los mpondo, creando esta nueva técnica artística que utiliza para ilustrar su vida y la cultura de su pueblo. Su obra gira en gran medida en torno al agua: un recurso muy preciado en la región de KwaZulu-Natal, donde viven los mpondo. El agua es también símbolo del elemento principal que compone el cuerpo humano. Pero su obra también supone una reivindicación sociopolítica en un país históricamente dividido por las barreras raciales. Ntombephi afirmaba que «bajo la piel todos somos azules, porque todos estamos hechos de agua. Estamos conectados con el agua y el agua es la fuente de toda la vida». Sin embargo, al estudiar esta obra con detenimiento, las cuentas también reflejan las luchas personales de su autora. *Mi mar, mi hermana, mis lágrimas* es un homenaje a la hermana de Ntombephi, Bongiswa, que murió joven, y utiliza la compleja textura del océano como vehículo para expresar sus sentimientos.

Cy Gavin

Sin título (Ola, Azul), 2021
Acrílico, vinilo y tiza sobre lienzo, 2,3 × 2,3 m
Colección privada

Una turbulenta ola, pintada en vivos tonos azules intercalados con franjas blancas y alguna mota roja, ocupa casi por completo este lienzo a gran escala, dejando una pequeña franja arriba que nos permite atisbar un apacible cielo azul. En los más de dos metros cuadrados de este cuadro, el artista estadounidense Cy Gavin (1985) presenta a los espectadores un claro ejemplo del poder del océano. Tomando como base su educación en Pittsburgh, Pensilvania, su ascendencia afrocaribeña y los paisajes de los alrededores de su estudio al norte de Nueva York, Gavin impregna sus cuadros con la belleza y el poder del mundo natural, recordándonos el profundo misterio que guarda la tierra. En *Sin título (Ola, Azul)*, los intensos colores del océano están salpicados de pequeñas pinceladas de rojo, que complementan los vivos azules y puede que hagan referencia al comercio transatlántico de esclavos, un tema que Gavin investigó durante sus viajes a las Bermudas, el lugar de nacimiento de su padre. El carácter abstracto de la ola de Gavin, combinado con el minimalismo y la profundidad, representa un océano en el que aguardan la belleza y el dolor, un lugar tan asombroso como aterrador. Aunque buena parte de su obra explora las narrativas e historias de paisajes naturales concretos, desde 2017 ha trabajado con el efecto Purkinje: la forma en que nuestros ojos se ajustan a la luz tenue haciendo que los tonos azules destaquen, invirtiendo así muchas de nuestras interpretaciones del color. Gavin ha explorado las profundidades de la percepción humana del mundo que nos rodea, desde las olas hasta el cielo nocturno.

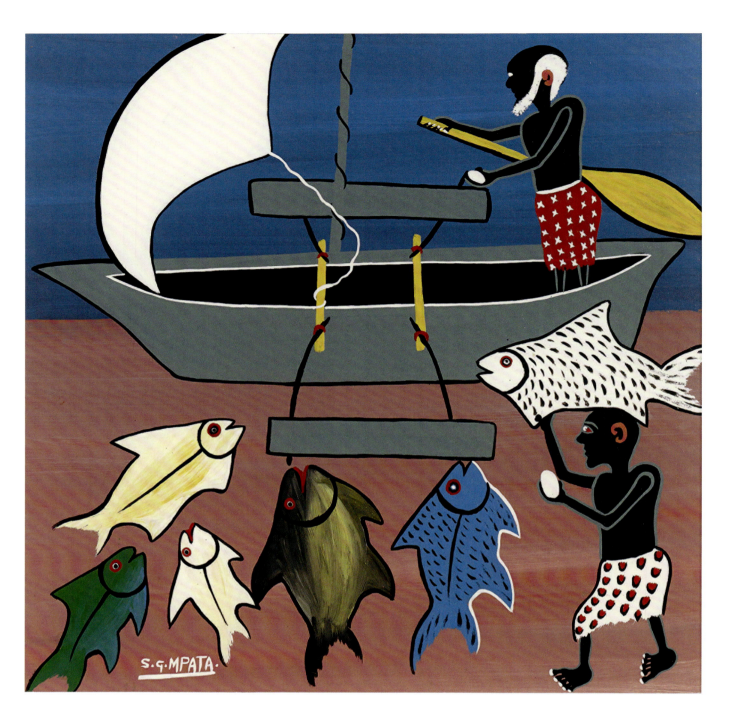

Simon George Mpata

Sin título, 1971-1973
Esmalte sobre conglomerado, 61,6 × 61,6 cm
Museo Nacional Smithsoniano de Arte Africano, Washington D.C.

Este cuadro del artista oriundo de Tanzania Simon George Mpata (1942-1984) es una celebración del agua y de la pesca, recursos escasos en algunas zonas del continente africano. El estilo de Mpata pertenece a un movimiento conocido como *tingatinga*, en referencia a su hermanastro Edward Tingatinga, maestro de un grupo de seis artistas (incluido Mpata) de la capital costera del país, Dar es Salaam. Tingatinga comenzó su labor artística con la premisa de crear arte exclusivamente a partir de materiales reciclables y fáciles de conseguir, como fragmentos de cerámica y pintura para bicicletas, y el movimiento que fundó, un estilo sencillo con formas simples y sin perspectiva, se extendió por gran parte de África oriental. El grupo *tingatinga* era conocido por sus representaciones de fauna; además de peces, Mpata pintaba pájaros que se caracterizaban por la pronunciada curvatura de sus cuellos. En este cuadro, Mpata trabaja con esmalte sobre conglomerado y utiliza los intensos colores característicos de *tingatinga* para representar a dos pescadores locales con su botín de seis peces de colores junto a su *dhow*. La embarcación contrasta con el suelo de color tostado. La pesca y todo lo relacionado con ella han formado parte durante mucho tiempo de la vida de Tanzania —tanto del océano Índico como del lago Victoria, en el interior del país— porque es uno de los caladeros más ricos del mundo. Sin embargo, la pesca escasea cada vez más por la drástica disminución de peces y la negativa del país a prohibir la pesca con explosivos, que consiste en lanzar dinamita o bombas caseras en el océano Índico, matando cientos de peces a la vez y destruyendo los arrecifes.

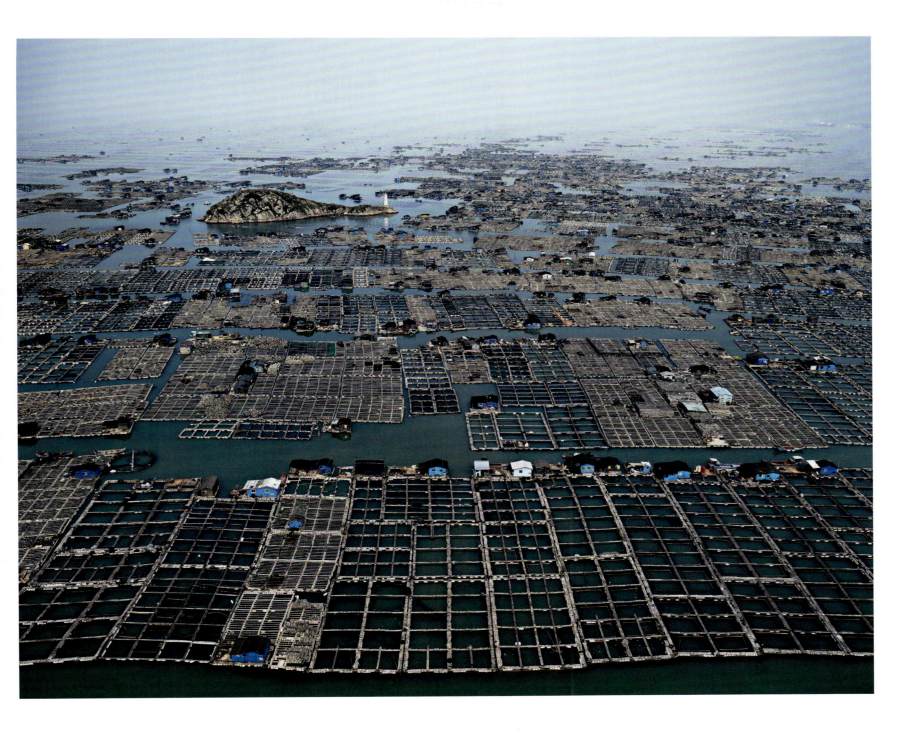

Edward Burtynsky

Acuicultura marina nº. 1, Bahía de Luoyuan, provincia de Fujian, China, 2012
Fotografía, dimensiones variables

El galardonado fotógrafo medioambiental Edward Burtynsky (1955) lleva más de tres décadas fotografiando el impacto de la acción del ser humano en la naturaleza: desde minas, presas y canteras hasta fábricas, carreteras y vertederos. Su empeño en denunciar el poder destructivo de las actividades humanas en una época de crisis sin precedentes ha dado como resultado una obra a la vez asombrosa y terrorífica. Sus paisajes pretenden concienciar sobre la amenaza que suponen para el planeta la degradación causada por el hombre y las actividades industriales.

Una de estas industrias es la acuicultura marina, es decir, la cría de animales y plantas para su consumo; más del 50% del pescado mundial procede de la acuicultura. China está a la cabeza de la producción, donde se crían cerca del 70% de los peces marinos de piscifactoría y más de la mitad proceden de las granjas de la bahía de Luoyuan, en la provincia de Fujian, al sureste de China. Varios kilómetros de estructuras de madera sostienen una ciudad flotante bajo la que se crían gambas, langostas y vieiras. El entorno de la bahía de Luoyuan comenzó a crecer a principios de la década de 1990, cuando las pintorescas casas flotantes de los pescadores la convirtieron en una atracción turística. Granjas como esta son una parte importante de la industria piscícola china, estimada en 30 000 millones de euros. Estos modelos de cría intensiva son muy productivos, pero la densidad de construcciones frena el flujo del agua, lo que reduce la oxigenación y fomenta la sedimentación de residuos en el fondo. El declive de la calidad del agua hace que las enfermedades se propaguen con rapidez, causando enormes pérdidas de animales y de ingresos.

 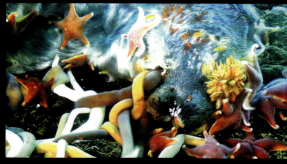
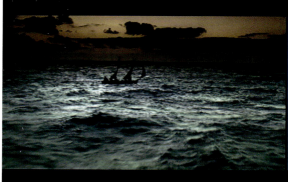 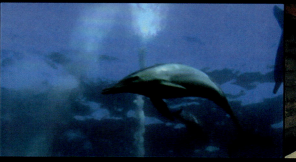

John Akomfrah

Mar de vértigo, 2015
Instalación de vídeo HD de tres canales, sonido envolvente 7.1
48 minutos 30 segundos
Dimensiones variables

Proyectada en tres pantallas, esta obra monumental y poética sumerge al espectador en un aluvión de imágenes en movimiento que el artista describe como «una reflexión sobre lo sublime del mundo acuático». Fue creada por el aclamado cineasta británico John Akomfrah (1957), que saltó a la fama como miembro fundador del influyente Black Audio Film Collective de Londres durante la década de 1980. Gran parte de la obra de Akomfrah explora temas relacionados con el poscolonialismo y las experiencias de las poblaciones que se han visto abocadas a la diáspora, y suele mezclar extractos de imágenes de archivo con grabaciones recientes. En *Mar de vértigo*, en cada pantalla se reproducen a la vez varios clips —algunos duran solo unos segundos, otros más— que contrastan imágenes de la industria ballenera moderna con impresionantes escenas de la fauna marina extraídas de la Unidad de Historia Natural de la BBC. La explosión de la bomba atómica de 1946 en los ensayos nucleares del atolón de Bikini aparece junto a los desgarradores reportajes televisivos de los emigrantes que intentan cruzar los océanos en embarcaciones que no están preparadas para ello. El nuevo material grabado en las costas de la isla de Skye, las islas Feroe y el norte de Noruega muestra a personajes con vestimenta del siglo XVIII, simbolizando el papel del mar en el comercio transatlántico de esclavos. La banda sonora también es una mezcla de música, sonidos de la naturaleza y lecturas de textos de temática marina: fragmentos de obras de Herman Melville, Heathcote Williams y Virginia Woolf. El resultado es una visión vertiginosa pero atractiva de la polifacética naturaleza del mar.

Justin Hofman

Surfista de aguas residuales, 2016
Fotografía, dimensiones variables

Esta impactante imagen de un diminuto caballito de mar agarrando un bastoncillo de algodón es una clara muestra de la contaminación marina. La criatura navegaba entre restos de desechos naturales de la costa de la isla de Sumbawa (Indonesia) cuando llamó la atención del fotógrafo sudafricano Justin Hofman. Los caballitos de mar no son buenos nadadores y dependen de sus pequeñas aletas dorsales para impulsarse. A medida que el cansancio hace presa de ellos, suelen subirse a objetos flotantes que arrastra la corriente, como las algas, a las que se agarran con sus finas colas prensiles. Hofman se alegró de poder presenciar aquella escena, pero la expresión de su rostro cambió a medida que lo hacía la marea, que traía con ella una cantidad ingente de basura. Mientras lo observaba, el caballito de mar soltó el alga y se hizo con una deslucida bolsa de supermercado antes de encontrar el bastoncillo de algodón, que le resultaba más estable. No era la fotografía que Hofman estaba buscando, pero cuando se hizo viral en las redes sociales se dio cuenta de su potencial para concienciar sobre el estado de los océanos de la Tierra, cada vez más contaminados por residuos no biodegradables. Se calcula que cada año se tiran al mar unos doce millones de toneladas de plástico. La fuerza de la imagen radica en su sencillez, ya que pone de manifiesto el daño que la actividad humana está causando a los ecosistemas de la Tierra, yuxtaponiendo lo natural con lo artificial.

Julian Opie

Nadamos entre los peces, 2003
Serigrafía sobre panel con acabado en espray, 75 × 70 × 2,5 cm

El característico estilo del artista británico Julian Opie (1958) se reconoce a simple vista: dibujos sencillos con delineado en tinta negra, a menudo con llamativos bloques de color. Opie, que estudió en el prestigioso Goldsmiths College de Londres con Michael Craig-Martin, ha centrado buena parte de su carrera en realizar retratos y dibujos de personas andando; entre estos retratos destaca la portada del disco *Blur: The Best Of*, del grupo de pop británico Blur. La obra de Opie también incluye paisajes y escenas cotidianas, así como estudios de la naturaleza, como *We swam amongst the fishes* (Nadamos entre los peces). Opie creó dos cuadros a gran escala basados en los temas de los nadadores y el agua para el Museo de Arte Moderno de Chicago en 2003, inspirándose en un viaje a Bali. Para acompañar estas enormes obras de vinilo sobre pintura, Opie creó serigrafías más pequeñas (fijadas a un panel de aglomerado con acabado en espray) con imágenes de peces monocromos vistos desde la perspectiva de un buceador mientras nadan en todas direcciones sobre un fondo de un azul intenso. Las 160 serigrafías ocupaban toda la pared de una galería, sumergiendo al espectador en un mundo submarino. Opie utilizó fotografía digital y programas de dibujo, variando el tono del fondo con colores que iban del lila a turquesa, dibujando sobre las fotografías originales en su inimitable estilo. Para crear sensación de profundidad, Opie utilizó colores planos y dibujó los peces en diferentes tamaños con líneas gruesas y formas simplificadas y los colocó formando diferentes ángulos. Esta serie era la continuación de una anterior, de 2002, en la que los peces nadaban en espacios con diferentes acabados, desde esmaltado hasta madera.

Marcus Pfister

Página de *El pez arcoíris*, publicado por NordSüd Verlag, 1992
Libro impreso, cada página 15,7 × 15,7 cm

El pez arcoíris es un libro escrito por el artista suizo Marcus Pfister (1960) que ha vendido más de 30 millones de ejemplares en todo el mundo y se ha traducido a más de 50 idiomas desde su publicación en 1992, convirtiéndose en un clásico infantil. En el aniversario de su publicación, escribió: «Hace 30 años, un pececito salió a nadar por el mundo llevando un mensaje de amistad, felicidad y solidaridad. Siempre me sorprendo al encontrármelo en los lugares más insospechados cuando viajo por el mundo. Es como si viajara conmigo. Desde Australia a Zimbabue, los niños han hecho un hueco en sus corazones y estanterías para mi pez arcoíris». Desde el principio, Pfister quiso que su pez arcoíris destacara entre el resto de las criaturas de su libro. Podría haberlo pintado de un color más llamativo, pero en contraste tendría que haber dejado a los demás en tonos apagados y oscuros. Quería que fuera más espectacular, algo que destacara el carácter tan especial de sus brillantes escamas. Pfister recordó la técnica de estampación en caliente que empleaba en su trabajo como artista gráfico. Este método consiste en aplicar láminas metálicas ultrafinas de distintos colores sobre papel a presión. Esta técnica es la que le da al pez su brillo cautivador y único en cada página. Aunque hay muchos peces aparentemente iridiscentes como nuestro protagonista, la especie más parecida quizá sea el tetra neón, que vive en pequeños bancos en los ríos de la cuenca del Amazonas. Su hermosa iridiscencia se debe a que la luz rebota en las plaquetas de guanina de sus escamas. Según estudios científicos, disfrutan de la compañía de otros peces. Y quién sabe, quizá intercambien sus escamas en secreto.

Anónimo

Recipiente con forma de hombre en una balsa de caña, 900-1470 d.C.
Cerámica, 16 × 22 × 8,5 cm
Colección y biblioteca de investigación Dumbarton Oaks,
Washington D. C.

Con las rodillas dobladas y apretadas como un jinete, un pescador se aferra a su pequeña embarcación con los brazos estirados y la cabeza y el cuello erguidos, mirando al frente. A pesar del sencillo moldeado de la figura, podemos percibir la concentración del jinete mientras agarra la proa, intentando gobernar la nave. Probablemente sea la representación de un barco conocido como «caballito de totora». Las vasijas de cerámica negra de este tipo son características de la cultura chimú, que floreció a lo largo de una franja de unos mil kilómetros de la costa noroeste de Perú entre los años 900 y 1470, antes de la llegada de los españoles a Sudamérica. La figura está modelada al estilo típico chimú, con un tocado de bandas con barboquejo y el pelo largo recogido en un nudo o moño por encima de la cabeza. El agua, los océanos y la pesca eran fundamentales para la cultura y la economía de los chimúes, como demuestra la proliferación de tallas en piedra de peces, redes de pesca y olas en las paredes del complejo real de Nik An de la capital chimú, Chan Chan. Estas pequeñas embarcaciones construidas con caña se empleaban a lo largo de la costa peruana para la pesca de peces, como el siluro y la raya, y mariscos, como las ostras. Las vasijas ceremoniales de cerámica como esta se utilizaban para hacer ofrendas de harina de maíz y ocre rojo a la deidad del mar Ni para no ahogarse y garantizar que las redes volvieran llenas de peces.

Jean Jullien

Surf's up, 2017
Ilustración digital, dimensiones variables

El prolífico artista gráfico Jean Jullien (1983) ha creado una obra coherente y a la vez ecléctica que incluye disciplinas artísticas tan dispares como la ilustración, el video y la fotografía, pasando por libros, carteles, ropa, tazas, instalaciones y su última incorporación, muñecos. Jullien, oriundo de Nantes (Francia), estudió y trabajó en Londres durante muchos años antes de mudarse a París. *Surf's up*, de 2017, nos recuerda a la xilografía de Hokusai de 1830 *La gran ola de Kanagawa* (véase pág. 127). Pero mientras que la ola de Hokusai tiene más textura, Jullien delinea la suya pintándola en un tono turquesa más oscuro que el del cielo. Jullien, aficionado al surf, subraya la emoción que supone estar ante «la gran ola», esa experiencia que todo surfero busca. Frente a la inmensa ola, su surfista parece diminuto, y es precisamente este contraste de tamaño lo que hace que los surfistas viajen por el mundo en busca de enormes olas. Para Jullien, el surf y la pintura tienen en común muchas cualidades apasionantes: «Hago muchos paralelismos entre el surf y la pintura; quizá por eso pinto muchas escenas relacionadas con el surf. Los elementos que lo componen, la espera, intentarlo y fallar, mejorar. Empecé a surfear y a pintar a la vez. Todo coincidió en un momento en que quería buscar un poco de tranquilidad». Tal es su obsesión por el surf que a principios de la década de 2020 diseñó cuatro tablas de surf: todas son diferentes y están pintadas a mano; son tan curiosas como cabría esperar de un diseño de Jean Jullien, ya se trate de un tiburón o de una foca.

Gjøde & Partnere Arkitekter

El puente infinito, 2015
Madera y acero, Diam. 60 m
Aarhus, Dinamarca

Un círculo perfecto marca la intersección de la tierra y el mar en esta vista aérea de la costa cerca de la ciudad danesa de Aarhus. *El puente infinito*, diseñado por la firma Gjøde & Partnere Arkitekter para la bienal Sculpture by the Sea de 2015, tiene un diámetro de 60 m. Se animaba a los visitantes a caminar por la pasarela de madera (compuesta por sesenta piezas de madera dispuestas sobre soportes colocados a 2 m de profundidad) que los llevaba desde la suave arena de la playa hasta el agua, donde podían admirar el panorama de la bahía de Aarhus antes de volver a la orilla… o de dar otra vuelta a la instalación. En palabras de los arquitectos, «la sencillez de la estructura permite apreciar la complejidad del entorno». El puente forjó nuevas conexiones entre los visitantes y el paisaje natural y convirtió la contemplación del paisaje en una actividad de carácter social, reuniendo a la gente en el puente. Vista desde arriba, queda claro cómo la estructura circular abarca los restos de antiguos embarcaderos, que nos recuerdan a la época de finales del siglo XIX y principios del XX, cuando los habitantes de Aarhus navegaban en barcos de vapor desde la ciudad hasta esta playa, donde se ubica el Pabellón de Varna que asoma entre los bosques de la ladera, y que en su día era un destino popular por sus terrazas, su restaurante y su sala de baile. El pabellón estaba diseñado para que los pasajeros que llegaban al embarcadero pudieran verlo nada más desembarcar y *El puente infinito* ha hecho posible que los visitantes vuelvan a disfrutar de esas vistas.

Jason deCaires Taylor

Rubicón, 2016
Acero inoxidable, cemento de pH neutro, basalto y áridos, imagen de la instalación
Museo Atlántico, Las Coloradas, Lanzarote, océano Atlántico

A través de una bruma azul y de un paisaje rocoso, una multitud anónima camina hacia el espectador encabezada por una mujer con la cabeza gacha, mirando su teléfono móvil. La fotografía está tomada a 14 m de profundidad, frente a la costa de Las Coloradas, Lanzarote, y las personas son un grupo escultórico del artista británico Jason deCaires Taylor (1974). El grupo está formado por treinta y cinco figuras que se dirigen hacia un muro de 30 m de largo que tiene una misteriosa puerta rectangular por la que parece que quieren pasar. La obra forma parte de un parque de esculturas subacuáticas creado por Jason deCaires Taylor que cuenta con más de 300 obras. Es uno de los numerosos museos submarinos que el artista ha creado en mares y océanos de todo el mundo, defendiendo la idea de que los océanos se deberían tratar como museos para «conservar, educar y proteger aquello que amamos». Con el paso del tiempo, las esculturas de cemento marino, de pH neutro, se irán llenando de corales y serán colonizadas por otras formas de vida, pasando a formar parte de los ecosistemas marinos. El título de la obra implica que esta multitud (la humanidad) camina a ciegas hacia un punto de no retorno, hacia la devastación; conforme la actividad humana provoca el aumento de la temperatura global, una catástrofe climática parece inevitable. Con sus obras, el artista quiere dar la voz de alerta, forzando a los espectadores a entender los peligros del cambio climático y a empezar a vivir en armonía con la naturaleza y a llevar un estilo de vida más sostenible.

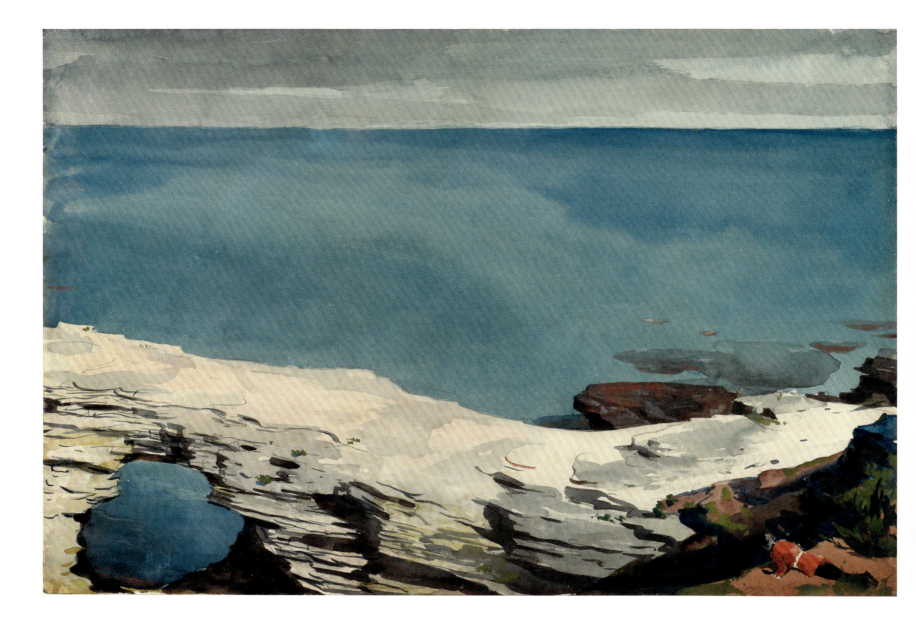

Winslow Homer

Puente natural, Bermudas, h. 1901
Acuarela y grafito sobre papel blanco, 36,7 × 53,3 cm
Museo Metropolitano de Arte, Nueva York

El famoso paisajista Winslow Homer (1836-1910) tenía una relación casi simbiótica con el océano. Sus obras de madurez ejercieron una gran influencia en generaciones posteriores de artistas estadounidenses como Edward Hopper y Andrew Wyeth y suelen representar a pescadores de proporciones clásicas o a marineros inmersos en magníficos e impresionantes paisajes marinos. En 1899 pintó su famosa obra *La Corriente del Golfo*, en la que un marinero solitario navega en un barco con el mástil roto, en medio de un mar revuelto e infestado de tiburones. Ese mismo año también visitó por primera vez la isla de las Bermudas, en el Atlántico Norte. Aunque para sus principales encargos trabajaba con pintura al óleo, perfecta para captar el tumultuoso oleaje de la península de Prouts Neck (Maine), donde vivía, cuando viajaba se inclinaba por las acuarelas, pues apreciaba su versatilidad para captar vistas novedosas en composiciones menos formales. «Prefiero un cuadro compuesto y pintado al aire libre [...] está terminado antes de que te des cuenta». Las inquietudes artísticas de Homer se hacen patentes en la perspectiva de *Puente natural, Bermudas*; una altura vertiginosa, enfatizada por la pequeña figura vestida de rojo que se tumba para asomarse al acantilado. Donde otros pintores se habrían centrado en los pintorescos arcos de roca estriados, Homer le cede el protagonismo a la mitad superior de la composición, a la profunda franja de azul cerúleo del océano. El Atlántico Norte aparece pintado con colores densos, parecidos a la pintura al óleo, como anunciando una posible tormenta, como la que finalmente destruyó los arcos de roca tras el paso del huracán Fabián en 2003.

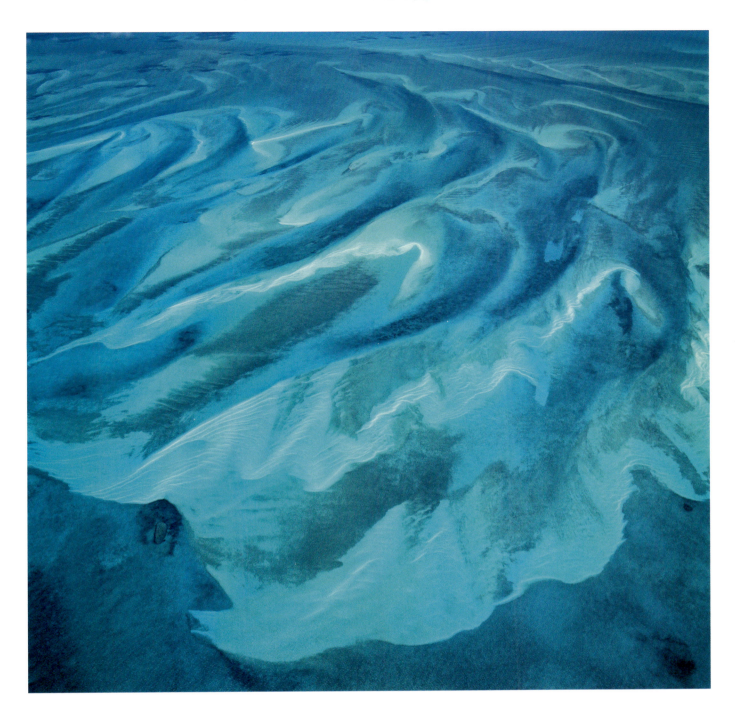

Bernhard Edmaier

Aguas poco profundas cerca de Eleuthera, Bahamas, 1997
Fotografía, dimensiones variables

Esta fotografía aérea nos sugiere una composición abstracta, pero en realidad es el resultado de la variación de los tonos azules de las aguas poco profundas que rodean la isla de Eleuthera, en las Bahamas. Aquí, las corrientes que recorren la zona han esculpido bancos de arena que parecen crestas de montañas azules. Esta fotografía de 2014 pertenece a la sección «Blue» (Azul) de la colección *Colours of the Earth* (Colores de la Tierra), del geólogo y fotógrafo alemán Bernhard Edmaier (1957), que pretendía «despertar el interés por aquella parte de la superficie de la Tierra que está libre de la huella humana». «Blue» documenta cómo el color del agua varía en función de la profundidad: cuanto más profundo es el mar, más oscuro es el tono azul del agua. Edmaier estudió ingeniería civil y geología antes de convertirse en fotógrafo y sus imágenes reflejan la influencia de esos estudios. Su trabajo se centra en el deseo de mostrar cómo la naturaleza ha configurado la superficie de la Tierra, ya sea bajo los mares, en los desiertos, en las montañas o en las selvas alejadas de la mano del hombre. El color juega un papel esencial en ese planteamiento: sus fotografías aéreas captan las formas de la naturaleza, junto con la viveza y variedad de su colorido. Durante sus veinticinco años en activo, la motivación de este galardonado fotógrafo ha sido la de retratar la fuerza de los fenómenos naturales y esto le ha impulsado a viajar hasta lugares remotos para captar impresionantes evidencias de su poder. Y por eso expone las imágenes originales sin retoques: la obra de la naturaleza tal y como ella la concibió.

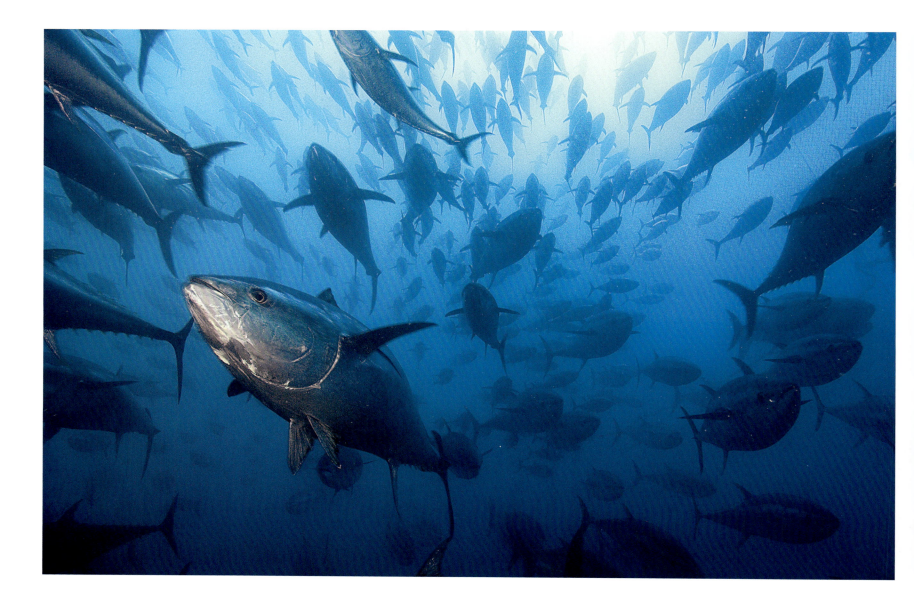

Brian Skerry

El último atún, 2010
Fotografía, dimensiones variables

Esta impresionante imagen de un banco de atún rojo (*Thunnus thynnus*) es más que una fotografía bonita; lleva implícito un claro mensaje en defensa de la conservación de esta especie. Este pez, grande y fuerte, habita en el océano Atlántico y en el mar Mediterráneo y es una de las especies comestibles más preciadas, pero la sobrepesca ha provocado un grave declive en su población y ha hecho que figure en la lista de especies en peligro de extinción. Su demanda en los mercados locales, pero también en los mercados asiáticos y de otras partes del mundo, puesto que se considera un manjar como ingrediente clave para algunos *sushi* y *sashimi*, ha hecho que el declive de esta especie en algunas zonas del Mediterráneo roce la catástrofe. Como depredador superior, el atún rojo es un pilar central para el equilibrio y la diversidad de los ecosistemas marinos en los que vive. Además de pescarlos del mar con sedal o mediante almadrabas, hay otra técnica en la que los atunes jóvenes son conducidos a piscifactorías para que sigan creciendo en cautividad. Esto es algo muy duro para esta especie, que por su propia naturaleza recorre largas distancias en alta mar. Para denunciar esta práctica, el fotógrafo y productor de cine Brian Skerry (1961) fotografió a estos atunes en el interior de una instalación de cría situada en la costa española; su imagen capta la belleza de este pez y su afilado perfil hidrodinámico, que a la vez está marcada por la tristeza de su cautiverio. Skerry, embajador de Nikon y fotógrafo honorífico de *National Geographic* está especializado en imágenes de fauna marina y *National Geographic* ha publicado su trabajo en múltiples ocasiones.

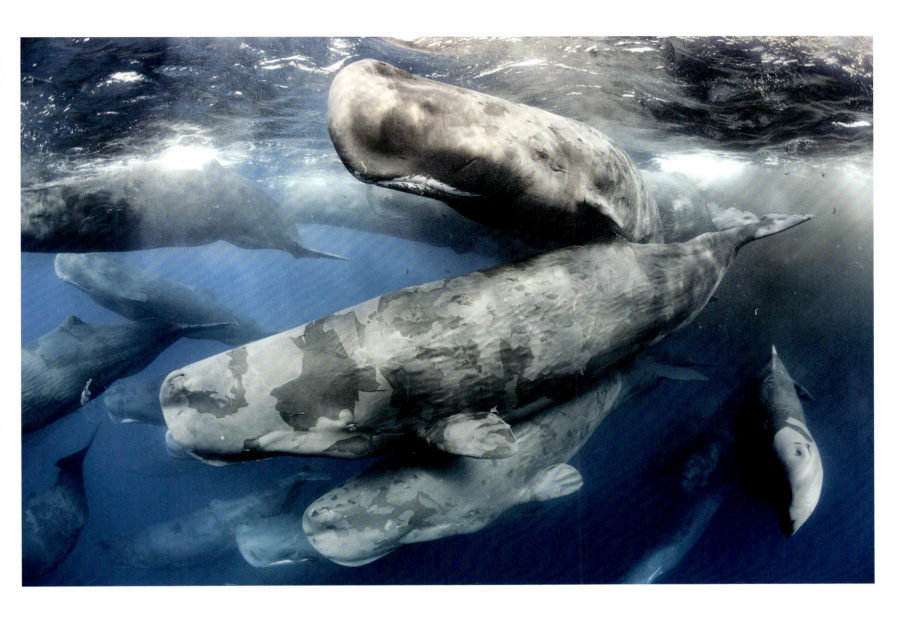

Tony Wu

Encuentro de gigantes, océano Índico, 2014
Fotografía, dimensiones variables

Esta impresionante fotografía capta un acontecimiento inusual frente a las costas de Sri Lanka: un gran grupo de cachalotes (*Physeter macrocephalus*) se reúnen en la superficie y se frotan unos contra otros para desprender la piel muerta, dejando parches de color claro en su habitual color gris. La manera en que las ballenas se ayudan, frotándose y girando sus cuerpos, hace que el encuentro sea una excelente ocasión para socializar. Los cachalotes son los cetáceos dentados más grandes, lo que los convierte en los mayores depredadores. Pueden alcanzar los 20 m de longitud y su enorme cabeza, que supone cerca de un tercio de su longitud, tiene una cavidad que alberga una mezcla de grasas y ceras conocida como «esperma de ballena». Se cree que este órgano es el responsable de las frecuencias que emite la ballena y les ayuda a alterar su flotabilidad cuando se sumergen. La imagen del fotógrafo Tony Wu ganó la sección de comportamiento en mamíferos del prestigioso concurso Wildlife Photographer of the Year del Museo de Historia Natural de Londres en 2017. Las fotografías de Wu destacan por la forma artística y sensible con la que captan el comportamiento natural de los animales. De hecho, él no se considera fotógrafo, sino un fotonaturalista que pretende observar a los animales que fotografía sin molestarles, a la espera de imágenes únicas. Esta imagen no es un simple retrato, sino que ofrece una visión fascinante de la vida de estos enormes mamíferos marinos.

Jean Gaumy

Pesca industrial a bordo del Einar Erlend, mar de Finnmark, Hammerfest, 2001
Fotografía, dimensiones variables

Entre 1984 y 1998, el galardonado documentalista francés Jean Gaumy (1948) viajó por todo el mundo documentando la ruda vida de los pescadores a bordo de los barcos de pesca de arrastre. Sus imágenes, con intensas paletas de colores y de carácter atmosférico, muestran el esfuerzo que realizan los pescadores y las dificultades que afrontan, algo que suele pasar desapercibido para muchas personas cuando, simplemente, van al supermercado y se llevan un bandeja de pescado. A diferencia de otras fotografías más dramáticas, esta imagen capta un momento de relativa calma en el que un barco pesquero lanza una red de cerco. Se trata de una versión mejorada de las redes de cerco antiguas, utilizadas desde la Edad de Piedra por los maoríes, que encerraban a los peces por todos los lados. Cuando se recoge la red, se cierra una jareta en el fondo y así los peces quedan atrapados. Las boyas fijadas al borde superior y los pesos que sujetan el fondo garantizan que la red forme una pared durante el arrastre. La red de cerco, uno de los tipos de red más utilizados en la pesca comercial, es muy eficaz para atrapar grandes bancos de peces. Sin embargo, al igual que otros tipos de redes, también atrapa a otras especies que no pueden escapar, incluidas ballenas, delfines, tortugas marinas e incluso aves marinas. Las capturas accidentales en la pesca son una grave amenaza para la fauna marina, ya que provocan la muerte innecesaria de muchos peces no aptos para el consumo humano. Se calcula que cada año se capturan y matan accidentalmente 38 millones de toneladas de especímenes marinos.

Steve McCurry

Pescadores, Weligama, Costa Sur, Sri Lanka, 1995
Fotografía, dimensiones variables

La hermosa composición de esta impresionante fotografía tiene una cualidad casi pictórica, pero ese aire de imagen atemporal y tradicional que rodea a la pesca con zancos en la costa sur de Sri Lanka es en realidad engañosa. La pesca con zancos (en la que los pescadores lanzan sus sedales mientras mantienen el equilibrio sobre unos pequeños travesaños sujetos a postes verticales) es un fenómeno relativamente reciente que se extendió durante la Segunda Guerra Mundial a lo largo de la costa sur de la isla, entre Unawatuna y Weligama, para combatir los efectos de la sobrepesca en alta mar. Esta técnica también resultaba más atractiva que navegar con las pequeñas embarcaciones a través de mares agitados durante el monzón. Los pescadores permanecen inmóviles y en silencio, sin proyectar la más leve sombra sobre el agua que pueda molestar a los peces que hay debajo, y guardan sus capturas en bolsas de plástico que llevan atadas a la cintura. El tsunami del océano Índico de diciembre de 2004 destruyó los arrecifes de la costa, haciendo que la pesca con zancos no fuera rentable ni siquiera para la alimentación, por lo que la práctica es cada vez menos común y solo suelen practicarla los pescadores más pobres. En la actualidad, la mayoría de los pescadores en zancos viven, sobre todo, de las propinas de los turistas, para quienes siguen siendo una atracción popular. Esta fotografía fue tomada por el fotógrafo Steve McCurry (1950), famoso por su capacidad para retratar escenas sorprendentes que captan la esencia de diferentes culturas. La especialidad de McCurry es el retrato de personas en su día a día. Entre ellos destaca *Niña afgana*, de 1984, considerada una de las fotografías más famosas del mundo.

William Perry

Scrimshaw, principios del siglo XX
Diente de cachalote grabado, 17,8 × 7 cm
Mystic Seaport Museum, Connecticut

Dibujada con minucioso detalle sobre un diente de cachalote, esta escena de caza de ballenas muestra un enorme ejemplar de espaldas, con la boca abierta, mientras los balleneros la atacan desde su barca. El grabado de escenas marítimas en huesos y dientes de ballena era un pasatiempo muy popular entre los balleneros y alcanzó su punto álgido al mismo tiempo que la industria ballenera, entre 1840 y 1860. Al no poder cazar ballenas por la noche por los peligros que eso implicaba y como tenían que esperar mucho tiempo entre avistamientos, los balleneros pasaban las tardes tallando dientes de ballena, abundantes y sin valor comercial. Esta práctica, conocida como *scrimshawing*, solía servir de regalo para los seres queridos de los marineros al volver a casa. Este diente no lleva firma, pero probablemente sea obra de William Perry (1894-1966), que combinó su amor por la caza de ballenas y el arte del *scrimshaw*. Perry, que pertenecía a un nuevo tipo de artesanos de este género, trabajaba con un estilo tradicional, pero hacía obras que podía vender cuando volvía a tierra firme. Utilizando una herramienta puntiaguda con mango de hueso, grabó más de 1000 dientes de cachalote y trozos de hueso (de la parte interna de la mandíbula de la ballena) para crear escenas muy detalladas de la vida ballenera, que a menudo calcaba de postales. Perry recubría el diente con tinta para acentuar las líneas que había grabado, y experimentó con el envejecimiento de los dientes ahumándolos sobre una cerilla encendida y frotando luego el hollín para dar al marfil una pátina marrón.

Anónimo

Caza de ballenas del ballenero Sally Anne de New Bedford, h. 1843
Acuarela y tinta sobre papel, 34,9 × 44,5 cm
Colección privada

Los balleneros del Sally Anne dan caza a un grupo de cachalotes. Cinco de las criaturas se retiran rápidamente hacia mar abierto, más allá de las colinas marrones que se aprecian en el horizonte. El océano en calma, trazado con pinceladas horizontales, se ve perturbado por los estertores de una ballena arponeada, con las mandíbulas abiertas, emitiendo un grito de angustia mientras de su espiráculo mana la sangre; otra ballena ha partido en dos una de las embarcaciones con un violento golpe de aleta, arrojando a la tripulación al agua. El Sally Anne operaba desde New Bedford, Massachusetts en los años dorados de la ciudad. Esta ciudad fue escenario de la famosa novela sobre caza de ballenas de Herman Melville *Moby Dick* (véase pág. 265) y estaba conectada por una vía férrea (inaugurada en 1840) con los mercados de Boston y Nueva York. La economía de la ciudad experimentó un gran auge y en ella residía, aproximadamente, la mitad de la flota mundial de balleneros. Antes de que se descubrieran yacimientos de petróleo en Estados Unidos, el aceite refinado a partir de la grasa de ballena fue clave para la revolución industrial y el esperma de ballena, una sustancia cerosa que se encuentra en las cavidades nasales de la ballena, era un bien muy preciado para la fabricación de velas que no generaban humos ni olores. En los largos viajes (podían pasar hasta cuatro años en el mar) a lugares tan remotos como Sídney (Australia), algunos miembros de la tripulación se dedicaban a pasatiempos como este tipo de pinturas y tallas de *scrimshaw* (véase pág. 188), un arte que nació del comercio de la caza de ballenas y que sirvió como registro histórico.

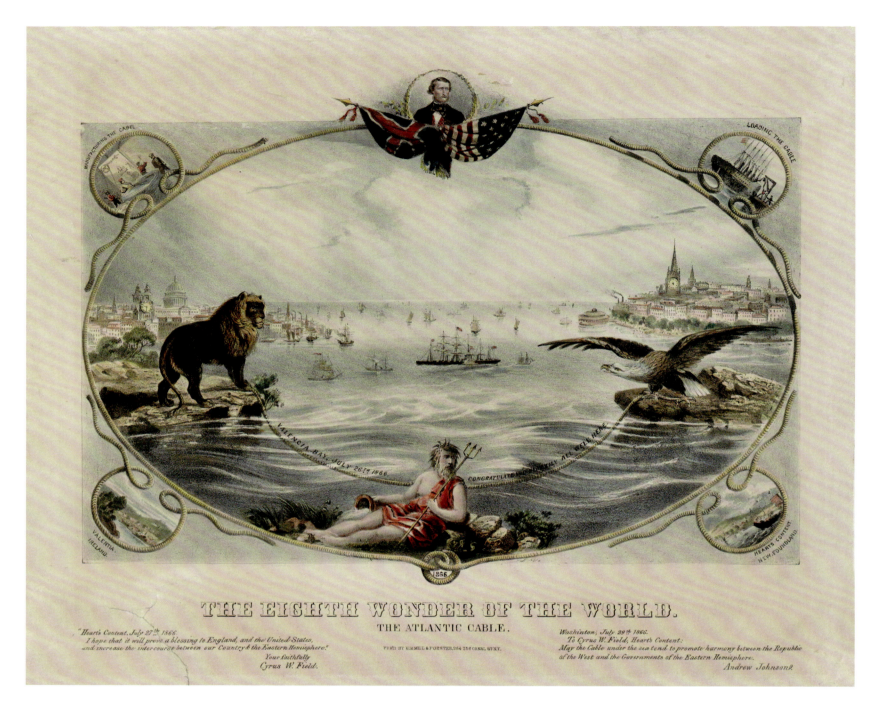

Kimmel & Forster

La octava maravilla del mundo: el cable del Atlántico, 1866
Litografía coloreada a mano, 47,6 × 59,6 cm
Biblioteca del Congreso, Washington D.C.

Las comunicaciones transatlánticas cambiaron por completo en el siglo XIX, cuando el cable submarino del atlántico redujo drásticamente el tiempo que tardaban en comunicarse Gran Bretaña y América. Antes, los mensajes iban por barco y solían tardar semanas, pero gracias al telégrafo se podían enviar y recibir en cuestión de horas. En 1854, el empresario Cyrus West Field (1819-1892) propuso por primera vez la idea de unir las dos orillas del Atlántico mediante un cable de casi 3220 km. Aunque el oceanógrafo Matthew Maury había descubierto una ruta adecuada por el fondo oceánico (véase pág. 109), los tres primeros intentos de acometer la empresa resultaron fallidos. En julio de 1866, la Atlantic Telegraph Company de Field instaló un cable permanente desde Valentia, al oeste de Irlanda, hasta Heart's Content, en Terranova (Canadá). Los periódicos y las editoriales aprovecharon la expectación que generó su éxito entre el público y crearon carteles y grabados conmemorativos. Esta litografía anónima, coloreada a mano y publicada por la firma Kimmel & Forster muestra el cable extendiéndose desde las patas de un león, que simboliza Gran Bretaña, hasta las garras de un águila, que representa a Estados Unidos. Neptuno descansa en primer plano, dando su aprobación a esta increíble empresa, apodada «la octava maravilla del mundo». Field aparece junto a las banderas de Gran Bretaña y Estados Unidos y en la parte inferior figuran las declaraciones de buena voluntad del presidente Andrew Johnson y del propio Field. Desde entonces, ambos continentes están conectados, pero la conexión telegráfica original se sustituyó por otras tecnologías de telecomunicaciones más modernas.

Albert Sébille

Compañía General Transatlántica, 1922
Litografía en color, 80 × 110,5 cm
Colección privada

El imponente transatlántico SS France, apodado el «Versalles del Atlántico» por su opulenta decoración, pertenecía a la Compagnie Générale Transatlantique (CGT), creada en 1855 por los hermanos franceses Émile e Isaac Pereire. Esta embarcación anunciaba una nueva era, más rápida y eficiente, para los viajes transatlánticos. Durante más de cien años, la flota de buques propiedad de la CGT fue la elegida por el Gobierno francés para transportar el correo a Norteamérica. Este cartel *art déco* del artista francés Albert Sébille (1874-1953) sirvió para inmortalizar uno de sus buques de carga con la intención de relanzar la empresa tras los grandes reveses causados por el estallido de la Primera Guerra Mundial. Cuando la guerra comenzó en agosto de 1914, las actividades de la CGT se vieron interrumpidas por el toque de queda impuesto por el Gobierno francés por motivos de seguridad. Sin embargo, debido a la fuerte demanda, durante un breve periodo la CGT puso en marcha un servicio especial a través del océano Atlántico para repatriar a los estadounidenses que deseaban volver a casa. Poco después, el Gobierno francés requisó treinta y siete embarcaciones de la CGT para utilizarlas como buques auxiliares durante el conflicto. Parte de la flota se convirtió en hospitales flotantes que proporcionaron capacidad adicional clave para atender a los heridos, mientras que los que seguían cruzando el Atlántico para entregar el correo volvían con alimentos y, años después, con tropas. En total se perdieron 30 barcos de la CGT en el conflicto, lo que obligó a la empresa a afrontar la imperiosa necesidad de reconstruir así como de relanzar su imagen de lujo.

Nicholas Pocock

Anotaciones del 11 al 13 de agosto de 1774 en el cuaderno de bitácora del Minerva, 1772-1776
Tinta sobre papel, 32,5 × 37,5 cm
Museo de los Marineros, Newport News, Virginia

En este cuaderno de bitácora figura el registro de los viajes por alta mar del buque mercante Minerva, que el 16 de noviembre de 1772 zarpó de Bristol (Inglaterra) y viajó a Irlanda y a las islas Madeira y Dominica, en el Caribe. Regresó a Bristol el 11 de febrero de 1776. El capitán, Nicholas Pocock (1740-1821), registraba la información diaria clave, como la velocidad, la presión atmosférica, el viento y el rumbo, pero también hacía dibujos del barco a pluma, tinta y aguada, mostrando las condiciones meteorológicas en las que navegaba. Pocock, hijo de un marino de Bristol, navegó desde su infancia y su padre lo tomó como aprendiz en la adolescencia, convirtiéndose en capitán a los veintiséis años. Su otra gran pasión era el dibujo, un talento que cultivó en el mar. Como capitán, dirigió doce viajes a América y a las Indias Occidentales para el comerciante cuáquero Richard Champion, pero este trabajo terminó cuando la Revolución americana y la posterior prohibición del comercio entre ambos continentes llevaron a Champion a la bancarrota. A partir de entonces, Pocock se dedicó a tiempo completo a la pintura. Debido al exquisito detalle de sus cuadros, llegó a ser considerado el mejor artista de marinas de Gran Bretaña. La minuciosidad de personas como Pocock hace que estos cuadernos de bitácora sean valiosos tanto para los historiadores como para los científicos; los climatólogos han estudiado los datos históricos registrados en ellos para conocer los cambios en los patrones meteorológicos y calibrar los modelos climáticos, que predicen cómo podría cambiar el clima a medida que aumenta la temperatura global.

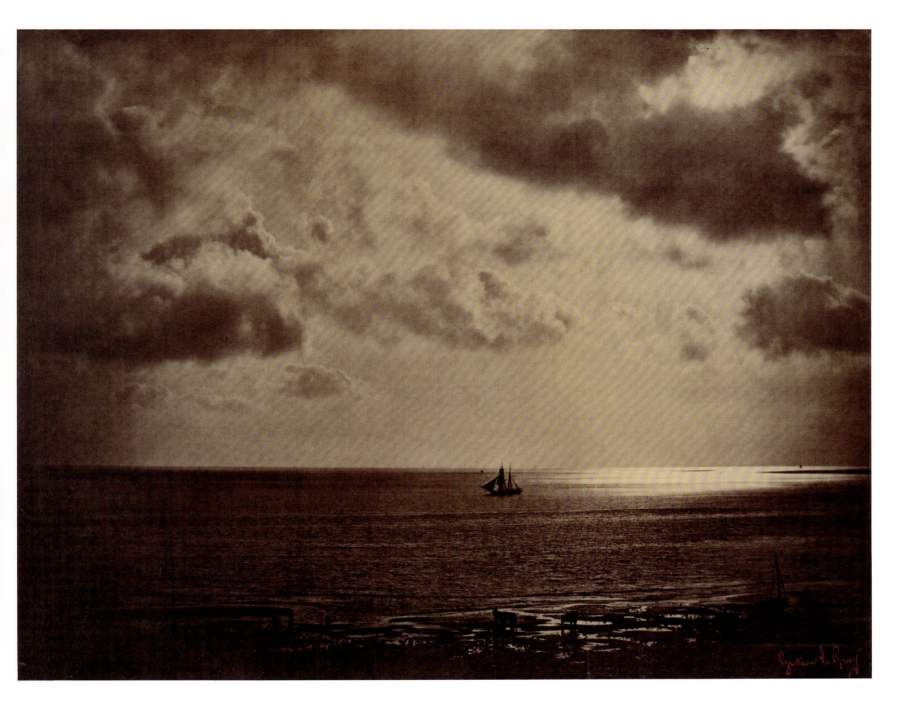

Gustave Le Gray

Velero en el agua, 1856
Copia a la albúmina de plata de un negativo de vidrio, 32,1 × 40,5 cm
Museo Metropolitano de Arte, Nueva York

Esta pintoresca imagen de un mar en calma fue una de las fotografías más conocidas y difundidas del siglo XIX. El francés Gustave Le Gray (1820-1884) fue un fotógrafo pionero que empezó en el oficio en 1847, poco después de que la fotografía se popularizase en París. Firme defensor de las técnicas de impresión fotográfica sobre papel, que en la época no eran muy conocidas en Francia, Le Gray aportó importantes innovaciones en este campo. Fue durante la década de 1850 cuando, convencido de que la fotografía poseía un verdadero valor artístico, se embarcó en la producción de una serie de marinas de carácter poético que le valieron el reconocimiento internacional. La fotografía de paisajes fue uno de los géneros más populares de la historia temprana de la fotografía, pero hasta a los profesionales de mayor pericia técnica, las imágenes bien iluminadas del mar se les resistían. Esto se debía a la dificultad de armonizar el contraste entre el mar y las nubes para que ambos se vieran correctamente equilibrados en la misma imagen. Muchos fotógrafos aprendieron a esquivar este problema juntando dos negativos, por ejemplo, uno que captara con precisión los reflejos del mar y otro que reflejara la suavidad de las nubes. Los dos se fusionaban y se revelaban, dando lugar a una única imagen bien equilibrada. No obstante, a menudo tenían un aspecto extraño. *Velero en el agua* fue la primera imagen obtenida a partir de un solo negativo que representaba el mar y las nubes. Le Gray aprovechó el cielo nublado, que mitigaba la luminosidad del sol lo suficiente como para sugerir el efecto del crepúsculo o de la luz de la luna, creando así una imagen poética y sutilmente evocadora.

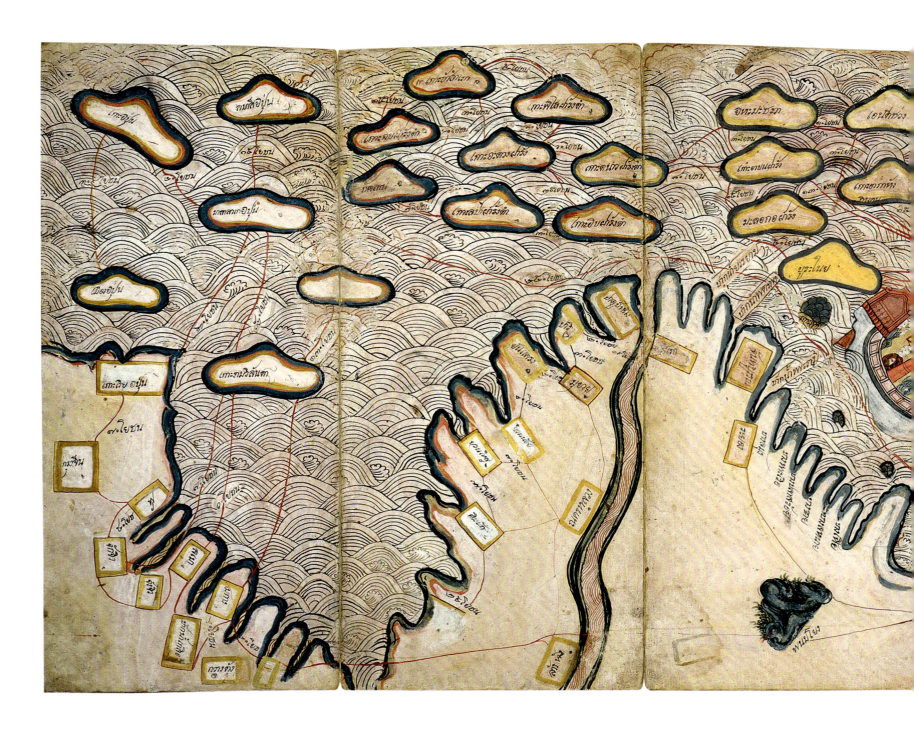

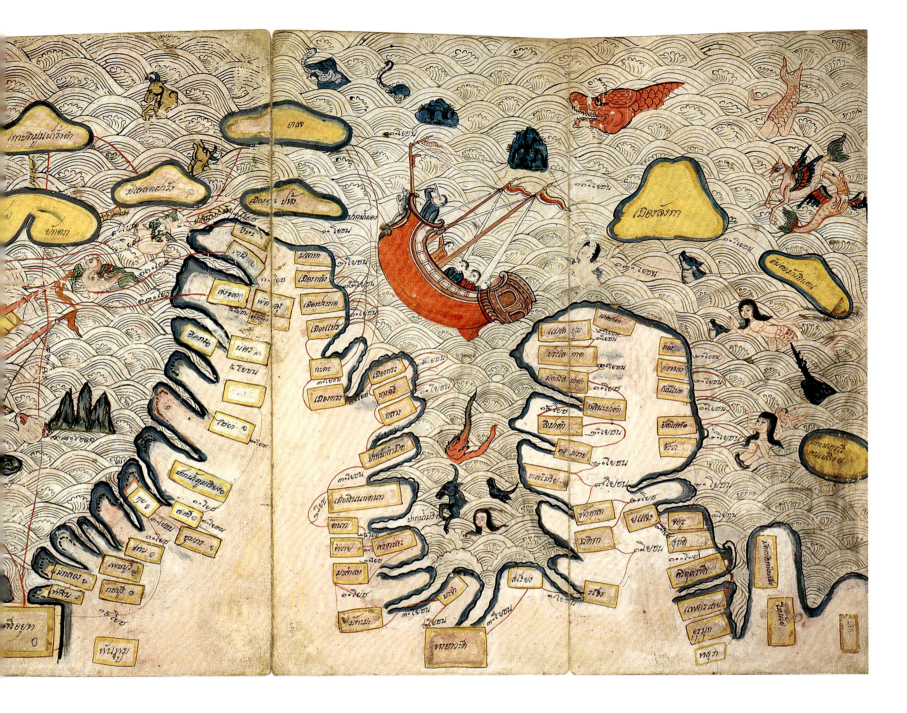

Anónimo

Mapa del océano Índico, 1776
Manuscrito sobre papel, 51,8 × 320 cm
Museo de Arte Islámico, Berlín

Este hermoso mapa ocupa seis paneles de la *Trai phum* (Historia de los tres mundos), un tratado geográfico tailandés sobre la forma del universo, publicado originalmente en el siglo XIV. Las formas ondulantes con contornos verdeazulados que surgen desde la parte inferior del mapa son en realidad el contorno de las penínsulas de Asia (el mapa está orientado, a grandes rasgos, con el sur en la parte superior y el este a la derecha, aunque la orientación varía), desde la India (a la derecha) hasta Corea (a la izquierda). Arriba y a la izquierda aparecen los archipiélagos del océano Índico y del mar de la China Meridional. El continente muestra algún detalle (se nombran ciudades y provincias de las costas y del interior de Tailandia), pero muchas de las islas son casi idénticas. El color amarillo es una referencia al nombre que las islas del sudeste asiático recibían en la antigua India: las islas de oro. Aunque el mapa une algunos lugares mediante delgadas líneas ocres marcadas con las distancias, no hay ningún indicio de que su propósito fuese la navegación (su tamaño hace que sea poco práctico). Seguramente se basa en un original chino o de otro país asiático, aunque la aparición de un velero europeo y de un barco de juncos chino (junto a sirenas y criaturas marinas) nos habla de una representación simbólica de la relación entre Oriente y Occidente, que en aquella época estaba modificando la visión tailandesa del mundo.

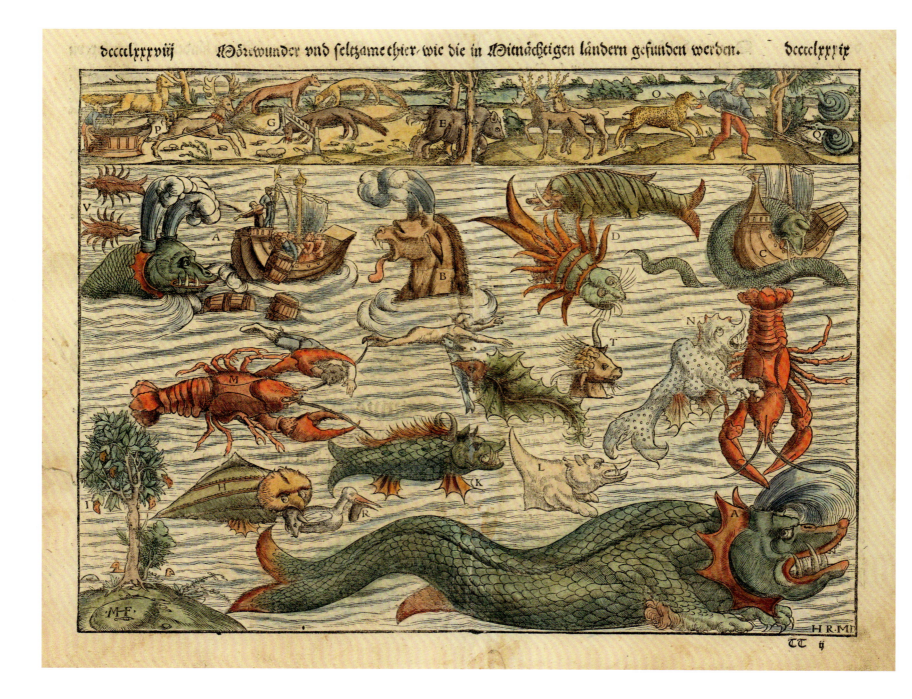

Sebastian Münster

Maravillas del mar y extrañas criaturas como las que se pueden encontrar en las tierras oscuras de Cosmographiae Universalis, 1570
Xilografía coloreada a mano, 34,3 × 26,7 cm
Colección privada

Las peores pesadillas de los antiguos marineros se arremolinan, acechan y matan bajo las olas. En esta colección de terroríficos monstruos marinos vemos, en la parte superior derecha, un leviatán que se enrosca y aplasta un barco indefenso, mientras que a la izquierda, unas bestias con cuernos y forma de perro persiguen a otro barco. El artista Sebastian Münster (1488-1552), un erudito alemán, conocedor del hebreo y especializado en geografía matemática y cartografía, dio rienda suelta a su imaginación para pintar algunas criaturas que parecían reales, como langostas gigantes u otras inspiradas en animales terrestres, como los monstruos de peces con aletas con membranas y manchas de leopardo; y otros que son pura fantasía, pero que reflejan el miedo atávico que producen los océanos desconocidos e inexplorados. La ilustración, que aparece en la *Cosmographia universalis* de Münster, fue publicada en 1544 (la primera descripción del mundo realizada en alemán) y se inspira en la *Carta marina* de 1539, el primer mapa de los países nórdicos en el que se representa el mar con una variedad de criaturas monstruosas (véase pág. 302). Antes de publicar su *Cosmographia*, trabajó como traductor y lexicógrafo de hebreo, había escrito un tratado sobre relojes de sol y una edición en latín de la famosa *Geographia* de Ptolomeo (1540). La inclusión de Münster de xilografías como esta, así como la innovación de utilizar un mapa distinto para cada continente, hicieron que *Cosmographia* fuera una de las publicaciones más exitosas del siglo XVI, cuya influencia posterior fue clave para los primeros compiladores de atlas.

Anónimo

Sirena, diosa del mar, principios del siglo XX
Seda bordada, 68 × 90 cm
Museo Histórico de Creta, Heraclión

En este bordado de seda de Koustogerako, un pueblo de las montañas del suroeste de la isla de Creta, una sirena ataviada con joyas y una corona sostiene el ancla de un barco de vapor en una mano y un pez en la otra; más peces nadan bajo el barco, en el que ondea la bandera griega. El título de la obra está bordado sobre ella en griego (*Sirena, diosa del mar*) y parece que la sirena mira con recelo al capitán, que está en la proa, y a los marineros, colocados en fila sobre la cubierta. Según la mitología griega, las sirenas (véase pág. 31) son unas criaturas con cuerpo de pájaro, mitad mujeres, cuyo canto atraía a los marineros hacia las rocas. Con la llegada del cristianismo, las sirenas ya se habían transformado en las mujeres con cola de pez que hoy nos resultan más familiares. Según el folclore griego moderno, Tesalónica de Macedonia, hermana de Alejandro Magno, se convirtió en sirena al morir y vive en el mar Egeo. Cuando una embarcación se cruza en su camino, pregunta a sus ocupantes si su hermano está vivo o muerto, a lo que estos deben responder: «vive, reina y conquista el mundo». Si obtiene la respuesta correcta, Tesalónica calma los mares y protege al barco en su viaje. Cualquier otra respuesta la enfurece y hace que azuce el viento y las olas, creando una tormenta que hunde el barco y ahoga a toda la tripulación. La leyenda tiene su origen en un poema del siglo XVII que recopila historias sobre las hazañas de Alejandro Magno, en su mayoría ficción (véase pág. 44), que circulaban en la Grecia otomana.

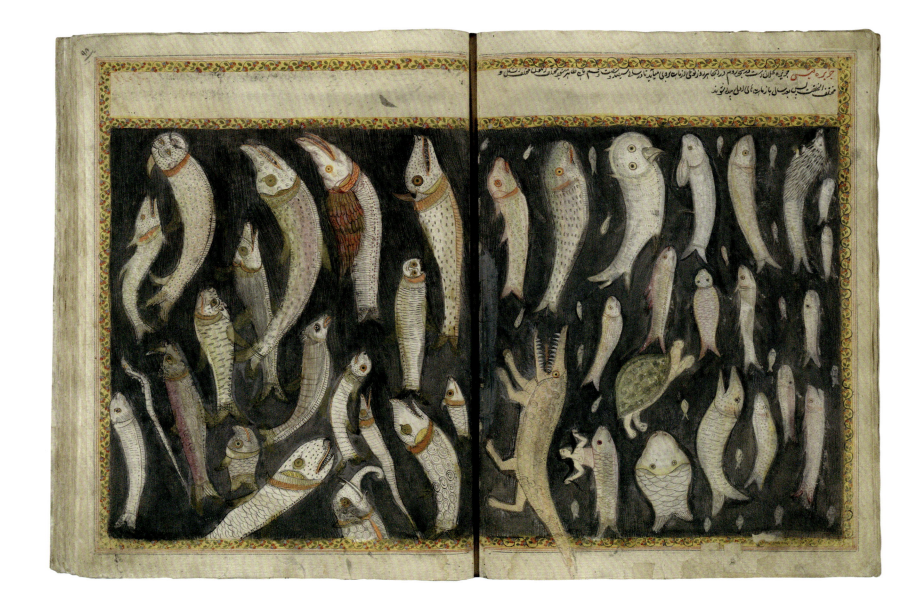

al-Qazwini

Páginas de una copia manuscrita de *Maravillas de las cosas creadas y aspectos milagrosos de las cosas existentes*, siglo XVII o XVIII
Pigmentos sobre papel, 42 × 30,5 cm
Bibliotecas y museos de la Universidad de Saint Andrews, Escocia

En esta curiosa imagen aparecen representados algunos sorprendentes habitantes de las profundidades, como un pez con cabeza humana, cuernos y bigotes; otros con cabeza de perro, de gato y de elefante con colmillos; un cocodrilo, una tortuga y un pez con cabeza de búho; un pez-erizo y un pez-sirena. La pintura es una ilustración a doble página de la sección «Maravillas de los siete mares» de una obra árabe (transcrita al persa en el siglo XVIII) titulada *Maravillas de las cosas creadas y aspectos milagrosos de las cosas existentes*, de Abu Yahya Zakariya ibn Muhammad ibn Mahmud-al-Qazwini (h. 1203-1283), conocido como al-Qazwini. Escrita originalmente en Irán, la enciclopedia de al-Qazwini comienza con una descripción de los cielos, las constelaciones y los ángeles; la segunda parte trata sobre el mundo terrestre, incluyendo la tierra, los mares y los animales y plantas que los habitan, y termina con una sección sobre criaturas fantásticas. El objetivo del autor era inspirar al lector para que apreciara la omnipotencia de Dios, maravillándose con la variedad y la perfección de sus creaciones.

El libro es un compendio de los conocimientos de la historia medieval, extraído de la erudición griega, romana e islámica con muy poco material original, y fue muy famoso en época de al-Qazwini y en periodos posteriores. La sección conservada en este manuscrito habla de los mares de China y la India, y muestra dragones, aves gigantes y criaturas híbridas como los peces que vemos aquí. Las criaturas con cabeza de animal pueden simbolizar demonios que se creía que vivían en mares remotos y a lo largo de sus costas.

Anónimo

Tocado festivo con forma de pez sierra (*oki*), mediados del siglo XX
Técnica mixta, madera, espejos, clavos y pintura, 62,2 × 227 × 47,6 cm
Museo de Arte de Carolina del Norte, Raleigh

Este tocado de pez sierra, que probablemente se creó para un miembro de los pueblos ijo para realizar algún tipo de ritual, combina los dos elementos más destacados de la cultura tradicional del delta del Níger: el agua y los guerreros. En esta zona, el agua y sus espíritus se asocian con la fertilidad y la prosperidad; además, hay representaciones del espíritu guerrero en imágenes y actividades que subrayan la fuerza y el vigor masculinos. Los ijo son un pueblo pesquero de la costa de Nigeria y en la lengua ijaw el pez sierra se llama *oki*. Las dimensiones del pez, su hocico dentado y su aspecto agresivo hacen que sea muy popular en los rituales y ceremonias: se considera que es extremadamente peligroso y que tiene poderes que, usados de la manera correcta, pueden luchar contra el mal. El escultor de este tocado combinó dientes, aletas y otros elementos de madera tallados por separado, creando un cuerpo que parece aerodinámico y exagerando la longitud del morro dentado para aumentar su aspecto fiero; los ojos y la cola están decorados con espejos. Los peces sierra (*Pristidae*) forman parte de la familia de las rayas y están en peligro de extinción. Habitan aguas tropicales y subtropicales y se pueden encontrar en océanos y estuarios salobres o lagos y ríos de agua dulce. Tienen un cuerpo fuerte, parecido al de un tiburón y son unos de los peces más grandes; algunas especies alcanzan más de 7 m de longitud. Se han encontrado restos arqueológicos del pez sierra por todo el mundo, pero actualmente está prácticamente extinto en gran parte de la costa occidental de África y es uno de los peces marinos más amenazados del mundo.

Marjorie Courtenay-Latimer

Nota al Dr. J. L. B. Smith sobre el descubrimiento del celacanto, 1938
Tinta sobre papel, 21,6 × 24,7 cm
Instituto Sudafricano de Biodiversidad Acuática, Grahamstown

Es casi imposible exagerar la magnitud científica de este esbozo, bastante simplista, de un animal de aspecto inusual. El 22 de diciembre de 1938, Marjorie Courtenay-Latimer (1907-2004), una joven conservadora del East London Museum (Sudáfrica), recibió una llamada para examinar un extraño pez marino que el pesquero *Nerine*, propiedad del capitán Hendrik Goosen, había capturado. Enseguida se dio cuenta de que se trataba de un gran descubrimiento y su boceto, rodeado de notas y mediciones, marca lo que resultaría ser el mayor descubrimiento zoológico del siglo xx. Este dibujo muestra un celacanto (*Latimeria chalumnae*), un pez con aletas lobuladas similar a animales que solo se conocían por restos fósiles. Los celacantos habitaron los mares durante más de 350 millones de años y hasta hace unos 65 millones de años. El descubrimiento de un espécimen vivo fue trascendental. Todos los vertebrados de cuatro extremidades —anfibios, reptiles, mamíferos y aves— evolucionaron a partir de los sarcopterigios, por lo que un celacanto vivo abría una ventana a nuestros orígenes. El celacanto no es pequeño: este primer ejemplar medía casi 1,5 m de largo y pesaba casi 60 kilogramos. El hecho de que haya pasado desapercibido durante tanto tiempo prueba lo poco que sabemos de la vida en los océanos. Tras este descubrimiento, pasaron catorce años hasta que se capturó el siguiente ejemplar, frente a las islas Comoras. En 1999, se registró una segunda especie viva de celacanto procedente de Manado, en las islas Célebes septentrional (Indonesia). *Latimeria*, el nombre genérico del celacanto vivo, hace honor a Courtenay-Latimer.

Louis Renard

Lámina VII, de *Peces, cangrejos de río y cangrejos de mar*, 1754
Grabado coloreado a mano, 40,5 × 26 cm
Biblioteca Ernst Mayr del Museo de Zoología Comparada, Universidad de Harvard, Cambridge, Massachusetts

Este colorido grabado coloreado a mano, en el que aparecen varias especies de peces, es un hito en el estudio de la biología marina. Se publicó originalmente en 1719 y formaba parte de la obra en dos volúmenes titulada *Poissons, écrevisses et crabes*, del editor y librero francés Louis Renard (h. 1678-1746). Es una de las cien ilustraciones donde figuran 415 peces, 41 crustáceos, 2 insectos palo, un dugongo y, a doble página, una sirena. Los dibujos se basan en los estudios realizados por un antiguo soldado y asistente administrativo en las Indias Orientales, Samuel Fallours, quien los dibujó y coloreó de memoria. Su valor científico es escaso. No es solo que dé la impresión de haberse tomado muchas libertades a la hora de representar la anatomía de algunas especies, sino que parece que también se inventó algunos de los colores, más preocupado quizá por entretener al lector que por llevar a cabo una tarea científica. Dibujar peces siempre ha sido un reto para los artistas: es prácticamente imposible contemplarlos mientras nadan y los colores iridiscentes de los peces se desvanecen rápidamente al sacarlos del agua. En cierto sentido, las creaciones de Renard son fruto de su época: un reflejo de la creciente importancia de la historia natural como actividad culta durante el siglo XVIII y un intento de registrar y clasificar las numerosas especies nuevas que los naturalistas encontraron mientras los europeos exploraban el mundo. El gran número de reproducciones, a veces inexactas, o la presencia de criaturas fantásticas son prueba de las dificultades iniciales por las que pasaron los historiadores naturales para demostrar la existencia de algunas especies.

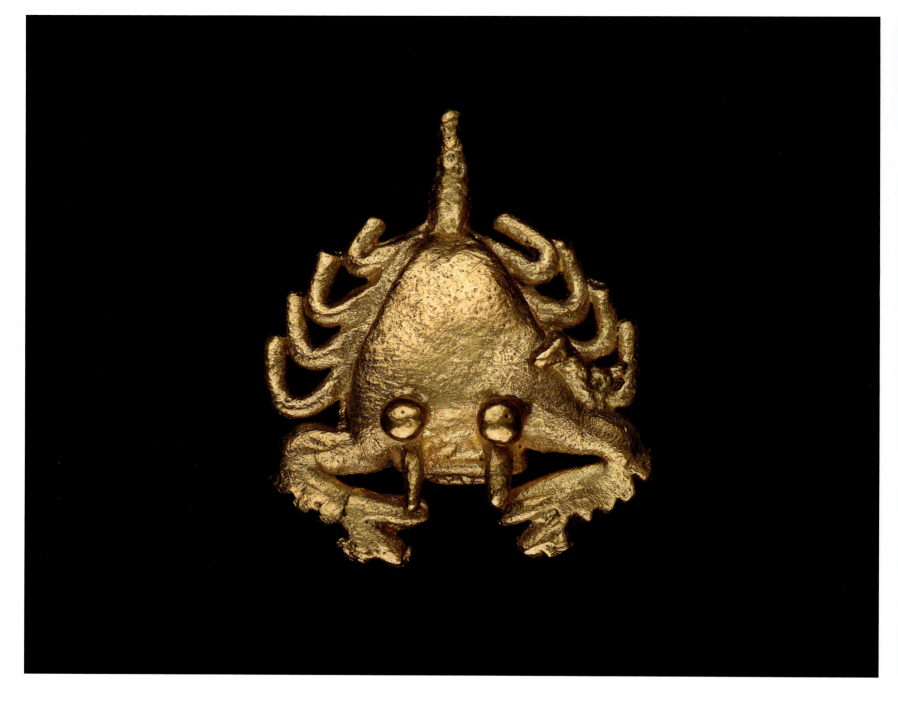

Anónimo

Efigie de cangrejo herradura, h. 450-900 d.C.
Oro, 2,2 × 1,7 cm
Museo de Bellas Artes, Boston

Puede que esta diminuta efigie de oro de un cangrejo herradura sirviera de colgante; esto se deduce de la fornitura de la parte posterior, en la unión entre la cola y el cuerpo. Probablemente proceda de la necrópolis de Sitio Conte (fechada entre los siglos v y x), en la actual Provincia de Coclé (Panamá), donde sus habitantes enterraban a la élite de su sociedad junto con cerámica, oro y otros objetos preciosos. Los coclesanos utilizaban una serie de técnicas de orfebrería, como la fundición (como en este caso), el moldeado, el martillado, el dorado, el revestimiento y el recocido. Son comunes las representaciones de animales de hábitats marítimos, costeros y terrestres, como cangrejos, rayas, tiburones y otros peces, cocodrilos, tortugas marinas y de agua dulce, y especies de aves, murciélagos, perros y ciervos. Algunos de estos animales, además de proporcionar alimento, eran símbolos y tótems ligados a lo sobrenatural, quizá utilizados en rituales chamánicos. Hay teorías que defienden que las representaciones artísticas de animales que pican o muerden (como los cangrejos) hacen referencia a cualidades competitivas, de gran valor para las civilizaciones antiguas. Algunas representaciones son lo suficientemente realistas como para identificar la especie, otras no, pero está claro que todas pretendían representar animales reales. Esta parece un cangrejo macho, si damos por buena la libertad artística de que tenga una pinza más grande que la otra. El cangrejo herradura (familia *Limulidae*) vive principalmente en aguas costeras salobres y en realidad no es un cangrejo, sino un miembro del subfilo *Chelicerata*, junto con las arañas de mar y los arácnidos.

Alphonse Milne-Edwards

Anatomía del cangrejo herradura, de *Estudios sobre la anatomía del cangrejo herradura*, 1873
Grabado en color, 24 × 16,8 cm
Laboratorio de Biología Marina, Biblioteca de la Institución Oceanográfica Woods Hole, Massachusetts

Esta ilustración increíblemente detallada del sistema vascular de un cangrejo herradura (*Limulus polyphemus*) es obra del zoólogo francés Alphonse Milne-Edwards (1835-1900), hijo del famoso zoólogo Henri Milne-Edwards. El cangrejo herradura es, prácticamente, un fósil viviente que existe desde hace unos 450 millones de años; ha sobrevivido a las glaciaciones y a eras de extinciones masivas. Este estudio pionero muestra la intrincada red de venas que recorren su cuerpo: los dos grandes vasos longitudinales recogen la sangre de la periferia del cuerpo del animal y la transportan a las branquias de la parte inferior, en la base de la cola. La sangre absorbe allí oxígeno y vuelve al corazón, donde el ciclo comienza de nuevo. Como vemos en esta imagen, la sangre del cangrejo herradura no es roja, como la de la mayoría de los animales, sino de un azul intenso. Pocos animales tienen esta característica, que se debe principalmente a la presencia de cobre en la sangre. La sangre del cangrejo herradura se ha utilizado para la investigación médica desde la década de 1970, cuando los científicos descubrieron sus extraordinarios anticuerpos. Su sangre contiene células inmunitarias capaces de detectar y aislar las bacterias tóxicas, lo que la convierte en un elemento esencial para el desarrollo de vacunas, pruebas de medicamentos y otras prácticas médicas. La única manera de conseguir su sangre es matándolo, pero una alternativa sintética desarrollada a finales de la década de 1990 por los biólogos de la Universidad de Singapur podría evitar que sea el hombre el causante de su extinción.

Eileen Agar

Sombrero para comer bullabesa, 1937
Corcho, coral, conchas marinas, raspa de pescado y erizo de mar, 33 × 49 × 23 cm
Museo de Victoria y Alberto, Londres

Una colección de conchas, corales, erizos y estrellas de mar reposa sobre un montículo de corcho agrietado de tonos azul y ocre, acompañados por un trozo de corteza y la raspa de un lenguado. Lo que a primera vista parece un diorama submarino digno de un museo es, en realidad, un accesorio de moda: un sombrero creado por la artista surrealista argentino-británica Eileen Agar (1899-1991), partiendo de un frutero al que le dio la vuelta. Las obras de Agar se basan en su creencia de que existe una conexión espiritual entre los seres humanos y la naturaleza, de modo que intentaba incorporar animales y plantas a sus creaciones siempre que podía. En las obras bidimensionales de esta época aparece siempre la misma estrella de mar (*Ophioderma*), que Agar probablemente había recogido durante sus vacaciones en el sur de Francia, junto con hojas de árbol o algas parecidas al papel recortado de Matisse (véase pág. 219), a menudo rodeando figuras humanas, generando imágenes confusas. Con *Hat for Eating Bouillabaisse*, (Sombrero para comer bullabesa), Agar da forma tangible a sus ideas místicas; la naturaleza se convierte en un objeto tridimensional que se puede llevar mientras se come una sopa de pescado. El sombrero de Agar no representa un lugar concreto de los océanos y los elementos que lo componen provienen de diferentes lugares, como la lira de Neptuno del Ártico y las caracolas y almejas lisas del Mediterráneo. Esta pieza compleja y performativa es un ejemplo de la confianza de Agar en su trabajo, justo un año después de haber sido seleccionada para la famosa Exposición Surrealista Internacional de Londres, entre solo unas pocas mujeres artistas.

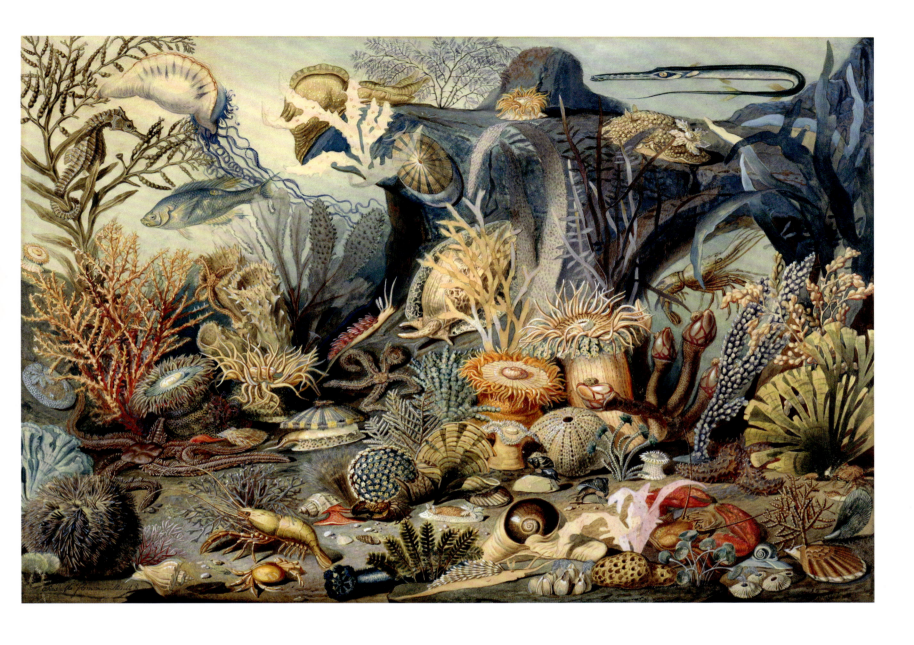

Christian Schussele y James M. Sommerville

Vida oceánica, h. 1859
Acuarela, aguada, grafito y goma arábiga sobre papel de estraza, 48,3 × 69,7 cm
Museo Metropolitano de Arte, Nueva York

Una colorida panoplia de flora y fauna oceánica se extiende por cada centímetro cuadrado de esta acuarela del artista Christian Schussele (1824-1879) y del naturalista y médico James M. Sommerville (1825-1899). La imagen representa una agrupación imaginaria de setenta y cinco especímenes distintos, recogidos para su estudio y descritos con todo lujo de detalles en su libro *Ocean Life* (1859), que formaba parte de la oleada de nuevas investigaciones científicas sobre el reino subacuático a mediados del siglo XIX, dirigida a un nuevo y masivo público deseoso de conocer a los habitantes de las profundidades. Miembro de la Academia de Ciencias Naturales, encargó a Schussele, profesor de la Academia de Bellas Artes de Pensilvania, que pintara la obra original. Sommerville la preparó después para su publicación en impresión litográfica, con una clave numerada que identificaba cada especie. En la imagen vemos la vejiga blanca e hinchada de una carabela portuguesa, dirigiéndose hacia la parte superior izquierda de la escena, mientras en la parte superior derecha un pez corneta realiza un brusco giro con su cola. Debajo, en una composición deliciosamente orquestada y en línea descendente, vemos un grupo de algas, anémonas, percebes y crustáceos, que culmina en el erizo de mar redondo con púas de la parte inferior izquierda. La escena está basada en los minuciosos dibujos de los especímenes de Sommerville y en las observaciones del fondo marino realizadas desde un barco. Es un paisaje lleno de la vitalidad que le faltaría a un bodegón; una especie de híbrido que bautizó como «un oasis mental del mar».

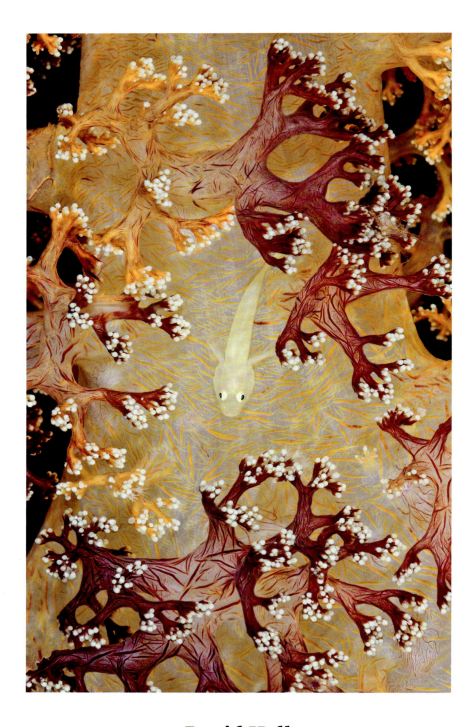

David Hall

Colonia de coral blando y gobio comensal, 2006
Impresión digital de archivo, 55,8 × 76,2 cm

Esta excepcional fotografía fue tomada en Pantar (Indonesia) por el fotógrafo y científico submarino estadounidense David Hall (1943) en 2006. La imagen muestra la relación simbiótica que se establece entre el tímido gobio (*Pleurosicya boldinghi*) y el frágil coral blando (*Dendronephthya*). Hall estaba fotografiando una colonia de coral que le pareció muy colorida cuando vio al diminuto gobio que vivía en su interior y decidió hacerle protagonista de la imagen. La fotografía resume la simbiosis entre el gobio y el coral: los corales blandos bicolores dan refugio, protección y alimento al gobio. A cambio, este mantiene al coral libre de algas, aleja a los depredadores y reduce las probabilidades de decoloración del coral. Cuando crecen algas, el coral envía un mensaje químico al gobio para que las elimine. Del mismo modo, si un depredador, como un pez damisela, intenta comerse el coral, el gobio libera una toxina que repele al pez. Por su parte, el coral es un refugio en el que el gobio se puede esconder de los depredadores. En la imagen también hay una gamba camuflada, descansando en la rama de coral púrpura situada a la derecha del gobio, y varios ctenóforos. Hall comenzó a bucear en la década de 1960 y después empezó a fotografiar las especies que veía para registrarlas. Este interés científico se alineó con la expresión artística. Se hizo profesional en 1980, con el objetivo de acercar al mayor número de personas posible la belleza de la vida marina. Sus imágenes han sido premiadas (ha sido nombrado dos veces Wildlife Photographer of the Year) y han aparecido en múltiples publicaciones y en los libros infantiles que ha escrito para mostrar a los más jóvenes la belleza del mar.

Ernst Haeckel

El arte de la naturaleza, 1904
Litografía en color, 36 × 26 cm
Colección privada

Estas formas fantásticas, que parecen sacadas de una obra de ciencia ficción, son fruto del trabajo de Ernst Haeckel (1834-1919), científico y artista alemán del siglo XIX. Estas representaciones de figuras geométricas, de estructuras arquitectónicas y formas orgánicas muestran seis vistas de las *Discomedusae*, una subclase de medusas. Estos organismos gelatinosos son una de las muchas maravillas naturales recogidas en el histórico libro de Haeckel *Kunstformen der Natur* (El arte de la naturaleza). Se compone de cien grabados publicados en diez entregas entre 1899 y 1904, aunque también hay una edición en dos volúmenes. Para crear estas brillantes láminas, Haeckel colaboró con el artista Adolf Giltsch, que convirtió sus dibujos y acuarelas en magníficas litografías. En la época de Haeckel, el arte y la ciencia ya guardaban una estrecha relación, pero su contribución fue innovadora. Dedicó su vida a descubrir, nombrar, clasificar, describir y representar miles de especies de flora y fauna. Fue contemporáneo de Charles Darwin y ayudó a divulgar su teoría de la evolución, aunque, a pesar de sus contribuciones a la ciencia, el propio Haeckel defendió la teoría racista de que la evolución favorecía al hombre blanco europeo. Sin embargo, sus hipnóticas ilustraciones (creó más de mil a lo largo de su vida) obtuvieron el favor del público y logró que la biología fuese algo más accesible y popular. La obra de Haeckel también influyó en las artes, como en el *art nouveau* y los diseños de Louis Comfort Tiffany, entre otros. René Binet diseñó la puerta de entrada a la Exposición Universal de París de 1900 a partir de su ilustración de un radiolario y el propio Haeckel decoró los techos de su casa con frescos de medusas.

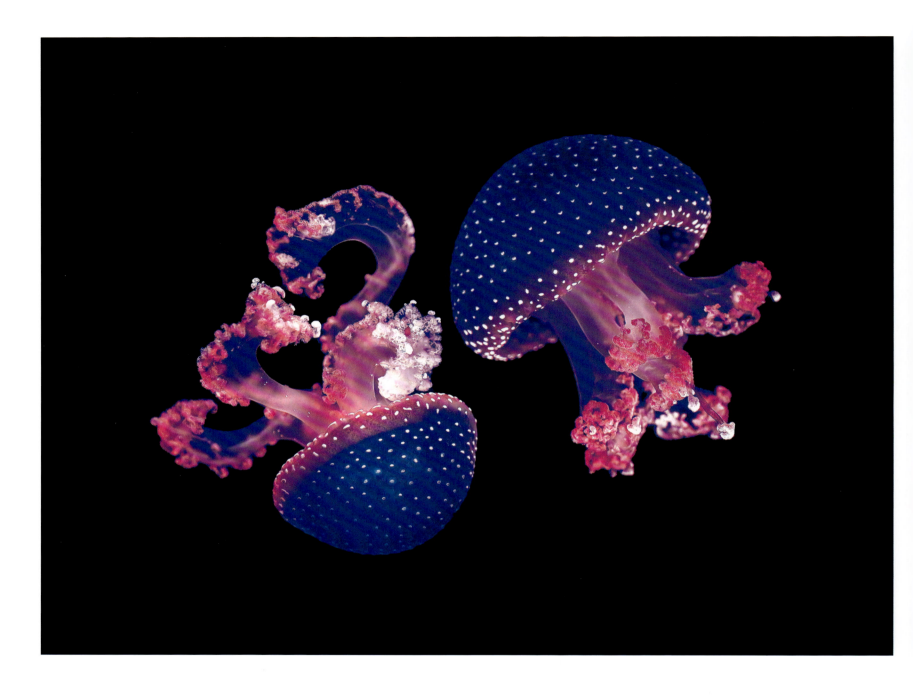

Pedro Jarque Krebs

Ballet de medusas, 2019
Fotografía digital, dimensiones variables
Colección privada

Esta llamativa fotografía de dos medusas campana flotante (*Phyllorhiza punctata*) es obra de Pedro Jarque Krebs (1963), un galardonado fotógrafo peruano de fauna salvaje. Al fotografiar animales en reservas naturales, Krebs ha desarrollado un estilo distintivo que le permite destacar las características de cada espécimen que fotografía. Las campanas flotantes habitan en las cálidas aguas tropicales del océano Pacífico Occidental, desde Oceanía hasta el este de Asia. Al igual que las esponjas y las ostras, esta especie se alimenta de zooplancton microscópico mientras flota en las corrientes, pero con una peculiaridad: suele navegar por los mares formando enjambres. Estos enjambres a menudo provocan desequilibrios ecológicos temporales debido a la voracidad de la especie: cada medusa puede filtrar hasta 50 m³ de agua rica en plancton en un solo día. Pueden adherirse al casco de las embarcaciones, de modo que la campana flotante es capaz de colonizar nuevos territorios, reproduciéndose rápidamente. Por este motivo se ha convertido en una especie invasora en zonas como el golfo de California, el golfo de México y el mar Caribe. Esta medusa se reproduce liberando esperma y huevos en el agua (desove) o clonándose mediante reproducción asexual. De los huevos surgen criaturas microscópicas parecidas a un gusano plano y cubiertas de cilios que les permiten nadar. La plánula (la primera fase de una medusa recién nacida) se ancla al fondo marino, donde puede pasar años como un minúsculo pólipo hasta que se den las condiciones óptimas y su cuerpo se segmente formando una multitud de individuos que se desprendan, convirtiéndose en muchas medusas adultas.

ManBd

Gobio arcoíris, 2018
Fotografía, dimensiones variables

Un minúsculo gobio con el cuerpo de un naranja intenso y manchas turquesas aparentemente iridiscentes se asoma desde su escondite entre corales fluorescentes del color del arco iris. El fotógrafo malayo ManBd fotografió a este tímido gobio en Lembeh (Indonesia), lo que le valió el segundo premio en la categoría de cámaras compactas del Underwater Photographer of the Year en 2021. La imagen tiene mucho mérito porque el gobio mide poco más de 3 cm y se esconde entre las ramas del bosque de coral en el que vive. ManBd utilizó linternas de colores para iluminar el coral y un *snoot* con luz blanca para el gobio, tratando de captar con precisión el cuerpo del pez y sus distintivos pelillos. El término «gobio» engloba a más de 2200 especies de peces de todo el mundo que pertenecen al suborden *Gobioidei*. La mayoría no supera los 10 cm de longitud y habitan en aguas tropicales o templadas. Indonesia cuenta con la mayor diversidad de especies de peces de arrecife del mundo —más de 2000 especies— y alberga más de 480 especies de coral duro, casi el 60 % de las especies registradas en todo el mundo. Las aguas que rodean el país están en el corazón del «triángulo de coral», el centro mundial de la biodiversidad marina. Abarca Timor Oriental, Malasia, Filipinas, Papúa Nueva Guinea y las islas Salomón y cubre 5,7 millones de km² de océano.

Sayaka Ichinoseki

Crías de *Lophiiformes*, Shakotangun, Hokkaido, Japón, 2020
Fotografía, dimensiones variables

Estas diminutas y translúcidas criaturas parecen extraterrestres, pero se trata de crías de *Lophiiformes* dentro de sus huevos poco antes de eclosionar. Cada huevo mide unos 2 mm y forman parte de una enorme freza de casi 2 m² descubierta por la fotógrafa Sayaka Ichinoseki en la isla japonesa de Hokkaido. La representación de ese instante lleno de esperanza como algo pausado y tranquilo es en realidad una ilusión. Los embriones se movían y estaban alerta, de modo que la freza estaba en constante movimiento, además de subir y bajar con el oleaje. Intentar fotografiar algo tan pequeño requiere de gran habilidad y de mucha paciencia, y esta imagen es el fruto de cuatro horas de intenso trabajo. Este orden de peces se encuentra en los océanos de todo el mundo (hay unas dieciséis familias), incluso en las profundidades, y se caracterizan por el señuelo luminiscente que utilizan para atraer a sus presas hacia sus afilados dientes. Algunas de las especies abisales tienen un aspecto muy poco atractivo, pero algunas de ellas son muy apreciadas para su consumo y se comercializan en los mercados europeos, como el rape. Esta imagen es una de las cuatro que Ichinoseki tomó de huevos de *Lophiiformes* en diferentes fases de desarrollo —la última de la serie— en su afán por tomar fotografías inusuales del reino submarino en Japón y en el resto del mundo. Esta imagen le valió el primer puesto en la categoría «Rostros del mar» del octavo concurso fotográfico del Día Mundial de los Océanos de las Naciones Unidas. Poner el foco en lo pequeño, lo sutil y lo silencioso es crucial para entender las relaciones existentes entre los habitantes de los océanos.

Studio Ghibli

Fotograma de *Ponyo en el acantilado*, 2008
Película de animación, dimensiones variables

Ponyo, un personaje con el cuerpo parecido al de un pez y rostro humano, se aleja de sus hermanos, dando comienzo a esta historia llena de aventuras. Consigue llegar a la orilla dentro de un tarro de mermelada, de donde Sosuke, un niño de cinco años, la rescata. Aunque los espíritus de las olas invocados por su padre (un mago) reclaman su vuelta al mar, Ponyo quiere ser humana y se transforma utilizando la magia de su padre para vivir con Sosuke en su pueblo pesquero. Pero la naturaleza desata sus fuerzas, provocando un tsunami que arrasa la costa y haciendo que la luna se salga de su órbita, hasta que el amor entre Sosuke y Ponyo (junto con algo de magia) devuelve el equilibrio a la naturaleza. Hayao Miyazaki (1941) escribió y dirigió esta película para Studio Ghibli, una productora que él mismo cofundó en 1985. La historia combina un mensaje contemporáneo sobre la protección de los mares con cuentos populares que abordan la relación del ser humano con la fauna marina. Pocos artistas han logrado el reconocimiento de Miyazaki y aún menos pueden decir que han revolucionado su industria. *Ponyo en el acantilado*, estrenada en 2008, no tardó en ganarse el favor de la crítica y en 2009 obtuvo el Premio de la Academia Japonesa a mejor película de animación. La ambientación marina de la película le permitió a Miyazaki trabajar con mayor libertad, desarrollando su estilo único que se suele caracterizar por su extravagancia. La gama de colores, la animación cuidada al detalle y las impresionantes escenas fluyen a la perfección entre la acción y lo emotivo. El trabajo de Miyazaki es una obra maestra que hace las delicias de los amantes de la belleza de los océanos.

Adolphe Millot y Claude Augé

Océano, del *Nuevo Larousse ilustrado: diccionario enciclopédico universal*, vol. 6, 1897
Litografía, 32 × 24 cm
John P. Robarts Research Library, Universidad de Toronto

Esta escena submarina ficticia está llena de criaturas marinas que en el mundo real nunca se encontrarían en el mismo sitio. Entre los cuarenta y tres animales y plantas ilustrados con gran detalle por Adolphe Millot (1857-1921) para la enciclopedia francesa *Nouveau Larousse illustré* se pueden encontrar gambas, esponjas de mar, cangrejos, arañas de mar, el pez dragón, la morena negra y el pez trípode. Cada uno está numerado y una leyenda indica su nombre en francés y la profundidad a la que vive. En la parte superior de la ilustración, una medusa de tentáculos fibrosos flota cerca de un temible rape abisal que persigue a una gamba y cuya boca abierta revela unos dientes afilados. Debajo, un enorme quelvacho de ojos verdes se desliza cerca de un serpenteante pez pelícano negro, una criatura difícil de ver; en el lecho oceánico hay varias estrellas de mar, erizos, corales y pepinos de mar. Esta obra es una de las dos láminas a color que representan la vida oceánica y que se incluyeron en una completa colección de siete volúmenes. Millot, entomólogo e ilustrador del Museo Nacional de Historia Natural de París, pintó muchos especímenes basándose en ejemplares reales, aunque para otros se inspiró en ilustraciones que encontró en otros libros. Millot se encargó de gran parte de las láminas de historia natural del *Nouveau Larousse illustré* (véase pág. 95), editado por Claude Augé (1854-1924), que se puede considerar como una versión simplificada del *Grand dictionnaire universel du XIXe siècle* (1866-1876) de Pierre Larousse, de quince volúmenes y que en sus 7600 páginas incluye 49 000 ilustraciones en blanco y negro y 89 láminas a color.

Paul Klee

Formas de peces, 1925
Óleo, acuarela y tinta sobre cartón imprimado con yeso, 62 × 43 cm
Museo Sammlung Rosengart, Lucerna

Paul Klee (1879-1940) fue sin duda uno de los artistas más originales del siglo XX. Fue famoso por sus composiciones geométricas de carácter abstracto, pero capaces de evocar una sensación de armonía etérea. Los peces se convirtieron en un tema recurrente de su obra durante la década de 1920, una época en la que tenía un gran acuario en su casa. El movimiento de los peces en el agua le fascinaba tanto que solía pedir a sus alumnos que los copiaran para captar la esencia de su ingravidez y elegancia, la forma en la que logran mimetizarse con el mundo que les rodea. El agua, especialmente el agua de mar, guardaba un significado especial para el artista, ligado a la espiritualidad. Sus dibujos y pinturas de peces, a menudo bañados en un profundo tono azul, representan así una continuidad mística entre el cielo y el agua. Por esta razón, sus peces nunca se parecen a los que vemos en las ilustraciones de historia natural, sino que se muestran como formas abstractas diseñadas para evocar la imperturbabilidad de la vida de estas criaturas. Klee creía que ver el mundo a través de los ojos repletos de asombro de un niño hacía que los artistas pudieran transmitir la esencia de la realidad sin corromperla. En este contexto, sus pinturas de peces representan un estado positivo de felicidad meditativa que la mente humana puede dominar al fusionar el arte con la naturaleza.

Rachel Carson y R. M. Sax

Portada de *El mar que nos rodea*, 1951
Libro impreso, 22 × 14,5 cm
Colección privada

Un barco navega sobre un fondo verde mientras un dios alado del viento hincha sus velas y las gaviotas vuelan por encima. Un ancla y un faro flanquean el barco y dan paso a una orla con motivos oceánicos: una langosta, un pescado, una anguila, una concha, un cangrejo, una estrella de mar, una medusa, un caballito de mar, una serpiente y algas. Un gráfico de una carta náutica enmarca toda la escena. Ilustrada por el artista alemán R. M. Sax (1897-1969), esta es la portada de la edición británica de Staples Press de *El mar que nos rodea*, de la bióloga marina estadounidense y pionera ecologista Rachel Carson (1907-1964), publicado por primera vez en la revista *The New Yorker*. La edición americana, publicada por Oxford University Press, salió a la venta en julio de 1951 y esta edición británica le siguió unos meses después. *El mar que nos rodea*, el segundo de los tres famosos libros que Carson escribió sobre el mar, era en parte una meditación poética y en parte un riguroso estudio científico sobre la vida y la historia de los océanos. Estuvo en la lista de los más vendidos de *The New York Times* durante ochenta y seis semanas, ganó el National Book Award de no ficción en 1952 y consolidó su prestigio como una de las mejores escritoras del siglo xx. «Es curioso que el mar, del que surgió la vida, se vea ahora amenazado por las actividades de una de sus creaciones», escribió Carson. «Pero el mar, aunque cambie de forma siniestra, seguirá existiendo; es la vida la que corre peligro». En 1962, Carson publicó su cuarto y último libro, *Primavera silenciosa*, un grito de guerra contra el uso de plaguicidas al que se le atribuye la inspiración del movimiento ecologista moderno.

Charles Frederick Tunnicliffe

Ilustración de una poza de marea y vida marina de *Qué buscar durante el verano*, de Elliot Lovegood Grant Watson, 1960
Litografía a color, 18 × 12 cm
Colección privada

En tonos apagados de azul, gris, naranja, verde y marrón, muy apropiados para las frías aguas de la costa británica, un bogavante, un langostino, una gamba y dos cangrejos reposan sobre algas y rocas. Esta composición se antoja imposible en la naturaleza, pero el afamado pintor naturalista Charles Frederick Tunnicliffe (1901-1979) nos presenta estos animales marinos de las aguas costeras próximas a su hogar en la isla de Anglesey (Gales) como si estuvieran expuestos en las estanterías de un supermercado. *What to Look for in Summer* (Qué buscar durante el verano) es uno de los cuatro libros de la saga «Seasons» publicados entre 1959 y 1961, y forma parte de la famosa serie de libros infantiles de la editorial Ladybird. Tunnicliffe se dio a conocer con sus ilustraciones para *Tarka the Otter*, de Henry Williamson (publicado por primera vez en 1927), y tenía un don para mostrar temas naturales complejos de forma accesible; era el complemento perfecto para libros de naturaleza. Sus composiciones, estudiadas al detalle, nacían a partir de montones de bocetos que hacía en cualquier papel que tuviera a mano, pero la representación de cada espécimen se basaba en una observación meticulosa: hay fotografías del artista trabajando en su estudio donde le vemos midiendo un pájaro con calibradores mientras realiza un boceto. El texto que acompaña al libro, escrito por el naturalista Elliot Lovegood Grant Watson, insta a los lectores a salir al aire libre y a admirar la naturaleza, coincidiendo con la creciente preocupación por la preservación de la naturaleza en Gran Bretaña, sobre todo tras la aprobación de la Ley de la Ciudad y el Campo de 1947, que defendía el control de la urbanización en el campo.

Anónimo

Lámina de un álbum de conchas y peces de la colección del cardenal Mazarino,
finales del siglo XVI-principios del siglo XVII
Acuarela, 17,8 × 22,9 cm
Biblioteca Nacional de Francia, París

Esta ilustración, de un artista desconocido, muestra una serie de detallados dibujos de carácter científico de conchas, moluscos e invertebrados de todo tipo. Es un buen ejemplo del estilo de láminas zoológicas que a los naturalistas y eruditos italianos del siglo XVI, como Ulisse Aldrovandi y Cassiano dal Pozzo, les gustaba coleccionar. Durante mucho tiempo, esta ilustración se atribuyó erróneamente a Claude Aubriet (1665-1742), un famoso dibujante de historia natural. Pero, en realidad, esta obra forma parte de un álbum de conchas y peces de la colección del cardenal Mazarino, ministro de los reyes de Francia desde 1642 hasta su muerte en 1661 y fue probablemente adquirida en Italia por Gabriel Naudé, el bibliotecario del cardenal. Durante la sublevación de la Fronda (1648-1653), gran parte de la biblioteca del cardenal (unos 40 000 volúmenes) se perdió, pero Naudé logró salvar algunas de las obras más valiosas y tras el regreso de Mazarino al poder en 1653, también recuperó muchos de los libros. Mazarino gobernó Francia *de facto* y fue uno de los mayores mecenas de las artes durante el siglo XVII, tan solo superado por Luis XIV. Mazarino concedió acceso a su biblioteca a muchos eruditos, convirtiéndola así en la primera biblioteca pública de Francia. Antes de fallecer, logró reconstruir su colección, alcanzado la cifra de cerca de 30 000 volúmenes, que abarcaban todo tipo de temas: teología, literatura, geografía, ciencia e historia natural. En 1661 los libros, junto con las estanterías originales, fueron donados al Collège des Quatre-Nations, que Mazarino había fundado como parte de la Sorbona. Desde entonces, la Biblioteca Mazarino ha crecido hasta albergar cerca de 600 000 títulos.

Jean Schlumberger para Tiffany & Co.

Broche de caracola, h. 1957
Diamantes, zafiros, oro y platino, L. 7,3 cm
Colección privada

Este broche de caracola con zafiros, diamantes, oro y platino de Tiffany & Co. capta la belleza de la naturaleza de una manera espectacular. Es obra de uno de los joyeros más importantes de la época: el francés Jean Schlumberger (1907-1987), quien lo diseñó en 1957, junto con una pulsera de concha a juego, para Peggy Rockefeller, una de las mujeres más ricas del mundo. El banquero David Rockefeller, conocido por su amor por los zafiros y por su aguda comprensión del arte de la joyería, encargó estas piezas para su esposa. Schlumberger llevaba un año trabajando para los joyeros de Nueva York Tiffany & Co. y gozaba de tan buena reputación que le permitieron decorar su estudio de diseño y su salón y le proporcionaron un suministro casi ilimitado de las mejores piedras para poder trabajar. Esto le permitió crear impresionantes diseños para Elizabeth Taylor, Wallis Simpson, Greta Garbo o Audrey Hepburn, entre otras. Schlumberger viajaba mucho y visitaba con frecuencia Bali, India y Tailandia para inspirarse y supo trasladar la energía y el dinamismo de esos países a sus joyas. Cada diseño comenzaba con un boceto para descubrir formas naturales que captasen su atención porque decía que quería que el resultado final fuese aleatorio y orgánico. En este broche, los zafiros están cuidadosamente colocados y dan cuerpo a la caracola, mientras que el brillo de los diamantes (acabados en oro) le da profundidad a la pieza. Su capacidad para crear una caracola tan realista con piedras preciosas explica por qué estas piezas con incrustaciones eran tan codiciadas, junto con otros diseños inspirados en la naturaleza como pájaros, plantas y criaturas marinas.

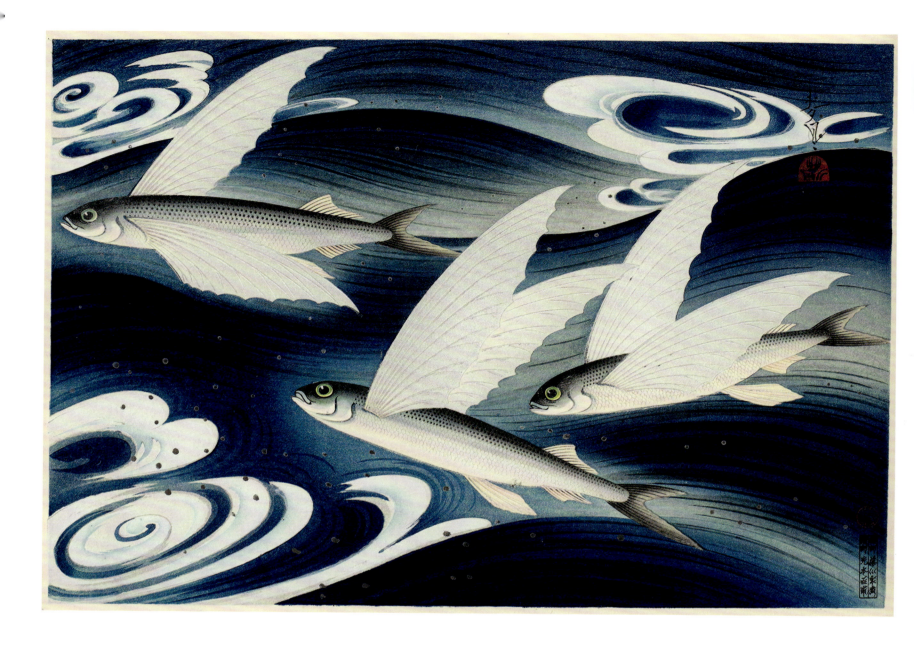

Ono Bakufu

Peces voladores, de la *Colección de imágenes de peces japoneses (Dai Nihon gyorui gashu)*, vol. 1, 1937-1938
Xilografía, 42 × 28,2 cm
Colección privada

Tres peces voladores sobrevuelan las ondulantes y arremolinadas olas en esta preciosa impresión. El sutil uso de la mica le permite al artista japonés Ono Bakufu (1888-1976) captar el brillo de las «alas» y los reflejos de la parte inferior de estas extraordinarias criaturas. Ono Bakufu fue un pintor e impresor afincado en Tokio, muy conocido por sus pinturas de paisajes y, sobre todo, por sus estudios de peces. Se trasladó al sur de Tokio, a la región de Kansai, después de que el terremoto de Kanto de 1923 devastara gran parte de la ciudad y sus alrededores.

Esta ilustración pertenece a una serie de doce xilografías del primero de cinco volúmenes de una edición limitada que ilustra especies de peces locales relevantes para la gastronomía o la cultura, y que se publicaron bajo el título *Dai Nihon gyorui gashu* (Colección de imágenes de peces japoneses, 1937-1941). Cada lámina iba acompañada de un folleto independiente con información detallada sobre la especie. Las imágenes se basaban en el estudio detallado de especímenes muertos combinado con bocetos de peces vivos; tenían un alto grado de precisión, pero también eran estéticamente bellos. La especie aquí representada probablemente sea un pez volador japonés (*Cheilopogon agoo*), que se consume habitualmente en el *sushi* y otros platos locales. Los peces voladores viven principalmente en la superficie de los océanos tropicales y subtropicales. Aunque en realidad no saben volar, pueden saltar desde el agua y planear por encima de las olas, gracias a sus aletas pectorales que extienden a modo de alas, algo que les facilita huir de depredadores como el atún, el marlín o la caballa.

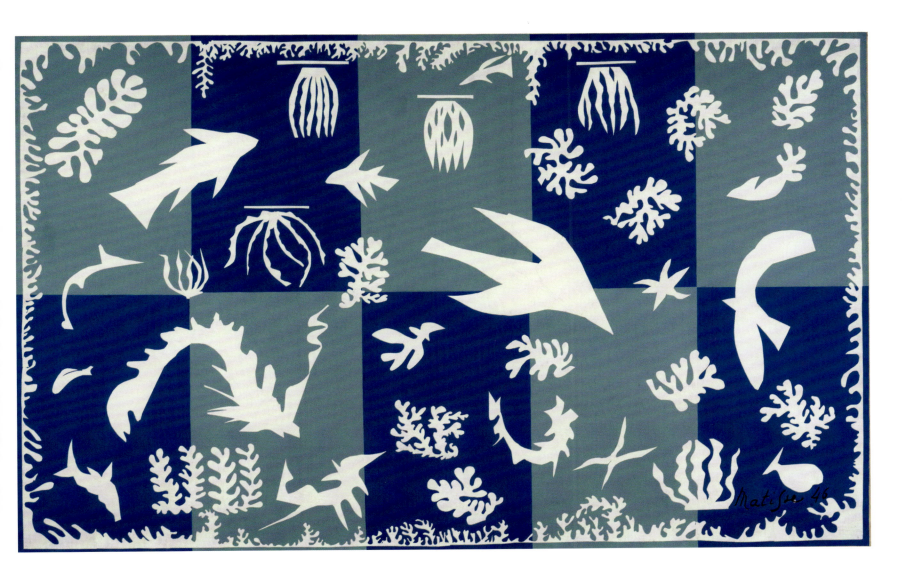

Henri Matisse

Polinesia, el mar, 1946
Aguada sobre papel, cortado y pegado, montado sobre lienzo, 1,9 × 3,1 m
Museo Nacional de Arte Moderno, París

Esta viva interpretación de los mares que rodean Polinesia, famosa por sus más de 1000 islas repartidas por el centro y sur del océano Pacífico, está repleta de formas de vida acuática. El artista francés Henri Matisse (1869-1954) visitó las islas —incluida la principal, Tahití— en 1930, en busca de inspiración. Pasó un tiempo explorando atolones de coral, como el de Fakarava, en el archipiélago de Tuamotu, nadando en las lagunas, asombrado ante las numerosas criaturas marinas que veía bajo la superficie del agua. Matisse trasladó sus experiencias al papel, mostrando su interpretación de la gran variedad de vida y de formas marinas, que incluyen figuras parecidas a peces, medusas y varios tipos de coral o esponjas y enmarcó la escena con un ribete de delicadas algas. Es precisamente este marco lo que le da al cuadro su sensación de ingravidez, ya que no sabemos cuál es la parte superior o la inferior, expresando así lo que podría haber sentido al flotar entre los peces. La figura blanca central de mayor tamaño evoca la forma de un pájaro, ofreciendo una perspectiva diferente, como si mirásemos desde el cielo o flotando en el agua, tal y como lo hacía el artista. Matisse creó *Polinesia, el mar* en su última década de vida, cuando sus problemas de salud lo dejaron sin fuerzas para pintar. Matisse se dedicó entonces a crear recortes de papel, que en este caso recuerdan mucho a la tela tradicional tahitiana, o *tapa*, decorada con motivos geométricos, vegetales y animales.

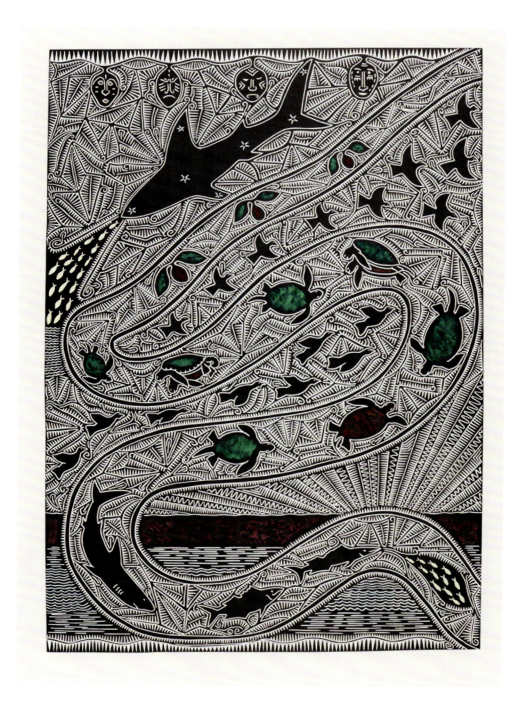

Billy Missi

Zagan Gud Aladhi (Constelación de estrellas), 2007
Linograbado pintado a mano, 100 × 70 cm
Museo Marítimo Nacional de Australia, Sídney

Billy Missi (1970-2012), oriundo de las islas del Estrecho de Torres es conocido por sus llamativos y detallados linograbados que reflejan una tradición trasmitida durante generaciones. Pasó su infancia entre las narraciones, los cantos y las danzas de la etnia wagedagam de la isla de Mabuiag, al noreste de Australia. Billy Missi lo explicaba así: «en nuestra cultura, las historias y el conocimiento se han transmitido oralmente de generación en generación desde tiempos inmemoriales. Este es el conocimiento que nos sirve de guía». Missi se convirtió en artista a tiempo completo en 1999, tras estudiar arte durante un breve periodo de tiempo junto a Dennis Nona en la isla de Moa. Combinando hábilmente las técnicas tradicionales de tallado, la iconografía local y sus característicos patrones que recuerdan a espinas de pescado con la técnica occidental del linograbado, forjó una estética nueva basada en los principios tradicionales de los isleños del Estrecho de Torres. Este estilo se puede apreciar en *Zagan Gud Aladhi* (Constelación de estrellas), de 2007. Missi destaca la importancia de las constelaciones, de los patrones migratorios de los animales y de los ciclos reproductivos para los isleños del Estrecho de Torres. Según la tradición, en una determinada época del año (agosto), la temporada de cría de las tortugas es anunciada por la aparición de pequeños peces (*zagal*) cuando las mareas y el cielo nocturno cambian y aparecen las primeras aves migratorias procedentes de Papúa Nueva Guinea. El trabajo de Missi se basa en la necesidad de los isleños de sobrevivir: su sustento depende de los ecosistemas de las islas del Pacífico; que no se produjeran acontecimientos como este supondría el fin de las islas.

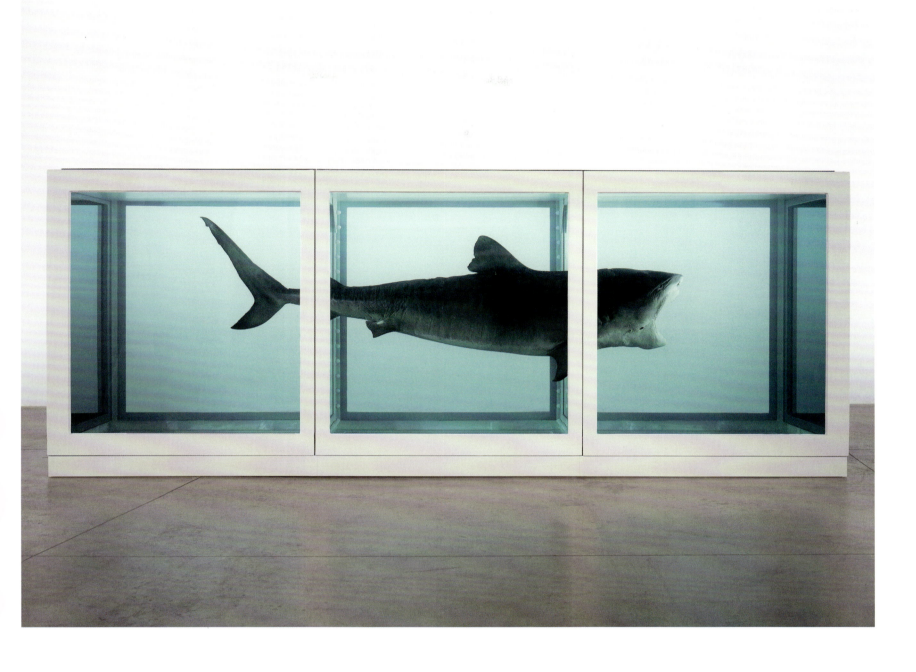

Damien Hirst

La imposibilidad física de la muerte en la mente de algo vivo, 1991
Vidrio, acero pintado, silicona, monofilamento, tiburón y solución de formaldehído, 2,2 × 5,4 × 1,8 m
Colección privada

Congelado en el tiempo y en el espacio, un tiburón tigre conservado en una solución de formol dentro de un tanque de cristal mira al espectador con la mandíbula abierta, mostrando sus grandes dientes. *La imposibilidad física de la muerte en la mente de algo vivo*, expuesta por primera vez en 1991 con motivo de la exposición de los Young British Artists en la Galería Saatchi de Londres, es una de las piezas más representativas y controvertidas del artista británico Damien Hirst (1965). Para conseguir un tiburón del tamaño adecuado (Hirst quería uno que fuese «lo suficientemente grande como para comerte»), puso anuncios en los tablones de algunas localidades pesqueras de la costa australiana de Queensland. Debido a la diferencia horaria con Londres, Hirst y su distribuidor, Jay Jopling, pasaron muchas noches atendiendo llamadas de pescadores antes de acordar un precio de 6000 libras por este tiburón, que fue capturado frente a Hervey Bay y enviado a Londres. Al estar aislado y fuera de su entorno natural se puede observar al animal de manera segura a través del cristal. Esto permite apreciar su anatomía y su aspecto feroz. Hirst aprendió del artista estadounidense Jeff Koons el valor institucional de las vitrinas de museo. En este contexto, el tiburón es el máximo exponente de los peligros que acechan en el mar, a pesar de su comportamiento relativamente pacífico, y suscita una reflexión sobre aspectos existenciales como el miedo, el dolor y la muerte. Esta espectacular obra se convirtió en una pieza central del movimiento artístico británico de la década de 1990, a pesar de las críticas de los conservacionistas marinos.

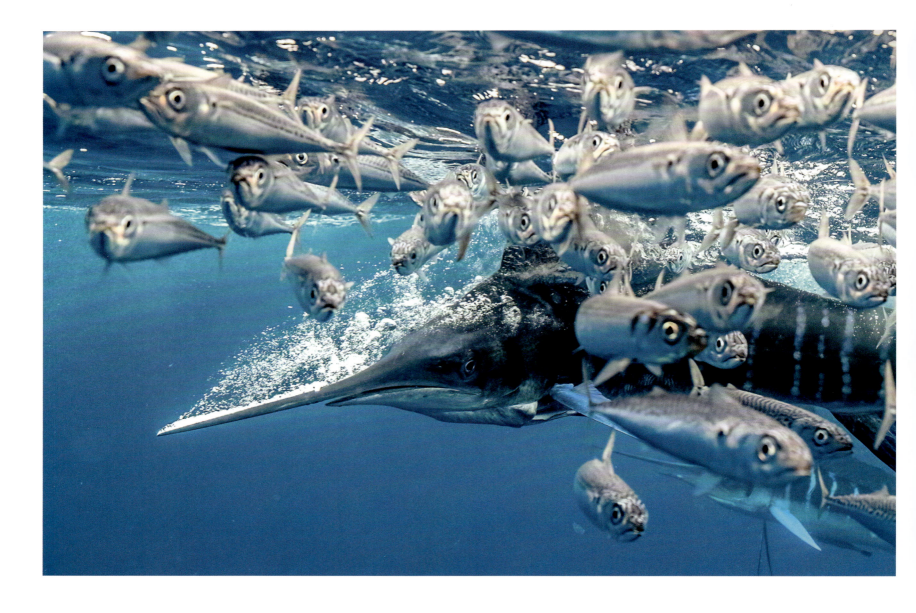

Karim Iliya

Marlín rayado, 2020
Fotografía, dimensiones variables

En esta espectacular fotografía tomada en alta mar frente a la costa del Pacífico de México, un marlín rayado (*Tetrapturus audax*), uno de los peces más rápidos y agresivos del océano, caza entre un banco de aterrorizadas caballas (*Scomber japonicus*) cerca de la superficie. Este musculoso depredador utiliza su alargado hocico para embestir y aturdir a sus presas, nadando a gran velocidad entre los densos bancos de peces. En la imagen, la estela de burbujas que deja el morro del marlín acentúa la energía de este frenético encuentro, mientras las caballas, asustadas, tratan de dispersarse frente a la amenaza. El marlín, uno de los peces más veloces, puede alcanzar velocidades de hasta 110 km por hora cuando realiza una de sus embestidas para cazar presas, que suelen ser especies que se desplazan en bancos como la sardina y la caballa. Existen unas diez especies vivas de marlín y todas viven en mar abierto y recorren cientos e incluso miles de kilómetros a lo largo de las corrientes marinas. Su velocidad, su tamaño (puede llegar a medir 4,2 m y pesar más de 200 kilos) y su agresividad lo convierten en un pez muy cotizado entre los aficionados a la pesca. La célebre novela de Ernest Hemingway *El viejo y el mar*, de 1952, narra la épica lucha entre un viejo pescador cubano y un marlín que pica su anzuelo tras meses de infructuosos intentos. Esta imagen del fotógrafo Karim Iliya (1989) le valió un premio en la categoría de fotografía submarina del concurso Nature Photographer of the Year en 2020.

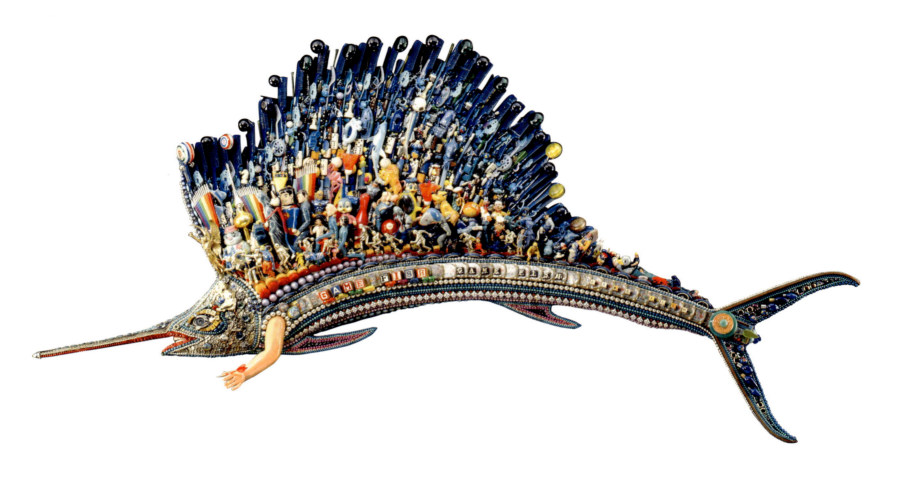

Larry Fuente

Caza de peces, 1988

Fibra de vidrio, resina epoxi negra, resina de poliuretano, madera contrachapada, objetos de plástico encontrados como cuentas, botones, fichas de póquer, moscas de bádminton, pelotas de pimpón, pedrería, monedas, dados, figuritas de plástico, peines, juegos de pinball en miniatura, 1,3 × 2,9 × 0,3 m
Museo Smithsoniano de Arte Americano, Washington D.C.

Game Fish (Caza de peces) es una obra extremadamente *kitsch* del artista Larry Fuente (1947), nacido en Chicago, que refleja su gusto por la ornamentación y los montajes tridimensionales. Larry Fuente logra transformar lo ordinario en extraordinario mediante el uso de brillantes abalorios de plástico de colores, como cuentas, botones y adornos de plástico, mezclados con pedrería, monedas, fichas de póquer, pelotas de pimpón, figuritas, peines y juegos de pinball en miniatura. Utilizó estos materiales para cubrir un pez de fibra de vidrio de casi tres metros de largo. Larry Fuente lleva más de cinco décadas, centrándose en crear obras decorativas y ornamentales empleando objetos cotidianos. Tardó cinco años en cubrir un Cadillac de 1960 con un millón de cuentas de colores, lentejuelas, botones y adornos de césped, decorando los paneles laterales con suelas de zapatos para crear huellas, que él denominó «suelas perdidas». En *Game Fish*, Fuente da al pez textura y forma con una atención al detalle que roza lo obsesivo, forzando al espectador a aproximarse para ver cómo está hecho y con cuántos objetos lo ha creado. Por su pico puntiagudo y su aleta dorsal arqueada, el pez de Fuente se parece a un pez vela, una de las especies más populares de la pesca deportiva en todo el mundo. Considerado uno de los peces más rápidos del océano, el pez vela puede alcanzar los 112 km por hora y un espécimen adulto pueden llegar a pesar más de cien kilos.

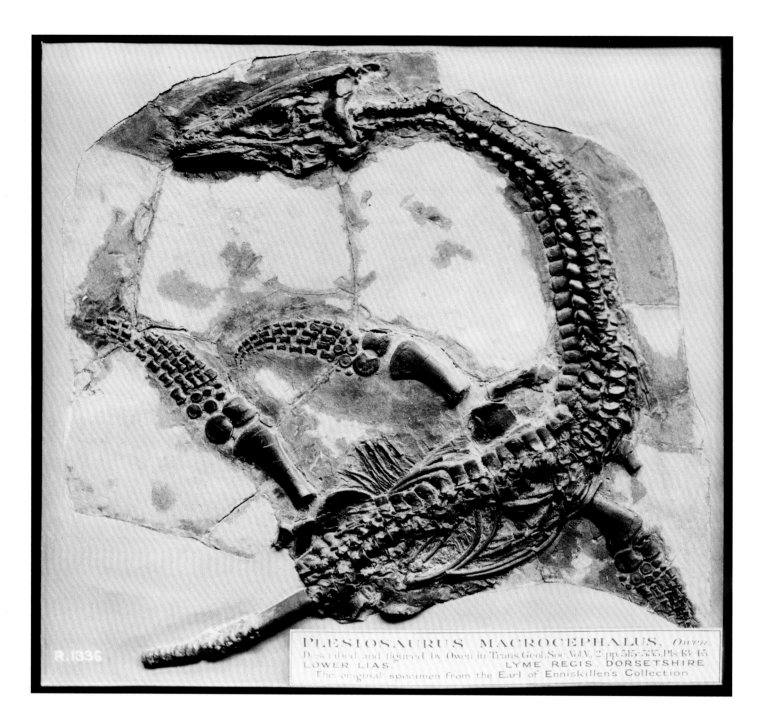

Mary Anning (descubridora)

Fósil de *Plesiosaurus macrocephalus*, 1830
Fósil, vista de la instalación
Museo de Historia Natural, Londres

En 1830, Mary Anning (1799-1847) desenterró este fósil de plesiosaurio en una playa de Dorset; se trataba del primero de su especie. Anning, que empezó buscando fósiles con su padre cuando era niña, era una consumada naturalista; a los doce años encontró el primer fósil de ictiosaurio completo y el primer plesiosáurido entero (de cualquier especie conocida) en 1823. Anning describió el nuevo espécimen en una carta al geólogo William Buckland diciendo que era «...sin lugar a dudas, el fósil más hermoso que había visto jamás». Cuando este animal estaba vivo, hace 190 millones de años (a principios del Jurásico), los plesiosaurios dominaban los mares poco profundos de lo que hoy es Europa, además de zonas del océano Pacífico cercanas a Australia, América del Norte y Asia. Se caracteriza por su torso robusto, aletas, cuello largo y muchos dientes pequeños que le permitirían capturar con relativa facilidad presas capaces de moverse con rapidez, como peces y calamares. Sin embargo, como Anning señalaba en su carta, este ejemplar había muerto siendo una cría. William Willoughby Cole compró el fósil, al que Buckland bautizó como *Plesiosaurus macrocephalus*, en 1836. A pesar de ser una mujer pobre y de clase trabajadora en una sociedad dominada por los hombres, a Anning se la describía en la época como la «célebre señorita Mary Anning», una «perseverante y exitosa coleccionista de curiosos fósiles». Mantuvo correspondencia con algunos de los científicos más importantes de Europa y hoy su legado perdura en libros, películas y en los fósiles que desenterró, que figuran en colecciones de museos de todo el mundo, incluido este espécimen del Museo de Historia Natural de Londres.

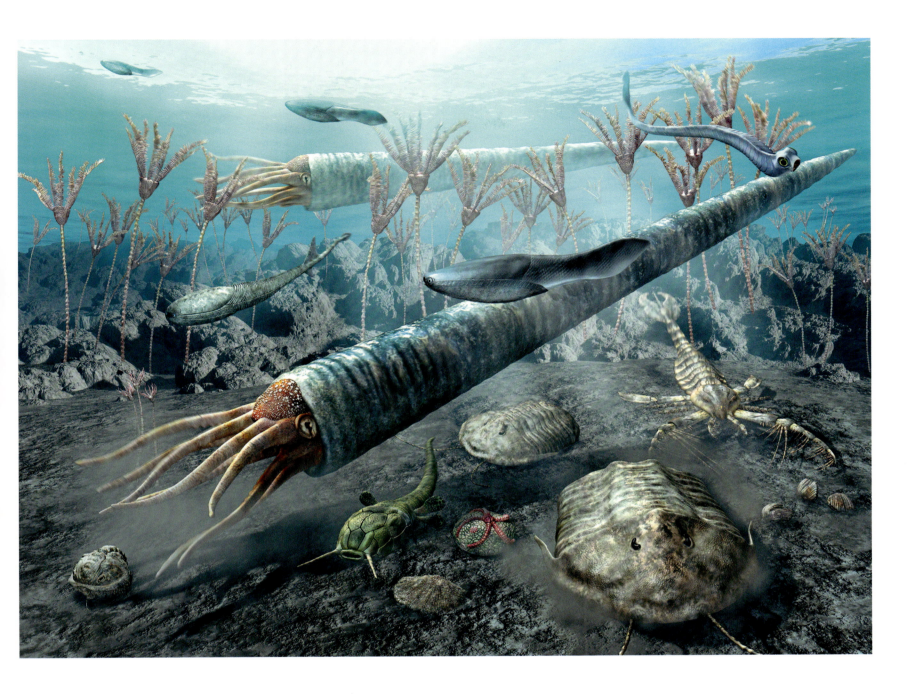

Masato Hattori

Mar del Ordovícico, 2014
Ilustración digital, dimensiones variables

Esta fascinante representación da vida al mundo oceánico prehistórico del periodo Ordovícico, hace entre 488 y 443 millones de años. Durante este periodo, las primeras formas de vida primitivas, como los trilobites artrópodos, se diversificaron gradualmente y, al final, aparecieron los ancestros de los grupos de invertebrados más comunes. Dos moluscos cefalópodos (*Cameroceras*) atraviesan la escena, con sus ojos y tentáculos visibles en la parte delantera de sus estrechas y alargadas conchas protectoras. En el fondo del mar, como si de un bosque de árboles en miniatura se tratase, hay un grupo de equinodermos (*Pycnocrinus*), con brazos en forma de pico extendidos para atrapar las partículas comestibles suspendidas en el agua. A la derecha, trilobites del género *Isotelus* se pasean por el fondo marino frente a un depredador al acecho, un escorpión marino (*Megalograptus*). También hay varias formas primitivas de peces, como el *Arandaspis*, con forma de renacuajo, y el *Sacabambaspis*, que se alimenta en el fondo. A diferencia de la mayoría de los peces modernos, estos vertebrados primitivos no tenían mandíbula. En la parte superior derecha hay otro vertebrado primitivo, un conodonto, parecido a una anguila. Esta ilustración digital, obra de Masato Hattori (nacido en 1966), es un excelente ejemplo de la obra del artista japonés, centrada en la vida prehistórica, especialmente en la representación de estas criaturas en panoramas realistas de hábitats imaginados. En colaboración con paleontólogos, Hattori ha contribuido a profundizar en el conocimiento de la vida de algunos de los primeros animales que poblaron la Tierra, como los dinosaurios y estas criaturas marinas extinguidas.

Anónimo

Fresco de los delfines (detalle), h. principios del siglo XIV a.C.
Pigmentos sobre yeso
Museo Arqueológico, Heraclión, Creta

Este encantador mural con delfines, jureles y arenques no es lo que parece. Está en el Museo Arqueológico de Heraclión y se compone de fragmentos de dos delfines y trece peces más pequeños, reconstruidos de tal manera que, según *sir* Arthur Evans, descubridor del palacio minoico de Cnosos, son una «amplificación de los restos existentes». La reconstrucción, instalada sobre las puertas del llamado Megarón de la Reina corrió a cargo de Émile Gilliéron, el miembro más joven de una familia de restauradores. En realidad, se ha demostrado que la imagen era un adorno del suelo, caído de una habitación superior. Además, lo más probable es que las dependencias domésticas en las que se descubrió pertenecieran en realidad a un edificio dedicado al culto religioso y no a una casa. El uso de pinturas marinas en el suelo puede ser influencia egipcia o deberse a un desarrollo de la costumbre minoica de cubrir el suelo de los santuarios domésticos con conchas marinas y guijarros. Hay claras evidencias de un culto minoico asociado a la naturaleza y la fertilidad, incluyendo la vida marina y el mar (véase pág. 301). En el arte griego posterior, los delfines aparecen como asistentes del dios del mar (Poseidón) y en las tablillas escritas en escritura griega micénica (Lineal B) de la Edad de Bronce también se les menciona. En los sellos minoicos, este animal aparece junto a sacerdotes y diosas y se ha interpretado como el equivalente marino del león. Lejos de ser un mamífero amable y juguetón, esta pintura enfatiza el carácter depredador de una criatura sagrada.

Anónimo

Moneda de tetradracma, h. 450 a.C.
Plata, Diam. 2,3 cm
Museo Ashmolean, Oxford

En el anverso de esta moneda de plata procedente de Tiro, ciudad fenicia situada en la costa del actual Líbano, un delfín salta sobre las olas, representadas por una línea triple en zigzag, bajo la que hay una concha de un caracol marino murex. Se trata de un tetradracma (cuatro dracmas) de gran valor en su época: el equivalente a la paga de unos cuatro días de un soldado o un trabajador cualificado. En el reverso de la moneda aparecen un búho con un báculo y un mayal, símbolos del dios egipcio Osiris, un ejemplo del carácter internacional de los fenicios, un pueblo de comerciantes muy activo en todo el Mediterráneo. El delfín se asocia a Astarté, diosa fenicia de la fertilidad; su equivalente griega clásica, Afrodita, aparece a menudo acompañada de este animal. Los delfines advertían a los marineros de cambios en las mareas o la presencia de tormentas. Tiro comenzó a producir su propia moneda a mediados del siglo v a.C., y la concha de murex simboliza la prosperidad económica de la ciudad. Fabricaron un tinte llamado «púrpura imperial», a partir de las secreciones de algunos caracoles marinos depredadores (*Muricidae*), un color difícil de conseguir y extremadamente caro que, durante el periodo del Imperio romano, solo podían utilizar los emperadores. El tinte era muy preciado porque, en lugar de desvanecerse con el tiempo, se decía que el color se hacía más vivo. De hecho, el nombre «fenicio» puede tener su origen en el *fénix* griego, que significa el color rojo púrpura. En las afueras de la ciudad moderna todavía hay enormes montañas de conchas, restos de la gran industria tintorera de Tiro basada en esta pequeña criatura marina.

Alfred Brehm

Langosta y bogavante, de *Brehms Tierleben*, vol. 10, tercera edición, 1893
Litografía en color, 17,8 × 25,4 cm
Colección privada

Un bogavante y una langosta pelean en el fondo del mar, blandiendo sus pinzas y sus antenas, luchando por su presa. Este grabado de vivos colores es uno de los muchos que aparecen en *Brehms Tierleben* (La vida de los animales de Brehm), obra del biólogo alemán Alfred Brehm (1829-1884), publicado en seis volúmenes entre 1864 y 1869 y ampliado a diez volúmenes entre 1876 y 1879. La ilustración muestra un bogavante, de la familia *Homarus*, a la izquierda y una langosta común (*Palinurus vulgaris*, ahora *P. elephas*) a la derecha. Esta última es común en el Mediterráneo, pero también en las costas oeste y sur de Irlanda e Inglaterra. De hecho, Brehm señaló que cuando publicó el libro por primera vez en 1883 había tantas langostas en Irlanda e Inglaterra que no era raro encontrarlas en los puestos de pescado de Londres. Las detalladas descripciones de Brehm de estas criaturas marinas ayudaron a los lectores a adquirir nuevos conocimientos sobre cuestiones biológicas que, de otro modo, quedarían fuera de su alcance. También describió la diferencia entre la langosta y el bogavante: la langosta carece de pinzas frontales y tiene antenas espinosas más largas y gruesas. Con un estilo accesible, Brehm describió la naturaleza y las peculiaridades de las langostas, divulgando conocimiento científico para el lector común. La enciclopedia de Brehm se convirtió en un libro de referencia para el público general en los países de habla alemana desde finales del siglo XIX hasta la segunda mitad del siglo XX, ya que daba acceso a información científica a un público amplio y se considera el primer tratado moderno de biología para todos los públicos.

Pascal Kobeh

Migración de cangrejos, cuenca oceánica, Australia Meridional, 2008
Fotografía digital, dimensiones variables

Cada invierno austral se produce un magnífico espectáculo: miles de cangrejos (*Leptomithrax gaimardii*) emergen de las profundidades formando grupos que pueden llegar a superar los 50 000 ejemplares. En 2010, el famoso fotógrafo submarino Pascal Kobeh (1960) captó este fenómeno en las aguas poco profundas del sur de Australia. Esta migración está relacionada con los ciclos lunares y tiene lugar entre finales de mayo y junio, cuando la temperatura del agua es de unos 11-15 °C. A su paso, esta enorme horda de cangrejos deja zonas asoladas. Al llegar a aguas poco profundas, los cangrejos se desprenden o mudan sus caparazones, emergiendo con otros nuevos, más blandos. A pesar del tamaño de los grupos que se reúnen, cada cangrejo es muy pequeño, (su caparazón mide unos 15 cm). Su color discreto y su caparazón cubierto de protuberancias, pelos y seres vivos como esponjas y algas hacen que los cangrejos se mimeticen con el fondo oceánico. Sin embargo, tras la muda, el caparazón tarda unos días en endurecerse y en convertirse en una protección eficaz contra los depredadores, haciendo de ellos presas fáciles para depredadores como las rayas. Se cree que, al agruparse, los cangrejos aumentan sus posibilidades de supervivencia y reducen las probabilidades de que se los coman cuando son más vulnerables. La teoría de que esta reunión anual está relacionada con la reproducción ha sido refutada. Los machos no pueden aparearse con el caparazón blando y solo se ha observado apareamiento ocasional entre las decenas de miles de ejemplares. Lo que sucede cuando los cangrejos se separan y regresan a las profundidades, al igual que el motivo de la migración, sigue siendo un misterio.

Warren Baverstock

Pareja de langostinos comensales de crinoidea, Estrecho de Lembe, 2016
Fotografía, dimensiones variables

Resulta difícil distinguir a esta pareja de langostinos escondidos entre los tentáculos aterciopelados de la crinoidea porque son capaces de reproducir los colores exactos de su huésped (incluyendo los destellos anaranjados) para esconderse de sus depredadores. Esta imagen del fotógrafo submarino Warren Baverstock (1968), que reside en Arabia Saudí, es un excelente ejemplo de cómo se relacionan entre sí las diferentes especies del océano, desde las que se aprovechan de otras hasta las que colaboran. A un lado del espectro están los parásitos, como las lampreas, que viven a costa de la salud de sus huéspedes. Estas se adhieren a la piel de otros peces con su boca repleta de pequeños dientes afilados que perforan la piel y succionan los fluidos de su víctima. Los simbiontes comparten una relación estrecha y prolongada que beneficia a ambas especies. El cangrejo boxeador utiliza los tentáculos urticantes de las anémonas, que sujeta con sus pinzas, como arma frente a los depredadores y, a su vez, las anémonas se alimentan de los restos de comida de los cangrejos. El comensalismo (literalmente, «compartir la mesa») es una relación intermedia en la que una especie se beneficia pero la otra no se ve afectada: como estos langostinos que cabalgan a lomos de pepinos de mar y nudibranquios que se mueven lentamente. Si aparece un posible depredador, se esconden, refugiándose entre las branquias plumosas del dorso del nudibranquio o deslizándose bajo el cuerpo del pepino. La pareja se aferra desplazándose hasta llegar a algún lugar donde encuentren alimento. El crustáceo deja a su portador, se alimenta y busca otro transporte que lo lleve a una nueva zona del arrecife.

Aki Inomata

Piensa en la evolución #1: Kiku-ishi (Amonita), 2016-2017
Fotograma de video HD, dimensiones variables
Escultura: amonita fósil y resina, 12 × 15 × 7 cm

Una cría de pulpo explora con curiosidad la cavidad de una reluciente concha de amonita, a pesar de que no es posible encontrarlas en la naturaleza. Se trata, en realidad, de la obra de Aki Inomata (1983), un artista japonés contemporáneo interesado en la versatilidad de la innovación tecnológica y su capacidad para enriquecer nuestra perspectiva sobre el mundo natural. Moldeó la concha transparente a tamaño natural a partir de fósiles de amonita y la imprimió en 3D con resina. Después la introdujo en una pecera donde tenía un pulpo para que este la explorara. Los pulpos son famosos por su inteligencia y su curiosidad, así que este ejemplar no tardó en acomodarse dentro de la cavidad del caparazón. Al igual que los nautilos, los amonites se extinguieron a finales del Cretácico, hace unos 66 millones de años. Según los registros fósiles, eran ancestros de los pulpos y calamares, pero menos ágiles y considerablemente más lentos. Se cree que las presiones evolutivas llevaron a los pulpos a deshacerse de su caparazón para ganar en rapidez y agilidad. Esta pérdida del caparazón se vincula, específicamente, al desarrollo del cerebro del pulpo, que, a diferencia del de otros animales vertebrados, no está centralizado sino distribuido por el cuerpo del animal. Este fotograma del vídeo de Inomata capta el momento en que el pulpo se encuentra en el interior del caparazón de la misma manera que lo habrían hecho sus antepasados, evidenciando visualmente el presente y el pasado de un complejo viaje evolutivo.

Anónimo

Fauna marina, 100 a.C.
Mosaico de la Casa de Lucius Aelius Magnus, Pompeya
Museo Arqueológico Nacional de Nápoles

Por desgracia, no sabemos quién fue el autor de este detallado mosaico romano del año 100 a.C. expuesto en el Museo Arqueológico Nacional de Nápoles y hallado en la Casa de Lucius Aelius Magnus de Pompeya. Según los descubrimientos realizados en el yacimiento —impecablemente conservado— a los pompeyanos les gustaba decorar sus casas con pinturas murales y mosaicos que representaban escenas naturales, pero el realismo de este ejemplo destaca entre otros mosaicos de la época. En total, la imagen representa veintiuna criaturas, entre ellas varios peces y mariscos, una anguila, un pulpo e incluso un pájaro pequeño, representados con un nivel de detalle que solo puede haberse logrado mediante un cuidadoso estudio de la anatomía de cada animal. Aún más sorprendente es la sensación de naturalidad y movimiento que transmite cada animal. En la esquina inferior derecha, una morena serpentea hacia el foco de la escena: una pelea entre un pulpo y una langosta. Las extremidades del pulpo se retuercen alrededor del cuerpo del crustáceo, flotando ingrávidos mientras luchan. A su alrededor, otros peces, gambas y un calamar nadan sin darle importancia. Esta representación del comportamiento natural solo pudo nacer de la observación de animales vivos, pero el rudimentario equipo de buceo de la época habría impedido que tales observaciones se hicieran en el mar. Se sabe que los romanos ricos tenían «peceras» junto a sus villas para poder comer pescado fresco siempre que lo desearan. Estos tanques, sin duda, proporcionarían a los artistas la oportunidad de estudiar la vida marina en las aguas poco profundas de un entorno controlado.

Anónimo

Pulpo, h. 1550-1600
Bronce, 10,1 × 16,4 cm
Museo de Victoria y Alberto, Londres

A primera vista, esta escultura algo abstracta podría parecer obra de maestros modernos como Henri Matisse o Henry Moore, pero lo cierto es que se trata de un pulpo de bronce fundido por un metalista hace unos 500 años, fabricado, probablemente, en Flandes hacia finales del siglo XVI. La escultura, de 10 cm de altura, representa a un pulpo joven y, por el número y forma de sus tentáculos y por sus rasgos anatómicos, no hay duda de que ha sido realizada con ciertas dosis de realismo. Esto se aprecia en especial en la parte inferior de cada tentáculo, que muestra dos filas de ventosas que disminuyen de tamaño hacia las puntas. La escultura está llena de vida y dinamismo, algo que se aprecia en la forma enroscada de cada tentáculo; esto sugiere que el artista quizá trabajó empleando un ejemplar vivo. Esto explicaría la posición vertical de la cabeza del animal, que tiene la forma correcta, pero aparece en una postura poco natural, como si estuviera apoyada. La ubicación de los ojos y la adición de una boca hace que su rostro nos recuerde más el de un ser humano que el de un pulpo real, lo que le confiere una curiosa e inquietante cualidad antropomórfica. La mirada inexpresiva y las comisuras de la boca hacia abajo sugieren cierta profundidad emocional o algún tipo de humor meditativo. El pulpo formaba parte del imaginario del Renacimiento por su compleja gama de comportamientos y se creía que podía causar alucinaciones si se ingería crudo.

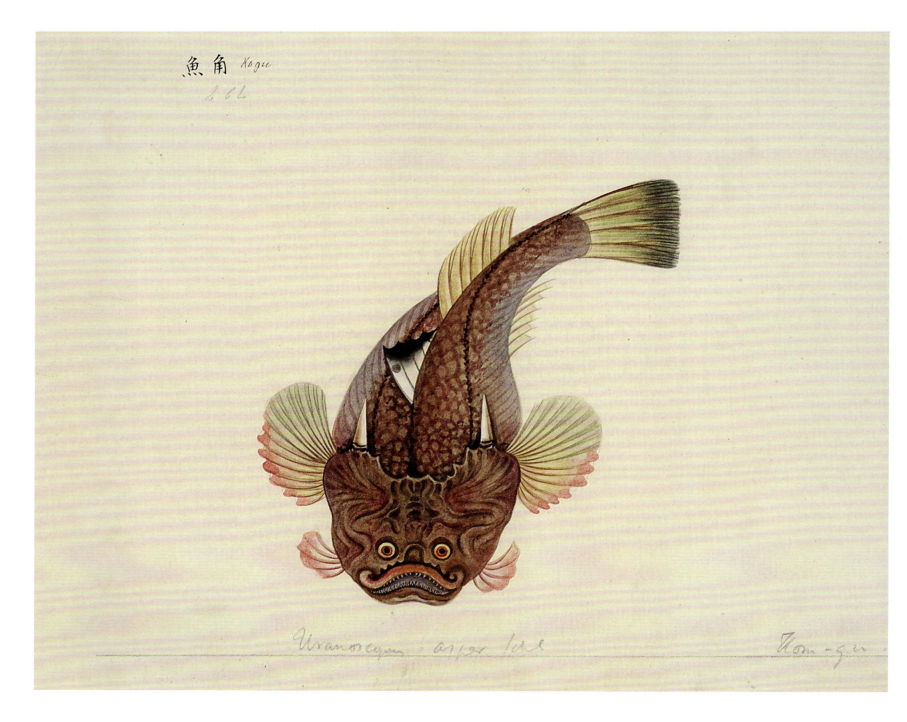

Anónimo

Uranoscopus asper, 1843
Acuarela sobre papel, 18 × 22,5 cm
Biblioteca de la Universidad de Groninga, Países Bajos

Esta acuarela china de un miracielo (*Uranoscopus asper*) pertenece a una amplia colección de ilustraciones que incluye más de 300 peces, además de reptiles, cefalópodos y crustáceos. Pintada por uno o varios artistas anónimos de la primera mitad del siglo XIX, la colección registra peces de los mares y ríos de China y de otras partes del mundo, desde Japón, Australasia y el archipiélago de las Indias Orientales hasta América y Europa. Cada ilustración, pintada al detalle, va acompañada del nombre de la especie en caracteres chinos, con su traducción al latín. El miracielo de esta lámina habita en las aguas del noroeste del océano Pacífico que circundan Japón. Considerado un manjar en algunos países, el miracielo se caracteriza por que tiene veneno y, en el caso del *Uranoscopus*, por dar descargas eléctricas. Su peculiar aspecto se debe al método que usa para cazar; tener los ojos sobre la cabeza le permite observar lo que sucede desde su escondite en la arena, de modo que, cuando su presa nada por encima, puede atraparla con su enorme boca, que también está orientada hacia arriba. La colección de ilustraciones pertenece a la Universidad de Groninga, (Países Bajos), que se las compró al comerciante Magdalenus Jacobus Senn van Basel, el primer agente comercial enviado por los holandeses en 1838 a la ciudad china de Cantón. El viaje de van Basel supuso un avance en la normalización de las relaciones comerciales entre Holanda y China después de que el gobierno holandés disolviera la poderosa Compañía Neerlandesa de las Indias Orientales, la institución que había controlado el comercio en Asia desde su creación en 1602.

Anónimo

Aguamanil con forma de pez y gamba, siglos XIV-XV
Gres moldeado con esmalte amarillo verdoso, decoración tallada y pintada, 19,4 × 17 × 5,5 cm
Museo de Bellas Artes de Boston

Lo más probable es que este aguamanil, fabricado por un ceramista anónimo entre la dinastía Tran y la dinastía Lê de Vietnam, date del siglo XIV o XV. Un aguamanil es un recipiente grande y de boca ancha; en esta versión, el ceramista ha creado el recipiente modelando una gamba encaramada sobre un pez y el agua se introduce por la apertura de su boca. El pez, tallado en piedra y decorado con un esmalte amarillo-verdoso, tiene unas preciosas escamas talladas y aún se conservan algunos detalles de la decoración original de sus aletas. La obra tiene un aire de fantasía y representa el punto álgido de la cultura vietnamita, cuando la dinastía Tran (1225-1400) estaba sentando las bases del actual Vietnam. Esta dinastía, además de introducir la lengua vietnamita, que se hablaba en la corte junto con el chino, y la literatura escrita, expandió Vietnam hacia el sur mediante la conquista militar. En este contexto, la dinastía Tran actuó como promotora de las artes, pues pretendía crear su propia identidad cultural. El aguamanil, que ahora está expuesto en el Museo de Bellas Artes de Boston, vincula esta historia con un episodio más reciente del pasado del país. El cirujano plástico John Davidson Constable la donó al museo junto con otras cerámicas vietnamitas. El padre de Constable había emigrado desde Londres para trabajar como conservador del museo de Boston y su hijo, que se convirtió en experto en artes asiáticas, sirvió como médico voluntario en Saigón durante la guerra de Vietnam (1955-1975). Aquella experiencia marcó a Constable, quien quiso mostrar a Estados Unidos la pericia y el talento de estos artesanos.

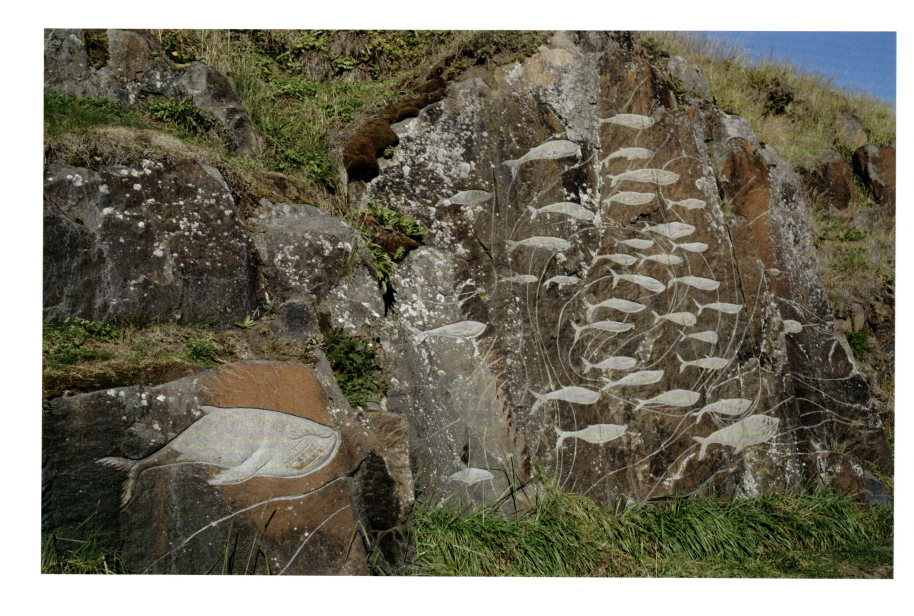

Aka Høegh

Llegaron, de *La piedra y el hombre*, 1994
Piedra tallada, dimensiones variables
Qaqortoq, Groenlandia

Aka Høegh (1947), una de las artistas más conocidas de Groenlandia, ha utilizado durante muchos años su ciudad natal, Qaqortoq (el mayor asentamiento del sur de Groenlandia), como una galería de arte al aire libre. *Stone and Man* (La piedra y el hombre) es un proyecto que comenzó a principios de la década de 1990 y que todavía sigue activo. En él, Høegh pidió a más de una docena de artistas nórdicos (de Noruega, Islandia, Finlandia y Suecia) que la ayudaran a crear veinticuatro tallas y esculturas. Algunas de las obras eran esculturas que empleaban rocas locales, mientras que otras eran más bien reproducciones de arte prehistórico: en las rocas aparecen talladas imágenes de ballenas, peces y rostros humanos cubiertos de líquenes. Con el tiempo, el número de esculturas se ha incrementado hasta cuarenta. Aunque la mayoría se ubican en la misma zona, algunas tallas han aparecido en la ciudad de Qaqortoq. En la imagen se puede ver una de las obras: un banco de peces tallado en una roca. Detrás de ellos, en otra piedra, acecha un depredador con forma de ballena. El pescado (principalmente el bacalao, el fletán y el salmón) forma la base cultural y económica de Groenlandia, donde más del 10 % de la población se dedica a la pesca. Con *Stone and Man*, Aka Høegh busca crear un arte nacional que refleje los mitos y leyendas locales y, a la vez, que muestre el patrimonio de Groenlandia y su dependencia de la naturaleza. En un país en la que casi el 90 % de la población es nativa (inuit), la obra de Høegh se coloca a la vanguardia de la preservación de la cultura indígena y de la creación de la identidad artística de Groenlandia.

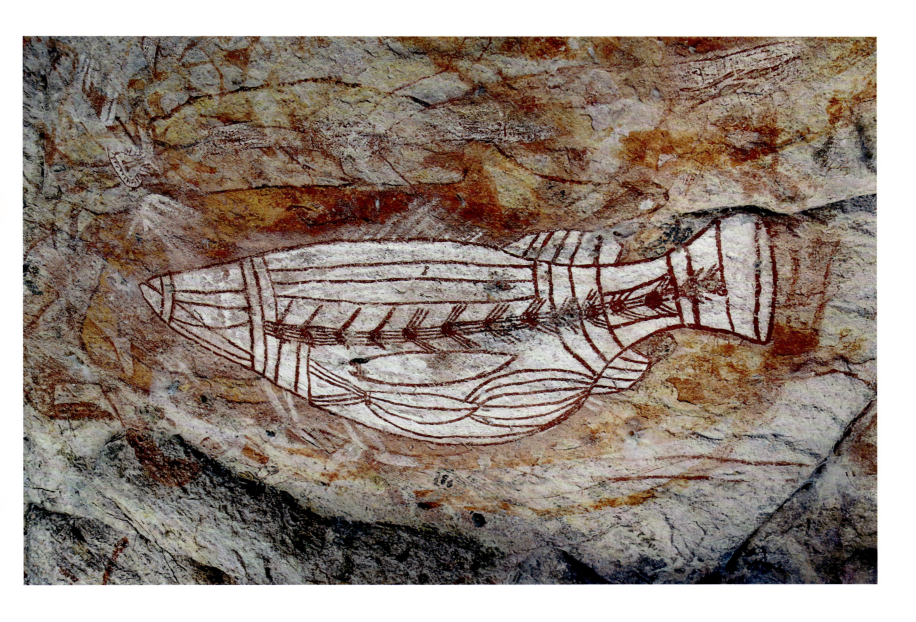

Anónimo

Barramundi, h. 2000 a.C.
Pigmentos de ocre sobre roca
Monte Borradaile, Tierra de Arnhem, Territorio del Norte, Australia

Esta representación de lo que se cree que es un barramundi (*Lates calcarifer*), también conocido como lubina asiática, está pintada con pigmentos ocres naturales en un abrigo rocoso del monte Borradaile, un lugar sagrado para los aborígenes de la Tierra de Arnhem. Está pintado en el estilo autóctono de la zona conocido como estilo «de rayos X», que se cree que se empezó a emplear hacia principios del segundo milenio a.C. El artista pintaba primero la silueta del pez en blanco y luego añadía detalles del interior en rojo, haciendo visibles la columna vertebral, la vejiga natatoria, el hígado y el estómago. Este tipo de pintura son las más significativas de las *Garre wakwami*, o del «Tiempo del sueño», creadas por los habitantes de la Tierra de Arnhem. Peces como el barramundi se asocian con la Serpiente Arco Iris, de la que se dice que se originó aquí y que creó montañas, ríos, lagos, valles y llanuras al recorrer la tierra. De la Serpiente Arco Iris surgió la gente espiritual; se dice que los niños espirituales toman la forma de pequeños peces en los pozos del clan ancestral. El barramundi (que significa «pez de río de gran tamaño») es un ancestro de la creación y una importante fuente de alimento. La mayoría de los barramundis habitan en ríos de agua dulce, pero algunos viven toda su vida en el mar; pero incluso los peces de río deben regresar a los estuarios de agua salada para desovar. El pez es hermafrodita: prácticamente todos nacen machos y se convierten en hembras después de al menos una temporada de desove.

Ray Eames

Cosas del mar, 1945
Sarga de algodón, serigrafiada e impresa a mano, 1,4 × 1,2 m
Museo de Arte del Condado de Los Ángeles

Este diseño textil dibujado a mano está repleto de estrellas de mar, erizos, caracoles, crustáceos, algas y caprichosas criaturas marinas surgidas de la creativa imaginación del artista y diseñador estadounidense Ray Eames (1912-1988). Este divertido patrón se diseñó en 1945 y se presentó al Concurso de Tejidos Estampados del Museo de Arte Moderno de Nueva York en 1947. Aunque no ganó ningún premio, obtuvo una mención de honor y se incluyó en la exposición del Museo «Textiles estampados para el hogar» ese mismo año. Aunque Eames colaboraba a menudo con su marido Charles —sus creaciones incluían muebles como la famosa silla Eames—, *Sea Things* (Cosas del mar) es uno de los pocos ejemplos en los que se atribuyó el mérito de forma individual. El diseño refleja su curiosidad por la naturaleza, que a ambos Eames les gustaba explorar. Cuando la pareja se instaló en Los Ángeles a principios de la década de 1940, dedicaron buena parte de su tiempo libre a pasear entre las dunas de la costa del Pacífico, coleccionando piedras, conchas y otros objetos que les inspiraban. Su interés por la vida marina aparece en varios proyectos, incluido un diseño para un acuario que no llegó a construirse y una película de 1970 sobre una medusa titulada *Polyorchis Haplus*. Schiffer Prints, una división textil de Mil-Art Company, fabricó comercialmente el diseño *Sea Things* —que puede desarrollarse en horizontal o en vertical según el uso— en 1950, para su colección «Stimulus». Hoy en día, este diseño atemporal puede encontrarse en un camino de mesa de Vitra, una empresa suiza de muebles que continúa la visión de los Eames de acercar el diseño moderno y de alta calidad al gran público.

William Kilburn

Diseño de un catálogo de estampados para telas impresas, h. 1788-1792
Acuarela sobre papel, 22,7 × 18,8 cm
Museo de Victoria y Alberto, Londres

El artista irlandés William Kilburn (1745-1818) diseñó algunos de los estampados en tela más originales y famosos del siglo XVIII, empleando motivos de flora terrestre y marina en tonos pastel. Estas algas marinas de color rosa, marrón, verde y azul, pintadas con gran detalle, aparecen junto a corales, musgos y hojas nervadas sobre un fondo neutro. El diseño tuvo tanto éxito que Kilburn obsequió una muselina de *chintz* con ese estampado a la reina Carlota, esposa del rey Jorge III. Tras aprender la técnica del estampado en algodón y lino en Dublín, Kilburn se trasladó a Londres, donde vendía sus diseños a impresores de calicó, y sus dibujos y grabados a imprentas. Su obra fue tan famosa que el botánico William Curtis lo contrató para dibujar las láminas de su libro *Flora Londinensis*, publicado a finales de la década de 1770. El éxito de Kilburn le llevó a adquirir su propia fábrica de calcografía y, para garantizar la calidad de sus estampados, presionó para que el Parlamento británico protegiese sus derechos de autor. En mayo de 1787, el Parlamento aprobó un proyecto de ley que impedía a la competencia de Kilburn crear reproducciones de mala calidad en tela barata, que se vendía a dos tercios del precio original. Su estampado de algas se adaptaba perfectamente a la calidad de la muselina de *chintz*, elevando su precio a una cifra exorbitante para la época: una guinea por yarda. Los estampados de Kilburn, el mejor impresor de calicó de su tiempo según sus coetáneos, se consideraban las mejores reproducciones de la naturaleza y en ellas mezclaba especies reales e imaginarias.

NNtonio Rod (Antonio Rodríguez Canto)

Trachyphyllia, de *Coral Colors*, 2016
Fotograma, dimensiones variables

Esta impresionante imagen de un coral procede de *Coral Colors*, un cortometraje a cámara rápida de NNtonio Rod (Antonio Rodríguez Canto, 1966). Obtener imágenes de seres tan pequeños, tan nítidas y con colores tan vivos, no fue fácil; los corales se mueven lentamente y viven a profundidades que dificultan la correcta iluminación y el trabajo con el equipo fotográfico. Tras un año de trabajo y 25 000 fotografías, Rod creó *Coral Colors*, con el que ganó varios premios por la calidad y originalidad de su obra y por mostrar la complejidad de estos invertebrados marinos. Los corales suelen vivir en colonias compactas de pólipos minúsculos. Con el tiempo, cada individuo excreta un exoesqueleto: la estructura del coral que solemos ver en los museos de historia natural o que se utiliza en joyería. Los pólipos suelen tener una serie de tentáculos que rodean la boca, que utilizan para alimentarse de plancton, pero la mayor parte de sus nutrientes se producen directamente en sus cuerpos mediante una relación simbiótica con los dinoflagelados, algas microscópicas a las que deben sus vivos colores. El fenómeno del blanqueamiento del coral relacionado con el cambio climático se produce cuando los corales expulsan las algas de sus tejidos ante una situación de estrés, como el aumento de la temperatura o los cambios en las mareas. Los corales blanqueados son vulnerables a los depredadores y a otros factores ambientales, lo que puede provocar su muerte. Rod explica que *Coral Colors* se creó expresamente con la finalidad de concienciar y de despertar el interés por estas increíbles criaturas marinas, cada vez más afectadas por la degradación medioambiental provocada por el hombre.

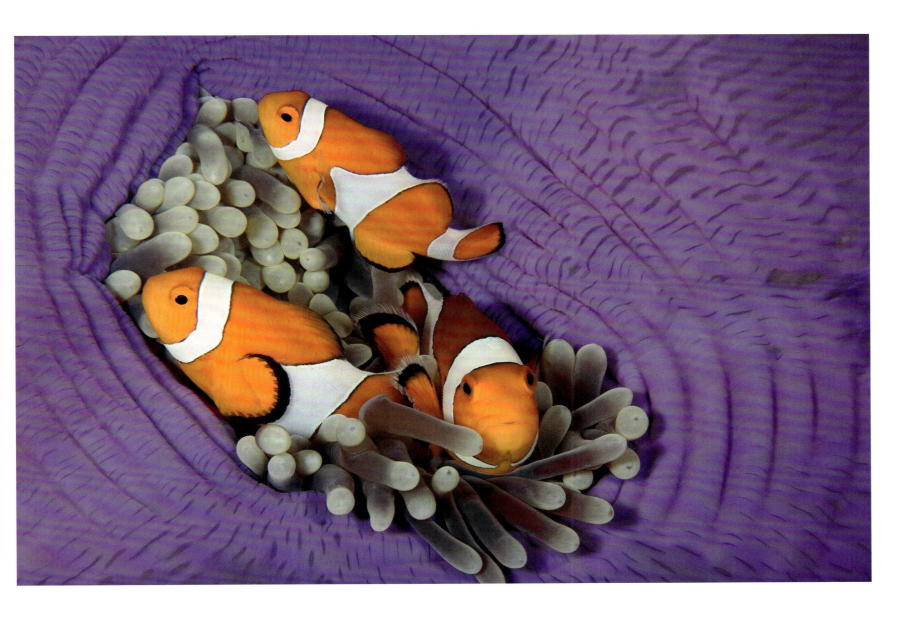

Franco Banfi

Tres peces payaso falsos en una anémona
Arrecife del Faro, isla Cabilao, Bohol, Bisayas Centrales, Filipinas, 2007
Fotografía digital, dimensiones variables

El intenso color púrpura de esta anémona (*Heteractis magnifica*) proporciona el telón de fondo perfecto para este retrato de tres peces payaso falsos (*Amphiprion ocellaris*), que también destacan por su llamativo color naranja y blanco. Esta imagen es obra del galardonado fotógrafo submarino y de fauna salvaje Franco Banfi (1958), de origen suizo, que lleva casi cuarenta años fotografiando la vida oceánica y practicando el buceo libre. Conocido sobre todo por sus impactantes fotografías de ballenas, Banfi es un apasionado ecologista y conservacionista que utiliza sus imágenes para concienciar sobre la biodiversidad del océano, según él, poco explorado y mal comprendido, y cada vez más amenazado. Esta imagen del falso pez payaso y la anémona ejemplifica ese mensaje. En el océano viven más de 1000 especies de anémonas, pero solo diez de ellas coexisten con las veintiséis especies de pez payaso tropical y solo algunas clases de anémonas y peces payaso dependen unos de otros para sobrevivir. Estas dos especies han evolucionado para protegerse mutuamente de los depredadores y para intercambiar nutrientes, una relación conocida como simbiosis obligatoria; una prueba de su dependencia mutua. El pez payaso es capaz de protegerse de los aguijones que utilizan las anémonas para obtener su alimento y defenderse, ya que el pez payaso está cubierto por una capa de mucosa entre tres y cuatro veces más gruesa que la de cualquier otro pez. Si el tentáculo de una anémona le golpea, el pez payaso queda ileso. La anémona le proporciona al pez payaso un hogar seguro y él le devuelve el favor limpiándola, ahuyentando a los depredadores y alimentándola con sus desechos.

Vittorio Accornero de Testa para Gucci

Pañuelo, 1970-1979
Sarga de seda estampada, 87 × 86 cm
Museo Smithsoniano de Diseño Cooper-Hewitt, Nueva York

Los magníficos pañuelos de seda de Gucci, una de las principales casas de moda del mundo, siguen siendo tan codiciados como cuando se crearon en la década de 1960. Este ejemplo es obra del artista Vittorio Accornero de Testa (1896-1982), que trabajó como diseñador para Gucci entre 1960 y 1981. Se dice que el primer pañuelo Gucci de Accornero (el clásico estampado de flores) se diseñó en 1966 para Grace Kelly, cuando visitó con su marido, el príncipe Raniero de Mónaco, la tienda Gucci de Milán. Rodolfo Gucci quería obsequiar a la princesa con un regalo y le encargó a Accornero un diseño floral en seda que sustituyera al tradicional ramo de flores. Su trabajo revolucionó el mundo de los complementos de moda. Accornero era la persona idónea para diseñar una prenda tan prestigiosa, pues cuando empezó a trabajar en Gucci ya se había consagrado como diseñador de vestuario y escenógrafo, y durante años también había ilustrado cuentos de hadas y libros infantiles. Su trayectoria se puede apreciar en este pañuelo. Enmarcado por una franja de color (el pañuelo se vendió con marcos de diferentes colores: turquesa, amarillo y azul marino) vemos un jardín submarino. En él se aprecian corales de un rosa intenso y algas multicolores, entre las que se mueven caballitos de mar y nadan peces de vivos colores. En el fondo marino se distinguen pequeñas conchas e incluso una perla en una ostra. Para Gucci, el pañuelo es sinónimo de lujo, de modo que también hay collares de perlas decorando el fondo marino. Fabricado en la década de 1970, este paisaje es una espectacular variante del diseño floral original, pero a diferencia de muchas de sus casi ochenta versiones, este no está firmado por su creador.

Capitán Jared Wentworth Tracy

San Valentín marinero, 1839-1840
Conchas, madera y vidrio; abierto 22,2 × 45,7 × 3,8 cm
Nantucket Historical Association, Massachusetts

Esta imagen muestra unos alegres arreglos de conchas de colores pastel. Las conchas se han colocado artísticamente, formando figuras geométricas y florales, expuestas en una caja octogonal de madera con bisagras y tapas esmaltadas en vidrio. A la izquierda, un ancla, símbolo de estabilidad, es la base del diseño; en la parte inferior derecha, una representación individual de un cesto contiene las diversas flores en forma de concha. Estos mosaicos llamados «san Valentines de los marineros», eran populares a finales del siglo XVIII y principios del XIX.

Eran objetos que los balleneros y los marineros regalaban como recuerdo para sus seres queridos al regresar a casa tras pasar meses (o años) en alta mar. Los diseños solían incluir corazones, rosas, símbolos náuticos y frases bonitas; durante mucho tiempo se pensó que los marineros creaban estas «tarjetas» de San Valentín recogiendo conchas de las playas y colocándolas con cuidado durante las largas horas de inactividad a bordo, pero parece que este dato tan romántico no es del todo exacto. La presencia de un patrón entre los diseños indica que estas obras no eran siempre piezas únicas, e investigaciones más recientes han revelado que muchos marineros las compraban en tiendas, principalmente en Barbados, puerto en el que solían hacer escala antes de la última etapa de su viaje a Norteamérica. No es el caso de este mosaico. Se dice que Jared Wentworth Tracy (1797-1864) lo hizo para su esposa, Mary. Era el capitán del Harmony of Nantucket, una goleta que naufragó en 1839 en un arrecife del canal de Mozambique. Cuando meses después regresó a Nantucket, llevaba este san Valentín consigo.

Maggi Hambling

Vieira: una conversación con el mar, 2003
Acero, Alt. 3,7 m
Aldeburgh, Suffolk, Reino Unido

«Oigo esas voces que no serán ahogadas», reza la inscripción que rodea el borde de esta concha de vieira de acero inoxidable que se eleva casi 4 m sobre la playa de Aldeburgh, en la costa de Suffolk, al este de Inglaterra. La letra procede de la ópera *Peter Grimes* de Benjamin Britten, que cuenta la historia de un pescador arruinado que vive en una ciudad muy parecida a la de este puerto pesquero. La artista británica Maggi Hambling (1945), conocida por su obra pictórica, sobre todo de olas, se basó en la vieira común (*Pectinidae*), una familia de bivalvos marinos comestibles considerada un manjar local en Suffolk, para dar forma a esta inmensa escultura. Una de las conchas de la vieira está en posición vertical, con la superficie pulida de cara al mar para captar la luz, mientras que la otra se encuentra en posición horizontal, de modo que sirve para fijar al suelo la parte vertical y permite a los visitantes sentarse, descansar y mirar el mar, tal y como sugiere el título de la obra *Vieira: una conversación con el mar*. La escultura era el homenaje de Hambling a Britten, uno de sus compositores favoritos, que vivía y trabajaba en Aldeburgh y solía dar paseos por la playa casi todos los días. Recaudó fondos para subvencionar su creación y la donó a la ciudad. Aunque es una obra admirada, también ha suscitado algunas críticas ya que se considera una intrusión en una playa que, por lo demás, es virgen. Hambling, que nació cerca de allí, en Sudbury, Suffolk, estudió arte en Ipswich y Camberwell y en la Slade School of Fine Art; también fue artista residente en la National Gallery de Londres entre 1980 y 1981. El océano ha inspirado buena parte de su obra.

I. O. Evans

Páginas de *El libro del observador del mar y la costa*, publicado por Frederick Warne & Co., Londres, 1962
Libro impreso, 14 × 8,6 cm
Colección privada

Para muchos niños y adultos británicos de mediados del siglo xx que sentían curiosidad por el mundo natural, los libros de bolsillo de la serie «Observer's Books» eran una introducción perfecta. Estas páginas pertenecen al libro *The Observer's Book of Sea and Seashore*, editado por el sudafricano Idrisyn Oliver Evans (1894-1977) y publicado en 1962. El libro tenía ilustraciones claras y textos sencillos, lo que contribuyó a su popularidad, y no era raro ver a personas explorando playas y pozas de marea de la costa con un ejemplar bajo el brazo. Los dibujos de «Laver, *Corallina* y líquenes» en pastel incluyen el laver púrpura (1, *Porphyra umbilicalis*), un tipo de alga comestible que se encuentra en las costas rocosas y que se utiliza en Gales para hacer *laverbread* (una receta tradicional). A la derecha del laver se encuentra la *Corallina officinalis* (3), un alga roja con frondas ramificadas cuyos colores varían del rosa al rojo, púrpura y amarillo, dependiendo de la luz: a más luz, más pálidos son los tonos. Arriba a la derecha hay un *Lecanora* (8), un liquen gris compuesto por hongos y algas que forma colonias circulares. La serie de «Observer's Books» se publicó entre 1937 y 2003 y en ella participaron muchos autores. *Sea and Seashore*, el número treinta y uno de la serie, fue la segunda incursión a los océanos tras el número veintiocho, *Sea Fishes*. Se llegaron a publicar un centenar de libros, que hoy se consideran de coleccionista, sobre temas que van desde lo general (naturaleza, deportes, arquitectura) hasta los más específicos (polillas británicas, banderas, antigüedades de cocina), pero siempre con el objetivo de ofrecer conocimientos concisos sin abrumar al observador con terminología.

Paula do Prado

Kalunga, 2019-2020
Técnica mixta sobre fibra, 90 × 120 × 5 cm
Colección de la artista, Australia

Con la finalidad de explorar la conexión con sus ancestros, la artista uruguaya Paula do Prado (1979) creó *Kalunga* junto con su hijo Tomás, que entonces tenía seis años. *Kalunga* es una frontera oceánica imaginaria que separa el mundo de los vivos del de los muertos. Utilizando ganchillo y acrílico enrollado en hilo, decoró alambre cubierto de papel y remató la escultura reutilizando redecillas para frutas y cuentas de plástico para crear el mar tal y como lo imaginaba su hijo. Para él, el mar era un lugar mágico lleno de seres maravillosos; para ella, que no sabe nadar, el mar inspira miedo y asombro a partes iguales. La palabra «*kalunga*» proviene del kikongo, una lengua bantú que se habla en muchas zonas de África. Puede significar tanto «océano» como «divino» y se utiliza para referirse al «limbo entre dos mundos», una línea hipotética en algún lugar del Atlántico o una línea imaginaria entre la vida y la muerte en la que ambas se cruzan. Do Prado, que viajó de Uruguay a Australia cuando era niña, reflexiona constantemente sobre la conexión espiritual de sus antepasados con el mar y cómo eso repercute hoy en su vida y en la de su hijo. Al crear *Kalunga*, esperaba transmitir algunas de estas reflexiones mientras aprovechaba para trabajar con su hijo pequeño. Esta colaboración tiene un carácter lúdico y reflexivo que muestra sus ganas de experimentar y de abordar ideas complejas, como la tensión entre el miedo y la curiosidad que el océano evoca en madre e hijo.

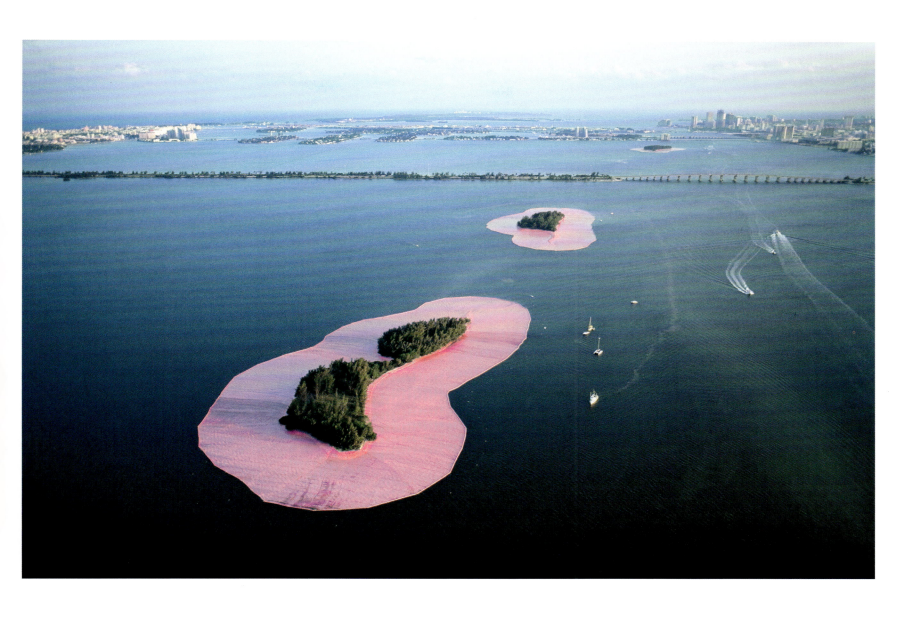

Christo y Jeanne-Claude

Islas circundantes, bahía Vizcaína, Gran Miami, Florida, 1980-1983
Instalación, dimensiones variables

Estas islas rodeadas por unos halos de color rosa fucsia ofrecen un espectáculo extraordinario. Sin embargo, esta sorprendente instalación creada específicamente para estas islas duró tan solo dos semanas y supuso una ingente labor de gestión para una obra de arte tan efímera. La obra incluyó un total de once islas desde la ciudad de Miami hasta North Miami, la ciudad de Miami Shores y Miami Beach, todas ubicadas en las aguas poco profundas de la bahía Vizcaína, en la costa de Florida. Al terminar su instalación, unos 604 000 m² de tejido de polipropileno rosa flotaban alrededor de cada isla. Esta instalación fue obra de los artistas Christo (1935-2020) y Jeanne-Claude (1935-2009). Eligieron el rosa porque encajaba bien con la vegetación tropical de las islas, que están deshabitadas y se limpiaron a fondo para preparar el espectáculo, y con el cielo de Miami y el color de las aguas poco profundas de la bahía. La tela, que un equipo de 120 monitores con camisetas rosas se encargaba de vigilar desde unos botes hinchables, se convirtió en un apéndice de las islas, subiendo y bajando con la marea y mostrando cómo Miami y sus habitantes viven entre la tierra y el agua. Los artistas, que estaban casados, destacaron por sus obras gigantes con telas, incluyendo obras en las que «envolvían» estructuras, como el Pont Neuf de París o el Reichstag de Berlín, y la construcción de «muelles flotantes» que permitían a los visitantes caminar por la superficie de un lago en el norte de Italia.

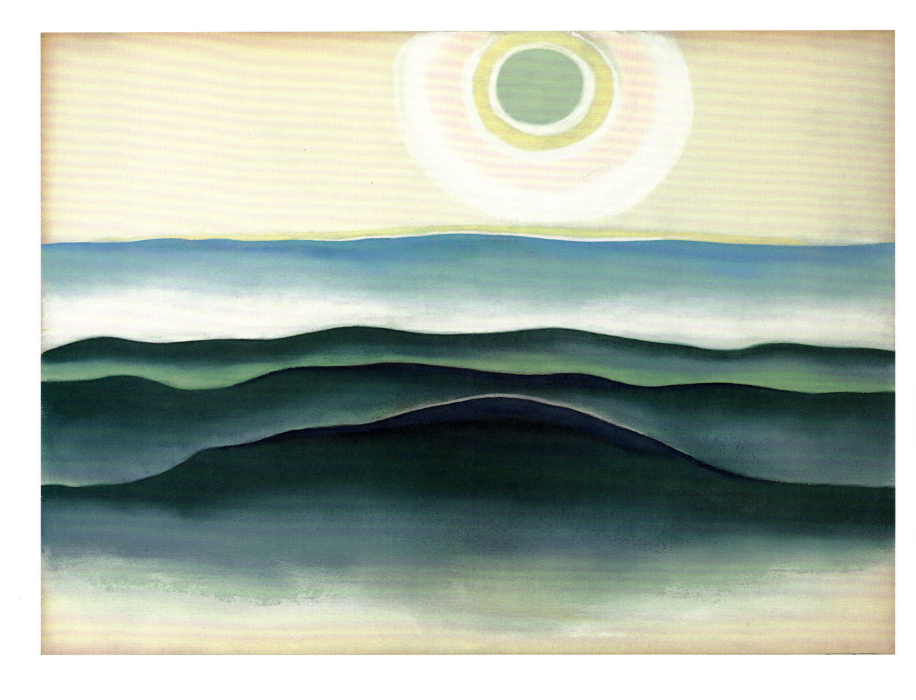

Georgia O'Keeffe

Sun Water Maine, 1922
Pastel sobre papel colocado sobre tabla, 48,3 × 64,1 cm
Colección privada

En la parte inferior, una banda de verde oscuro simboliza la exuberante e irregular costa del estado de Maine (al noreste de Estados Unidos). Sobre ella, el océano está representado por una única franja ininterrumpida de verde azulado que transmite una sensación de paz imperturbable bajo un cielo que aparece lavado por el intenso resplandor del amanecer. La famosa artista estadounidense Georgia O'Keeffe (1887-1986) trabajó en esta ilustración al pastel durante su estancia en York Beach (Maine), donde estudió el potencial expresivo de las composiciones horizontales y los campos de color. Los paisajes de O'Keeffe están cargados de una sencillez estética casi mística que rebosa serenidad espiritual. *Sun Water Maine* le da una vuelta de tuerca a la iconografía clásica de los paisajes de la pintura occidental mediante un lenguaje vanguardista y minimalista en el que prioriza el color sobre el detalle. Aunque se caracterizan por una sensación de quietud ajena al ajetreo del mundo, muchos de los paisajes de O'Keeffe aluden al paso del tiempo, una referencia al inevitable ritmo natural que define la existencia humana. El característico estilo de la artista evoca rápidamente al budismo zen y a la claridad del arte japonés. Aprovechando las emociones que transmite el color, O'Keeffe creó un lenguaje artístico esencialista para inmortalizar la vitalidad y la energía de los entornos naturales que amaba. Contrastando con las pinturas decimonónicas de mares tormentosos y traicioneros, la tranquilidad del océano de O'Keeffe invita al espectador a mantener una relación cordial con la naturaleza a través de una mirada más íntima y contemplativa.

Subhankar Banerjee

Laguna de Kasegaluk y mar de Chukotka, 2006
Fotografía, 1,7 × 2,2 m

Esta imagen evoca la pintura de campos de color de las décadas de 1940 y 1950. La parte izquierda está cubierta por una enorme mancha beige que se funde con otra azul claro en la parte derecha de la fotografía; sobre ellas, el horizonte está delimitado por una línea azul oscuro bajo una capa de gris y blanco que representa el cielo. A pesar de su estilo abstracto, esta imagen del fotógrafo, escritor y activista estadounidense de origen indio Subhankar Banerjee (1967) es una vista aérea del límite entre la laguna de Kasegaluk y el mar de Chukotka, en la zona del Ártico de Estados Unidos, donde el agua dulce de color crema procedente de varios ríos y que transporta abundantes nutrientes desemboca en el mar. Los vientos empujan el agua dulce de la laguna hacia el mar, y viceversa, creando un entorno natural muy rico, clave para las aves migratorias como la barnacla cariblanca (la mitad de la población mundial de estas aves se reúne en Kasegaluk antes de migrar hacia el sur, a México, para pasar el invierno) y otras criaturas, como belugas, focas manchadas y osos polares. Banerjee ha fotografiado en múltiples ocasiones el Refugio Nacional de Vida Silvestre del Ártico en Alaska y otros lugares de gran importancia ecológica y cultural del Ártico. Es uno de los activistas más conocidos en favor de su conservación y defendió la protección de la laguna de Kasegaluk frente a los planes para realizar perforaciones petrolíferas en la región, que se acabaron cancelando en 2015. Su obra se ha expuesto en numerosos museos y galerías, incluyendo la 18.ª Bienal de Sídney, y ha sido decisiva en la preservación de zonas ecoculturales del Ártico estadounidense, incluido el Refugio Nacional de Vida Silvestre del Ártico.

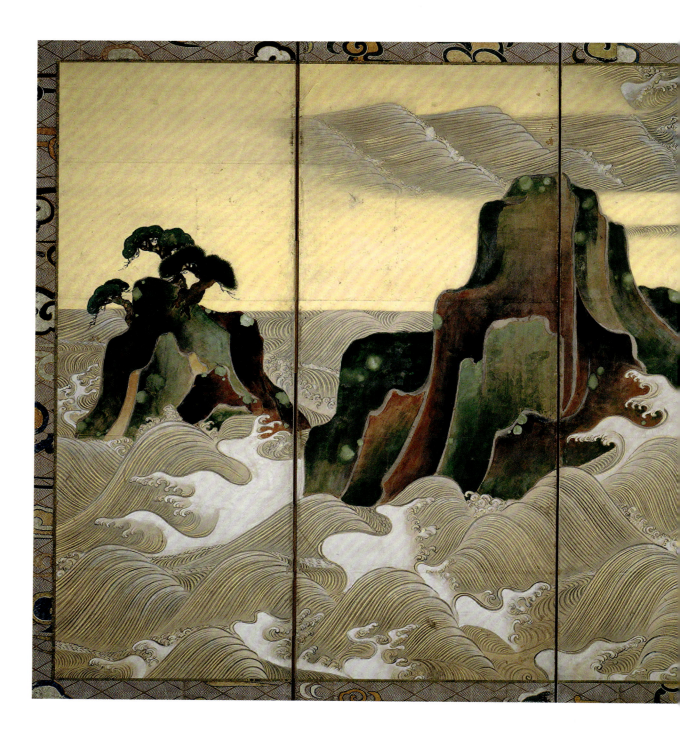

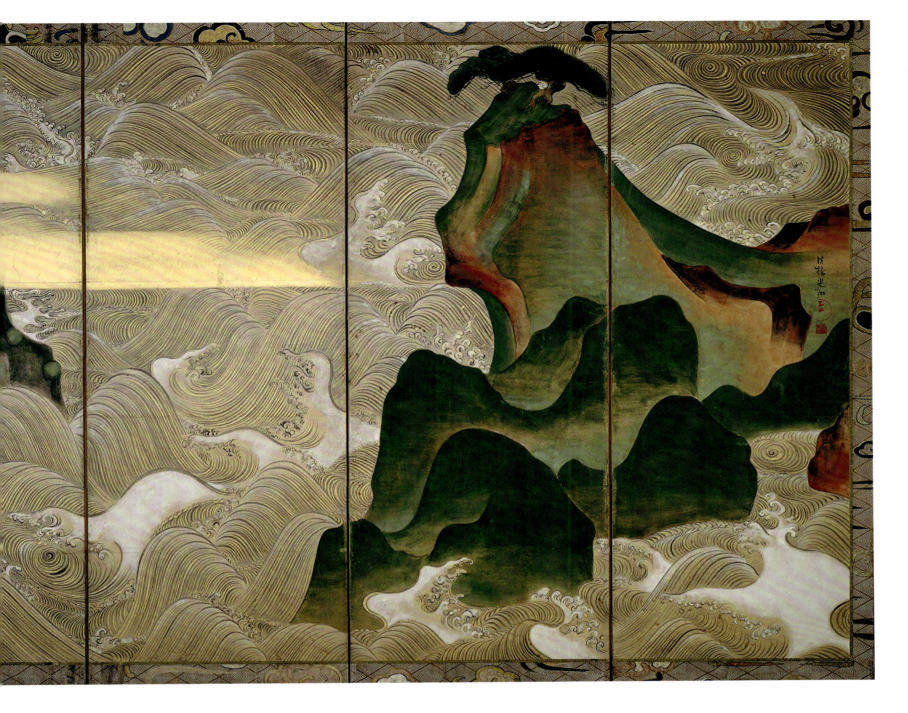

Ogata Kōrin

Oleaje en Matsushima, principios del siglo XVIII
Biombo de seis paneles; tinta, color y oro sobre papel, dimensiones totales: 1,5 × 3,7 m
Museo de Bellas Artes, Boston

Las olas rompen alrededor de unos islotes coronados con pinos, mientras el brillante horizonte queda parcialmente oculto tras las nubes que reflejan las olas. Aunque su estructura es tradicional, el planteamiento de este cuadro de seis paneles es más estético que naturalista, dando gran protagonismo a los salientes rocosos que se alzan orgullosos en medio del mar enfurecido, mientras las blancas crestas de las olas que rompen parecen agarrarse con furia a las rocas. El pintor y diseñador japonés Ogata Kōrin (1658-1716) creó un estilo artístico conocido como la Escuela Rinpa de pintura, que gozó de gran popularidad en el periodo Edo (1603-1867). Este estilo se caracteriza por el uso de colores vivos que se despliegan de manera decorativa, a menudo para representar la naturaleza y el cambio de las estaciones. Matsushima, una bahía en la costa oriental de Honshu, la isla más grande de Japón, es un pintoresco lugar famoso por sus numerosas islas boscosas. (Sin embargo, esta obra no está inspirada en Matsushima, sino que es un lugar de la costa cerca de Sumiyoshi en Osaka; el responsable de esta confusión es el pintor Sakai Hōitsu, discípulo de Kōrin). Aunque Kōrin se inspiró en una obra del mismo título del famoso diseñador y artista de principios del siglo XVII Tawaraya Sōtatsu, otra posible influencia es la isla mítica taoísta conocida como monte Penglai en China y monte Hōrai en Japón, que se asocia con la longevidad y la inmortalidad. Kōrin pintó buena parte de sus mejores obras al final de su carrera y en 1701 se le concedió el título artístico honorífico de *hokkyō*, que significa «protector de la ley budista».

Benvenuto Cellini

Salero, 1540-1543
Oro, esmalte, ébano y marfil, 26,3 × 28,5 × 21,5 cm
Museo de Historia del Arte, Viena

El tema central de este peculiar salero, obra del célebre orfebre y escultor italiano Benvenuto Cellini (1500-1571), es la interrelación del mar y la tierra, pero en general presenta una alegoría de todo el cosmos, incluyendo personificaciones de los vientos, las horas del día y el mundo de los humanos. El dios del mar, Neptuno, aparece desnudo con las piernas entrelazas con las de Tellus (personificación de la tierra), en una pose que cualquier espectador de época renacentista habría reconocido como sexual. Entonces se creía que la sal se producía por la fusión de elementos de la tierra y del mar. Con una mano Neptuno sostiene un tridente y con la otra sujeta las riendas para controlar los hipocampos (caballos de mar con cola de pez, que simbolizan las mareas) que surgen de las olas, acompañados de peces y otras criaturas marinas. Junto a Neptuno hay un pequeño cuenco para la sal en forma de barco. Tellus se apoya con la mano derecha en una cornucopia, el cuerno de la abundancia, mientras se aprieta un pecho con la izquierda, gesto del siglo XVI que hace referencia a la fertilidad y la abundancia. El templo junto a ella serviría para guardar granos de pimienta, cuyo origen exótico queda sugerido por el elefante indio sobre el que está sentada. Este salero, encargado originalmente por el cardenal Ippolito d'Este, se hizo, al final, para Francisco I, rey de Francia. Los impuestos sobre la sal eran la mayor fuente de ingresos reales y Francisco fue el primer monarca francés que inició el comercio de especias como la pimienta con la India. Además de su belleza, el rey debió apreciar el simbolismo político y económico de la pieza.

John Samuel Pughe

Otra fiesta de la que se habla, de *Puck*, vol. 43, n.º 1117, 1898
Cromolitografía, 34,3 × 25,4 cm
Biblioteca del Congreso, Washington D.C.

«¡Por mis barbas!», exclama Neptuno, molesto, en las aguas del mar Caribe, rodeado de naufragios de los buques españoles de la guerra entre España y Estados Unidos (1898). «¡Si los yanquis siguen así, tendré que mudarme!». John Samuel Pughe (1870-1909), oriundo de Gales, recibió el encargo de dibujar esta viñeta para la portada de la revista satírica estadounidense *Puck*, famosa por sus coloridas ilustraciones que ridiculizaban temas políticos de actualidad. La guerra hispano-estadounidense se libró entre mayo y agosto de 1898; comenzó como un conflicto por la independencia de Cuba, pero pronto se convirtió en una campaña para despojar a España de sus colonias de ultramar. La imagen hace referencia a la batalla de Santiago de Cuba, el 3 de julio de 1898, que confirmó la victoria estadounidense tras cuatro meses de conflicto. Aquel día, cuatro acorazados estadounidenses y dos cruceros blindados derrotaron a un escuadrón español. Aunque se hundieron seis barcos, Pughe coloca nueve en el fondo del mar y al menos otros cuatro que se empiezan hundir desde la superficie. En la mitología romana, Neptuno es el poderoso dios del mar, conocido por su larga barba y su característico tridente; gobierna las aguas y reúne tormentas para hundir barcos y acabar con la vida de los marineros. La ilustración de Pughe, que señala a Estados Unidos como una gran potencia naval, muestra a Neptuno impotente ante el poder de la marina estadounidense. Las hostilidades supusieron un punto de inflexión en la historia de Estados Unidos, que se estableció por primera vez como gran potencia mundial.

George Brettingham Sowerby

Ostra perlera, de *Bocetos de la historia natural de Ceilán*, de J. Emerson Tennent, 1861
Grabado, 19 × 12,5 cm
Biblioteca de la Universidad de Cornell, Ithaca, Nueva York

En teoría, casi cualquier molusco es capaz de crear una perla, pero las más valoradas por su nácar o madreperla (una sustancia dura, resistente e iridiscente que parece cambiar de color según la iluminación) proceden de la *Pinctada genus*, una familia de moluscos de agua salada también conocidas como ostras perleras. Estos detallados dibujos del naturalista británico George Brettingham Sowerby (1788-1854), experto en moluscos, muestran el ciclo vital de la ostra junto con un primer plano externo e interno de una *Pinctada* con sus perlas. Las perlas han sido consideradas piedras preciosas durante milenios y la primera mención en el registro histórico data del año 2206 a.C., en China. En la tradición hindú se decía que las perlas se creaban cuando un rayo caía en el agua, lo que las convertía en símbolo de unión del cielo y la tierra. Por su parte, en el arte occidental las perlas suelen asociarse al poder y a la sofisticación. Estas suaves y brillantes piedras también se relacionan con lo femenino y se vinculaban a la luna, la pureza y lo sobrenatural. Las perlas naturales se producen en el tejido blando de la *Pinctada*, que proceden de la región central Indopacífica y están formadas por capas de calcio producidas como respuesta natural a un cuerpo extraño, como un grano de arena, que se ha introducido en el molusco. Una ostra tarda entre tres meses y dos años en producir una perla lo suficientemente grande para utilizarse en joyería. A partir del siglo XIII, la demanda de perlas por parte de personas adineradas que buscaban símbolos de estatus era tal que las perlas se cultivaban introduciendo en las ostras perleras fragmentos de conchas de otros moluscos.

Fosco Maraini

Mujer *ama* buscando perlas en la isla de Hekura, Japón, 1954
Fotografía, dimensiones variables

Una buceadora vestida con tan solo un taparrabos y un pañuelo recoge moluscos del lecho marino situado frente a la costa de la isla japonesa de Hegura-jima, también conocida como Hekura. Una cuerda atada a su cintura y amarrada a un barco situado a unos 30 m por encima de ella espera a que dé un tirón: la señal de que está lista para volver a la superficie. La mujer era una de las muchas *ama* (mujeres del mar en japonés) que el antropólogo y etnógrafo italiano Fosco Maraini (1912-2004) fotografió en 1954 mientras documentaba esta comunidad de mujeres que se ganaban la vida buceando en busca de ostras, caracoles de mar y otros mariscos. Las fotografías de Maraini fueron las primeras en mostrar las increíbles hazañas de estas mujeres, retratándolas tanto en las profundidades del agua como en el paisaje rocoso de la isla. Hay registros históricos sobre las *ama* que datan del año 750 d.C. Por otro lado, el hecho de que las mujeres buscaran alimento en las costas centrales y meridionales de Japón era algo habitual. Las *amas* han estado muy ligadas al cultivo de perlas desde 1893, cuando se empezaron a cultivar; buceaban para introducir un núcleo en la ostra y, años después, volvían para recuperar la perla que se había formado. Pero la tradición se está perdiendo: cuando Maraini visitó la isla había unas 6000 *ama* y en la actualidad hay unas 2000. Las costumbres también han evolucionado y hoy usan trajes de neopreno y gafas de buceo, aunque las *ama* modernas siguen sin utilizar bombonas de oxígeno; después de cada jornada visitan un santuario para agradecer a los dioses el haber regresado sanas y salvas.

Jeannette Klute

Vida marina, h. 1950
Revelado por transferencia de tinte, aprox. 34,6 × 27 cm
Museo de Arte de Dallas, Texas

Esta imagen extraordinariamente detallada e íntima de la vida marina tomada durante la marea baja forma parte de una serie en la que la fotógrafa estadounidense Jeannette Klute (1918-2009) explora la tensión entre realismo y abstracción en la representación de temas naturales. Las pozas que se forman en el espacio intermareal de las costas rocosas suelen estar repletas de una increíble variedad de vida marina, tal y como se puede apreciar aquí. Mejillones, caracoles y percebes emergen de las aguas poco profundas en las que encuentran alimento y refugio, aferrándose a la superficie de las rocas y a los guijarros cubiertos de algas. Un pequeño cangrejo busca alimento entre las rocas, aprovechando este entorno semicerrado en el que escasean los depredadores y abundan los lugares para esconderse. En esta fotografía, Klute capta la complejidad casi mágica de estos ecosistemas de marea y de las numerosas criaturas marinas que los habitan. Para ello, enfoca el tema desde la superficie, reduciendo su carácter tridimensional a una planitud casi pictórica. Este interés por la forma y por el color llevó a la fotógrafa a convertirse en pintora en la década de 1950. Pero antes de que se produjera esta transición profesional, Klute también contribuyó al desarrollo del proceso de impresión por transferencia de tinte—un proceso que superpone imágenes con diferentes colores— que permitió a los fotógrafos captar la naturaleza con una definición mejor y con unos colores más realistas. Su talento y carácter innovador hicieron que Kodak la contratase como asistente de laboratorio; en 1945 fue ascendida a directora del departamento de impresión a color de la empresa.

Anónimo

Frasco con diseño de peces y volutas, finales del siglo XV
Gres de *buncheong* con decoración incisa y esgrafiada, Alt. 22,8 cm; Diám. 18,3 × 13,9 cm
Museo de Bellas Artes de Boston

En el Japón del siglo XVI, se popularizó un tipo de cerámica originaria de Corea, el *buncheong*. Se creó bajo la dinastía más longeva (y última) de Corea, la dinastía Joseon (1392-1897), pero sus raíces se remontan al celadón de la dinastía anterior, la Goryeo (918-1392). El término *buncheong* es una abreviatura de *bunjang hoecheong sagi*, una frase acuñada en la década de 1930 por el primer historiador del arte de Corea del Sur, Go Yuseop, que se puede traducir como «cerámica verdigrís decorada con polvo». La popularidad de este estilo radica en su apariencia sencilla, que transmite la sensación de que se trata de un objeto de uso práctico, sin pretensiones artísticas. Se decoraba aplicando engobe blanco bajo el esmalte. El engobe se combinaba con diferentes técnicas decorativas, incluyendo un diseño inciso o esgrafiado, como el de la imagen. Su carácter experimental contrastaba con la formalidad de la cerámica de celadón. Este frasco es típico de la artesanía de la provincia de Jeolla. El *buncheong* prácticamente desapareció de Corea a finales del siglo XVI, cuando la porcelana blanca de Joseon se popularizó, pero tras la invasión japonesa de Corea en 1592, muchos alfareros fueron obligados a trasladarse a Japón, donde el *buncheong*, conocido allí como «cerámica de Mishima», se hizo muy famoso. El médico estadounidense William Sturgis Bigelow compró este frasco cuando vivía en Japón, entre 1882 y 1889. En una época en la que la mayor parte del país estaba vedado a los extranjeros, Bigelow se hizo con una enorme colección de cerámica y arte asiático. Cuando regresó a Estados Unidos, donó 75 000 objetos, entre ellos este frasco, al Museo de Bellas Artes de Boston, donde permanece.

Anna Atkins

Ptilota plumosa, de *Photographs of British Algae: Cyanotype Impressions, vol. III*, 1843-1853
Cianotipo, 25,3 × 20 cm
Biblioteca Pública de Nueva York

Photographs of British Algae: Cyanotype Impressions (Fotografías de las algas británicas: impresiones en cianotipo), una obra de referencia en la historia de la fotografía y la ilustración científica de la artista y botánica Anna Atkins (1799-1871), cataloga cientos de especies de algas nativas de Gran Bretaña utilizando una técnica inventada tan solo un año antes de la aparición de su primer volumen. Atkins creó las obras originales, incluida esta *Ptilota plumosa*, mediante un proceso fotográfico llamado cianotipia, desarrollado por *sir* John Herschel en 1842, quien a su vez era colega del padre de Atkins, John George Children, un destacado químico, miembro y secretario de la Royal Society. Para sus cianotipos, Atkins colocaba cada espécimen en una hoja de papel sensibilizado químicamente bajo un panel de cristal y lo exponía a la luz solar durante un máximo de quince minutos. Después de lavarlo con agua, el papel expuesto se volvía azul y las zonas cubiertas por el alga, blancas. A continuación, Atkins escribía el nombre botánico de la planta en la parte inferior de cada hoja. Ella misma recogió la mayoría de los especímenes para *British Algae*, con la ayuda de algunos amigos, y al final se editaron aproximadamente trece ediciones del libro, cada una con más de 400 láminas. En un principio, Atkins pretendía que su obra fuera complementaria al *Manual of British Algae* de 1841, escrito por el naturalista William Harvey, que solo contenía descripciones escritas, pero su libro se reconoce hoy como la primera obra publicada ilustrada con un proceso fotográfico. A pesar de ese hito, por su condición de mujer en la Inglaterra victoriana, hasta la década de 1970 Atkins recibió poco o ningún reconocimiento público.

Edward Weston

Estrella de mar, 1929
Impresión en gelatina de plata, 24,1 × 19,4 cm
Museo de Bellas Artes, Boston

Aunque el fotógrafo estadounidense Edward Weston (1886-1958) es más conocido por sus famosos retratos de personalidades como Albert Einstein o Marilyn Monroe, gran parte de su obra está dedicada a la efímera belleza del mundo animal y vegetal de los alrededores de su casa en Carmel, en la costa de California. Desde una perspectiva original y evocadora, sus fotografías en blanco y negro, llenas de matices y detalles, siempre logran destacar algún aspecto de sus objetos de estudio que de otro modo habrían pasado desapercibidos. Es el caso de este retrato poco conocido de una estrella de mar que Weston tomó en un acuario marino. En su medio natural, las estrellas de mar se mueven sobre las rocas y la arena del fondo del mar, pero la imagen de Weston, que muestra al animal arrastrándose por el cristal de una pecera, ofrece una nueva perspectiva. La imagen nos ofrece una vista poco común de la parte inferior del animal, con la boca en el medio. La estrella de mar se alimenta de carroña y no deja pasar ninguna oportunidad para alimentarse. Nunca deja al descubierto la parte inferior de su cuerpo, que es más vulnerable. Weston no estaba interesado en retratar el comportamiento de los animales en la naturaleza, sino en un enfoque inspirado en el interés del surrealismo por los seres extraños y enigmáticos. En esta imagen, la estrella de mar parece estar en movimiento, como si estuviera ejecutando un baile, suspendida en el agua, algo que difícilmente se podría ver en la naturaleza.

William R. Current

Algas, Point Lobos, 1969
Impresión en gelatina de plata, 21 × 20,9 cm
Museo de Bellas Artes, Boston

Esta vívida fotografía en blanco y negro de unas algas depositadas en la costa de California —un primer plano que resalta la belleza formal de las líneas, el volumen y las texturas que destacan sobre la arena— otorga a las algas moribundas una vitalidad que trasciende la fragilidad de la materia orgánica. La imagen es obra del fotógrafo estadounidense William R. Current (1923-1986), que inmortalizó la belleza salvaje y sublime del oeste y suroeste de Estados Unidos, inspirándose en la obra del fotógrafo de paisajes Ansel Adams (véase pág. 261).

Aunque lo parezca, el alga (que pertenece a la familia de las *Laminariales*) no es una planta, sino un heteroconto: un organismo compuesto por un único tejido. Sus estructuras parecidas a hojas, conocidas como láminas, son en realidad yemas alargadas. Las vejigas llenas de gas visibles en la fotografía (típicas de las especies americanas) están diseñadas para hacer que el organismo flote hacia la superficie del océano. El alga, de crecimiento rápido, puede alcanzar entre 30 y 80 m de longitud y crece formando densos bosques. En la actualidad, estos bosques de algas de la costa de California han desaparecido casi por completo debido al calentamiento del océano, que comenzó en 2014. Otra teoría es que los erizos de mar tienen la culpa: devoran las algas y la ausencia de depredadores en la zona ha permitido una expansión sin precedentes de sus colonias. Los expertos aseguran que el 95 % de los bosques de algas ha desaparecido.

Ansel Adams

Corriente, mar, nubes, laguna Rodeo, California, 1962
Impresión en gelatina de plata, 49,2 × 37,5 cm
Colección privada

La laguna de Rodeo, al norte de San Francisco (Marin Headlands), vierte sus aguas en el Pacífico cada vez que el nivel del agua sube por encima del banco de arena que separa el océano de los humedales salobres. En esta fotografía, el famoso fotógrafo estadounidense Ansel Adams (1902-1984) capta el momento en el que la laguna vierte sus aguas en el mar, que las rechaza con su brillante oleaje. En el horizonte vemos una hilera de nubes formándose. Adams, el fotógrafo de paisajes más importante del siglo xx, sentía una especial atracción por las masas de agua. Fue uno de los fundadores del Grupo f/64 en 1932, cuyos miembros rechazaban el estilo pictórico imperante en la fotografía y sus técnicas. El nombre del grupo proviene de la apertura más pequeña de la que disponían entonces las cámaras, que permitía obtener una gran profundidad de campo y nitidez. Esta imagen es tan clara que se distingue cada onda del arroyo mientras fluye hacia el mar y casi cada grano de arena. Adams decía que fotografiar el oleaje era difícil pues las olas son imprevisibles y cambian constantemente, así que el fotógrafo debe anticiparse y pulsar el obturador una fracción de segundo antes del momento ideal. La precisión técnica de esta imagen evoca en el espectador el olor y el sonido de la espuma del mar y de las olas. Ansel Adams comenzó su carrera como músico y compositor y a veces comparaba la impresión de imágenes con tocar música ya que en ambas disciplinas el sentido del tiempo y del tono —visual o auditivo— es crucial para obtener el mejor resultado.

Anónimo

Tiburón, siglo I-V d.C.
Terracota, L. 21,6 cm
Museo Metropolitano de Arte, Nueva York

La cultura Tumaco-La Tolita de la costa norte de Ecuador y del sur de Colombia es muy famosa por sus figuritas de terracota, cuyo nivel de detalle es tan realista que se han clasificado como retratos. Esta representación de un tiburón, en cambio, es más simbólica que precisa, enfatizando los temibles dientes y la gran cabeza del pez. El objeto puede haber tenido un propósito ritual o chamánico —el tiburón tiene un significado psicológico y simbólico en muchas culturas, más allá de su uso como fuente de alimento, pero siglos de saqueos hacen que no dispongamos de contexto arqueológico para la gran mayoría de obras de La Tolita. Algunas piezas, como las máscaras con dientes de jaguar, son, con toda probabilidad, religiosas y es fácil imaginar al tiburón —considerado el depredador marino por excelencia— como parte de la parafernalia chamánica. Se supone que la mayoría de las esculturas proceden de tumbas, donde se depositaban como regalo para los muertos. La región de Tumaco-La Tolita abarcaba la costa y la llanura aluvial del interior, una zona de manglares y espesa selva tropical. La cultura tuvo su apogeo entre el 200 a.C. y el 400 d.C., y, además de la tradición de moldear en arcilla, contaban con una sofisticada práctica de trabajo del metal con oro, platino y plomo. La sociedad era compleja y jerárquica, con evidencias de jefes y sacerdotes que convivían con pescadores, agricultores y artesanos. Las pruebas arqueológicas existentes sugieren que este pueblo también era experto en navegación y que comerciaba con otras poblaciones a lo largo de toda la costa.

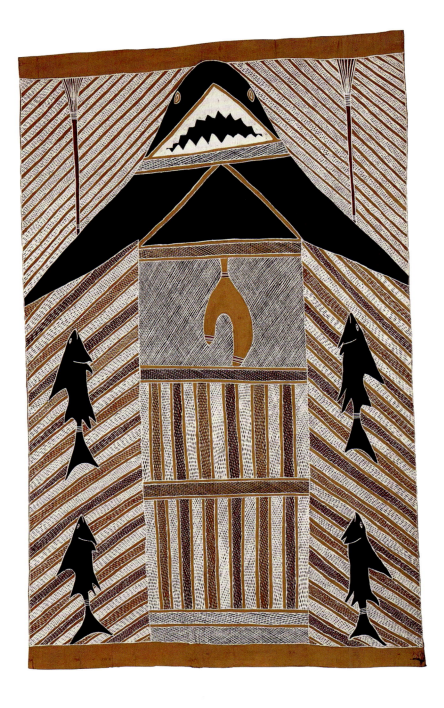

Bunbatjiwuy Dhamarrandji

Bul'manydji en Gurala, 1998
Pigmentos naturales sobre corteza, 166 × 99 cm
Museo Marítimo Nacional de Australia, Sídney

El tiburón ancestral del clan Djambarrpuynu, Bul'manydji, aparece descuartizado; tan solo la cabeza y el hígado están intactos. El hígado representa a las futuras generaciones del clan y las lanzas de varias puntas que flanquean su cabeza simbolizan la danza ritual asociada a la muerte del tiburón. El artista incorpora el *miny'tji* por encima de las aletas (el diseño a rayas sagrado del clan) que representa el agua salada y cristalina, mientras que las líneas más gruesas de la parte inferior simbolizan el agua mezclada con las entrañas del tiburón. Bunbatjiwuy Dhamarrandji (1948-2016) era miembro de la rama Dhuwa del clan Djambarrpuynu y creó esta pintura sobre corteza para el *Saltwater Project*, fundado en 1996 por el pueblo yolnu del este de la Tierra de Arnhem en el Territorio del Norte (Australia) para enseñar a los forasteros la historia, la geografía, las leyes y los códigos de comportamiento de esa región y de sus lugares sagrados. Los detalles de la pintura ponen de relieve la relación espiritual del clan Djambarrpuynu con las zonas costeras adyacentes a sus tierras. Esta y las otras setenta y nueve pinturas de corteza del *Saltwater Project* fueron decisivas para que el Tribunal Superior de Australia reconociera en 2008 a los yolnu como propietarios de la zona intermareal a lo largo de sus tierras ancestrales, defendiendo que la región entre los límites de la bajamar y la pleamar conformaba un espacio tanto físico como espiritual sagrado para el clan. Fue la primera sentencia que reconoció la titularidad de los pueblos nativos sobre las aguas intercosteras, incluyendo la primacía de su derecho sobre los intereses pesqueros o comerciales.

Duke Riley

N.º 34 de la Colección Marítima Poly S. Tyrene, 2019
Botella de plástico recuperada y pintada, 30,5 × 18,4 × 7,6 cm
Colección privada

Una vista subacuática revela un pequeño submarino abriéndose paso por el océano. Arriba, una ballena vuelca un barco y lanza a dos balleneros por la borda mientras los arpones vuelan por los aires. Otros balleneros surcan las olas y una segunda ballena nada por encima de la escena, fuera de peligro, al menos de momento. El artista visual de *performance* y tatuador Duke Riley (1972), afincado en Brooklyn, pintó esta escena sobre una imprimación en una botella de anticongelante encontrada en los muelles de Brooklyn. *N.º 34 de la Colección Marítima Poly S. Tyrene* forma parte de una serie creada a partir de residuos abandonados en nuestras costas. Riley reimagina el *scrimshaw*, un arte popular en el siglo XIX; en los viajes, los balleneros pasaban su tiempo libre tallando escenas en marfil o hueso para sus seres queridos (véase pág. 188). Recupera esa tradición marinera, sustituyendo los retratos de los capitanes de barco y armadores por los de los grupos de presión y los directivos de las industrias del plástico y el petróleo. El vehículo es el primer submarino de combate del mundo, el Turtle. Creado por el inventor David Bushnell, se utilizó para atacar a un buque británico en el puerto de Nueva York en 1776. Aunque no tuvo éxito, fue un acto contra una fuerza de ocupación en defensa de la libertad. (En 2007, Riley recreó la misión del Turtle, construyendo una embarcación de madera similar con la que navegó a pocos metros del Queen Mary 2, antes de ser detenido.) Debajo del Turtle hay un arpón donde se lee: «BORN TO KILL» (NACIDO PARA MATAR), una referencia a la relación entre la violencia infligida a la naturaleza por la industria ballenera y la destrucción que impone la industria petrolera.

Rockwell Kent

Ilustración para *Moby Dick*, de Herman Melville, 1930
Litografía, 26,7 × 19,1 cm
Biblioteca Beinecke de libros raros y manuscritos, Universidad de Yale, New Haven, Connecticut

Un cachalote sale a la superficie, lanzando un chorro de agua desde su orificio nasal (cerca de la parte superior del cráneo) que cae en diagonal, dividiendo la composición y destacando la gran altura a la que ha llegado la ballena con su salto. Este grabado en madera, obra del artista estadounidense Rockwell Kent (1882-1971), es la primera imagen de la criatura que da nombre a la novela de Herman Melville *Moby Dick* (1851), publicada en la edición de 1930 de Lakeside Press. Las ilustraciones de Kent aparecieron en muchas obras literarias famosas de la primera mitad del siglo XX, pero las que creó para *Moby Dick* destacan como unas de las mejores. Su estilo *art déco*, sencillo y expresivo, capta la magnitud de la novela y su atmósfera melancólica. La imponente ballena de Kent contrasta con el estilizado cielo estrellado, que pone en primer plano la naturaleza blanca y monstruosa descrita por Melville. El libro narra la fanática búsqueda de venganza del capitán Ahab, a bordo del Pequod, contra un terrible cachalote blanco gigante. La novela original no tuvo buenas críticas tras su publicación, sobre todo en Estados Unidos, pero algunos críticos literarios la rescataron en la década de 1920; entre ellos, D. H. Lawrence, que lo llamó «la mejor obra de la literatura marítima». Sin embargo, se podría decir que fueron las imaginativas ilustraciones de Kent y los cientos de ilustraciones que acompañaron a la edición limitada de tres volúmenes, los que ayudaron a revivir y a consolidar a *Moby Dick* como una obra maestra de la literatura.

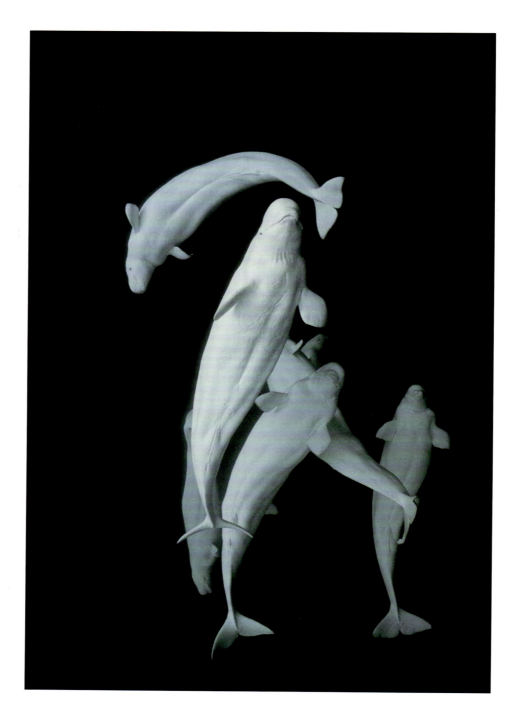

Doug Allan

Belugas - Fantasmas blancos del Ártico, 1997
Fotografía digital, dimensiones variables

Los sonidos que emiten las belugas (*Delphinapterus leucas*) se pueden escuchar bajo el agua mucho antes de verlas. Estas ballenas pían y se silban unas a otras, emitiendo unos sonidos que pueden ser tan parecidos al de una bandada de pájaros que los primeros balleneros que las encontraron las llamaron canarios de mar. Sus voces son tan fuertes que penetraban en los cascos de los barcos de madera y eran audibles para todos los marineros bajo cubierta. Las belugas utilizan estos sonidos como un sonar subacuático para detectar agujeros en el hielo por los que salir a la superficie a respirar o para encontrar a sus presas en la oscuridad de las heladas profundidades del océano. También los utilizan para comunicarse entre ellas, pero lo que dicen sigue siendo un misterio. Después de muchas inmersiones, el fotógrafo escocés Doug Allan (1951) descubrió que el secreto para acercarse a las belugas era recrear sus sonidos. Consiguió esta imagen cantando el *Cumpleaños feliz* a través de su tubo de esnórquel. Flotando boca abajo en la superficie, la vista de Allan estaba fija en las aguas negras y, cuando las belugas se acercaban para echar un vistazo, se ponían boca arriba para ver mejor la silueta del fotógrafo. Las belugas destacan entre los cetáceos porque las vértebras de su cuello son flexibles, mientras que la mayoría de especies las tienen fusionadas. Las belugas pueden torcer y girar la cabeza al nadar y en más de una ocasión Allan ha recibido una mirada por encima de la aleta, una extraña sensación al nadar junto a un mamífero marino que puede alcanzar los seis metros de largo.

Kelsey Oseid

Cetacea, 2016
Impresión a partir de una aguada, 51 × 76 cm
Colección privada

Tres enormes ballenas destacan en esta ilustración de treinta especies del infraorden taxonómico *Cetacea* —la ballena jorobada (12), el cachalote (15) y el rorcual (27)—, pero hay especies que recuerdan que no todas son de gran tamaño, como la vaquita marina (16) del norte del golfo de California, el cetáceo más pequeño del mundo, que tan solo llega a medir hasta 1,5 m. Otra especie pequeña es el delfín de Héctor (28), endémico de Nueva Zelanda. Destaca también el narval (8), con su largo colmillo, que caza bajo el hielo de los mares árticos y rusos. Se desconoce la función exacta del colmillo (una muela del juicio de tamaño desproporcionado), pero podría servir para comunicarse entre ellos, transmitir información sobre las condiciones del mar (tiene millones de terminaciones nerviosas) o para aturdir a peces más pequeños. La beluga (1), otro habitante del Ártico de la familia del narval, a veces llamada también ballena blanca, ha sido una importante fuente de alimento para los pueblos indígenas del Círculo Polar Ártico durante siglos y aún hoy se caza. Los humanos mantienen desde hace mucho una estrecha relación con los cetáceos —mamíferos acuáticos como las ballenas, los delfines y las marsopas—, que suman más de noventa especies que habitan océanos, lagos y ríos. Conocidos por su gran inteligencia y su complejo comportamiento social, los cetáceos viven en grupos muy unidos, mantienen relaciones estrechas, se comunican y pasan mucho tiempo jugando. Esta lámina, que recuerda a las enciclopedias ilustradas de finales del siglo XIX, recopila distintas pinturas en aguada de la artista estadounidense Kelsey Oseid (1989), especializada en pintura de historia natural.

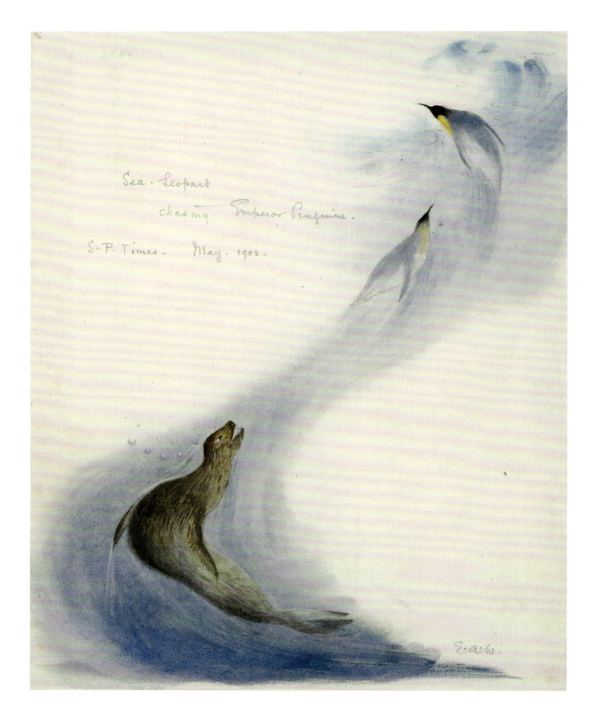

Edward Wilson

Leopardo marino persiguiendo a pingüinos emperadores, 1902
Acuarela, 25,2 × 20,2 cm
Scott Polar Research Institute, Universidad de Cambridge

Este dibujo de 1902 en el que una foca se lanza a la caza de su cena en pleno invierno antártico, es un recuerdo de la expedición de Robert Scott de 1901-1904 para explorar el continente austral. Fue pintado por Edward Wilson (1872-1912), zoólogo especialista en vertebrados e ilustrador de la expedición. Esta es una de las ilustraciones que publicó en *South Polar Times*, una revista publicada por los miembros de la expedición cuando su barco, el Discovery, estaba atrapado en el hielo del estrecho de McMurdo, una extensión del mar de Ross que forma una profunda bahía en el océano Austral. En una época en la que se sabía más de Marte que del Polo Sur, Wilson ilustró las historias y anécdotas que los exploradores escribieron sobre su entorno, su investigación y sus pasatiempos. A pesar de las temperaturas de hasta -50 °C y de tener que dibujar con guantes de piel, representó con precisión págalos, albatros, focas, pingüinos y otros animales, además de hitos como el primer vuelo antártico (en globo) y carreras de trineos. Reginald Skelton, ingeniero jefe, arrojó algo de luz sobre las dificultades que podría haber entrañado pintar al leopardo marino, también conocido como foca leopardo (*Hydrurga leptonyx*): «La bestia tenía un aspecto feroz, con una enorme boca y una dentadura que parecían muy peligrosas; no me gustaría acercarme a una; al abrirle el estómago, encontramos un pingüino emperador, que se habría tragado casi entero». Wilson, Scott y otros cuatro murieron una década después, cuando su fascinación por la Antártida los llevó a regresar para intentar ser las primeras personas en llegar al Polo Sur, hazaña que finalmente conseguiría el noruego Roald Amundsen.

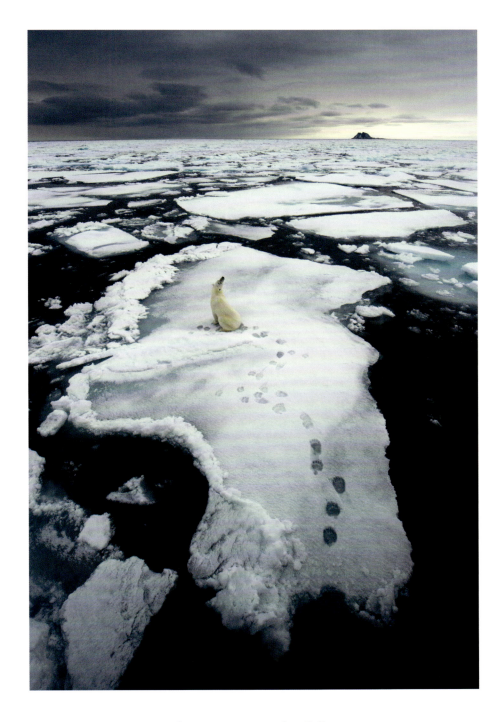

Ole Jørgen Liodden

Oso polar sentado sobre un témpano en el vasto paisaje del deshielo marino, Spitsbergen, Svalbard, 2011
Fotografía digital, dimensiones variables

Los científicos expertos en el Ártico clasifican a las ballenas, las focas y los osos polares como mamíferos marinos: todos dependen del mar para sobrevivir, con la diferencia crucial de que las ballenas y las focas viven *en* el agua, mientras que los osos polares viven *sobre* ella. El hielo marino es el hábitat natural preferido de los osos y las variaciones en la distribución y el tipo de hielo del Ártico debidas al cambio climático están teniendo un gran impacto en sus poblaciones. El Ártico se está calentando más rápido que cualquier otra parte del planeta. El océano blanco y helado del invierno se derrite cada vez más rápido al llegar la primavera. Sin hielo en la superficie, las aguas oscuras se calientan más durante el verano, lo que a su vez hace que el hielo se vuelva a formar más tarde en el otoño. Debido a estos cambios, las hembras de oso embarazadas tienen menos tiempo para cazar focas y acumular reservas de grasa antes de refugiarse en noviembre para dar a luz a sus cachorros. Y, como no están tan sanas como antes, dan a luz a menos cachorros. En marzo, cuando los osos salen de sus madrigueras, el hielo marino de la primavera es más frágil, privándolas a ellas y a sus cachorros de tiempo y territorio para cazar focas antes de la escasez de los meses de verano. En esta imagen del fotógrafo y conservacionista noruego Ole Jørgen Liodden, la sombría iluminación, las huellas sobre el hielo gris y el oso mirando al cielo —como si se preguntara qué está pasando con su hábitat— crean una escena melancólica y premonitoria; una poderosa evocación de la amenaza que supone el cambio climático para la supervivencia del animal más representativo del Ártico.

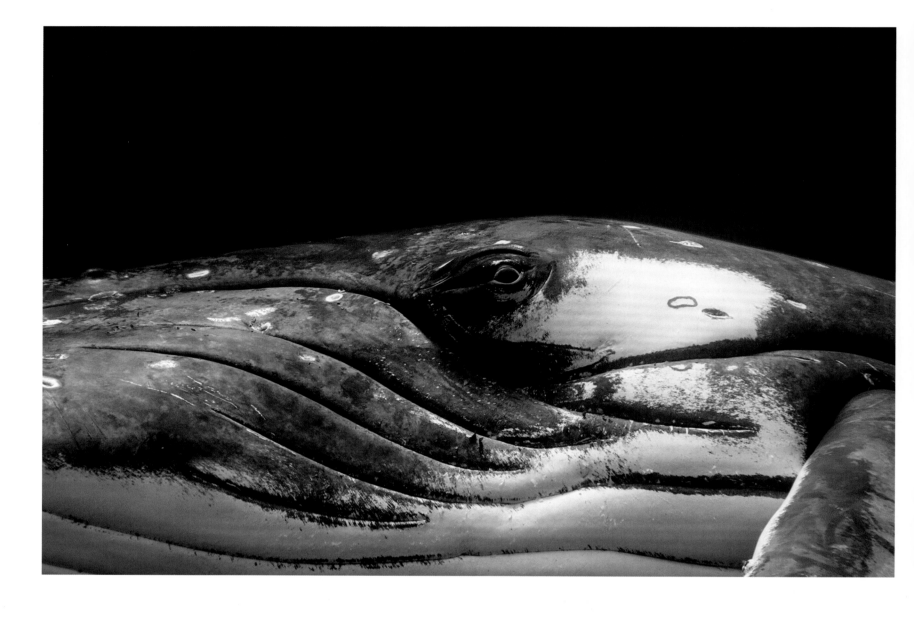

Wade Hughes

La mirada de una ballena, ballena jorobada hembra, 2017
Fotografía, dimensiones variables

Un retrato íntimo como este resulta sorprendente y desconcertante. Al observar las ballenas desde un barco quedamos abrumados por su tamaño y su fuerza: el batir de las poderosas aletas de la cola que agitan el agua de la superficie a su paso mientras nadan sin esfuerzo a velocidades de 12 nudos o más, el chorro de agua que mana cuando respiran o su cabeza recortada contra el cielo cuando realizan uno de sus saltos. Cuando esto último sucede, lo que vemos es un animal de 50 toneladas de un inmenso poder. Pero al fotógrafo australiano Wade Hughes, famoso por sus imágenes submarinas y monocromas de ballenas, no le interesan tanto el tamaño y la fuerza de las ballenas, sino captar el interés aparentemente inherente de este mamífero marino y su compromiso emocional con otras especies. En la imagen, una ballena hembra mira al fotógrafo. Cuando las hembras dan a luz a sus crías es difícil acercarse a ellas; se vuelven muy protectoras, se aíslan y se interponen entre el fotógrafo y sus crías. Pero, a medida que las crías crecen, la curiosidad de la hembra empieza a superar su cautela. El resultado es un encuentro como este en el que fotógrafo no se puede esconder de su modelo: cuando ve al animal, el animal le ve a él. Pero la ballena siempre tiene la libertad de huir cuando quiera. El éxito de una toma como esta es que la ballena ha elegido pasar tiempo junto a Hughes: el fotógrafo ha esperado pacientemente hasta que la hembra se ha acercado a él y el respeto que le ha mostrado parece reflejarse en su mirada.

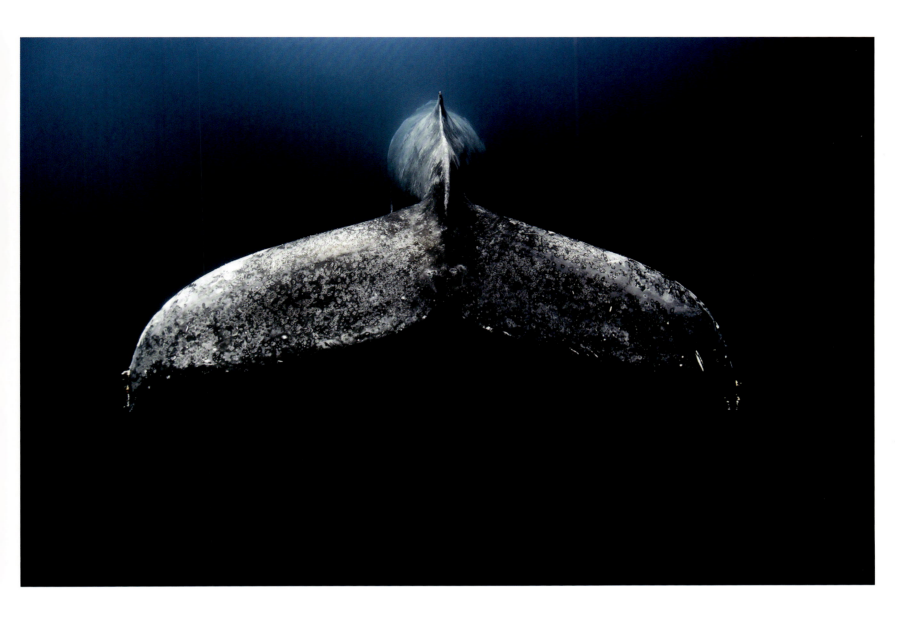

Jorge Hauser

Cola de ballena, 2018
Fotografía digital, dimensiones variables

La cola cubierta de crustáceos de una solitaria ballena desaparece mientras avanza por el enorme vacío en su travesía por mar abierto. La imagen tiene un carácter onírico, intensificado por la oscuridad del agua debido a la escasa luz que llega desde la superficie, evocando una sensación de soledad; una representación del misterio de la vida en el océano, un conmovedor homenaje a la fragilidad y a la belleza de la naturaleza. Esta fotografía fue tomada por el fotógrafo mexicano Jorge Hauser (1984) mientras buceaba frente a la costa de Baja California, en la región noroeste de México. Hauser observó una ballena que nadaba a unos 15 m de profundidad y se sumergió para tomar la imagen; llegó justo antes de que la criatura desapareciese en las profundidades. Las aguas de Baja California son el escenario perfecto ya que es un punto de reunión para las ballenas. En los meses de invierno, casi toda la población mundial de ballenas grises, jorobadas y azules migra a las aguas poco profundas de las zonas tradicionales de cría y alumbramiento de la península. Su viaje —en algunos casos han recorrido más de 22 500 km— desde el mar de Bering hasta estas aguas cálidas se considera la migración de mamíferos más larga de la Tierra. Jorge Hauser es un fotógrafo marino, apasionado de la conservación y sus imágenes están llenas de movimiento y vitalidad, algo que se debe, especialmente, a que toma sus fotografías submarinas empleando solo luz natural.

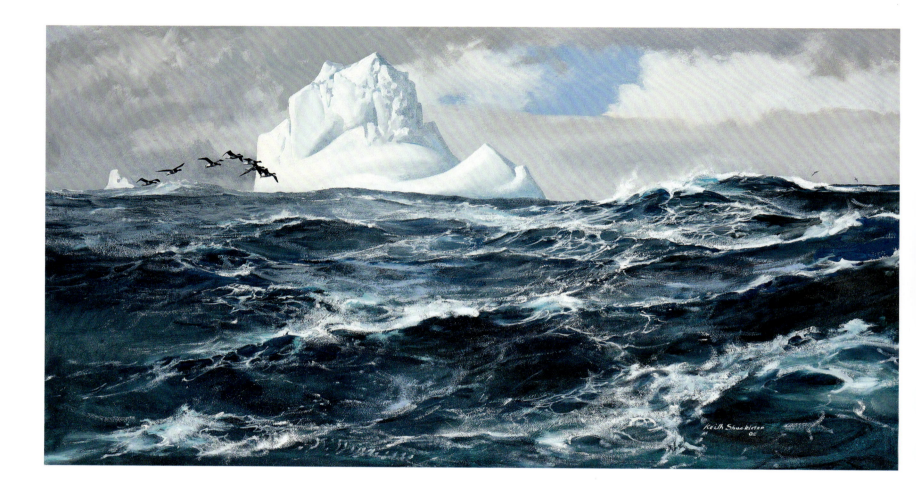

Keith Shackleton

Alto Ártico, 2005
Óleo sobre lienzo, 61 × 111,7 cm
Colección privada

Una pequeña bandada de araos vuela junto a un majestuoso iceberg sobre las gélidas aguas del océano Ártico. El turbulento oleaje de color gris azulado domina los dos tercios inferiores de esta pintura, elaborada con sutiles capas de color, creando una intensa sensación de profundidad. Las pinceladas de color blanco muestran el juego de la luz en la superficie del océano, contrastando la energía y el movimiento del agua con la tranquilidad del iceberg, probablemente escindido de la capa de hielo de Groenlandia, que se desplaza lentamente.

En la parte superior derecha de la composición, un trozo de cielo azul aparece entre las nubes, lo que nos lleva a pensar que el mar pronto estará en calma. El pintor británico de marinas y de naturaleza silvestre Keith Hope Shackleton (1923-2015) era conocido por sus minuciosas representaciones del Ártico y la Antártida. Usando un estilo realista, Shackleton incluía a menudo en sus composiciones aves marinas, que observaba mientras trabajaba como marino y naturalista de las regiones polares. Durante muchos años trabajó a bordo del MS Lindblad Explorer, diseñado, construido y operado por el explorador y ecologista sueco Lars-Eric Lindblad, pionero del ecoturismo en la Antártida. Shackleton también viajó y estudió los océanos Atlántico, Pacífico, Índico y Ártico. Su interés por este tipo de expediciones se despertó a una edad temprana, tras conocer las hazañas de su pariente, el famoso explorador Ernest Shackleton, que dirigió tres expediciones a la Antártida a principios del siglo xx.

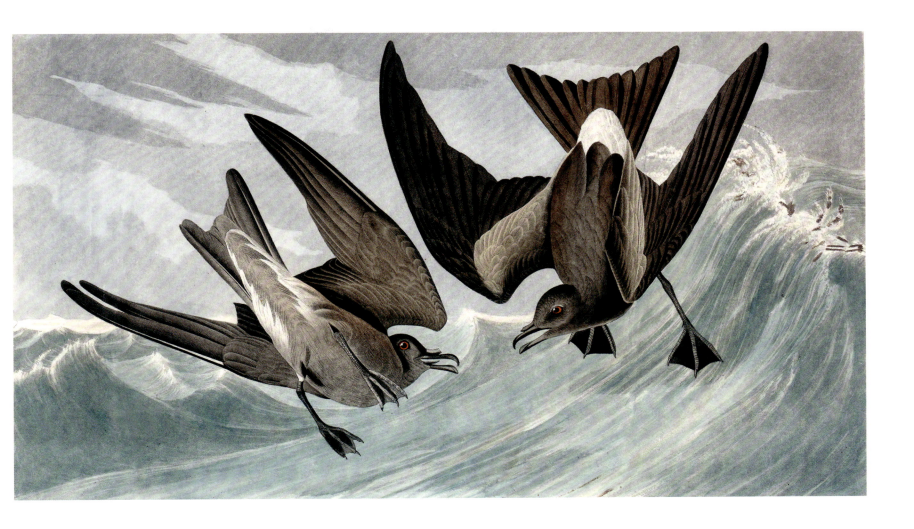

John James Audubon y Robert Havell

Paíño rabihorcado, de *Las aves de América*, edición en folio de doble elefante, 1838
Grabado a mano en metal y aguatinta, 97 × 65 cm
Colección privada

Volando en picado sobre el océano, dos paíños rabihorcados escudriñan el agua en busca de alimento. Las olas agitadas y el cielo nublado añaden dramatismo a la escena, que muestra a las aves desde arriba y desde abajo, destacando sus características colas, su plumaje gris azulado y sus patas palmeadas. El famoso naturalista y pintor estadounidense John James Audubon (1785-1851) creó la imagen para su obra magna *The Birds of America* (Las aves de América), el libro de ornitología más importante de la historia. Con 435 láminas coloreadas a mano en las que aparecen 1065 pájaros a tamaño natural, el libro cumplió el sueño de Audubon de viajar por Estados Unidos registrando todas las especies nativas de pájaros hasta entonces conocidas, incluyendo muchas aves marinas y limícolas. Robert Havell (1793-1878) grabó las láminas basándose en los dibujos originales que Audubon realizó observando a ejemplares que él mismo había capturado. Es el caso de estos paíños, que Audubon cazó desde un bote en el océano Atlántico Norte, frente a la costa de Terranova, en agosto de 1831. Audubon había observado el comportamiento de los paíños, viendo cómo planeaban sobre el agua y se sumergían para capturar pequeños peces y crustáceos de las algas flotantes. A pesar de que se mareó, mató a una treintena de pájaros en una hora y los llevó al paquebote estadounidense Columbia, donde los estudió y los dibujó. Sin embargo estaba tan mareado que no pudo terminar los dibujos hasta que volvió a tierra firme.

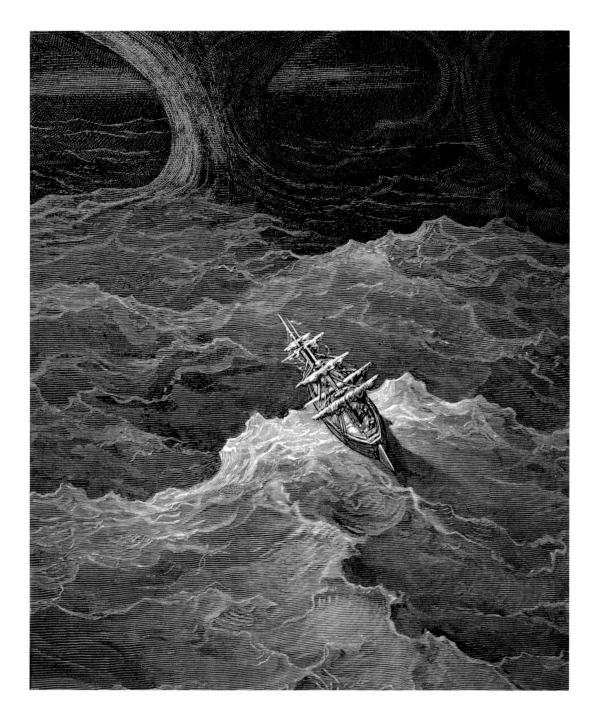

Gustave Doré

Lámina de *Der alte Matrose* de Ferdinand Freiligrath, edición alemana
de la *Balada del viejo marinero* de Samuel Taylor Coleridge, 1877
Grabado, 45,5 × 35 cm
Biblioteca Británica, Londres

Paul Gustave Louis Christophe Doré (1832-1883) fue un artista francés muy famoso, conocido sobre todo por sus grabados en madera e ilustraciones para *La Biblia* y para otras obras literarias famosas como *El Quijote* de Miguel de Cervantes (1863), *El Paraíso Perdido* de John Milton (1866) y la *Balada del viejo marinero* del poeta inglés Samuel Taylor Coleridge (1875). Este poema, publicado por primera vez en 1798, es el más largo de Coleridge y narra la historia de un viejo marinero que llama la atención de un invitado a una boda relatándole su historia: una larga y ardua travesía marítima que el marino afirma haber realizado. El poema de Coleridge fue muy famoso en época victoriana, aunque también se hizo muy popular en la literatura europea; imbuido de romanticismo, hablaba de los poderes de la naturaleza, del destino y de lo sobrenatural. Esta ilustración de una edición alemana de la famosa epopeya de Coleridge (*Der alte Matrose* de Ferdinand Freiligrath, publicada en Leipzig en 1877) representa una escena del principio del poema, cuando el oleaje arrastra el barco del marinero hacia el sur, hacia los gélidos mares polares. Mientras una furiosa tormenta zarandea el buque, al fondo se elevan gigantescas trombas de agua. La detallada representación de Doré de esta inhóspita y aterradora escena es el acompañamiento perfecto para el tono oscuro y ominoso del poema.

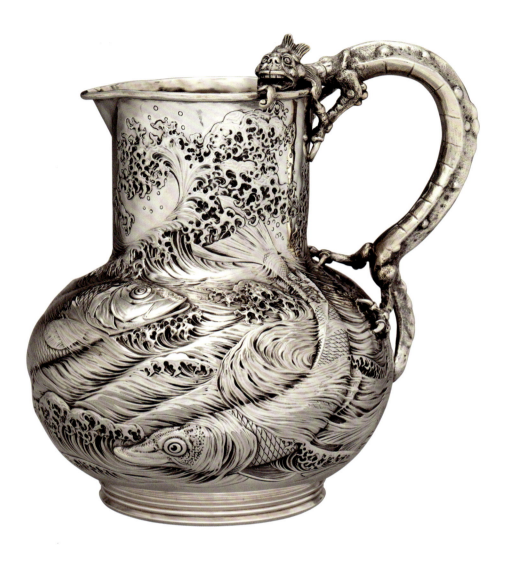

Gorham Manufacturing Company

Jarra, 1882
Plata, 22,9 × 21 × 17,5 cm
Museo Metropolitano de Arte, Nueva York

La dinámica escena de esta jarra de plata muestra el oleaje agitado, las olas rompiendo, formando espuma mientras los peces son zarandeados de un lado a otro. El sinuoso perfil de las olas se refleja en las elegantes curvas de la vasija, en particular en su asa con forma de dragón de agua, un Mizuchi, una legendaria deidad japonesa. Estos motivos acuáticos están muy influenciados por el grabado de estilo japonés—las crestas de las olas se parecen mucho a las de *La gran ola de Kanagawa* de Katsushika Hokusai (véase pág. 127) de su serie *Treinta y seis vistas del monte Fuji*— y se han elaborado mediante la técnica del repujado, que consiste en dar forma al metal con un martillo para crear un bajo relieve. Gorham Manufacturing Company, uno de los principales fabricantes de plata del siglo XIX y la primera empresa estadounidense en incorporar diseños japoneses a sus productos, fabricó esta exquisita pieza de vajilla, adelantándose a competidores como Tiffany & Co. John Gorham, que heredó la empresa de su padre en 1848, lideró la tendencia, reclutando a artesanos británicos que ya trabajaban con el estilo japonés. Además, creó una gran biblioteca de referencia sobre la ornamentación de Asia oriental. En la década de 1870, el *japonismo* (el entusiasmo por lo japonés) arraigó en Estados Unidos con más fuerza que en Europa, donde la influencia japonesa en las artes decorativas había crecido desde que Japón abriera sus fronteras en 1853 tras siglos de aislamiento. Aunque la compleja relación de la nación nipona con el mar se refleja en numerosos objetos de plata de la época, pocos retratan el poder amenazante del océano como esta jarra.

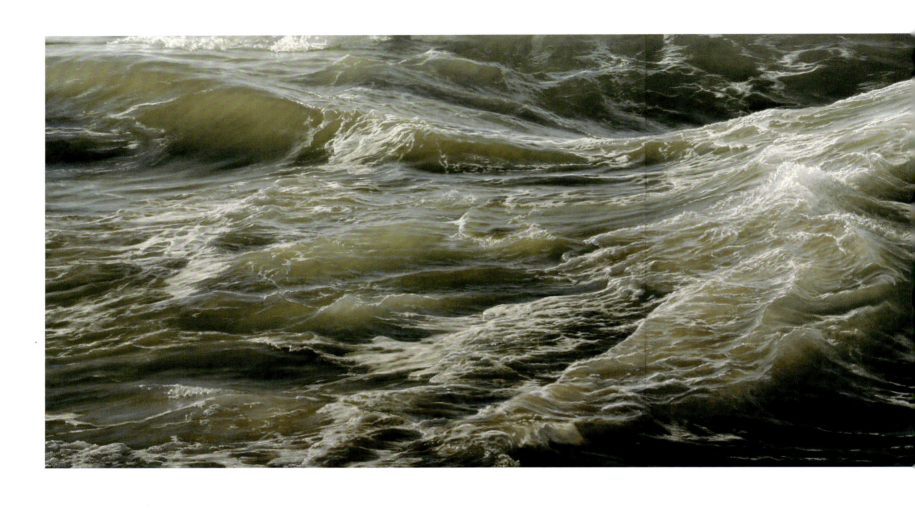

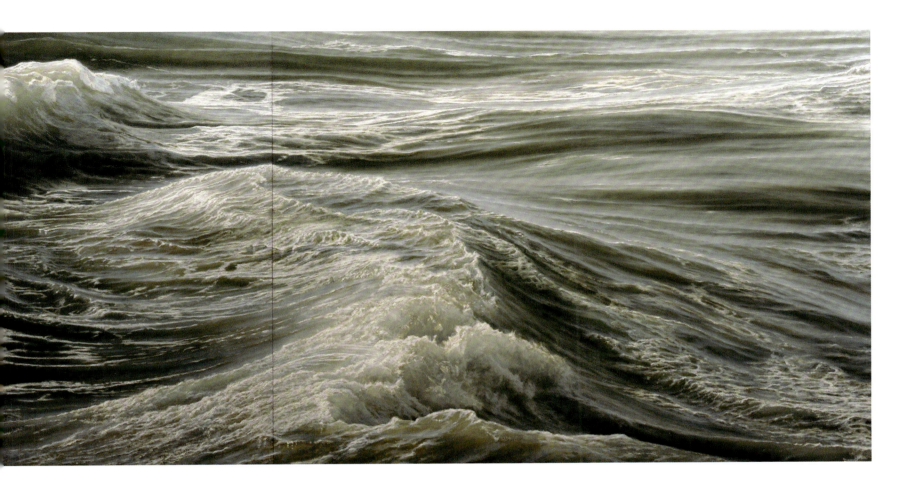

Ran Ortner

Aguas profundas n.º 1, 2011
Óleo sobre lienzo, tríptico, 1,8 × 7,3 m
Le Bernardin, Nueva York

La pintura clásica siempre ha intentado inmortalizar lo efímero; ese anhelo de detener por un instante lo que sucede en la vida del planeta tiene una clara raíz existencialista. Forma parte de la lucha inevitable contra el paso del tiempo, que se manifiesta en todo a nuestro alrededor, desde el cambio de las estaciones hasta el crecimiento de las plantas o una flor que se marchita. El famoso artista Ran Ortner (1959) ha llevado la representación de este concepto al límite. Sus enormes lienzos muestran vastas franjas de agitadas aguas oceánicas. Inspirándose en la complejidad emocional de la pinturas de los maestros antiguos, reproduce con meticulosa atención la refracción de la luz sobre las olas, evocando una tensión palpable, acentuada por la intensidad de las innumerables capas de pintura. Los cuadros de Ortner sintetizan la esencia de lo sublime; irremediablemente atemporales, dejan atrás la tradición artística y captan el mar en su estado más puro: no es el telón de fondo de una victoria naval ni el escenario de acontecimientos increíbles. Su cercanía invita a la intimidad; el tema queda descontextualizado y se nos aparece encantador y aterrador a la vez. El espectador se pierde, literalmente, en el mar: sin tierra a la vista, experimenta un espectáculo imposible de belleza estremecedora, quedando engullido por su fuerza arrolladora. ¿Qué se esconde bajo las olas? Ortner asegura que sus cuadros son una especie de autorretrato abstracto: representaciones de conexiones trascendentales entre el mundo humano y el natural que las palabras nunca podrán expresar.

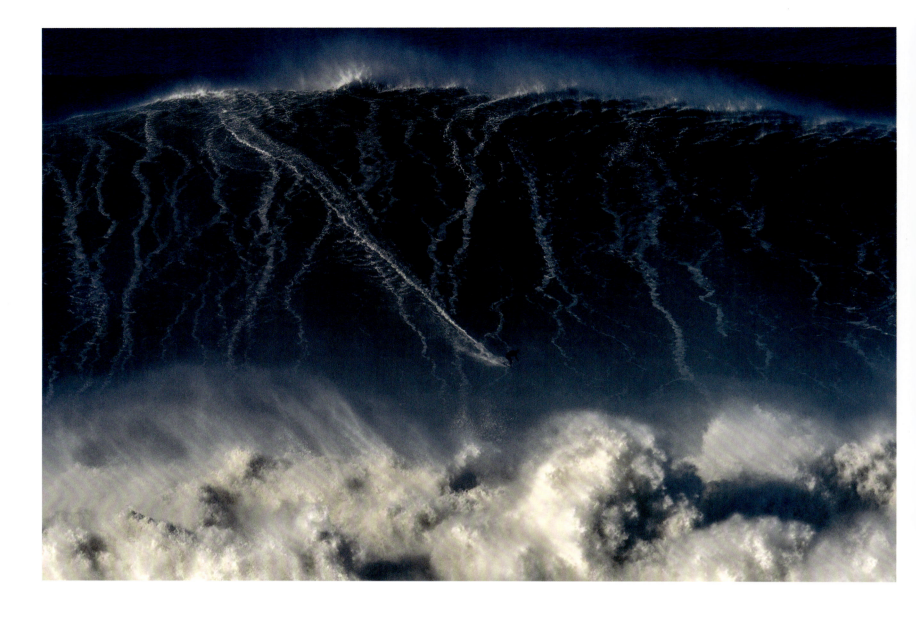

Octavio Passos

Sebastian Steudtner, Praia do Norte, Nazaré, Portugal, 2018
Fotografía, dimensiones variables

El surfista alemán Sebastian Steudtner traza una diagonal cruzando una enorme ola mientras esta se eleva por encima del espumoso oleaje en Praia do Norte, en la costa portuguesa. El sueño dorado de todo surfista es montar una ola de 30 m, pero no es fácil dar con una. Hasta la fecha (y a pesar de que a veces se afirme lo contrario) la ola más alta registrada ha sido de 24,3 m, por lo que la búsqueda continúa. No se sabe cuándo se avistará una ola así, pero es posible predecir dónde se podría encontrar: en Nazaré, una villa de pescadores en el extremo oeste de Portugal, al norte de Lisboa. El mejor surf del mundo se practica en islas remotas en medio del océano, como Hawái o Tahití, donde el mar pasa de mucha a poca profundidad en unos pocos metros. Por eso, a mediados del siglo pasado, los surfistas iban en masa a Hawái, seguidos por fotógrafos. Pero hoy, van a Nazaré, que hasta 2010 era un lugar prácticamente desconocido. Aquí, la topografía submarina genera enormes olas debido a una anomalía que data de la formación del Atlántico durante el Jurásico, hace unos 150 millones de años. Frente a Nazaré hay un enorme cañón submarino tres veces mayor que el Gran Cañón del Colorado (tiene 4,8 km de profundidad) que genera olas gigantescas que llegan hasta la Praia do Norte de Nazaré, vigilada por el fuerte del siglo XVI de São Miguel Arcanjo y su faro de color rojo. Los avances en la tecnología del surf y el uso de remolcadores han permitido a los surfistas llegar hasta estas enormes olas y cabalgarlas; esta imagen del fotógrafo portugués Octavio Passos (1987), de enero de 2018, capta con maestría la emoción de ese momento.

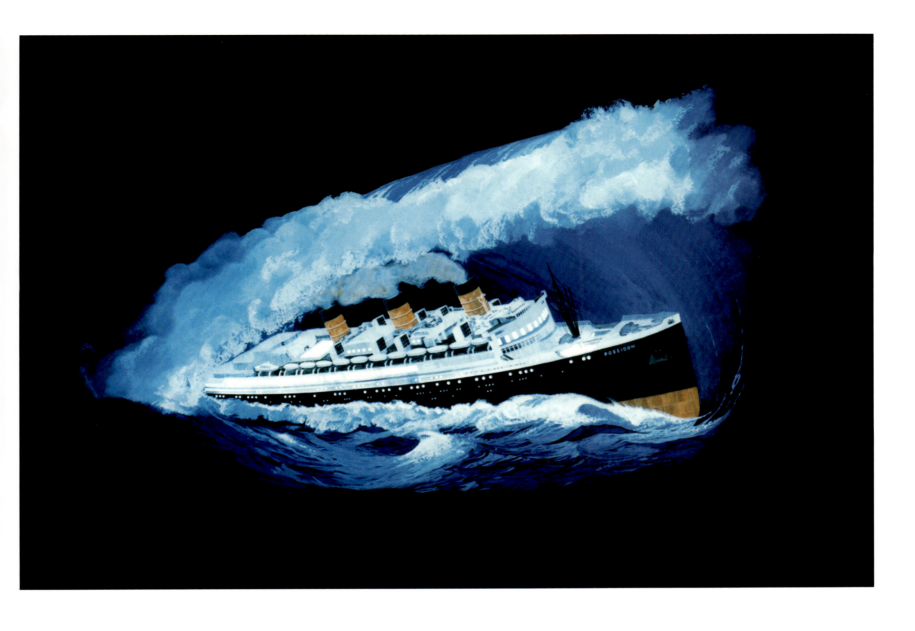

Anónimo

Cartel de la película *La aventura del Poseidón*, 1972
Colección privada

La aventura del Poseidón se estrenó hace más de cincuenta años, en 1972, pero sigue siendo una de las películas de catástrofes más populares de todos los tiempos. El filme cuenta la historia de un grupo de pasajeros que sobreviven al accidente de un transatlántico en alta mar. El emblemático cartel de la película ilustra el momento en que una enorme ola causada por un terremoto submarino en el océano Atlántico engulle el SS Poseidón. La película, dirigida por Ronald Neame, está basada en la novela homónima de Paul Gallico de 1969, cuyo argumento está a su vez inspirado en un incidente ocurrido durante la Segunda Guerra Mundial, cuando el SS Queen Mary, cargado de tropas estadounidenses con destino a Europa, naufragó a causa de una ola gigante. En la película, el Poseidón, que recibe su nombre del dios griego del mar, portador de tormentas e inundaciones, es un barco que cubre el trayecto entre Nueva York y Grecia; en Nochevieja una enorme ola lo vuelca, matando a todos los pasajeros salvo a diez de ellos. Al más puro estilo de las películas de catástrofes, los supervivientes luchan contra incendios, inundaciones, averías del barco y peleas internas en un intento desesperado por escapar de una tumba acuática. El cartel evoca el terror que debieron sentir los glamurosos pasajeros cuando, vestidos de gala, se vieron sorprendidos por la ola, embarcándose en un desesperado viaje hasta el fondo del casco del transatlántico antes de que se hundiera.

Zaria Forman

Bahía de las Ballenas, Antártida n.º 2, 2016
Tiza pastel sobre papel, 1,3 × 1,9 m

La artista estadounidense Zaria Forman (1982) ha viajado por todo el mundo —desde la banquisa de Groenlandia (en el Ártico) hasta las islas Maldivas (en el Índico)— para documentar los paisajes que ya afrontan las consecuencias del cambio climático. Este dibujo al pastel a gran escala capta la grandeza de un glaciar de la Antártida; una majestuosidad etérea, algo que ella jamás había visto en otro lugar. El turquesa intenso y los degradados de azul y gris trazan las fisuras, los pliegues y las texturas del hielo, que se reflejan en el agua. El realismo y el tamaño del cuadro transmiten parte de la emoción que se siente al observar un glaciar de cerca. Allá donde viaja, Forman comienza su trabajo tomando miles de fotografías, que, junto con sus recuerdos, forman la base de los enormes dibujos que pinta en su estudio de Nueva York. Crea sus obras poco a poco, comenzando con contornos a lápiz, manipulando y mezclando el pigmento con las palmas de las manos y las yemas de los dedos, logrando sorprendentes resultados de cualidad casi fotográfica. Completar una pintura le puede llevar más de 200 horas de trabajo, y reflejan momentos de transición, inestabilidad y tranquilidad, señalando la fragilidad de estos lugares en peligro. El deshielo de los glaciares es uno de las principales causas de la subida del nivel del mar en el mundo, que ya ha empezado a hacer que algunas de las islas más bajas del planeta queden bajo las aguas. La obra de Forman documenta el cambio de estos impresionantes paisajes y nos recuerda una belleza que podemos perder. Busca que el espectador comprenda la urgencia de la crisis climática y se anime a actuar para proteger estos lugares.

Greg Lecoeur

Focas cangrejeras nadando entre icebergs, Antártida, 2019
Fotografía, dimensiones variables

Bajo la luz tenue de un cielo nublado, con algunas ondas que definen la superficie del mar en la parte superior, cuatro focas cangrejeras nadan (como si estuviesen ejecutando una coreografía) entre los surcos y los oscuros y enigmáticos recovecos de un iceberg. Las focas cangrejeras son las más numerosas del planeta (se estima que su población oscila entre los 10 y los 50 millones de ejemplares), aunque son difíciles de contabilizar por su hábitat, la banquisa antártica. A pesar de su nombre, no comen cangrejos, sino que se alimentan principalmente de krill, que capturan gracias a sus dientes tricúspides que dejan escapar el agua entre ellos cuando cierran la boca, atrapando el krill en su interior. La palabra noruega para el krill es *krip*, que los ingleses convirtieron en *crab* (cangrejo) de modo que se quedaron con ese nombre. Las focas cangrejeras no son tan ruidosas como las focas de Weddell, con las que comparten hábitat. En lugar de gruñidos y silbidos, emiten una especie de gruñido suave y gutural, como el ruido que hace una vieja y pesada puerta con las bisagras sin engrasar al abrirse lentamente. Es precisamente ese sonido lo único que falta en esta impactante imagen del fotógrafo submarino Greg Lecoeur (1977). La composición es perfecta (un indicador de lo tranquilas que están las focas en compañía del fotógrafo) mientras que la iluminación contrasta con el iceberg que se desvanece hacia un azul grisáceo. Esto le valió a Lecoeur el premio Underwater Photographer of the Year en 2020. Oriundo de Niza, Lecoeur se formó como buzo antes de dedicarse a la fotografía submarina, que utiliza para mostrar la fragilidad de entornos como la Antártida, tema de su libro de 2020, *Antarctica*.

Eugene Hunt

La roca del león marino, 2001
Serigrafía sobre papel, 44 × 38 cm
Legacy Art Galleries de la Universidad de Victoria, Columbia Británica, Canadá

La presencia de grupos de leones marinos acurrucados en pequeños islotes rocosos es una estampa habitual de la costa occidental de Canadá. El león marino, que habita en todos los océanos de la Tierra excepto en el Atlántico (al igual que sus parientes, la foca y la morsa), ha servido de alimento durante siglos del cuerpo y del espíritu de las culturas indígenas del noroeste del Pacífico. Eugene Hunt (1946-2002), miembro de Fort Rupert Band de los pueblos kwakiutl o kwakwaka'wakw, procedía de una cultura en la que estos mamíferos marinos servían de alimento, pero también se les veneraba y sus bigotes se empleaban para confeccionar tocados ceremoniales. Hunt nació en Albert Bay, en la Columbia Británica. A principios de la década de 1960 dedicó cuatro años a la talla de madera, siguiendo la técnica artística predominante entre las culturas del noroeste del Pacífico. Abandonó por completo su carrera artística para trabajar como pescador durante los siguientes veinticinco años. No volvió a crear arte hasta 1987, cuando empezó a pintar. Trabajando junto a otros grandes artistas kwaka'wakw, entre los que se encontraban sus parientes Calvin Hunt y George Hunt Jr., Eugene exploró su fascinación por la mezcla del arte tradicional kwakiutl y el paisajismo. En esta imagen, que pintó sobre la piel de un tambor, el artista utiliza las líneas y formas angulosas del arte indígena tradicional para representar las aletas dorsales de tres orcas que sobresalen de la superficie del agua, mientras dos cormoranes comparten el islote rocoso con los leones marinos. El cielo es de un amarillo blanquecino, un color utilizado a menudo por los artistas kwakwaka'wakw, mientras que el mar es de un azul oscuro, casi premonitorio.

Enzo Mari

16 Pesci, 1974
Resina expandible con grano de madera en un estuche serigrafiado, 34 × 25 × 3 cm
Colección privada

La aparente sencillez de este rompecabezas resulta engañosa. Creado para el fabricante Danese Milano en 1974 por el visionario artista y diseñador Enzo Mari (1932-2020), los dieciséis peces están tallados a mano en resina mediante un corte continuo. Entrelazados, tres mamíferos, un molusco y doce peces encajan perfectamente en el estuche serigrafiado, pero al sacarlos de su sitio se pueden combinar para formar todo tipo de composiciones y esculturas. Cada animalito está diseñado para mantenerse de pie, lo que permite colocarlos en equilibrio unos sobre otros en un sinfín de combinaciones. Una vez que se han sacado las figuras de la caja, hay que volver a colocarlas para que vuelvan a encajar, tarea que también supone un desafío. En sus sesenta años de carrera, Mari trabajó con varias empresas para crear juegos innovadores, sillas, mesas, vajilla, jarrones, azulejos, libros y mucho más. (En 1957, Mari ya había diseñado el predecesor de *16 Pesci*: *16 Animali*.) Sus valores se reflejaban en sus creaciones: en una época de consumismo desbocado, rechazaba los objetos desechables y defendía un diseño elegante, asequible, útil y duradero. En sus creaciones, daba prioridad a la belleza, pensando en el usuario y en el bienestar de los trabajadores de la fábrica, para aliviar el peso de lo que Karl Marx denominó «trabajo alienado». Danese Milano sigue vendiendo sus *16 Pesci* en la actualidad —cortadas de un único bloque de madera de roble—, pero solo se fabrica una edición limitada de doscientas unidades al año. Fabricar este rompecabezas tan especial realizando un único corte maestro debe ser un esfuerzo muy satisfactorio, tal y como Mari pretendía.

Eye of Science

Piel de mielga, 2004
Micrografía electrónica de barrido coloreada, dimensiones variables

El aspecto mecánico de esta micrografía electrónica oculta su origen natural, subrayando el valor científico que aporta la representación de estructuras biológicas empleando técnicas de aumento. Este conjunto de escamas flexibles y superpuestas es la superficie exterior de la piel de la mielga, un pariente de los tiburones de pequeño tamaño. Las superficies reflectantes de las escamas le confieren un efecto metalizado que recuerda a una armadura medieval. Al igual que muchos otros tiburones y mielgas, las escamas puntiagudas de la capa exterior de la piel son ásperas al tacto, como el papel de lija. Cada escama está formada por dentina y esmalte dental, unida en la base por un anclaje óseo. Esta dura capa de piel exterior, áspera en una dirección y suave en la opuesta, protege a la mielga frente a los ataques y permite que el agua fluya con mayor facilidad sobre su cuerpo. Las formas estriadas de las escamas crean un efecto hidrodinámico que disminuye las turbulencias y reduce la resistencia del pez al nadar por el agua, ahorrando energía. La mielga (*Squalus acanthias*) habita zonas templadas poco profundas de los mares de todo el mundo y, por lo general, vive cerca del fondo marino. Antes era una especie muy común, pero en las últimas décadas sus poblaciones han experimentado un grave descenso debido a la sobrepesca y a que su periodo reproductivo es lento; está catalogada como en peligro crítico de extinción en el Atlántico Norte.

Pete Oxford

Tiburón ballena Bahía de Cenderawasih, Papúa Occidental, Indonesia, 2015
Fotografía, dimensiones variables

La bahía de Cenderawasih, un remoto parque marino situado en la isla de Papúa Occidental, al este de Indonesia, es el mayor parque natural del sudeste asiático. Conocida por sus extensos arrecifes de coral, es también el hábitat del apacible tiburón ballena (*Rhincodon typus*), protagonista de esta imagen del fotógrafo conservacionista de origen británico Pete Oxford. El tiburón ballena, que vive en todos los mares tropicales del mundo, es fácil de reconocer por su piel blanca y moteada. Los pescadores locales lo consideran un símbolo de buena suerte y a veces le dan de comer trozos de pescado de cebo para asegurarse la buena fortuna. En la bahía de Cenderawasih, alimentar a estos animales se ha convertido en una atracción turística y nadar cerca de estos gigantes es una actividad muy popular entre los practicantes de esnórquel y de buceo. A pesar de su popularidad, poco se sabe de la vida de los tiburones ballena, que ostentan el récord de ser el tiburón más grande del mundo: se cree que pueden llegar a alcanzar los 18 m de longitud. Se alimentan de plancton y recorren grandes distancias para encontrar la cantidad suficiente de alimento que necesitan para sobrevivir y, aunque se alimentan en la superficie del agua (como en esta fotografía), pueden sumergirse a profundidades de hasta 2 km. Hasta la fecha no se ha podido documentar a ninguna hembra de tiburón ballena dando a luz y se desconoce en gran medida cómo se crían los ballenatos. Pete Oxford ha dedicado su carrera a fotografiar la vida de algunos de los lugares más remotos y vírgenes del mundo con la esperanza de que sus impactantes imágenes despierten el espíritu conservacionista de los espectadores.

Taller del pintor Darío

Plato con una nereida y un delfín, h. 340-320 a.C.
Terracota vidriada, Diam. 27,8 cm
Museo del Hermitage, San Petersburgo

En este plato del siglo IV a.C. aparece una hermosa nereida (una ninfa del mar) representada con fino detalle y acompañada por un delfín y un pulpo. En la mitología griega, las nereidas eran las hijas de Nereo y Doris (cincuenta o cien, según la fuente). Doris, también ninfa del mar, era hija de los titanes Océano y Tetis, y Nereo era el hijo mayor de las deidades primordiales Ponto (el mar) y Gea (la Tierra). Las nereidas suelen aparecer representadas como guardianas benignas de los marineros y pescadores y a menudo acuden al rescate de aquellos que corren peligro en el mar. Se las suele representar como bellas doncellas que acompañan con frecuencia a Poseidón (dios supremo del mar), representadas junto a criaturas marinas como delfines o caballitos de mar. Cada una de ellas personifica alguna de las diferentes características del mar, como las olas, la espuma, las corrientes, la arena, pero también algunas técnicas específicas de navegación. Puede que esta nereida sea Anfítrite, que tenía el poder de aquietar los vientos y calmar la mar. Según la mitología griega, Poseidón se fijó en Anfítrite (una de las nereidas más bellas) durante un baile en la isla de Naxos, pero esta no quiso casarse con él y huyó. Poseidón envió un delfín a buscarla, que la encontró en las profundidades del mar. Anfítrite y Poseidón se casaron, y ella se convirtió en la reina del mar (véase pág. 92). Este plato se atribuye al taller del pintor Darío (*fl.* h. 340-320 a.C.), que quizá viviera en la actual Apulia, en el sur de Italia, y al que se conoce por sus vasos con figuras rojas y de estilo ornamental.

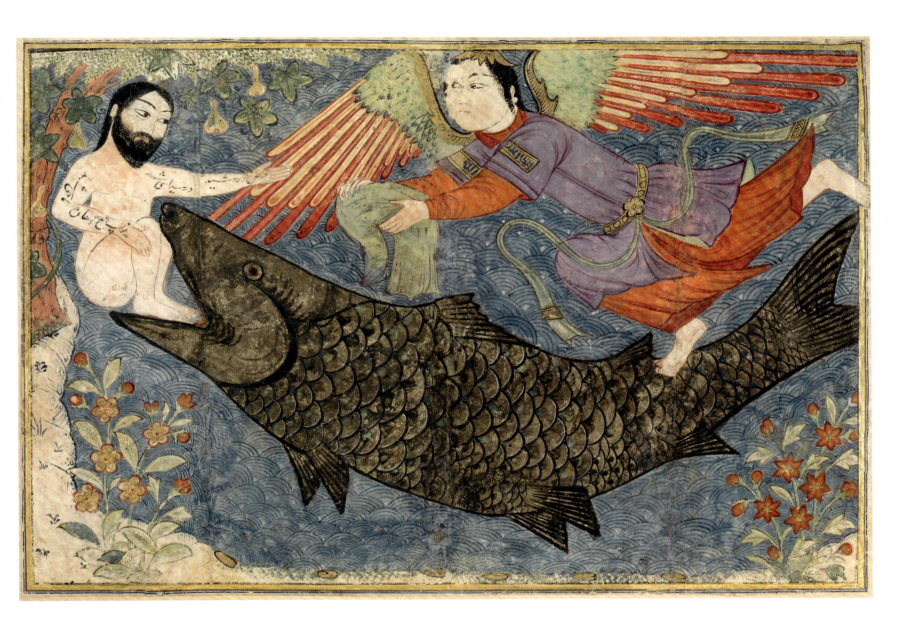

Anónimo

Jonás y la ballena, del *Jami al-Tawarikh* (Compendio de crónicas), h. 1400
Tinta, aguada, oro y plata sobre papel, 33,7 × 49,5 cm
Museo Metropolitano de Arte, Nueva York

La historia de Jonás y la ballena (véase pág. 131) ha sido tema de inspiración para innumerables artistas a lo largo de los siglos. El relato aparece en el Antiguo Testamento, pero también en el Corán, pues Jonás es considerado un profeta en el Islam, el único de los doce profetas menores que se nombra en el libro islámico. Este enorme folio procede de una copia del *Jami al-Tawarikh* (Compendio de crónicas) de Rashid al-Din Hamadani, que vivió bajo el Iljanato mongol del siglo XIV. La imagen, probablemente, se pintó en Irán y puede estar influenciada por la antigua tradición de pintura mural del país. En la historia, Jonás ignoró la orden de Dios de predicar contra la maldad del pueblo de Nínive y decidió huir en barco hacia Tarsis. Cuando una tormenta amenazó con hundir la nave, admitió que su actitud había enfurecido a Dios, de modo que le arrojaron por la borda para apaciguar el oleaje. Una ballena se lo tragó y permaneció tres días en su estómago, rezando a Dios y prometiendo que cumpliría sus órdenes; entonces, Dios ordenó a la ballena que lo soltara. En la imagen vemos el instante en que la ballena libera a Jonás mientras un ángel le asiste para vestirle. Sobre su cabeza vemos una calabaza, que simboliza un regalo posterior que le hizo Dios para protegerle del sol. A pesar de que normalmente se representa como una ballena, la criatura que se tragó a Jonás se describe en hebreo como *dag gadol*, que significa «pez grande». Algunos estudiosos de la Biblia han sugerido que la ballena era en realidad un gran tiburón blanco. Sin embargo, incluso las ballenas azules de mayor tamaño se alimentan de plancton microscópico y serían incapaces de tragarse a un hombre.

Anónimo

Los dioses y los asuras baten el Océano de Leche, de *Razmnama*, h. 1598-1599
Acuarela opaca, tinta y oro sobre papel, 30 × 18 cm
Biblioteca Pública de Filadelfia

Aunque las figuras de esta ilustración llevan trajes asociados a la corte mogol islámica que gobernó la India entre 1526 y 1858, la historia que narran no es de origen islámico, sino hindú. En la cosmología hindú hay siete océanos formados por diferentes sustancias como sirope, mantequilla y melaza; el Océano de Leche es el quinto desde el centro. En un capítulo del *Mahabharata*, uno de los textos fundacionales de la tradición hindú, los *devas* (dioses) y los *asuras* (seres divinos concebidos como criaturas demoníacas) se unen para batir el Océano de Leche y liberar un elixir mágico llamado *amrit*, que otorga la inmortalidad a quien lo bebe. Con este fin, los dioses colocaron una montaña sobre el caparazón de una tortuga gigante en medio del océano y tiraron de ella para hacerla girar empleando a la serpiente Vasuki como cuerda. Batieron la leche durante un milenio, liberando al principio un veneno que el dios Shiva ingirió y que le dejó una marca azul en su garganta. Cuando se obtuvo el *amrit*, los dioses y los demonios lucharon por él; al final, los dioses salieron victoriosos. Esta ilustración del *Razmnama*, o «libro de la guerra», una traducción persa del *Mahabharata* encargada por el emperador Akbar, muestra la extracción del *amrit* del océano, un árbol que concede deseos y un corcel celestial. Los sutiles tonos verdosos del fondo y los amarillos de los trajes contrastan con el gris pálido del océano y el blanco lechoso de los elefantes y otras criaturas.

Jarinyanu David Downs

Moisés y Aarón guiando al pueblo judío a través del mar Rojo, 1989
Pintura de polímero sintético sobre lienzo, 2 × 1,4 m
Galería Nacional de Australia, Canberra

Jarinyanu David Downs (h. 1925-1995), nacido en la desértica región de Australia Occidental, vivió una vida aborigen tradicional trabajando como pastor en una ruta ganadera del desierto hasta que se asentó en Fitzroy Crossing (Australia Occidental) en la década de 1960. Allí se convirtió al cristianismo y comenzó a fabricar escudos y bumeranes antes de dedicarse a la pintura, a principios de la década de 1980. Su obra es un reflejo de su cultura indígena y sus creencias cristianas, y de su empeño por vincular ambas. Esta pintura, que data de 1989, utiliza un estilo narrativo ancestral para reinterpretar la historia del Antiguo Testamento en la que Moisés, Aarón y el pueblo judío huyen de los egipcios cruzando el mar Rojo. Para los pueblos del desierto australiano existe un paralelismo entre la historia bíblica y las leyendas de los Tingari, seres creadores que suelen describirse como dos figuras que guían a la gente a través del desierto. El mar está representado como una delgada franja de color azul (que sea pequeño simboliza su ausencia en la cultura aborigen del desierto) donde se ahogan los egipcios y sus caballos. Unas lámparas *tilly* —lámparas antiguas de queroseno que Downs recordaba de su infancia— guían al pueblo hacia la tierra prometida. Entre las docenas de huellas hay dos pares mucho más grandes que el resto: las de Moisés y Aarón. Cada pie tiene seis dedos, lo que quiere decir que —como en el caso de los Tingari— aquellos que guían al pueblo no son simples mortales, sino que estaban dotados de poderes sobrenaturales. El cuadro resume la idea de Downs de que la espiritualidad aborigen y la cristiana se plantean y responden las mismas preguntas.

Anónimo

Manto (*adire eleko*), 1950-1966
Algodón teñido a mano con almidón y tinte índigo, L. 1,7 m
Museo de Ciencias y Artes Aplicadas, Sídney

Este manto de tela yoruba *adire eleko*, fabricado en el oeste de Nigeria a mediados del siglo XX, muestra el tradicional diseño *olokun* que representa a la diosa del mar. Olokun es un *orisha* —un espíritu enviado por el dios supremo, Olodumare, para ayudar a la humanidad— que gobierna el mar y el resto de aguas, además de a otros espíritus acuáticos. En zonas costeras, se considera a Olokun un dios masculino, responsable de la riqueza y la prosperidad de quienes le veneran; sin embargo, en las zonas de interior se considera que esta deidad es femenina. El *adire* es una tela teñida con índigo y el *eleko* es la técnica utilizada para crear el diseño. Se hierve una pasta hecha de harina de yuca con alumbre hasta obtener un almidón espeso, con el que el artista pinta diseños de plantas y flores, animales, formas geométricas y otros patrones. Este manto tiene la abreviatura «OK» pintada sobre el recuadro con escaques, para indicar que es de alta calidad. Después, la tela se sumerge en la cuba de teñido, donde las zonas pintadas con yuca repelen el índigo dando lugar a un diseño blanco sobre azul. Tras el secado, la tela se golpea con un mazo de madera para darle brillo. Durante el proceso de teñido, las mujeres hacen ofrendas a la diosa Iya Mapo, que, según sus creencias, les ayuda en el trabajo. Los mantos de *adire* se cosen a partir de dos recortes de tela de una longitud similar y los llevan tanto hombres como mujeres, colocándoselos alrededor del cuerpo y atándolos a los extremos. En la actualidad, la mayoría se realizan con plantillas en lugar de pintarse a mano, aunque aún se hacen piezas especiales para las ceremonias religiosas.

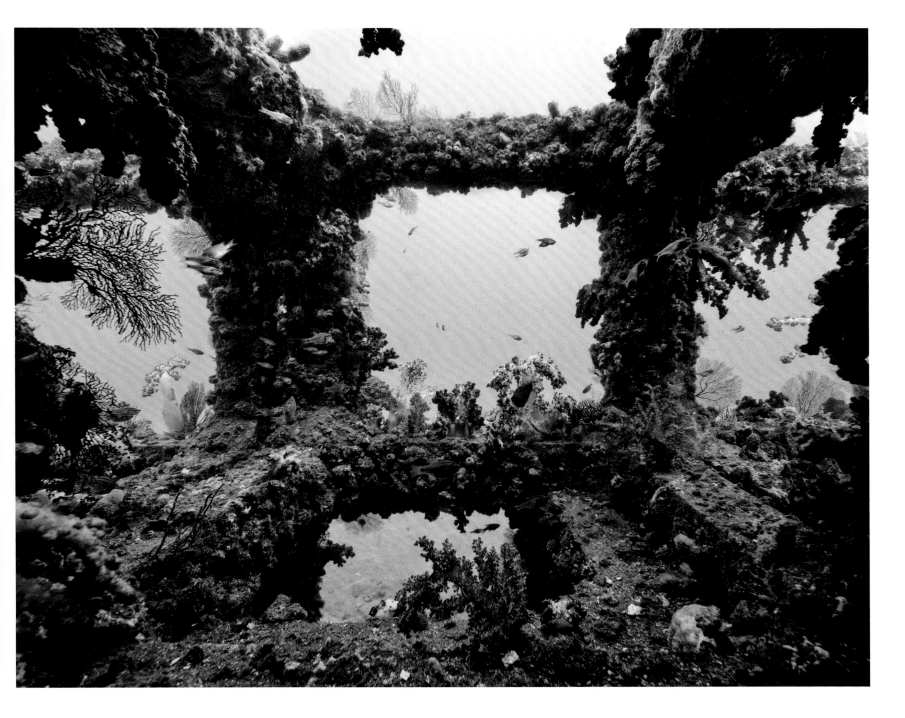

Nicolas Floc'h

Estructuras productivas, arrecifes artificiales, -23 m, Tateyama, Japón, 2013
Impresión al carbón sobre papel mate de calidad fotográfica, 80 × 100 cm

Esta estructura sumergida cubierta de organismos vivos puede parecer natural, pero su precisión y su simetría nos advierten de que no es así. Es un ejemplo de arrecife artificial, una estructura hecha con cubos huecos de hormigón o vigas metálicas colocadas en el fondo del mar para fomentar la creación de ecosistemas submarinos similares a los que se desarrollan alrededor de los hábitats naturales de los arrecifes. El artista francés Nicolas Floc'h (1970) lleva fotografiando arrecifes artificiales desde 2010 (y esculpiéndolos en miniatura); para este proyecto, en 2013 colaboró con la goleta *Tara Pacific* para documentar algunas de las numerosas «ciudades submarinas» de Japón. Hay algunas que se remontan hasta el siglo XVII. Japón cuenta con casi 20 000 emplazamientos a profundidades de entre 10 y 80 m, cada uno con miles de arrecifes artificiales, y algunos alcanzan los 35 m de altura. Una vez sumergidas, las estructuras artificiales se van colonizando lentamente y se convierten en el hogar de densas poblaciones de corales, helechos, moluscos y peces. Floc'h fotografió los arrecifes con su técnica favorita, el blanco y negro, para mostrar lo terrorífica que puede ser su belleza y documentar su importante función. Los arrecifes artificiales se encuentran, por lo general, en zonas marinas protegidas, impidiendo que los barcos de arrastre pesquen en la zona y obligando a la industria a buscar formas de pesca más sostenibles. También proporcionan un hábitat para la vida marina, ofreciendo protección y permitiendo que el océano se regenere, algo necesario en un contexto de cambio climático en el que las alteraciones humanas destruyen los arrecifes naturales de coral.

Schmidt Ocean Institute

Fuente hidrotermal, 2019
Fotografía, dimensiones variables

Este paisaje parece sacado de una escena de ciencia ficción; se encuentra a 2000 metros de profundidad en el golfo de California. Allí manan nubes rosadas de fluidos muy calientes y ricos en minerales. Esta fascinante imagen fue tomada con una cámara submarina especial colocada en un vehículo dirigido por control remoto durante una expedición del Schmidt Ocean Institute dirigida por la microbióloga Mandy Joye. El equipo de Joye descubrió un extraordinario hábitat en el lecho marino: un valle de fuentes hidrotermales a lo largo de una sinuosa línea de fallas y fisuras de la dorsal del Pacífico Oriental, el límite entre varias placas tectónicas del océano Pacífico. Una fuente hidrotermal es una grieta submarina por la que mana el agua de mar que se ha filtrado hacia la corteza marina y que vuelve al océano a una temperatura muy elevada. Se observaron enormes chimeneas de minerales de las que manaba una nociva mezcla de sustancias químicas y metales de vivos colores a 366 °C. Formaban hipnotizantes charcos reflectantes que, debido a las extraordinarias temperaturas, se generan debajo de los rebordes de las formaciones rocosas. El fondo marino es un magnífico laboratorio con mucho potencial para ofrecernos nueva información científica sobre la Tierra. Joye, que estudia los microorganismos que viven en estos inhóspitos lugares, se sorprendió al descubrir que casi todas las superficies estaban repletas de formas de vida, algunas de las cuales se podrían utilizar algún día para desarrollar antibióticos o antivirales. Estos hábitats permiten saber más sobre los procesos que formaron el planeta, lo que contribuye a comprender cómo se desarrolló la vida en la Tierra.

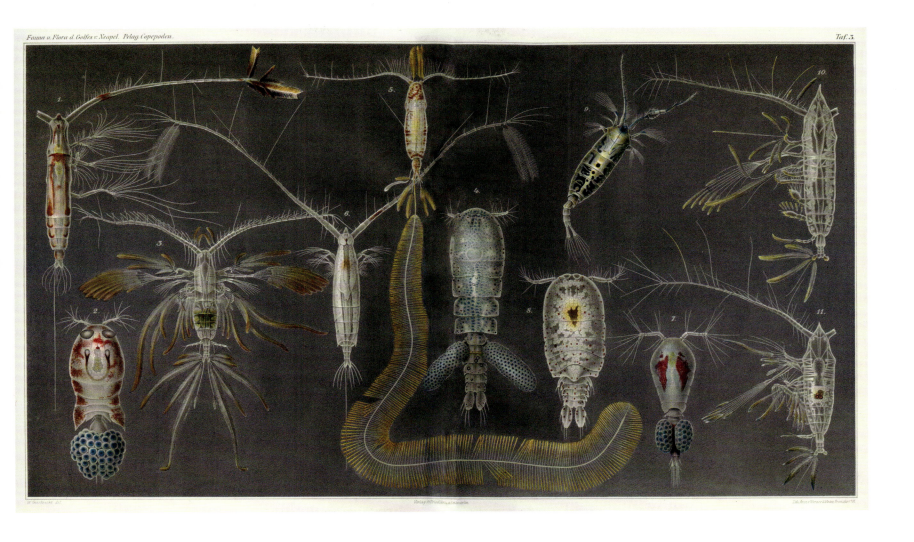

Wilhelm Giesbrecht

Lámina de *Sistemática y distribución geográfica de los copépodos pelágicos del golfo de Nápoles y los mares adyacentes*, 1892
Litografía, Alt. 34 cm
Laboratorio de Biología Marina, Biblioteca de la Institución Oceanográfica Woods Hole, Massachusetts

Esta litografía es un bello testimonio de la llamada «edad de oro del estudio de los copépodos», un periodo comprendido entre 1890 y 1910 en el que los naturalistas hicieron notables avances en el estudio de estos diminutos crustáceos cuyo nombre, que significa «pies de remo», hace referencia a la forma en que utilizan sus antenas filamentosas para moverse por el agua. Los copépodos viven prácticamente en todos los hábitats acuáticos del mundo, incluidos muchos tipos de agua dulce y tanto en océano abierto como en el lecho marino. De las 13 000 especies que se conocen (probablemente haya muchas más) más de 10 000 habitan en los océanos. Como los copépodos tienen una distribución tan amplia, se han convertido en un indicador útil para medir la biodiversidad; los que viven como el plancton, a la deriva, arrastrados por las corrientes o desplazándose por sí mismos son una importante fuente de alimento para otros seres vivos. El estudio de los copépodos se popularizó en las décadas posteriores a la publicación de las teorías de Darwin en 1859 y los naturalistas se lanzaron a catalogar las criaturas de la Tierra y sus relaciones. El zoólogo prusiano Wilhelm Giesbrecht (1854-1913), pionero en estos estudios, creó estas ilustraciones, ampliadas entre veinte y ochenta veces para mostrar la variedad de formas y estructuras dentro del cuerpo «básico» de los copépodos. Nació en Danzig (actual Gdansk, Polonia) y se doctoró en Kiel, donde estudió los copépodos del Báltico. Se trasladó a la estación zoológica de Nápoles (Italia) para continuar sus estudios en el Mediterráneo. Tras décadas de investigación, publicó sus estudios en 1892, entre los que incluyó 54 láminas (tres de ellas a color, incluida esta).

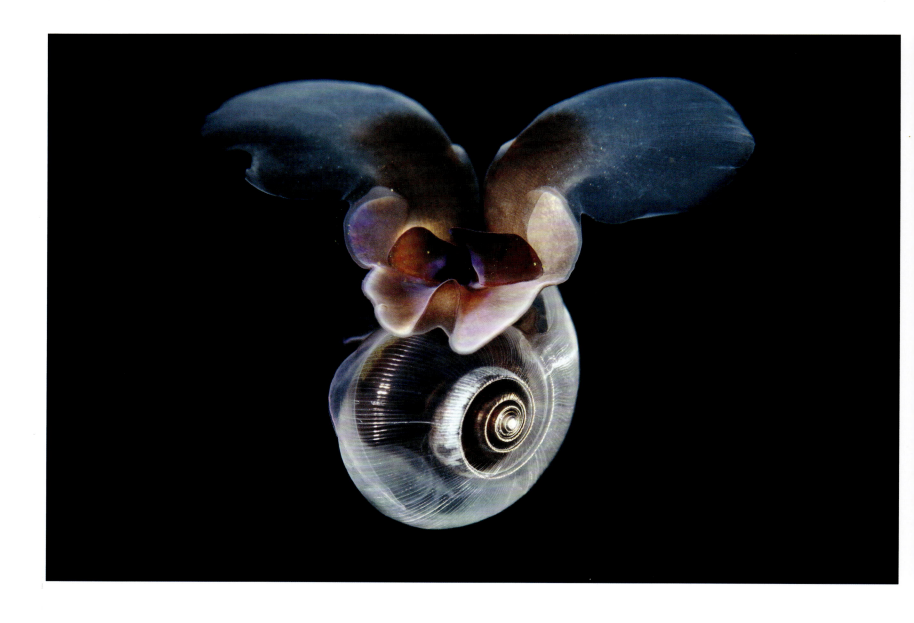

Alexander Semenov

Mariposa marina *(Limacina helicina)*, 2013
Fotografía digital, dimensiones variables

A menudo, las criaturas marinas logran sorprendernos por sus formas extraordinarias y sus colores casi místicos. Es el caso de las mariposas de mar (suborden *Thecosomata*), un molusco poco conocido que, en lugar de arrastrarse por el fondo marino, se mueve por las corrientes en busca de alimento. Al igual que otros animales de la familia *Pteropoda*, ha desarrollado dos lóbulos en forma de alas que puede batir para impulsarse por el agua. Su caparazón suele ser fino, ligero y translúcido, como el de esta especie (*Limacina helicina*) fotografiada en el Ártico por el biólogo ruso Alexander Semenov, jefe del equipo de buceadores de la Estación Biológica del mar Blanco de la Universidad Estatal de Moscú. Las mariposas marinas abundan en los mares de todo el mundo y se alimentan del plancton que atrapan en su red mucosa. Son un eslabón clave en la cadena alimentaria marina (son fuente de alimento para ballenas, aves marinas y muchos otros peces) y su tamaño varía entre el de una lenteja y el de una naranja. Las mariposas de mar, que proliferan en las aguas del Ártico y el Antártico, se agrupan en grandes masas que atraen a las ballenas, por lo que los pescadores nórdicos las llamaban «comida de ballenas». Los organismos planctónicos como estos tienen biorritmos complejos ligados a las corrientes, a la temperatura y a las condiciones de iluminación del entorno, lo que los hace muy sensibles al cambio climático, como la acidificación de los océanos, y no se pueden estudiar en condiciones de laboratorio. Las especies pequeñas como la *Limacina helicina* requieren, además, de un equipo fotográfico submarino y una iluminación especializada para captar su extraordinaria belleza natural.

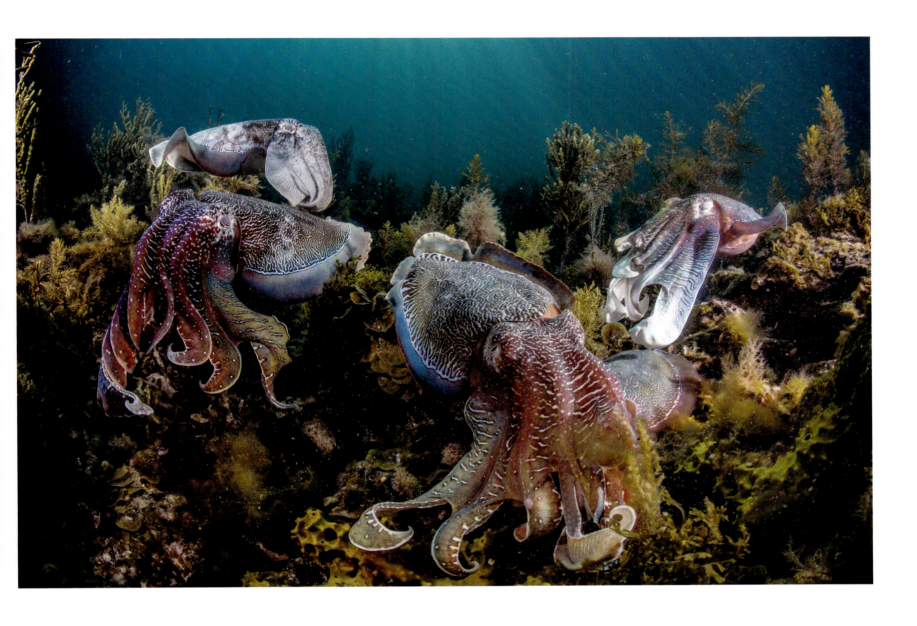

Scott Portelli

Sepia apama, golfo de Spencer, Australia Meridional, 2016
Fotografía, dimensiones variables

Cuatro sepias de aspecto fantasmal se mueven por un arrecife cerca de la costa australiana; se trata de un desove masivo. Al excitarse, los machos cambian sus discretos colores por patrones llamativos y brillantes mientras extienden las membranas de sus tentáculos. La sepia gigante australiana (*Sepia apama*) es la mayor especie conocida de sepia y solo habita en la costa del sudeste australiano. Estos moluscos alcanzan el pico de reproducción entre mayo y junio, cuando miles de ejemplares se reúnen en zonas concretas en las que se produce un maravilloso espectáculo antes de que los machos fecunden a las hembras con sus cápsulas de esperma (espermatóforos). Después, cada hembra pone unos 300 huevos que introducen cuidadosamente en las grietas de las rocas. Las sepias gigantes viven unos dos años y muchas mueren poco después de desovar, lo que las convierte en presas fáciles para sus depredadores, entre los que se encuentran peces, delfines y focas. Esta imagen fue tomada por Scott Portelli, un profesional de la fotografía de naturaleza afincado en Sídney, Australia. Ha viajado por todo el mundo y fotografiado muchos animales: desde osos, grandes felinos y elefantes hasta ballenas e invertebrados marinos; ha ganado varios premios internacionales por sus cautivadoras imágenes, que ponen de relieve la importancia de la conservación de la fauna. Uno de los rasgos distintivos de su trabajo es el empleo de técnicas no invasivas en entornos naturales, minimizando las molestias causadas a los animales a la vez que obtiene fotografías de máxima calidad.

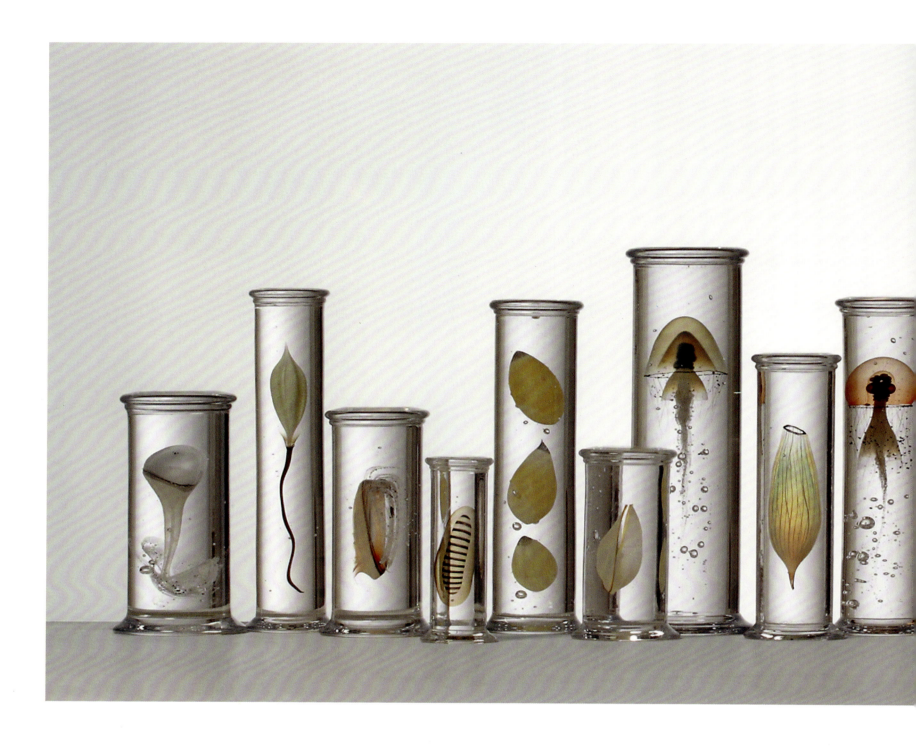

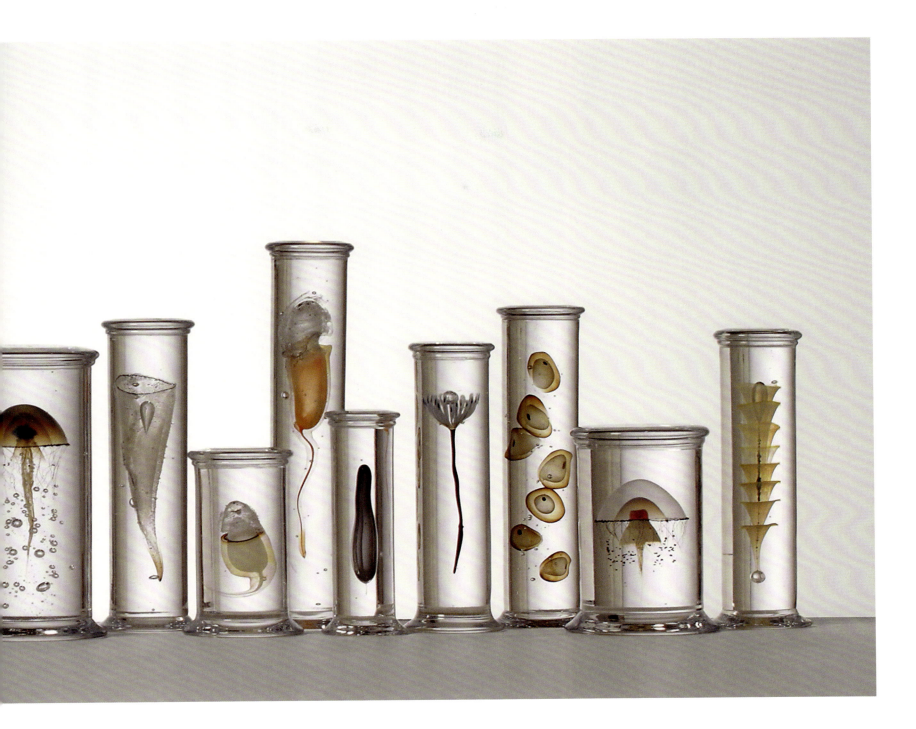

Steffen Dam

Especímenes de un viaje imaginario, 2017
18 tarros de cristal, dimensiones variables
Royal Albert Memorial Museum & Art Gallery, Exeter, Reino Unido

Estos delicados y elegantes especímenes, introducidos en tarros de cristal, parecen moverse; la presencia de burbujas sugiere dinamismo, pero estas criaturas están estáticas. Al observarlas con detenimiento, se puede apreciar que están hechas de vidrio y que son ficticias: son organismos inventados. Para crear estas esculturas, el vidriero danés Steffen Dam (1961) se inspiró en la colección de equinodermos —estrellas de mar, erizos de mar y especies similares— recopilada por el biólogo de época victoriana Walter Percy Sladen y donada al Royal Albert Memorial Museum & Art Gallery de Exeter (Inglaterra). Sladen tuvo un papel importante en la identificación y descripción de los especímenes recogidos en el viaje del HMS Challenger (1872-1876), una expedición científica que sentó las bases de la oceanografía moderna. En su estudio, situado en una vieja escuela de la década de 1930 de un pueblo de Dinamarca, Dam emplea diversas técnicas para crear sus formas sobrenaturales, desde el soplado y la fundición de vidrio tradicionales hasta métodos más experimentales. Dam es famoso por aprovechar los efectos visuales que surgen de los fallos e irregularidades del proceso de fabricación, como las burbujas, las motas de suciedad, los residuos de hollín y otros errores que normalmente se rechazarían, explorando su potencial creativo. Su inspiración surge de su curiosidad, avivada desde su infancia por los libros de historia natural de su abuelo. Evocando los gabinetes de curiosidades del siglo XVI, sus colecciones de especies marinas imaginarias producen la misma sensación de asombro, simbolizando la imposibilidad científica de comprender del todo los océanos y sus habitantes.

Paul Pfurtscheller

Astropecten, nº. 11, póster zoológico de Pfurtscheller, principios del siglo XX
Litografía a color, 1,4 × 1,2 m
Humboldt-Universität, Berlín

El zoólogo y artista austriaco Paul Pfurtscheller (1855-1927) estudió en la Universidad de Viena. Posteriormente fue profesor de ciencias en el Instituto de Viena y en el Instituto Francisco José, del que se retiró en 1911. Como ayuda visual para sus clases, Pfurtscheller creó una serie de pósters y murales zoológicos, treinta y ocho en total, que mostraban la estructura de los cuerpos de animales (incluidos los órganos internos) de una amplia gama de especies, desde mamíferos, anfibios y peces hasta moscas, abejas y arañas, así como otros invertebrados, incluida esta estrella de mar. Aunque carecía de formación artística, el talento de Pfurtscheller se puede apreciar en este gráfico de la clase *Asteroidea*. En el centro de la imagen hay una estrella de peine adulta (*Astropecten aurantiacus*) con un brazo flexionado hacia arriba para mostrar las hileras de patas tubulares que utiliza el animal para desplazarse por el fondo marino y parcialmente diseccionada para revelar sus órganos internos. Debajo hay dos diagramas que ilustran aspectos de la estructura interna de la estrella de mar que permitían al profesor explicar con cierto detalle la fisiología del equinodermo, centrándose en el singular sistema vascular que le permite sacar las patas tubulares a través de agujeros en el esqueleto. La estrella de mar introduce agua a presión en un sistema de canales que une los brazos, de modo que el agua empuja los pies hacia fuera; después se relaja, haciendo que estos se contraigan. El agua que se introduce por la parte superior de la estrella de mar pasa por un canal circular y sale hacia el exterior a través de las ranuras centrales de cada brazo.

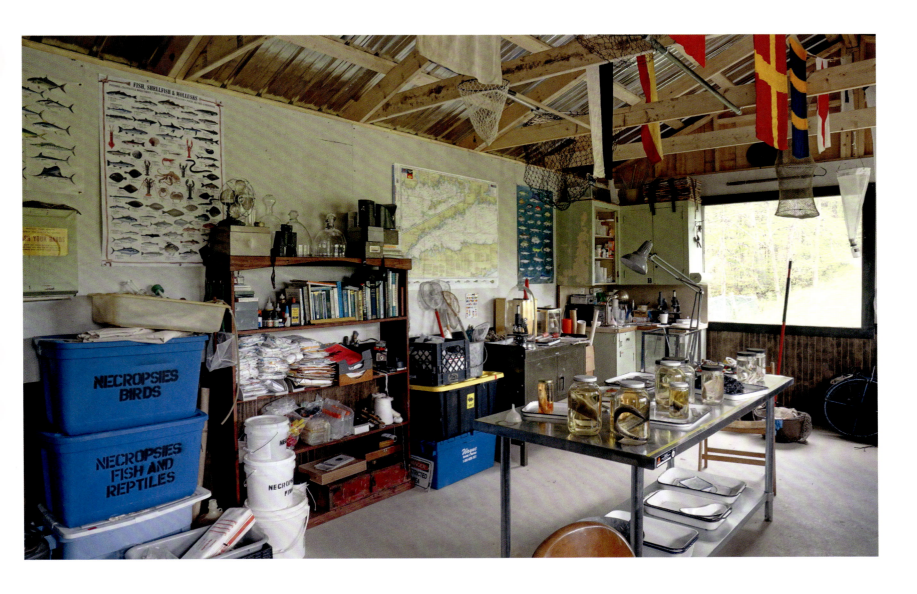

Mark Dion

La estación de campo de un melancólico biólogo marino, 2017
Técnica mixta, 4,9 × 7,4 × 2,7 m
Vista de la instalación, Storm King, Cornwall, Nueva York, 2018

Instalada por primera vez en Algiers Point, Nueva Orleans, en 2017, *The Field Station of the Melancholy Marine Biologist* (La estación de campo de un melancólico biólogo marino) consiste en una vieja cabaña de madera llena de objetos que pertenecen a un biólogo marino ficticio. La cabaña está cerrada y su interior solo se puede ver a través de las ventanas; el interior está abarrotado de objetos: mesas con ejemplares de animales para su estudio, mapas oceánicos, gráficos de peces, redes, tarros y frascos vacíos, herramientas, chalecos salvavidas, prismáticos y un microscopio. Con esta obra, Mark Dion (1961) busca concienciar sobre el cambio climático, ya que, según él, simboliza el momento «en el que alguien que estudia la naturaleza se da cuenta de que el futuro no pinta muy bien… y que vamos a perder una gran cantidad de las maravillas naturales que han existido durante siglos». Desde que se expuso por primera vez, *The Field Station of the Melancholy Marine Biologist* se ha presentado en el Storm King Art Center del Estado de Nueva York (2018) y en Governors Island (2021), donde Dion adaptó el contenido para reflejar la ecología del puerto de Nueva York. A través de su trabajo —que suele inspirarse en los gabinetes de curiosidades de los siglos XVI y XVII—, Dion indaga en las instituciones del conocimiento y el poder apropiándose de sus objetos y basándose en las exposiciones de bibliotecas, archivos y museos. Sus instalaciones invitan al visitante a reflexionar sobre su relación con la naturaleza, desafiándole a profundizar en los datos científicos y las investigaciones que hay detrás de la política medioambiental y del discurso público.

Albertus Seba

Calamares (Teuthida), de *Locupletissimi Rerum Naturalium Thesaurus*, vol. 3, 1758
Grabado coloreado a mano, 54 × 69,4 cm
Biblioteca Smithsoniana, Washington D.C.

Estos calamares formaron parte de la colección naturalista más impresionante de la historia de Occidente. Entre 1700 y 1736, Albertus Seba (1665-1736), farmacéutico y zoólogo holandés, construyó un inmenso gabinete de curiosidades con plantas raras prensadas, aves tropicales y peces disecados, delicadas conchas, corales y estrellas de mar. Coleccionar maravillas naturales era una forma de dar sentido al misterio de la vida y a lo que en aquella época se consideraba la creación de Dios. Los gabinetes de curiosidades se pusieron de moda durante el Renacimiento italiano y se extendieron rápidamente por toda Europa, al principio, como entretenimiento, y más tarde, como herramienta educativa y de investigación para los primeros naturalistas. A medida que los barcos que recorrían las nuevas rutas comerciales traían a los puertos europeos criaturas cada vez más inusuales y maravillosas, los científicos trataron de clasificar las especies y organizar el mundo natural. Para ello, Seba recurrió a numerosos artistas y grabadores —entre ellos, Pieter Tanjé, autor de esta plancha— para recopilar, entre 1734 y 1765 un impresionante registro visual de su colección en los cuatro volúmenes de *Locupletissimi Rerum Naturalium Thesaurus* (Una descripción precisa del riquísimo tesoro de los principales y más raros objetos naturales). La imagen muestra la parte delantera y trasera del calamar, junto a sus huevas y su característico jibión. El calamar se considera uno de los invertebrados más inteligentes y utiliza dos largos tentáculos para atrapar a su presa mientras la asfixia con sus otros ocho tentáculos.

Anónimo

Jarra de estribo de terracota con pulpo, h. 1200-1100 a. C.
Terracota, Alt. 26 cm; Diam. 21,5 cm
Museo Metropolitano de Arte, Nueva York

Esta jarra de estribo (llamada así por la disposición de las asas) de la Edad de Bronce (h. siglo XII a.C.) es micénica, aunque está inspirada en los recipientes de estilo marino minoicos, de unos dos o tres siglos antes. Los tentáculos del pulpo rodean el cuerpo de la jarra hasta tocar los de otro pulpo situado en la cara opuesta; entre los brazos de las criaturas hay peces, flores, motivos circulares trazados con compás y, en el cuello de la jarra, un borde de piedras marinas: la guarida del pulpo. La cultura micénica se basó en gran medida en las tradiciones artísticas y económicas minoicas y es probable que también tuviera un impacto en la sociedad y la religión, a juzgar por otros objetos hallados como sellos y pinturas murales. Aunque esta jarra servía probablemente para contener aceite de oliva u otro líquido, se ha sugerido que todas las vasijas minoicas decoradas en estilo marino estaban destinadas para usos rituales. Es imposible saber si el pintor o el propietario de esta jarra conocían la simbología de su decoración, aunque se han encontrado vasijas para el culto en forma de conchas de tritón y de argonauta en contextos claramente religiosos en Creta y hay escenas marinas en santuarios, yacimientos y tumbas (véase pág. 226). En las tumbas de fosa de Micenas se han encontrado pulpos de oro, probablemente cosidos a la ropa funeraria. Se cree que los pulpos pueden representar la idea del renacimiento después de la muerte, ya que tienen la capacidad de regenerar sus tentáculos cuando los pierden.

Olaus Magnus

Carta marina et descriptio septentrionalium terrarium, 1539
Xilografía, 9 láminas, cada una de 50 × 66 cm
Biblioteca James Ford Bell, Universidad de Minesota, Mineapolis

La *Carta marina et descriptio septentrionalium terrarium* (Carta marina y descripción de las tierras del norte) del cartógrafo sueco Olaus Magnus (1490-1557), impresa originalmente como grabado en madera en 1539 y reproducida aquí en color, es la primera representación más o menos precisa de Escandinavia. Creada en nueve láminas, numeradas de la A a la I, sirve a la vez como mapa terrestre y carta náutica. En tierra, el mapa revela la estructura, las actividades e incluso la política de Escandinavia. En el mar, cerca de la orilla, hay escenas de niños nadando, pescadores sacando sus capturas y barcos luchando por mantenerse a flote, mientras en las profundidades abundan los monstruos marinos; en las aguas del sur de Islandia aparecen cerdos marinos con patas de dragón y un ojo en el ombligo, ballenas del tamaño de islas y el temible *kraken* (posiblemente el calamar gigante, *Architeuthis dux*) ronda los mares de Noruega y Groenlandia, junto con el leviatán, una enorme serpiente marina. No se trata de meros elementos decorativos para rellenar espacios vacíos, ni de metáforas de peligros, sino que pretendían identificar la vida marina real y muchos de ellos se identifican en la leyenda del mapa. Magnus era sacerdote católico, pero abandonó Suecia tras convertirse al luteranismo. Basó su carta en la antigua geografía ptolemaica, en descripciones de marineros y en sus propias investigaciones. Magnus estudió al detalle las criaturas marinas en su *Historia de las gentes septentrionales* (1555), clasificándolas y analizándolas a partir de un amplio abanico de fuentes de la época, etimologías y métodos de estudio científicos muy parecidos a los actuales.

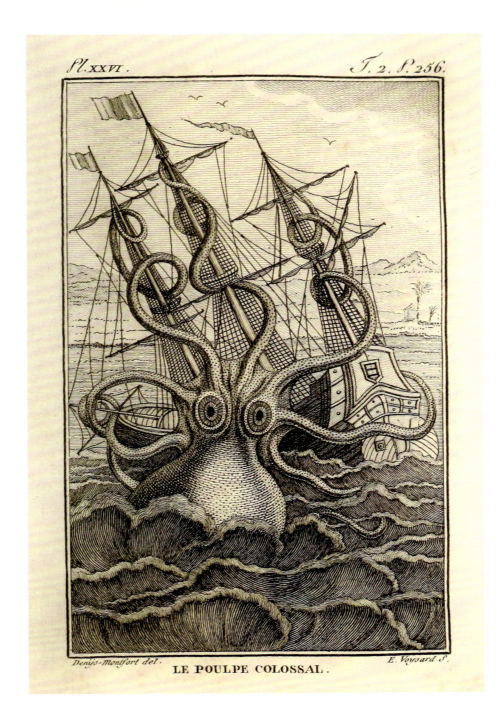

Pierre Denys de Montfort y Georges Louis Leclerc de Buffon

El pulpo gigante, de *Historia natural, general y particular de los moluscos*, 1801-1802
Grabado, 20,5 × 13,5 cm
Biblioteca Smithsoniana, Washington D.C.

Este grabado muestra como un pulpo gigante emerge del océano y envuelve una goleta con sus largos tentáculos. Dos enormes ojos miran al espectador mientras los brazos del enorme molusco se aferran a los mástiles y el aparejo del desafortunado barco. La ilustración procede de *Histoire naturelle, générale et particulière des mollusques* (Historia natural, general y particular de los moluscos, 1801-1802), en dos volúmenes, continuación de una de las obras más famosas del naturalista francés Georges Louis Leclerc de Buffon (1707-1788), *Histoire naturelle, générale et particulière, avec la description du cabinet du Roi*, publicada en treinta y seis volúmenes entre 1749 y 1789. La lámina se titula *Le poulpe colossal* (El pulpo gigante) y es obra de Pierre Denys de Montfort (1766-1820), quien también editó el volumen. Denys de Montfort, naturalista francés interesado en los moluscos, estaba fascinado por la posible existencia de pulpos gigantes. Se cree que esta ilustración está inspirada en las descripciones de unos marineros franceses que al parecer fueron atacados por una criatura como esta (o por un calamar gigante) frente a las costas de Angola. En 1783 se encontró un tentáculo de ocho metros de largo de este tipo de moluscos en el estómago de un cachalote, sin embargo, hubo que esperar hasta 1857 para establecer la nomenclatura del calamar gigante (*Architeuthis dux*). Esta especie puede llegar a medir más de doce metros y habita en muchos océanos, aunque es raro encontrarlo en aguas polares y tropicales. Puede sumergirse hasta los mil metros y se sabe que los cachalotes se sumergen a grandes profundidades para cazarlos.

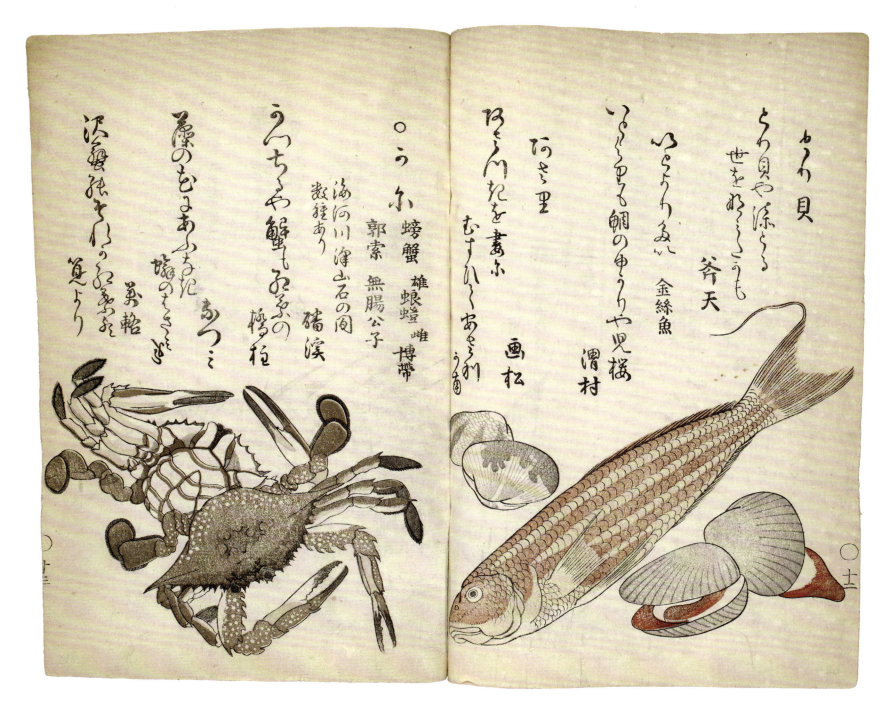

Ryusui Katsuma y Shukoku Sekijyukan

La abundancia del mar, 1778
Xilografía, 29,5 × 20,5 cm
Biblioteca Británica, Londres

«Vistos desde el puente, los cangrejos parecen hojas de arce rojo sobre el arroyo. / El cangrejo blande sus temibles pinzas para cortar las algas. / Me pregunto si la mancha roja cerca del bambú es un cangrejo o una hoja de arce.» Esto dicen tres haikus —poemas japoneses de tres versos y diecisiete sílabas— en honor del humilde cangrejo. Ilustradas por el artista de grabado Ryusui Katsuma (1697-1773) y editadas por Shukoku Sekijyukan (1711-1796), estas páginas pertenecen al primer volumen de *Umi no sachi* (La abundancia del mar), dos volúmenes de haikus de finales del siglo XVIII dedicados a los peces y a los crustáceos. En la página de la izquierda aparecen dos cangrejos, el de arriba mostrando el abdomen y el de abajo, la parte superior del caparazón; las diferentes partes del cuerpo y la textura de las pinzas han sido dibujadas con gran precisión. Probablemente se trate de un cangrejo *gazami* (*Portunus trituberculatus*), también conocido como cangrejo azul japonés. Es uno de los cangrejos más capturados y se considera que tiene un gran valor nutricional. En la página derecha hay una baga dorada (*Nemipterus virgatus*), un pez que habita en el Pacífico occidental, desde el sur de Japón hasta el norte de Australia. Un rasgo característico de esta especie es el filamento que sobresale de la parte superior de la aleta caudal, que se aprecia en la ilustración. A su lado hay dos pares de moluscos bivalvos: berberechos (*Fulvia mutica*) a la derecha y almeja japonesa (*Ruditapes philippinarum*) a la izquierda.

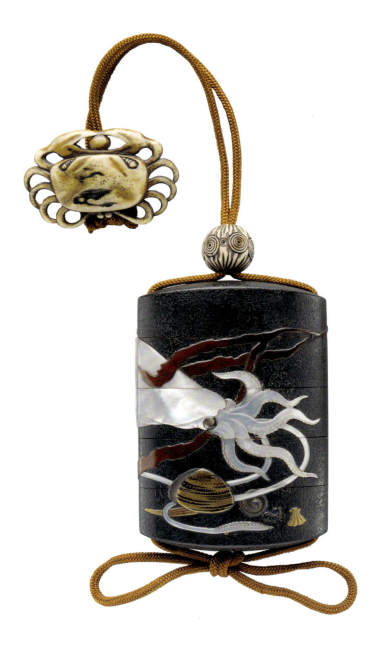

Hara Yōyūsai

Inrō con diseño de calamares, conchas y algas, principios del siglo XIX
Caja (*inrō*): oro en polvo y laca de color sobre laca negra con incrustaciones de nácar y oro;
Cierre (*ojime*): marfil tallado con diseño abstracto; cazonete (*netsuke*): marfil tallado con forma de cangrejo, 8,3 × 5,1 cm
Museo Metropolitano de Arte, Nueva York

Emergiendo de un mar de algas marinas de color marrón rojizo mientras nada por el agua oscura con sus dos largos tentáculos que serpentean para palpar una serie de mejillones, caracoles y estrellas de mar, el brillante cuerpo opalescente de un calamar se curva a ambos lados de este *inrō* japonés del artista del periodo Edo Hara Yōyūsai (1772-1845). El *inrō* es un estuche tradicional con compartimentos apilables que sirven para guardar pequeños objetos personales y medicinas; suele llevarse como accesorio alrededor de la cintura en el *kimono* (véase pág. 143). Yōyūsai, maestro en el uso de la laca, trabajó a principios del siglo XIX para los gobernantes del clan Doi de la provincia japonesa de Shimosa (Honshu). Para esta pieza utilizó incrustaciones de nácar sobre un fondo de laca negra con punteado de oro para representar el movimiento del calamar, así como incrustaciones y pintura de oro para los diversos mariscos y crustáceos. El resplandor del cefalópodo es un buen ejemplo del interés de la escuela japonesa Rinpa por representar la naturaleza de una manera estilizada y etérea. Este *inrō* es un homenaje a un animal fundamental para la cocina y la cultura japonesas. Históricamente, Japón fue el país más activo en la pesca de calamares y sigue siendo uno de los principales consumidores mundiales de calamar y sepia. Las referencias al mar y a sus habitantes no aparecen solo en el *inrō*. El cordón que sujeta el *inrō* al kimono tras el *obi*, el cinturón de tela, tiene el mismo tono que las algas, de modo que la vegetación se extiende también por fuera del objeto, y queda recogido en su extremo en un elegante *netsuke*, o cazonete, que consiste en un cangrejo tallado en marfil.

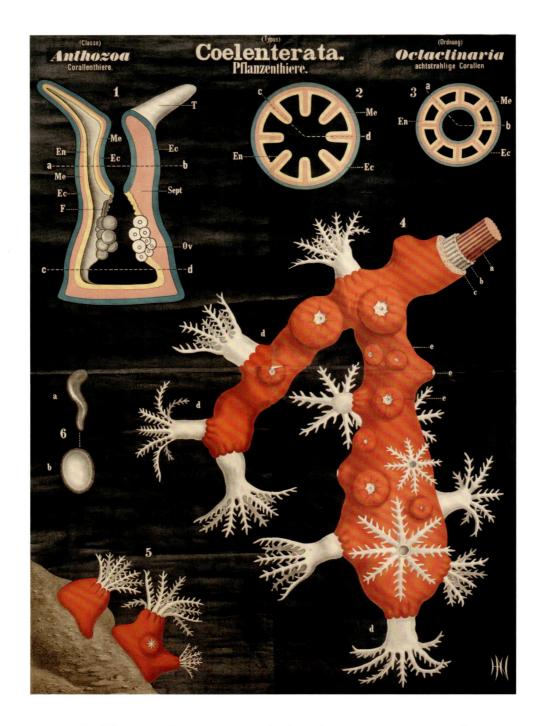

Rudolf Leuckart, Hinrich Nitsche y Carl Chun

Lámina de Leuckart, Serie I, Lámina 1: *Coelenterata, Anthozoa, Octatinaria, Corallium rubrum*, 1877
Cromolitografía sobre fondo de tela, 1,4 × 1,1 m
Laboratorio de Biología Marina, Biblioteca de la Institución Oceanográfica Woods Hole, Massachusetts

Fechada en 1877, esta lámina de colores vivos fue la primera de una serie de grandes murales creados entre 1877 y 1892 por el célebre zoólogo alemán Rudolf Leuckart (1822-1898) con la colaboración de otros dos zoólogos, Hinrich Nitsche (1845-1902) y Carl Chun (1852-1914). Estos murales servían como material didáctico para la enseñanza de Zoología en escuelas y universidades y la serie llegó a estar formada por 116 láminas. Llamado a menudo el padre de la parasitología por sus trabajos sobre la tenia, entre otros organismos, Leuckart fue también innovador en zoología. Fue el primero en demostrar que, a pesar de compartir una simetría radial, los celenterados (como las medusas) y los equinodermos (las estrellas de mar) no tenían una relación estrecha. Los murales medían hasta 1,8 por 1,2 m y fueron las primeras ilustraciones reales a gran escala utilizadas específicamente para la educación. La lámina de la imagen muestra el coral rojo, las medusas y una anémona de mar dibujados con gran detalle anatómico. Nitsche y Chun, los ayudantes de Leuckart, también fueron pioneros. El primero estudió los briozoos, invertebrados acuáticos que viven en colonias sedentarias, mientras que el segundo dirigió la primera expedición alemana para estudiar las profundidades marinas, demostrando que había vida en las aguas abisales (véase pág. 134). Antes de la expedición del Valdivia, que zarpó en 1898, se creía que por debajo de los 500 m de profundidad no había vida. Sin embargo, Chun encontró tantas especies en ese viaje que hubo que esperar hasta 1940, mucho después de su muerte, para catalogar todos los organismos abisales que descubrió.

Philip Henry Gosse

Lámina V, de *Actinología británica: historia de las anémonas y los corales marinos británicos*, 1860
Cromolitografía, 18 × 11 cm
Biblioteca Smithsoniana, Washington D.C.

Al naturalista y artista Philip Henry Gosse (1810-1888) le fascinaba la biología marina, en particular los seres vivos de la orilla del mar y de las pozas de marea. Esta ilustración de la portada de *Actinologia Britannica: A History of the British Sea-Anemones and Corals* de Gosse, publicada en 1860 y considerada por muchos su mejor obra, es una de las once cromolitografías creadas a partir de las acuarelas del propio Gosse. En el sentido de las agujas del reloj, desde la parte inferior izquierda, Gosse ilustra cinco especies (una combinación poco probable en la naturaleza): la anémona bolocera (*Bolocera tuediae*), una especie llena de tentáculos, cortos y gruesos; una anémona sulcata (*Anthea cereus*, ahora *Anthea sulcata*) con los tentáculos enrollados; una anémona trompeta (*Aiptasia couchii*) con su característica columna delgada; *Sagartia coccinea* (ahora *Sagartiogeton laceratus*), una pequeña anémona con una columna de color naranja; y una sagartia (*S. troglodytes*, ahora *Cylista troglodytes*), otra especie pequeña, vista desde arriba, con los tentáculos retraídos. En el texto, Gosse da detalles de cada ejemplar, incluyendo sus características físicas y comportamientos, así como el origen de los especímenes en los que basó sus dibujos. Otros libros de Gosse, como *A Naturalist's Rambles on the Devonshire Coast* (1853) y *A Year at the Shore* (1865), contribuyeron a popularizar sus estudios. Construyó tanques para conservar criaturas marinas, impulsando así la moda victoriana de los acuarios decorativos, en especial con otro de sus libros, *The Aquarium; An Unveiling of the Wonders of the Deep Sea* (1854). En 1853, creó y abasteció el primer acuario público en el zoológico de Londres.

Percy Trompf

Las maravillas marinas de la Gran Barrera de Coral, 1933
Litografía, 64 × 102 cm
Colección privada

La oficina de turismo del Gobierno de Queensland creó este colorido cartel en 1933 para animar a los viajeros a descubrir las «maravillas marinas de la Gran Barrera de Coral». La imagen se divide claramente en dos partes: en la sección superior (más pequeña) tres hombres disfrutan de un día de pesca perfecto en una barca; en la inferior (mucho más grande), el llamativo arrecife de coral bajo la superficie rebosa de peces tropicales y vida marina. Situada frente a la costa noreste de Australia, en el océano Pacífico, la Gran Barrera de Coral es uno de los organismos vivos más grandes del mundo y el mayor arrecife de coral del planeta; constituye alrededor del 10 % de todos los ecosistemas de arrecifes de coral. Con una superficie de 344 400 km², el arrecife se extiende desde los estuarios poco profundos cercanos a la costa hasta las aguas oceánicas profundas; su profundidad oscila entre los 35 m y hasta más de 200. Esta vasta extensión comprende 3000 arrecifes individuales y alberga más de 1500 especies de peces tropicales, 200 tipos de aves, 20 tipos de reptiles y muchas otras especies marinas. El artista y publicista australiano Percy Trompf (1902-1964), recibió el encargo de convertir ese maravilloso paisaje natural en una imagen atractiva que animase a los turistas a visitarla. Comenzó su carrera diseñando envases para dulces, pero se hizo más conocido por sus carteles para la Asociación Nacional de Viajes de Australia. Sus carteles alegres, brillantes y coloridos fueron un poderoso antídoto para los años de la Gran Depresión, durante la década de 1930, y se hicieron muy populares, sobre todo en el extranjero.

William Saville-Kent

Anémonas de la Gran Barrera de Coral, de *La Gran Barrera de Coral de Australia: productos y potencialidades*, 1893
Cromolitografía, 34,6 × 25,5 cm
Biblioteca Ernst Mayr del Museo de Zoología Comparada, Universidad de Harvard, Cambridge, Massachusetts

Aunque estos dos fragmentos de brillantes tentáculos de anémona no son realistas, logran captar parte de la vitalidad de cómo era la vida en la Gran Barrera de Coral a finales del siglo XIX. Junto a la anémona hay un pez payaso y una gamba para indicar la escala de la imagen, pero también para simbolizar la relación simbiótica que se da entre estas criaturas. Esta litografía forma parte de un grupo de dieciséis obras basadas en bocetos originales pintados con acuarela que el biólogo marino británico William Saville-Kent (1845-1908) incluyó en *The Great Barrier Reef of Australia* (La Gran Barrera de Coral de Australia), el primer libro de divulgación que documentaba en profundidad este arrecife de coral, publicado en 1893. En 1884, tras haber trabajado en el Departamento de Historia Natural del Museo Británico y en varios acuarios ingleses, Saville-Kent viajó a Australia para trabajar como comisario de pesca. Allí se enamoró de los corales, anémonas, peces y otros seres vivos de la costa de Queensland. Decidido a concienciar al público sobre este ecosistema infravalorado, creó un libro lleno de ilustraciones que mezcla fotografía y litografía junto con información por escrito con la finalidad de promover un conocimiento más profundo del mayor arrecife del mundo. El libro se hizo muy popular entre el público británico; ya se sabía lo que eran los arrecifes de coral, pero no que eran sistemas vivos compuestos por millones de organismos. Su libro reveló un mundo desconocido, que desde entonces se ha visto amenazado por la actividad humana: la sobrepesca y la escorrentía agrícola han alterado su equilibrio y estructura y el cambio climático está provocando una pérdida masiva de corales.

Mademoiselle Hipolyte (Ana Brecevic)

Coralium, h. 2018
Piezas de papel cortadas a mano, 1 × 2 m
Colección privada

Ceñido por los límites de un gran marco de madera rectangular de 2 × 1 m, vemos aparecer un arrecife de coral comprimido hasta formar una composición maravillosa, casi amorfa. Entre los llamativos colores y la asombrosa diversidad de formas, se distinguen algunas especies de coral, como foliáceos de color ocre con bordes blancos, delicados abanicos de mar rojos, platygyra con forma de cerebro y la cúpula amarilla de un enorme montastraea cubierto de pólipos con púas, además de diminutos corales cuerno de ciervo en un tono blanco roto. La artista francesa Mlle Hipolyte, afincada en Lyon, lleva la naturaleza y lo orgánico al arte de doblar papel. Hipolyte crea obras de papiroflexia únicas (plegadas, cortadas, pegadas y pintadas a mano) inspiradas en la naturaleza. *Coralium* —que le llevó aproximadamente cuatro meses de trabajo y muestra una amplia gama de técnicas de papiroflexia avanzadas, como el *quilling*, el rayado y el moldeado preciso— pone de manifiesto su particular forma de activismo artístico. Para Hipolyte, la prueba más importante del declive y la extinción de especies provocados por el hombre es el blanqueamiento del coral y la progresiva destrucción de los arrecifes de coral de todo el mundo. *Coralium* de Hipolyte pretende ser un llamativo homenaje a ese 14 % de arrecifes de coral que ya se han perdido por el blanqueamiento en la última década; la delicadeza del medio artístico empleado resume y acentúa con elocuencia la fragilidad del tema escogido.

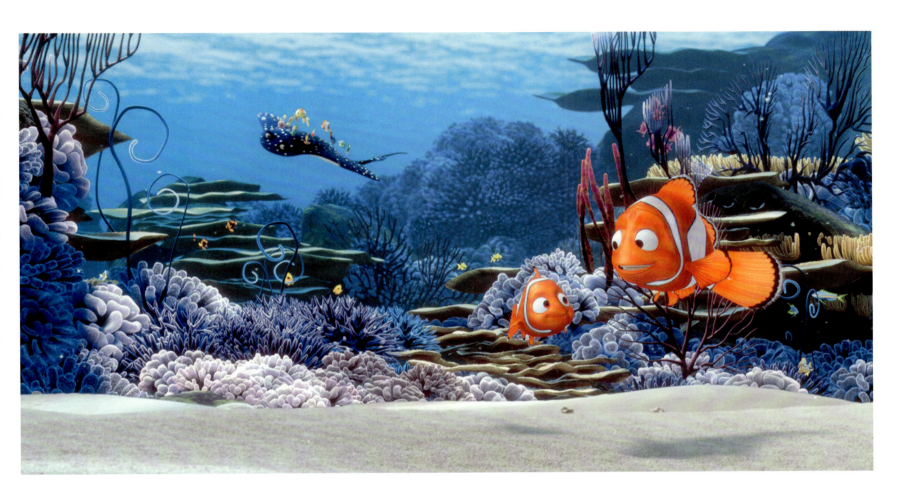

Pixar Animation Studios y Walt Disney Pictures

Buscando a Nemo, 2003
Película de animación, dimensiones variables

Su distintivo color naranja junto con sus rayas blancas y negras hacen del pez payaso uno de los habitantes más característicos y populares de los arrecifes. Se convirtió en un icono cultural en 2003, tras el estreno de la película de animación de Pixar *Buscando a Nemo*, que cuenta la historia de Marlin, un pez payaso sobreprotector que busca a su hijo, Nemo, al que han capturado y encerrado en la pecera de un dentista. Marlin cuenta con la ayuda de una despistada y encantadora pez cirujano llamada Dory y juntos emprenden un viaje en el que se toparán con tiburones vegetarianos, tortugas surfistas, un banco de medusas y voraces gaviotas. Para crear una ambientación submarina hiperrealista y asegurarse de que los movimientos de los personajes eran fieles a la realidad, los animadores estudiaron ictiología y oceanografía, visitaron acuarios y bucearon en Hawái. El pez payaso habita en las aguas cálidas de los océanos Índico y Pacífico, especialmente en la Gran Barrera de Coral y el mar Rojo. Aunque *Buscando a Nemo* abogaba por no tener peces en cautividad, los datos indican que la demanda de acuarios domésticos aumentó a raíz de la película, así como la compra masiva de peces payaso como mascotas, una tendencia que provocó la reducción de poblaciones de estas especies en los arrecifes de Vanuatu, en el océano Pacífico Sur y de algunas zonas costeras de Tailandia, Sri Lanka y Filipinas. *Buscando a Nemo*, dirigida por Andrew Stanton y Lee Unkrich, fue la primera película de Pixar en ganar un Oscar a la mejor película de animación y se convirtió en el DVD más vendido de todos los tiempos.

Martin Stock

Llanura de marea al atardecer, Parque Nacional del mar de Frisia de Schleswig-Holstein, 2006
Fotografía, dimensiones variables

Esta fotografía aérea de una llanura de marea del mar de Frisia (Alemania) al atardecer nos recuerda a una pintura abstracta. Fue tomada por el biólogo alemán Martin Stock (1957), quien se ha convertido en todo un especialista a la hora de fotografiar esta región desde que la visitara siendo estudiante. En alemán, se llama *priele* a los surcos y ensenadas que se forman en las llanuras de marea cuando hay marea baja. El mar de Frisia, declarado Patrimonio de la Humanidad por la UNESCO, se extiende unos 500 km desde la costa del mar del Norte de Dinamarca, a lo largo de la costa alemana, hasta el sur de Frisia, en los Países Bajos. Es la mayor zona de arena y marismas del mundo, formada por una barrera de islas mareales y bancos de arena, y una zona de marismas que queda cubierta y descubierta por la marea dos veces al día. El ecosistema de la región alberga una biodiversidad única que es necesario proteger para mantener el delicado equilibrio ecológico terrestre y marino. Las marismas atraen a los excursionistas durante la marea baja, para disfrutar de los numerosos animales que salen de sus escondites a esa hora y del paisaje, sereno y tranquilo. Pero la quietud es ilusoria y puede ser peligrosa. El agua sube poco a poco entre el *priele* y, en un abrir y cerrar de ojos, el excursionista puede verse rodeado de aguas profundas y quedar sin escapatoria. A pesar de este peligro, la experiencia de pasear por un humedal costero (*Wattwanderung* en alemán) es algo único y difícil de olvidar. La marisma parece cobrar vida junto con sus habitantes y los sonidos del borboteo del agua que llenan el silencio.

Bryan Lowry

Amanecer: flujos de lava submarinos y colada del Poupou,
Parque Nacional de los Volcanes de Hawái, isla de Hawái, 2009
Fotografía, dimensiones variables

Unas coladas de lava ardiente fluyen hacia las frías aguas azules de la costa hawaiana, envueltas en el intenso resplandor de una nube de vapor tóxico. Esta sublime imagen es obra de Bryan Lowry fotógrafo especializado en la obtención de imágenes de la actividad volcánica de estas islas del Pacífico. A Lowry le gustan los lugares remotos, pero para llegar a esos espectaculares escenarios es necesario realizar largas y arduas caminatas. El Kilauea, en la isla de Hawái, es el volcán más activo del archipiélago. Se calcula que emergió del mar hace 100 000 años, pero se cree que es mucho más antiguo y podría remontarse a hace 280 000 años. El Kilauea se considera un volcán en escudo debido a su bajo perfil, causado por la escasa viscosidad de su lava, que fluye hacia el mar en lugar de solidificarse formando estratos en las inmediaciones del cráter. La lava puede alcanzar los 1250 °C, de modo que cuando entra en contacto con el agua fría del mar, suele generar espectaculares columnas de vapor de ácido clorhídrico y espesas nubes tóxicas. Si se dan las condiciones adecuadas, se pueden producir explosiones hidrovolcánicas, sobre todo cuando el agua del mar está muy fría o la lava fluye con rapidez. A lo largo de milenios, la lava ha ido ampliando el territorio de la isla sobre el mar, construyendo un delta petrificado o escarpadas laderas submarinas. Ningún animal marino o alga habitan esta zona de llegada de la lava al océano ni sus alrededores debido a las condiciones de vida extremadamente inhóspitas impuestas por las elevadas temperaturas y los compuestos químicos altamente tóxicos que contaminan el agua y el aire.

Olivia Fanny Tonge

El cangrejo oceánico nadando, h. 1910
Acuarela, 18 × 25,7
Museo de Historia Natural, Londres

Esta detallada y colorida ilustración de una hembra de cangrejo azul (*Portunus pelagicus*) es obra de Olivia Fanny Tonge (1858-1949), una de las primeras ilustradoras de historia natural en viajar sola a la India a principios del siglo XX. Olivia, hija de Lewis Roper Fitzmaurice (ilustrador de historia natural y pintor de paisajes), era miope, una limitación que la alejó de la pintura de paisajes, pero que la acercó al mundo de la ilustración de criaturas más pequeñas. Al casarse a los diecinueve años, Tonge abandonó la pintura para criar a sus dos hijas y dedicarse a otras actividades, como la escritura y la costura. En 1908, tras el fallecimiento de su marido y cuando sus hijas ya eran adultas, emprendió su primer viaje a la India, a los cincuenta años de edad. Durante los siguientes cinco años, en sus viajes, Tonge recopiló dieciséis cuadernos de treinta páginas en los que documentó la fauna y la flora de la India y Pakistán, enriqueciendo cada página con notas y observaciones personales en los márgenes. El cangrejo azul (*Portunus pelagicus*) ilustrado aquí destaca por sus características pinzas alargadas con espinas afiladas y sus patas traseras aplanadas, parecidas a remos, que le permiten nadar más rápido que otras especies de cangrejos. Considerado un manjar en toda Asia, este cangrejo ha sido criado en cautividad de forma masiva durante décadas debido a su versatilidad y resistencia. Mientras que muchas especies de cangrejos son carroñeros y se alimentan de vegetales o animales muertos, el *Portunus pelagicus* es un depredador que se alimenta de criaturas del fondo oceánico, como almejas y caracoles.

Anónimo

Casco de pez globo Te Tauti, década de 1900
Cabello humano, piel de pescado y fibra vegetal, 25 × 24 × 29 cm
Museo Te Papa Tongarewa de Nueva Zelanda, Wellington

La frágil cáscara blanquecina de este casco de guerrero está hecha con el cuerpo espinoso de un pez globo, al que le han cortado la cabeza y cuyo interior ha sido forrado con hojas trenzadas de pandano. Esta armadura —pensada para uso ceremonial y no para combatir— fue creada por artesanos de los pueblos y la cultura de Kiribati, una civilización austronesia que habitaba las dieciséis islas Gilbert, un conjunto de archipiélagos y atolones de coral en el centro-oeste del océano Pacífico. El pez globo es fácil de encontrar en aguas tropicales, pero suele preferir arrecifes y lagunas como los de las islas Gilbert. Capturando y secando el pez cuando se encuentra en su característica forma «hinchada» (para protegerse de los depredadores), los guerreros de Kiribati trataron de personificar la temible amenaza de este pez cuyas púas contienen una neurotoxina 1200 veces más mortal que el cianuro. Cuando crearon este casco, en el siglo XIX, las islas de Kiribati ya habían sido cartografiadas por los exploradores europeos, cuyas actividades comerciales y misioneras habían interrumpido las tradiciones tribales de los isleños del Norte y del Sur. A pesar de ello, se siguieron creando estas armaduras ceremoniales como símbolo esencial de la cultura guerrera de los isleños del Pacífico —en algunos casos había grupos que entrenaban a los niños para el combate— y que se guardaban como reliquias familiares de generación en generación. Las armaduras también se intercambiaban por otros bienes con las tripulaciones de los balleneros europeos que durante el siglo XIX atracaban en las islas.

Carlos Linneo

Especímenes de *Hippocampus hippocampus*, h. 1758
Taxidermia sobre papel, 8,8 × 6,9 cm
Sociedad Linneana de Londres

La cabeza parecida a la de un caballo, el hocico largo, la cola enroscada y el aspecto tímido son rasgos distintivos del caballito de mar. Los de la imagen proceden de la colección del naturalista Carlos Linneo (1707-1778), famoso por haber introducido el sistema binomial para clasificar y nombrar a los seres vivos. Linneo fue el primero en describir un caballito de mar en 1758, llamándolo *Syngnathus hippocampus*. El término, de origen griego, se traduce como «una criatura marina parecida a un caballo» (*hippocampus*) con una «mandíbula protuberante» (*syngnathus*). En aquella época, el nombre de esta familia englobaba a los caballitos de mar y al pez aguja. Nombrar especies no es sencillo y conforme se obtenía más información, los caballitos de mar se clasificaron como un género separado del pez aguja y pasaron a llamarse *Hippocampus hippocampus*. Estos especímenes se etiquetaron como *Hippocampus antiquorum*, un sinónimo de los nombres anteriores, aunque en realidad son especies diferentes. Además, nadie sabe con certeza si la descripción que hizo Linneo se basó en estos u otros especímenes. En la actualidad, hay más de 140 nombres de especies de caballitos de mar entre las obras científicas y solo 47 están reconocidas oficialmente. Durante ochenta años, se consideró que *H. hippocampus* era el nombre correcto para el caballito de mar común (de hocico corto), mientras que *H. guttulatus* se refería al de hocico largo. En 2007, un investigador consultó las notas de Linneo y concluyó que *H. hippocampus* debería utilizarse para referirse al caballito de mar mediterráneo (de hocico largo). Los nombres de los taxones de hocico corto y de hocico largo siguen siendo tema debate entre los aficionados.

Anónimo

Dona, h. décadas de 1950-1960
Madera, pigmentos, metal y técnica mixta, Alt. 75 cm
Colección privada

Este *dona* o «pez mujer», pertenece a la iconografía del pueblo ovimbundu de Angola y representa a Mami Wata (madre agua), una deidad nativa con un simbolismo y un poder complejos. Mami Wata probablemente guarde relación con las divinidades del agua tradicionales de África occidental, central y meridional, mezcladas durante el periodo colonial con influencias europeas que en el siglo XIX originaron un culto sincrético que se extiende hoy en áreas de la diáspora africana en América. Estas culturas africanas a menudo eran matriarcales y, aunque Mami Wata también puede ser una figura masculina, se la suele considerar femenina y se la representa como una sirena con torso de mujer y cola de pez o de serpiente. Mami Wata es también el nombre común del manatí de África occidental y puede que la idea de esta divinidad esté inspirada en este mamífero; su representación como sirena quizá sea resultado del contacto con los marineros y colonos europeos. Mami Wata es una deidad polifacética y contradictoria, a la vez generosa y peligrosa, sanadora y agresiva, como el agua, necesaria para vivir y que proporciona bienestar, pero que también puede destruir vidas y hogares. Mami Wata les da a sus fieles sabiduría espiritual y riquezas materiales, pero también provoca desastres naturales, muertes y malestar social. Se la suele representar sosteniendo un espejo, que simboliza su capacidad de trascender el tiempo, de moverse entre el presente y el futuro. Sus seguidores la veneran mediante frenéticas danzas, como si estuvieran poseídos, y haciendo ofrendas ligadas a estereotipos femeninos: joyas, cremas, maquillaje y jabones, y todo tipo de manjares incluyendo bebidas alcohólicas.

Friedrich Johann Justin Bertuch

Ilustración del *Bilderbuch für Kinder*, 1801
Grabado coloreado a mano, 26,1 × 18,3 cm
Biblioteca de la Universidad de Heidelberg, Alemania

El editor y mecenas alemán Friedrich Johann Justin Bertuch (1747-1822) creía firmemente que el arte podía mejorar la vida de las personas y que era importante enseñar al público general las maravillas del arte y de la naturaleza desde la infancia. Su empresa, ubicada en Weimar, se convirtió en una de las mayores editoriales de Alemania. Entre su producción destaca el famoso *Bilderbuch für Kinder* (Libro de imágenes para niños) de Bertuch, publicado entre 1790 y 1830, y formado por doce volúmenes enciclopédicos que contienen 1185 láminas a color y alrededor de 6000 grabados que recogen una fabulosa colección de animales, plantas, flores, frutas y minerales, junto con muchos otros objetos educativos relacionados con la historia natural y la ciencia. Este grabado coloreado a mano muestra una selección de peces globo, junto con un pez luna en la esquina inferior izquierda. A primera vista, puede parecer una combinación algo extraña, ya que los peces globo y los peces luna pertenecen a especies diferentes. Además, la escala de las ilustraciones no es realista: los peces luna pueden alcanzar los 3,5 m y pesar hasta 2,5 toneladas, mientras que estos peces globo solo miden entre 15 y 30 cm. Sin embargo, ambas especies guardan relación. Su vínculo ancestral se aprecia en los alevines del pez luna, que parecen peces globo en miniatura, con espinas que acaban retrayéndose y desapareciendo hasta que su piel de ejemplar adulto queda lisa. La estructura facial de ambas especies —una boca redonda llena de dientes afilados y grandes, en forma de pico— es otra semejanza y, a diferencia de otros peces, tanto el pez luna como el pez globo mueven su aleta dorsal y anal para impulsarse por el agua.

Ryusai (隆斉)

Netsuke de pez *fugu*, mediados del siglo XIX
Marfil tallado, L. 4,2 cm
Museo Británico, Londres

Creada y firmada por el artista japonés Ryusai (activo a mediados del siglo XIX), esta espléndida talla de marfil de un *fugu*, o pez globo, es más que una bonita escultura en miniatura. Los *netsuke* son pequeñas tallas típicas de la cultura japonesa. Como el *kimono* tradicional carecía de bolsillos, los *netsuke* formaban parte de un sistema que permitía a los hombres llevar objetos colgados del cinturón. Los objetos llamados *sagemono*, como bolsas para tabaco, pipas, utensilios de escritura o monederos, se colgaban de un cordón de seda enrollado en el cinturón y se sujetaban con el *netsuke*, que hacía las veces de cierre. Sin olvidar su aspecto práctico, los *netsuke* se convirtieron en obras de arte coleccionables que a menudo representaban objetos naturales como plantas y animales, incluidos peces y otras criaturas marinas. Este hermoso *netsuke* es una detallada representación de uno de los peces más famosos de Japón: el *fugu*. Esta especie es muy apreciada en la gastronomía japonesa, pero su uso es potencialmente peligroso. Las diversas especies de peces globo, de la familia Tetraodontidae, viven sobre todo en aguas tropicales o subtropicales y la mayoría son muy tóxicas, lo que les permite protegerse de los depredadores. La especie comestible más prestigiosa de Japón es el pez globo tigre (*Takifugu rubripes*). Este plato se considera un manjar, pero antes de servirlo, el *fugu* debe ser preparado con mucho cuidado por las expertas manos de cocineros que sepan cómo retirar las partes venenosas. Este *netsuke*, probablemente, se consideraba un amuleto de buena suerte, ya que *fugu/fuku* es homónimo de la palabra japonesa para «felicidad».

Sigalit Landau

Vestido de novia con cristales de sal IV, 2014
Impresión digital, 1,6 × 1,1 m

Esta imagen muestra una especie de aparición fantasmal e incorpórea suspendida en el agua. Aunque está claro que esta prenda está fabricada con tela, hay algo extraño en ella. No flota ni es arrastrada por las corrientes del agua, sino que parece rígida, como si fuese una armadura en lugar de un vestido de delicada tela. El vestido, que originalmente era negro, se sumergió en el mar Muerto, el lugar más bajo de la Tierra. Es un lago sin salida al mar rodeado por Jordania, Israel y Cisjordania. Debido a su alto contenido mineral no hay formas de vida excepto algas y microorganismos. La elevada concentración de sal del lago (34,2 %) suele hacer que las personas y los objetos floten con facilidad en sus aguas, pero la artista israelí Sigalit Landau (1969) y su socio Yotam From anclaron esta prenda tradicional jasídica al fondo del mar, dejándola sumergida varios meses. Durante ese tiempo acumuló una gruesa capa cristalina de sal. El vestido es una réplica del vestido de Leah, la protagonista de *El Dybbuk*, de S. Ansky. En la mitología judía, un *dybbuk* es un espíritu travieso y malicioso que posee a alguien para realizar una determinada acción y así poder descansar en paz. Cuando Landau y From sacaron el vestido del mar Muerto, estaba completamente cubierto de cristales de sal blanca; había perdido su forma, su color y su referencia a los espíritus, convirtiéndose en un vestido de novia blanco, brillante y lleno de pequeñas joyas, simbolizando el poder transformador del arte y del mar.

Christoph Gerigk

Canopus y Thonis-Heracleion, 1999
Fotografía de película de 35 mm, dimensiones variables

Christoph Gerigk (1965), fotógrafo alemán especializado en fotografía submarina, tomó esta imagen de la enorme cabeza de una esfinge que yace en el lecho marino del Delta del Nilo. Esta escultura de un rey ptolemaico de Egipto, representado como faraón, fue hallada en el emplazamiento de la antigua ciudad de Canopus, que desapareció bajo el mar hace unos 1200 años. La dinastía ptolemaica, a la que pertenecía este rey, era de origen griego y gobernó Egipto del 323 al 30 a.C. Las ciudades de Canopus y Thonis-Heracleion, actualmente sumergidas en la bahía de Aboukir, se fundaron en el delta en el siglo VII a.C. En su momento de esplendor, estas ciudades situadas a 40 km de la actual Alejandría contaban con magníficos templos, dedicados tanto a los dioses egipcios como a los griegos y se enriquecieron con el comercio, ya que todos los mercaderes estaban obligados a pagar impuestos en la desembocadura del Nilo en el Mediterráneo. Tras una serie de catástrofes naturales (entre ellas un terremoto y un tsunami), estas ciudades quedaron sumergidas durante siglos, de modo que se sabía muy poco de ellas, hasta que se realizaron las primeras excavaciones submarinas en 1999, dirigidas por el arqueólogo Franck Goddio y su equipo del Instituto Europeo de Arqueología Submarina (IEASM). Gracias a tecnologías como la magnetometría (que rastrea cambios en los campos magnéticos para detectar zonas construidas), los arqueólogos descubrieron joyas, cerámicas, estatuas, restos de templos y estructuras portuarias, además de numerosos naufragios. Los tesoros conservados en el océano aportan una nueva visión sobre las relaciones de Egipto con sus vecinos y sobre su pasado comercial.

Howard Hall

Iguana marina, Islas Galápagos, 1987
Fotografía, dimensiones variables

La iguana marina (*Amblyrhynchus cristatus*) es el único lagarto capaz de vivir y alimentarse en el mar: a pesar de los peces plateados que nadan a su alrededor en esta imagen, se alimenta a base de algas que arranca de las rocas con sus poderosas mandíbulas. Se ha adaptado a la vida marina gracias a su cola aplanada que le ayuda a nadar y a sus extremidades robustas con largas garras que le ayudan a aferrarse a las rocas mientras se alimenta. Cuando se sumergen, su ritmo cardíaco se ralentiza para guardar energía, permitiéndole prolongar el tiempo que dedica a buscar alimento bajo el agua. Un macho grande puede sumergirse 30 m y permanecer bajo la superficie hasta una hora. Como llevan una dieta rica en sal, las iguanas se han adaptado filtrando su sangre cerca de la nariz y expulsando cristales de sal por el hocico. Este enorme lagarto es endémico de las Islas Galápagos (Ecuador), famosas por su fauna. Albergan un número limitado de especies, muchas únicas, como la tortuga gigante, el cangrejo rojo de roca o el león marino de Galápagos. Hay una teoría que sostiene que los animales llegaron a estas remotas islas flotando en restos de vegetación y después evolucionaron separados del resto. La contribución de las islas a la ciencia comenzó con un estudio sobre la forma del pico de los pinzones de las distintas islas, que ayudó a Charles Darwin, en 1835, a desarrollar su teoría de la evolución. Esta imagen fue tomada por el fotógrafo submarino estadounidense y cinematógrafo ganador de un Emmy, Howard Hall (1949), cuyas fotografías han aparecido en revistas como *BBC Wildlife*, *National Geographic*, *Natural History* y *Ocean Realm*.

Abdullah Nashaath

Billete de 1000 rupias maldivas, 2015
Pigmentos impresos sobre sustrato de polímero, 15 × 7 cm

En 2015, se celebró el Jubileo de Oro de las Maldivas, que marcaba los cincuenta años de la independencia del país. Para conmemorar el aniversario, se presentó una nueva serie de billetes, llamada *Ran Dhihafaheh* (Cincuenta de oro). Abdullah Nashaath (1985) ganó el concurso para diseñar los billetes con una propuesta que consistía en colores diferentes para cada denominación, ilustrados con escenas de la vida maldiva, ejemplos de artesanía local o animales y fauna marina. El billete azul de 1000 rupias maldivas tiene una tortuga verde y un par de arrecifes, con mantarrayas nadando entre corales, y un mapa esquemático de las Maldivas en el anverso; en el reverso hay un tiburón ballena. Los billetes suelen presentar aspectos de la historia y la cultura de un país y este billete de las Maldivas ilustra el entorno oceánico de esta nación insular. Este archipiélago del Índico es la cima de la dorsal de Chagos-Laccadive, una cadena montañosa submarina. En el siglo II d.C. se las conocía como las «islas del Dinero» ya que suministraron un gran número de conchas de cauri que servían como moneda en Asia, África y Oceanía desde el siglo IV a.C. hasta el XX. Las Maldivas albergan cinco de las siete especies de tortugas marinas del mundo, incluida la tortuga verde (*Chelonia mydas*), en peligro de extinción, que aparece en el anverso del billete. El tiburón ballena (*Rhincodon typus*) del reverso es el pez vivo de mayor tamaño y puede encontrarse en las aguas del archipiélago durante todo el año. Maldivas está a baja altitud —más del 80% de las casi 1200 islas están a menos de un metro sobre el nivel del mar—, de modo que es una de las naciones con mayor riesgo ante la subida del nivel del mar por el cambio climático.

Pascal Schelbli

La belleza, 2019
Fotogramas, dimensiones variables

El cortometraje *The Beauty* (La belleza), dirigido por el cineasta suizo Pascal Schelbli (1987), combina espectaculares grabaciones submarinas con una innovadora animación digital para abordar el problema de la contaminación de los océanos e imaginar cómo sería la vida marina y sus criaturas si se integraran con los residuos de plástico. El corto empieza con un magnífico banco de peces nadando por las aguas azuladas, pero, conforme la cámara se acerca, se puede apreciar que no se trata de peces, sino de chanclas de playa. En el lecho marino hay algas hechas con pajitas y cubiertos de plástico, sobre las que nadan peces globo cuya piel es en realidad papel de burbujas; las medusas son bolsas de plástico y el cuerpo de una enorme ballena es una botella. Esta escalofriante sátira presenta un mundo sorprendente y contaminado en el que la naturaleza ha «resuelto» por sí misma el problema de la contaminación, pero es capaz de hacer ver al espectador la realidad de un océano asfixiado por los 14 millones de toneladas de plástico que recibe cada año. El cortometraje dura cuatro minutos; Schelbli trabajó en él dos años, mientras estudiaba en la Academia de Cine de Baden-Württemberg (Ludwigsburg) y obtuvo un prestigioso premio de la Academia de Estudiantes en 2020. El mayor reto para él y su equipo fue integrar de manera convincente la animación en las secuencias submarinas que habían rodado en las costas de Egipto. El resultado es visualmente sorprendente y logra el equilibrio perfecto, aunando el talento cinematográfico de Schelbli con su pasión por el medio ambiente y su objetivo de concienciar sobre el estado crítico en el que se encuentran los océanos.

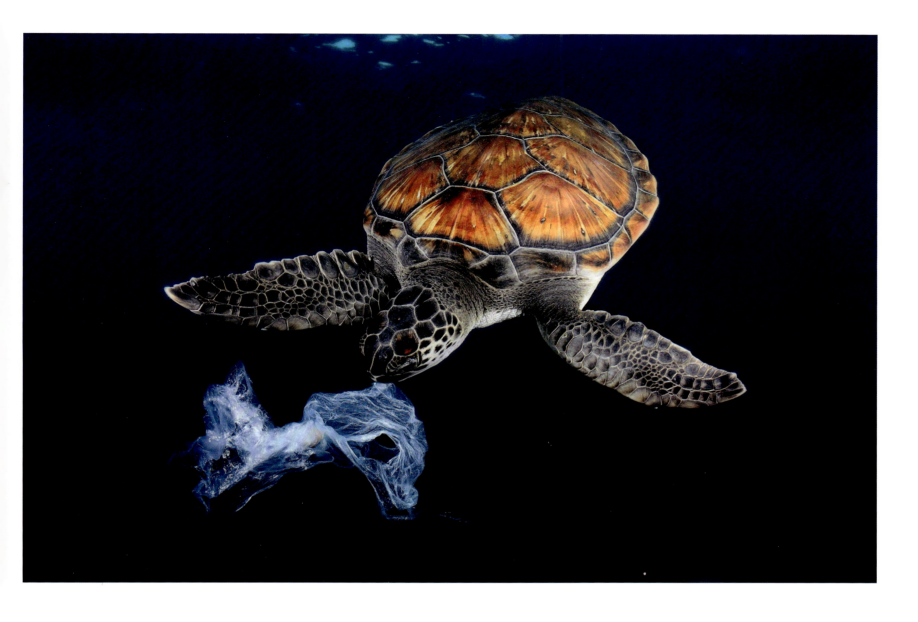

Sergi García Fernández

Tortuga verde intentando comerse una bolsa de plástico, Tenerife, Islas Canarias, España, h. 2015
Fotografía digital, dimensiones variables

Lo que a primera vista parece una joven tortuga verde (*Chelonia mydas*) disfrutando de un tentempié de medusa, de cerca revela algo mucho más triste. En esta fotografía del galardonado fotógrafo español Sergi García Fernández (nacido en 1975), tomada en las aguas de Tenerife (España), la tortuga está intentando comerse una bolsa de plástico que probablemente ha confundido con su presa natural, la medusa. Muchas tortugas mueren al ingerir objetos no comestibles, especialmente plástico: una consecuencia nefasta de la contaminación del medio marino, un problema que esta imagen refleja con toda su crudeza. La tortuga verde es una de las siete especies de tortugas marinas que se encuentran en los océanos en hábitats que van desde los lechos de hierbas marinas hasta los arrecifes de coral. Las tortugas verdes viven sobre todo en aguas costeras de mares templados y tropicales. Pueden llegar a pesar hasta 190 kilogramos y su caparazón puede llegar a medir hasta 114 cm. Cuando son jóvenes, se alimentan de invertebrados como gusanos, celentéreos y crustáceos, así como de hierbas marinas y algas, pero cuando son adultos cambian a una dieta principalmente vegetariana, arrancando plantas y algas con sus dientes afilados. Su nombre común deriva del color verdoso de la carne de la tortuga, ya que el caparazón suele ser de tonos anaranjados y marrones, como se puede ver en la imagen.

Stephen Hillenburg y Nickelodeon Animation Studio

Bob Esponja, 2010
Fotograma de la serie de dibujos animados, dimensionales variables

Algo torpe y de aire despreocupado, esta esponja que intenta atrapar una medusa es famosa en todo el mundo; se trata de Bob Esponja, protagonista de una serie de dibujos de Nickelodeon creada por un exprofesor de biología marina, Stephen Hillenburg (1961-2018). La serie es conocida por su humor absurdo y sus chistes disparatados que muestran una total indiferencia por las limitaciones físicas de la vida en el fondo del mar. Bob Esponja, una esponja de buen corazón que siempre está de buen humor está inspirado en un personaje del cómic *The Intertidal Zone* (La zona intermareal) que Hillenburg escribió en la década de 1980 para enseñar a sus alumnos la fauna de las pozas de marea. Tras recibir formación como animador en la década de 1990, Hillenburg convirtió el cómic en una excéntrica serie de dibujos animados con las aventuras de Bob Esponja y sus amigos en Fondo de Bikini, bajo el atolón de Bikini, en el océano Pacífico. Bob Esponja trabaja como cocinero en el restaurante Crustáceo Crujiente y lo único que quiere es ser amigo de todo el mundo. Vive con su caracol mascota Gary en una piña al lado de Calamardo, a quien le molestan constantemente las travesuras y el carácter hiperactivo de su vecino y su mejor amigo, Patricio, una estrella de mar con sobrepeso. Originalmente, el personaje era una esponja natural, pero Hillenburg decidió que una esponja sintética cuadrada sería mucho más divertida. Le añadió pecas anaranjadas, dientes de conejo y grandes ojos azules; lo vistió con camisa, corbata y pantalones cortos marrones. Desde su estreno en 1999, esta serie de éxito mundial se ha doblado a más de sesenta idiomas y es una de las series de animación más longevas de Estados Unidos.

Christine Wertheim, Margaret Wertheim, Anitra Menning y Heather McCarren

Un mundo encapsulado – Hiperbólico, 2006-2019
Lana, algodón, coral de cristal, cable, rocas y arena, 38,1 × 38,1 × 38,1 cm
Institute for Figuring, Los Ángeles

Este ejemplar de coral rojo no ha sido recogido en las aguas poco profundas de un atolón tropical, sino que se trata de una pieza de *Crochet Coral Reef* (Arrecife de coral de ganchillo) un proyecto colaborativo y multidisciplinario puesto en marcha en 2005 por las mellizas australianas Christine y Margaret Wertheim (1958). Este proyecto es una original mezcla de arte, ciencia, geometría y reflexión medioambiental, una colección de piezas tejidas con lana que está en constante evolución y que imita las formas y la apariencia de los arrecifes naturales mostrando a su vez los procesos evolutivos y simbióticos de estos organismos. De la misma manera que la vida en la Tierra está escrita en el ADN de los seres vivos, estas creaciones son encarnaciones de códigos construidos con patrones de ganchillo. Hasta ahora se han creado y expuesto más de cuarenta arrecifes en todo el mundo con gran éxito, una iniciativa de ecoarte en la que han participado más de 10 000 personas. Para participar, los artistas deben aprender una técnica llamada ganchillo hiperbólico, una técnica creada por la matemática letona Daina Taimina para estudiar la estructura natural de la geometría hiperbólica presente en formas irregulares complejas, como las ramificaciones de corales, el crecimiento de las esponjas o, en su versión simplificada, los rizos que forman el cuerpo de estos corales. *Crochet Coral Reef* busca concienciar al público y a los artistas sobre la importancia del coral en la ecología y las amenazas a las que se enfrentan las colonias de corales de todo el mundo debido a la contaminación del agua y al aumento de la temperatura, que provoca una decoloración perjudicial llamada blanqueo del coral.

Peter Scoones

Arrecife de coral con Anthias, mar Rojo, antes de 2006
Fotografía digital, dimensiones variables

El fotógrafo y cinematógrafo submarino Peter Scoones (1937-2014) llamaba a los *Anthias* «el pez del fotógrafo» (*Pseudanthias squamipinnis*). Supo captar con maestría el contraste entre el deslumbrante color rojo de esta especie, que se alimenta de plancton, y el azul profundo del mar. En una fracción de segundo, cuando se sentían amenazados, los peces desaparecían, buscando protección entre los escondrijos del arrecife. Este banco, fotografiado en un arrecife de coral en el mar Rojo, está compuesto en su mayoría por hembras, que superan con creces en número a los machos (que son de mayor tamaño y de color rojo púrpura). Para mantener el equilibrio, si un depredador captura a uno de los machos, es sustituido por una de las hembras, que cambia de sexo. Esta fluidez sexual ha demostrado ser una exitosa estrategia de supervivencia. El cambio tarda en realizarse unas dos semanas: se genera un nuevo sistema reproductivo y el pez cambia de tamaño, forma y color. Si se crea una comunidad de *Anthias* con demasiados machos, también pueden cambiar de sexo y pasar a ser hembras. El plancton, principal fuente de alimento de los *Anthias*, es más abundante en las zonas alejadas del arrecife, pero allí el pez corre más peligro. Al moverse en grupo, los *Anthias* tienen más probabilidades de detectar algún depredador. Los peces reaccionan en grupo, lo que hace que el banco entero actúe con la misma celeridad que su miembro más avispado. No hay duda que el grupo ofrece mayor protección y de esto se han dado cuenta algunas especies como el *Ecsenius midas*, que es capaz de imitar la forma y el color del cuerpo de los *Anthias* para así esconderse entre ellos, beneficiándose de las ventajas de vivir en un banco de peces.

Versace y Rosenthal

Tesoros del mar, plato de servicio, 1994
Porcelana, Diam. 30 cm

Fabricado por la empresa alemana de porcelana Rosenthal, este plato, de 30 cm de diámetro, es una pieza de vajilla diseñada por la famosa casa de moda Versace. El ribete dorado —color estrechamente relacionado con la extravagancia del difunto Gianni Versace (1946-1997) y su hermana Donatella (1955)—, enmarca el borde del plato, de un intenso color azul oscuro, mientras que el centro de la pieza es de un azul más claro. En la parte superior de este mar de porcelana vemos a Neptuno, dios del mar. Sobre el borde se dibuja una cenefa de conchas y estrellas de mar, reservando la parte central a un delicado coral arborescente. El imaginario marino forma parte de una serie de diseños, *Les Trésors de la Mer* (Tesoros del mar), que aparecieron por primera vez en el desfile de primavera-verano de 1992 de Versace, inspirados en su hogar de la infancia junto al océano. En su diseño, Gianni trató de recrear la colorida poesía del coral, las perlas brillantes, las conchas y las estrellas de mar tal y como él las recordaba. Cuando se presentó por primera vez, el diseño causó sensación. Casi treinta años después, Donatella Versace retomó estos diseños para su colección de primavera-verano de 2021. Su concepto, *Versacepolis* —una ciudad hundida cuyos habitantes renacidos encuentran un mundo profundamente cambiado— resonaba de manera particular en un contexto marcado por la pandemia de la COVID-19. Como casa de alta costura moderna, Versace no se limita a diseñar prendas. Los estampados de éxito, como el de *Les Trésors de la Mer*, se extienden a otros tipos de productos de menaje, como esta colaboración con Rosenthal de 1992.

Oficina de correos de Antigua y Barbuda

20 000 leguas bajo la vida marina del mar, Año Internacional del Océano, 1998
Hoja de 25 sellos de 40 céntimos
Colección privada

Emitida por Antigua y Barbuda en agosto de 1998, esta colorida hoja de sellos recrea una escena sacada de las páginas del clásico de aventuras submarinas de Julio Verne: *20 000 leguas de viaje submarino* (véase pág. 133). Las Naciones Unidas establecieron 1998 como el Año Internacional del Océano para tratar de concienciar sobre el importante papel que juegan los mares para el bienestar del planeta. Muchos países emitieron sellos para conmemorar este homenaje al océano. Por separado, cada uno de los veinticinco sellos representa una imagen diferente de la vida marina local, sobre un fondo con un pulpo gigante y un submarino como los imaginados por Verne. De izquierda a derecha, desde la fila superior, los sellos muestran: una raya jaspeada, una mantarraya, una tortuga carey, una medusa, un pez ángel reina, un pulpo, un pez ángel emperador, un pez ángel real, un pez burro payaso, un pez mariposa mapache, una barracuda atlántica, un caballito de mar, un nautilo, un pez trompeta, un tiburón de puntas blancas, un galeón español, un tiburón punta negra, un pez mariposa de nariz larga, una morena verde, el capitán Nemo, un cofre, un tiburón martillo, buzos, un pez león y un pez payaso. Aunque algunas imágenes son claramente ficticias, entre los sellos también destacan especies en vías de extinción, como la tortuga carey (*Eretmochelys imbricata*). Aunque la tortuga carey, con su distintivo pico afilado y puntiagudo, es una de las tortugas marinas más comunes de Antigua, se encuentra en peligro crítico. Su caparazón translúcido hace que sea muy preciada y se ha explotado durante mucho tiempo para su uso en joyería de carey, una actividad que continúa a pesar de ser ilegal.

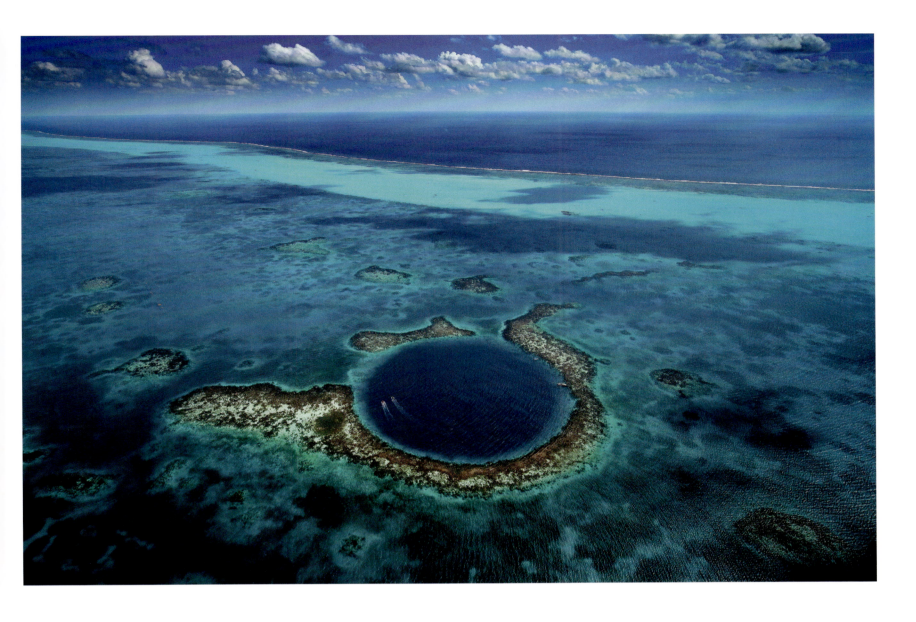

Yann Arthus-Bertrand

El gran agujero azul, arrecife del Faro, Belice (17°19' N - 87°32' W), 2012
Fotografía, dimensiones variables

Conocido sobre todo por su innovador libro *La Tierra vista desde el cielo* (1999), Yann Arthus-Bertrand (1946) ha dedicado su larga carrera a documentar el impacto humano sobre el planeta. Este fotógrafo y periodista nacido en París fundó en 1991 la agencia Altitude, especializada en fotografía aérea, consciente de que la perspectiva única que solo una imagen aérea puede ofrecer permitiría registrar los cambios a gran escala que se dan en el entorno natural, como la subida del nivel del mar o el deshielo. *El gran agujero azul* analiza el papel que desempeñan los océanos en la salud del planeta con la imagen del arrecife del Faro, situado frente a la costa de Belice, que se encuentra a nivel del mar y que se ve amenazado por la subida de las aguas. La relación entre las islas tropicales y el nivel del mar es complicada. En su documental de 2012, *Planet Ocean*, Arthus-Bertrand trató de plasmar el daño que han sufrido los océanos en un momento en que se está empezando a comprender su influencia en nuestras vidas. La belleza de la imagen contrasta con la devastación de la que nos habla. El fotógrafo se propone, deliberadamente, impactar al espectador para que actúe. Si bien Yann Arthus-Bertrand es un fotógrafo premiado (es miembro honorario de la Royal Photographic Society y posee la medalla Cherry Kearton de la Royal Geographic Society, entre otros galardones) cuyo trabajo ha aparecido en innumerables publicaciones, también es un ecologista pionero que busca sacudir la conciencia del espectador. En los últimos años ha centrado su trabajo en los océanos y en las comunidades de Indonesia y Mauricio, dos regiones que se enfrentan a los peligros de la subida del nivel del mar.

Cronología

hace 4600 millones de años

hace 485 millones de años

hace 90 millones de años

1

2

3

hace 4600 millones de años	Se empiezan a formar los océanos a partir de planetesimales, cuya acumulación da lugar a la formación de la Tierra. Durante millones de años, elementos volátiles (incluido vapor de agua) se desprenden de las rocas fundidas del planeta, que poco a poco se enfría. Cuando la temperatura desciende por debajo del punto de ebullición del agua, comienza a caer una lluvia que dura siglos. El agua queda atrapada en los huecos de la superficie debido a la fuerza de la gravedad y se forman los océanos primitivos.
hace 4400 millones de años	Transcurridos 150 millones de años desde la formación de la Tierra, un océano cubre toda la superficie.
hace 3500 millones de años	Las primeras formas de vida son microbios unicelulares que habitan cerca de las fuentes hidrotermales de aguas profundas. Obtienen energía del azufre contenido en los fluidos extremadamente calientes; los minerales y los gases que manan de las profundidades dan lugar a la vida en la Tierra.
hace 2400 millones de años	Las cianobacterias convierten la luz y el agua en energía liberando oxígeno. Este se acumula en los océanos y en la atmósfera y hace que la Tierra sea habitable para un mayor número de especies.
hace 580 millones de años	Aparecen las primeras formas de vida complejas: los ediacaranos, organismos en general inmóviles y formados por tubos que viven en el fondo marino.
hace 542-488 millones de años	Se produce la mayor explosión evolutiva de la historia: surgen los ecosistemas modernos y todos los tipos básicos de animales. Entre las criaturas más grandes y feroces está la *Amplectobelua*. Del tamaño de una langosta, corta a sus presas con sus apéndices frontales espinosos. En el fondo marino, los arqueocitos, parecidos a esponjas, crecen formando montículos y arrecifes. Aparecen los primeros artrópodos: los trilobites.

hace 485 millones de años	Los primeros vertebrados (peces sin mandíbula) aparecen durante el Ordovícico. ↑ 1, véase pág. 225.
hace unos 400 millones de años	Surgen los tiburones, descendientes de pequeños peces con forma de hoja, sin ojos, aletas ni espinas.
hace 372-359 millones de años	Extinción masiva que acaba con el 75% de las especies de la Tierra, incluidas muchas clases de peces. Esto permite a los tiburones dominar los océanos.
hace 252 millones de años	Se produce otra extinción masiva que acaba con cerca del 96% de la vida marina, incluidos los trilobites; unas pocas familias de tiburones sobreviven.
hace 250 millones de años	Surgen los primeros ictiosaurios. Con una longitud de hasta 25 m, cuerpo aerodinámico, cola parecida a la de los peces y dientes afilados se convierten en grandes depredadores.
hace 230 millones de años	Las tortugas marinas evolucionan a partir de las terrestres; sus garras y extremidades se convierten en aletas; la tortuga marina más antigua es *Desmatochelys padillai*.
hace 195 millones de años	Los plesiosaurios (como los ictiosaurios, parientes marinos de los lagartos) están en apogeo. Su capacidad para nadar rápidamente los convierte en grandes depredadores. ↑ 2, véase pág. 224. El grupo más antiguo conocido de tiburones modernos, los hexanchiformes o tiburones de seis branquias, evoluciona; enseguida aparecen la mayoría de los tiburones actuales.
hace 145 millones de años	Gran diversidad de tiburones, una especie muy común. El clima de la Tierra es cálido y sin hielo, y hay numerosos mares interiores poco profundos. Hay reptiles marinos, amonites (moluscos extintos) y rudistas (bivalvos extintos). Los dinosaurios dominan la Tierra.
hace 120 millones de años	Las tortugas marinas ya se parecen a las actuales.

hace 90-100 millones de años	Los ictiosaurios, grandes reptiles marinos, se extinguen. Los bivalvos rudistas construyen arrecifes.
hace 66 millones de años	La mayoría de los organismos de la Tierra se extinguen debido al impacto de un asteroide, incluidos los plesiosaurios marinos, los amonites y los bivalvos rudistas y todos los dinosaurios no avianos terrestres. Los tiburones sobreviven en los océanos, pero muchas especies grandes también mueren.
hace 60-35 millones de años	Los tiburones aumentan de tamaño; aparece el *Otodus obliquus*, el extinto tiburón caballa de 12 m de longitud.
hace 35 millones de años	Las ballenas evolucionan a partir de ancestros mamíferos terrestres cuadrúpedos. Se cree que los fósiles de *Basilosaurus* son el eslabón entre ambos. Algunas de estas ballenas cambian de dieta, de modo que pierden los dientes y evolucionan hasta convertirse en animales con barbas que se nutren filtrando el alimento. Aparecen los primeros percebes. La temperatura de los océanos desciende como consecuencia de la disminución del dióxido de carbono atmosférico y de los desplazamientos de las placas tectónicas que hacen que las actuales Sudamérica y Australia se escindan de la Antártida; esto modifica drásticamente las corrientes oceánicas y afecta a las cadenas alimentarias marinas de todo el planeta. Los mamíferos marinos se diversifican rápidamente desarrollando nuevas formas de alimentarse, desplazarse y mantenerse calientes en las frías aguas del océano.
hace 20 millones de años	Aparece el mayor depredador de la historia, el megalodón (*Otodus megalodon*) de 18 m de longitud.
hace 5,3 millones de años	Debido a cambios en el entorno, las ballenas aumentan de tamaño.
hace 5 millones de años	Evolución de los primeros ancestros humanos.

hace 167 000 años

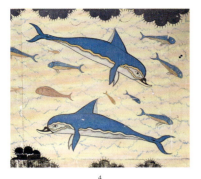

4

5500 a. C.

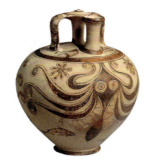

5

1000 a. C.

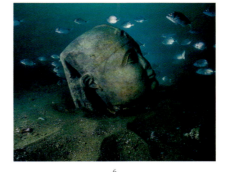

6

600 a. C.

7

hace 167 000 años — En una cueva de la costa meridional de Sudáfrica aparecen conchas de mejillones, caracoles de mar y bígaros gigantes; posteriormente, los investigadores concluyen que se trata de los restos de la primera comida humana a base de marisco de la que se tiene constancia.

hace 110 000 años — Neandertales cocinan marisco en unas cuevas de la costa italiana.

hace 71 000-59 000 años — Una edad de hielo retiene el agua en glaciares, de modo que el nivel del mar baja; esto permite la primera navegación de largo alcance al reducir las distancias entre las masas de tierra. Los restos de un refugio rocoso demuestran que antepasados de los aborígenes llegaron a Australia desde el sudeste asiático hace 65 000 años, recorriendo una distancia estimada en aquella época de 90 km.

hace 30 000 años — Las culturas de la costa occidental del actual océano Pacífico (la zona comprendida entre lo que hoy es Australia y China) comienzan a emigrar hacia el este, posiblemente debido a guerras tribales, epidemias, escasez de alimentos o desastres naturales, como grandes erupciones volcánicas y terremotos. Hacia el 26 000 a. C., ya habían alcanzado las actuales Islas Salomón.

20 000-5000 a. C. — Los cazadores-recolectores crean el primer arte marítimo conocido en lo que hoy es el Parque Nacional de Gobustán (Azerbaiyán), donde hay unos 6000 petroglifos que incluyen diseños de embarcaciones construidas con juncos.

11 000 a. C. — Los primeros navegantes llevan obsidiana, un vidrio volcánico utilizado para fabricar herramientas con filo, desde la Grecia continental hasta las islas del mar Egeo y las situadas al oeste y suroeste de Italia.

7000 a. C. — Una talla en una piedra de granito muestra que los egipcios ya son capaces de construir barcos con un sistema de gobierno y una cabina.

5500 a. C. — Los primeros buceadores de la península arábiga recogen perlas naturales de la ostra perlera de labios negros (*Pinctada margaritifera*), que siglos después son desenterradas por arqueólogos.

4000 a. C. — Los egipcios desarrollan las primeras embarcaciones de vela; este sistema les habría ayudado a viajar en contra de la corriente del Nilo, aprovechando los vientos predominantes. La ilustración más antigua de una embarcación de vela procede de una vasija de barro fechada entre el 3300 y el 3100 a. C. de la ciudad de Naqada.

3500-3200 a. C. — Los intercambios comerciales traen influencias de Mesopotamia, en Oriente Próximo, a Egipto.

3000 a. C. — Viajeros se desplazan con canoas y balsas entre puertos a lo largo de las costas de Arabia y hasta el subcontinente indio.

2400-2300 a. C. — Los egipcios construyen más de treinta tipos de embarcaciones, tal y como se describe en los *Textos de las pirámides*, los jeroglíficos escritos en el interior de las tumbas. Servían para la pesca, la caza, operaciones militares y el transporte de mercancías y personas.

h. 2000 a. C. — Aborígenes de la Tierra de Arnhem (Australia), comienzan a pintar en el estilo «de rayos X», uno de los más significativos de las pinturas *Garre wakwami* o del «Tiempo del sueño». ↘ 3, véase pág. 237.

2000-1200 a. C. — Los minoicos de la isla de Creta se convierten en la primera gran potencia marítima. Viajan en barco y comercian con cerámica y otros artículos. ↘ 4, véase pág. 226.

1500-1450 a. C. — Surge el estilo marino de la cerámica minoica. Inspira la cerámica y otras artes de la cultura micénica. ↑ 5, véase pág. 301.

1200-400 a. C. — Fenicios y griegos comercian por todo el Mediterráneo y establecen colonias en sus costas e islas.

1000 a. C. — Una oleada de colonos del sur de China, definidos culturalmente por su uso de la cerámica, se desplaza hacia el suroeste desde las Islas Salomón hasta la Polinesia. Esta cultura lapita llega hasta las actuales islas Santa Cruz, Vanuatu, La Lealtad, Nueva Caledonia y Fiyi.

Los griegos bucean para recoger esponjas naturales del lecho marino. Según Homero, se echan aceite en los oídos y la boca para combatir los efectos de la presión del agua mientras descienden hasta 30 m sujetando pesadas piedras. Ya en el fondo, escupen el aceite y cortan tantas esponjas como les permite su respiración antes de ser arrastrados de nuevo a la superficie por una cuerda.

879 a. C. — Los griegos comienzan a aventurarse más lejos, navegando a través del estrecho canal que separa Europa de África y el Mediterráneo del océano Atlántico. Más allá de estos estrechos, los primeros exploradores encuentran una corriente tan fuerte con dirección norte-sur que piensan que el Atlántico es un vasto río u *okeano* en griego. La palabra se convierte en la raíz del término «océano».

h. 700 a. C. — Se fundan las ciudades egipcias de Canopus y Thonis-Heracleion en el delta del Nilo. Debilitadas con el tiempo por terremotos, tsunamis y la subida del nivel de las aguas, hacia el año 100 a. C. ambas ciudades ya se encuentran sumergidas. ↑ 6, véase pág. 321.

700-500 a. C. — Los filósofos de la naturaleza empiezan a tratar de dar sentido a las enormes masas de agua que ven desde tierra firme. El primer mapa conocido, el *Imago mundi*, representa la Tierra como un círculo plano rodeado por un anillo de agua —los océanos— con Babilonia (Mesopotamia) en el centro.

600 a. C. — Los fenicios desarrollan rutas marítimas en el Mediterráneo y más allá, llegando a África en el 590 a. C. Entre los productos comercializados en la época estaban colmillos de elefante (probablemente procedentes de África), estaño, cobre, cerámica, ámbar (del Báltico) y piñones.

500 a. C. — El rey Jerjes encarga al buzo Escilias y a su hija Hidna rescatar un tesoro del fondo marino, perdido debido a las muchas guerras entre persas y griegos.

El filósofo griego Pitágoras plantea que la Tierra es esférica.

320 a. C. — El explorador griego Piteas viaja desde la colonia griega de Massalia (actual Marsella en Francia) a través del estrecho de Gibraltar, hacia el norte, hasta Bretaña y luego alrededor de las Islas Británicas y posiblemente aún más al norte. Observa que Gran Bretaña tiene dos mareas al día, cuya amplitud depende de las fases de la Luna.

240 a. C. — El astrónomo griego Eratóstenes es el primero en calcular la circunferencia de la Tierra. Utiliza los ángulos de las sombras proyectadas por un objeto en dos puntos (Alejandría y Siena) y su distancia para llegar a un valor de entre 39 375 y 46 250 km. Su cálculo se aproxima a la medición actual de 40 030 km.

200 a. C. — Los antepasados de los iñupiat, inuit, yupik y otros pueblos del Ártico construyen embarcaciones con armazón de madera envueltas en cuero, así como kayaks más pequeños que utilizan para cazar mamíferos marinos en el mar de Bering, entre Alaska y Siberia.

200 a. C. - 400 d. C. — La cultura Tumaco-La Tolita de la costa norte de Ecuador y sur de Colombia, conocida por su dominio de la escultura de arcilla y el trabajo del metal, alcanza su apogeo. ↑ 7, véase pág. 262.

150 a. C.	450	1031	1400
			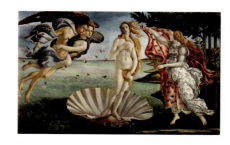
8	9	10	11

150 a.C. El astrónomo y geógrafo griego Ptolomeo escribe *Geographia*, donde cita 8000 lugares con sus características geográficas y coordenadas de latitud y longitud, y sugiere formas para proyectar la Tierra (una esfera) sobre una superficie plana.

100 a.C. El buceo de recuperación florece en los puertos del Mediterráneo. El salario de los buceadores aumenta con la profundidad, lo que refleja el elevado riesgo que conllevan estas inmersiones.

50 Un autor egipcio desconocido escribe en lengua griega el *Periplo del mar eritreo*, un relato de un viaje a África y la India a través del mar Rojo. Detalla la ubicación de puestos comerciales y puertos y describe las mercancías y los pueblos con la suficiente precisión como para que los investigadores actuales puedan contrastar los yacimientos arqueológicos con las descripciones del texto.

100-200 Los griegos adoptan las velas latinas triangulares desarrolladas por los marinos árabes. Permiten a las embarcaciones virar hacia el viento, haciendo innecesarios los remeros y revolucionando los viajes marítimos.

En China se inventa el primer timón de popa, lo que mejora la maniobrabilidad de los juncos.

200 Obras de arte peruanas elaboradas en cerámica suponen el primer registro de la existencia de buzos con gafas sosteniendo peces.

300 Los polinesios comienzan a explorar y a comerciar en el gran triángulo polinesio, asentándose en las actuales Islas Cook en 700 d.C. y en Hawái y Rapa Nui (Isla de Pascua) hacia el 900 d.C. Es posible que utilicen cartas náuticas hechas con palos y conchas similares a las empleadas hasta hace poco en la región como ayuda para navegar por las corrientes e islas. ↑ 8, véase pág. 34.

450-900 Los coclé, en la actual provincia de Coclé (Panamá), entierran a los altos mandatarios de su sociedad en la necrópolis de Sitio Conte, junto con cerámica pintada, oro y otros objetos preciosos. ↑ 9, véase pág. 202.

700-1200 Los banjar, de Borneo, recorren 9000 km a través del océano Índico para colonizar las islas Comoras y Madagascar.

800 Los vikingos de Escandinavia comienzan a realizar incursiones marítimas para atacar ciudades en Gran Bretaña, Irlanda, Francia, Iberia y el Mediterráneo occidental. Expertos navegantes, emplean pesos de plomo atados a cuerdas para sondear la profundidad del agua y utilizan el ángulo del sol para calcular la latitud.

815-820 Se construye el barco de Osberg, de 22 m, que posteriormente se utilizó para enterrar a dos mujeres importantes. Esta embarcación demuestra que los vikingos eran hábiles constructores de barcos.

982 El explorador noruego Erik el Rojo navega desde Islandia hasta Groenlandia, donde posteriormente fundará la primera colonia europea.

1002 El hijo de Erik el Rojo, Leif Erikson, navega desde Islandia y rodea Groenlandia hasta la costa de Labrador, convirtiéndose en el primer europeo en desembarcar en Norteamérica. Llama Vinlandia a la nueva tierra y construye un efímero asentamiento en el actual L'anse aux Meadows, en Terranova (Canadá).

1070 Un gran lienzo bordado de 70 m, conocido como el *Tapiz de Bayeux*, muestra la conquista normanda de Gran Bretaña (en 1066). La flota de barcos ilustra la importancia estratégica del hecho de cruzar el Canal de la Mancha durante la batalla de Hastings.

1031-1096 El chino Shen Kuo describe la brújula de aguja magnética; el concepto de norte magnético permite una navegación más precisa. Ya se utilizaba en Occidente en 1187, cuando el monje inglés Alexander Neckham escribió sobre ella, pero no se sabe si la brújula llegó a Europa desde Oriente o si se inventó en paralelo. Al parecer, el italiano Flavio Gioja inventó una brújula para la navegación marítima a principios del siglo XII.

1154 El cartógrafo árabe al-Idrisi completa la *Tabula Rogeriana*. Incluye un mapa del mundo conocido grabado en un disco de plata y el texto de la *recreación*, que combina el pensamiento islámico y el occidental mostrando la Tierra como una isla con el sur en la parte superior, según la tradición islámica, pero con el mundo dividido latitudinal y longitudinalmente en zonas climáticas, siguiendo a Ptolomeo.

1250 Los polinesios se instalan en Nueva Zelanda.

1300 Se reconstruyen los mapas de Ptolomeo después de que el erudito griego Maximus Planudes redescubra su obra *Geographia*. Supone un resurgimiento del pensamiento antiguo sobre la geografía del mundo.

Aparecen las cartas portulanas, un nuevo tipo de mapa marítimo formado por redes de líneas radiales. Al representar las costas y los puertos, permiten a los navegantes conocer la dirección que deben tomar para llegar a ciertos puntos.

h. 1300-1325 Se publica una versión del *Romance de Alejandro*, donde se ve a Alejandro Magno bajando al mar en una tosca campana de buceo de cristal. Se dice que el emperador utilizó una parecida para sus buzos durante el asedio de Tiro en el año 325 a.C. ↑ 10, véase pág. 44.

1400 Los tahitianos utilizan sofisticadas técnicas de navegación, basadas en la astronomía y las matemáticas, para navegar en canoas de doble casco y establecer rutas comerciales oceánicas entre Hawái y Tahití.

1405-1433 El almirante chino musulmán Zheng He dirige 7 expediciones oceánicas con más de 300 naves (incluidos los «barcos del tesoro» de 125 m de largo) y una tripulación de casi 37 000 personas. Los marineros viajan desde China hasta África con el objetivo de extender la influencia china por las regiones vecinas.

1415 Europa se afianza en el continente africano después de que el príncipe portugués Enrique el Navegante capture el puerto musulmán de Ceuta, al sur de Gibraltar. Fomenta expediciones hacia el sur, a lo largo de la costa africana, y contribuye a desarrollar nuevos tipos de barcos para los viajes de larga distancia, así como el comercio transatlántico de esclavos.

1452-1519 Leonardo da Vinci registra el hallazgo de fósiles en Italia y reflexiona sobre cómo es posible que haya esqueletos de peces y ostras en las cimas de las montañas y en los mares poco profundos. Sus reflexiones apuntan a que el nivel del mar era más alto en la antigüedad.

1483-1484 El italiano Sandro Botticelli pinta su obra maestra: *El nacimiento de Venus*. ↑ 11, véase pág. 25.

1492 El genovés Cristóbal Colón, navegando en nombre de España, llega al Caribe, marcando el inicio de una larga relación entre los indígenas americanos y los europeos. Colón había navegado hacia el oeste en un intento de llegar a Asia, (los europeos desconocían la existencia del América o del océano Pacífico). El descubrimiento de lo que se llamó el Nuevo Mundo causó estragos entre los indígenas debido a la guerra y las enfermedades.

1497

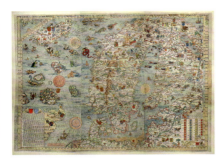

12

1497-1499 El explorador portugués Vasco de Gama parte desde Lisboa. Navega alrededor del cabo de Buena Esperanza, en el extremo sur de África, y luego hacia el este. Es el primer europeo en llegar a la India por mar. Sus herramientas de navegación son tablas astronómicas, astrolabios y cuadrantes. El regreso de la expedición con un cargamento de codiciadas especias marca el inicio de un periodo de intercambio y multiculturalismo.

1519-1522 Fernando de Magallanes lidera una expedición que parte desde España hacia la costa este de Sudamérica, rodeando el cabo de Hornos y cruzando el Pacífico hacia el oeste. Aunque muere en el viaje, su sucesor, Juan Sebastián Elcano, y otras diecisiete personas logran regresar a casa tres años más tarde, convirtiéndose en los primeros en circunnavegar el mundo, confirmando que la Tierra es redonda.

1521 Durante su viaje, Fernando de Magallanes intenta medir la profundidad del océano Pacífico. Utiliza una línea lastrada de 730 m, que no llega al fondo marino.

1535 Guglielmo de Lorena inventa la primera campana de buceo de verdad. Incorpora un mecanismo que expulsa el aire respirado, al tiempo que mantiene una presión suficiente en el interior para evitar que el nivel del agua suba. Cuando él y Francesco de Marchi utilizan la campana para explorar una barcaza hundida en el lago Nemi, cerca de Roma, son capaces de permanecer bajo el agua una hora seguida, lo que les permite medir las dimensiones de la embarcación y recuperar objetos.

1539 El clérigo sueco Olaus Magnus elabora el primer mapa de los países nórdicos con información detallada y topónimos. Incluye «monstruos marinos»; algunos están relacionados con animales reales, pero otros provienen del folclore. ↑ 12, véase pág. 302.

1553

13

1553 El naturalista francés Pierre Belon publica *De aquatilibus*: describe 185 animales acuáticos y peces.

1569 El cartógrafo flamenco Gerardus Mercator elabora un mapa utilizando una proyección cilíndrica que distorsiona las características de las regiones cercanas a los polos, pero conserva los ángulos de 90° entre las líneas de longitud y latitud. Facilita a los navegantes el seguimiento del rumbo en el mapa ya que se ven rectos en lugar de curvos.

1580 El almirante inglés Francis Drake circunnavega el mundo.

1606 El explorador neerlandés Willem Janszoon se convierte en el primer europeo en cartografiar partes de la costa australiana.

1621 El artista holandés Pieter Lastman pinta la historia de Jonás y la ballena. ↑ 13, véase pág. 131.

1623 El ingeniero neerlandés Cornelius Jacobszoon Drebbel construye el primer submarino capaz de navegar. Fabricado en madera y revestido de cuero, es impulsado por remos con mangas de cuero que impiden que entre agua. El aire se suministra a través de tubos fijados a unos flotadores. Recorre el Támesis de Londres con su invento a una profundidad de 4 m.

1675 El neerlandés Antonie van Leeuwenhoek inventa un potente microscopio de lente única con el que realiza las primeras observaciones de microbios acuáticos, a los que describe como «animalitos».

Se funda en Londres el Real Observatorio de Greenwich con el fin de utilizar la astronomía para calcular la longitud, la ubicación este-oeste de un punto en el globo, y mejorar la navegación.

1687 William Phips, de la Colonia de la Bahía de Massachusetts, utiliza una campana de buceo para recuperar el tesoro de un pecio español.

1690

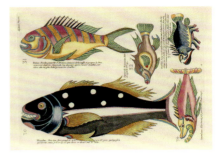

14

1690 El astrónomo inglés Edmund Halley desarrolla una campana de buceo que puede recibir aire de barriles lastrados enviados desde la superficie. Al llenarse de agua, el aire escapa hacia la campana a través de un tubo. Una ventana permite la exploración submarina. Se registran inmersiones de hasta 90 minutos a 18 m de profundidad.

1698 Halley emprende un viaje científico para estudiar las variaciones de la brújula magnética. Sus estudios contribuyen a la comprensión de los vientos alisios y ayudan a establecer la relación entre la presión barométrica y la altura sobre el nivel del mar.

1714 Tras la pérdida de cuatro barcos de guerra y de hasta 2000 vidas frente a las islas Sorlingas, el gobierno británico convoca el Premio Longitud, ofreciendo 20 000 libras esterlinas a quien pueda averiguar cómo calcular la longitud con una precisión de medio grado.

1719 La primera publicación en color sobre peces que se conoce es la del espía británico Louis Renard. La primera parte, que detalla la vida marina en Indonesia, tiene representaciones relativamente realistas, pero en la segunda son más fantasiosas, incluyendo una sirena. ↑ 14, véase pág. 201.

1725 El conde italiano Luigi Marsigli publica *Histoire Physique de la Mer*, el primer libro dedicado a la ciencia del mar.

1736 Deseoso de resolver la cuestión de cómo calcular la longitud, John Harrison inventa el primer cronómetro marino, un reloj sin péndulo capaz de mantener la hora exacta en un barco en movimiento. Los organizadores del Premio Longitud le dan dinero para que desarrolle una versión mejorada de su invento.

1761

15

1761 En un viaje de Portsmouth a las Indias Occidentales, John Harrison prueba una cuarta versión de su cronómetro, que funciona a la perfección. Los navegantes pueden por fin saber a qué distancia al este o al oeste han viajado desde el meridiano cero y en qué longitud están navegando. Aunque Harrison recibe más recompensas de los organizadores del Premio Longitud, el galardón nunca se otorga oficialmente.

1768 El capitán británico James Cook inicia un viaje de tres años a bordo del HMS Endeavour. Durante esta y otras dos expediciones posteriores, cartografía amplias zonas y desmiente la existencia de un gran continente en el hemisferio austral. El uso de un cronómetro preciso para determinar con exactitud la longitud le es de gran ayuda. Las expediciones tuvieron un impacto negativo en las poblaciones indígenas del Pacífico, debido a la violencia y a la introducción de nuevas enfermedades y especies. ↑ 15, véase pág. 40.

La vaca marina de Steller se convierte en el primer mamífero marino extinguido por culpa del ser humano mediante la caza. Se extingue menos de tres décadas después de ser descrita formalmente por primera vez en su hábitat en el mar de Bering.

1785 Benjamin Franklin anuncia el descubrimiento de la corriente del Golfo en una carta a un colega en Francia. Aunque el español Juan Ponce de León había descrito la corriente ya en 1513, Franklin amplió su conocimiento elaborando un mapa basado en las observaciones de los balleneros.

1807 Se funda el United States Coast Survey después de que el presidente Thomas Jefferson autorice la realización de un estudio para garantizar el paso seguro de las mercancías y las personas que viajan en barco.

1818

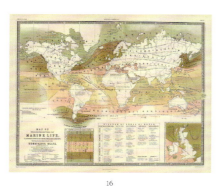

16

1866

17

1872

18

1903

19

1818 — En una expedición para buscar una vía marítima a través del Ártico (el Paso del Noroeste), sir John Ross captura gusanos y medusas a unos 2000 m de profundidad: son las primeras pruebas de vida en las profundidades del océano.

1830 — Mary Anning descubre en una playa de Dorset (Reino Unido) un reptil fósil que posteriormente es identificado como un plesiosaurio, un animal marino extinguido que se propulsaba empleando sus cuatro aletas.

1831 — Darwin se une a la expedición del HMS Beagle para cartografiar las costas de América del Sur y realizar estudios cronométricos en todo el mundo. Defiende que los arrecifes de coral se forman cuando una masa de tierra se hunde y que las conchas marinas y el coral localizados en terrenos elevados llegan allí porque otra masa de tierra ha quedado elevada. También sienta las bases de su teoría de la evolución, publicada en *El origen de las especies*, en la que sugiere que las profundidades del océano pueden ser un santuario de fósiles vivientes.

1843 — Edward Forbes publica *Report on the Mollusca and Radiata of the Aegean Sea* en el que describe ocho regiones definidas según su profundidad y caracterizadas por la fauna que las habita. Afirma que no puede existir vida por debajo de los 500 m de profundidad y desencadena un debate que durará veinte años sobre la existencia de la zona azoica (sin vida). ↑ 16, véase pág. 108.

1855 — Se publica *The Physical Geography of the Sea and its Meteorology*, una recopilación del trabajo de Matthew Fontaine Maury, que generó cartas de vientos y corrientes a partir de los cuadernos de bitácora del Depósito de Cartas e Instrumentos de la Marina de EE.UU. Su publicación aviva el interés por el océano y la ciencia del mar.

1866 — Se tiende con éxito el primer cable transatlántico entre la isla de Valentia (Irlanda) y Terranova (Canadá), capaz de transmitir ocho palabras por minuto. ↑ 17, véase pág. 190.

1867 — El naturalista Louis F. de Pourtales realiza operaciones de dragado frente a la costa sur de Florida y descubre una prolífica vida por debajo de los 550 m.

1868 — Una expedición a bordo del HMS Lightning recupera diversos y numerosos ejemplares de vida marina dragando a 1188 m de profundidad.

1869-1870 — Julio Verne publica por entregas *20 000 leguas de viaje submarino*, en la que describe los viajes del submarino ficticio Nautilus, un vehículo adelantado a su tiempo.

1870 — La expedición del HMS Porcupine encuentra conchas frescas de *Globigerina* y otros animales a 4450 m de profundidad, lo que descarta la teoría azoica de Forbes y demuestra que las profundidades oceánicas tienen condiciones favorables para la vida.

1872 — El HMS Challenger zarpa de Portsmouth (Reino Unido) en un viaje de tres años y medio para recopilar datos sobre los océanos. Durante su viaje de 110 000 km, realiza 492 sondeos de profundidad y 133 dragados, recogiendo muestras de agua de mar y de fauna marina y registrando la profundidad, la temperatura del agua y los movimientos de las corrientes. Se descubren cientos de nuevas especies y se documentan cadenas montañosas submarinas, incluida la dorsal mesoatlántica. Sus hallazgos constituyen la base de la oceanografía moderna.

1872 — El naturalista suizo Louis Agassiz realiza un estudio biológico en América, recogiendo y catalogando más de 30 000 especímenes de vida marina.

1872-1878 — Se elabora el primer mapa batimétrico moderno a partir de sondeos precisos realizados en el golfo de México y el mar Caribe por el vapor de investigación *Blake*.

1872-1964 — Reino Unido, EE.UU. y Alemania desarrollan varias máquinas de predicción de mareas.

1874 — Charles D. Sigsbee diseña la máquina de sondeo Sigsbee —basada en la Thomson—. Se convierte en el modelo básico para el sondeo con cable de las profundidades marinas durante los siguientes cincuenta años.

1882 — El buque de vapor Albatross (el primer gran buque de investigación oceanográfica y pesquera del mundo) comienza a operar en EE.UU.

1885 — El príncipe Alberto I de Mónaco estudia la ubicación de botellas que han sido arrastradas a la costa para determinar que la corriente del Golfo se divide en el noreste del Atlántico: una rama se dirige hacia Irlanda y Gran Bretaña y otra se dirige hacia España y África, y luego regresa hacia el oeste.

1893 — El noruego Fridtjof Nansen ordena construir el Fram un buque con el casco reforzado para la investigación polar. Sus investigaciones posteriores confirman el patrón de circulación general del océano Ártico y la ausencia de un continente septentrional.

1898-1899 — La expedición alemana a bordo del SS Valdivia explora los océanos, llegando a profundidades de hasta 915 m. Los hallazgos se publican en veinticuatro volúmenes, con ilustraciones detalladas de la biología marina encontrada. ↑ 18, véase pág. 134.

1899-1905 — El zoólogo estadounidense Alexander Agassiz realiza varias expediciones en el Albatross para estudiar los arrecifes de coral en el Pacífico. Descubre una gran variedad de vida marina.

1903 — Se funda la Asociación de Biología Marina de San Diego. Más tarde se convierte en el Instituto Scripps de Oceanografía, un importante centro de investigación marina.

Se publica la primera edición de la Carta Batimétrica General de los Océanos (GEBCO).

1912 — El transatlántico RMS Titanic se hunde tras chocar con un iceberg en el Atlántico Norte; mueren más de 1500 personas. Este suceso impulsa la búsqueda de un medio acústico para detectar objetos en el agua.

El meteorólogo alemán Alfred Wegener propone la teoría de la deriva continental, sugiriendo que los continentes modernos habían formado parte de una única masa de tierra, Pangea, hace 250 millones de años.

1914 — El canadiense Reginald Fessenden utiliza su invento, el oscilador Fessenden, para calcular la distancia a un iceberg y la profundidad del fondo marino cronometrando el tiempo que tarda el eco en regresar desde las profundidades. Es el inicio de la exploración acústica del mar.

Se abre el Canal de Panamá. Esta vía navegable artificial en Centroamérica conecta los océanos Atlántico y Pacífico, evitando que los barcos tengan que tomar la ruta más larga y peligrosa alrededor del extremo de Sudamérica.

1914-1918 — La Primera Guerra Mundial acelera la investigación acústica oceánica mediante tecnología destinada a detectar submarinos enemigos.

1915 — El barco de sir Ernest Shackleton, el Endurance, queda atrapado en el hielo del mar de Weddell antes de hundirse, dejando varados a la tripulación, incluyendo al fotógrafo de la expedición, Frank Hurley, durante más de dos años. ↑ 19, véase pág. 38.

1924

20

1939

21

1951

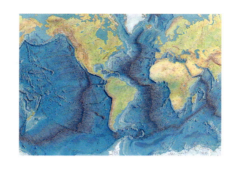

22

1960

23

1924	El US Coast and Geodetic Survey realiza operaciones de navegación por radioacústica, un gran avance en la comprensión de como viaja el sonido por el agua y un importante paso hacia el desarrollo de sistemas e instrumentos de navegación electrónica modernos.
1925-1927	La expedición alemana Meteor estudia el Atlántico Sur con equipos de ecosonda, revelando detalles sobre la forma y estructura del fondo marino y confirmando que la dorsal mesoatlántica continúa a través del océano Atlántico Sur hasta el Índico.
1925-1939	Las prospecciones realizadas en EE.UU. descubren montes submarinos en el golfo de Alaska y frente a la costa de California, trazan la topografía de los límites continentales del sur de California, descubren cañones en la Costa Este y revelan un sistema de zonas de fractura en el Pacífico.
1930	William Beebe y Otis Barton son los primeros en visitar las profundidades marinas, alcanzando los 434 m. Desde su batisfera de acero, observan extrañas gambas y medusas; Beebe escribe que la vida que vieron era «casi tan desconocida como la de Marte o Venus». ↑ 20, véase pág. 75.
1934	Beebe y Barton alcanzan una profundidad de 925 m y observan por primera vez organismos de las profundidades marinas en su hábitat natural, incluidas algunas especies bioluminiscentes hasta entonces desconocidas.
1937	El geofísico sudafricano Athelstan Spilhaus inventa el batitermógrafo, un aparato de medición de la temperatura de registro continuo. El dispositivo sigue utilizándose hoy en día.
1938	En la costa de Sudáfrica se pesca un pez de 1,5 m. Se trata de un celacanto, un fósil viviente que los científicos creían que se había extinguido con los dinosaurios.
1939-1945	Las investigaciones realizadas durante la Segunda Guerra Mundial dan lugar a herramientas nuevas para la exploración de los océanos, como los sistemas de cámaras de profundidad, los magnetómetros, los instrumentos de sonar de barrido lateral y la primera tecnología para guiar vehículos operados por control remoto (ROV).
1942	Harald Sverdrup junto con otros colegas del Instituto Scripps de Oceanografía ayudan a definir el ámbito de la oceanografía cuando publican *The Oceans: Their Physics, Chemistry and General Biology*.
1943	Los exploradores submarinos Jacques-Yves Cousteau y Émile Gagnan desarrollan el primer sistema moderno de respiración submarina autónomo, que suministra aire según lo necesite el buceador. El *Aqua Lung* permite a los buzos permanecer bajo el agua durante largos periodos de tiempo y explorar los océanos con mayor facilidad, potenciando el buceo como actividad recreativa y revolucionando la ciencia de la exploración submarina.
1944	El profesor estadounidense Claude ZoBell, conocido como el «padre de la microbiología marina», publica *Marine Microbiology: A Monograph on Hydrobacteriology*.
1948	El físico suizo Auguste Piccard inventa el batiscafo FNRS-2, el primer sumergible que no necesita cable de sujeción, capaz de transportar personas hasta las profundidades del océano. Al poder moverse con libertad establece varios récords mundiales de inmersión.
1950	Se confirma la teoría de Charles Darwin sobre la formación de los arrecifes de coral cuando el gobierno estadounidense perfora un atolón de coral y descubre que el coral más antiguo lleva creciendo 30 millones de años.
1951	La estadounidense Rachel Carson publica *El mar que nos rodea*, un libro que analiza los conocimientos sobre los océanos del mundo. Gana el Premio Nacional del Libro en 1952, se convierte en un documental y permanece en la lista de los más vendidos de *The New York Times* durante ochenta y seis semanas. ↖ 21, véase pág. 214.
	El buque HMS Challenger II utiliza una moderna tecnología de ecosonda y establece el punto más profundo del océano en la Fosa de las Marianas, en el Pacífico, a casi 11 km: el abismo de Challenger.
1953	La geóloga estadounidense Marie Tharp utiliza perfiles de sondeo realizados en el Atlántico para confirmar que la dorsal mesoatlántica está cortada por una hendidura en forma de valle. Sus colegas proponen la expansión del fondo marino como mecanismo para explicar la deriva continental; la salida de lava desde la dorsal oceánica forma placas marinas que se mueven y se hunden al entrar en contacto con las placas continentales. ↑ 22, véase pág. 10.
1955	Se colocan magnetómetros marinos a remolque de buques de investigación y se descubren bandas magnéticas en el lecho marino. Las rocas formadas cuando el campo magnético de la Tierra estaba orientado en una determinada posición se alternan con las creadas cuando el campo estaba invertido; esto demuestra que el fondo marino se está expandiendo.
1956	Jacques-Yves Cousteau y su equipo a bordo del Calypso ruedan *El mundo del silencio*, una de las primeras películas que utiliza la cinematografía submarina para mostrar la belleza de las profundidades marinas en color.
1958	Un tsunami causado por un gran terremoto en la falla de Fairweather, Alaska, genera la mayor ola de la historia, en la bahía de Lituya. Su altura es de 524 m.
1960	El hijo de Auguste Piccard, Jacques, y su colega Don Walsh llevan el batiscafo *Trieste* a las profundidades del abismo de Challenger, a más de 10 916 m de profundidad. Ven un pez plano en el fondo, lo que confirma que hay vida en lo más profundo del océano.
década de 1960	Los científicos bioacústicos Roger y Katy Payne son los primeros en reconocer que las llamadas de las ballenas jorobadas no son sonidos emitidos al azar, sino complejos cantos compuestos colectivamente. ↑ 23, véase pág. 169.
1961	El Instituto de Oceanografía Scripps comienza a desarrollar un sistema de exploración de las profundidades, precursor de todos los sistemas operados a distancia y no tripulados.
1963	El grupo californiano Beach Boys publica su álbum *Surfin' USA*; el surf se convierte en una actividad recreativa popular.
1964	La Marina de EE.UU. desarrolla el hábitat submarino experimental Sealab 1 a 59 m de profundidad para investigar la posibilidad de que los seres humanos vivan y trabajen bajo el agua. Demuestra que el buceo de saturación en mar abierto es viable durante periodos prolongados.
1965	El geofísico canadiense J. Tuzo Wilson combina aspectos de la deriva continental y de la expansión del fondo marino para desarrollar la teoría de la tectónica de placas, según la cual grandes placas de la corteza terrestre están en constante movimiento, separándose, colisionando y deslizándose unas sobre otras.
	La Oficina de Investigación Naval de EE.UU. y la Institución Oceanográfica Woods Hole lanzan el nuevo sumergible de aguas profundas Alvin. Permite que tres personas permanezcan bajo el agua hasta nueve horas a profundidades de hasta 5411 m.

1965

24

1969

25

1977

26

1990

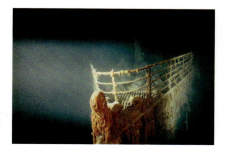

27

1965 · EE.UU. desarrolla con éxito el primer submarino operado a distancia (CURV, por sus siglas en inglés). Al año siguiente, recupera una bomba de hidrógeno perdida en las costas de España a 853 m de profundidad.

El Sealab 2, diseñado para albergar a diez personas, se despliega a una profundidad de 62 m. El astronauta y acuanauta Scott Carpenter vive en la cápsula submarina durante un tiempo récord de 30 días.

1966 · Entra en vigor la Convención sobre pesca y conservación de los recursos vivos de la alta mar, un llamamiento a la cooperación internacional para evitar la sobreexplotación de los recursos.

1968 · Comienza el proyecto de perforación de aguas profundas (DSDP), cuyo objetivo es probar la teoría de la tectónica de placas mediante la perforación del lecho oceánico. Las muestras tomadas por el buque *Glomar Challenger* en el Atlántico proporcionan pruebas de la expansión del fondo marino.

1969 · Tras los *Fish-ins*, unas protestas por la violación de los derechos de pesca tradicionales, un tribunal reconoce el derecho de varias tribus nativas americanas a pescar con una regulación gubernamental mínima.

Cuatro buzos pasan 60 días en el interior del Tektite, a 15 m de profundidad, en el marco del primer programa científico submarino patrocinado a nivel nacional. Durante el proyecto, más de 60 científicos e ingenieros viven y trabajan bajo el mar.

Se reforma el Sealab 2 y se despliega como Sealab 3 a una profundidad tres veces mayor; pronto empieza a haber fugas. Un buzo muere tratando de reparar el laboratorio y el programa se cancela. Se sospecha que puede ser un sabotaje, pero no se demuestra.

1969 · El Ben Franklin, un sumergible diseñado por Jacques Piccard, pasa treinta días en la zona de la corriente del Golfo. Los seis tripulantes, entre los que se encuentra Piccard, utilizan equipos de última generación para medir la gravedad, el campo magnético, la cantidad de luz absorbida por el agua, la velocidad y dirección de las corrientes, la temperatura, la salinidad, la profundidad, la turbulencia del agua y la velocidad del sonido, recorriendo una distancia total de 2324 km.

1970 · Se funda la Oficina Nacional de Administración Oceánica y Atmosférica de Estados Unidos (NOAA) que da paso a una nueva era en la exploración oceánica.

La estadounidense Sylvia Earle lidera el primer equipo femenino de acuanautas en el marco del experimento Tektite II, incluyendo los primeros estudios ecológicos en profundidad realizados desde una base submarina.

1971-1974 · Alvin realiza la primera exploración de un borde de placa tectónica divergente. Se fotografían nuevas formas volcánicas, grandes grietas y fisuras en el lecho marino y yacimientos metálicos depositados por corrientes de agua caliente.

1973 · Se aprueba el Convenio internacional para prevenir la contaminación por los buques, también conocido como MARPOL.

1974 · Peter Benchley escribe el libro *Tiburón*, en el que un gran tiburón blanco ataca a unos bañistas en la playa. Más tarde se convierte en una película de éxito. Sin embargo, también recibe críticas por crear un estereotipo negativo de los tiburones, lo que dificulta su conservación.

1975 · Se crea el parque marino de la Gran Barrera de Coral en Australia para proteger este frágil hábitat frente a actividades perjudiciales. ↘ 24, véase pág. 308.

1977 · Científicos a bordo del Alvin descubren en el Pacífico fuentes hidrotermales en las que habitan organismos desconocidos. Los investigadores se dan cuenta de que la vida en esos lugares no se basa en la fotosíntesis, sino en la quimiosíntesis. ↘ 25, véase pág. 292.

1979 · Se comienzan a utilizar satélites para medir la capa de hielo que cubre el océano Ártico.

La Comisión Ballenera Internacional prohíbe la caza de ballenas, excepto las de la especie minke, y declara al océano Índico santuario de ballenas.

Sylvia Earle desciende 381 m en el océano Pacífico con un traje presurizado, estableciendo el récord mundial de buceo sin ataduras. ↑ 26, véase pág. 77.

1982 · Se adopta la Convención de las Naciones Unidas sobre el Derecho del Mar (entra en vigor en 1994).

Comienzan los trabajos en EE.UU. para desarrollar Jason, un vehículo de control remoto que permitirá a los científicos acceder al fondo marino desde un barco.

1983 · El Programa de Perforación Oceánica (ODP) releva al proyecto DSDP. Durante las dos décadas siguientes, recoge 2000 muestras de aguas profundas y da pie al desarrollo de la paleoceanografía, el estudio de las condiciones de los océanos antiguos.

1985 · El explorador Robert Ballard, de *National Geographic*, encuentra el pecio del Titanic, ayudado por Jason. ↗ 27, véase pág. 79.

El buscador de tesoros Mel Fisher encuentra los restos del galeón español Nuestra Señora de Atocha, que se hundió en 1622. Fisher rescata 36 toneladas de oro y plata, valoradas en 450 millones de dólares, el mayor tesoro jamás recuperado de un naufragio.

1990 · El proyecto Argo, iniciado por EE.UU., despliega flotadores a la deriva para recoger datos sobre la temperatura y la salinidad. En 2021, hay 4000 flotadores en los océanos de todo el mundo y los más modernos recopilan datos sobre los ecosistemas oceánicos.

1992 · EE.UU. y Francia lanzan TOPEX/Poseidon, el primer gran satélite de investigación oceanográfica. Mide la altura de la superficie de los océanos con una precisión de 3,3 cm, lo que facilita una mejor comprensión de la circulación oceánica y sus efectos en el clima.

1993 · La NOAA comienza a operar el hábitat submarino Aquarius en las Islas Vírgenes estadounidenses (posteriormente se traslada al Santuario Marino Nacional de los Cayos de Florida), lo que contribuye a revolucionar el estudio de los arrecifes de coral.

1995 · Walter Smith y Dave Sandwell, de la NOAA, combinan las mediciones realizadas desde los barcos y los datos de satélites para elaborar el mapa más detallado del fondo oceánico hasta la fecha.

1997 · Charles Moore descubre la «Gran Isla de Basura del Pacífico», una inmensa masa de residuos plásticos acumulados por las corrientes.

2000 · El Centro Oceanográfico de Southampton (ahora Centro Nacional de Oceanografía) lanza el sumergible automatizado Autosub. Equipado con un conjunto de sensores, recoge datos de regiones del océano hasta ahora inaccesibles, como las situadas bajo los casquetes polares.

2003 · El 90 % de los peces depredadores (como el marlín, el bacalao, los tiburones, el atún y el pez espada) han desaparecido de los océanos.

Se publican los primeros genomas completos de microbios marinos. Es la era genómica de la microbiología marina.

2008

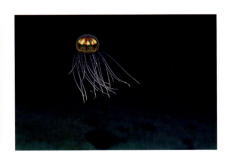

28

2012

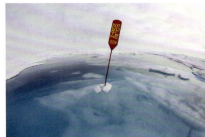

29

2016

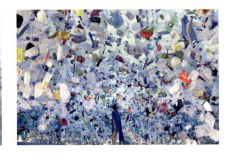

30

2019

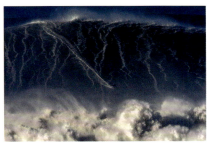

31

2008 — La Asamblea General de la ONU establece el 8 de junio como Día Mundial de los Océanos.

2009 — Se celebra el primer Día Mundial de los Océanos con el lema «Nuestros océanos, nuestra responsabilidad».

George W. Bush crea el Monumento Nacional Marino de la Fosa de las Marianas, protegiendo 246 610 km² de océano en el archipiélago de las Marianas.

2010 — Se completa el primer censo mundial de vida marina; 2700 científicos de 80 países trabajan durante una década y descubren más de 6000 especies nuevas.

La plataforma Deepwater Horizon explota en el golfo de México, provocando el mayor vertido de petróleo de la historia.

2011 — Una expedición a la Fosa de las Marianas descubre amebas unicelulares gigantes en la región más profunda del océano. También se descubre que las fosas oceánicas desempeñan un papel clave en la regulación química y el clima de la Tierra. ↑ 28, véase pág. 81.

2012 — El hielo marino del Ártico alcanza su menor extensión histórica; 2007, 2016 y 2019 no se quedan atrás. ↗ 29, véase pág. 152.

Michael Lombardi, del Bahamas Marine EcoCentre, desarrolla un hábitat subacuático portátil que proporciona a los buceadores un entorno confortable para realizar la descompresión cuando regresan a la superficie tras una inmersión.

El director de cine James Cameron realiza la primera inmersión en solitario al fondo de la Fosa de las Marianas en el Deepsea Challenger.

La estadounidense Edith Widder utiliza un señuelo bioluminiscente que imita las luces que emiten las medusas para obtener la primera imagen de un calamar gigante en las profundidades del océano.

2012 — El surfista Sean Dollar cabalga una ola de 18,6 m en California, estableciendo el récord de la ola más grande jamás surfeada por el método tradicional «a remo».

2013 — Una ola de calor marina denominada *Blob* calienta el agua hasta 2,5 °C más de lo habitual entre Alaska y California, hasta 2016.

El misterioso síndrome de emaciación de las estrellas de mar provoca la descomposición de un gran número de ellas en ambas costas de EE. UU. Más tarde se descubre que la causa es un virus.

2014 — Un estudio revela que más de cinco trillones de piezas de plástico (unas 250 000 toneladas) están a la deriva en el océano.

Elin Kelsey inicia *ocean optimism* en redes sociales, un movimiento que destaca los esfuerzos de conservación marina para inspirar a otros a proteger los océanos.

Se descubre que una cantidad de agua que duplica la que hay en los océanos de la superficie de la Tierra podría estar atrapada en rocas situadas entre 400 y 660 km por debajo de la superficie. Esto apoya la idea de que el agua procede del interior de la Tierra y no de asteroides o cometas.

2014-2017 — La combinación del aumento de la temperatura de los océanos debido al cambio climático y el fenómeno climático natural de El Niño provoca un blanqueo masivo de corales.

2015 — Se descubre una nueva arquea (un tipo de procariota, organismos simples y unicelulares) en la fuente hidrotermal conocida como el Castillo de Loki. Este microbio, llamado *Lokiarchaea*, comparte cien genes de funciones celulares de la vida compleja. Esto sugiere que es el pariente procariota vivo más cercano a los eucariotas (animales, plantas, hongos y protistas).

2016 — Se concluye que el tiburón de Groenlandia es el vertebrado más longevo del planeta; se cataloga un ejemplar que tiene 400 años.

2017 — Se celebra la primera Conferencia de las Naciones Unidas sobre los Océanos; posteriormente, la ONU declara 2021-2030 como el Decenio de las Ciencias Oceánicas para el Desarrollo Sostenible.

El proyecto Seabed 2030 pretende que el 100 % de los fondos marinos estén cartografiados para 2030. En colaboración con la Fundación Nippon de Japón y GEBCO, reunirá todos los datos batimétricos y utilizará barcos de rastreo con tecnología avanzada de batimetría multihaz para rellenar las lagunas de conocimiento; actualmente, solo el 15 % del fondo oceánico se ha cartografiado en detalle.

Los científicos descubren un enorme fragmento de un supercontinente prehistórico frente a las costas de Mauricio. Se especula con la posibilidad de que haya más restos de esta antigua masa de tierra esparcidos por el Índico.

2018 — Se describe una nueva zona del océano. Denominada zona rarifótica (de escasa luz), se ubica entre los 130 y los 309 m; esta parte del océano solo se puede explorar con sumergibles.

Un estudio muestra que solo el 13 % del océano no ha sido perturbado por la actividad del ser humano.

2019 — Los esfuerzos de conservación de los voluntarios para salvar a las tortugas bobas en peligro de extinción dan sus frutos: 500 000 huevos eclosionan a lo largo de la costa sureste de EE. UU.

Los científicos descubren que los océanos se están calentando un 40 % más rápido de lo estimado cinco años antes por el Grupo Intergubernamental de Expertos sobre el Cambio Climático.

2019 — El Ocean Discovery XPrize, dotado con 4 millones de dólares, se otorga al equipo GEBCO-Nippon Foundation Alumni, que utiliza vehículos de aguas profundas no tripulados para cartografiar el fondo del océano.

El instituto de investigación británico Nekton realiza una transmisión de video en directo con calidad televisiva desde un sumergible situado a 60 m de profundidad en el océano Índico.

Un estudio realizado en California encuentra plástico en todas las profundidades del océano.

2020 — Una expedición de 48 días retira más de cien toneladas de residuos plásticos de la Gran Isla de Basura del Pacífico, la mayor operación de limpieza oceánica de la historia. ↘ 30, véase pág. 154.

La brasileña Maya Gabeira surfea una ola de 22,4 m en Nazaré (Portugal), batiendo su propio récord de la mayor ola surfeada por una mujer. ↑ 31, véase pág. 278.

2021 — El instituto de investigación neerlandés Deltares calcula que 267 millones de personas viven en terrenos situados a menos de 2 m sobre el nivel del mar, por lo que están en riesgo si el nivel sube.

2022 — Se desentierra en Rutland Water el mayor y más completo ejemplar fósil de ictiosaurio jamás encontrado en el Reino Unido.

La expedición Endurance22, documentada por la fotógrafa Esther Horvath, localiza el pecio del Endurance de *sir* Ernest Shackleton, que se hundió en el mar de Weddell en 1915.

Dos mil millones de secuencias de ADN de 1700 muestras de sedimentos tomadas en todas las zonas profundas del océano revelan que existe una vida rica y desconocida en el reino abisal, la última *terra incognita* de la Tierra.

Zonas oceánicas

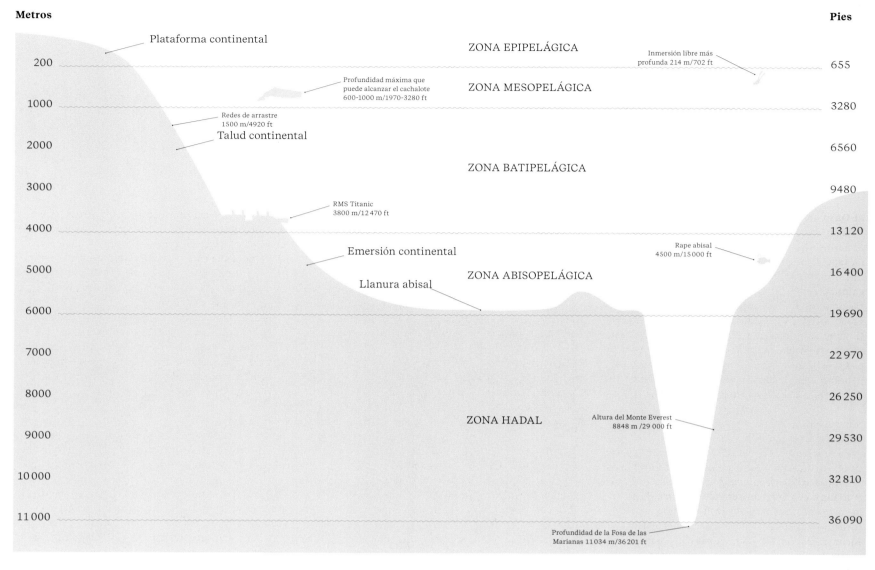

Aunque el océano comprende más del 99% del espacio habitable total de la Tierra, se ha explorado menos del 5%. Según la profundidad se pueden encontrar diferentes hábitats y los científicos dividen el océano en seis zonas.

Plataforma continental

Los márgenes de los continentes están rodeados por una plataforma submarina que se extiende entre 80 y 1500 km hacia el océano. Este espacio sumergido de la plataforma forma parte de la zona epipelágica, que se caracteriza por la abundancia de luz solar, que facilita el desarrollo de una rica vida vegetal y animal.

Zona intermareal

La zona intermareal es el punto de transición entre la tierra y el océano. Tiene una topografía variada y se pueden encontrar desde acantilados escarpados hasta playas de arena y marismas, que el agua cubre y descubre una o dos veces al día. Se subdivide en cuatro zonas: la zona supramareal y las zonas intermareales alta, media y baja. El cambio constante hace de este espacio un ecosistema con condiciones extremas.

Zona epipelágica (zona de luz solar)

La zona epipelágica llega hasta los 200 m de profundidad. El sol proporciona luz y calor y la temperatura del agua oscila entre -2 y 36 °C. La luz solar posibilita la fotosíntesis de las algas, que producen cerca de la mitad del oxígeno de la atmósfera. Alrededor del 90% de la vida marina vive en esta zona.

Zona mesopelágica (zona crepuscular)

Entre los 200 y los 1000 m encontramos la zona mesopelágica. A esta profundidad solo penetra una pequeña cantidad de luz durante el mediodía. Entre los 500 y 800 m se puede encontrar una capa de agua, conocida como termoclina, donde la temperatura desciende drásticamente. Los peces e invertebrados más resistentes sobreviven cazando o alimentándose de partículas que se hunden desde la zona superior. La zona crepuscular regula el planeta absorbiendo el 25% del CO_2 de la atmósfera.

Zona batipelágica (zona de medianoche)

La zona batipelágica se localiza entre los 1000 y los 4000 m y es 15 veces más profunda que la zona epipelágica. En el tercio superior del océano el agua mantiene, en general, una temperatura constante de 4 °C. La luz solar no penetra en esta zona y la única luz es la que producen los animales bioluminiscentes cuando cazan o se aparean. Los cachalotes descienden hasta la zona batipelágica para alimentarse.

Zona abisopelágica (el abismo)

La palabra «abismo» proviene del griego y significa «sin fondo». Esta capa intermedia del océano profundo abarca desde los 4000 hasta los 6000 m y la temperatura oscila entre 2 y 3 °C. A esta profundidad la presión del agua es tan alta que solo unos pocos invertebrados habitan esta zona. El abismo es un desierto en el océano, completamente oscuro y sin apenas oxígeno.

Zona hadal (las fosas)

La parte más profunda del océano no es un espacio llano y sin relieve, sino que está formada por profundos cañones conocidos como fosas. La más famosa es la Fosa de las Marianas, situada en el océano Pacífico, una de las cinco fosas conocidas de más de 10 km de profundidad.

Notas biográficas

Ansel Adams
(Estados Unidos, 1902-1984)
Ansel Adams fue un fotógrafo pionero conocido sobre todo por la pureza y majestuosidad de sus imágenes de paisajes del Oeste americano. Defensor de la fotografía como forma de arte, ayudó a fundar el Departamento de Fotografía del Museo de Arte Moderno de Nueva York en 1940. De 1934 a 1971, Adams fue director del Sierra Club y en 1980 se le concedió la Medalla Presidencial de la Libertad por su documentación de los parques nacionales de Estados Unidos y su incansable activismo en favor de la conservación del medio ambiente.

al-Qazwini
(Irán, h. 1203-1283)
Mientras vivía en Wasit (Iraq) y trabajaba como juez en 1270, el cosmógrafo y geógrafo árabe Abu Yahya Zakariya ibn Muhammad ibn Mahmud-al-Qazwini compiló un tratado ilustrado sobre ciertos aspectos fascinantes del universo titulado *Maravillas de las cosas creadas y aspectos milagrosos de las cosas*. El manuscrito fue muy leído y copiado en todo el mundo islámico. Muestra el enfoque espiritual de al-Qazwini sobre la astronomía, la astrología, la geografía y la historia natural, y está dividido en dos partes: el reino celestial y el terrenal.

Mary Anning
(Gran Bretaña, 1799-1847)
Poco se sabe sobre la vida de Mary Anning, a pesar de que realizó algunas de las mayores contribuciones al campo de la paleontología en Gran Bretaña. Nacida y criada en un entorno humilde en Lyme Regis, en la costa del sur de Inglaterra, aprendió a buscar fósiles gracias a su padre, el coleccionista aficionado Richard Anning. Mary descubrió el primer espécimen completo de ictiosaurio y, más importante, el primer fósil completo de plesiosaurio. Los fósiles se pusieron de moda durante la época victoriana y Anning abrió una tienda de fósiles en Lyme Regis que se convirtió en centro de referencia para paleontólogos y geólogos.

Anna Atkins
(Gran Bretaña, 1799-1871)
Anna Atkins estudió botánica con su padre y se convirtió en una hábil ilustradora y coleccionista de plantas. Utilizó la cianotipia para registrar las imágenes impresas entre 1843-1853 en *Photographs of British Algae: Cyanotype Impressions*. Este proceso fue inventado por su mentor, el astrónomo *sir* John Herschel, y consistía en exponer a la luz solar un papel tratado químicamente para obtener un fotograma.

John James Audubon
(Estados Unidos, 1785-1851)
Nacido en Haití y criado en Francia, Audubon se mudó a Estados Unidos en 1803. Emprendió varios negocios antes de combinar su habilidad como artista con su interés por la ornitología en un proyecto para encontrar, identificar y dibujar las aves de América del Norte. El proyecto duró unos 14 años mientras Audubon recorría el país. Colocaba cada ave sobre un fondo con plantas, dibujadas por Audubon o por su ayudante, Joseph Wilson. El libro resultante, *Birds of America* (1827-1838), con sus enormes litografías de casi quinientas especies de aves, se considera un hito de la ilustración de la historia natural.

Ferdinand Bauer
(Austria, 1760-1826)
Ferdinand Bauer quedó huérfano de niño y fue educado junto a su hermano Franz por el monje, anatomista y botánico Norbert Boccius, quien les enseñó historia natural e ilustración. Los hermanos trabajaron en el Real Jardín Botánico de Schloss Schönbrunn, en Viena, antes de que Ferdinand acompañara en un viaje al profesor John Sibthorp, de la Universidad de Oxford, a Grecia y Turquía. Bauer se convirtió en el artista de historia natural de la expedición de Matthew Flinders en el HMS Investigator con el objetivo de circunnavegar Australia (1801-1805). Realizó cientos de dibujos a lápiz de la flora y la fauna autóctonas, incluyendo imágenes de muchas especies de aves no descritas hasta entonces.

Pierre Belon
(Francia, 1517-1564)
El naturalista, escritor y explorador francés Pierre Belon estudió botánica y recorrió el Mediterráneo oriental, observando y registrando la flora y fauna. Escribió varios libros notables, entre ellos, obras de zoología como *La nature et diversité des poissons* (La naturaleza y la diversidad de los peces, 1551), en la que trata el delfín con gran detalle, y *L'histoire de la nature des oiseaux* (La historia natural de las aves, 1555). Estos pormenorizados estudios comparados entre esqueletos de aves y de humanos fueron los primeros ejemplos del campo de la anatomía comparada.

Leopold y Rudolf Blaschka
(Bohemia, 1822-1895; 1857-1939)
Formado como orfebre y tallador de gemas, Leopold Blaschka se unió al negocio familiar de fabricación de vidrio y desarrolló una técnica de «hilado de vidrio» que le permitió crear modelos con mucho detalle. Tras mudarse a Dresde, comenzó a hacer modelos de vidrio de flores e invertebrados marinos. Blaschka, al que se unió su hijo Rudolf en torno a 1880, realizó unas diez mil esculturas de especímenes marinos a lo largo de treinta años, muchas fruto del estudio de criaturas vivas. Antes de la aparición de la fotografía submarina, sus modelos eran valiosos recursos educativos adquiridos por universidades y museos. Rudolf siguió trabajando tras la muerte de su padre en 1895.

Jacques-Yves Cousteau
(Francia, 1910-1997)
El célebre explorador submarino y conservacionista marino Jacques-Yves Cousteau comenzó a experimentar con el cine submarino durante la Segunda Guerra Mundial, cuando era miembro de la resistencia francesa. En 1943, en colaboración con el ingeniero Émile Gagnan, inventó el *Aqua Lung*, un sistema moderno de respiración submarina autónomo para buzos. También diseñó un pequeño submarino para explorar el fondo marino que era capaz de maniobrar, así como varias cámaras subacuáticas, y experimentó con la iluminación bajo el agua para lograr iluminar hasta cien metros en las profundidades. Su película *El mundo del silencio*, de 1956, fue un éxito internacional que acercó el mundo submarino al gran público. En 1974 fundó la Cousteau Society, una organización sin ánimo de lucro, dedicada a la conservación marina.

Leonardo da Vinci
(Italia, 1452-1519)
Da Vinci fue uno de los más grandes artistas de todos los tiempos. Nacido en Toscana, demostró su talento artístico desde muy joven; fue aprendiz de Verrocchio en Florencia; trabajó durante 17 años en Milán para el duque Ludovico Sforza antes de mudarse a Venecia y regresar más tarde a Florencia, donde trabajó para César Borgia; años después, en Roma, estuvo a las órdenes del papa León X antes de trasladarse a Francia por invitación del rey Francisco I. Su obra pictórica es breve, pero entre sus cuadros se encuentran obras maestras como *La última cena*, *Mona Lisa* y *La Virgen de las Rocas*. Es conocido por sus bocetos del mundo natural y la anatomía humana, así como por sus diseños militares y de ingenios mecánicos.

Mark Dion
(Estados Unidos, 1961-)
La obra de Mark Dion examina el papel de las instituciones y las ideologías en la forma en que abordamos la ciencia, la historia natural, la ornitología y, en general, el conocimiento. Utiliza el método científico para recoger y exponer especímenes con el fin de explorar la idea del conocimiento público. Dion colabora a menudo con museos de historia natural, acuarios, zoológicos y otras instituciones públicas para desarrollar su enfoque crítico. Nació en Massachusetts y estudió Bellas Artes en la Hartford Art School y en la School of Visual Arts de Nueva York, antes de participar en el Programa de Estudios Independientes del Museo Whitney. Vive y trabaja en Nueva York.

David Doubilet
(Estados Unidos, 1946-)
David Doubilet es uno de los principales fotógrafos submarinos del mundo y ha dado voz al océano a través de sus imágenes. Su primera publicación fue en *National Geographic* en 1972 y, desde entonces, ha colaborado con la revista regularmente con más de setenta reportajes hasta la fecha. Doubilet fue pionero de las imágenes que muestran dos mitades, en las que los elementos por encima y por debajo del agua aparecen enfocados en una única imagen. A lo largo de su carrera ha obtenido numerosos galardones, entre ellos, el Premio Lowell Thomas del Explorers Club y el Premio Lennart Nilsson de Fotografía Científica, y es miembro de la Academy of Achievement, de la Royal Photographic Society, del International Diving Hall of Fame y miembro fundador de la International League of Conservation Photographers.

Sylvia Earle
(Estados Unidos, 1935-)
Sylvia Earle es una bióloga marina, oceanógrafa y activista doctorada en fitología, la ciencia del estudio de las algas, por la Universidad de Duke. Earle es pionera en el desarrollo de equipos de exploración submarina tripulados y robotizados. En 1979, descendió hasta el fondo marino a una profundidad de 381 m con un aparato de buceo atmosférico (conocido como traje JIM), estableciendo el récord de inmersión más profunda sin ataduras jamás realizada por una mujer, que aún se mantiene. En 2008 fundó Mission Blue para concienciar sobre la amenaza que suponen para los océanos la sobrepesca y la contaminación.

Conrad Gessner
(Suiza, 1516-1565)
Naturalista y médico, Conrad Gessner fue un prolífico escritor conocido por sus recopilaciones sobre animales y plantas. Nació en Zúrich en el seno de una familia pobre y fue su tío abuelo quien financió sus estudios. Su talento era tan prometedor que, tras la muerte de su padre, algunos de sus profesores patrocinaron su formación. Encontró un puesto de profesor en Zúrich y estudió medicina en Basilea. Pasó la mayor parte de su carrera ejerciendo como médico en Zúrich, pero también escribió obras notables, como la monumental *Historiae animalium* (Historia de los animales, 1551-1587), en 5 volúmenes.

Ernst Haeckel
(Alemania, 1834-1919)
El biólogo Ernst Haeckel fue un partidario entusiasta de la teoría de la evolución de Charles Darwin y sus investigaciones le llevaron a acuñar términos importantes en el terreno de la biología, como el de «ecología», el estudio de cómo los organismos se relacionan con su entorno. Sin embargo, varias de sus afirmaciones sobre la evolución resultaron ser erróneas y se le acusó de inventarse su investigación en embriología. No obstante, se le siguió considerando una de las principales figuras científicas de su época. Haeckel, artista de gran talento, realizó cientos de bocetos y acuarelas de plantas y animales.

Damien Hirst
(Gran Bretaña, 1965-)
El destacado artista contemporáneo británico Damien Hirst es una figura central de una generación surgida en la década de 1990 conocida como los Young British Artists (YBA). Gran parte de su obra explora la idea de la muerte y se hizo famoso por sus obras en las que utilizaba animales muertos conservados en formol y expuestos en vitrinas. Hirst estudió en el Goldsmiths' College de Londres entre 1986 a 1989. En 1995 ganó el prestigioso Premio Turner de arte contemporáneo y su obra se sigue caracterizando por ser controvertida y provocadora.

Katsushika Hokusai
(Japón, 1760-1849)
Katsushika Hokusai fue uno de los artistas japoneses más influyentes de finales del periodo Tokugawa, o Edo, especializado en el *ukiyo-e* («imágenes del mundo flotante»). Su larga carrera incluye retratos, ilustración de libros y arte erótico, pero se le conoce sobre todo por las xilografías que realizó al final de su vida, como la serie «Treinta y seis vistas del monte Fuji». Su obra ejerció una importante influencia en el desarrollo del japonismo en Europa, donde su obra atrajo especialmente la atención de los impresionistas.

Frank Hurley
(Australia, 1885-1962)
El fotógrafo autodidacta Frank Hurley compró su primera cámara a los diecisiete años. A esa edad ya se había ido de su casa en los suburbios de Sídney para trabajar en una acería. Pronto se ganó una reputación por sus impactantes imágenes; para obtenerlas, muchas veces se ponía a sí mismo en extremo peligro. Realizó varios viajes a la Antártida, donde fue el fotógrafo oficial de la expedición de *sir* Ernest Shackleton en 1914, que se pospuso hasta 1916. Hurley se alistó en las Fuerzas Imperiales Australianas en 1917 y fotografió la batalla de Passchendaele. Fue uno de los primeros en adoptar la fotografía en color y realizó numerosos documentales.

Ogata Kōrin
(Japón, 1658-1716)
Hijo de un rico comerciante, Ogata Kōrin recibió clases de los principales artistas japoneses de su época, pero destacó por el desarrollo de un estilo pictórico impresionista basado en formas idealizadas más que naturalistas. Miembro de la renombrada Escuela Rinpa, es conocido por sus pinturas sobre biombos cubiertos de láminas de oro.

Yayoi Kusama
(Japón, 1929-)
La artista contemporánea japonesa Yayoi Kusama trabaja hoy principalmente con instalaciones que son a la vez figurativas y abstractas. Propensa a las alucinaciones desde una edad temprana, Kusama transforma sus experiencias (su forma de ver el mundo) en arte. Los patrones repetitivos, a menudo de lunares, se reflejan obsesivamente y se extienden en espacios infinitos que envuelven por completo al espectador. Sus primeros trabajos fueron pinturas, denominadas «redes infinitas», de marcas diminutas que se repetían hasta el infinito en grandes lienzos, así como en *performances*.

Jean-Baptiste Lamarck
(Francia, 1744-1829)
Jean-Baptiste Pierre Antoine de Monet, Chevalier de Lamarck, fue un biólogo pionero y uno de los primeros defensores de la teoría de la evolución. Al principio de su carrera trabajó como botánico en el Jardin du Roi (el Jardín Botánico Real) de París bajo la dirección de Georges-Louis Leclerc, Conde de Buffon, y fue elegido miembro de la Academie des Sciences en 1779. Cuando el Jardin se convirtió en el Museo Nacional de Historia Natural, Lamarck fue nombrado profesor de insectos, gusanos y animales microscópicos. Su principal trabajo a partir de entonces fue clasificar este grupo de animales, que más tarde llamaría «invertebrados». También acuñó el término «biología».

Carlos Linneo
(Suecia, 1707-1778)
Conocido en sueco como Carl von Linné, Linneo fue naturalista, explorador y padre fundador de la taxonomía moderna. Los fundamentos de su sistema para nombrar, ordenar y clasificar los organismos siguen utilizándose hoy en día, aunque con numerosos cambios. Criado en el sur de Suecia, Linneo comenzó a estudiar medicina en la Lunds Universitet, pero pronto se trasladó a la Uppsala Universitet. En 1735 publicó su *Systema naturae* que establecía una taxonomía de tres reinos: minerales, plantas y animales y su subdivisión en clases, órdenes, géneros, especies y variedades.

Olaus Magnus
(Suecia/Polonia, 1490-1557)
Olaus Magnus fue un escritor y clérigo católico sueco que se trasladó a Polonia tras la Reforma sueca. Escribió numerosas obras, entre ellas *Carta Marina*, que incluye el mapa más preciso del norte de Europa realizado hasta la época.

Henri Matisse
(Francia, 1869-1954)
Pintor, dibujante y escultor, las innovaciones de Henri Matisse en el uso del color y la forma son algunas de las contribuciones más importantes al arte moderno. Comenzó su carrera como abogado y no empezó a estudiar arte hasta los veintiún años. Es uno de los artistas asociados con el fauvismo, un movimiento pictórico de principios del siglo XX que empleaba manchas de color para crear lienzos luminosos que se movían entre la abstracción y la figuración.

Matthew Fontaine Maury
(Estados Unidos, 1806-1873)
Tras pasar una década sirviendo en la Marina de Estados Unidos, Matthew Fontaine Maury comenzó a escribir sobre navegación marina en la década de 1830 y más tarde, en 1842, se convirtió en superintendente del Depósito de Cartas e Instrumentos del Departamento de Marina en Washington D.C. Durante la década siguiente obtuvo fama internacional por sus estudios de oceanografía y meteorología y su sistema de registro de datos oceanográficos fue adoptado en todo el mundo. En 1855 escribió su obra *The Physical Geography of the Sea and its Meteorology*, el primer libro de texto sobre oceanografía.

Adolphe Millot
(Francia, 1857-1921)
Nacido en París, Adolphe Millot fue miembro del prestigioso Salón de Artistas Franceses. Millot se encargó de ilustrar muchas de las secciones de historia natural de la conocida enciclopedia francesa *Le petit Larousse*, publicada por primera vez en 1905. Litógrafo y entomólogo de gran prestigio, Millot trabajó como ilustrador principal en el Museo Nacional de Historia Natural de París, fundado por el rey Luis XIII en 1635 como jardín real para plantas medicinales.

Claude Monet
(Francia, 1840-1926)
Claude Monet fue un miembro destacado del movimiento impresionista. De hecho fue una de sus pinturas, de 1874 la que dio nombre al estilo. Durante sesenta años, Monet exploró formas de traducir el mundo natural en pintura, con cuadros que llevan al espectador desde las calles de París hasta los tranquilos jardines de Giverny, donde pintó sus famosos nenúfares. La contribución de Monet a la tradición pictórica allanó el camino al modernismo del siglo xx y revolucionó la forma de ver la naturaleza.

Georgia O'Keeffe
(Estados Unidos, 1887-1986)
Georgia O'Keeffe, una de las principales artistas americanas del siglo xx, tuvo una formación convencional. A los veinte años le dio la espalda al realismo para experimentar con la abstracción. Su obra fue expuesta por primera vez en 1916 por el fotógrafo y galerista Alfred Stieglitz, con quien se casó en 1924. Entre sus temas preferidos estaban las flores, que pintaba en primer plano en grandes lienzos en los que algunos críticos intuyen un trasfondo sexual. A partir de 1929, O'Keeffe pasó gran parte de su tiempo pintando paisajes y huesos de animales en Nuevo México, a donde se trasladó definitivamente en 1949.

Albertus Seba
(Países Bajos, 1665-1736)
Albertus Seba nació en Alemania pero pasó su vida en Ámsterdam, donde recopiló una reconocida colección de curiosidades. Tras acumular un gran número de especímenes, encargó ilustraciones que incorporó a un catálogo publicado en cuatro volúmenes, *Locupletissimi rerum naturalium thesauri* (Una descripción precisa del riquísimo tesoro de los principales y más raros objetos naturales, 1734-1765). Este catálogo registraba desde aves y mariposas hasta serpientes y cocodrilos, e incluso criaturas fantásticas como dragones y una hidra. Las primeras investigaciones de Albertus Seba sobre historia natural y taxonomía influyeron en Linneo. Su colección fue vendida en una subasta en 1752 y buena parte fue confiscada posteriormente por Napoleón y llevada al Museo de Historia Natural de París.

Hiroshi Sugimoto
(Japón, 1948-)
Nacido y criado en Tokio, pero residente en Nueva York desde 1974, Hiroshi Sugimoto ha creado obras que van desde la fotografía hasta las instalaciones artísticas y la arquitectura. Estudió ciencias políticas y sociología en Tokio en 1970 y luego se recicló como artista. Su fotografía ha sido ampliamente expuesta, al igual que su arquitectura: su casa de té de cristal de 2014 se expuso por primera vez en la Bienal de Venecia. En 2018, su estudio de arquitectura completó el rediseño del vestíbulo del Museo Hirschhorn y Jardín de Esculturas en Washington D.C.

Marie Tharp
(Estados Unidos, 1920-2006)
Marie Tharp se licenció en geología y matemáticas antes de trabajar en el Laboratorio Geológico Lamont de Nueva York, donde comenzó trabajando en la localización de aviones perdidos en el mar durante la Segunda Guerra Mundial. Ella y su colega, Bruce Heezen, iniciaron la cartografía sistemática de la topografía del fondo oceánico, Heezen recogiendo datos de los barcos de investigación y Tharp cartografiando los resultados. En 1977 publicaron su mapa de referencia de todo el fondo oceánico, con la ayuda del cartógrafo austriaco Heinrich C. Berann.

Charles Frederick Tunnicliffe
(Gran Bretaña, 1901-1979)
Criado en una granja de Cheshire, Charles Tunnicliffe dibujaba con tiza blanca animales de granja en las paredes de los edificios agrícolas ennegrecidos por la creosota. En 1916 obtuvo una beca para la cercana Escuela de Arte y Diseño de Macclesfied. Otra beca le llevó al Royal College of Art de Londres. Al regresar al norte en 1928, trabajó inicialmente como grabador e ilustrador antes de concentrarse en la pintura de aves a partir de la década de 1930. Además de ilustrar libros para la serie infantil Ladybird, también escribió e ilustró sus propios libros en su casa de Anglesey, en el norte de Gales, donde vivió desde 1947 hasta su muerte.

Tupaia
(Islas de la Sociedad, c.1725-1770)
Tupaia fue un navegante polinesio que se unió al capitán James Cook como traductor en el viaje del Endeavour de 1769 a Nueva Zelanda y Australia. Basándose en su experiencia personal y en los conocimientos familiares, Tupaia impresionó al colega de Cook, *sir* Joseph Banks, por sus conocimientos geográficos, aunque el propio Cook prefería basarse en sus propias exploraciones.

Vincent van Gogh
(Países Bajos, 1853-1890)
Vincent van Gogh es una de las figuras más destacadas de la historia del arte del siglo xix. Aunque su carrera artística fue corta, ya que solo duró desde aproximadamente 1880 hasta su muerte, fue un pintor prolífico e imaginativo cuyas innovaciones en cuanto al uso del pincel y del color inspiraron a generaciones de artistas. En 1888 se trasladó a Arles (Francia), donde el particular brillo de la luz le inspiró para realizar pinturas de marinas, flores y campos, que siguen siendo algunas de sus obras más populares.

Josiah Wedgwood
(Gran Bretaña, 1730-1795)
Josiah Wedgwood fue un alfarero y empresario de éxito, cuyas tácticas comerciales se consideran uno de los primeros ejemplos de *marketing* moderno. Sus productos eran muy apreciados por las clases altas en una época de gran demanda como consecuencia de la Revolución Industrial. Wedgwood fundó en 1759 una empresa homónima de loza y porcelana que sigue en activo en la actualidad.

Edward Wilson
(Gran Bretaña, 1872-1912)
Científico y médico, Edward Wilson fue también un gran artista que se unió a las expediciones de Robert Falcon Scott a la Antártida en 1911 y 1912 como científico y artista. Wilson tenía tan solo veintinueve años cuando partió por primera vez hacia el Polo Sur en el HMS Discovery. Había superado la tuberculosis en 1901 y fue reclutado para la expedición solo tres semanas antes de que zarpara. Como zoólogo de la expedición, pintaba especímenes de animales antes de iniciar el proceso de conservación, registrando detalles, como el color, que de otro modo se perderían. En su segunda expedición, en el HMS Terra Nova en 1912, Wilson murió con Scott mientras intentaban regresar al barco.

Glosario

Antropomorfismo
Tendencia a interpretar el aspecto y el comportamiento de los animales como similares o comparables a los de los humanos.

Artrópodos
Filo muy diverso de animales con extremidades articuladas, que incluye crustáceos y copépodos, entre otros.

Biodiversidad
Diversidad biológica considerada a todos los niveles. Incluye la variedad genética dentro de las especies, la variedad de las propias especies y la variedad de hábitats dentro de un ecosistema.

Cartilaginoso
Formado por cartílago, un tejido esquelético flexible que sirve, por ejemplo, como capa protectora para las articulaciones o para mantener la rigidez de las paredes de las vías respiratorias. Los esqueletos de peces como tiburones y rayas son cartilaginosos.

Clase
Nivel de clasificación taxonómica inferior al filo. Existen unas 108 clases de animales, entre ellas mamíferos y aves.

Códice
Antiguo manuscrito en forma de libro.

Comportamiento
Respuesta de un individuo a un estímulo. El comportamiento puede ser compartido por los miembros de una especie y puede ser voluntario o involuntario.

Cromolitografía
Litografía en color.

Diorama
Réplica tridimensional de un entorno con modelos taxidérmicos de los animales que lo habitan; se usa generalmente para su exhibición en museos.

Ecosistema
Sistema o flujo de movimiento de energía y nutrientes entre organismos vivos (medio biótico) y el medio ambiente (medio abiótico).

Endémica
Especie que solo se encuentra en una región concreta debido a factores que limitan su distribución.

Especie
Población de organismos con características genéticas similares frente a organismos ajenos al grupo. Las variaciones dentro de esta población se pueden clasificar como subespecies. En muchos vertebrados, la especie se define tradicionalmente como la mayor población de un grupo de animales que es capaz de producir descendencia fértil mediante la reproducción (el modelo biológico de especie).

Especie en peligro
Clasificación de la Unión Internacional para la Conservación de la Naturaleza que indica que una especie está en peligro de extinción.

Espécimen
Ejemplar de una especie o cualquier material relacionado con ella, generalmente adquirido por un museo o colección privada para su estudio. Los especímenes «tipo» (u holotipos) son los que dan nombre a las especies.

Extinción
El fin de una especie. Se puede producir por muchas razones, como la competencia de una especie invasora o la caza excesiva por parte del ser humano.

Familia
Nivel de clasificación inferior al de orden y superior al de género. Hay miles de familias de animales, por ejemplo, la familia *Acanthuridae* incluye más de ochenta especies de peces marinos tropicales.

Fauna
Vida animal de un entorno determinado.

Filo
Segundo nivel más alto de la taxonomía, por debajo del de reino. Existen al menos treinta filos según el sistema de clasificación. Por ejemplo, el filo *Cnidaria*, que incluye más de 9000 especies, en su mayoría marinas, como medusas, anémonas de mar y corales.

Fitoplancton
Grupo de algas microscópicas y fotosintéticas que son la base de las cadenas alimentarias marinas. Se estima que produce la mitad del oxígeno de la Tierra.

Flora
Vida vegetal (a veces incluye hongos y otra vida no animal) de un entorno determinado.

Fósil
Restos de organismos en el interior de las rocas, generalmente alterados por procesos geoquímicos. Se suelen formar a partir de tejidos orgánicos duros, como los huesos, pero los tejidos blandos, como el colágeno y las plumas, también pueden fosilizarse en condiciones óptimas. Las huellas y las madrigueras también se clasifican como tipos de fósiles.

Género
Nivel de clasificación inferior al de familia y superior al de especie. Hay cientos de miles de géneros. Se escriben en cursiva y con mayúscula inicial.

Giro
Gran sistema de corrientes oceánicas giratorias más permanentes que otros tipos de corrientes, como remolinos o torbellinos. Hay cinco grandes giros en los océanos del mundo: los subtropicales del Pacífico Norte y Sur, los subtropicales del Atlántico Norte y Sur y el subtropical del Índico.

Grabado
Técnica consistente en realizar un diseño sobre una superficie de piedra, cuero o madera empleando una herramienta afilada. También la impresión producida por la transferencia de tinta de esa superficie al papel.

Hábitat
Área definida por su entorno particular, que incorpora factores vivos (bióticos) y no vivos (abióticos), dentro de las cuales viven los organismos.

Historia natural
Término que designa el estudio de las materias que, desde el Renacimiento, se corresponden, en términos generales, con la geología y la biología. Hoy en día, es un término impreciso que engloba muchos métodos de investigación biológica, normalmente de carácter descriptivo.

Ictiología
Rama de la zoología que se ocupa de la evolución, estructura, comportamiento y conservación de los peces sin mandíbula, cartilaginosos y óseos.

Invertebrados
Término que engloba a todos los animales que no son vertebrados. Según esta definición, el 95% de los animales son invertebrados.

Larva
Etapa de desarrollo de muchos invertebrados, peces y anfibios antes de la metamorfosis a la forma adulta. En general, presentan una morfología muy diferente a la del adulto, con un cuerpo menos complejo.

Litografía
Técnica de impresión desarrollada a principios del siglo XIX. Consiste en dibujar una imagen sobre una superficie plana (inicialmente una plancha de piedra, de ahí *litografía*, «dibujo sobre piedra») que después se transfiere al papel.

Mammalia
Clase de animales a la que pertenece el ser humano. Los mamíferos son vertebrados de sangre caliente que se distinguen por poseer pelo, (normalmente), parir crías vivas y secretar leche para alimentar a las crías, entre otros muchos rasgos.

Micrografía
Fotografía tomada a través de un microscopio.

Microscopio electrónico de barrido
Un microscopio en el que la superficie de una muestra es escaneada por un haz de electrones que se reflectan, formando una imagen.

Mollusca
Filo de animales con cuerpos blandos, generalmente

no segmentados, con o sin concha, como los caracoles, los mejillones y los pulpos.

Nativa
Especie que se da de forma natural en una región determinada. Pueden habitar varios lugares de un país o región (autóctonas) o estar en un único lugar (endémicas).

No nativa
Especie que no pertenece históricamente a un ecosistema, sino que ha sido introducida en él.

Nomenclatura binomial
Sistema universal para denominar las diferentes especies de organismos empleando dos nombres: el del género al que pertenecen (con inicial mayúscula) seguido del específico de la especie (en minúscula).

Orden
Nivel jerárquico de clasificación por debajo de la clase y por encima de la familia. Hay miles de órdenes de animales diferentes, por ejemplo, el orden *Cetacea* (ballenas, delfines y marsopas).

Pelágico
Relacionado con el mar abierto. Se refiere a los peces que viven en aguas superficiales en mar abierto.

Reino
Nivel más alto de la clasificación taxonómica. Actualmente, se reconocen siete reinos; entre ellos, *Animalia* y *Plantae* (animales y plantas).

Subespecie
Grupo de animales que genéticamente pertenecen a una especie, pero que tienen ciertas características que los diferencian de otros miembros de la misma.

Taxonomía
Rama de la biología que se ocupa de clasificar, nombrar e identificar los organismos.

Vertebrados
Todas las especies de animales del subfilo *Vertebrata*, que tienen columna vertebral como característica distintiva, incluyendo peces sin mandíbula, cartilaginosos, óseos, anfibios, reptiles, mamíferos y aves.

Xilografía
Bloque de madera grabado que se emplea para imprimir una imagen.

Zoología
Rama de la biología que estudia el reino *Animalia*.

Zooplancton
Grupo de animales marinos diminutos, desde protozoos microscópicos hasta larvas de peces, que flotan o van a la deriva en las corrientes de agua. Junto con el fitoplancton, forman la base de la mayoría de cadenas alimentarias marinas.

Lecturas recomendadas

The American Museum of Natural History. *Ocean: The World's Last Wilderness Revealed.* Londres: DK Publishing, 2006.

Bascom, Willard y Kim McCoy. *Waves and Beaches: The Powerful Dynamics of Sea and Coast.* Ventura, California: Patagonia, 2020. (Publicado por primera vez en 1964).

Bass, George F. *Beneath the Seven Seas.* Londres y Nueva York: Thames & Hudson, 2005.

Bellows, Andy Masaki, Marina Dougall y Brigitte Berg, eds. *Science Is Fiction: The Films of Jean Painlevé.* Cambridge, Massachusetts: MIT Press, 2000.

Carson, Rachel. *The Sea Around Us.* Oxford University Press, 2018. (Publicado por primera vez en 1950).

Corson, Trevor. *The Secret Life of Lobsters: How Fishermen and Scientists Are Unraveling the Mysteries of Our Favorite Crustacean.* Nueva York: HarperCollins, 2004.

Cousteau, Jacques-Yves. *The Silent World.* National Geographic Society / HarperCollins, 2004. (Publicado por primera vez en 1953).

Dipper, Frances. *Ocean.* Londres: DK Publishing, 2006.

Dipper, Frances. *The Marine World: A Natural History of Ocean Life.* Cornell University Press, 2016.

DK Publishing. *Ocean: The Definitive Visual Guide.* Londres: 2014.

Doubilet, David. *Water Light Time.* Londres y Nueva York: Phaidon, 1999.

Doubilet, David. *Two Worlds: Above and Below the Sea.* Londres y Nueva York: Phaidon, 2021.

Earle, Sylvia A. *Ocean: A Global Odyssey.* National Geographic, 2021.

Felt, Hali. *Soundings: The Story of the Remarkable Woman Who Mapped the Ocean Floor.* Nueva York: Henry Holt and Company, 2012.

Ford, Ben, Jessi J. Halligan y Alexis Catsambis, eds. *Our Blue Planet: An Introduction to Maritime and Underwater Archaeology.* Oxford y Nueva York: Oxford University Press, 2020.

Gershwin, Lisa-Ann. *Jellyfish: A Natural History.* Brighton, Reino Unido: The Ivy Press, 2016.

Hessler, Stefanie, ed. *Tidalectics: Imagining an Oceanic Worldview through Art and Science.* Cambridge, Massachusetts: MIT Press, 2018.

Hird, Tom. *Blowfish's Oceanopedia: 291 Extraordinary Things You Didn't Know About the Sea.* Londres: Atlantic Books, 2017.

Kaplan, Eugene H. *Sensuous Seas: Tales of a Marine Biologist.* Princeton, Nueva Jersey, y Woodstock, Oxfordshire: Princeton University Press, 2006.

King, Richard J. *Ahab's Rolling Sea: A Natural History of Moby-Dick.* Chicago y Londres: University of Chicago Press, 2019.

Kurlansky, Mark. *Cod: A Biography of the Fish that Changed the World.* Londres: Penguin Books, 1998. (Publicado por primera vez en 1997).

Kurlansky, Mark. *The Big Oyster: History on the Half Shell.* Nueva York: Random House, 2006.

The Linnaean Society of London. *L: 50 Objects, Stories and Discoveries from The Linnean Society of London.* Londres: Linnaean Society of London, 2020.

McCalman, Iain. *The Reef: A Passionate History: The Great Barrier Reef from Captain Cook to Climate Change.* Nueva York: Scientific American / Farrar, Strauss and Giroux, 2013.

Montgomery, Sy. *The Soul of an Octopus: A Surprising Exploration into the Wonder of Consciousness.* Nueva York: Atria, 2015.

Nouvian, Claire. *The Deep: The Extraordinary Creatures of the Abyss.* Chicago: University of Chicago Press, 2007.

Roberts, Callum. *The Unnatural History of the Sea.* Washington D. C.: Island Press/Shearwater Books, 2007.

Scales, Helen. *The Brilliant Abyss: True Tales of Exploring the Deep Sea, Discovering Hidden Life and Selling the Seabed.* Londres: Bloomsbury, 2021.

Smithsonian Institution. *Oceanology: The Secrets of the Sea Revealed.* DK Publishing, 2020.

Williams, Wendy. *Kraken: The Curious, Exciting, and Slightly Disturbing Science of Squid.* Nueva York: Abrams Image, 2011.

Índice

Los números de página en *cursiva* hacen referencia a las ilustraciones

A

Aarhus Bay, Dinamarca 180
aborígenes 9, 55, 137, 237, 289
Accornero de Testa, Vittorio 242, *242*
Action Man 117, *117*
Adams, Ansel 129, 260
 Corriente, mar, nubes, laguna Rodeo, California 261, *261*
Afrodita 25, 93, *93*, 227
Agar, Eileen, *Sombrero para comer bullabesa* 204, *204*
Aitken, Doug, *Pabellones subacuáticos* 158, *158*
Aivazovsky, Iván Konstantínovich, *Ola* 88, *88*
Akomfrah, John, *Mar de vértigo* 8, 174, *174*
al-Din Hamadani, Rashid, *Jami al-Tawarikh* 287
al-Qazwini, *Maravillas de las cosas creadas y aspectos milagrosos de las cosas existentes* 198, *198*
albatros de patas negras 64
Alberto I, Príncipe de Mónaco, *Gorgonocephalus agassizi* 101, *101*
Álbum de conchas y peces de la colección del cardenal Mazarino (anónimo) 216, *216*
Alejandro Magno 197
 El viaje submarino de Alejandro Magno (anónimo) 44, *44*
Alemany, Carlos 14
algas 51, *51*, 68, 111, *111*, 110, *110*, 245, *245*, 258, *258*, 260, *260*, 313, 320
algas zooxantelas 68
Allan, Doug, *Belugas – Fantasmas blancos del Ártico* 266, *266*
almejas 63
ama 255, *255*
amonites 231, *231*
Andersen, Hans Christian 61
anémonas 72, *72*, 241, *241*, 306, *306*, *307*, 309, *309*
Anfítrite 92, *92*, 93, 99, 286
Anning, Mary, *Fósil de Plesiosaurus macrocephalus* 224, *224*
Annunziata, Ed, *Ecco the Dolphin* 60, *60*
Ansky, S. 320
Antártida 6, 7, 268, 272
 Bahía de las Ballenas, Antártida n.º 2 (Forman) 280, *280*
 El Endurance atrapado en el hielo, Antártida (Hurley) 38, *38*
 Focas cangrejeras nadando entre icebergs, Antártida (Lecoeur) 281, *281*
 Solo azul (Antártida) (Kovats) 36, *36*
Anthias 328, *328*
Año Internacional del Océano 330
Apolo 17 43
Aqua Lung 78
archipiélago de San Blas 104
arenques 16
Aristóteles 96
Arndt, Ingo, Hembras de tortuga olivácea, Ostional, Costa Rica 159, *159*
arrecife del Faro, Belice 331, *331*
art déco 71, 191, 265
art nouveau 71, 86, 207
arte pop 26, 57
Arthus-Bertrand, Yann, *El gran agujero azul, arrecife del Faro, Belice* 331, *331*

arts and crafts 23, 33
Ashman, Howard 61
Ashoona, Mayoreak, *Sin título* 150, *150*
Asociación Nacional de Viajes de Australia 308
Astarté 227
Atkins, Anna, *Ptilota plumosa* 258, *258*
atolón de Fakarava 119, 140
atolón Pearl y Hermes 64, *64*
atún 184, *184*, 218
atún rojo 184, *184*
Aucoc, Louis 71
Audubon, John James, *Paíño rabihorcado* 273, *273*
Augé, Claude, *Nouveau Larousse Illustré* 95, *95*
Aura 25
Axtell Morris, Ann, Lámina 159, *Pueblo costero* 30, *30*
azul ultramarino 56

B

babosas de mar 80
Bacon, Paul 118
baga dorada 304, *304*
Bahía de Cenderawasih, Papúa Occidental 285, *285*
bahía de Henoko, Okinawa 49
bahía de Luoyuan, provincia de Fujian, China 173, *173*
Bakufu, Ono, *Peces voladores* 218, *218*
Baja California 271
Balke, Peder, *El cabo Norte a medianoche* 130, *130*
Ballard, Robert 79
ballena azul 166, *166*, 287
ballena franca 129, *129*
ballena jorobada 84, 167, *167*, 169, *169*, 270, *270*, 271
ballenas 6, 8, 106, 302, 324
 Ballena (anónimo) 45, *45*
 Ballena franca nadando en el Golfo Nuevo, Península de Valdés (Salgado) 129, *129*
 Ballenas y aceite de ballena (Settan o Settei) 128, *128*
 Caza de ballenas del ballenero Sally Anne de New Bedford (anónimo) 189, *189*
 Cetacea (Oseid) 267, *267*
 Cola de ballena (Hauser) 271, *271*
 Fischbuch (Gessner) 132, *132*
 industria ballenera 8, 84, 128, 174
 Jonás y la ballena (anónimo) 287, *287*
 Jonás y la ballena (Lastman) 131, *131*
 N.º 34 de la Colección Marítima Poly S. Tyrene (Riley) 264, *264*
Ballesta, Laurent, *700 tiburones en la noche, atolón de Fakarava, Polinesia Francesa* 119, *119*
Banerjee, Subhankar, Laguna de Kasegaluk y mar de Chukotka 9, 249, *249*
Banfi, Franco, Tres peces payaso falsos en una anémona, Arrecife del Faro, isla Cabilao, Bohol 241, *241*
Bankhead, Tallulah 147
Banks, *sir* Joseph 40
Barceló, Miquel, *Kraken central* 66, *66*
Barker, Mandy, *SOPA: Tomate* 144, *144*
barnacla carinegra 249
barramundi 237, *237*
barroca 93, 129
Bartolomeo Ánglico, *Las propiedades del agua* 42, *42*

Barton, Otis 75
Basel, Magdalenus Jacobus Senn van 234
batisfera 74, 75, *75*
Baudelaire, Charles 7
Bauer, Ferdinand, *Phyllopteryx taeniolatus* 103, *103*
Baverstock, Warren, langostinos comensales de crinoidea 230, *230*
Beach Boys, *Surfin' USA* 124, *124*
Bearden, Romare, *La ninfa marina* 59, *59*
Beebe, Charles William 74, 75
Beesley, Philip 58
Behrangi, Samad 141
Belgica, MV 76
Belon, Pierre, *Serpiente marina* 96, *96*
Beltrá, Daniel, *Vertido de petróleo n.º 4* 7, 155, *155*
beluga 266, *266*, 267, *267*
Bénard, Robert, *Medusa* 70, *70*
Benchley, Peter 118
Berann, Heinrich, Mapa del fondo oceánico 10, *10*
Berghaus, Heinrich 108
Bernard, Émile 120
Bernhardt, Sarah 71
Bertuch, Friedrich Johann Justin, *Bilderbuch für Kinder* 318, *318*
besugo 146
Bigelow, William Sturgis 257
Binet, René 207
biofluorescencia 164, *164*
biosfera de la UNESCO 140
Black Audio Film Collective 174
Blake, Tom 15
Blaschka, Leopold y Rudolf, Carabela portuguesa 19, *19*
Bocci, Sandro, *Mientras tanto* 62-63, *63*
bocón de cabeza amarilla 67
Bodden, Isaak 131
bogavante 215, 228, *228*
Bosboom, Theo, Lapas expuestas con la marea baja 160, *160*
Bostelmann, Else, *Pez abisal persiguiendo una larva de pez luna* 74, *74*
Botticelli, Sandro, *El nacimiento de Venus* 25, *25*
Boudin, Eugène 27
Boutan, Louis, El buzo Emil Racoviţă en el Observatorio Oceanográfico de Banyuls-sur-Mer 7, 76, *76*, 7
Bracci, Pietro, *Océano* (Fontana di Trevi) 91, *91*
Brehm, Alfred, *Langosta y bogavante* 228, *228*
Breton, André 73, 138
Britten, Benjamin 244
Broken Ridge 83
Bruguière, Jean Guillaume, *Medusa* 70, *70*
buceo 7, 9, 44, 116-117, *116-117*
Buckland, William 224
buncheong 257, *257*
Burtynsky, Edward, *Acuicultura marina n.º 1, Bahía de Luoyuan, provincia de Fujian, China* 8, 173, *173*
Bush, George W. 64

C

caballas 151, *151*, 222, *222*
caballitos de mar 175, *175*, 316, *316*
cable del Atlántico 190, *190*
cabo Norte, Magerøya 130, *130*

cachalotes 185, *185*, 188-189, *188-189*, 265, *265*, 303
calamar 6, 300, *300*, 305, *305*
calamar gigante 81, 133, *133*
Calypso 78
cambio climático 7, 36, 65, 104, 148, 149, 152, 161, 181, 192, 240, 269, *269*, 291, 294, 309, 310, 323, 327, 331
Cameron, James 9, 79, 81
cangrejo azul 314, *314*
cangrejo gazami 304, *304*
cangrejo herradura 7, 202-203, *202-203*
cangrejos 7, 229, *229*, 304, *304*, 314, *314*
Canopus 321
capa de hielo de Groenlandia 272
carabela portuguesa 18, *18*, 19, *19*, 205, *205*
Caravaggio 131
Caribdis 99
Caribe, Ciencias de la Tierra (NASA) 43, *43*
Carlota, reina 239
carpa 143, *143*
Carson, Rachel, *El mar que nos rodea* 214, *214*
Carta marina 196
Carta náutica trazada con palos, Islas Marshall (anónimo) 34, *34*
cartas y mapas: *Carta marina* (Magnus) 302, *302*
 Carta náutica trazada con palos, Islas Marshall (anónimo) 34, *34*
 Carta que muestra el hemisferio sur y la ruta del segundo viaje de James Cook (Gilbert) 41, *41*
 El mar Negro, del *atlas marino Walters* (anónimo) 32, *32*
 La ola de Fiona (Cusick) 37, *37*
 Mapa de distribución de la vida marina (Forbes & Johnston) 7, 108, *108*
 Mapa del océano Índico (anónimo) 194-195, 195
casco de pez globo Te Tauti 315, *315*
Céfiro 25
celacanto 200, *200*
Cellini, Benvenuto, Salero 252, *252*
cerata 80
Challenger, HMS 297
Champion, Richard 192
Chichén Itzá 30
China 173, *173*, 234
Christo y Jeanne-Claude, *Islas circundantes, bahía Vizcaína, Gran Miami, Florida* 247, *247*
Chun, Carl: Lámina de Leuckart 306, *306*
 Polypus levis 134, *134*
ciclo global del carbono 35
Circe 31, 99
círculo polar antártico 76
círculo polar ártico 16, 267
cirujano amarillo 54, *54*
cirujano de anillo dorado 54, *54*
clan Satsuma 143
Clement, A.L. 100
coclesanos 202
cocolitóforos 82
Coenen, Adriaen, *Libro de los peces* 98, *98*
Cole, Brandon, Medusa dorada, Lago de las Medusas, Palaos 68, *68*
Cole, William Willoughby 224
Coleridge, Samuel Taylor 274
Collcutt, T. E. 33
color azul 56

comercio transatlántico de esclavos 29, 112, 171, 174
Comisión Ballenera Internacional 8
Comisión Oceanográfica Intergubernamental de la UNESCO 6, 9
Compañía General Transatlántica (CGT) 191, *191*
Compañía Holandesa de las Indias Orientales 93, 234
conchas: *Broche de caracola* (Schlumberger) 217, *217*
 Broche de garra de león (Verdura) 147, *147*
 conchas como moneda, chumash 45
 Moluscos (Augé & Millot) 95, *95*
 nautilos 93, 94, *94*
 san Valentín marinero (Tracy) 243, *243*
 Vieira: una conversación con el mar (Hambling) 244, *244*
conchas de vieira 25, 244, *244*
congrio 96, *96*
Constable, John 13
Constable, John Davidson 235
contaminación 327
 vertidos de petróleo 7, 155, *155*
 véase también contaminación por plásticos
contaminación por plásticos 7, 154
 La belleza (Schelbli) 324, *324*
 SOPA: Tomate (Barker) 144, *144*
 Surfista de aguas residuales (Hofman) 175, *175*
 Tortuga verde intentando comerse una bolsa de plástico (Fernández) 325, *325*
Cook, Dr. Frederick 152
Cook, James 40, 41, *41*
Cooperativa de Esquimales de Baffin Occidental 150
copépodos 293, *293*
coral 7, 54, 72, *72*, 148, *148*, 209, 306, *306*
 arrecifes artificiales 291, *291*
 Arrecife de coral con Anthias (Scoones) 328, *328*
 Atolón Pearl y Hermes de Hawái (NASA) 64, *64*
 blanqueo 148, 149, 240, 310, 327
 Colonia de coral blando y gobio comensal (Hall) 206, *206*
 Coralium (Mademoiselle Hipolyte) 310, *310*
 Criaturas marinas (Kusumoto) 69, *69*
 Gran Barrera de Coral 52, *52*, 65, 308-309, *308-309*, 311
 Mientras tanto (Bocci) 62-63, 63
 Trachyphyllia (NNtonio Rod) 240, *240*
 triángulo de coral 209
 Un mundo encapsulado – Hiperbólico (Wertheim) 327, *327*
Corea 257
cormoranes 84, 151, *151*
cormorán de Brandt 151, *151*
corriente del Golfo 35
corrientes 18, 154
corrientes oceánicas 35
cosmología hindú 288, *288*
Costa de los Esqueletos, Namibia 9, 84, *84*
Costa Rica 159, *159*
Cousteau, Jacques-Yves 7, 8, 10
 El mundo del silencio 78, *78*
Craig-Martin, Michael 176

Crane, Walter, *Los caballos de Neptuno* 22-23, 23
Cresswell, Jem, *Gigantes n.º 28* 167, *167*
cromolitografía 142
Cronos 93
cubismo 59, 156
cuenca del Atlántico Norte 7, 109, *109*
culto Mami Wata 317
culto minoico 226, 301
cultura chimú 178, *178*
cultura chumash 45, *45*
cultura de Kiribati 315, *315*
cultura micénica 301
cultura Tumaco-La Tolita 262
cultura yoruba, *adire eleko* (manto) 290, *290*
Current, William R., *Algas*, Point Lobos 260, *260*
Curtis, William 239
Cusick, Matthew, *La ola de Fiona* 37, *37*
Cuvier, Georges 53

D

Dalí, Salvador, *Mar revuelto 14*, *14*
Dam, Steffen, *Especímenes de un viaje imaginario* 296-297, *297*
Danese Milano 283
Darling, Evan, Estrella de mar fotografiada con microscopio confocal 161, *161*
Darton, William J. Jr., *El juego del delfín: un pasatiempo elegante, educativo y divertido* 112, *112*
Darwin, Charles 70, 207, 293, 322
Day, Benjamin Henry Jr. 57
deCaires Taylor, Jason, *Rubicón* 181, *181*
Decenio de las Ciencias Oceánicas de la ONU 9
Deepwater Horizon 7, 155
Degas, Edgar 13
Delacroix, Eugène, *El mar desde las alturas de Dieppe* 13, *13*
delfín de flancos blancos del Pacífico 157, *157*
delfín mular 60, *60*
delfines 106, 157, *157*
 Ecco the Dolphin (Annunziata/SEGA) 60, *60*
 El juego del delfín: un pasatiempo elegante, educativo y divertido (Darton) 112, *112*
 Fresco de los delfines (anónimo) 226, *226*
 Moneda de tetradracma (anónimo) 227, *227*
 Plato con una nereida y un delfín (taller del pintor Darío) 286, *286*
delta del Níger 199
De Morgan, William, *Mosaico de un galeón* 33, *33*
Deméter 31
Denys de Montfort, Pierre, *El pulpo gigante* 303, *303*
d'Este, cardenal Ippolito 252
Dhamarrandji, Bunbatjiwuy, *Bul'manydji en Gurala* 263, *263*
Diderot, Denis 70
Die Naturkräfte, Escena del océano profundo con peces iridiscentes (anónimo) 100, *100*
Dinamarca 113, 180
Dion, Mark, *La estación de campo de un melancólico biólogo marino* 9, 299, *299*
dioramas 148, *148*
Discovery 145
Dona 317, *317*

Doolan, Billy, *Patrones de Vida – Minya-Guyu* 136-137, 137
Doré, Gustave, *Der alte Matrose* 274, *274*
Doris 286
dorsal del Pacífico Oriental 292
dorsal mesoatlántica 109
Doubilet, David, Padre e hijo, bahía de Kimbe, Papúa Nueva Guinea 17, *17*
Downs, Jarinyanu David, *Moisés y Aarón guiando al pueblo judío a través del mar Rojo* 289, *289*
dragones de agua 103, *103*
dragones marinos 103, *103*
Dresser, Christopher, *Jarrón con raya* 115, *115*
dugongo 9, 49, *49*, 55
Dumas, Frédéric 78

E

Eames, Ray, *Cosas del mar* 238, *238*
Earle, Sylvia 6, 7, 8, 77, *77*
Eder, Josef Maria, *Zanclus cornutus y Acanthurus nigros* 165, *165*
Edmaier, Bernhard, Aguas poco profundas cerca de Eleuthera, Bahamas 183, *183*
Ehrenberg, Gottfried Ferdinand Carl, *Ægir* 90, *90*
El mar (anónimo) 116, *116*
El pintor de sirenas (atrib.), Jarrón con sirena 31, *31*
El triunfo de Neptuno y Anfítrite (anónimo) 92, *92*
Elm, Hugo, *Das Kindertheater* 28
Endeavour, HMS 40
Endurance 6, 39
 El Endurance atrapado en el hielo, Antártida (Hurley) 38, *38*
erizos de mar 69, 143, *143*
 Composición del fondo marino (Packard) 72, *72*
 Erizo de mar (Painlevé) 73, *73*
 Jarrón erizo de mar (Lalique) 71, *71*
Erté (Romain de Tirtoff), *El Océano* 86, *86*
Escandinavia 302, *302*
Escila 99, *99*
escorpeniformes 162, *162*
Espinques, Évrard d', *Las propiedades del agua* 42, *42*
esponjas de mar 56, 62-63, *63*
esteticismo 115
estilo ornamental 286
estrella de mar 65, 161, *161*, 259, *259*, 298, *298*, 305, *305*
estrella de mar africana 63
estrella de mar corona de espinas 65
estuario del Loira 97, *97*
Étretat, Normandía 27, *27*, 122
Euphyllia divisa 63
Evans, I. O., *El libro del observador del mar y la costa* 245, *245*
Evans, sir Arthur 226
expedición alemana a las profundidades marinas 134
Expedición Imperial Transantártica 38
expresionismo abstracto 82
Eye of Science, Piel de mielga 284, *284*

F

Fallours, Samuel 201
familia de los Médici 25
faro de Newhaven 89, *89*
Fauna marina (anónimo) 232, *232*
fauvismo 156

fenicios 227
Fernández, Sergi García, *Tortuga verde intentando comerse una bolsa de plástico* 325, *325*
Fernando I 114
Field, Cyrus West 190
Filhol, Henry 100
fitoplancton 8, 82, *82*, 168
Fitzmaurice, Lewis Roper 314
Fleischer, Richard 133
Floc'h, Nicolas, *Estructuras productivas, arrecifes artificiales* 291, *291*
Flood, Sue, Señal del polo norte entre el deshielo 152, *152*
focas 84, 268, *268*, 281, *281*
focas cangrejeras 281, *281*
Fogato, Valter, Diorama del arrecife de madrépora en las islas Maldivas, océano Índico 148, *148*
Fontana di Trevi 91, *91*
Forbes, Edward, Mapa de distribución de la vida marina 7, 108, *108*
Forman, Zaria, *Bahía de las Ballenas, Antártida n.º 2* 280, *280*
fosa de las Marianas 6, 81, *81*
Foster, Craig, *Lo que el pulpo me enseñó* 47, *47*
France, SS 191, *191*
Freiligrath, Ferdinand 274
Friedrich, Caspar David 85
From, Yotam 320
Frotamerica 84, *84*
Fuente, Larry, *Caza de peces* 223, *223*
Funk, Lissy 168
Furneaux, Tobias 41

G

Gagnan, Émile 78
Gallé, Emile 71
Gallico, Paul 279
gamata 55, *55*
gambas 206, *206*, 235, *235*
Garbo, Greta 147, 217
Gaultier, Jean Paul 69
Gaumy, Jean, Pesca industrial a bordo del Einar Erlend, mar de Finnmark, Hammerfest 186, *186*
Gavin, Cy, *Sin título (Ola, Azul)* 171, *171*
Georgia del Sur 38
Géricault, Théodore 13
Gerigk, Christoph, Canopus y Thonis-Heracleion 321, *321*
Gessner, Conrad, *Fischbuch* 132, *132*
Giesbrecht, Wilhelm, *Sistemática y distribución geográfica de los copépodos pelágicos del golfo de Nápoles y los mares adyacentes* 293, *293*
Gilbert, Joseph, *Carta que muestra el hemisferio sur y la ruta del segundo viaje de James Cook* 41, *41*
Gilliéron, Émile 226
Gilmore, Mitchell, *Bajo las olas*, Burleigh Heads, Queensland 20, *20*
Giltsch, Adolf 207
Gjøde & Partnere Arkitekter, *El puente infinito* 180, *180*
Glauco 99
gobio 206, *206*, 209, *209*
Goddio, Franck 321
Goff, Harper 133
golfo de México 7, 155
Golfo de Vizcaya 88, *88*
Goosen, capitán Hendrik 200

Gordon, Glenna, *Naufragio 9*, 84, *84*
gorgonocefálido 101, *101*
Gorham Manufacturing Company 275, *275*
Gosse, Philip Henry, *Actinología británica* 307, *307*
Gran Barrera de Coral 52, *52*, 65, 308-309, *308-309*, 311
Gran Isla de Basura del Pacífico 144, 154
gran tiburón blanco 118, *118*
Groenlandia 236
Gruber, David 24
 Diversidad de patrones y colores fluorescentes en peces marinos 164, *164*
Grupo f/64 261
Gucci 242, *242*
Guérin, Pierre-Narcisse 13
Guerne, Jules de, *Gorgonocephalus agassizi* 101, *101*
Gursky, Andreas, *Océano I* 12, *12*

H

Haeckel, Ernst, *Discomedusae 8*, 207, *207*
Hall, David, Colonia de coral blando y gobio comensal 206, *206*
Hall, Howard, Iguana marina, Islas Galápagos 322, *322*
Hambling, Maggi, *Vieira: una conversación con el mar* 244, *244*
Hardy, Alister, *Great Waters* 145, *145*
Harrison, Scott, *La recompensa* 15, *15*
Harvey, William 258
Hash, Colton, *Turbulencia acústica* 9, 106, *106*
Hattori, Masato, *Mar del Ordovícico* 225, *225*
Hauser, Jorge, *Cola de ballena* 271, *271*
Havell, Robert, *Paíño rabihorcado* 273, *273*
Hawái 54, 278, 313, *313*
Heezen, Bruce, Mapa del fondo oceánico 10, *10*
Hemingway, Ernest 222
Henriquez, Hiram, *Hogar en el océano* 11, *11*
Hermandad Prerrafaelita 23
Hermès 52
Herpen, Iris van, *Mares sensoriales* 58, *58*
Herrmann, Richard, *Manada de delfines de flancos blancos del Pacífico, San Diego, California* 157, *157*
Herschel, sir John 258
hielo 36, 152, 153, 269, *269*
Hillenburg, Stephen, *Bob Esponja* 326, *326*
Hipolyte, Mademoiselle (Ana Brecevic), *Coralium* 310, *310*
Hirst, Damien, *La imposibilidad física de la muerte en la mente de algo vivo* 221, *221*
Hockney, David, *El mar de Malibú* 156, *156*
Høegh, Aka, *Llegaron* 236, *236*
Hofman, Justin, *Surfista de aguas residuales* 175, *175*
Hokusai, Katsushika, *La gran ola de Kanagawa* 37, 127, *127*, 156, 179, 275
Homer, Winslow, *Puente natural, Bermudas* 182, *182*
Homero, *Odisea* 59
hope spots 77
Hopper, Edward 182
Hora de la primavera, Flora 25
Horvath, Esther 6
 Pingüinos juanito en la isla de Danco, Antártida, 39, *39*
Huang Yong Ping, *Serpiente del océano* 97, *97*
Hughes, Wade, *La mirada de una ballena, ballena jorobada hembra* 270, *270*
Humboldt, Alexander von 8, 108

Hunt, Eugene, *La roca del león marino* 282, *282*
Hurley, Frank, El Endurance atrapado en el hielo, Antártida 38, *38*

I

Ichinoseki, Sayaka, Crías de Lophiiformes, Shakotangun, Hokkaido, Japón 210, *210*
ídolo moro 165, *165*
iguana marina 322, *322*
Iliya, Karim, *Marlín rayado* 222, *222*
Impresionismo 13, 27
Indonesia 209
Inomata, Aki, *Piensa en la evolución #1: Kiku-ishi (Amonita)* 231, *231*
Instituto Alfred Wegener 6, 7
Instituto Oceanográfico 101
Instituto Smithsoniano 166
inuit 150, 153, 236
invertebrados 70
isla Catalina 158
isla de Ammassalik 153
isla de Eleuthera 183, *183*
isla Elefante 38
islas de Sotavento de Hawái 64
islas del Estrecho de Torres 220
Islas Galápagos 322, *322*
islas Gilbert 315, *315*
islas Marshall 34
islas Tuamotu 140, *140*
Iya Mapo 290

J

J. F. Schreiber, Teatro de papel 28, *28*
Japón 8, 257, 291
japonismo 146, *146*, 275
Jeter, K. W. 133
Jiaolong 97
Johnson, Andrew 190
Johnston, Alexander Keith, Mapa de distribución de la vida marina 7, 108, *108*
Jonás 93, 131, *131*, 287, *287*
Jonas, Joan, *Moviéndose fuera de la tierra II Sirena* 24, *24*
Jopling, Jay 221
Joye, Mandy 292
Jullien, Jean, *Surf's Up* 179, *179*

K

Kahlo, Frida 72
Kalunga 246, *246*
Kasamatsu, Shiro, *La hora de la marea* 139, *139*
Kastel, Roger, *Tiburón* 118, *118*
Katsuma, Ryusui, *La abundancia del mar* 304, *304*
Kelly, Grace 242
kelp 50, *50*
 algas, 260, *260*
Kent, Rockwell, *Moby Dick* 265, *265*
Kilauea 313
Kilburn, William 239, *239*
Kimmel & Forster, *La octava maravilla del mundo: el cable del Atlántico* 190, *190*
kimono de fiesta (anónimo) 143, *143*
Klee, Paul, *Formas de peces* 213, *213*
Klein, Yves, *Relieve esponja azul* 56, *56*
Klute, Jeannette, *Vida marina* 256, *256*
Knapp & Company, *Pescadores y peces* 142, *142*
Knorr, Georg Wolfgang, *Lámina B*, de *Deliciae naturae selectae* 94, *94*

Kobeh, Pascal, *Migración de cangrejos* 229, *229*
Koehler, René, *Gorgonocephalus agassizi* 101, *101*
Kojin, Haruka, *Contacto* 107, *107*
Koons, Jeff 221
Kōrin, Ogata, *Oleaje en Matsushima* 250-251, 251
Kovats, Tania, *Solo azul (Antártida)* 36, *36*
kraken 66, 302
Krebs, Pedro Jarque, *Ballet de medusas* 208, *208*
krill 8, 145, *145*, 281
krill antártico 145, *145*
Kristof, Emory, El Titanic, océano Atlántico 79, *79*
Kuniyoshi, Utagawa 102
 Recuperando la perla del tesoro del Palacio del Dragón 135, *135*
Kuroshio 35
Kusama, Yayoi, *Océano Pacífico* 26, *26*
Kusumoto, Mariko, *Criaturas marinas* 69, *69*

L

La aventura del Poseidón 9, 279, *279*
la Tour, Georges de 129
lábridos 54, *54*
Ladybird Books 215
laguna de Kasegaluk 9, 249, *249*
laguna de Rodeo 261, *261*
Lalique, René, Jarrón erizo de mar 71, *71*
Lamarck, Jean-Baptiste, *Medusa* 70, *70*
Landau, Sigalit, *Vestido de novia con cristales de sal IV* 320, *320*
langosta 228, *228*, 232, *232*
langostino comensal 230, *230*
lapas 160, *160*
Larousse, Pierre 212
Lastman, Pieter, *Jonás y la ballena* 131, *131*
lava 313, *313*
Lawrence, D.H. 265
Le Gray, Gustave, *Velero en el agua* 193, *193*
Leclerc, Georges Louis, conde de Buffon, *El pulpo gigante* 303, *303*
Lecoeur, Greg, Focas cangrejeras nadando entre icebergs, Antártida 281, *281*
Ledoux, Florian, *Sobre el hielo de Groenlandia* 153, *153*
león marino 282, *282*
Leonardo da Vinci 132
 Códice Hammer 21, *21*
leopardo marino 268, *268*
Leuckart, Rudolf, Lámina 306, *306*
Liberale, Giorgio, *Rostroraja alba* 114, *114*
Lichtenstein, Roy, *Orilla del mar* 57, *57*
Lindblad, Lars-Eric 272
Lindblad Explorer, MS 272
Linneo, Carlos 70
 Especímenes de *Hippocampus hippocampus* 316, *316*
Liodden, Ole Jørgen, Oso polar sentado sobre un témpano en el vasto paisaje del deshielo marino 269, *269*
litografía 142
lobos marinos 84
 focas 295
Lowry, Bryan, *Amanecer: flujos de lava submarinos y colada del Poupou, Parque Nacional de los Volcanes de Hawái* 313, *313*

Lucas, Frederic A., *Maqueta a tamaño natural de una ballena azul* 166, *166*

M

Magnus, Olaus, *Carta marina* 302, *302*
Maine, Estados Unidos 248, *248*
Malaysia Airlines 83
Maldivas 148, *148*, 323, *323*
Malle, Louis, *El mundo del silencio* 78, *78*
manatí 9, 11, 48, 49, 55, 317
ManBd, *Gobio arcoíris* 209, *209*
manglares 48, *48*
maorí 40, 186
Mapa del fondo oceánico 10, *10*
mapas *véanse* cartas y mapas
mar de Barents, 82, *82*
mar de Frisia, Patrimonio de la Humanidad de la UNESCO 6, 312
mar de los Sargazos 18, *18*
mar de Mármara 32
mar de Salish 106
mar de Weddell 6, 7, 39
mar del Norte 27
mar Muerto 320
mar Negro 32, *32*
Maraini, Fosco, Mujer *ama* buscando perlas en la isla de Hekura, Japón 255, *255*
Mari, Enzo, *16 Pesci* 283, *283*
Mariposa, SS 72
mariposa marina 294, *294*
marlín 222, *222*
Marshall, Kerry James 85, *85*
masacre de Zong (1781) 29
Masui, Hirofumi, *Contacto* 107, *107*
Matisse, Henri 59, 204, 233
 Polinesia, el mar 219, *219*
Matson Navigation Company 72
Mattioli, Pietro Andrea 114
Mattison, Courtney, *Nuestros mares cambiantes IV* 149, *149*
Maury, Matthew Fontaine 190
 Sección vertical – Atlántico Norte 7, 109, *109*
Mawson, Douglas 38
maya 30
Mazarino, cardenal Julio 216
McCarren, Heather, *Un mundo encapsulado – Hiperbólico* 327, *327*
McCurry, Steve, *Pescadores*, Weligama, Costa Sur, Sri Lanka 187, *187*
McQueen, Alexander, *Vestido de ostra* 87, *87*
目 (mé), *Contacto* 107, *107*
Medusa 101
medusa campana flotante 208, *208*
medusa dorada 68, *68*
medusa manchada 68
medusas 6, 18, 19, 207, 306, *306*, 324
 Ballet de medusas (Krebs) 208, *208*
 Medusa en el Monumento Nacional Marino de la Fosa de las Marianas (NOAA) 81, *81*
mejillones 72, *72*, 305, *305*
Melville, Herman 174, 189, 265
Menken, Alan 61
Menning, Anitra, *Un mundo encapsulado – Hiperbólico* 327, *327*
Merian, Maria Sibylla 8
mero 54, 119, 140
Mesghali, Farshid, *El pececito negro* 141, *141*
Meyer, Hermann Julius, *Meyers Konversations-Lexikon* 111, *111*

Miami 247, *247*
Middleton, Susan, *Pulpo gigante del Pacífico* 46, *46*
mielga 284, *284*
Millennium Coral Reef Project 64
Millot, Adolphe, *Moluscos* 95, *95*
Océano 212, *212*
Milne-Edwards, Alphonse, *Anatomía del cangrejo herradura* 203, *203*
Minamigawa, Kenji, *Contacto* 107, *107*
Minerva 192, *192*
miracielo 234, *234*
Missi, Billy, *Zagan Gud Aladhi (Constelación de estrellas)* 220, *220*
Mission Blue 8, 77
Mittermeier, Cristina, Moorea, Polinesia Francesa 8, 140, *140*
Miyazaki, Hayao 211
Mizuchi 275
Molinari, Aldo, El profesor Beebe en su batisfera a 1000 m bajo la superficie del océano Atlántico 75, *75*
moneda de tetradracma (anónimo) 227, *227*
Monet, Alice 27
Monet, Claude 13, 120, 127
El acantilado, Étretat, puesta de sol 27, *27*
Moore, Charles 144
Moore, Henry 233
Morganti, Maurizio 63
Mori, Ikue 24
Morris, Earl H. 30
Morris, William 33
Morser, Bruce, *Hogar en el océano* 11, *11*
mosaico romano 232
Mouron, Adolphe Jean-Marie (Cassandre) 113
Mpata, Simon George, *Sin título* 172, *172*
Münster, Sebastian, *Maravillas del mar y extrañas criaturas como las que se pueden encontrar en las tierras oscuras* 7-8, *196*, 196
Muṉuŋgurr, Dhambit, *Gamata (Fuego de hierba marina)* 9, 55, *55*
Muñoz, Juan Carlos, Humedales y manglares en el Parque Nacional de los Everglades 48, *48*
Museo de Historia Natural, Londres 110, *110*, 119, 151, 185, 224
Museo Oceanográfico de Mónaco 101
Mustard, Alex, Un cormorán de Brandt busca comida en un banco de caballas bajo una plataforma petrolífera 151, *151*

N

Nara, Yoshitomo, *Dugongo* 49, *49*
narvales 267, *267*
NASA 7, 35, 77
Atolón Pearl y Hermes de Hawái 64, *64*
Ciencias de la Tierra 43, *43*
Floración de fitoplancton en el mar de Barents 82, *82* Océano infinito 35, *35*
Nashaath, Abdullah, Billete de 1000 rupias maldivas 323, *323*
National Geographic 11, *11*, 15, 17, *17*, 74, 184, 322
nautilo 93, 94, *94*
Nazaré 278
ndwango 170
Neame, Ronald 279
Neptuno 329
El triunfo de Neptuno y Anfítrite (anónimo) 92, *92*
Los caballos de Neptuno (Crane) 22-23, *23*
Otra fiesta de la que se habla (Pughe) 253, *253*
Salero (Cellini) 252, *252*
nereidas 286, *286*
Nereo 286
Nickelodeon Animation Studio, *Bob Esponja* 326, *326*
Nicklin, Flip, Bosque de kelp gigantes, Parque Nacional de las Islas del Canal, California 50, *50*
nihonga 26
Nitsche, Hinrich 306, *306*
NOAA, Medusa en el Monumento Nacional Marino de la Fosa de las Marianas 81, *81*
Ntobela, Ntombephi 'Induna', *Mi mar, mi hermana, mis lágrimas* 170, *170*
nudibranquios 80
Nusrati 105

O

Observer's Books 245, *245*
Ocean Space 9, 24
Océano 91, *91*
océano Antártico 6, 39, 41, 101, 145, 294
Pingüinos juanito en la isla Danco, Antártida (Horvath) 39, *39*
océano Ártico 6, 82, 101, 150, 153, 204, 267, 269, 280, 294
Alto Ártico (Shackleton) 272, *272*
Belugas - Fantasmas blancos del Ártico 266, *266*
Laguna de Kasegaluk y mar de Chukotka (Banerjee) 9, 249, *249*
Oso polar sentado sobre un témpano en el vasto paisaje del deshielo marino 269, *269*
Señal del polo norte entre el deshielo (Flood) 152, *152*
océano Atlántico 6, 27, 182, 190, 191, 246, 278, 279
Ciencias de la Tierra (NASA) 43, *43*
Océano Atlántico Norte, acantilados de Moher (Sugimoto) 126, *126*
Océano Atlántico Norte 6, 182, 190
océano Índico 6, 12, *12*, 83, 170, *170*, 172, 187
océano Pacífico 6, 81, 154, 161, 282, 292
Ciencias de la Tierra (NASA) 43, *43*
Océano Pacífico (Kusama) 26, *26*
océano Pacífico Norte 144
Odiseo 31, 59, 99
Oficina de correos de Antigua y Barbuda 330, *330*
O'Keeffe, Georgia, *Sun Water Maine* 248, *248*
Okinawa 49, 143
olas 15
Bajo las olas (Gilmore) 20, *20*
Códice Hammer (Leonardo da Vinci) 21, *21*
La aventura del Poseidón 279, *279*
La gran ola de Kanagawa (Hokusai) 127, *127*
La ola (Courbet) 122, *122*
La ola de Fiona (Cusick) 37, *37*
Los caballos de Neptuno (Crane) 22-23, 23
Mi mar, mi hermana, mis lágrimas (Ntobela) 170, *170*
Ola (Aivazovsky) 88, *88*
Oleaje en Matsushima (Kōrin) 250-251, *251*
Sebastian Steudtner, Praia do Norte, Nazaré, Portugal (Passos) 278, *278*
Sin título (Ola, Azul) (Gavin) 171, *171*
Surf's Up (Jullien) 179, *179*
Olokun 290
Olson, Lindsay, *Mares rítmicos: acústica activa* 168, *168*
Opie, Catherine, *Sin título n.º 4 («Surfistas»)* 125, *125*
Opie, Julian, *Nadamos entre los peces* 176, *176*
orcas 7, 16
Orfeo 31
Ortner, Ran, *Aguas profundas n.º 1* 276-277, 277
Oseid, Kelsey, *Cetacea* 267, *267*
oso polar 269, *269*
ostras: Mujer *ama* buscando perlas en la isla de Hekura, Japón 255, *255*
Ostra perlera 254, *254*
Vestido de ostra (McQueen) 87, *87*
Ovidio 99
Oxford, Pete, Tiburón ballena, Bahía de Cenderawasih, Papúa Occidental, Indonesia 285, *285*

P

Packard, Emmy Lou, *Composición del fondo marino* 72, *72*
Painlevé, Jean, Erizo de mar 73, *73*
paíño rabihorcado 273, *273*
Palitoy, Action Man – Buzo 117, *117*
Panckoucke, Charles-Joseph 70
panel textil *mola* (anónimo) 104, *104*
Pannini, Giuseppe 91
Papúa Nueva Guinea 7, 17, *17*
pargo cifre 53, *53*
Parley for the Oceans 58, 158
Parque Nacional de los Everglades 48, *48*
Passos, Octavio, Sebastian Steudtner, Praia do Norte, Nazaré, Portugal 278, *278*
Payne, Roger, *Songs of the Humpback Whale* 169, *169*
Peary, Robert 152
peces 143, *143*, 150, *150*, 172, *172*
16 Pesci (Mari) 283, *283*
Aguamanil con forma de pez y gamba (anónimo) 235, *235*
Caza de peces (Fuente) 223, *223*
Diversidad de patrones y colores fluorescentes en peces marinos (Gruber) 164, *164*
El pececito negro (Mesghali) 141, *141*
El pez arcoíris (Pfister) 177, *177*
Formas de peces (Klee) 213, *213*
Frasco con diseño de peces y volutas (anónimo) 257, *257*
La hora de la marea (Kasamatsu) 139, *139*
Llegaron (Høegh) 236, *236*
Nadamos entre los peces (Opie) 176, *176*
Patrones de Vida - Minya-Guyu (Doolan) 136-137, *137*
Peces, cangrejos de río y cangrejos de mar (Renard) 201, *201*
Peces voladores (Bakufu) 218, *218*
Pescadores y peces (Knapp & Company) 142, *142*
Pez azul (Wilson) 138, *138* Una nueva colección de peces (Yoshiiku) 102, *102*
Tejido con estampado japonés (anónimo) 146, *146*
véanse también tipos individuales de peces
percebes 163, *163*
Pereire, Émile e Isaac 191
periodo Ordovícico 225, *225*
perlas 254, *254*, 255
Perrine, Doug, Corona de espinas alimentándose de coral acropora 65, *65*
Perry, William, *Scrimshaw* 188, *188*
Perséfone 31
pesca 184
Pesca industrial a bordo del Einar Erlend, mar de Finnmark, Hammerfest (Gaumy) 186, *186*
Pescado fresco (Rasmussen) 113, *113*
Pescadores, Weligama, Costa Sur, Sri Lanka (McCurry) 187, *187*
pez abisal 74, *74*
pez cirujano de cabeza gris 165, *165*
pez dragón 100, *100*
pez globo 315, *315*, 318-319, *318-319*, 324
pez luna 74, *74*, 318
pez payaso 241, *241*, 311, *311*
pez payaso falso 241, *241*
pez vela 223
pez volador 218, *218*
Pfister, Marcus, *El pez arcoíris* 177, *177*
Pfurtscheller, Paul, Astropecten, nº. 11, póster zoológico de Pfurtscheller 298, *298*
Piaget 14
Picard, Kim, *Broken Ridge* 83, *83*
Picasso, Pablo 138
pingüino 39, *39*, 268, *268*
pingüino de Adelia 39
pingüino emperador 268, *268*
pingüino juanito 39, *39*
pintor Darío, Taller del 286, *286*
piscifactorías 8, 173, *173*
Pixar Animation Studios, *Buscando a Nemo* 9, 311, *311*
plancton 294, 328
playa de Cisco 23
plenairismo 13
plesiosaurios 224, *224*
Pocock, Nicholas, Cuaderno de bitácora del Minerva 192, *192*
Poey, Felipe, Lámina 3 de Memorias sobre la historia natural de la isla de Cuba 53, *53*
Poiret, Paul 86
Polinesia 219, *219*
pólipos 148, 240, 310, *310*
polo norte 152, *152*
polo norte geográfico 152, *152*
Pompeya 7, 232
Portelli, Scott, Sepia apama, golfo de Spencer, Australia Meridional 295, *295*
Poseidón 59, 92, 93, 99, 226, 279, 286
posimpresionismo 13, 156
Prado, Paula do, *Kalunga* 246, *246*
Ptolomeo 196
Puck 253, *253*
pueblo ijo 199
pueblo kuna 104
pueblo kwakwaka'wakw 282
pueblo ovimbundu 317
pueblo yolngu 9, 55
pueblo yolnu 263
Pughe, John Samuel, *Otra fiesta de la que se habla* 253, *253*
pulpo gigante 303, *303*
pulpo gigante del Pacífico 46, *46*
pulpos: Fauna marina (anónimo) 232, *232*
Jarra de estribo de terracota con pulpo (anónimo) 301, *301*
kimono de fiesta (anónimo) 143, *143*

Lo que el pulpo me enseñó 47, *47*
Piensa en la evolución #1: Kiku-ishi (Amonita) (Inomata) 231, *231*
Polypus levis (Chun) 134, *134*
Pulpo (anónimo) 233, *233*
Pulpo gigante del Pacífico (Middleton) 46, *46*
Recuperando la perla del tesoro del Palacio del Dragón (Utagawa) 135, *135*

R

Racoviță, Emil Gheorghe 76, *76*
Ramón y Cajal, Santiago 58
Ran 90, *90*
Rangiroa 140, *140*
rape abisal 81, 210, *210*
Rasmussen, Aage, *Pescado fresco* 113, *113*
Ray, Man 73
raya 114-115, *114-115*
Razmnama 288, *288*
realismo 122, 272
Red Estatal de Ferrocarril Danesa (DSB) 113
Refugio Nacional de Vida Silvestre del Ártico 249
Rembrandt 129, 131
Renacimiento 25, 56, 93, 94, 96, 132, 233, 252, 300, 302
Renard, Louis, *Peces, cangrejos de río y cangrejos de mar* 201, *201*
Richard, Jules, *Gorgonocephalus agassizi* 101, *101*
Rikardsen, Audun, *Recursos compartidos* 7, 16, *16*
Riley, Duke, *N.º 34 de la Colección Marítima Poly S. Tyrene* 264, *264*
Rinpa, escuela de pintura 251
Rivera, Diego 72
Rockefeller, Peggy 217
Rod, NNtonio (Antonio Rodríguez Canto), *Trachyphyllia* 240, *240*
Rogers, Millicent 147
romanticismo 29, 88
Rondelet, Guillaume 132
Röntgen, Wilhelm Conrad 165
Roosevelt, Theodore 64
Rosenthal 329, *329*
Rostroraja alba 114, *114*
Rothko, Mark 126
Royal Academy of Arts, Londres 29
Rubens, Pedro Pablo 13
ruido submarino 106, *106*
Ruskin, John 23
Ryusai, *Netsuke* de pez *fugu* 319, *319*

S

Saen, Bruno Van, *Bajo los focos* 80, *80*
Sagan, Carl 169
Salacia 92
Salgado, Sebastião, *Ballena franca nadando en el Golfo Nuevo, Península de Valdés* 129, *129*
Saltwater Project 263
Salvi, Nicola 91
Santiago de Cuba, batalla de (1898) 253
san Valentín marinero 243, *243*
sargazo vejigoso 51, *51*
Saville-Kent, William, *Anémonas de la Gran Barrera de Coral* 309, *309*
Sax, R. M., *El mar que nos rodea* 214, *214*
Schelbli, Pascal, *La belleza* 324, *324*
Schiffer Prints 238
Schlumberger, Jean, *Broche de caracola* 217, *217*
Schlumberger, São 14
Schmidt Ocean Institute, *Fuente hidrotermal* 8, 292, *292*
Schreiber, Ferdinand 28
Schreiber, Johann Ferdinand 28
Schreiber, Max 28
Schussele, Christian, *Vida oceánica* 205, *205*
Schutz, Dana, *Mediodía* 121, *121*
Scoones, Peter, *Arrecife de coral con Anthias, mar Rojo* 328, *328*
Scott, Robert 268
scrimshaw 188, *188*, 189, 264
Sculpture by the Sea (2015) 180
SeaLegacy 8, 140, *140*
Seba, Albertus, *Calamares (Teuthida)* 300, *300*
Sébille, Albert, *Compañía General Transatlántica* 191, *191*
SEGA, *Ecco the Dolphin* 60, *60*
Sekijyukan, Shukoku, *(La abundancia del mar)* 304, *304*
Semenov, Alexander, *Mariposa marina (Limacina helicina)* 294, *294*
sepia 295, *295*
Serpiente Arco Iris 237
Settan, Hasegawa, *Ballenas y aceite de ballena* 128, *128*
Settei, Tsukioka, *Ballenas y aceite de ballena* 128, *128*
Severson, John, *Surfin' USA* 124, *124*
Shackleton, Ernest 6, 38, 39, 272
Shackleton, Keith, *Alto Ártico* 272, *272*
Shirley, Alice, *Bajo las olas* 52, *52*
Shōzaburō, Watanabe 139
Sigfúsdóttir, María Huld Markan 24
sirenas 31, *31*, 99, Sirena 197, *197*
sirenas/tritones 98, 317
 Ægir (Ehrenberg) 90, *90*
 La sirenita (Walt Disney Productions) 61, *61*
 Sirena, diosa del mar (anónimo) 197, *197*
 Una serpiente marina engulle a la flota real (Mian Nusrati) 105, *105*
Siwanowicz, Igor, *Percebe* 163, *163*
Skelton, Reginald 268
Skerry, Brian, *El último atún* 184, *184*
Sladen, Walter Percy 297
Snøhetta, *Under* 123, *123*
Sociedad Cousteau 78
Sommerville, James M., *Vida oceánica* 205, *205*
Sorolla, Joaquín 85
Sōsaku-hanga 139
Sōtatsu, Tawaraya 251
Sowerby, George Brettingham, *Ostra perlera* 254, *254*
Sparks, John 164
Spielberg, Steven 118
Spiers, Henley, *El lugar más seguro* 67, *67*
Sri Lanka 187
Stock, Martin, *Llanura de marea al atardecer* 8, 312, *312*
Studio Ghibli, *Ponyo en el acantilado* 211, *211*
submarinos 74, 75, *75*, 78
sufismo 105
Sugimoto, Hiroshi, *Océano Atlántico Norte, acantilados de Moher* 126, *126*
Summers, Adam, *Charrasco espinoso y Artedius fenestralis* 162, *162*
surf 15
 Sebastian Steudtner, Praia do Norte, Nazaré, Portugal (Passos) 278, *278*
 Sin título n.º 4 («Surfistas») (Opie) 125, *125*
 Surf's Up (Jullien) 179, *179*
 Surfin' USA (Beach Boys) 124, *124*
surrealismo 14, 156, 204, 259

T

Tahití 219
Taimina, Dr. Daina 327
Talibart, Rachael, *Rivales* 89, *89*
Talisman 100
Tamatori, princesa 135, *135*
Tan Zi Xi, *Océano de plástico* 7, 9, 154, *154*
Tanjé, Pieter 300
taoísmo 251
TBA21-Academy 9, 24
Tellus 252, *252*
templo de los guerreros, Chichen Itzá 30
Tesalónica 197
tetra neón 177
Tharp, Marie, *Mapa del fondo oceánico* 10, *10*
Thonis-Heracleion 321
tiburón ballena 285, *285*, 323
tiburón gris 119, *119*, 140
tiburones 6, 140, 284
 700 tiburones en la noche, atolón de Fakarava, Polinesia Francesa (Ballesta) 119, *119*
 La imposibilidad física de la muerte en la mente de algo vivo (Hirst) 221, *221*
 Tiburón 9, 118, *118*
 Tiburón (terracota, anónimo) 262, *262*
Tiffany & Co. 275
 Broche de caracola 217, *217*
Tiffany, Louis Comfort 207
Tingatinga 172
Tiro 227
Titanic, RMS 7, 9, 79, *79*
Tocado festivo con forma de pez sierra (*oki*) (anónimo) 199, *199*
Tonge, Olivia Fanny, *El cangrejo oceánico nadando* 314, *314*
tortugas 159, *159*, 220, 330
 tortuga carey 330
 tortuga marina 159, *159*, 220, 323, *323*, 330
 tortuga olivácea 159, *159*
 tortuga verde 54, *54*, 323, 325, *325*
Toulouse-Lautrec, Henri de 120
Tracy, Jared Wentworth, *san Valentín marinero* 243, *243*
Trai phum 195
Tratado Antártico (1961) 36
Travailleur 100
tribus san 84
tritón 93
Trompf, Percy, *Las maravillas marinas de la Gran Barrera de Coral* 308, *308*
Tunnicliffe, Charles Frederick, *Qué buscar durante el verano* 215, *215*
Tupaia, *Maorí intercambiando una langosta con Joseph Banks* 40, *40*
Turner, J. M. W. 13, 29
 Barco de esclavos 29, *29*
Turtle (submarino) 264
Twining, Elizabeth, *Algae – La tribu de las algas* 51, *51*

U

Ubuhle 170
ukiyo-e 102, 135
Una serpiente marina engulle a la flota real (Mian Nusrati) 105, *105*
Uranoscopus asper 234, *234*
Ushioda, Masa, *Peces limpiando a una tortuga verde, costa de Kona, Hawái* 54, *54*

V

vaca añil 53, *53*
vaca dorado 53, *53*
Valenta, Eduard, *Zanclus cornutus y Acanthurus nigros* 165, *165*
Van Gogh, Vincent 35, 127
 Vista de Saintes-Maries-de-la-Mer 120, *120*
Venus 25, 93, *93*
Verdura, *Broche de garra de león* 147, *147*
Verne, Julio, *20 000 leguas de viaje submarino* 66, 133, *133*, 330, *330*
Versace, Gianni y Donatella 329
Versace, *Tesoros del mar* plato de servicio 329, *329*
vertidos de petróleo 7, 155, *155*
vida prehistórica 224-225, *224-225*
Vietnam 235
Virgen María 56, 121
Virgilio, *Eneida* 99
Vitra 238
Vogue 147

W

W. Duke, Sons & Co., *Pescadores y peces* 142, *142*
Wallbaum, Mathaeus, *Copa de nautilo* 93, *93*
Walt Disney Productions
 20 000 leguas de viaje submarino 133, *133*
 La sirenita 61, *61*
Watlington, Frank 169
Watson, Elliot Lovegood Grant 215
Wedgwood, *Jarrón con raya* 115, *115*
Wertheim, Christine y Margaret, *Un mundo encapsulado – Hiperbólico* 327, *327*
Weston, Edward, *Estrella de mar* 259, *259*
White, George 86, *86*
Whitney, Betsey Cushing 147
Williams, Heathcote 174
Wilson, Edward, *Leopardo marino persiguiendo a pingüinos emperadores* 268, *268*
Wilson, Scottie, *Pez azul* 138, *138*
Winkler, capitán 34
Woolf, Virginia 174
Wu, Tony, *Encuentro de gigantes* 185, *185*
Wyeth, Andrew 182

Y

Yoshiiku, Utagawa, *Una nueva colección de peces* 102, *102*
Yōyūsai, Hara, *Inrō con diseño de calamares, conchas y algas* 305, *305*

Z

Zankl, Solvin, *Carabela portuguesa, mar de los Sargazos* 18, *18*
zooplancton 82, 145, 168

Agradecimientos

Un proyecto de esta envergadura requiere el compromiso, el asesoramiento y la experiencia de muchas personas. Estamos particularmente agradecidos a nuestra consejera editorial, Anne-Marie Melster por su contribución, esencial para preparar este libro, y por su profundo conocimiento.

También estamos especialmente agradecidos a nuestro equipo internacional de asesores por su conocimiento, su pasión y su maestría en la selección de obras:

Doug Allan
Premiado cámara de vida salvaje y documentales,
Bristol, Reino Unido

Noah S. Chesnin
Director asociado, New York Seascape Program,
Wildlife Conservation Society

Dr. Frances Dipper
Autor y biólogo marino independiente,
Cambridge, Reino Unido

David Doubilet
Premiado fotógrafo submarino, Nueva York

Sonia Shechet Epstein
Editora ejecutiva y conservadora asociada de ciencia y cine, Museum of the Moving Image, Nueva York

Sarah Gille
Profesora y jefa de departamento,
Scripps Institution of Oceanography,
Universidad de California, San Diego

Tom 'The Blowfish' Hird
Biólogo marino, conservacionista, locutor y autor, Reino Unido

Dra. Tammy Horton
Investigadora,
National Oceanography Centre,
Southampton, Reino Unido

Dr. Richard King
Escritor y profesor asociado,
Sea Education Association,
Woods Hole, Massachusetts

Dr. Carsten Lüter
Conservador de Invertebrados Marinos,
Museum für Naturkunde, Berlín

Anne-Marie Melster
Experta interdisciplinar, cofundadora y directora ejecutiva de ARTPORT_making waves, Alemania

Jon Swanson
Conservador de Colecciones y Exposiciones,
Minnesota Marine Art Museum

Dr. Charlie Veron
Exdirector científico del Australian
Institute of Marine Science,
Autor e investigador de arrecifes de coral

Estamos especialmente agradecidos a Rosie Pickles por su labor de investigación y de elaboración de la larga lista de fichas a incluir. Queremos darles las gracias a Jenny Faithfull y Jen Veall por su tenaz búsqueda de imágenes, a Tim Cooke for su ayuda editorial y a Caitlin Arnell Argles, Sara Bader, Vanessa Bird, Diane Fortenberry, Simon Hunegs, Rebecca Morrill, João Mota, Anna Macklin, Sarah Massey, Laine Morreau, Maia Murphy, Evie Nicholson, Celia Ongley y Michele Robecchi por su inestimable ayuda.

Finalmente, nos gustaría mostrar nuestro agradecimiento a todos los artistas, ilustradores, coleccionistas, bibliotecas y museos que nos han permitido incluir sus imágenes.

Créditos de los textos

El editor desea agradecer a Anne-Marie Melster por haber escrito la introducción y a Carolyn Fry por la cronología. Queremos también dar las gracias a los siguientes autores por sus textos:

Doug Allan: 17, 54, 65, 76, 133, 152-153, 159, 169, 177, 230, 266, 269-270, 281, 328; **Giovanni Aloi:** 12, 19, 25, 39, 56, 68, 80, 82, 91, 94-95, 101, 103, 107, 116, 125, 127, 130, 148, 166, 173, 186, 191, 193, 201, 203, 208, 213, 231-233, 240, 248, 254, 256, 259-260, 277, 294, 300, 313-314, 318, 327; **Sara Bader:** 15, 75, 126, 207, 214, 243, 245, 264, 283; **Tim Cooke:** 16, 28, 30, 35, 37, 47, 48-50, 58, 63-64, 66, 70, 83, 108, 113, 117, 119, 124, 128, 137-139, 141, 147, 150, 157, 160-161, 168, 172, 176, 179, 183, 188, 195, 206, 209, 217, 220, 223, 234-236, 239, 241-242, 246, 257, 278-279, 282, 285, 289, 291, 306, 308, 321, 329, 330-331; **Sonia Shechet Epstein:** 73, 258, 299; **Diane Fortenberry:** 13, 31-32, 40, 59, 77-78, 84, 88, 90, 92-93, 96, 99, 105, 109, 129, 156, 197-199, 202, 226-227, 237, 252, 261-263, 286-287, 290, 301-302, 317, 323; **Carolyn Fry:** 38, 224, 268, 316, 332-339; **Tom Furness:** 14, 23, 45, 52, 61, 69, 86, 100, 110, 112, 178, 182, 189, 204-205, 215, 265, 305, 310, 315; **Helena Gautier:** 81, 216, 229, 267, 271, 288; **Tom Hird:** 140, 210-211; **Elizabeth Kessler:** 43; **Anne-Marie Melster:** 6-9, 24, 42, 55, 85, 111, 121, 132, 171, 228, 249, 312; **David B Miller:** 10; **Rebecca Morrill:** 29, 174; **Ross Piper:** 118, 200; **Dennis P Reinhartz:** 34; **Michele Robecchi:** 27, 154, 170, 221; **James Smith:** 21, 26, 44, 87, 122-123, 135, 158, 180-181, 196, 219, 247, 320; **David Trigg:** 33, 36, 41, 57, 60, 72, 79, 89, 97-98, 104, 106, 131, 144, 149, 155, 162, 164, 175, 190, 192, 212, 238, 253, 255, 272-273, 275, 280, 292, 297, 309, 311, 324, 326; **Martin Walters:** 11, 18, 46, 51, 53, 67, 71, 74, 102, 114-115, 120, 134, 142-143, 145-146, 151, 160, 163, 165, 167, 184-185, 187, 218, 222, 225, 244, 251, 274, 284, 293, 295, 298, 303-304, 307, 319, 322, 325.

Créditos fotográficos

Se ha intentado identificar a los propietarios de los derechos de autor por todos los medios razonables. Los errores y omisiones que se notifiquen al editor se corregirán en ediciones posteriores.

Aarhus | Billeder/Material gráfico: Johan Gjøde: 180; ACTION MAN® & © 2022 Hasbro, Inc. Uso autorizado. Fotografía: Rob Wisdom (actionmanhq.co.uk): 117; © ADAGP París y DACS, Londres 2022/ Colección privada:66; cortesía de Doug Aitken, Parley for the Oceans y MOCA, Los Ángeles/fotografía de Shawn Heinrichs: 158; Doug Allan: 266; copyright © The Ansel Adams Publishing Rights Trust: 261; adoc-photos/Corbis por Getty Images: 191; © The Aga Khan Museum AKM167: 105; © Estate of Eileen Agar. Todos los derechos reservados 2022/Bridgeman Images/Museo de Victoria y Alberto, Londres: 204; agefotostock/Colección: United Archives Cinema Collection/Fotógrafo: United Archives: 61; akg-images: 90, 228; akg-images/Fototeca Gilardi: 116; Alamy Stock Photo/ArcadeImages: 60; Alamy Stock Photo/The Picture Art Collection: 13; Álbum/Alamy Stock Photo: 88, 207; Museo de Arte Popular Americano/Donación de Miriam Troop Zuger en recuerdo de Mary Black, historiadora, escritora y Directora del First Museum of Early American Folk Arts, 1964-1969: 138; © Dhamarrandji Bumbatjiwuy/Agencia de Copyright. Autorizado por DACS 2022/ANMM Collection adquirida con la ayuda de Stephen Grant de la GrantPirrie Gallery: 263; © Billy Missi /Agencia de Copyright. Autorizado por DACS 2022/ANMM Collection: 220; © The Annex Galleries: 72; © Ingo Arndt/naturepl.com: 159; Artefact/Alamy Stock Photo: 131, 335.13; Artmedia/Alamy Stock Photo: 122; © ARS, Nueva York y DACS, Londres 2022/Cortesía de Joan Jonas y Gladstone Gallery: 24; © Yann Arthus-Bertrand: 331; imagen | Museo Ashmolean, Universidad de Oxford/Bridgeman Image: 115, 227; Stefan Auth/imageBROKER/Alamy Stock Photo: 91; © Laurent Ballesta: 119; Subhankar Banerjee: 249; © Franco Banfi/naturepl.com: 241; Warren Baverstock: 230; © Romare Bearden Foundation/VAGA en ARS, Nueva York y DACS, Londres 2022. Fotografía: cortesía de la Romare Bearden Foundation: 59; © Daniel Beltrá, cortesía de la Catherine Edelman Gallery, Chicago: 155; Biblioteca Nacional de Francia: 42, 216; imagen de la Biodiversity Heritage Library/Proporcionada por la Universidad de Harvard, Museo de Zoología Comparada, Biblioteca Ernst Mayr: 201, 303, 309, 335.14; image de la Biodiversity Heritage Library/Proporcionada por la MBLWHOI Library: 101, 134, 203, 293, 335.18; imagen de la Biodiversity Heritage Library/Proporcionada por NCSU Libraries (archive.org): 254; imagen de la Biodiversity Heritage Library/Proporcionada por las Bibliotecas Smithsonianas: 53, 94, 300, 307; imagen de la Biodiversity Heritage Library/Proporcionada por la Biblioteca de la Universidad de Illinois en Urbana-Champaign: 30; imagen de la Biodiversity Heritage Library/Proporcionada por la Universidad de Toronto, Robarts Library.: 111; BIOSPHOTO/Sergi García Fernández/Alamy Stock Photo: 325; Sandro Bocci – Julia Set Lab: 63; Theo Bosboom, www.theobosboom.nl: 160; Ana Brecevic/fotógrafo: Pierre Chivoret: 310; Bridgeman Images: 23; compra con fondos de varios donantes, por intercambio/Bridgeman Images: 199; © British Library Board. Todos los derechos reservados/Bridgeman Images: 40, 41, 304, 335.15; © Edward Burtynsky, cortesía de la Flowers Gallery, Londres/Nicholas Metivier Gallery, Toronto: 173; Rachel Carson/Staples Press, Ltd: Fotografía: Ian Bavington Jones, 214, 337.21; fotografía © Christie's Images/Bridgeman Images: 217; © Georgia O'Keeffe Museum/DACS 2022/Fotografía © Christie's Images/Bridgeman Images: 248; © 2022. Christie's Images, Londres/Scala, Florencia: 218; © Christo 1983/© ADAGP, PARIS and DACS, Londres 2022/Fotografía: Wolfgang Volz: 247; Chronicle/Alamy Stock Photo: 75, 337.20; © Brandon Cole/naturepl.com: 68; © Commonwealth of Australia (Geoscience Australia) 2021: 83; The Cousteau Society: 78; Jem Cresswell: 167; copyright Matthew Cusick: 37; Steffen Dam representado por Joanna Bird Contemporary Collections, Londres: 297; © Museo del Cartel Danés en Den Gamle By, Aarhus: 113; Evan Darling: 161; @jasondecairestaylor: 181; © De Morgan Foundation/Bridgeman Images: 33; © 2022. Fotografía digital Museum Associates /LACMA/Art Resource NY/Scala, Florencia: 139; Cortesía de Mark Dion y Tanya Bonakdar Gallery, Nueva York/Los Ángeles. Fotografía de Jerry L. Thompson: 299; © Disney/ 133; © 2003 Disney/AF archive/Alamy Stock Photo: 311; © Les Documents Cinématographiques/Archivo de Jean Painlevé: 73; copyright © Billy Doolan/Photo: Jamie Durrant, Essentials Magazine: 137; reproducción concedida por Dorset Fine Arts: 150; © David Doubilet: 17; © Estate of Jarinyanu David Downs, cortesía de Mangkaja Arts Agency/© Galeria Nacional de Australia, Canberra/Adquirida en 1989/Bridgeman Images: 289; © Dumbarton Oaks, Pre-Columbian Collection, Washington D. C.: 178; DU Photography/Alamy Stock Photo: 237, 332.3; gracias al Dutch Puppetry Museum, Vorchten: 28; © Eames Office, LLC. (www.eamesoffice.com) todos los derechos reservados: 238; cortesía de Eastman Kodak Company/Bridgeman Images: 256; Bernhard Edmaier Photography: 183; copyright: Filmakademie Baden-Württemberg | Pascal Schelbli: 324; fotografía © Fine Art Images/Bridgeman Images: 27; © Nicolas Floc'h: 291; © Sue Flood/naturepl.com: 152, 339.29; cortesía de Zaria Forman: 280; Museo Fowler en UCLA. Fotografía de Don Cole: 317; © Biblioteca Pública de Filadelfia/Rare Book Department, Biblioteca Pública de FIladelfia/Bridgeman Images: 288; funkyfood London - Paul Williams/Alamy Stock Photo: 226, 333.4; Galerie Etoz: 283; © Jean Gaumy/Magnum Photos: 186; © Cy Gavin/Cortesía de Cy Gavin y David Zwirner: 171; fotografía Christoph Gerigk © Franck Goddio/Hilti Foundation: 321, 333.6; Mitchell Gilmore: 20; Glenna Gordon: 84; Granger Historical Picture Archive/Alamy Stock Photo: 274; David Gruber y John Sparks: 164; © Andreas Gursky/Cortesía de Sprüth Magers Berlín Londres/DACS 2022: 12; © Colton Hash - www.coltonhash.com: 106; © David Hall/seaphotos.com: 206; © Howard Hall/Blue Planet Archive: 322; © Maggi Hambling/Bridgeman Images/Tim Graham por Getty Images: 244; Scott Harrison – Daily Salt: 15; Jorge Hauser: 271; Biblioteca de la Universidad de Heidelberg: 318; Heritage Image Partnership Ltd/Historica Graphica Collection/Alamy Stock Photo: 273; © Hermès, París, 2022: 52; © Richard Herrmann/naturepl.com: 157; © Damien Hirst and Science Ltd. Todos los derechos reservados, DACS/Artimage 2022. Fotografía: Prudence Cuming Associates Ltd: 221; Museo Histórico de Creta, Colección Etnográfica © Society of Cretan Historical Studies: 197; © David Hockney: 156; © Justin Hofman: 175; Peter Horree/Alamy Stock Photo: 92; © Esther Horvath: 39; Biblioteca Houghton, Universidad de Harvard, Cambridge, Massachusetts: 96; Wade Hughes FRGS, imagen hecha bajo el permiso emitido por el Reino de Tonga: 270; © Humboldt Innovation, Berlín/© Humboldt-Universitaet zu Berlin/Bridgeman Images: 298; Frank Hurley/Royal Geographical Society por Getty Images: 38, 336.19; Sayaka Ichinoseki, Website: ocean-traveler.net, Instagram y Twitter: @sayaka_ici_uw: 210; © AKI INOMATA, Cortesía de la Maho Kubota Gallery: 231; Karim Iliya: 222; irisphoto18/123RF.COM: 330; © Jean Jullien for Surfer Magazine: 179; Biblioteca Real Neerlandesa, La Haya, KW 78 E 54 fol. 363v y 364r: 98; Fotografía: Kioku Keizo/Fotografía cortesía del: Museo Mori de Arte, Tokio: 107; KHM-Museumsverband: 252; © Pascal Kobeh/naturepl.com: 229; © Tania Kovats: 36; © Pedro Jarque Krebs: 208; Emory Kristof/National Geographic: 79, 338.27; copyright: YAYOI KUSAMA. Cortesía de Yayoi Kusama, Ota Fine Arts y Victoria Miro. 25; © YAYOI KUSAMA: 26; Iustración de What to Look for In Summer de Charles Tunnicliffe © Ladybird Books Ltd, 1960: 215; © Sigalit Landau. Fotografía: Yotam From: 320; © Greg Lecoeur: 281; © Florian Ledoux: 153; Biblioteca del Congreso, Sección de Geografía y Mapas/pintado por Atelier H.C. Berann/Lans/Tirol: 10, 337.22; Biblioteca del Congreso, LC-DIG-ds-04508: 190, 336.17; Biblioteca del Congreso, LC-DIG-ppmsca-28723: 253; Autorizada por la Sociedad Linneana de Londres: 316; © Ole Jørgen Liodden/naturepl.com: 269; © Bryan Lowry/Blue Planet Archive: 313; Man Bd, Malasia: 209; Fotografía de Maraini/Gabinetto Vieusseux Property © Alinari Archives: 255; Marine Biological Services Archives. CC BY-NC Still Image: <<Lámina de Leuckart, Serie 1, Lámina 1: Coelenterata, Anthozoa, Octatinaria, Corallium rubrum>>, 2011-11-30, https://hdl.handle.net/1912/16055: 306; Parque y Museo de los Marineros: 192; © Kerry James Marshall/Cortesía de Kerry James Marshall y la Jack Shainman Gallery, Nueva York: 85; por Courtney Mattison (1985): 149; © Steve McCurry/Magnum Photos: 187; Museo Metropolitano de Arte, Nueva York/Amelia P. Lazarus Fund: 210; 182; copyright de la imagen Museo Metropolitano de Arte/Art Resource/Scala, Florencia: 87; Museo Metropolitano de Arte, Nueva York/H.O. Havemeyer Collection, legado de la señora H.O. Havemeyer, 1929: 127; Museo Metropolitano de Arte, Nueva York/Rogers Fund: 305; Museo Metropolitano de Arte, Nueva York/The Jefferson R. Burdick Collection, Donación de Jefferson R. Burdick: 142; Museo Metropolitano de Arte/Donación de A. Hyatt Mayor, 1976: 193; Museo Metropolitano de Arte/Donación de Christen Sveaas para celebrar el 150 aniversario del museo, 2019: 130; Museo Metropolitano de Arte/Donación de Margaret B. Zorach, 1980: 262, 333.7; Museo Metropolitano de Arte, Nueva/Donación del señor y la señora. Erving Wolf, en recuerdo de Diane R. Wolf, 1977: 205; Museo Metropolitano de Arte/Adquisición, Joseph Pulitzer Bequest, 1933: 287; Museo Metropolitano de Arte/Adquisición, Louise Eldridge McBurney Gift, 1953: 301, 333.5; Museo Metropolitano de Arte/Adquisición, Mary y James G. Wallach Foundation Gift, 2013: 128; Fotografía de Susan Middleton © 2014: 46; Fotografía: © Instituto de Arte de Mineápolis, Minesota, Estados Unidos/Bridgeman Images: 143; Cortesía de Mission Blue/Sylvia Earle Alliance: 77, 338.26;Museo del MIT : 112; Cristina Mittermeier/SeaLegacy: 140; Donación de Mobilia Gallery en recuerdo del padre del artista. Museo n: 2016.87. Boston, Museo de Bellas Artes. © 2022. Museo de Bellas Artes, Boston. Todos los derechos reservados/Scala, Florencia: 69; Bruce Morser/Brian Henriquez/National Geographic: 11; copyright 1971-1973 Edward Mpata/Museo Nacional Smithsoniano de Arte Africano/Donación del embajador y la señora W. Beverly Carter, Jr.: 172; © Juan Carlos Muñoz/naturepl.com: 48; © Dhambit Munuŋgurr, cortesía del Salon Indigenous Art Projects, Darwin/National Gallery of Victoria, Melbourne. Encargado por la National Gallery of Victoria, Melbourne Compra con fondos respaldados por el Orloff Family Charitable Trust, 2020: 55; Museo de Ciencias y Artes Aplicadas/Donación de C M Petrie, 1998; transferida del Museo Nacional Textil de Australia, 2008: 290; Museo de Bellas Artes, Boston/Fenollosa-Weld Collection: 251; © 2022. Museo de Bellas ArtesBoston/Henry Lillie Pierce Fund. Inv. 99.22. Todos los derechos reservados/Scala, Florencia: 29; © 2022. Museo de Bellas Artes, Boston. Todos los derechos reservados/Scala, Florencia: 202, 334.9; © 2022. Museo de Bellas Artes, Boston/Gift of John D. Constable. Museo n.: 2002.761/Todos los derechos reservados/Scala, Florencia: 235; © Alex Mustard/naturepl.com: 151; © Mystic Seaport Museum, Inventario 1959.1129: 188; Nantucket Historical Association, Donación del Dr. y la señora William Gardner: 243; © Yoshitomo Nara: 49; NASA: 64; NASA/GSFC/Jeff Schmaltz/MODIS Land Rapid Response Team: 82; NASA/MSFC: 43; NASA/SVS: 35; Fotografía: Museo Nacional, Oslo/Larsen, Frode: 93; National Gallery of Victoria, Melbourne, Donación de The L. W. Thompson Collection, 2003. Este registro digital está disponible en NGV Collection Online por el generoso apoyo de la digitalizadora Carol Grigor a través de Metal Manufactures Limited.: 71; © Museo Marítimo Nacional, Greenwich, Londres: 145; © Museo Nacional de Gales: 19; © Museo de Historia Natural, Londres/Bridgeman Images: 110; Museo de Historia Natural de Milán, Giorgio Bardelli: 148; Netflix/Fotografía, Sea Change Project: 47; Biblioteca Pública de Nueva York, Spencer Collection: 258; © Flip Nicklin/naturepl.com: 50; Niedersächsische Staats- und Universitätsbibliothek Göttingen: 132; NOAA Central Library Historical Collection: 109; Imagen cortesía de la Oficina de la NOAA Office de Exploración e Investigación Oceánica, 2016 Deepwater Exploration of the Marianas: 81, 339.28; © NRF-SAIAB: 200; Ntombephi Ntobela © Ubuhle International: 170; © Lindsay Olson: 168; Catherine Opie, Cortesía de Regen Projects, Los Ángeles y Lehmann Maupin, Nueva York, Hong Kong, Londres y Seúl: 125; © Julian Opie, cortesía de la Alan Cristea Gallery 2022: 176; Donación de Jennifer Orange, 1995. CC BY-NC-ND 4.0. Te Papa (FE010482): 315; Cortesía de Ran Ortner: 278; Kelsey Oseid: 267; © Pete Oxford/naturepl.com: 285; Octavio Passos por Getty Images: 278, 339.31; Panteek.com: 70; Roger Payne/Capitol Records/Cortesía de Ocean Alliance: 191; © Doug Perrine/Blue Planet Archive: 65; Marcus Pfister/NordSüd Verlag AG: 177; © 2022. Photo Scala, Florencia: 232; © 2022. Photo Scala, Florencia/bpk, Bildagentur fuer Kunst, Kultur und Geschichte, Berlín: 195; © 2022. Photo Scala, Florencia/bpk, Bildagentur für Kunst, Kultur und Geschichte, Berlín/Fotografía: Jörg P. Anders: 44, 334.10; © 2022. Photo Scala, Florencia/Cortesía del Ministero Beni e Att. Culturali e del Turismo: 25, 334.11; The Picture Art Collection/Alamy Stock Photo: 114; © Huang Yong Ping/© ADAGP, París y DACS, Londres 2022/Cortesía de archivos Huang Yong Ping y kamel mennour, París/Fotografía: © Emmanuel LE GUELLEC: 97; derechos cortesía del Museo de Arte del Estado de Plattsburg, Universidad Estatal de Nueva Yorkr, Estados Unidos, Rockwell Kent Collection, legado de Sally Kent Gorton. Todos los derechos reservados: 265; Scott Portelli, fotógrafo submarino, de vida salvaje y naturaleza: 295; Museo de Arte de Portland, Portland, Oregón, 54.5. Adquirido por el intercambio de objetos de la Indian Collection Subscription Fund: 45; Cortesía de Paula do Prado. Imagen de Document Photography: 246, Dominio público: 21, 189, 323; © Audun Rikardsen: 16; Imagen cortesía del Duke Riley Studio: 264; © Succession H. Matisse/DACS 2022/Fotografía © 2022 RMN-Grand Palais/Dist./Fotógrafo: Jacqueline Hyde. Photo Scala, Florencia: 219; © NNtonio Rod: 240; Rosenthal meets Versace: 329; Colección de Mapas David Rumsey, Centro de Mapas David Rumsey, Bibliotecas de Stanford : 108, 336.16; © Sebastiaõ Salgado/nbpictures.com: 129; Scala, Florencia/© 2021. Álbum: 120; © Succession Yves Klein/Cortesía de ADAGP, París y DACS, Londres 2022/Scala, Florencia/© 2022. Christie's Images, Londres: 56; Scala, Florencia/Donación de los herederos del William R. Current. © 2021. Museo de Bellas Artes, Boston. Todos los derechos reservados: 260; Scala, Florencia/© 2021. Fotografía digital Museum Associates/LACMA/Art Resource NY: 104; Scala, Florencia/© 1988, Larry Fuente. © 2021. Museo Smithsoniano de Arte de Fotografía Americana/Art Resource: 223; © Center for Creative Photography, Fundación de la Universidad de Arizona/DACS 2022/Scala, Florencia/The Lane Collection. © 2021. Museo de Bellas Artes, Boston. Todos los derechos reservados: 259; © Estate of Roy Lichtenstein/DACS 2022/Scala, Florencia/The Roy Lichtenstein Study Collection, donación de la Roy Lichtenstein Foundation. Inv.: 2019.83. Nueva York, Museo Whitney de Arte Estadounidense. © 2021. Fotografía digital Museo Whitney de Arte Estadounidense/DACS 2022: 57; Scala, Florencia/Adquisición, The Martin Foundation Inc. Gift, 1967/Museo Metropolitano de Arte. © 2021. Todos los derechos reservados/© ARS, Nueva York y DACS, Londres 2022: 86; Scala, Florencia/© 2021. Copyright de la imagen Museo Metropolitano de Arte/Art Resource: 275; Scala, Florencia/Photo © Instituto Smithsoniano. Nueva York, Museo Smithsoniano de Diseño Cooper-Hewitt. © 2021. Nueva York, Museo Smithsoniano de Diseño Cooper-Hewitt/Art Resource, Nueva York: 242; Scala, Florencia/Fotógrafo: David Soyer. Mulhouse, Le Musée de l'Impression sur Etoffes. © 2021. RMN-Grand Palais: 146; Scala, Florencia/William Sturgis Bigelow Collection y Denman Waldo Ross. Museo. © 2021. Museo de Bellas Artes, Boston. Todos los derechos reservados: 257; fotografía cortesía del Instituto Oceánico Schmidt: 292, 338.25; © Dana Schutz. Cortesía de Dana Schutz, David Zwirner y la Thomas Dane Gallery: 121; Science History Images/Alamy Stock Photo: 165; Science Photo Library/Alexander Semenov: 294; Science Photo Library/Eye of Science: 284; Science Photo Library/Masato Hattori: 225, 332.1; Science Photo Library/Museo de Historia Natural, Londres: 51, 95, 103, 224, 332.2, 314; Science Photo Library/Oxford Science Archive: 100; © Peter Scoones/naturepl.com: 328; Instituto de Investigación Polar Scott, Universidad de Cambridge, autorizado: 268; © Keith Shackleton/Cortesía de Rountree Tryon Galleries: 272; Shawshots/Alamy Stock Photo: 308, 338.24; Igor Siwanowicz: 163; Brian Skerry: 184; Archivo del Instituto Smithsoniana, Acc. 12-492, imagen n.º SIA2012-6538: 166; © Smoking Dogs Films, todos los derechos reservados, DACS 2022/Cortesía de Smoking Dogs Films y Lisson Gallery: 174; cortesía de Snøhetta/Photo © Ivar Kvaal: 123; © Salvador Dalí, Fundació Gala-Salvador Dalí, DACS 2022/Fotografía cortesía de Sotheby's, Inc. © 2014: 14; SOUP: Tomato - fotografía © Mandy Barker: 144; © Henley Spiers: 67; fotografía © The State Hermitage Museum/Fotografía de Svetlana Suetova: 286; M. Stock - wattenmeerbilder.de: 312; Stock Connection Blue/Fotógrafo: Arthur Ruffino/Alamy Stock Photo: 236; Studio Ghibli/Nippon Television Network Corporation (NTV)/Álbum/Alamy Stock Photo: 211; William Sturgis Bigelow Collection. Museo n: 11.44635. Boston, Museo de Bellas Artes. © 2022. Museo de Bellas Artes, Boston. Todos los derechos reservados/Scala, Florencia: 102; copyright Hiroshi Sugimoto/Cortesía de Hiroshi Sugimoto y la Marian Goodman Gallery: 126; Adam P. Summers: 162; Rachael Talibart, rachaeltalibart.com: 89; Traducido de la versión inglesa © Tiny Owl Publishing Ltd 2015, baso en una obra original publicada por primera vez en Irán, texto e ilustraciones copyright © Nazaar Publications 2022: 141; © The Trustees of the British Museum: 31, 99, 319; Twentieth Century Fox/Photofest: 279; copyright UBG. Biblioteca de la Universidad de Groningen, Colecciones Especiales: 234; United Plankton Pictures/Nickelodeon/Fotografía12/Alamy Stock Photo: 326; Universal Music/Capitol Records, LLC: 124; © 1975 Universal Pictures. Cortesía de Universal Studios Licensing LLC: 118; Bibliotecas de la Universidad de Minesota, Biblioteca James Ford Bell: 302, 335.12; Cortesía de las Bibliotecas y Museos de la Universidad San Andrés, ms 32(o): 198; University of Victoria Legacy Art Galleries, Donación de la Colección de George y Christiane Smyth. Cortesía del Estate of Eugene Hunt: 282; © Masa Ushioda/Blue Planet Archive: 54; V&A Images/Alamy Stock Photo: 135; Iris Van Herpen. Cortesía de Patricia Kahn: 58; Bruno Van Saen (BE): 80; copyright Verdura: 147; © Museo de Victoria y Alberto, Londres: 233, 239; Museo de Arte Walters: 32; © Frederick Warne & Co., 1962 Fotografía: Ian Bavington Jones, 245; Christine y Margaret Wertheim y el Institute for Figuring. Pod World – Hyperbolic en el Venice Biennale de 2019. Fotografía cortesía de la 58th International Art Exhibition - La Biennale di Venezia, May You Live in Interesting Times, por Francesco Galli.: 327; Wikimedia Commons: 196, 212; Wikimedia Commons. CC-PD-Mark: 76; Wikioo.org – The Encyclopedia of Fine Arts: 213; © Wildlife Conservation Society. Reproducción concedida por WCS Archives: 74; © Tony Wu/naturepl.com: 185; Tan Zi Xi, artista multimedia: 154, 339.30; © Solvin Zankl/naturepl.com: 18.